書畫管見二集

王耀庭　著

目 錄

作者序

1　西雅圖讀畫記 ⋯⋯⋯⋯⋯⋯⋯⋯⋯⋯⋯⋯⋯⋯⋯⋯⋯ 4

2　元人集錦卷研究 ⋯⋯⋯⋯⋯⋯⋯⋯⋯⋯⋯⋯⋯⋯⋯ 57

3　臺北故宮收藏與浙派研究 ── 模式及憶失二題 ⋯⋯ 41

4　沈周畫馬夏情 ⋯⋯⋯⋯⋯⋯⋯⋯⋯⋯⋯⋯⋯⋯⋯⋯ 25

5　明文徵明江南春圖研究：模式與主題 ⋯⋯⋯⋯⋯ 73

6　從琴士圖看唐寅的園林齋館別號主角人物畫 ⋯⋯ 85

7　明代名家點景人物的主與客 ⋯⋯⋯⋯⋯⋯⋯⋯⋯ 101

8　臺北故宮藏陳淳書法研究 ⋯⋯⋯⋯⋯⋯⋯⋯⋯⋯ 113

9　臺北故宮書畫收藏與董其昌研究 ⋯⋯⋯⋯⋯⋯⋯ 125

10　陳洪綬書法研究 ── 從觀遠山莊詩翰冊談起 ⋯⋯ 147

11　龔賢研究二題：莫友芝本畫稿・光之幻境 ⋯⋯⋯⋯⋯⋯⋯ 165

12　石濤自寫種松圖小照研究 ── 兼述他的自我形象 ⋯⋯⋯⋯ 183

13　石濤寫竹通景十二軸研究 ⋯⋯⋯⋯⋯⋯⋯⋯⋯⋯ 213

14　康熙朝宮廷繪畫三題 ── 舉臺北故宮藏畫為例 ⋯⋯⋯⋯ 225

15　雍正皇帝畫像・雙圓一氣及其它 ⋯⋯⋯⋯⋯⋯⋯ 243

16　臺北故宮藏品與王時敏、王原祁的幾個小題 ⋯⋯⋯⋯⋯⋯ 261

17　摹古與誤為古 ── 臺北故宮藏王翬及相關畫作為例 ⋯⋯ 287

18　清王翬畫溪山紅樹研究 ⋯⋯⋯⋯⋯⋯⋯⋯⋯⋯ 299

19　長松獻壽繁花頌 ⋯⋯⋯⋯⋯⋯⋯⋯⋯⋯⋯⋯⋯⋯ 313

20　清方士庶仿董源夏山烟靄圖的畫緣與人緣 ⋯⋯⋯⋯⋯ 327

作者序

　　承石頭出版社關愛，續彙編拙作，出版「二集」，耀庭感恩歡欣無量。

　　「二集」蒐錄，時代以明、清為主。寫作選題，一如往昔皆來自職場業務，或每年參加的書畫學術討論會所提交的論文。近十餘年來，臺北、北京兩故宮、北京畫院、遼寧、上海、蘇州、澳門諸藝術博物館，例有年會，我總有幸參加。被動受邀，欣於所遇；主動選題，樂緣惜份。面對選題，一向隨和，靜觀書畫名作，未必有所自得；嘉興卻是與人相同。每個選題，寫作過程，素材的取得，問題的演繹結論，尋尋覓覓，合者欣然；乖者懊惱。「二集」諸題，一如以往，書畫史的基本材料，來自可以看得見的作品，是視覺性，輔以文獻紀錄，雙軌並用，我想同道們也都所採行。文章寫出自己的意見，期待於讀者，祈願相應同聲，求得同氣，反之，察納異見，不囿偏執，一皆快然自足。

　　二〇〇九年春，應西雅圖美術博物館姚進莊博士之邀，參與館藏書畫編目，就其中五件寫出專題報告，元代雪窗普明之《光風轉蕙》為其一。雪窗承襲於趙孟頫，影響及於日本，然中國竟少有藏品。中文著作介紹也少。其二，文伯仁《山水圖》，文徵明子侄一輩，畫藝成就意以為文伯仁最為傑出，本幅畫法得力於文徵明細筆山水。狹長條幅的構景，所畫是蘇州的「石湖」一隅，吳派畫家也有不少此景。于役故宮，正值藏品數位化之執行，《臺北故宮收藏與浙派研究——模式及憶失二題》，即為其一。此文之成受惠工作團隊，對浙派是個舊題新作。南北二宗立論以來，南宗專擅，然有識者也每每力圖調和南北。沈周當然早於南北宗意識之前，其畫南宗為面，馬夏情是北宗骨，文從此立論。文徵明《江南春圖》，畫景是「青山隱隱遮書屋；綠樹陰陰覆釣船」。這個模式與主題來自元代的花溪漁隱，造成了元明漁隱一種主題的畫法模式。明代文人山水畫中，點景人物，出現描繪主與客的場面。唐寅的人物畫研究論述中，少見論及唐寅是一位高水準的人（肖）像畫家。所畫的人物，以景物穿插，非點景之點到為止，多較一般細緻，精準度領先群倫。近年臺北、上海、澳門均舉辦董其昌書畫展。臺北故宮所藏之於董其昌研究，也提供頗具重要與關鍵性的資料。董的嫡系

王時敏，其孫王原祁，弟子王翬，臺北故宮不乏佳作，就此可看出畫家趨古之所來自與翻新，更可看出書畫家圈的人際關係。王翬的得意之作《溪山紅樹》，王時敏一見，咳嗽不藥而癒，愛喜之至，求贈此畫，弟子竟然不應，亦足為畫壇師生奇談。盛清宮廷繪畫一直是作者關注的課題，近年內務府檔案、大型展覽及圖畫出版，使作者有幸寫出相關的康熙、雍正朝這兩篇文章。龔賢與陸白為，在明清之際，都以表現「光」為特色，龔詩中對夕陽光的描述，以點為主畫法，效果大類歐普藝術。陸白為的畫，光影相當清礎，畫長松以「壽」字結體，以字轉畫，寓意慶壽。「石濤研究」至今猶盛，畫家自畫種松小像，知其畫也知其人形象。石濤一生的畫作中，不吝把自我形象置入其中。「皂帽蒙頭衣蔽衣」最為常見。石濤致八大信函，蓋上了自我形象：「眼中之人吾老矣」一印。石濤擅於造園，《寫竹通景屏》就是造園的一角。畫家的成就，因緣於人生際遇，方士庶於揚州大鹽商汪令聞的交往，衍生出他的創作，即今日所說的網絡關鍵。

本書題名「書畫」，對我個人而言，書法論文的寫作比例是少了。蘇州地區，祝允明、文徵明而後，陳淳書法成就為翹楚，草書大有幻態。陳洪綬畫人物高古，書法只憑筆尖一小部份的運轉，運筆的提按不大，結字重心偏上，自出一格。

本集的內容，說來卑之無甚高之論，祇求講清楚說明白。文末還是再說一句，期待讀者有以教我；感謝石頭出版社社長陳啟德先生及諸同仁；親友鼓勵，家人支持。

王耀庭

己亥年除夕前二日

1

西雅圖讀畫記：
元雪窗光風轉蕙、明文伯仁山水圖

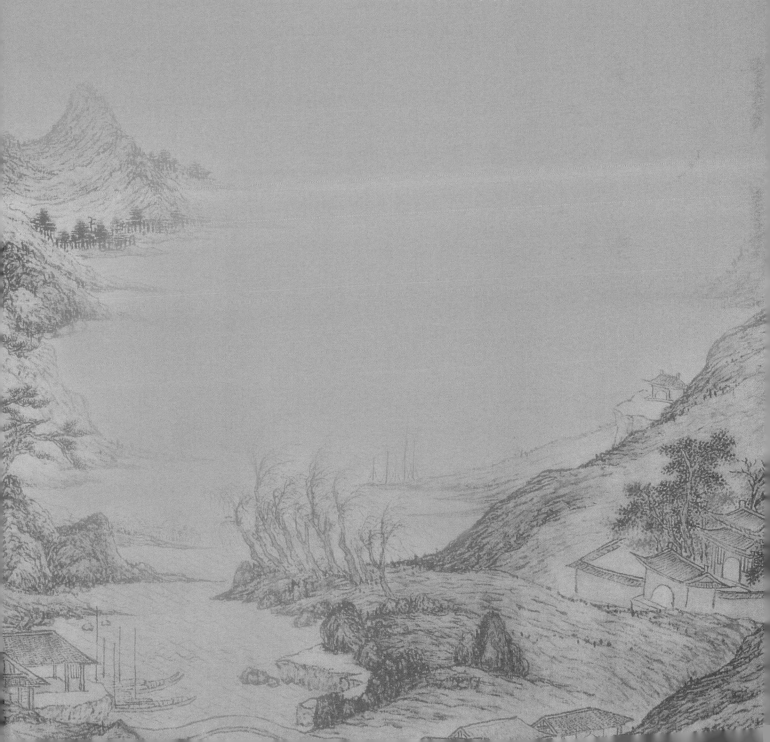

在二〇一六年出版的《書畫管見集》，書中最後談了四件美國西雅圖美術館的傳宋畫作。這裡，我們再來看看兩件同館藏的元、明作品。

第一件元雪窗光風轉蕙（圖 1）

本幅《光風轉蕙》，軸裝，絹本，水墨畫。款題：「至正旃蒙作噩夏五為通甫作光風轉蕙。鈐印二，雪窗。物外清樂。」雪窗普明（？–1349 年尚在世）元代僧。松江（江蘇）曹氏子。生卒年不詳。字雪窗，擅於畫蘭，為臨濟宗楊岐派大慧派北礀系晦機元熙（1238–1319）之弟子，與笑隱大訢同門。順帝至元四年（1338），住持平江（江蘇）雲岩寺；至正四年（1344），住持承天寺，重興遭祝融之寺院。[1]《卍新纂續藏經·續燈正統》所記徑山晦機元熙禪師之法嗣多人，但虎丘雪窗普明禪師，卻無見於傳記。[2]

款題「旃蒙作噩」，這以古代《爾雅》「釋天」的紀年，即「乙酉」年（1345）。同樣紀年方式，也可以見於日本個人藏的《蘭石圖》（圖 2）。日本帝室博物館的雪窗《蘭竹四幅》（以下簡稱「帝室本」）中，其第二幅〈懸崖幽芳〉（圖 3），紀年作「昭陽協洽」，即「癸未」（1343）。巧的是「帝室本」第四幅〈光風轉蕙〉（圖 4），及日本個人藏《墨蘭》（圖 5）、日本岡崎正也藏《墨蘭圖》（圖 6）四幅都是以「光風轉蕙」為題；四幅相比對，「光風轉蕙」四字的筆蹟，結體相當一致，尤其是連體的「光風」兩字。

再從構圖來比較，本幅與「帝室本」〈光風轉蕙〉的布局，也是大略相似。右上角是荊棘兩枝，下方是兩叢蘭花，最下方本幅是岩石兩塊；而「帝室本」是一塊石斜上，且「帝室本」石下復有新篁一枝，其下又更有坡石。就此而論，本件之構圖看似完整，卻有不知原因而下方被裁切過的可能。另外，本幅鈐印字跡並不完整也不清楚，這點從其它兩幅的「雪窗」、「物外清樂」幾字就可辨認。

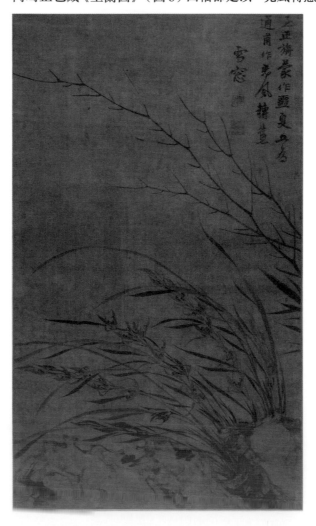

圖 1

元雪窗，《光風轉蕙》與署款鈐印，絹本，水墨畫，77.2×45.4公分，西雅圖美術館藏

　　以水墨畫蘭，文獻記載有宋朝的吳元瑜（11 世紀）、蘇軾（1036–1101）、
楊次公（11 世紀）、花光和尚（釋仲仁，11–12 世紀）、米芾（1051–1107）、
任誼（1056 頃）等。今日存世的墨蘭，直接以一筆畫出蘭葉，應是宋末的趙
孟堅（1199 –?）。但是宋代十一至十二世紀之際，應該已經出現墨蘭的繪畫。
宋末的鄭思肖（1241–1318）、元初的趙孟頫（1254–1322），都是著名的墨
蘭畫家。由於蘭花是一片細長的葉子，就如許多曲線的結體。這在士人都能書

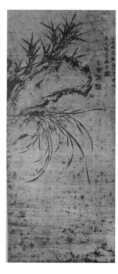

左 圖 2
雪窗，《蘭石圖》與署款鈐印，
日本個人藏。

右 圖 3
雪窗，《蘭竹四幅》之第二幅
〈懸崖幽芳〉與署款鈐印，日
本帝室博物館藏。

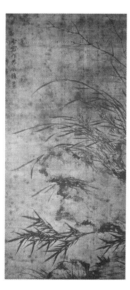

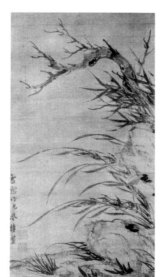
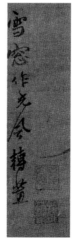

左 圖 4
雪窗，《蘭竹四幅》之第四幅
〈光風轉蕙〉與署款鈐印，日
本帝室博物館藏。

右 圖 5
雪窗，《墨蘭》與署款鈐印，
日本個人藏。

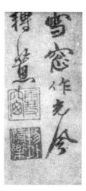

圖 6
雪窗，《墨蘭圖》與款題特寫，
日本岡崎正也藏。

法的條件下，有興致時，提筆畫蘭，其使用書寫與做畫的工具並沒有兩樣，意足不求顏色似，很適合筆和墨的發揮。因此，在元朝畫蘭、畫竹，皆可成為士大夫相互酬酢的禮物，如本幅就是畫贈「通甫」。元朝字「通甫」有多人，以此畫署年「乙酉」年（1345）為時期對照，馮天瑞（1297-1355），字「通甫」，和州烏江人，至正十五年卒，年五十九。其生卒年與活動的地點，或許和雪窗接近，而為受贈人。[3]

畫題「光風轉蕙」出自《楚辭·招魂》一篇：「光風轉蕙，氾崇蘭些。」（王逸注：光風，謂雨已日出而風，草木有光也。）「光風」與「霽月」連用，比喻一個人胸襟高朗，心地坦率。在本幅做為畫題的用意，即與中國文人畫常用的題材——梅蘭竹菊來比喻君子。蘭的香味，在《詩經》、《楚辭》是賢臣君子美德的理想象徵。它可以作為一種操守和德行的追求的表示物，也可以作為一種美感的物件。蘭，對於文人畫家來說，是一個文化的符號，贈以蘭花，也就有相互為君子的期許。畫蘭圖是表情達意的一個載體。

雪窗在世時所畫的墨蘭，應該是數量相當多且受歡迎的。從現存的作品中，也不只一件以「光風轉蕙」為題，可見創作之多。元詩選三集所收錄《僧祖柏不繫舟集》之序言提到：「家家恕齋字，戶戶雪窗蘭。」[4] 雪窗的畫蘭受趙孟頫的影響，甚至可以說是畫蘭的傳人。雪窗的同門，也是當時佛門領袖釋大訢撰《蒲室集》收有雪窗〈蘭詩〉兩首，其中一首云：「百畝無香失舊叢，若為膏沐轉光風。趙家三昧吳僧得，未覺山人鶴帳空。」而「趙家三昧吳僧得」，指的就是得到趙孟頫的真傳。[5] 又王冕（1287-1359）《竹齋詩話》〈明上人畫蘭圖〉：「吳興二趙俱已矣，雪窗因以專其美。」[6] 也說趙孟堅、趙孟頫過世後，雪窗畫蘭，獨步於世。

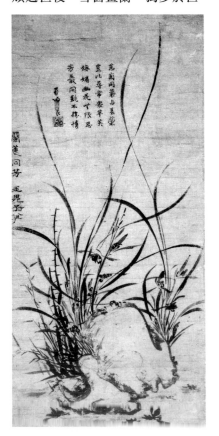

對雪窗畫蘭的評論，元夏文彥《圖繪寶鑒》評：「僧（普明）雪窗畫蘭，柏子庭畫枯木菖蒲，止可施之僧坊，不足為文房清玩。」[7] 從今天所見不只一幅的雪窗畫蘭竹，其水準或氣質、風格，何以「不足為文房清玩」？實在令人不解。又，明高濂撰《燕閒清賞箋》中《遵生八箋》：「僧雪窗、王元章、蕭月潭、高士安、張叔厚、丁野夫之雅致。」[8] 標明「雅致」，就不同於夏文彥的評論。

由於雪窗的墨蘭畫法為日本留學僧頂雲靈峰（生卒年不詳）所傳承，也影響了同時代的鐵舟德濟（？-1366），而玉畹梵芳（1348-？）又承繼下來，對正處草創時期的日本水墨畫有強烈的影響。

日本正木美術館藏有玉畹梵芳《蘭蕙同芳圖》（圖7），從蘭的撇葉筆法、蘭

圖 7
玉畹梵芳，《蘭蕙同芳圖》，
日本正木美術館藏。

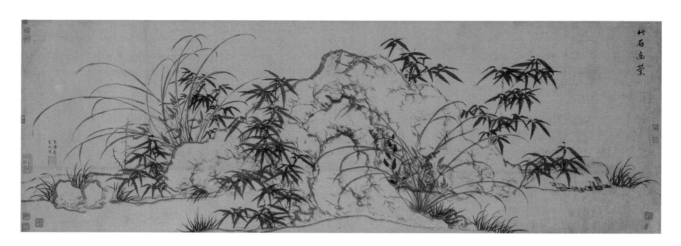

圖 8
元趙孟頫，《竹石幽蘭圖卷》，
美國克里夫蘭美術館藏。

葉的結組，整體蘭葉的向上律動感，都是出自雪窗的風格特徵，只是畫技的熟練度不如雪窗。

　　雪窗著有〈畫蘭筆法記〉，目前尚有殘本存於日本。另元代孔齊《至正直記》卷二有〈畫蘭法〉一則：「予記至正辛巳秋（1341）過洮湖上，忽遇鄰人郎玄隱來訪。玄隱幼為黃冠于三茅山，善畫蘭，得（普）明雪窗筆法，因授予。曰：『畫蘭，畫花易，畫葉難，必得錢塘黃于文小雞距（按，「雞距」，為雄雞爪後面突出的硬質物，因形似故借用於毛筆名為短鋒筆；有進一步形容短小犀利的筆鋒。）樣筆，方可作蘭。用食指擒定，筆以中指無名托起，乃以小拇指畫紙襯托筆法揮之，起筆稍重、中用輕、末用重，結筆稍輕，則葉反側斜正如生，有三過筆、有四過筆，葉有大乘釣竿，小乘釣竿，皆葉勢也。花或上或下，葉自下而上，花幹自上而下，蓋取筆勢之便也，毫須破水墨，則葉中色淺，兩旁稍濃也，忌似雞籠，忌似井字，向背不分。花有大小，驢耳、判官頭、平沙落雁（平沙落雁畫薄花也）、大翹楚、小翹楚諸形，茅有其穎發箭諸體，蓋蘭譜也。』壬辰（1352）燬於寇，今略記此彷彿于上云。」[9] 其中曾得雪窗畫蘭筆法的玄隱所提及的畫蘭之法，或許就是出自〈畫蘭筆法記〉的觀念。

　　就風勢而言，畫蘭本以左筆為難，本件畫蘭筆筆皆向左，極具勁風吹襲的動態。元朝人畫蘭，尚是就景物所見，蘭葉的交插，並沒有兩筆交插成「鳳眼」的畫譜畫法。蘭蕙也因風吹翻轉，都極具動感。比較收藏於克里夫蘭博物館的趙孟頫《竹石幽蘭圖卷》（圖 8），雪窗畫蘭葉，交接的情態是相當接近，卻更是強勁有力。蘭竹常配奇石，今藏北京故宮的趙孟頫《疏竹秀石》，卷後趙孟頫自題一詩：「石如飛白木如籀，寫竹還於八法通，若也有人能會此，方知書畫本來同。」畫石頭是如詩中所說的「飛白」法，而本幅畫石，幾乎是完全與趙孟頫一樣的筆法。

第二件明文伯仁山水圖（圖9）

　　再談第二件明代文伯仁（1502–1575）《山水圖》（圖9），款「辛酉（嘉靖四〇年；1561）春日五峰文伯仁寫」。鈐印二「文伯仁」、「五峰山人」。收傳印記：「乾隆御覽之寶」、「乾隆鑑賞」、「三希堂精鑑璽」、「宜子孫」、「石渠寶笈」、「繡鴛閣」、「赤霞□義□館主人」、「林宗遠收藏印」。

　　文伯仁的生平與畫藝，見之於同時代的記載。王世貞（1526–1590）讚譽他的畫藝：

> 文待詔（徵明，1470–1559）猶子伯仁，少傳家學，而時時發以巧思，橫披大幅頗負出藍之聲。晚節自手足間入狴牢，聲亦小減。[10]

且又直言地批評他：「此君穢而好罵座。」[11]

又，萬曆庚戌（1610）穀雨，周暉《金陵瑣事》兩則記述，其一：

> 文伯仁衡山（徵明）之猶子，畫名不在衡山下。好使氣罵座，人多不能堪。客棲霞寺白鹿泉庵中數年，有東山徐姓者，禮請伯仁至家水閣上作畫。水閣即臨太湖，賓主相談微有不合，伯仁遂掀拳大罵，徐隱忍不過，乃曰：「文伯仁在我家敢如此無狀，今投爾於太湖，誰得知之。」急呼家僮數人來縛。伯仁計無所出，長跪求免。徐據上座，以大石壓頂，歷數其生平而唾罵之。伯仁唯唯而已，乃免為魚鱉餌。[12]

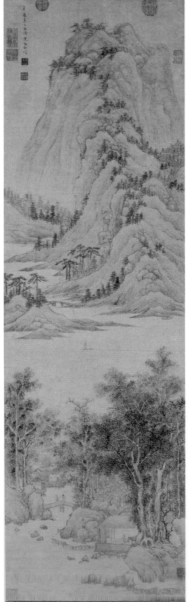

　　「客棲霞寺白鹿泉庵中數年」，文伯仁居於棲霞山，描繪於畫者，為今藏於臺北故宮的《攝山白鹿泉庵》圖卷。[13] 此「東山徐姓者」，有學者以為是「徐經」（乙卯〔1495〕科舉人）。[14] 又一則：

> 文伯仁幼年與叔徵仲相訟，囚於囹圄，病且亟。夜夢金甲神呼其名云：汝勿深憂。汝前身迺蔣子誠門人，凡畫觀音大士像，非齋戒不敢動筆。積此虔誠，今世當以畫名于世也。醒來殊覺病頓愈，而事亦解矣。[15]

　　此處載文伯仁「幼年」與叔父文徵明打官司，這與王世貞記顯然不合；然以文、王兩人相遇的時間，年長後較幼年涉訟合理，且叔姪對簿公堂究竟是為何事至今未知？種

種疑點皆令人感到疑惑。另外，文伯仁與文徵明的爭訟，雖見此著錄，但於文徵明的《甫田集》，卻不見記載。而叔姪的互動，我們從臺北故宮藏文伯仁《五月江深圖》（圖10）畫上題識「寫於停雲館」，而「停雲館」屬文徵明，推測文伯仁應常有機會於停雲館活動，既然叔姪涉訟，關係生變，此《五月江深圖》應視為叔姪關係無齟齬時之作？

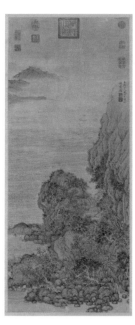

左 圖 10
文伯仁，《五月江深圖》與款題特寫「五峰山人文伯仁寫於停雲館」，臺北故宮藏

右 圖 11
文伯仁，《西洞庭山圖》與詩塘，臺北故宮藏。

　　臺北故宮藏《西洞庭山圖》（圖11），同一裝裱之詩塘，有王穀祥（1501-1568）、文彭（1498-1573）、文嘉（1501-1583）兄弟、陸安道（師道〔1517-?〕弟）、魯治（約十六世紀）、謝時臣（1488-?）等諸人題詩。其中，魯治題詩直言：「借問丹青神妙手，五峰伯子是仙班。」可知是為文伯仁畫作所題；謝時臣題繫年七十七，時為嘉靖三十八年己未（1559），正也是文徵明去世之年，故《西洞庭山圖》當為前此所作，既有文彭、文嘉兄弟題詩，則「晚節自手足間入紃路」當在此畫經文家兄弟題識後，全文徵明過世時，始符「晚節」一詞。

　　未見前引文所提及文伯仁畫觀音大士像，然今傳世其於二十五歲（1526）作《楊季靜小像》（1504以前-1530）（圖12），是他流傳至今唯一的一張人像畫。楊季靜是當時著名的琴師，與文徵明、唐寅（1470-1524）等蘇州文人交好。而文伯仁為文徵明、唐寅的後一輩，當時能為前輩楊季靜畫小像，可以推測他年輕時的畫藝已在吳門嶄露頭角。此外，臺北故宮藏文伯仁《丹臺春曉圖》（圖13），畫一道人背風立石臺上，注視丹鼎，點題之畫，也見其畫人物傳形傳神之功夫。

　　今藏北京故宮的《秋山游覽圖卷》，明莫是龍（?-1578）跋：「……觀昔人，稱顧愷之登樓研精者二十餘年，出便重於當代。文徵君德承，獨居山樓，絕跡

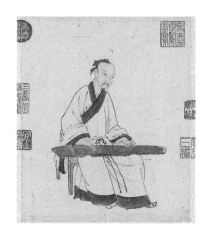

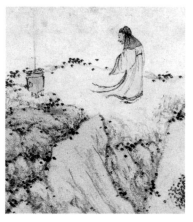

左 圖 12
文伯仁於二十五歲（1526）作《楊季靜小像》，臺北故宮藏。

右 圖 13
文伯仁，《丹臺春曉圖》卷，局部特寫，臺北故宮藏。

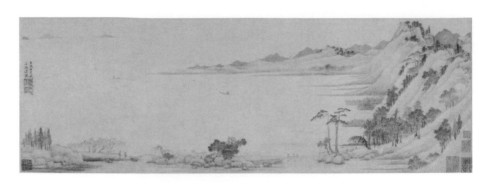

城市，筆墨之外，無他營，其直造古人，良不虛也。……」[16]可知文伯仁有潛心用功的一面。其後姜紹書《無聲詩史》沿襲上述的說法。[17]民國《吳縣志》雖然晚出，引用《雁門家乘續集》，得知其居所地點，「文伯仁字德承，……始居洞庭山之韓村，晚年遷虎丘西麓終焉」。[18]

　　文伯仁的這幅《山水圖》，狹長條幅的構景，正是十六世紀發展出來的畫面。畫出湖山的一個角落，將畫幅分成上下兩段。下方臨水處，錯落著突起的岩石，架木為屋，板橋相通，柏樹高聳，前景的敞軒中，一人獨坐，望著湖水，橋上兩人對話，遠處敞軒中，又是兩人對話。中間橫斷的湖水，一帆靜駛過，隔岸群山聳起，屏立高矗於眼前，旁一水蜿蜒深入。畫家頗能利用樹屋水石的相互掩映，產生層次分明的空間，真有一份曲徑通幽的詞境。這一幕造景，正是吳中文人畫所常見者。樹林人家及一河兩岸的布局，此作畫兼深遠、高遠境地，整幅構圖繁密，圖中用筆與用墨，透露出一股柔密秀麗，閒雅恬靜的氣息。

　　又見現存上海博物館藏明文徵明《石湖清勝圖卷》（圖14），畫上自題：「壬辰（1532）七月既望，徵明寫石湖清勝。」另嘉靖乙未（1535）文嘉（1501–1583）畫《江山蕭寺》（圖15），右方山峰造形，山峰之間，有一寺廟，下半幅畫的江濱高松，一小舟上站著一為高士，與文伯仁《山水圖》，構景取意相似，點景有異，然「文家」風格，氣息相近。又，臺北故宮藏文嘉畫《石湖秋色》（圖16），畫蘇州地區的勝景「石湖」。

　　此三人畫幅相比對，高聳的山峰，或許本幅《山水圖》所描繪也應是「石湖」印象。石湖在吳縣西南，太湖支流，自胥口又東，出吳山，南曰白陽灣，折北北匯於楞伽山下，山即楞伽山。文嘉畫中有橋是行春橋，山頂塔院名治平

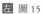

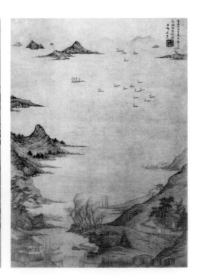

寺，又名楞伽寺，[19] 這是吳郡文人杖履常經之所，吳門畫家頗多山水畫取材於此景。《山水圖》一如文徵明《石湖清勝圖卷》，並未畫出山頂塔院，但也可見到寺院藏於高峰之側，這是否為取景於另一角度之「石湖」？北京故宮藏文伯仁畫《泛太湖圖軸》（圖 17），自題：「隆慶己巳（1569）春，從胥口泛太湖因寫。」湖中山峰突起作三角狀，一如《山水圖》之遠峰，只是《山水圖》將景拉近。《山水圖》即使不是石湖水莊，畫出的也是太湖景色。

　　吳門興盛時期，秀麗的蘇州山水，士人共同探勝，登山尋水，流連於山光水色，畫出簡素的園居，板橋上閒話桑麻，茅屋中品茗論文，呈現文人的抒情內涵和典雅的氣質，《山水圖》一派親和閒逸，正是當時文人日常活動中的湖山一角。探討本幅的風格，還得從文伯仁「少傳家學」、「畫學文徵明」說起。

　　《山水圖》之畫法得力於文徵明細筆山水，是典型的恬靜「細文」一派。這先從文徵明的師承來看待。王世貞說：「待詔（文徵明）出趙吳興（孟頫）及叔明（王蒙）、子久（黃公望），間有董北苑（源）筆意，大概得自啟南（沈周）不少也。」[20] 文伯仁步趨文徵明，也是以此為路數。至於本幅《山水圖》與文徵明畫法的關連，可與文徵明《影翠軒圖》（1520）（圖 18）來相印證。《山水圖》的柏樹樹幹的畫法，細緻帶著起伏的乾澀線條，表現樹幹的扭動彎曲，這種樹葉用點，也屢屢出現於文伯仁的其他的畫作；與《影翠軒圖》比較，《山水圖》是深淺密點的攢簇（圖 19），而《影翠軒圖》點的組合於攢簇外別成梅花之蕊放射狀。兩幅同樣地皆有另一棵樹使用「圓圈點」以之與「點葉樹」相襯托。可見文伯仁「少傳家學」、「畫學文徵明」，筆型墨態相當接近。

圖 18
文徵明，《影翠軒圖》，臺北故宮藏。

圖 19
文伯仁，《山水圖》下方特寫，西雅圖美術館藏。

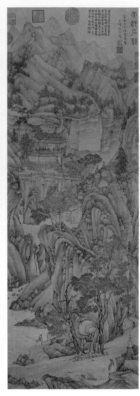

與同時期吳門畫家，如陸治（1470–1559）、錢穀（1508–1572）、居節（約
1524– 約 1585）的畫風來比較，皆是同一氣息。尤其居節於一五六八年的《仿
文徵明山水》（圖 20），其實也可以說和文伯仁一樣，畫的是石湖或太湖的
一景。下半幅湖山之間的水流轉折，屋宇掩映於高樹，人物策杖於板橋；上半
幅背景山峰，也是高高聳起；遠景的高峰，畫法以長線勾出山形的輪廓，峰與
峰之間，夾雜著小岩塊，就是「礬頭」；沿著山稜，錯落著小樹，對山的肌理
描繪是屬於「披麻皴」一類，這是相傳董源（？– 約 962）的系統。畫樹的點葉、
幹枝勾描，都是文徵明影響下的畫法。這種共同的樹石山巒造形，可見在風格、
題材與畫意上的追求，都具有相同意念，本幅也是文徵明「間有董北苑（源）
筆意」的傳承，當然也可以再往上推一代沈周（1427–1509），也有此畫法，
又上溯至黃公望（1269–1354）名作《富春山居圖》的山峰造型與「披麻皴」
筆法，也約略相似。吳門的畫家總是以元四家為宗，而遠上溯到董源、巨然。
文伯仁是曾著力於董源一系。其曾於《驪山圖》上方自題云：「萬曆乙亥（1575）
孟夏四月，以董巨墨法寫《驪山甲古圖》……（以下略）。」[21]

至於董源一系以下元朝黃公望，也是他所學習的。臺北故宮藏文伯仁畫
《天池石壁》（圖 21-1），款：「嘉靖戊午（1558），仲夏既望五峰文伯仁寫。」
畫為清代高士奇（1644–1703）舊藏，評此畫：「筆法渾厚，樹石古勁，不減
真蹟（指黃公望《天池石壁》）。即太史（文徵明）猶當少避，世人恒見其板
實一路，遂忽之耳。」[22] 此外，從文伯仁現存的畫蹟見黃公望一系的畫法，還
有藏於北京首都博物館的《湘潭雲暮圖軸》（嘉靖壬子，1552）（圖 21-2）、
北京故宮《樵谷圖軸》（嘉靖庚申，1560）（圖 21-3），廣州美術館的《谿
山仙館軸》（嘉靖甲子，1564）（圖 21-4）。山石皴法是「披麻」一類，創
作年代有別，回頭看西雅圖美術館這件作於辛酉年《山水圖》（1561）的皴法

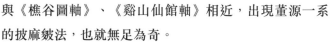

與《樵谷圖軸》、《谿山仙館軸》相近，出現董源一系
的披麻皴法，也就無足為奇。

文徵明與文伯仁的畫中，也一再出現王蒙（1308–
1385）的風格，這在後世的記載也屢屢說到，如《圖繪
寶鑑續編》載「（文伯仁）每效王叔明筆法」；[23] 明汪砢
玉也記曾收藏有文伯仁臨王蒙《花溪漁隱圖》。[24] 然而，文伯仁也有如其叔文
徵明學效「子昂、伯駒」這一青綠系統的山水的畫作，像是臺北故宮藏《方壺
圖》、《圓嶠書屋軸》等。《方壺圖》（圖 22）「重著色全學趙千里，精細之極，
亦復古雅，尤是布景卓絕，足稱無上神品」。[25]

文伯仁與文徵明之間的微妙關係，前引王世貞語訝異文伯仁「使氣罵座」，
「而時時發以巧思，橫披大幅頗負出藍之聲」；更說「不知胸中何以富此一段
丘壑也」。[26] 明唐志契評：「（文徵明）子嘉、猶子伯仁，並嗣其妙，嘉竹木扶疎；
伯仁巖巒欝茂，並幟繪林。」[27] 評價雖無甲乙，然其他的評論者，如朱謀垔《畫
史會要》，以文伯仁「作山水，筆力清勁，巖巒鬱茂」，而「擅名不在衡山之
下」。[28] 其後姜紹書《無聲詩史》[29] 也照抄此說。前引高士奇以「即太史（文
徵明）猶當少避」。又，文伯仁號「五峰」，而叔文徵明祖籍湖南，故有號「衡
山居士」。《湘川記》曰：「朱陵之靈壇，太虛之寶洞。當翼軫之宿，度應璣衡，
故曰衡山，山有「五峰」。曰紫蓋、曰密雪、曰祝融、曰天柱、曰石廩。」[30]
這是步踵文衡山？還是一意與其叔「抗衡」？倒也值得再談。總之，吳門畫風，
在習仿文徵明風格的後輩與學生中，文伯仁是自成面目、卓然出眾的翹楚。

接下來，我們再回頭談本幅《山水圖》上的款書、鈐印（圖 23-1）與日
本漢學家的籤題（圖 23-2）。《山水圖》有文伯仁款書一行：「辛酉春日五
峰文伯仁寫。」（圖 23-1）可見文伯仁的小楷極佳，又見其贊琴士楊季靜之
字跡（圖 23-3），瘦挺遒勁，出於文徵明，而此款則又學王羲之《聖教序》
為基礎者，這種形態的行楷書簽署，與臺北故宮藏文伯仁畫《新水晴巒圖》
（圖 24）是相同的。而《山水圖》畫上鈐印（圖 23-1），上一印為「文伯仁」，
「仁」字篆法作「上千下心」（案，古文「仁」，從千心，此為「仁」字）。

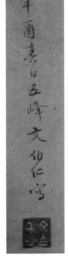

左 圖 23-1
西雅圖美術館藏文伯仁《山水圖》署款與鈐印。

中 圖 23-2
同幅內藤虎次郎題籤。

右 圖 23-3
文伯仁，《楊季靜小像》小楷題贊。

下一印，「五峰山人」。此二印上下連用，可見於文伯仁之另一幅現藏臺北故宮《山水圖》（圖 25，林宗毅捐贈）。「五峰山人」印就常見於他的畫作中。[31]本幅籤題則為日本名漢學家內藤虎次郎（1866–1934）署「清內府舊藏文五峰山水」（圖 23-2），此係因畫上鈐有「石渠寶笈」印記。

左 圖 24
文伯仁《新水晴巒》全幅及署款鈐印，1570 年，臺北故宮藏。

右 圖 25
文伯仁，《山水圖》全幅及署款鈐印，林宗毅捐贈，臺北故宮藏。

本件鈐有「乾隆御覽之寶」、「乾隆鑑賞」、「三希堂精鑑璽」、「宜子孫」、「石渠寶笈」，五方清宮鑑藏印，習稱「五璽全」（圖 26-1），核對印鑑，並無誤處。本件出於清宮舊藏，例應見於《石渠寶笈》初編著錄，惟查無此件著錄。這該做何解釋？案，今藏臺北故宮書畫，源自清宮，絕大多數見於《石渠寶笈》、《秘殿珠林》兩書之記載。自 1989 年陸續出版之《故宮書畫圖錄》，與前此之《故宮書畫錄》，皆引用《石渠寶笈》、《秘殿珠林》兩書之原著錄，惟《故宮書畫圖錄》配有圖版，容易看到清宮的鑑藏印，其編者案語，即指出雖鈐有清宮鑑藏印，而未見於《石渠寶笈》、《秘殿珠林》之著錄。

清乾隆十年之《石渠寶笈》、《秘殿珠林》兩書（1742–1744），乾隆皇帝以「嗣後復有歸藏內府者，案號續編」。乾隆五十八年（1793）、嘉慶十一年（1806）陸續完成。《石渠寶笈》初編之「五璽全」外，例應再加鈐有一收藏此件書畫地點的宮殿「殿藏印」。此因，當年編書時（乾隆八年十二月十六日），「奉（乾隆）上諭，何者貯乾清宮，何者貯萬善殿、大高殿等處，分別部居，無相奪倫，俾後人披籍，而知其所在。」[32]《石渠寶笈》、《秘殿

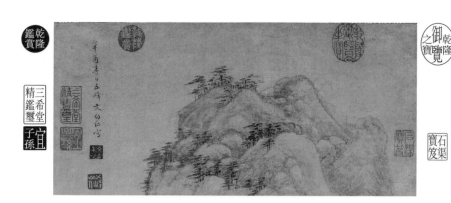

圖 26-1
文伯仁《山水圖》「五璽全」
位置。

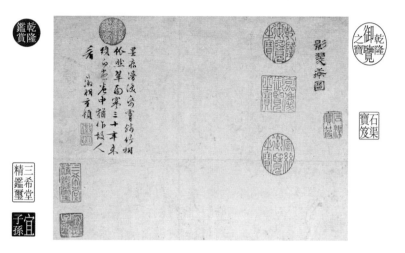

圖 26-2
文徵明《影翠軒圖》「五璽全」
位置。

珠林》分冊，不以朝代或作者分類，而以所藏地區區分。這也就是編入此書的「五璽全」外，應加有「殿藏印」，本件既無「殿藏印」，也就未能見於《石渠寶笈》初編著錄。或者可說，鈐完「五璽全」，並未正式安置於某殿，所以有「石渠寶笈」印，而無《石渠寶笈》著錄。

　　本幅《山水圖》（圖 9）五個清宮鑑藏印章鈐蓋的位置（圖 26-1），「乾隆御覽之寶」在右上端，「乾隆鑑賞」（圓印）在左上端，「三希堂精鑑璽」、「宜子孫」一上一下於左側，「石渠寶笈」鈐於右側。這是初編「五璽全」的鈐蓋位置。一般又於「石渠寶笈」印下鈐「殿藏寶」，如「御書房鑑藏寶」、「養心殿鑑藏寶」、「重華宮鑑藏寶」等貯藏的宮殿印。本件無「殿藏寶」，所以未見於《石渠寶笈》之著錄。同樣的例子，見臺北故宮所藏，前所引述的文徵明《影翠軒圖》（圖 19），這一件也是「五璽全」，鈐蓋此五印的位置（圖 26-2）與《山水圖》（圖 26-1）相同，也未鈐「殿藏寶」。《影翠軒圖》這件在《故宮書畫圖錄》第七冊的編者案：「本件鈐有石渠寶笈印記。查石渠寶笈未見著錄。」[33] 文伯仁《方壺圖》（圖 26-3）是見於《石渠寶笈》初編養心殿著錄，「五璽全」之外，又鈐蓋「養心殿鑑藏寶」。清宮鑑藏印的鈐蓋，相關位置受到原來畫面的牽制，如《山水圖》、《影翠軒圖》是同一樣，而《方壺圖》就不一樣了。

　　最後再回來述說文伯仁之父文奎（生成化己丑〔1469〕七月二十八，卒嘉靖丙申〔1536〕五月二十）與文徵明之事來回應前文所提及叔侄訴訟疑事作為本文的結尾。文嘉曾為父親文徵明撰《先君行略》，傳之最後，特別敘述父親與伯父文奎的關係：

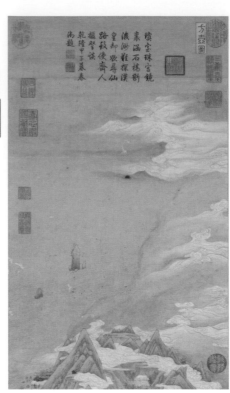

圖 26-3

文伯仁《方壺圖》上半部，此作品見於《石渠寶笈》初編養心殿著錄。又，「五璽全」之外，鈐蓋「養心殿鑑藏寶」。

公兄雙湖徵靜，性剛難事。公恪守弟道，而以正順承之。雙湖頻涉危難，公極力周護，得不罹禍。雙湖亦逐友愛，怡怡之情，白首無間。[34]

　　文中提到文奎「性剛難事」，又見文徵明於〈亡兄雙湖府君墓志銘〉提到其兄「平生意氣自勝」，[35] 可以解釋為文伯仁「此君穢而好罵座」來自遺傳。上引文記父伯兄弟親情，更有文徵明〈三月二十三家兄解事，還家夜話有感〉：「虛堂漠漠夜將分，黯黯深愁細語真。零落尚憐門戶在，艱難誰似兄弟親。掃床重聽燈前語，把酒驚看夢裡人。從此水邊松下去，但求無事何妨貧。」[36] 一詩，詩題「解事」兩字，當是某件事解決了，究竟是「解何事」，詩中未見提及，一般可以意會是解決了一件官司相訟的案件。這是不是為世間所傳父親與文伯仁之爭訟一事做辯白？

　　又，以王世貞與文彭、嘉兄弟「時時過從，談椎藝文，品水石，記耆舊故事，焚香燕坐。蕭然若世外，……余僑者東還，時一再侍文先生，然不能以貌盡先生，而今可十五載。……」，[37] 可見王世貞與文家兩代都有交情。所記文伯仁「晚節自手足間入紙路」，總該不會有誤。同胞家族最常見的紛爭是家產的繼承。文林去世於一四九九年，此際兄弟分爨析產，順理成章。然此年文伯仁尚未出生，以「文伯仁幼年與叔徵仲相訟」，既云「幼年」，那總該在「弱冠」二十歲之前，若有此「相訟」，那文伯仁之畫藝，又如從從文徵明學而得來？看吳門的書畫交流圈，文伯仁也是正常地參與，如二十四歲，為琴士《楊季靜小像》。又如二十五歲應王寵之邀與文嘉、陸治、陳淳，人各五幅畫，吳中二十景為同袁方齋六十壽，[38] 這也不止一例，也可見到文家兄弟同題於一書畫卷上。從文徵明之兄弟有愛，長兄之家弟寬諒，也是常事。再從文伯仁未見有「畫觀音」傳世，在那時資訊閉鎖的時代，文奎的「解事」，即使如王世貞之記載，也會以訛傳訛嗎？

註 釋

❶ 見《佛光大辭典》「普明」條。

❷ 《卍新纂續藏經》冊 84．No. 1582。

❸ 元．楊維楨．《東維子集》〈故處士馮君墓志銘〉（臺北：臺灣商務印書館．1965）卷 26。收入《四部叢刊．初編．集部》冊 79．頁 1463。

❹ 《（元）僧祖柏不繫舟集》．收入清．顧嗣立編．《元詩選三集》（文淵閣四庫全書本）．卷 16．頁 31。

❺ 元．釋大訢撰．《蒲室集》（文淵閣四庫全書本）．卷 5．頁 8；卷 6．頁 5。

❻ 明．王冕．《竹齋詩話》（文淵閣四庫全書本）．卷下．頁 34。

❼ 元．夏文彥撰．《圖繪寶鑑》（文淵閣四庫全書本）．卷 5．頁 19。

❽ 明．高濂撰．《遵生八牋》（文淵閣四庫全書本）．卷 15．頁 6。

❾ 元．孔齊（行素）．《至正直記》卷 2．頁 19．收入《叢書集成新編》卷 87（台北：新文豐．1985）．頁 365。

❿ 明．王世貞．《弇州四部稿》（文淵閣本四庫全書）．卷 153．頁 21。

⓫ 同上註書．卷 170．頁 6。

⓬ 明．周暉．《金陵瑣事》（文淵閣本四庫全書）．卷 2．頁 56。

⓭ 攝山即棲霞山．圖版見《故宮書畫圖錄》冊 19（臺北：國立故宮博物院．2001）．頁 169。

⓮ Howard Rogers, *Masterworks of Ming and Qing Painting from the Forbidden City*, (International Art Council, 1989), p.136.

⓯ 同上註。

⓰ 《文五峰秋山遊覽圖》跋．見清．卞永譽撰《書畫彙考》卷 58．畫．28．頁 58–70。

⓱ 明．姜紹書《無聲詩史》（臺北：新文豐．1989）．卷 2．頁 14–15。

⓲ 曹允源、李根源纂民國《吳縣志》．卷 75 上．列傳藝術（上海：江蘇古籍出版社．1991）．頁 18。

⓳ 引自江兆申〈克紹父風的文嘉〉．收入江兆申《雙谿讀畫隨筆》（臺北：國立故宮博物院．1977）．頁 172。

⓴ 明．王世貞．《弇州四部稿》（文淵閣本四庫全書）．卷 155．頁 19b–20a。

㉑ 清．王士禎撰「驪山弔古圖」條．收錄於《古夫于亭雜錄》卷 3（文淵閣本四庫全書）．頁 13。原文：「華陰王伯佐來求其父山史墓銘．以文五峰畫《驪山圖》潤筆。上方自題云：『萬曆乙亥（1575）孟夏四月．以董巨墨法寫《驪山弔古圖》。蓋唐世遊觀勝地．貞觀建之．天寶成之．弔之者．後之鑒也．豈直區區楮墨之間哉。五峰山人文伯仁書．時年七十有四。』」

㉒ 清．高士奇撰《江村銷夏錄》（文淵閣本四庫全書）．卷 3．詹事府詹事 3-60。

㉓ 見明．韓昂撰《圖繪寶鑑續編》（文淵閣本四庫全書）．原文「文伯仁．字德承．號五峯．長洲人。善畫山水、人物．每效王叔明筆法．多得意儼然」。頁 15。

㉔ 明．汪珂玉撰欽定四庫全書《珊瑚網》（文淵閣本四庫全書）．卷 35「名畫題跋」．11。

㉕ 明．張丑撰《清河書畫舫》（文淵閣本四庫全書）．卷 12 上．頁 37。「陳生靜甫誇示文伯仁方壺圖．為顧汝修作。紙本重著色．全學趙千里．精細之極．亦復古雅．尤是布景卓絕．足稱無上神品。昔年曾見伯仁《驪山弔古圖》小幅．頗極許可．今復閱此．何啻百尺竿頭．更進一步耶。」

㉖ 明．王世貞撰《弇州四部稿》（文淵閣本四庫全書）．卷 170．頁 6。

㉗ 明．唐志契撰《繪事微言》（文淵閣本四庫全書）．卷上．頁 58。

㉘ 明．朱謀垔撰《畫史會要》（文淵閣本四庫全書）．卷 4．頁 47。

㉙ 明．姜紹書撰《無聲詩史》卷二（臺北：新文豐．1989）頁 14–15。

㉚ 宋．潘自牧撰《記纂淵海》引《湘川記》（文淵閣本四庫全書）．卷 6．頁 21。

㉛ 取自王季遷．孔達合編 *Seas of Painters and Collectors of the Ming and Ching Periods*, Hong Kong: Hong Kong University Press, 1966.

㉜ 本節關於《石渠寶笈》《秘殿珠林》兩書的編輯．參閱國立故宮博物院《石渠寶笈》《秘殿珠林》的序言。國立故宮博物院編．《石渠寶笈秘殿珠林》（臺北：國立故宮博物院．1971）

㉝ 國立故宮博物院編《故宮書畫圖錄》冊 7（臺北：國立故宮博物院．1991）．頁 156。

㉞ 文徵明《甫田集》（臺北：國立中央圖書館．1968）．卷第 36．附錄。總頁 902。

㉟ 同上註．卷 30．頁 15。總頁 764。

㊱ 同上註．卷 2．頁 8。總頁 117。

㊲ 王世貞〈文先生傳〉收入文徵明《甫田集》．總頁 13。

㊳ 陸時化《吳越所見書畫錄》（上海：上海古籍出版社．1995）．卷 4．頁 35–43。

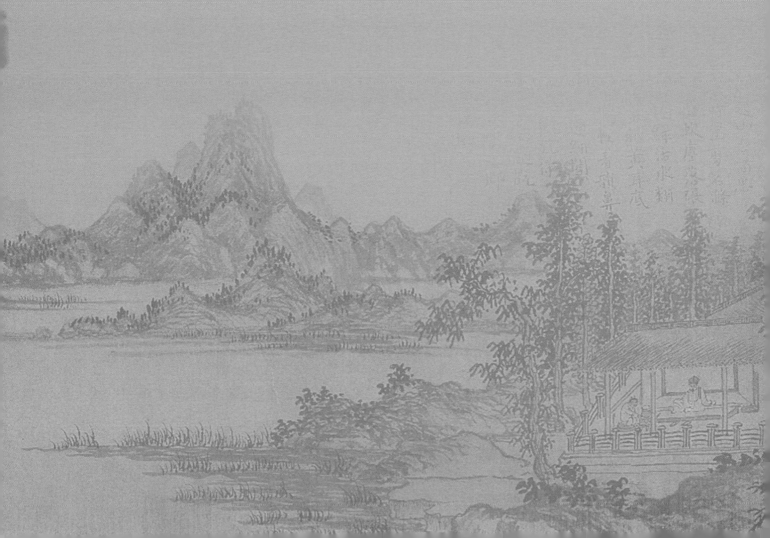

2

臺北故宮藏《元人集錦卷》研究

　　臺北國立故宮博物院（以下簡稱「臺北故宮」）所收藏《元人集錦卷》，[1]
一卷之內共含八圖（圖1，2，3，4，5，6，7，8）。本卷中最早者趙孟頫，
晚者已到洪武年間。而每圖之上，乾隆御題詩；每卷之間，隔水有乾隆朝文
臣奉敕題詩，此處均不錄。有關本卷各幅款識、題跋與印記，為簡明表列
如附表一。

收傳源流

　　從收傳史而言，本《元人集錦卷》之完整著錄，最早見於清代吳升《大
觀錄》，題名為《元人合璧卷》，[2]所錄與今存本並無異樣。稍後，見於安岐
（1683–?）《墨緣彙觀錄》卷四，題名為《元人八圖合卷》；[3]安岐去世後，
家道中落，所藏部分散入江南人士，而大部分精品，則納入清宮乾隆內府，此
卷於《石渠寶笈續編》定名《元人集錦卷》，[4]至今為臺北故宮什襲承藏。卷
中畫目名稱上略有更易，內容無異。

　　其中第三幅倪瓚〈安處齋圖〉（圖3），單獨見汪珂玉於《珊瑚網》（崇
禎十六年成書，1643）著錄，後尚有陳方一詩。[5]顧復《平生壯觀》（1692年
成書）記第四幅吳鎮〈中山圖〉（圖4）尚是單行「白宋紙短卷」、第五幅馬
琬〈春山清霽〉（圖5）是「短紙卷」。[6]

　　從整理歸納收藏印鑑（見附表二）來看，項子京於第二幅管仲姬（道昇）
〈煙雨叢竹〉（圖2）、第四幅吳鎮〈中山圖〉（圖4）及第八幅莊麟〈翠雨
軒圖〉（圖8）未曾收藏；李肇亨、張沇兩人，於管道昇〈煙雨叢竹〉也未曾
收藏。又從諸件中有項元汴收藏印多方於左右緣與隔水騎縫處，僅存半印，可
知散出後重裱所棄。項氏收藏轉移於李日華、李肇亨父子，或是張沇。[7]李（或
張）又得《中山圖》及《翠雨軒圖》。此時管道昇一卷，尚別在它處。

　　至梁清標時復得管道昇〈煙雨叢竹〉。全卷八幅均有梁清標收藏印，則知
此卷「集錦合璧」成於梁清標之手，後再轉安儀周。又管道昇一幅，有「張鏐」、
「達卿」兩印。據吳其貞《書畫記》記：「趙松雪《寫生水草鴛鴦圖》，此圖
觀於揚州張黃美（鏐）裱室。黃美善於裱褙，幼為王公通判裝潢，目力日隆。
近日遊藝都門，得遇大司農梁公（清標）見愛，便為佳士。時戊申季冬六日。」[8]
也不禁人想起，這位梁清標聘請的揚州名裱畫師，又精於鑑定宋畫的古董商，
將此《元人集錦卷》（至少是《煙雨叢竹》），售予梁清標，且理所當然地將
趙孟頫夫婦作品連接，並將書畫合成一卷。從裝裱史觀之，此卷裝潢，理應出
於「張鏐」之手。

◎ 附表一 ｜ 元人集錦卷及款、跋與印記

位　置	作者與作品名稱	作者款識與鈐印	題跋與印記
第一卷	趙孟頫 枯木竹石	子昂為成之作。 印記：趙子昂印。	
第二卷	管道昇 煙雨叢竹	至大元年春三月廿又五日。為楚國夫人作於碧浪湖舟中。吳興管道昇。 印記：管道昇印、仲姬。	
第三卷	倪瓚 安處齋圖	湖上齋居處士家。淡煙疏柳望中賒。安時為善年年樂。處順謀身事事佳。竹葉夜香缸面酒。菊苗春點磨頭茶。幽棲不作紅塵客。遮莫寒江捲浪花。十月望日。寫安處齋圖。并賦長句。倪瓚。	
第四卷	吳鎮 中山圖	至元二年春二月。奉為可久。戲作中山圖。梅花道人書。印記：梅花盦、嘉興吳鎮仲圭書畫記、吳鎮之印。	
第五卷	馬琬 春山清霽	春山清霽。（楷書）。至正丙午歲。春正月望日。馬文璧畫于書聲齋。（行書）。	
第六卷	趙原 陸羽烹茶圖	陸羽烹茶圖。山中茅屋是誰家。兀坐閒吟到日斜。俗客不來山鳥散。呼童汲水煮新茶。趙丹林。印記：趙、趙善長、晚翠軒。	睡起山齋渴思長。呼童剪茗滌枯腸。軟塵落碾龍團綠。活水翻鐺蟹眼黃。耳底雷鳴輕著韻。鼻端風過細聞香。一甌洗得雙瞳豁。飽玩苕溪雲水鄉。窺斑
第七卷	林卷阿 山水	癸丑冬閏十一月。余訪遠齋副使于竹崎。談詩論畫。因道余師方壺公。及孟循張先生。迺知用行嘗與二師游。好古博雅。尤精書法。日與雲林倪公。善長趙公。游戲翰墨之場。令人慕羨。心同千里晤對。故余寫此為寄。便中萬求妙染。并二公名畫一二見教。以慰懸情。優游生林卷阿上。 印記：林氏子奐、淮南節度使裔、永為好、詩書世樂、文房珍玩、胸中丘壑。	
第八卷	莊麟 翠雨軒圖	持敬以翠雨名其軒。諸名公為詩文題卷。余因隨牒京師。與持敬會於朝天宮。出此卷索拙作。余嘗觀僧巨然蓮社圖。意度仿此。遂想像摹之。兼賦詩云。小逕春陰合。方床午睡醒。坐憐苔錦綠。吟愛竹書青。煮茗仍聯句。籠鵝可換經。人間塵土隔。莫望少微星。江表莊麟。印記：楚楚金聲、莊麟、文昭之章、淮南莊麟文昭父圖書、青台白石、浮丘酒史、山中白雲。	莊麟畫。獨見此幀。乃知元之畫師。不傳者何限。夫福慧不必都兼。翰墨小緣。有以癡福而偶傳者矣。要以受嗢法眼。終歸歇滅。此可遽為福。微獨畫也。玄宰。印記：董其昌印、太史氏 前人云。丹青隱墨墨隱水。妙處在淡不數濃。余于巨然畫亦云。

◎ 附表二 ｜ 元人集錦卷收藏印記與其他鈐印

畫家	收傳印記								備註
	王徽	其他一	項元汴	李肇亨	張洽	梁清標	安儀周	其他二	
趙孟頫			墨林子。桃里。墨林秘玩。項子京家珍藏。子孫永保。	醉鷗。君實父印。	張洽之印	蕉林（1620年－1691年）。	安儀周書畫之章（1683－?）		兩印不可識
管道昇			項聲聞印。項士端印。			蕉林。梁氏書畫之印。張鏐。達卿。	安儀周珍藏印	金文鼎印。漁隱。	□□妙聞
倪瓚			退密。墨林秘玩。項墨林父家珍藏。項元汴印。子京父印。子孫永保。 項墨林父秘笈之印。橋李項氏士家寶玩。項叔子（存半）。	橋李李肇亨書畫記。君實父印。	張洽之印	棠村	安儀周家珍藏		
吳鎮	王徽尚文家藏	王百穀氏。登。		李肇亨。橋李李氏鶴夢軒珍藏記。	張洽之印	蕉林玉立氏圖書。	安儀周家珍藏		
馬琬			子孫永保。墨林（半印）。	醉鷗。橋李李氏鶴夢軒珍藏記。	張洽之印	梁清標印。	儀周鑑賞		另三印不可辨
趙原			子京。墨林秘玩。項子京家珍藏。墨林山人。橋李。項元汴印。子京父印。項墨林父家珍藏。晚翠軒。項墨林鑑賞章（存右半）。子孫永保。	橋李李肇亨書畫記。	張洽之印	蕉林居士。	安儀周書畫之章		兩半印漫漶不識
林卷阿			橋李。墨林山人。項子京家珍藏。子孫世昌。子京。項元汴印。項墨林父家珍藏。墨林秘玩。	醉鷗。	張洽之印	河北棠村。		胸中丘壑。文房珍玩。	兩半印漫
莊麟				李肇亨。橋李李氏鶴夢軒珍藏記。	張洽之印	梁清標印。	安儀周珍藏	吳廷之印。	

第一幅 枯木竹石（圖1）

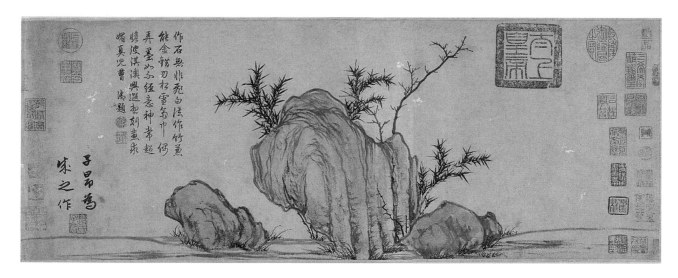

圖 1
《元人集錦卷》，第一幅〈枯木竹石〉，全幅、款題與「趙子昂印」，紙本水墨，25.9x69.2 公分，臺北故宮藏。

　　書畫相通與墨竹的發展，趙孟頫（1245-1322）是總結理論與實踐完成之人。北京故宮藏《秀石疏林圖》卷（圖 1-1）有趙孟頫自題：「石如飛白木如籀，寫竹還於八法通。若也有人能會此，方知書畫本來同。」書畫同源的說法，早在唐朝張彥遠的《歷代名畫記》就已提出。元湯垕《畫鑑》，記趙宋一家同輩的長者趙孟堅（子固，1199-1264）：「……作石用筆輕拂如飛白狀。前人無此作也。……子昂專師其石。」⁹與趙友好的學者虞集也指出趙孟頫畫竹的書畫相通。《道園學古集》收錄不少評論趙孟頫書畫的題跋。其一〈子昂墨竹跋〉：「黃山谷云『文湖州寫竹木，用筆甚妙，而作書乃不逮。以畫法作書，則孰能御之。』吳興（孟頫）乃以書法寫竹，故望而知，其非他人所能及者云。」¹⁰文同似不以書名，而黃山谷只有期待以「畫作書」；趙孟頫則書畫俱為第一流。

　　此幅趙孟頫〈枯木竹石〉（圖 1）畫中書法的筆法，比之於其它常見的名件，本件畫石是都用中鋒的圓筆，猶如「玉箸篆」的筆畫，行筆安穩，並無強烈的快速感，倒顯不出「飛白法」。這也兼見於畫枯木條的筆法。畫竹為新篁，出鋒銳利如新硎發刃，從「結葉」的方法如「燕尾」、如「个」，及棘條圓體條狀感，比之於其它各件，如同為臺北故宮藏的〈疏林秀石〉（圖 1-2）（《宋元集繪冊》第四開，大德三年〔1299〕，為楊安甫作）最為接近。又〈枯木竹石〉款「子昂為成之作」，書風與印記「趙子昂印」，也是與〈疏林秀石〉相同。另一件名作《窠木竹石》的「趙子昂印」（圖 1-3，臺北故宮藏），上緣凹痕

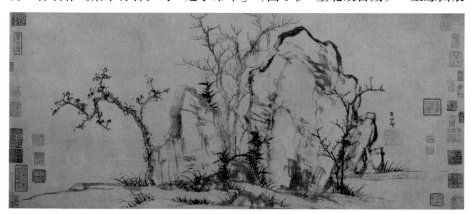

圖 1-1
趙孟頫，《秀石疏林圖》，北京故宮藏。

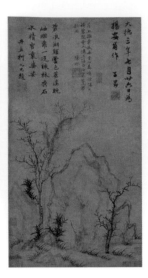

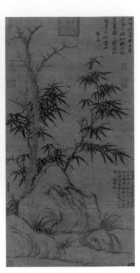

左 圖 1-2

趙孟頫,〈疏林秀石〉,《宋元集繪冊》第四開,與作者款印,臺北故宮藏。

右 圖 1-3

趙孟頫,《窠木竹石》,水墨絹本,臺北故宮藏。右上方「趙子昂印」之「子」字右上角,有相同的上緣凹痕。

相同,真品應無疑義。因此,本件可定為一二九九此年頃之作。就元代論,畫竹尚是注重生態,若比之於同時期的李衎(1244－1320),趙孟頫如「燕尾」、如「个」的竹葉結組,重視筆趣遠高於自然生態。更由於紙張稍熟,吸墨性不強,對岩石的渲染,加強了塊面感與渾厚的端重。吳升《大觀錄》記此畫:「竹則掩翠稍寒;柯則若虯蟠形古。氣韻奕奕。」[11] 安儀周記:「水墨作怪石平坡,細竹棘草,筆墨氣韻兼美。」[12] 這是整體畫作氣息的描述。

存世的趙孟頫「古木竹石」這一類題材尚多。橫向發展的蘭竹畫,存世的幾件作品,都是「中央為準」,兩旁再布置。這一當門的大石,也正是「石如飛白」的標誌。大有一石當關,昂揚於天地之間。這從前舉臺北故宮藏〈疏林秀石〉(圖1-2)(《宋元集繪冊》第四開);同館藏〈無款竹木〉(圖1-4)(《宋元集繪冊》第十一開);北京故宮藏《秀石疏林》(圖1-1);美國克利夫蘭美術館的《竹石幽蘭》(為善夫)(圖1-5),再加以本件《枯木竹石》均是如此出手的布局。即便換成是軸裝直件,以北京故宮藏《古林竹石》(圖1-6),中央立石最為標準。至若臺北故宮藏《窠木竹石》(圖1-3);王己千舊藏《枯樹竹石》(圖1-7),畫中立石都可做如此觀。這種同樣的布局,一再出現。意味著什麼呢?或許這是庭園、郊野一角的即景?就竹的題材,從趙孟頫的題款常寫道「為○○作」,表示元代以來,畫家常用以為投贈。這因筆硯間,畫竹畫蘭便利。對於「竹」

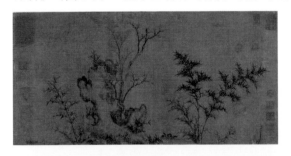

圖 1-4

〈無款竹木〉,《宋元集繪冊》第十一開,水墨,臺北故宮藏。

圖 1-5

趙孟頫,《竹石幽蘭》(為善夫),水墨紙本,美國克利夫蘭美術館藏。

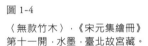
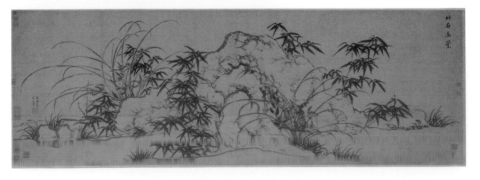

的意識，趙孟頫在他的《松雪齋集．修竹賦》：「虛其心實其節，貫四時而不改柯易葉。則吾以是觀君子之德。」[13] 表意是相當傳統。畫竹配上的「石」，趙孟頫的詩文裡，未見有所指示。再以虞集詠〈子昂竹石〉：「數尺琅玕近玉階，連昌宮苑少人來。庚庚蒼石如人立，恐有題名上紫苔。」[14] 的「庚庚蒼石如人立」，「庚庚」是堅強，也將石擬人化，還是與「觀君子之德」相同了。

左 圖 1-6
趙孟頫，《古林竹石》，水墨絹本，北京故宮藏。

右 圖 1-7
趙孟頫，《枯樹竹石》，王己千舊藏。

中央定石，這是堂堂之局，一如北宋諸山水經典名作，主山位列中軸。單純的視覺觀念就是穩定；相對的「巧」，就是別出偏師的南宋「邊角」。趙孟頫主張「畫貴有古意」。現身說明的名作有《紅衣羅漢》和《幼輿丘壑圖》，自題「粗有古意」。《紅衣羅漢》這幅以人物為主，羅漢位居畫面正中，雖是側身，而背景的喬木，卻是對稱分幹的正面，地上石塊，也是水平橫向正列。「古意」意念轉於趙孟頫也想追求的北宋山水，不正也是正面中軸的布局。那看這數件竹石枯木一類的布局，「向中看齊」。也就是帶有「古意」了。我認為從圖像解「古意」，應作如是觀。

第二幅 煙雨叢竹（圖 2）

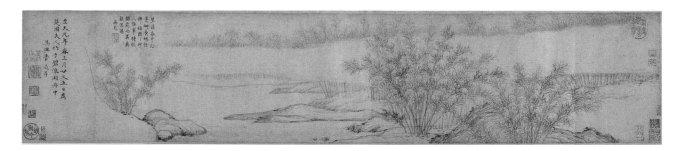

圖 2
《元人集錦卷》，第二幅〈煙雨叢竹〉，紙本，23.1x113.7公分，臺北故宮藏。

管夫人（道昇）善畫竹，就存世畫件，則有北京故宮藏《趙氏一門三竹圖卷》中的第二件〈墨竹〉（圖 2-1）。此卷本安岐舊藏。安氏評以：「密葉勁節，不似閨秀之輩。」[15] 安岐舊藏又有趙孟頫管道昇《蕙竹合作卷》，安氏記以「墨竹一枝，竹葉蕭疏，枝節秀勁」[16]。從這些描述來看〈煙雨叢竹〉都不貼切。

這幅〈煙雨叢竹〉（圖 2）不是習說的「墨竹」，而是當作於山水畫的竹林圖。從古老的《詩經》：「瞻彼淇奧，綠竹猗猗」到「渭川千畝」，再到杜甫移種萬竿於浣花草堂：「我有陰江竹，能令朱夏寒，陰通積水內，高映浮雲端。」[17] 這種意念，移之於畫作。明張丑記東坡居士《斷山叢篠真跡》：「又見東坡《萬竿烟雨》小幀。絹本精細，疑云眉山蘇軾。下有飛白坡石，兼遠景

圖 2-1
管道昇，《趙氏一門三竹圖卷》
中的第二件〈墨竹〉，北京故
宮藏。

管道昇〈煙雨叢竹〉右下角
鈐印。

煙靄，極精。上方文徵仲詩跋，稱許娓娓可誦也。」[18]「飛白坡石，兼遠景煙靄。」移之於這幅〈煙雨叢竹〉，也是合宜的。又畫史上倪瓚創出的「十萬圖」，「萬竿煙雨」即為第一題目。安岐記此畫：「作淡墨細竹，沙渚遙浦，其間煙霧橫迷，萬玉幽深，茫茫有渭川千畝之勢，坡陀皴法大類松雪，布景一派平遠天真，秀妙絕倫，實為佳品。」[19]也從此立意。

〈煙雨叢竹〉右下緣有「金文鼎印」；左緣存「漁隱」半印。有關金文鼎，楊士奇《東里續集》有傳；[20]又朱謀垔《續書史會要》：「金鉉（1361－1436），字文鼎，號尚素，松江人。書工章草，畫倣王叔明。子鈍，字汝礪，官至中書舍人，精楷書，章草亦入妙境。」[21]又《書畫題跋記》錄：「金文鼎，永樂中以繪事名海 ，為吾松先輩風流宗，此卷墨氣鬱勃，不減勝國時諸大家，至其筆力蒼古，便是石田先生門戶，孰謂無風氣開先之助邪！前有范菴跋，書法甚佳。金公之筆益重於九鼎矣！雲卿觀於由庚堂。」[22]又《佩文齋書畫譜》記《勝國十二名家》冊，金文鼎識跋：「余丱角時遂好繪事……癸巳（1413）十一月廿又七日漁隱主人金文鼎識。」[23]知此卷〈煙雨叢竹〉曾為金文鼎收藏，且知「漁隱」（騎縫半印）有「主人」兩字已被切去，然若以右緣存「山人」半印，疑是「漁隱山人」，不知通否？

又〈煙雨叢竹〉右緣存有「山人」半印，與習見項墨林之「墨林山人」兩方白文印顯然有異。從永樂間「金文鼎印」及「漁隱」（半印），至遲於此時期，首尾當是如現在所見。本幅後方起約十三公分處，有一上下垂止接縫痕，然而前後大小兩段紙質，就目驗所及，並無兩樣，這是中間有一些損毀，裁去又拼成。徐邦達記此畫，據其「曾見上海劉晦之所藏，仿吳鎮漁父圖長卷，與此畫大有相通之處，因此，我以為此幅是金鉉真蹟」。[24]惜無附圖以供參對。

金鉉與王孟端（紱）友善，本人及周遭人士能畫竹當無問題。惜金文鼎畫存世未見，無由得對。

本幅款書：「至大元年（1308）春三月廿又五日。為楚國夫人作於碧浪湖舟中。吳興管道昇。」（圖2-2）楷書書法小準極佳……

左 圖 2-2
〈煙雨叢竹〉（圖2），管夫人署款。

右 圖 2-3
沈度，《不自棄說》，局部，臺北故宮藏。

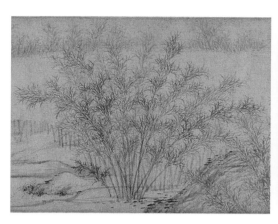

惟與《管道昇致中峰和尚書》，咸信不同，反類似於趙孟頫一系，其清雅婉
麗，程度甚至超過沈度（1357 – 1434）一流（圖 2-3）。前段提到金文鼎之子
既為中書舍人，當是臺閣體高手。印記：「管道昇印」、「仲姬」，兩印均劣，
如同朱筆畫出。然至大元年（1308），趙孟頫在浙江當儒學提舉，碧浪湖在
歸安縣安定門外，[25] 趙孟頫夫婦此時，同遊碧浪湖是應有的。前舉〈疏林秀石〉
（圖 1-2），畫上方柯九思也以「碧浪湖」為題。楚國夫人當是《元史》所記「賜
托克托三寶努珠衣，封三寶努為楚國公，以常州路為分地」[26] 之夫人。

〈煙雨叢竹〉畫竹不分節，一筆不斷由下方到頂端完成（圖 2-4）。竹葉
形狀細勁，結組繁而不亂。墨色用前濃後淡來區分出遠近；畫山坡是一般的
山水皴法，沙渚叢竹，掩映於煙雲中。新篁成叢與趙孟頫《自寫小像》（1299
作）（圖 2-5）的竹林畫法是接近的。兩件畫竹葉，都是向上仰，做「燕尾」
式的交合，且是前濃後淡的竹葉叢。竹竿《自寫小像》並不一直順暢到頂，
略有些小轉變。《自寫小像》是青綠重彩，竹注重「墨骨」來襯托出色彩；〈煙
雨叢竹〉是水墨層層疊疊渲染，煙雲變滅，做得極為細緻。技法上容有相通，
情懷卻不一。畫平坡石塊，《自寫小像》畫得古拙，而〈煙雨叢竹〉反而是
老練成熟。

本幅畫竹如同渭川叢篠題材，存世作品中以現藏佛利爾美術館明宋克（仲
溫，1327–1387）的《萬竹圖》（圖 2-6）為匹配。〈煙雨叢竹〉既有金文鼎
收藏印，則成畫下限在洪武、永樂，此時猶是元人遺韻，也不為過，且明淨
安雅，雖不必云管夫人，亦是元人丰神。是不知出自何方高手。徐邦達則以「曾
見上海劉晦之所藏《仿漁父圖長卷》，與此畫大有相通之處，因此，我以為
此畫是金文鼎⋯⋯卻留著文鼎真印，給了我們辨偽的門徑」。[27]

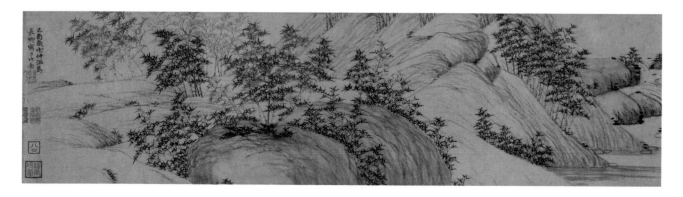

第三幅 安處齋圖（圖3）

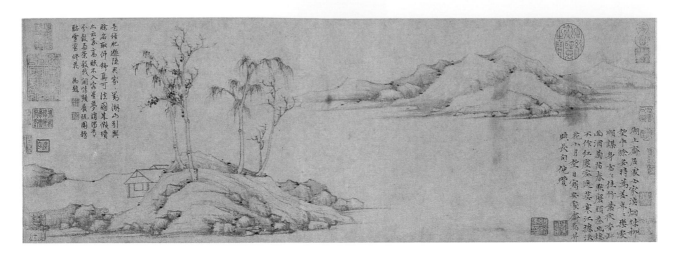

圖 3
《元人集錦卷》，第三幅〈安處齋圖〉，25.4×71.6公分，紙本，臺北故宮藏。

元人集錦卷之三，〈安處齋圖〉（圖3），畫名為倪瓚（1301–1374）自我定名：「湖上齋居處士家。淡煙疎柳望中賒。安時為善年年樂。處順謀身事事佳。竹葉夜香缸面酒。菊苗春點磨頭茶。幽棲不作紅塵客。遮莫寒江捲浪花。十月望日。寫安處齋圖。并賦長句。倪瓚。」詩見《清閟閣全集》。第一句「湖上齋居外史家」，[28] 據汪珂玉於《珊瑚網》著錄，後尚有陳方一詩：

睡起山齋渴思長，呼童煎茗滌枯腸。軟塵落硯龍團綠，活水翻鐺蟹眼黃。
耳底雷鳴輕著韻，鼻風過處細聞香。一甌洗得雙瞳豁，飽玩苕溪雲水鄉。
陳方。[29]

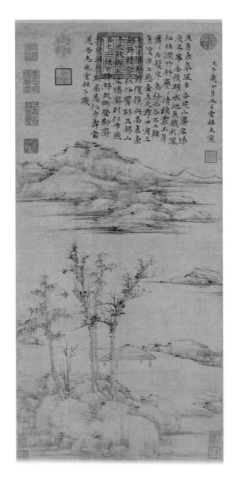

圖 3-1
倪瓚，《容膝齋圖》，臺北故宮藏

臺北故宮藏《張雨題倪瓚畫像》，原也有陳方一詩，亦已佚失。[30] 〈安處齋圖〉卷中喬木坡陀林屋，隔岸連綿山巒，用筆及水墨簡淡，畫意頗蕭疏。並嘗為顧復仿作。畫無年款，與倪的另一名作《容膝齋圖》（圖3-1）筆墨相近，定為洪武元年（1368）之作。[31] 從倪瓚的自我題詩，畫的是他的居處？從至正十二年（1352）春，倪瓚棄家，棹舟於五湖三泖間，此畫已是十六年後，所居停處如笠澤蝸牛居廬（62歲），或避居茆上（66歲），或留友人住所，乃至去世於姻親鄒維高家。[32] 這樣的背景，詩中的期望，這「處士」（外史），這〈安處齋圖〉的是不是他自己？

第四幅 中山圖（圖4）

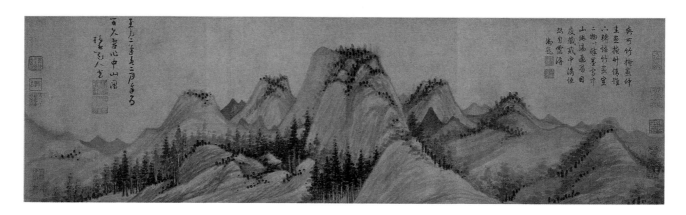

　　元人集錦卷之四，吳鎮〈中山圖〉（圖4）。顧復《平生壯觀》記：「……題款兩行甚精。一派十餘山頭，或尖或平，或近或遠，點葉樹掩映于其間，不作大木水泉，貌得重山之杳冥谿遠者。觀此，覺元暉（米友仁）彥敬（高克恭）落寞曰矣。」[33] 又安岐《墨緣彙觀》記：「羣山疊嶂，杉木叢深，通幅無一雜樹，全宗北苑，用粗麻披皴法，山頭苔點，橫豎相間，眾山之坳，突以濃墨暈二峰尖，低於四面，更為奇絕。按李竹懶《紫桃軒雜綴》引孫興公〈天台賦〉，有倒影重淵，匿峰千嶺之句，所謂匿峰者信然。此卷筆墨蒼厚，氣韻淳古，為仲圭傑作，不應作元人觀，實得董元三昧。」[34] 引「倒影重淵，匿峰千嶺」的確是宋元繪畫難得一見的造景。畫作於至元二元（1336）吳鎮五十七歲，不但是得董元三昧，已然自己修成正果。這種只畫峰頂，到清初王翬，則成一嶺獨秀，歸為學巨然。畫贈葛乾孫（1305–1353）字可久，應雷之子。時年三十二歲，知兵，善醫。[35]

　　當代學者徐小虎教授論此畫，以構景論，下緣應被切去六公分，且款為後加填。[36] 下緣有否被裁切？部份緣自裝裱時，無知之裝裱師為「齊邊」，強為四方或整齊，有此愚行。本件屢經易主，或因年代久遠，重新裝潢，也難免有些損傷，如本件落款處已逼天，倪瓚畫〈安處齋圖〉款也逼地，都有此可能。然就本卷其他各件之縱高，〈煙雨叢竹〉是二三‧一公分，餘差距均在一公分左右。當然，若以黃公望《富春山居圖》（無用師本）縱高三三公分，則可有六公分之差距。倒是左右長度是否原貌，應可在從元代紙張尺寸作考慮。款印極佳。將《秋江漁隱》、《竹石圖》、《漁父圖》之「梅花盦」、「嘉興吳鎮仲圭書畫記」兩印，排列比較，《秋江漁隱》是絹本，雖有拉扯，四件還是一致（圖 4-1, 4-2, 4-3, 4-4）。偽吳鎮草書款，筆畫結體均無奇逸之氣，見同為臺北故宮藏吳鎮《竹譜》（圖45）。此件題款渾厚靈動，與所舉另三件也一致，乃至上下兩印的排列如齊右且相連的習慣，自是吳鎮本色。

第五幅 春山清霽（圖5）

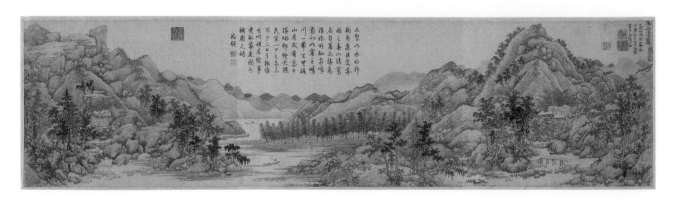

圖 5

《元人集錦卷》，第五幅〈春
山清霽〉，27x102.5 公分，臺
北故宮藏。

元人集錦卷之五，馬琬（1310–1378）〈春山清霽〉（圖 5）。畫中高山
層層疊疊突起，林木長長矗立，清溪蜿蜒，漁舟搖搖，山村亭閣，曲徑相通，
滋潤的筆墨，體會出大地草木華茲。款題：「春山清霽（楷書）。至正丙午歲
（1366）春正月望日，馬文璧畫於書聲齋。」丙午距離黃公望畫《富春山居》
之「庚寅」（1350）題記，只有十五年。全幅結構皴法，大抵出於元黃公望《富
山居圖》，如以近景主山峰的造形，遠山一列丘陵起伏，近者淡遠者濃，與皴
法運用，勾線塗抹，幾與《富春山居》（圖 5-1）相同；此「春山」也不盡讓
人想起同樣的畫「富春山居」。

黃公望《富春山居》（無用師卷）山峰樹石草木，表現出來的是重視筆趣
與墨意，從元人的畫蹟來了解，黃公望《富春山居》成為一種文人畫山水的「典
範」。也就是以五代北宋董源、巨然為主的風格傳承。從趙孟頫為起點，爾後，
另一位吳鎮也有充滿著「披麻皴」風格的人物。那踵步者足為代表，應是這件
馬琬〈春山清霽〉。

款題所指：「畫于書聲齋（行書）」，為夏士文之齋居，也是雲間夏氏知
止堂裔孫。夏士文為夏士良文彥兄弟行。楊維楨至正二十年庚子秋曾為作《書
聲齋記》。[37]元黃公望《富春山居圖》款題即書於夏氏「知止堂」。夏氏雲間「知
止堂」。主人為誰？楊維楨又有《知止堂記》，主人是雲間老人夏謙齊氏，取
《老子》之經有警人者，曰「知止不殆」的典故，堂有匾是趙孟頫所書。其四
葉孫頤貞，在兵火之後，重建。[38]馬琬為楊維楨學生；張雨、黃公望均與楊維
楨友好。馬琬生平也是一位親炙過黃公望的人物。

圖 5-1

元黃公望，《富春山居》（無
用卷，遠山局部），臺北故
宮藏

第六幅 烹茶圖（圖 6）

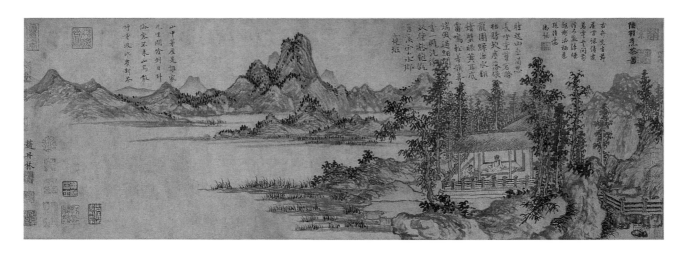

　　元人集錦卷之六，趙原〈陸羽烹茶圖〉（圖 6）。若謂山水畫的「石如飛白」，趙原以草書的筆法，運筆甚快，多以側筆皴畫山石紋路，渲染甚少，岩石的凹凸，輪廓曲卷，盡在飛舞的筆端下得之。近景樹石是李郭一系，遠岸山峰則是董巨，筆下樹石皴點，加以赭石設色，頗為蒼潤。臺北故宮又藏《溪亭秋色》（圖 6-1）一軸更具特色，此畫以「陸羽烹茶」為題。

　　本幅作者自題及窺斑題七言律詩一首，均以夏日山靜畫長的生活來搭配畫。

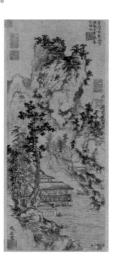

> 睡起山齋渴思長。呼童剪茗滌枯腸。軟塵落碾龍團綠。
> 活水翻鐺蟹眼黃。耳底雷鳴輕著韻。鼻端風過細聞香。
> 一甌洗得雙瞳豁。飽玩苕溪雲水鄉。窺斑。

　　我們發現，窺斑此詩與前面第三幅的陳方詩是相同的。陳方詩是題為《題倪迂翁安處齋圖》，[39]而窺斑並未註明，何以如此？案，美國私人藏《趙文敏公魏國夫人蕙竹圖》[40]幅後拖尾題跋，見有張緯作倪瓚體書法詩：「夫子朝廷望，佳人玉雪姿。眼青絲應指，頭白案齊看。湘芷春風蕚，江筠夜月枝。芳貞堪比德，展卷重懷思。絲作絃。京口張緯。」（圖 6-2）。隔後又有倪瓚題：「天上宣和落墨花，彝齋松雪擅名家。遙看苕雪山如玉，雪後春風自苗芽。」與「夫人香骨為黃土，紙上蕭蕭墨色新。淒斷鷗波亭子上，鏡臺鸞影暗凝塵。」二首書風又非「倪瓚體」。（圖 6-3）[41]下方詹景鳳則跋：「前張緯詩，却是倪迂墨蹟，此豈張又代倪交易，各得其所者耶。景鳳題。」（圖 6-4）從「此豈張又代倪交易」一語，則推那窺斑書寫陳方詩，是「元人都有此戲」，豈不也可以如此看待。只是書風無從比較。

第七幅 山水（圖7）

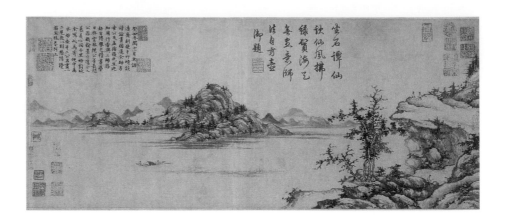

圖7

《元人集錦卷》，第七幅〈山
水〉，1373年，25.8x61.5公
分，臺北故宮藏。

　　元人集錦卷之七，林卷阿（生卒年不詳）〈山水〉（圖7）。畫中鈐印，知「字子奐，號優遊生」。據此畫上小楷自題：

癸丑冬閏十一月。余訪遠齋副使于竹崎。談詩論畫。因道余師方壺公。及孟循張先生。迺知用行嘗與二師游。好古博雅。尤精書法。日與雲林倪公。善長趙公。游戲翰墨之場。令人慕羡。心同千里晤對。故余寫此為寄。便中萬求妙染。并二公名畫一二見教。以慰懸情。優游生林卷阿上。

　　癸丑為明太祖洪武六年（1373）所作，又知為方從義學生。引用張光賓對本件之說明：「題識中道及諸人：如用行，或為梁時，後以字行，長州人。孟循為張率。 欲托梁用行，轉請倪雲林，趙善長二師作畫。所謂遠齋副使者，

圖7-1

元方從義，《武夷放棹》，北
京故宮藏。

疑即杭之開元宮道士章心遠。嘗使閩，倪瓚諸人有送章鍊師入閩贈行詩。」[42] 復按張以寧《翠屏集》載有：「林庭輝為其先世有諱運者，南唐兵部尚書淮南節度使云。」[43] 而本幅林卷阿鈐有「淮南節度使裔」一印。據此，「林卷阿或即林庭輝子嗣，長樂人」。

　　前引題詩中，「便中萬求妙染」一語，其意是否指此畫〈山水〉，林卷阿只作墨骨，由受贈者開元宮道士章心遠再加賦色。林卷阿既為方從義學生，追踵其風格於本幅也有所見，若北京故藏方從義《武夷放棹》（圖7-1）、臺北故宮藏方從義《神嶽瓊林圖》、《高高亭圖》、《惠山舟行》、以及又王己千舊藏《東晉風流》、《雲山圖》等等，其共同特徵是畫筆飛動。此幅林卷阿〈山水〉依稀可見於山石輪廓，樹枝抖動，一種質樸率意，露於筆端。

第八幅 翠雨軒圖（圖8）

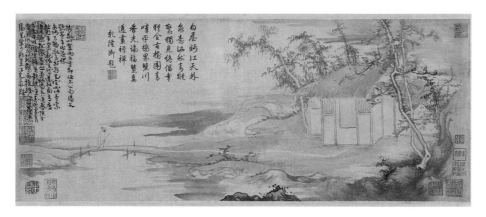

　　元人集錦卷之八，莊麟〈翠雨軒圖〉（圖8）。莊麟，字文昭，丹徒人。生卒年不詳。據《緇素錄》：「都城隍廟碑，立於至正四年九月，余闕撰文，莊文昭書。」推知其為元順帝時人。[44]〈翠雨軒圖〉秋樹蓽門，一人曳杖度橋而至。畫意見款識。本卷上裱綾留有董其昌題識。這是因董其昌與收藏人李日華、李肇亨父子交好。朱彝尊《論畫絕句》說：「隱居趙左僧珂雪，每替香光應接忙。涇渭淄澠終有別，漫因題字概收藏。」[45] 僧雪珂就是李肇亨，董其昌的著名代筆人。董其昌跋兩則：

> 莊麟畫。獨見此幀，乃知元之畫師，不傳者何限。夫福慧不必都兼，翰墨小緣，有以癡福而偶傳者矣！要以受嗤法眼，終歸歇滅。此可遽為福，微獨畫也。玄宰。前人云：丹青隱墨墨隱水，妙處在淡不數濃。余于巨然畫亦云。（圖8-1）

　　好一句「丹青隱墨墨隱水，妙處在淡不數濃。」看莊麟此幅畫山水，真是清光一片，清潤可愛。墨法的「蒙養」與董其昌如出一轍前後輝煌。董其昌《畫禪室隨筆》論用墨：用墨須使有潤，不可使其枯燥，尤忌穠。[46] 張庚論述董其昌用墨：

> 麓臺（王原祁）云，董思翁之筆，猶人所能，其用墨之鮮彩，一片清光，奕然動人，仙矣！豈人力所能得而辦？[47]

　　故宮藏董其昌巨軸《夏木垂陰》（圖8-2），因水墨的交織，畫境爽朗瀟灑，生機處處，而這種「一片清光」，成為董其昌的特殊風格。元人用墨對董其昌的影響，董其昌的著作裡並未指名道姓提及此《元人集錦卷》莊麟畫〈翠雨軒圖〉，但這兩則題跋，應給董其昌古人先為我有的知音感觸。

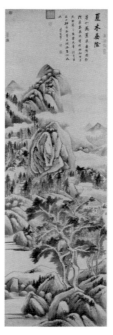

左 圖 8-1
董其昌跋莊麟畫〈翠雨軒圖〉。

右 圖 8-2
董其昌，《夏木垂陰》，臺北故宮藏。

註 釋

❶ 見《故宮書畫圖錄》冊 21（臺北：國立故宮博物院，2003），頁 335–342。

❷ 清・吳升，《大觀錄》（1712 年成書）卷 18，頁 1–3（臺北：漢華文化公司，1970），總頁 2172–2176。

❸ 清・安岐，《墨緣彙觀錄》（1742 年成書）卷 4（臺北：商務印書館，1970），頁 235–239。

❹ 《石渠寶笈續編》（臺北：國立故宮博物院，1971），頁 518。

❺ 明・汪珂玉，《珊瑚網》（文淵閣四庫全書），卷 34，頁 19。

❻ 明・顧復，《平生壯觀》卷 9（臺北：漢華文化公司，1971），頁 62–63，114。

❼ 張洽生平待考。案：臺北歷史博物館藏有張洽（1718–1799）《山水扇面》（典藏號 75-03987），款識：「乾隆癸丑夏日，攝山寄安居張洽時年七十有六寫于惺石山房。（鈐印：張．洽．□。）」知其時代。既比梁清標晚，當非此人。

❽ 明・吳其貞，《書畫記》（臺北：文史哲出版社，1971），卷 5，頁 591–592。關於「張鏐」資料，又見卷 5，頁 607；卷 6，頁 683–689，吳氏記乙卯（1675）7 月 28 日觀宋元畫於揚州張家。另與梁清標之關係，見陳耀林，〈梁清標叢談〉，《故宮博物院院刊》3 期（1988），頁 56–67。

❾ 元・湯垕，《畫鑑》（文淵閣四庫全書），頁 27。

❿ 元・虞集，《道園學古集》（文淵閣四庫全書），卷 11，頁 3。

⓫ 清・吳升，《大觀錄》卷 18，頁 1（臺北：漢華文化公司，1970），總頁 2173。

⓬ 同註 2，頁 235。

⓭ 元・趙孟頫，《松雪齋集》（文淵閣四庫全書），卷 1，頁 6–7。

⓮ 元・虞集，《道園學古集》（文淵閣四庫全書），卷 4，頁 10。

⓯ 同註 2，頁 234。

⓰ 同註 2，頁 233。

⓱ 杜甫詩。收入元李衎，《竹譜》（文淵閣四庫全書），卷 4「竹品譜」，頁 28。

⓲ 明・張丑，《清河書畫舫》（文淵閣四庫全書），卷 8 下，頁 20。

⓳ 同註 2，頁 236。

⓴ 金文鼎傳，可見明・楊士奇，〈封從仕郎中書舍人金君墓表〉，《東里續集》（文淵閣四庫全書），卷 1，頁 1–3。

㉑ 明・朱謀垔，《續書史會要》（文淵閣四庫全書），頁 34。

㉒ 明・郁逢慶編，《書畫題跋記》（文淵閣四庫全書）8–17。

㉓ 清・孫岳頒等編，《佩文齋書畫譜》（文淵閣四庫全書），卷 44，頁 21。

㉔ 徐邦達，〈管道昇〉，《古書畫偽訛考辨》下卷（江蘇：新華書局，1984），頁 55。

㉕ 〈山川志〉，《歸安縣志》卷 1（臺北：成文，1970），頁 10 後，11 前。

㉖ 明・宋濂等修，《元史》（文淵閣四庫全書），卷 23，頁 24。

㉗ 徐邦達，〈管道昇・萬竿煙雨〉，《古書畫偽訛考辨》下卷（江蘇：新華書局，1984），頁 56–57。

㉘ 元・倪瓚，《清閟閣全集》（文淵閣四庫全書），卷 6，頁 17。

㉙ 明・汪珂玉，《珊瑚網》（1643 年成書）（文淵閣四庫全書），卷 34，頁 19。

㉚ 陳方有詩，見《故宮書畫圖錄》冊 21，頁 334。

㉛ 見張光賓，《元四大家》（臺北：國立故宮博物院，1975），頁 55。

㉜ 關於倪瓚的行止。據張光賓，〈元四大家年表〉，《元四大家》（臺北：國立故宮博物院，1975），頁 153–188。

㉝ 明・顧復，《平生壯觀》（臺北：漢華文化公司，1971），卷 9，頁 63。

㉞ 同註 2，頁 236。

㉟ 引用張光賓對本件之說明。收入《故宮元畫精華》下（東京：學習研究社，1980），頁 156–157。

㊱ Joan Stanley-Baker, *Old Masters Repainted*, Hong Kong: Hong Kong University Press, 1995, pp.115–125.

㊲ 元・楊維楨，《東維子集》（文淵閣四庫全書）卷 16，頁 3。

㊳ 同上註書，卷 18，頁 8。

㊴ 元・陳方，《孤篷倦客稿》，收入《元詩選》三集，卷 11，頁 43。

㊵ 此承張子寧先生出示該畫之精密影本，並提示詹景鳳說法，記此誌謝。

㊶ 兩詩為〈趙魏公蘭〉、〈管夫人竹〉。見元・倪瓚，《清閟閣全集》卷 7，頁 33。

㊷ 收入日本《故宮元畫精華》下（東京：學習研究社，1980），頁 163。

㊸ 同註 40。

㊹ 同註 40。

㊺ 清・朱彝尊〈論畫絕句〉，收入虞君質選輯，《畫論叢刊》（臺北：中華叢書，1964），卷 2，頁 488。

㊻ 明・董其昌，《畫禪室隨筆》，收入《中國書畫全集》（上海：上海書畫出版社，1992），第 3 冊，頁 1000。

㊼ 清・張庚，《圖畫精意識畫論》，收入黃賓虹、鄧實編，《美術叢書》（臺北：藝文印書館，1975），集 3 輯 2，頁 105。

㊽ 清・張庚，《圖畫精意識畫論》，收入黃賓虹、鄧實編，《美術叢書》（臺北：藝文印書館，1975），集 3 輯 2，頁 105。

3

臺北故宮收藏與浙派研究
—— 模式及憶失二題

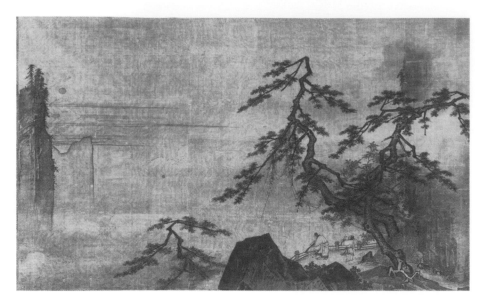

圖 1
《宋馬遠山水人物》，臺北故
宮藏。

圖 1-1
《宋馬遠山水人物》之人物
特寫。

圖 1-2
宋馬遠《山徑春行》的人物衣
褶，畫家使用「釘頭描」。

「浙派」在上一世紀是繪畫史界的一大「畫題」。就臺北國立故宮博物院（以下簡稱「臺北故宮」）收藏相關畫作，每為學者所引用。故宮本身，二〇〇八年完成了「追索浙派」的數位典藏計畫及展覽。本文是在這樣的基礎上，再就院藏對於浙派研究的增益，以為尾續。

繪畫史是視覺史，作為視覺依據的「畫作」，儘管時代無情的毀損只減不增，卻還是得從「畫作」談起。對藏品重新斷代歸位，還是一個極大的課題。

明代浙派先行者是宋代的「李、郭」與「馬、夏」。在元代，「李、郭」在趙孟頫一系，有所延伸，而「馬、夏」漸漸消失於所謂文人畫一流。像這樣「馬、夏」顯於「宋」，隱於「元」，復顯於「明」的畫風流變，真是隔代顯性遺傳。今日從收藏史的觀念看來，顯於「明」的「馬、夏」，又在有意與無知之間，被認為是「宋」。

故宮書畫源於清宮舊藏，著錄於乾隆嘉慶年間編有《秘殿珠林》與《石渠寶笈》共三編，這套書猶是今日故宮書畫編目的重要依據。《秘殿珠林》與《石渠寶笈》的編者對於「馬夏」畫作的認定，應是「有意與無知之間」的存證。今日的《故宮書畫圖錄》，由於圖文並呈，很容易以作品印證斷代歸屬的結論。就以目前出版的《故宮書畫圖錄》前三冊，所登載的郭熙、李唐直到「馬遠、夏珪」一系列的藏畫，就可很容易的分辨出於元、明的無款或誤判所形成。

針對元代「馬、夏」南宋院體一系在臺北故宮的收藏，如元代夏文彥《圖繪寶鑑》所述，西域人丁野夫（約 1368 在世）一派傳人，如杭州劉耀、揚州

陳君佐、華亭張遠、陳月溪，乃至孫君澤（生活在十四世紀）等，未見於院內目錄。存有龐大收藏的臺北故宮，正如成語的尺有所短，寸有所長，就此，能理出某些被遺忘的作品，也是「追索浙派」的策展任務之一。以下使用的參照圖版是以臺北故宮的藏品為核心故不特別標註，其他館藏則言明出處。

我們先從臺北故宮藏《宋馬遠山水人物》（圖1）談起。本幅無畫家款印，絹本淺設色，縱七七‧一公分，橫一二六‧四公分。畫松蔭下，二人朝向懸崖對岸，一

人彎腰俯身，一人左手捻珠於眼前觀看，右手持羽扇，兩人彷彿正練著吐納之術（圖 1-1）。畫之左上角，正有旭日東昇。畫題或許可認為是道家的「服食日月皇華訣」，朝向新日（太陽剛昇起時）與新月（月亮剛昇起時）呼吸吐納、冥想祈福，也可能是「朝元納氣法」。又，《神農經》曰：「食穀者智慧聰明，食石者肥澤不老，食芝者延年不死，食元氣者地不能埋、天不能殺。」可知道家有服氣之說，亦即食氣，[1] 畫中庭園佈石，岩石旁有朱芝兩株，又增此含意暗示。

　　山石用側筆橫刷的斧劈皴，畫松幹松枝曲折挺勁，松針的輪狀輻射，與馬遠有共同相似的處理手法；薄霧掩映，筆墨畫意甚具有南宋院體風貌，這正是被題名為「宋馬遠山水人物」的由來。然而，作為畫成時代約在元、早明之際，其原作型式可能是屏風，今裱成立軸。何以言之，本文試從「馬、夏」的「模式」發展來解題。

　　作為一個職業畫師，應是樣樣精通，其作品點景的人物屋宇，總有一樣的水準。本幅畫中的兩位人物，如俯與立的動態姿勢，以及隨之擺盪的衣袍，畫家都能具體的掌握。這裡出現馬遠（約 1160–1225）人物衣紋的「橛頭描」，我們可以對照院藏馬遠名作《山徑春行》的人物（圖 1-2），《宋馬遠山水人物》的釘字描下筆形態（圖 1-1）再多了一份既方硬又頓挫的筆調，反而不見此原創性的手法。又，從全幅水墨的渲染，左右兩旁的聳立高山，一片淋漓，這也都是非南宋時期的墨法。不是南宋馬遠夏珪的「凝聚」，而是追隨者的「渲洩」。《宋馬遠山水人物》卻不能不說充滿著南宋「馬、夏」的元素類型。就畫樹的造形「模式」來說，「樹枝四等，丁香范寬、蟹爪郭熙、火燄李遵道、拖枝馬遠」，[2] 很清楚地描述理想中的風格形象。

　　松樹本身具有大眾認知的客觀形象，極容易辨識。對於《宋馬遠山水人物》畫松樹，我們不禁要問，何以說這是馬遠形態的松樹？人間何處有此「松」（圖 2-1）？造形理論，有依自然的造形，有人為加工的造形，「馬遠畫，多斜科偃蹇。至今園丁結法，猶稱馬遠云」，[3] 前人早已如此看出，也就是人工加上自然，換句話說，「畫意」大於自然所見，是人為賦予意義的加強造形。「園丁結法」的松，或許難見於目前中國的名園裡，反觀喜愛「馬、夏」的日本園庭，倒是隨處可見。馬遠《華燈侍宴》（圖 2-2）、夏珪（活動 1180–1230 年前後）《觀瀑圖》（圖 2-3）所見的松樹，應該是「園丁結法」，即人工

左 圖 2-1
人間何處有此「松」？《宋馬遠山水人物》松樹特寫。

右 圖 2-2
馬遠《華燈侍宴》松樹特寫。

左 圖 2-3
夏珪《觀瀑圖》松樹。

右 圖 2-4
元代孫君澤，《樓閣山水圖》，秋幅，松樹屋舍特寫，日本靜嘉堂藏。

修剪過的松樹。我們進一步觀察作為馬遠、夏珪的繼承者，元代孫君澤（生卒年不詳，活動於十四世紀）在今藏於日本靜嘉堂的《樓閣山水圖》秋幅（樓臺遠望）（圖 2-4）的松樹結體，因為與樓閣、岩石、山峰的關連與牽引，使得松樹更加細瘦與高聳，是有意識有目的地造形強調作用（Emphasis）。再將此幅松樹，回頭與《宋馬遠山水人物》的（圖 2-2）比對，竟然是出自同一個「圖式」。這三件畫松的共同「模式」，說明了馬遠的「園丁結法」，並創造了畫松的樣式論，後繼者只要了解這個「模式」，就可以畫出這種松樹樣式。

除了畫松以外，讓我們在此歸納浙派作品如何實踐其他的「模式」。

本幅《宋馬遠山水人物》與元代孫君澤的《樓閣山水》的松樹都被強化為近景，觀賞者透過松樹所見到的屋宇與人物的比例差距擴大，也將畫面景深加遠。松樹或近景喬木，造形感充分流露，就像浙派的先驅戴進（1388－1462）的《春遊晚歸》（圖 3-1），其門前的松樹也是繼續發揮。此後，這種前景大樹，高據畫面二分之一，配上園林宮苑樓閣，成為明代院體與浙派的習見題材。《宋馬遠山水人物》（圖 1）可視為這個傳統下的宋元明三朝的中繼作品。至於矯飾之極，還有題名為《宋馬遠畫雪景》畫中的古松（圖 3-2）際天，三蟠五折，莫此為甚了，也可以說到了弘治朝以後了。

此外，兩旁這種插天的尖峰（圖 4-1），山水畫中的李唐《萬壑松風》（圖 4-2）亦可見到；傳為燕文貴（活動於十世紀下半至十一世紀初）而實近於李唐的《奇峰萬木》（圖 4-3），都出現了充實式的描繪遠峰，並常被安排成淡化的遠景，又如蕭照（活動於十二世紀）《山腰樓觀》（圖 4-4），都可視為《宋馬遠山水人物》的先驅。

再說畫石的皴法，固然是典型的「馬、夏斧劈皴」，但筆法與墨法的結構是後來繼起者。用筆上，《宋馬遠山水人物》的筆力，尚具有「馬、夏」凝練，而非後期浙派的狂舞，對於面塊的

左 圖 5-1
《宋馬遠山水人物》的岩石。

右 圖 5-2
靜嘉堂收藏《樓閣山水圖》的
岩石。

組合，已是用黑白分明來交代，而無石分三面（圖 5-1）。再檢視靜嘉堂收藏
《樓閣山水圖》，也是如此，岩石整體以水墨罩染，顯出一派黝黝（圖 5-2）。
這又非「馬夏斧劈皴」，而是後代追隨者逐漸發展出來的習氣，只是沒有後期
的狂態。因此，這幅無款印的《宋馬遠山水人物》，應該是歸為孫君澤為宜，
至少是十四世紀的「馬、夏」風格，也為臺北故宮有一孫君澤畫作。[4]

　　斧劈皴法又是一個「模式」的發展。龔賢《畫訣》：「大斧劈是北派戴文
進、吳小仙、蔣三松多用之。吳人皆謂不入賞鑑。」[5] 從斧劈皴的筆法與墨法
來追尋，存世名作自以李唐《萬壑松風》為第一，見於《萬壑松風》上方的是
峭壁（圖 6-1），是典型的側筆勾斫短斧劈；下方磐石斜坡上已少楔形的短斧
劈（圖 6-2），筆又中鋒側鋒並用，因描繪對象的岩石不同，筆的飛馳頓挫及
組合型態，顯得縱跳自如，來往無阻，與其說有法，不如說法由應物象形而來。
夏珪《溪山清遠》，「巨岩」（圖 6-3）一段，筆法有時禿筆長拖，有時側筆
斜砍，再加以水瀋中，墨的乾濕並用，筆痕的組織，上下橫斜中，大有音樂性
的節奏感。馬遠《雪灘雙鷺》畫雪景，楔形墨蹟的斧劈皴，清晰可數（圖 6-4），
以平染的遍數定墨色的深淺。就此，往後的《宋馬遠山水人物》，斧劈皴筆法
的健勁更行發揮。

　　再往下推，以戴進《溪橋策蹇》的諸多近景岩塊（圖 6-5），同樣的斧劈
皴畫法，戴進的塊面的描繪，使用了快速的筆調勾出形狀，用墨渲染處凹凸的
層次。也就是對岩塊，畫法尚能忠實於自然。再檢視戴進《畫山水》的遠山，

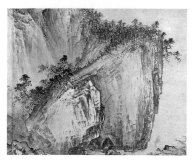

左 圖 6-1
李唐，《萬壑松風》峭壁。

右 圖 6-2
李唐，《萬壑松風》磐石短
斧劈。

左 圖 6-3
夏珪，《溪山清遠》巨岩。

中 圖 6-4
馬遠，《雪灘雙鷺》岩石。

右 圖 6-5
馬遠、戴進，《溪橋策蹇》
岩塊。

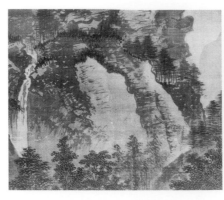

左 圖 6-6
戴進，《畫山水》遠山。

右 圖 6-7
《宋夏珪歸棹圖》岩石。

左 圖 6-8
《宋馬遠對月圖》岩石。

右 圖 6-9
王諤，《溪樵訪友》岩石。

左 圖 6-10
王世昌《山水》岩石塊面。

右 圖 6-11
《宋人水亭琴興》山石塊面。

對於遠山則出現了大筆一片刷出的水墨（圖6-6）。就是説明，戴進此時出現了墨法更進一步的渲染手法。風氣所及，如題名為《宋夏珪歸棹圖》，畫曾歸袁忠徹（1377-1459）收藏，時代應略早於戴進，視為是為十四、十五世紀之際的浙派作品，並不為過。此畫的前景岩石。也用短斧劈法，前白後黑，以對比的手法，二分式的來畫出岩石（圖6-7），這比之《宋馬遠山水人物》則更趨於「模式化」。同樣的形式，也見之於題名為《宋馬遠對月圖》（圖6-8）。

至此，這派畫家對水墨的渲瀉，已然成立，而於「馬、夏」斧劈皴畫法的更進一步發展，模式的至極，則以弘治年間的王諤《溪樵訪友》，斧劈皴只留下黑白的對比（圖6-9），而不視塊面為何物了，這完全成為公式化了。王世昌《山水》畫陶淵明：「臨清流而賦詩」，水際旁石，也以黑面留白簡單化來處理（圖6-10）。再看，題名為《宋人水亭琴興》（圖6-11），山石的塊面這都是成套的「模式」。

傳承於浙派面塊感的斧劈皴之外，不只是馬一角、夏半邊的布局，而是有北宋郭熙一系的「大山堂堂」、「雲頭皴」。浙派的畫家喜歡具有動感的筆墨表達，這在斧劈皴固是如此，如題名為《宋夏珪真蹟卷》，河岸兀立的岩石即是如此，「雲頭皴」的靈動（圖/-1），亦復這般。

圖 7-1
《宋夏珪真蹟卷》局部。

左 圖 7-2
《郭熙山莊高逸》。

中 圖 7-3
李在，《闊渚晴峰》，北京故宮藏。

右 圖 7-4
《郭熙秋山行旅》。

又，明代馬軾與李在，在「斧劈皴」、「雲頭皴」都具有表現，著名的《歸去來圖卷》，是兩位的「斧劈皴」畫典型。臺北故宮原題名為《郭熙山莊高逸》（圖7-2），今日已被定為李在，這是與北京故宮李在《闊渚晴峰》（圖7-3）相比對的斷定。題名為《郭熙秋山行旅》（圖7-4）也是李在一系的作品。

李相《東籬秋色》（圖7-5），畫淵明賞菊，這也是常見的浙派題材。畫右上自題「石泉李相」，生平一時無可考。中軸堂堂大山，正是北宋的氣勢，山石以短促動勢的「雲頭皴」

圖 7-5
李相，《東籬秋色》與松岩特寫。

紋理來表現，松樹乃至畫面的空間處理都與李在接近。畫面中右下方有一立式橢圓形岩快塊，上方喬松聳立，不也就是郭熙《早春圖》近景的大石與雙松的著名母題？

故宮題名的《郭熙雪景》（圖8-1）又因這一塊橢圓形岩石的「雲頭皴」，可推測出於明李在一系。而倪端《捕魚圖》（圖8-2）與題名為《元唐棣煙

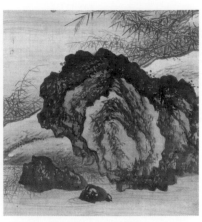
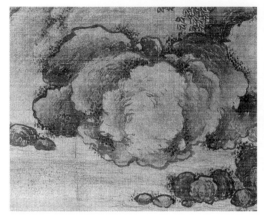
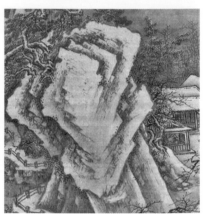

圖 8-1
《郭熙畫雪景》的岩石。

圖 8-2
明倪端，《捕魚圖》的岩石。

圖 8-3
《元唐棣煙波漁樂圖》的
岩石。

圖 8-4
《宋馬遠山水》的岩石。

波魚樂圖》（圖 8-3）等十五、六世紀之際倪端畫系的作品，都出現郭熙「雲頭皴」的模式，此中也是以重墨渲然出層次反差劇烈的效果。模式的習性也可由圓轉方，這種變形的「雲頭皴」，從題名為《宋馬遠山水》（圖 8-4）這一突出的岩石，看出將斧劈與雲頭結合了。

臺北故宮又藏浙派畫家吳偉（1459–1508）畫《北海真人像》軸，從成熟度推測應是吳偉晚期作品（圖 9），上有沈周題：

北海真人知為誰，坐跨靈龜食蛤蜊。元君御氣授真訣，風雨雷電相追隨。
踸息一閒九千歲，凌空遊行猶帶醉。有時光景照塵寰，暫得仰瞻消萬罪。
長洲沈周贊。

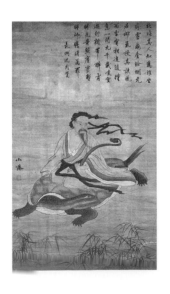

圖 9
明吳偉，《北海真人像》。

沈周（1427–1509）年歲遠長於吳偉，此時也已名滿天下，此跋讀來是對畫中之北海真人禮贊，然而，卻是語帶雙關說及吳偉。又，《金陵瑣事》卷三有傳云：「少……謁今太傅成國朱公，公一見奇之。曰，此非仙人歟？因其年少，遂呼為小仙。……」[6]可見題跋無非比擬畫中的「北海真人」就是吳偉的形象，「猶帶醉」的顯現在北海真人的眼神，可為一證。《畫史會要》卷四：「偉有時大醉被召，蓬頭垢面，曳破皂鞋，跟蹡行，中官挾腋以見。上大笑。命作松風圖。偉跪翻墨汁，信手塗抹，而風雲慘慘生屏幛間。左右動色。上

嘆曰：真仙人筆也。」[7] 又，倪岳《青溪漫稿》：「（吳偉）每酒酣興發，肆意揮毫，頃刻而成運筆如揮，左右睥睨，旁若無人，雖王公貴人之前，藐如也。」[8] 皆記載吳偉帶醉作畫的樣貌。

浙派畫家吳偉以下，稱仙狂醉，也是浙派這些畫家裝仙鬧酒的本事。浙派畫家，自稱為仙，由仙帶狂帶醉。從字號來看，如鍾欽禮，「天下老神仙」；鄭文林，「顛仙」；陳子和，「酒仙」；薛仁，「半仙」；朱約，「雲仙」；羅素，「墨狂」；汪肇，「酒能飲數斗」；宋登春，「嗜酒慕俠」；杜菫，「古狂」；郭詡，「清狂道人」等，此處不一一註明。[9] 仙狂酒醉是一體的，雖沒有李白的「天子呼來不上船」卻是配印「日近清光」為接近御前，「自稱臣是酒中仙」。詩仙、畫仙與酒仙，出於酒精反應在畫面上的實例，

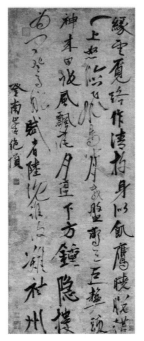

圖 10
元張雨，《行草書七言絕句》。

又是那一件有酒精的作用？藝術創作，借酒精自我的解放，可見於唐懷素《自敘帖》：「醉來信手兩三行，醒後卻書書不得……忽然絕叫三五聲，滿壁縱橫千萬字……」，而浙派畫家也如懷素，將作畫當做表演藝術，在王公面前肆意揮灑，那見之於浙派畫中快速的運筆，傾瀉的水墨，畫面的激情感，該是西洋所說的酒神戴阿尼西斯（Dionysus）—縱情的藝術創作，而非太陽神的阿波羅（Apollo）—理智的一型。不過，從浙派畫家少有文人式的題款，將醉書醉畫，或是某幅畫中特殊的精神狀態明確地寫出在款識裡之緣故，恐無法舉證。

醉之「縱情」，筆下稱仙，也會如道士畫符作法的精神狀態。元代張雨（1283-1350）這位元代茅山道教的領袖人物，他的《行草書七言絕句》（圖 10），一反唯美風格，而出之以奇崛狂怪，但見字形排列如醉漢移步，用墨時濃而枯，被視為道士縱酒後，所捕捉到心靈脈動的痕跡，追求浪漫的神來之筆。唐張彥遠《歷代名畫記》「吳道子」條：「（吳）好酒使氣，每欲揮毫，必先酣飲。」[10] 再從懷素與張雨，這種飛舞的筆調，出之於酒精的催促。此風既成，從醉書醉畫，到後來即使不醉，也是如此的醉「模式」。簡單地說，前人積累的經驗，就是從不斷重複出現而成了規律。

再看浙派畫家，畫面筆墨所呈現對感官的刺激力是直接的，筆墨飛舞、肆無忌憚、狂塗橫抹，頃刻之間完成形象，意趣傾洩無遺，一點也不含蓄。如題名為《宋馬遠秋浦歸漁》一圖（圖 11），應是張路一系，畫中古樹岩石老漁翁，都是醉中茫茫，信手塗抹；《明戴進風雨

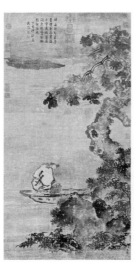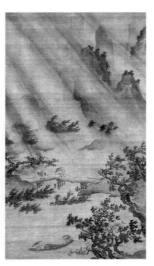

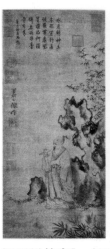
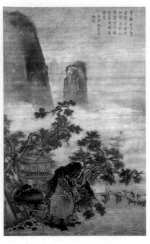

歸舟》（圖 12），廣闊水面，漫天風雨，斜掃群峰，林樹搖曳，整幅畫筆勢灑脫奔放，水墨淋漓暢快表現出狂風驟雨的自然景色，這種技法，如果作為當眾的表演，定充滿戲劇性的趣味與視覺感官刺激力；題名為《吳偉畫採芝仙軸》的湖石（圖 13）（孝宗弘治，1488–1505 年間），以及《王諤溪橋策蹇》（圖 14）溪山間雲煙瀰漫，蒼松雜木在風雨中搖晃，枝葉嗖嗖作響，強調墨色的濃厚與運筆迅急強勁。畫中嶙峋的山石結構，繪山石大斧劈粗細轉折多，連皴帶染，具有強烈筆勢與墨色變化效果；與其說是狂態邪學，何不說是酒精的作用。這何嘗不又是浙派的一種「酒模式」。

　　從「模式」的出現，可以理出原被定名為宋，卻是元、明浙派的作品。今日所見浙派的作品，從風格上是可以認定，大部份卻是缺少款印，能夠完全幸運地回歸定名，恐只是少數。這也得拜今日科技，有更近距離的觀察。

　　提到陶淵明的逸致，與李白的「舉杯邀明月，對影成三人」曾皆是諸多浙派畫家喜愛的題材。孝宗弘治朝（1487–1505）詩意與優雅的題材，如鍾欽禮、王諤、朱端的作品就是。臺北故宮「舉杯邀月」的題材就有下列四件。有題名《（傳馬遠）鍾欽禮舉杯玩月》、《宋馬遠對月圖》、《傳馬遠松間吟月》、《宋人（張路系）賞月空山軸》等，其中《（傳馬遠）鍾欽禮舉杯玩月》（圖 15）是較早為被注意的一幅。又，畫上的簽署原先無辨識，鈐印亦只識「□宿記章」。款是草書「欽禮」兩字。[11] 所見鍾欽禮款，有日本金地院藏《春景山水圖》、美國大都會博物館藏《高士觀瀑圖》，草書「欽禮」兩字均同。另金地院藏《冬景山水圖》署「會稽山人鍾欽禮畫於一生不染處」，則可辨識此一「欽」字。又以高階攝影加上影像處理，《舉杯玩月》可以辨識出「鍾氏欽禮」一印。既有款有印，且畫風是浙派的特徵，將此畫回歸「鍾欽禮」，更是名正言順。惟此畫「鍾氏欽禮」的印上，竟然疊鈐有「□宿記章」兩印。「□」篆字清楚可見「左者右刀」。不知何字，若釋為「都」則都宿記章。何以重鈐？待解。（圖 15）

　　從印記再辨識出畫家可能歸屬浙派的作品，有題名為《宋趙昌（邊文進）四喜圖》

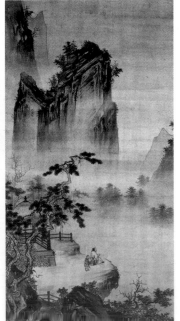

左 圖 16

《宋趙昌（邊文進）四喜圖》
與「怡情動植」一印。

右 圖 17

《遼蕭瀜（呂紀）畫花鳥》與
「四明呂廷振印」。

（圖 16），這幅並無名款，《石渠寶笈初編》的編者根據右邊綾偽董其昌跋，
定名為「趙昌」，然風格實無宋畫的精實，而是明人的華麗。《石渠寶笈初編》
的編者，又記畫之右上角二印不可辨，這經今日之高階攝影加上影像處理，可
得「怡情動植」一印（見特寫）。這一印與《邊文進三友百禽》上的鈐印是相
同的，此幅也就應回歸邊文進名下。[12]

　　又題名《遼蕭瀜畫花鳥》（圖 17），筆者於一九九五年論及此畫，以之
與北京故宮藏《呂紀桂菊山禽》相印證，該是呂紀畫風。[13] 今從此畫石上留有
一印，可辨識為：「四明呂廷振印」。（見特寫）[14] 此印經與《明呂紀秋鷺芙
蓉圖》之鈐印比對，屬於同一印，且《秋鷺芙蓉圖》有「呂紀」署款，又水準
高。因此，題名《遼蕭瀜畫花鳥》回歸呂紀名下。印記的被刮，有題名為《宋
夏珪山水》（圖 18-1）右上角有一小豎長方形被挖去，與《蔣嵩山水》習慣
的題畫位置（圖 18-2）是相同的，因之歸回蔣嵩。[15]

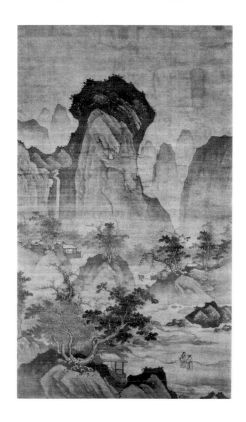
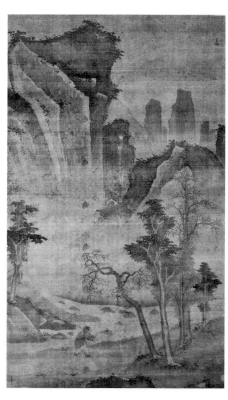

左 圖 18-1

《宋夏珪山水》與被刮的
印記。

右 圖 18-2

《蔣嵩山水》題畫位置與印記
特寫。

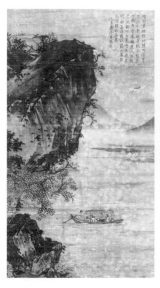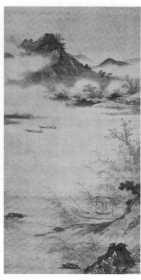

吳鎮《後赤壁圖》（圖 19-1），與題名宋人實為丁玉川《漁樂圖》（圖 19-2）及日本私人藏《山水圖》畫風相符，改訂為明丁玉川。[16]

戴進《春酣圖》（圖 20-1）的漁村樂及前景捲曲的樹幹、團球狀的松針，與日本橋本收藏的鄭文林《漁童吹笛圖》（圖 20-2）相同。[17] 明陳淳的《五鹿圖》（圖 21-1）與日本私人收藏汪肇《松鹿圖》（圖 21-2）相同。倪端《捕魚圖》（圖 22-1）與題名《元唐棣煙波漁樂圖》（圖 22-2）也相同。[18] 這都應該各自歸回原畫者。

浙、吳兩派的消長，論者已多述及。沈周的早中年，浙派畫尚是畫壇主流，沈周晚年文徵明繼起，才取而代之。《沈周仿戴文進謝太傅遊東山圖》（圖 23-1）上題：「錢唐戴文進謝安東山圖，庚子長洲沈周臨。」說明他五十四歲時，還有臨摹浙派領袖戴進的精工重彩畫，大異於水墨為尚的文人畫，確實是沈周生平僅見，這也為沈周所學元人畫外，也學習了浙派繪畫。

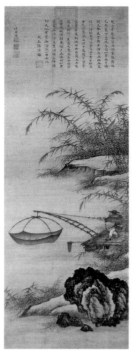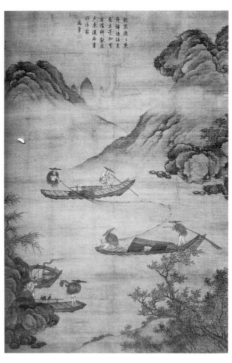

左 圖 22-1
倪端，《捕魚圖》。

右 圖 22-2
《元唐棣煙波漁樂圖》。

臺北故宮又藏沈周《臨江山清遠卷》（1483）是臨夏珪《江山清遠卷》，這可為沈周於五、六十歲時的「北宗為骨南宗面」，做一來源註解。戴進原作恐已消失人間，這幅臨本，所見的山石畫法，應是保有戴進的風格，從畫石的方塊造形，就題名《郭熙畫山水》（圖 23-2）來對比，這幅《郭熙畫山水》也可以歸為戴進一流，此幅的宮殿及楊柳的畫法及煙雲渲染，也是明代浙派風，乃至可以是畫西湖某一角。

又題名為《呂紀草花野禽》（1477-？）（圖 24）有沈周一詩：「呂子觀生都在手，老夫觀物得於心。春風各有時哉樂，細草幽花伴野禽。沈周。印記：煮石亭、沈氏啟南、白石翁。」畫上並沒有作者的簽名，因為鈐蓋有「四明呂廷振印」的印章，而被誤認為是呂紀的作品。實際上，這幅畫水準極

左 圖 23-1
《沈周仿戴文進謝太傅遊東山圖》，翁萬戈先生藏。

右 圖 23-2
《郭熙畫山水》。

左 圖 24
《呂紀草花野禽》。

右 圖 25
《明戴進長松五鹿》。

高，但風格卻和呂紀不盡相同，推測應該出自明代其他高手所作。儘管沈周題或係偽作，惟「呂子觀生都在手，老夫觀物得於心」一語，頗能切中呂紀以「形寫生」之法及與沈周用心的差異。《明戴進長松五鹿》（圖 25）本幅無作者款印，依文徵明題識：「長松鬱鬱映雙泉。麋鹿為群五福全。塵土不生巖野靜。始知平地有神仙。徵明題靜菴筆。」定為戴進之作。

註 釋

❶ 梁・陶宏景，《養性延命錄》，收入《正統道藏》卷 13（臺北：藝文，1977），卷上，總頁 24620。

❷ 明・汪珂玉撰，《珊瑚網》（文淵閣四庫全書），卷 48，頁 80。范寬（活動於西元十世紀末年至十一世紀初）、郭熙（1023– 約 1085）、李遵道（1282–1328）、馬遠。

❸ 明・田汝成撰，《西湖遊覽志餘》（文淵閣四庫全書），卷 17，頁 8。

❹ 按班宗華教授亦以此畫為孫君澤。Richard Barnhart, *Painters of the Great Ming : the imperial court and the Zhe School* (Dallas : Dallas Museum of Art,1993), pp.12–13.

❺ 清・龔賢，《畫訣》，頁 3。收入於《美術叢書》（臺北：藝文，1975），第一輯。

❻ 明・周暉，〈吳小仙傳〉，《金陵瑣事》（北京：北京出版社，2005），卷 3，頁 1–2，總頁 37–682。

❼ 明・朱謀垔，《畫史會要》（文淵閣四庫全書），卷 4，頁 39。

❽ 明・倪岳，《清谿漫稿》（文淵閣四庫全書），卷 19，頁 17–18。

❾ 可參見穆益勤編，《明代院體浙派史料》（上海：人民美術，1985）。

❿ 唐・張彥遠，《歷代名畫記》「吳道子」條，收錄於于安瀾編，《畫史叢書》第一冊（臺北：文史哲，1974），頁 108。

⓫ 見李霖燦，〈（傳馬遠）鍾禮舉杯玩月圖〉，收入於《中國名畫研究》（臺北：藝文，1973），上冊，頁 223–225。

⓬ 此印之發現與下列之風格比對，為故宮追索浙派研究團隊之成果，謹引用。

⓭ 王耀庭，〈裝飾性與吉祥意─說明代宮廷花鳥畫一隅〉，收入於《呂紀花鳥畫特展》（臺北：國立故宮博物院，1995），頁 158。

⓮ 此印為同事賴毓芝博士於編目照相時發現，當場以電話相告。

⓯ Richard Barnhart, *Painters of the Great Ming : the imperial court and the Zhe School* (Dallas : Dallas Museum of Art,1993), pp.17–18.

⓰ 劉洋名，〈關於〈後赤壁賦圖〉與丁玉川〉，《故宮文物月刊》（臺北：國立故宮博物院，2008），305 期，頁 42–53。

⓱ 廖堯震，〈消失的名字和歷史─院藏兩件浙派名畫的鑑定與研究〉，《故宮文物月刊》（臺北：國立故宮博物院，2008），頁 16–31。

⓲ 見陳階晉、賴毓芝主編，《追索浙派》（臺北：國立故宮博物院，2008），頁 174。

4

沈周畫馬夏情

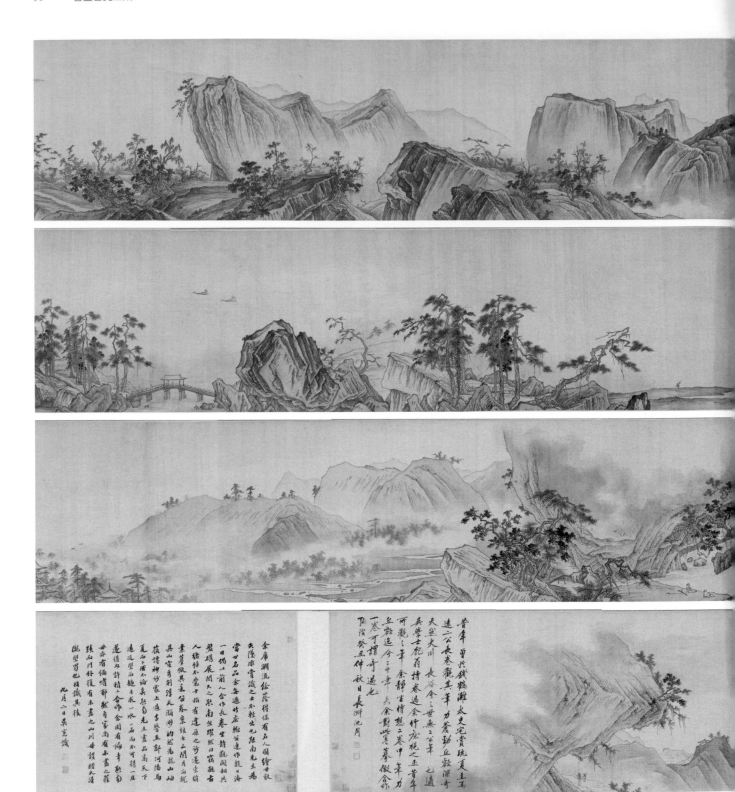

圖1

明沈周，《江山清遠圖》，卷，
絹本，60x586.6公分，臺北故
宮藏。其中文徵明所題《江山
清遠圖》引首「江山清遠」，
已是清初王時敏之隸書風格，
跋尾的文徵明書疑為後加之
偽跡

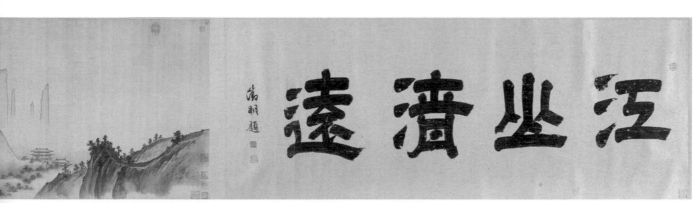

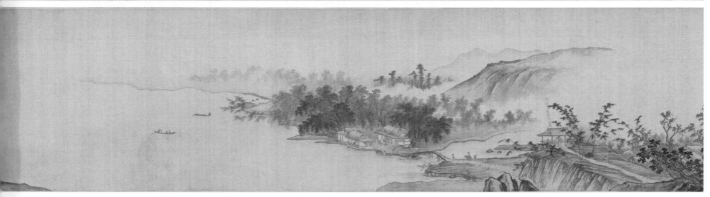

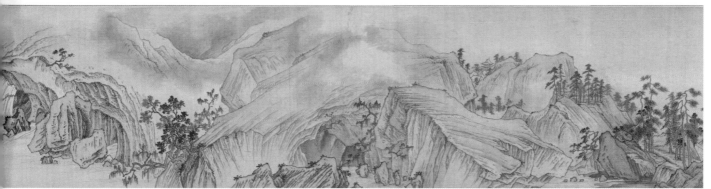

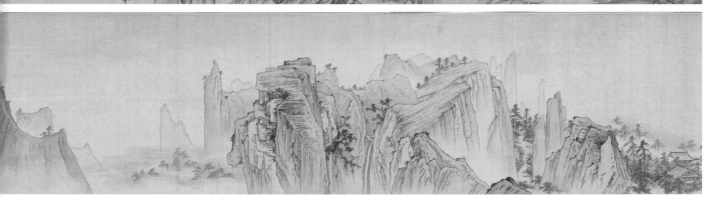

在上一篇有一小段提到沈周與浙派的淵源，並以「北宗為骨南宗面」作為其創作來源的註解。這一篇則進一步探討沈周畫與「馬（遠）、夏（珪）」以及元畫家的關係。

沈周（1427–1509）的畫歷，就其生平所接人物，最親近的學生文徵明（1470–1559）在《題沈石田臨王叔明小景》提到：

> 石田先生風神俊朗，識趣甚高。自其少時作畫，已脫去家習，上師古人，有所模臨，輒亂真跡，然所為率盈尺小景，至四十外始拓為大幅，粗株大葉，草草而成，雖天真爛發，而規度點染，不復向時精工矣。湯文瑞氏所藏此幅，亦少時筆，完菴諸公題在辛卯歲，距今廿又七年矣。用筆全法王叔明，尤其初年擅場者，秀潤可愛，而一時題識，亦皆名人，今皆不可得矣。[1]

王世貞（1526–1590）既是文壇領袖，豐富的著作，對書畫的評論也是一代巨擘。他對吳派畫家相當地有著墨，於沈周有多首題畫詩，《沈石田春山欲雨圖》：

> 石田畫卷，無過《春山欲雨》，其源出巨然、僧梅花道人，而加以秀潤。[2]

又記《石田山水》：

> 沈啟南先生畫，於古諸名家，無所不擬，即所擬無論董巨、乃梅道人、松雪、房山、大癡、黃鶴，筆意往往勝之，獨於雲林不甚似，病在太有力耳。此卷二十六幀，幀幀饒氣韻，生趣秀溢楮墨間，至雲林一筆，亦絕無遺憾，尤可寶也。[3]

又：

> 沈周……。其父亦善畫，能起雅去俗矣！至啟南而造妙，凡北宋至元名手，一一能變化出入，而獨於董北苑、僧巨然、李營丘，尤得心印，稍以己意發之，遇得意處，恐諸公未必便過也。……或謂啟南倣諸筆意，俱奪真，獨於倪元鎮不似，蓋老筆過之也。[4]

這三則品評，王世貞述沈周自有其家學淵源，而泛學宋元名手，並標出人名。至王穉登（1535–1612）《吳郡丹青志》所提及，所述為概括性的說法：

> 其畫，自唐宋名流及勝國諸賢，上下千載，縱橫百代，兼綜條貫，莫不攬其精微。[5]

稍晚的李日華（1565–1635）：

> 石田繪事，初得法於父叔，於諸家無不爛漫。中年以子久為宗，晚乃醉心梅道人。酣肆融洽，雜梅老真蹟中，有不復能辨者。余家九十芳辰一小幀，尤極神化，謂梅老分身可也。[6]

說法得自父叔，與王世貞相同，而注重於吳鎮。貼近沈周時期的是如此評論，從今日更有機會排比畫蹟。汪兆申先生談沈周的畫歷分期，更細膩地指出：「沈周四十歲至五十歲，醉心於王蒙、黃公望，五十歲，比較喜歡北派畫，從南宋的馬夏，到初明的戴進，多從筆底陶融。濃墨直挺，漸趨枯辣。六十五歲以後又轉趨吳鎮，大小米高房身山濕墨漸多。」[7] 這裡「南宋的馬夏，到初明的戴進」，實例何在？學界熟悉者，翁萬戈藏《沈周仿戴文進謝太傅遊東山圖》款題：「錢唐戴文進謝安東山圖，庚子長洲沈周臨」是一例。說明他五十四歲時，臨摹浙派領袖戴進的精工重彩畫，大異於水墨為尚的文人畫，確實是沈周生平僅見。

本篇一開頭見到的作品就是臺北故宮藏明沈周《江山清遠圖》卷（圖1），此卷為學習「馬、夏」之足資談助者。本幅畫卷起手處，遠望連峰於空際，近見山頂。轉而近景出現，雜樹小徑，通往人家，竹林草亭，士人閒話。過橋，水際人家，一片樹林。再次，一片空際，水煙迷濛，兩船一搖櫓，一停槳。再次，松樹喬立，兩對峙大巖石，架以橋亭相通（圖1-1），這一景，與傳世臺北故宮藏夏珪《溪山清遠》一段（圖1-2）與美京佛利爾美術館，題為《馬遠

圖 1-1
明沈周，《江山清遠圖》，卷，橋亭一段特寫，臺北故宮藏。

圖 1-2
宋夏珪，《溪山清遠》橋亭特寫，臺北故宮藏。

圖 1-3
題為《馬遠江山勝覽卷》橋亭特寫，美國佛利爾美術館藏。

江山勝覽卷》（圖 1-3），構景相類似。再次，景又拉近，石質方岩。露出水洞，再次，江岸飄紗，雲擁山腳，又轉遠望山峰。接著，又是近景峰巒層疊，山峰突起。

對長卷的位置經營，勾搭填塞是橫向的左右發展為主，欣賞者打開畫卷，正如行走於風景區，沿途一路瀏覽風光，而非如軸或冊頁，一眼即窺全貌，因此章法中的開合，是比較繁複的。此中如何利用主從、虛實、高低、遠近、深淺、大小、繁簡、隱顯等等的相互作用，來塑造出一番天地，也用來吸引住觀賞者，正是畫家的本事。本卷從構景的布局開合，應是如此。

我們從以下沈周與吳寬的跋文，可推知此幅畫風的淵源。沈周自題：

> 昔年曾於錢鶴灘太史宅，賞玩夏珪、馬遠二公長卷，觀其筆力蒼勁，丘壑深奇，天然大川長谷。今之世無二公筆也。適吳學士匏翁持卷過余竹莊，視之，正昔年所觀之筆。余靜坐時，想二卷中筆力丘壑，迄今二十年矣。余對此卷摹倣合作一卷，可謂奇遇也。弘治癸丑仲秋日長洲沈周。

拖尾，吳寬跋：

> 余席淵流餘蔭，得保有名人圖繪，毋敢失墜，非賞識之士不輕出也。啟南先生為當世名品，余每過竹庄，輒留連作數日淹。一日偶以前人合作長卷，坐靜觀閣，相與盤礴，展閱久之，啟南忽躍然曰：「竊觀古人緒餘，不覺十指有逢原之妙。」遂索絹素，摹倣其意。留卷案頭者，三閱月而就。其山容秀削，浮天瀰渺，的然為龍山岫嶺，傳神妙處，上過李營丘、郭河陽、馬、夏，而下所不論矣！啟南先生畫品高天下，遠近望而趨者，求一水一石，而不可得。一旦遂得，如許精工合作，余固有偏幸，啟南毋亦有偏嗜耶！然吾家尚有未盡之舊蹟，而門外復有未盡之山川，毋謂措大得隴望蜀也，因識其後。九月二日吳寬識。

又，文徵明隸書跋（圖 1-4），但疑為後加之偽跡：

> 啟南之畫，方之書家，具識其力。能追漢魏，能軼宋唐，獨風神閒逸，優入聖域，似過晉人一籌。子久晉之右軍也，元鎮謝太傅之流歟！今玩此卷。幾幾乎火攻倪黃矣！匏翁賞鑒最嚴。而傾心若此。精可知矣。長洲文徵明識。

對於本卷真偽的問題，歷來多有討論。全幅以線勾勒輪廓長斧劈皴，皴法的形態，有追求沈周的清剛之氣，其筆墨上缺少了「馬、夏」一份揮灑淋漓的韻致，反多沈周式的線狀皴法，這是一件臨摹的作品。前述夏珪《溪山清遠卷》，歷代出現了不少同樣構圖的稿本；題為《馬遠江山勝覽卷》，則水墨淋漓，已是浙派末流。而本卷存有沈周家風，不同於浙派是容易被認知的，但也不能不說，如王世貞《藝苑卮言》所記沈周畫：

圖 1-4
沈周，《江山清遠圖》卷尾之文徵明跋，疑為偽跡。

……傳中原李伯華至品之（沈周）為第三，且目之為殭為枯。余因訪伯
華，悉取沈畫觀之，然無一真本也。

是疑此畫或出於沈周生前即存在的轉摹，[8] 然並無「為殭為枯」之病。再說，
本卷沈周一用印，款下鈐「啟南」、「石田」（寬邊朱文），又於起手處最下
方重鈐此「石田」印，此三方尚不能置疑，惟在沈周畫上，較少有此例。此外，
尚有收藏印，文嘉之「文氏休承」；文伯仁之「五峰」、「文伯仁」；王寵之「韓
韓齋（重一）」；王鏊之「濟之」、「三槐堂圖書記（重三）」，以及王家後代之「宮
保名家」、「文恪公五世孫君常五世珍藏（重一）」。諸等收藏印，尚不離譜。[9]
此更使本卷撲朔迷離，尚有待更精明之辨理。當研究時面對這樣的狀況，我個
人以為《江山清遠》卷即使退一步作為一個摹本，仍極具文獻上的價值。這猶
如從文字著錄，去認定一件事實，即沈周曾有臨仿「馬夏」，且存下一個比文
字更具體的「圖像」。又，《石渠寶笈》三編載明沈周《仿馬遠懷鶴圖》款「……
懷鶴兄從廣陵購得馬遠畫一幀，上有楊妹子題懷鶴詩，恰如其號。……弘治甲
子春仲八日」，拖尾有吳寬、劉珏題詩。[10] 從此文字著錄為證，至今日借助精
準的照相印刷模本，來供認證，已然不可或缺。

　　沈周也是一位收藏家，從收藏品也應可以領略出沈周的品味，乃至於對與
沈周畫風的關連。雖於馬、夏的名品中，並未見過沈周的收藏，但沈周《石田
詩集》有〈夏珪山水為華尚古題〉，[11] 可知他見到夏珪作品。又杜瓊《杜東原集》
所收〈題沈氏畫卷〉：

右畫頁一卷，共二十餘紙，皆本朝永樂、洪熙間名士之所作，為吳人沈
啟南之所集者。[12] 此卷收集之畫家，有「張宇初」（即龍虎山張天師，
江西貴溪人。明代正一派道士。四十二代天師張正常之長子。）……。
「莊公瑾」，家松郡之青龍莊，富不驕矜，嗜書畫，所學在馬夏之間。
張暄……。薛希賢……。沈士稱，所學宗胡廷輝。于漢遠，……。郭文
通，……。趙廉，……。卓民逸，……。謝廷循（環），……。史公
瑾，……。吳璘，……。謝孔昭，……。陳宗淵，……。金文鼎，……。
戴文進，……。沈公濟，……。夏仲昭，……。馬軾，敬瞻，仕為欽天
監博士，其畫與卓民逸等，而敬瞻人物過焉，其子刑部主事抑之亦擅水
墨。汪孟文（質），……。其末一紙為董北苑臨本，乃余（杜瓊）初學時，
在朱景昭家見其真蹟，借臨一過攜歸，為啟南求去，而今四十餘年矣。
啟南所畫，素善諸家。又集眾長而去取之，其能返其本乎。[13]

上引「莊公瑾」、「郭文通」、「謝廷循（環）」、「馬軾」、「戴文進」等，
均是畫風相關於馬、夏所稱「浙派」者。其中，馬軾之子馬抑之更為沈周友人。
沈周曾為之作《崇山修竹》軸，[14] 又曾贈詩三首予馬抑之，[15] 可見交情。再來，
沈周於生活交友中，不乏友人擅收藏畫，能得見馬夏一系作品。總角之交吳寬
有〈馬遠古松高士圖〉詩：

寄傲天地間，不為俗士知。九衢紛車馬，有足難並馳。
偶來長松下，時復一解頤。手持白鶴羽，萬事付一麾。

吾心在太古，身即太古時。所以陶淵明，義皇不吾欺。

須臾白雲起，青山變容姿。即此見世故，長歌返茅茨。[16]

「手持白鶴羽」的形象，想即今日遼寧省博物館所藏者馬遠《松壽圖》。沈周能得見欣賞，當在理解之中。又聯想到臺北故宮藏沈周曾為浙派畫家吳偉（1459–1508）所畫《北海真人像》題贊（詳見前一篇〈臺北故宮收藏與浙派研究 —— 模式及憶失二題〉一文）。這說明沈周不辭馬遠、夏珪及浙派諸家的品味。

從王世貞的評論中，得知沈周畫風受元人之長處亦甚多，當以倪瓚、黃公望與梅花道人（吳鎮）為最。評論沈周學倪瓚，常被提及的事件，即沈周的老師趙同魯（1423–1502）於其每臨倪瓚畫時，便說：「又過矣！又過矣！」[17]儘管趙同魯與沈周的師生關係，乃至此語的真實性受到後世質疑，但重要的還是這一「過」字下得準確否？這段評論，直接並觀沈周《策杖圖》與倪瓚《容膝齋圖》兩件作品則為最好說明。沈周《策杖圖》（圖2-1）樹石河岸山峰的佈局，無不是倪瓚風格，擬出一個寂靜境地，大有「山中松子落」，「蛙鳴入耳來」。「太古人靜」，其境界足以倪瓚《容膝齋》（圖2-2）相比肩。下筆落墨重實，沈周的雄強依然自我。這是天賦，也有後天的學習。倪瓚畫下落墨輕淡疏鬆；沈周則下筆落墨重實，所謂「老筆過之」，顯得沈鬱蒼老。儘管他喜愛倪瓚的畫，《潤色舊臨倪雲林小景》詩：「迂倪戲於畫，簡到更清臞。」[18]「清臞」是沈周所沒有的。

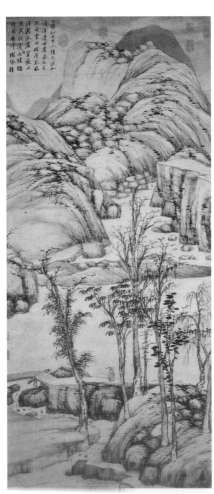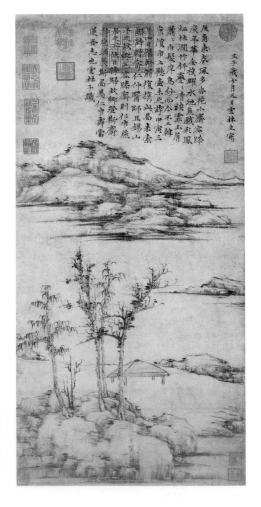

左 圖 2-1

明沈周·《策杖圖》·臺北故宮藏。

右 圖 2-2

《元倪瓚·《容膝齋圖》·臺北故宮藏

黃公望來與沈周相比也契合此理。今日有幸，沈周「乃想像為之，遂還舊觀」的《倣富春山居圖》（圖3-1），可以與黃公望《富春山居圖》（圖3-2）對陳研究。沈周腕下的雄強，真是「沈鬱蒼老」。吳升《大觀錄》（1712年作序）卷二十記：

> 紙本，跋書尾紙，極力追摹子久丘壑位置，大同小異。但黃翁水墨淋漓，此設色淺澹，黃行筆如棉裏裹鐵，此蒼古挺勁，骨勝於肉，黃淘汰董巨，獨標性靈，此則舊萃董巨之長，另闢元人嫵媚，雖摹癡翁，駸侵有度驊騮之勢。[19]

值得注意沈周的老師杜瓊（1396–1474）有《南湖草堂》（圖3-3）一幅，全以《富春山居》的皴法與筆調，可見沈周的這一淵源。然而，沈周之學此二家，卻是有他個人資質的一個本色存在。這一特色，前述王世貞說：「或謂，啟南倣諸筆意俱奪真，獨於倪元鎮不似，蓋老筆過之也。」「此蒼古挺勁，骨勝於肉」、「老筆過之」，見之於文獻記述，更重要的落實於本身畫作如何？「沈鬱蒼老」、「老筆過之」，總體的感受是畫面的呈現觀感，實際的技法又如何？

沈周《蒼厓高話圖》（圖4）大約作於七十歲時（1496）。「沈鬱蒼老」、「老筆過之」，足以為典範。下筆筆筆極挺健，用墨墨濃雄厚，就山石的畫法，以皴法名之是「披麻」與「斧劈」兼用，從書法的用筆來說也就是方筆。雖云全學吳鎮，顯出山體

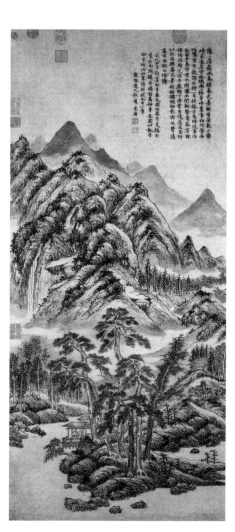

左 圖 3-1
明沈周，《倣富春山居》，卷，北京故宮藏。

右 圖 3-2
元黃公望，《剩山圖》，浙江省博物館藏。

圖 3-3
明杜瓊，《南湖草堂》，臺北故宮藏。

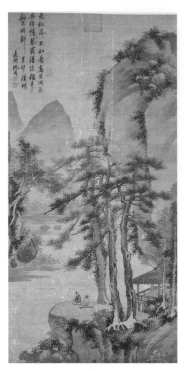

的飽滿感，過之有餘。這可和吳鎮的〈中山圖〉（圖 5，彩圖見本書頁 35。）及《蘆灘釣艇》（圖 6，美國大都會博物館）參對。

　　吳鎮的濃墨「斧劈皴」筆法，畫史鑑賞上，出現也以浙派的畫被誤訂為吳鎮。此例見臺北故宮藏畫實為明丁玉川卻標題《元吳鎮後赤壁賦圖》（圖 7）。郁逢慶於此軸裱綾上題：「東坡後赤壁賦圖，絹素斷爛。都南濠（穆）定為梅道人筆，乃頗近馬、夏籬援。何也？要其蒼厚處，自非餘子所有。」又詩塘：「壬申二月六日裝成因記。逢慶。」直指「乃頗近馬夏籬援。何也？要其蒼厚處，自非餘子所有」。[20] 這是何以「指吳為馬」所來由。董其昌以「畫中山水、位置、皴法皆各有門庭，不可相通」，[21] 把山水畫的筆與墨縮小在皴法的範圍裡來討論。「斧劈皴」自是李唐、馬遠夏珪一系。畫家使筆運墨刻畫形象，一般而言總是用筆（線條）鈎畫山石輪廓、紋理，再以墨渲染出層次、向背，即所謂「筆以立其形體，墨則以其陰陽」。[22] 健勁筆調，倘由中鋒轉為側鋒橫掃，就帶有面塊感且是岩石質地的「斧劈皴」了。沈周被認為「筆力太過」，也就是「善筆力者多骨」。[23]「骨」相對於「肉」，骨內肉外，成了完整形體。這種說詞，對創作者與觀賞者，都是一種擬人化的感受，

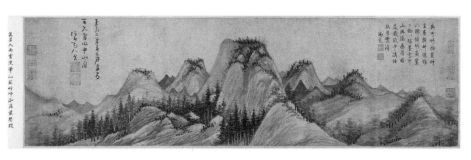

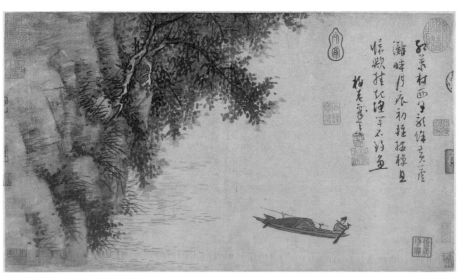

說來「骨」是堅硬的支撐體，「骨」的形象是由下筆的所呈現的力道主宰。那沈周筆下痕跡，以馬、夏的斧劈皴法呈現，又是如何？

張學良舊藏之沈周《山水冊》：「款成化壬寅（1482）潤八月五日。」計多十三幀。自題言：「興至信手揮染。」冊中依序，第五幅（圖 8-1）右側山坡，畫皴直下斜斜下，右方群石壘塊，筆則較短，也是方筆排列，在皴法的形態上，斧劈的簡化。畫雙松其枝幹結體，與用筆之爛漫，《芥子園畫譜》所載的就是馬遠松法（圖 8-2）。第六幅（圖 8-3）也是直皴式的岩石畫法。第十五幅（圖 8-4），畫山坳人家，全幅以短截快速且具有節奏感

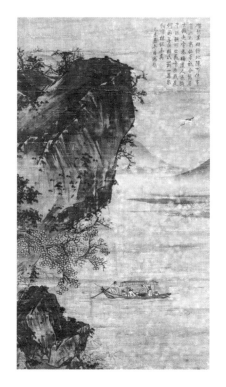

圖 7
標題《元吳鎮後赤壁賦圖》應為明丁玉川作，臺北故宮藏。

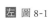

左 圖 8-1
沈周，《山水冊》，第五圖，張學良舊藏。

右 圖 8-2
《芥子園畫譜》馬遠松法。

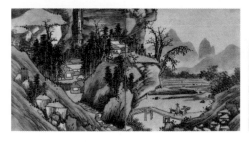

左 圖 8-3
沈周，《山水冊》，第六圖，張學良舊藏。

右 圖 8-4
沈周，《山水冊》，第十五圖，張學良舊藏。

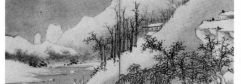

左 圖 8-5
沈周，《山水冊》，第十八圖，張學良舊藏。

右 圖 8-6
沈周，《山水冊》，第十九圖，張學良舊藏。沈周，《山水冊》，第十九圖，張學良舊藏。

左 圖 8-7
沈周，《山水冊》，第廿一圖，張學良舊藏。

右 圖 8-8
沈周，《山水冊》，第廿二圖，張學良舊藏。

的筆調，畫出的山石塊面，又何嘗不是簡化的斧劈皴。第十八幅（圖 8-5）及十九幅（圖 8-6），筆觸與用墨，直入浙派的小景畫。第廿一幅（圖 8-7）、第廿二幅（圖 8-8）的岩壁，已然斧劈皴。

日本私人收藏未署年的《太湖圖》（圖 9），水際的兩方尖岩，更是典型的馬夏造形，「斧劈皴」以短點斜砍，跳盪活躍。

《溪雲欲雨圖》（圖 10），弘治甲子仲夏作。《石渠寶笈》以「雲樹濃酣，溪山蒸潤」。[24] 細觀其中棧道一段，全然「斧劈皴」。

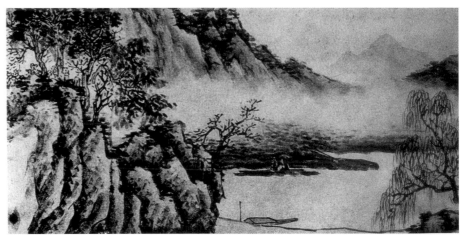

　　臺北故宮沈周《秋景山水》（圖11），款題署年：「己酉仲秋」（1489），
以短點皴岩石，岩塊的飽滿質堅，則可視沈周式的「斧劈皴」。

　　《楓落吳江冷》（圖12）為八十歲之作（1506），為前東京山本所藏，
畫江崖楓樹，迎風飄落，用筆幾近刻露，而「斧劈皴」用筆急切，使全幅秋風
颯颯，逼人耳目。

　　沈周「斧劈皴」的使用，未必形成「老筆過之也」的完全因素，畢竟也
是筆力外張性的形態。檢視沈周的畫風，更多的是從披麻皴的弧線狀，斧劈
皴的楔形體，兩相結合，轉變成短而彎的短線狀，以臺北故宮藏《扁舟詩思》
（圖13）為例，這該是披麻皴與斧劈皴的調和。沈周是學自吳鎮，進而更加
有骨力體態的感受，然而這種短皴，也有他「初得法於父叔（伯）」的家學。
其例見之於蘇州博物館藏，沈周伯父沈貞《觀瀑圖》軸（圖14）。畫中的尖

稜山石，用的就是短直的斧劈皴。沈周與吳鎮，可以説是「性相近」，對「斧劈皴」技法的發揮，「獨於倪元鎮不似，蓋老筆過之也」，可説是「習相遠」。

自南北二宗論起，崇南貶北遂成印象，然南北有異，是美之兩端，融南北於一爐，沈周可居嚆矢，畫之品味因人各有偏執，論畫則以見畫為據，庶幾公允。

* 本文原發表於二〇一二年「石田大穰 —— 吳門畫派之沈周特展暨國際學術研討會」，初稿收錄於蘇州博物館編，《翰墨流芳：蘇州博物館吳門四家系列展覽學術研討會論文集 上》，北京：文物出版社，2016 年，頁 15–26。今再作校讀、修正與增補。

註 釋

❶ 明・文徵明撰，《甫田集》（臺北：國立中央圖書館編印，1968），卷21，頁10。

❷ 明・王世貞撰，《弇州四部稿》（文淵閣四庫全書），卷138，頁5。

❸ 同註2。

❹ 《弇州四部稿》（文淵閣四庫全書），卷155，頁18。

❺ 明・王穉登《吳郡丹青志》收錄於《繪事微言》（文淵閣四庫全書），卷上，頁56。

❻ 明・李日華撰，《六研齋筆記》（文淵閣四庫全書），卷1，頁9–10。

❼ 江兆申，〈沈周〉，收入《雙谿讀畫隨筆》（臺北：國立故宮博物院，1977），頁125。

❽ 此意見參《吳派畫九十年展》（臺北：國立故宮博物院，1975），頁299。實際執筆人為江兆申先生。

❾ 關於印鑑的比對，可參閱莊嚴主編《晉唐以來書畫家鑒賞家款印譜》（香港：開發股份有限公司，1964）。上海博物館編，《中國書畫家印鑑款識》（北京：文物出版社，1978）。

❿ 《石渠寶笈》三編（八）（文淵閣四庫全書），頁3688。

⓫ 明・沈周，《石田詩集》（文淵閣四庫全書），卷8，頁16–17。

⓬ 明・杜瓊，《杜東原集》（臺北：國立中央圖書館編印，1968），頁131–135。

⓭ 同上註。里籍省略不錄。

⓮ 沈周《崇山修竹》軸題跋自題：「水墨微蹤認始真，品題流落兩傷神。瞻烏爰止知誰屋，畫鶴能來待故人。白髮聊隨山玩世。青氈雖在物何珍。悠悠往事詩重訴，又是浮生一夢新。此圖舊與馬抑之，展轉以規所。凡題者口（已脫）人，唯匏庵、如醴在，餘並抑之、以規皆化去。感慨乃有是篇。辛酉（1501，75歲）七夕後一日。沈周。」知原為馬抑之作此圖。圖版及著錄見《吳派畫九十年展》（臺北：國立故宮博物院，1975），頁18。

⓯ 明・沈周，《石田先生集》（明萬曆陳仁錫編刊分體本）（臺北：國立中央圖書館編印，1968），冊2，頁317、524、587。

⓰ 明・吳寬撰，《家藏集》（文淵閣四庫全書），卷5，頁1。

⓱ 明・趙同魯語，見《明畫錄》「趙同魯」，卷3，收入楊家駱主編《藝術叢編》（臺北：世界書局，1962），第一冊，頁28。

⓲ 明・沈周，《石田先生集》（臺北：中央圖書館，1969），五言古，頁26下。（總頁166）

⓳ 清・吳升，《大觀錄》（臺北：漢華，1970），卷20，頁11。（總頁2403）

⓴ 此傳元《吳鎮後赤壁賦圖》（明丁玉川），收入陳階晉、賴毓芝主編，《追索浙派》（臺北：國立故宮博物院，2008年），頁184。

㉑ 明・董其昌，《畫禪室隨筆》（文淵閣四庫全書），卷2，頁2。

㉒ 宋・韓拙，《山水純全集》，卷4，收入於《宋人畫學論著》，楊家駱編，《藝術叢編》（臺北：世界書局，1962），第一集第十冊，頁215。

㉓ 岩石的堅硬質地，引喻書法的用語是「骨勝於肉」。傳《衛夫人筆陣圖》「善筆力者多骨」。見《衛夫人筆陣圖》，收入《書苑精華》（文淵閣四庫全書），卷1，頁3。

㉔ 《石渠寶笈》三編（四）（臺北：國立故宮博物院，1969），總頁1779。

5

明文徵明《江南春圖》研究：
模式與主題

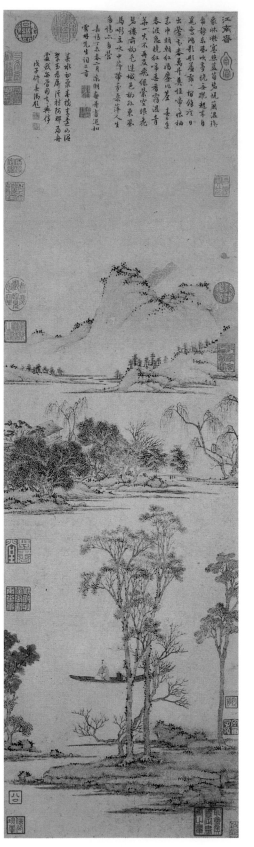

圖 1A
明文徵明，《江南春圖》，設色紙本，臺北故宮藏。

本幅《江南春圖》有文徵明（1470–1559）自題「江南春」，并書追和雲林先生詞二首，成於嘉靖二十六年丁未（1547）春二月，時年七十八歲，這是文徵明工筆中最精之品。（圖 1A）畫作「筆意細秀，設色古雅。畫山僅畫輪廓，稍用乾墨擦之，皴筆絕少，但覺山痕樹影，無處不是早春景象。筆墨固佳矣，而章法似又勝之。章法固佳矣，而意象似又勝之」。[1] 畫中的圖像，平遠湖山，綠樹高聳，高士乘舟橫過，遠處臨水人家，這是江南太湖景色。

「江南春」的題材可遠溯自唐代的顧況、宋代的惠崇。倪瓚（1301–1374），作〈江南春〉詞，吳中人士和之者極多，一時成為風尚，[2] 而顧況與惠崇畫「江南春圖」所出現的相關著錄，卻晚至十七世紀，是否可信，尚須斟酌。[3]

文徵明漫長的畫歷中雖只見此本自題名為「江南春」，至若「江南春」題材的關注，上海博物館藏《江南春圖卷》款：「徵明戲效倪雲林寫此。甲辰（1544）八月廿又六日。」拖尾跋紙有文徵明錄倪元鎮〈江南春詞〉，又接有沈周和詩；又自作〈江南春詞〉。題記：「倪公〈江南春〉和者頗多，老懶不能盡錄，錄石田先生二首，蓋首唱也。併寫倪公原唱於前，而附以拙作，亦驥尾之云。卷首復用倪公墨法為小圖，又見其不知量也，甲辰十月既望，文徵明識。」

此卷之另一本藏北京故宮（圖 1B），款題亦同。不論兩本之真偽，此畫一派蕭疏，看不出春景的氣象，實是「用倪公墨法為小圖」，無關於「江南春」，或是後人見有此題跋，以「江南春」而命名，甚至是書畫無關而為好事者相接。惟文徵明對春景的描繪，見於圖與詩，圖有與此軸相近風格的《雨餘春樹》（臺北故宮），詩則〈題漁隱圖〉，「江南雨收春柳綠，碧煙敷畫春江曲。十里蕭

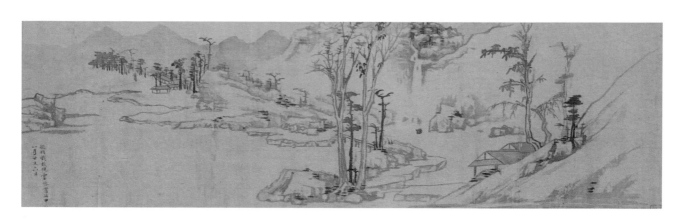

芽斷渚香，千尺桃花春水足。溪翁鎮日臨清渠，坐弄長竿不為魚。太平物色不到此，安知不是嚴光徒。右春。」[4] 又汪砢玉（1587-?）錄〈文太史自題山水諸幅〉，其一：「三月江南欲暮春，綠陰照水玉粼粼。自憐身在奔馳地，空羨茅亭共坐人。春幅。」[5] 又錄〈文太史自題山水〉：「青山隱隱遮書屋，綠樹陰陰覆釣船。好似江南春欲暮，嫩寒微雨落花天。」[6]

此外，臺北故宮藏《明人翰墨冊》，又有《文徵明書和倪徵君江南春詞》。如此三書〈江南春詞〉，書詞雖略有調整，可見對倪瓚的「江南春」，何其有興趣，乃至其子文嘉（1501-1583）有撰〈追和元雲林倪徵君江南春詞〉。[7]

前舉文徵明詩〈文太史自題山水〉來和《江南春圖》覆按。「青山隱隱遮書屋」，相當清楚，這見之於《江南春圖》畫幅的中景。「綠樹陰陰覆釣船」見之於《江南春圖》喬樹聳起，樹間掩映河上一篷舟，高士坐於艇前。這「圖像」當做為一個「模式」來討論。什麼是「模式」，即「一個規律且清晰的形式，或是連續可識別的行為或狀態；特別是可做為未來事件預測的基準、行為模式」[8]。我想從「綠樹陰陰覆釣船」來探討其他明代畫家類似主題的作畫模式。

沈周（1427-1509）的《桐陰樂志圖》（圖2），款題：「釣竿不是功名具，入手都將萬事輕。若使手閑心不及，五湖風月負虛名。」畫中布局，江邊一景，

左 圖 2
沈周，《桐陰樂志圖》，安徽
省博物館藏。

右 圖 3
唐寅，《花溪漁隱圖》，臺北
故宮藏。

高桐兩樹聳立，樹底又雜置兩綠樹，岸邊水草隨風而起，篷舟靜泊於樹外，頭戴方巾，手持釣竿，中景崖台堆累，遠方峰巒連綿，天邊高峰昇起。

唐寅（1470-1523）《花溪漁隱圖》（圖3），松樹高聳於石嶼之間，士人一舟垂釣，題識：「湖上桃花嶼。扁舟信往還。浦中浮乳鴨。木杪出平山。晉昌唐寅。」

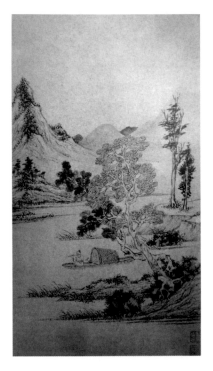

左 圖4
沈周，《山水冊》，無年款，北京故宮藏。

右 圖5
沈周，《扁舟詩思》，臺北故宮藏。

圖6
沈周，《為珍庵所作山水》與局部特寫，1471年，檀香山美術館藏。

　　將以上幾幅並排而觀，雖可以說是取景於共同生活的太湖地區，畫作的品名不相同（沈周及唐寅的畫題應是後人所取），但構景的「模式」都是「綠樹陰陰覆釣船」的相同類型。而且相對地，從作品畫中形像「扁舟信往還，木杪出平山」，這幾幅主題與意義所指涉，即看畫上景物，讀畫上題詩，湖上吟風弄月，其自在優遊是完全相同的。畫中的主角人物，都作士人打扮，絕非一般鄉野漁夫；在事實的意義，這是士人的「自我」，雖說是「漁隱」的類型，已不固定於一定是漁夫扮相。一旦我們從畫面上看出了此中的意義，這一「模式」的重複或被遵行出現，它的表現意義也等同事實意義。因此，畫家熟悉了這一層次的自然意義，說是畫家自我憧憬的投射，也未嘗不宜。

　　這個「模式」的運用，在沈周的《山水冊》（圖4）構景也如出一轍，湖江上，篷舟中士人「短笛信口吹」，前景一樣地「木杪出平山」。沈周雖無題識，對幅周天球與陸師道兩題，是對畫境的描寫，陸師道用「滄浪」之水為題，清水濯纓濁水濯足，江上扁舟，總是智者靈感的來源。沈周的《扁舟詩思》（圖5），河岸之中，坡陀起伏，林木高起，一人乘小舟尋幽覓句。《為珍庵所作山水》（圖6）豎長幅的構景，下半部的主景，也是透過樹林，掩映出兩艘篷舟，相遇對話，舟上人博衣交領，一戴冠一束髮，這也明顯不是漁夫。構景雖因狹長幅，景往上延伸，加以沈周自題六年後重見，補了遠山，「木杪出『高』山」，然而構景命意還是一樣。

　　臺北故宮藏唐寅《溪山漁隱》（圖7）長卷的一段，也出現岸濤青松，雙艇笛吹。這個「綠樹陰陰覆釣船」「模式」，吳中畫家之外的浙派，也是多所運用。日本楊進榮收藏戴進（1388–1462）《聽雨圖》（圖8），畫江邊的松樹，士人篷舟中枕臂臥聽雨聲；波士頓美術館藏朱端（約1462–1521）《秋江泛舟圖》（圖9）款：「正德戊寅（1518年）歲九月朔後二日」也是「綠樹陰陰覆釣船」，篷舟頭，士人雙臂後撐，仰天直望。

　　「士」隱於「漁」，卻直標「士」的形象，或者說相忘於江湖之上，優遊於湖山樹蔭之間。這種「模式」大量的出現，當

圖 7
唐寅，《溪山漁隱》長卷的一段，臺北故宮藏。

左 圖 8
戴進，《聽雨圖》，日本楊進榮藏。

右 圖 9
朱端，《秋江泛舟圖》，波士頓美術館藏。

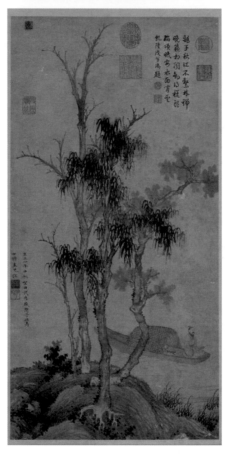

然是從元代的畫家——這其中還是先從盛懋（活動於 1330–1369）對此一「模式」的表達說起。

我們從臺北故宮所藏盛懋《山水》軸（圖 10），見篷舟坐眺，前景有樹，又是同一局。若說盛懋與吳鎮比較，《圖繪寶鑑》記述他：「始學陳仲美，略變其法，精緻有餘，特過於巧。」[9] 吳鎮是「意趣」勝於「技法」，盛懋反是「技法」勝於「意趣」。又，臺北故宮的《元明人畫山水集景冊》一開大冊頁〈山水〉（圖 11），卻是「意趣」與「技法」雙美的作品。這一開的構景，更是標準的「綠樹陰陰覆釣船」，篷舟前頭坐一士人，文人畫的意趣十足發揮。盛懋的另一藏於臺北故宮名作《江楓秋艇卷》（圖 12），上有衛九鼎（活動於 14 世紀後半期）跋：「子昭與余交最早。往時一意仲美。茲幅人物忽入趙吳興室中。而山以幽勝。木以拙勝。覺秋爽迎人。只在几案間。雪翁保重。毋使叔明見之。謂盛丈又持彼渭陽公麈柄也。至正辛丑（1361）十一月之望。天台衛九鼎。」畫釣艇相逢並泊，舟上士人談笑。「模式」以橫卷運用，由江上石磯喬樹與篷舟人拉開了，又是「意趣」與「技法」雙美之作。

圖 10

盛懋，《山水》，局部，軸，但扁舟右缺是早先裝裱裁切，臺北故宮藏。

圖 11

盛懋，〈山水〉，《元明人畫山水集景冊》，臺北故宮藏。

圖 12

盛懋，《江楓秋艇》，卷，臺北故宮藏。

此外，盛懋另一開冊頁《秋林釣艇》（圖 13），漁艇半橫於磯石流水，樹高平山，這也是同一構景。而上海博物館藏《秋舸聚飲圖》（圖 14），繪坡陀上樹木列植，枝繁葉茂。近岸一艘篷舟，舟首一位逸士正仰天長嘯，身前置放酒具瓷碗，身後古阮橫陳。船尾童子搖櫓，對岸崗阜平緩。這都是此一「模式」下的調整又增飾。

左 圖 13
盛懋，《秋林釣艇》，臺北故宮藏。

右 圖 14
盛懋，《秋舸聚飲圖》，上海博物館藏。

圖 15
宋高宗（應為孝宗），《蓬窗睡起》，臺北故宮藏。

　　若再上溯，盛懋所承的其師陳琳（約 1260–1320）南宋畫院畫風，臺北故宮收藏題名為宋高宗（1107–1187）實是孝宗（1127–1194）題的南宋前期《蓬窗睡起》（圖 15），畫午睡一醒猶伸雙臂的人物。畫面上的結構，都是幅下方磯石喬木，樹間掩映河上篷舟，高士或垂綸，或閒話，或靜賞湖光，自宋至明，大致不變。

　　回到一般所說的文人畫，再談與盛懋並時的趙雍（1289–1360）所做，今藏於克里夫蘭美術館的《溪山漁隱》（圖 16，近期館方認為是吳鎮），更可以說是這個「模式」的先驅。幅下方喬樹聳起，樹間掩映河上兩篷舟同泊，高士，或者說是著了官服，坐於艇前垂綸而釣。

　　這些士人倘佯於湖山岸樹之間，作為一個釣者，難免是如「漁父圖」，藉漁隱的題材表現其隱逸思想，寫漁夫以寄託其願，如煙波釣徒，無所羈絆。

左 圖 16
趙雍（或吳鎮），《溪山漁隱》，克里夫蘭美術館藏。

右 圖 17
吳鎮，《漁父圖》，臺北故宮藏。

臺北故宮藏吳鎮（1280-1354）的《漁父圖》（圖17），將近坡遠渚平列置於
江湖之中，雙樹直幹凌空，淺汀蘆葦，一舟橫渡。讀吳鎮的題識：「西風瀟瀟
下木葉，江上青山愁萬疊。長年悠優樂竿線，簑笠幾番風雨歇。漁童鼓枻忘西
東，放歌蕩漾蘆花風。玉壺聲長曲未終，舉頭明月磨青銅。夜深船尾魚撥刺，
雲散天空煙水闊。至正二年（1342）為子敬戲作漁父意。梅花道人書。」抒發
的是畫家隱遁避世的理想。船頭人也不是漁夫，是「漁父意」。這該是江南水
鄉的寫照，畫中「雙樹直幹」，隔水小舟，「模式」也可說是同一類。

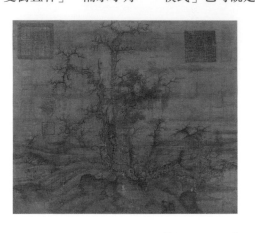

　　從這樣的觀點來看中國畫所出現的其他「模式」。「小寒林平遠」這一
圖像的出現，當然是較早而且成形的，例證上以韓拙（11-12 世紀之際）曾
經描述畫「寒林圖」的要訣為：「務森聳重深，分布而不雜，宜作枯梢老槎，
背後當用淺墨以相類之木伴為和之，故得幽韻之氣清也。」[10] 枯梢老槎，非常
適合來形容臺北故宮宋人《小寒林》（圖18）。此圖表現木葉脫盡、蕭瑟寒
林之意趣，可謂得自「氣象蕭疏、煙林清曠」的李成一派真傳。所見的畫面，
《小寒林》的構圖採取「平遠」形式。依照郭熙的說法：「作平遠於松石旁，
松石要大、平遠要小。」[11] 這樣的取景畫法，可舉《早春圖》畫中我們明顯可
見樹幹彎曲多支的特徵，像寒地裡的枯枝造型，而樹幹彎曲的形狀就像是螃
蟹的爪子般，故以「寒林蟹爪」來統稱此技法。

　　又如，無款卻也被認為是郭熙（約 1023– 約 1085）的《樹色平遠圖》
（圖19）上所見相似。前景位居中央、昂然而立的松樹，正顯示了「長松亭亭，
為眾木之表」的統御感。「寒林主題」出現，其原則是先以近觀的視點來描繪
近景的枯石母題，而讓其兩側的景物以平遠推移的方式急遽縮小，形成明顯的

對比，這也是劉道醇（活動於 1057 年前後）形容李成畫：「近視如千里之遠」[12] 的根據。

相同的一種繪畫主題，在不同的畫家筆下，其作品形象的處理也往往是一樣的，反之，相同的「模式」，也可畫出不同的畫題。這一如「主題學」，是研究每一個時代、創作者，對相同主題表達的狀況。早者如郭熙《早春圖》樹立雲頭巨巖與高聳喬松，這是李郭派的「模式」。

我們回頭看文徵明《江南春》這件作品，視為士人優遊於「理想國」的「模式」。山水畫史上「理想國」的出現，則以「桃花源」圖為主題，視覺要素即「山洞」、「持槳漁人」、「田家延客」。《桃花源圖》的意念，到了元朝趙孟頫，家鄉吳興雪溪正是桃花源的化身，衍生出「花谿漁隱」的一個題材。「漁」隱，隱者的身分，直接以圖像表現，那與漁父持槳而進山洞，或持槳與桃源中人話家常的形象，有所改變了。「漁隱者」在畫中的地位，雖然是點景人物，然而描繪起來，也不是一般點景人物的簡略筆調。這一種型態的「漁隱者」，是倘佯於山水間，從母題的比較上，置漁隱者主題於幅下桃樹河旁，對桃樹的描寫也相當細緻。

最為切題者則是王蒙（1308－1385）《花溪漁隱》（圖 20）。此圖寫雪溪風景，款題為玉泉尊舅作。畫的右下角，桃花樹疊，後方篷舟，男士鼓棹前進，篷窗中的女士，該是家眷，這一個角落，豈不是文徵明《江南春》「模式」的先驅。

文徵明的學生陸治（1469－1576），畫成於隆慶戊辰（1568），陸治七十三歲，自題作《花谿漁隱》（圖 21）。畫叢山疊樹，右下角，漁父鼓舟前進，雙腳探水。陸治有詩，曾自比「桃源中人」，以喻其隱居狀況。此畫在筆法與構圖，均受元代王蒙《花谿漁隱》圖影響，頗有自況意味。這個「綠樹陰陰覆

圖 20
王蒙，《花溪漁隱》，臺北故宮藏。

左 圖 21
陸治，《花谿漁隱》與局部特
寫，臺北故宮藏。

中 圖 22
居節，《江南春》，臺北故
宮藏。

右 圖 23
藍瑛，《一江秋水》，普林斯
頓大學美術館藏。

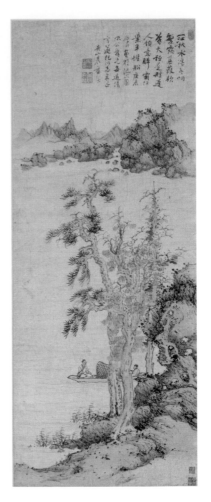

釣船」模式，吳門人物生活於水鄉澤國的太湖地區，「江南春景」代替了「花
谿漁隱」，「模式」的淵源依舊存在。文徵明的另一學生居節（約1524-約
1585），畫《江南春》（圖22），本幅畫於辛卯（1531）年，畫綠波青嶂，
碧草繁花，層疊丘壑，罕見人跡，並自題《江南春詩》一首。雖未畫出舟上
人，然而，喬木在前，「模式」依稀。又，今藏於普林斯頓大學美術館的藍瑛
（1585-1666）《一江秋水》（圖23）則可再見這個「模式」。

後 記

　　本文完成後，又二〇一三年於香港蘇富比拍賣公司秋拍圖錄，見金城
（1878-1926）《臨文徵明江南春圖》卷（圖24）。臨本卷首亦以隸書「江南
春」三字。畫款照錄原件：「江南春嘉靖庚寅七月徵明製」（1530）。金城跋
云「……倪雲林江南春二篇，文徵仲補圖小卷，藏螺江陳太保處，辛酉春莫，
假模一本。……」。臨本如下，以為談助。

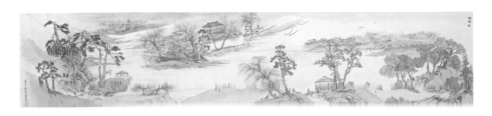

圖 24
金城，《臨文徵明江南春》，
首，私人收藏

註 釋

❶ 文見江兆申《故宮藏畫解題》（臺北：國立故宮博物院，1968），頁 55。

❷ 此見於著錄為，明·郁逢慶撰，《書畫題跋記》卷 11，頁 13。關於江南春的畫題，李維琨有一簡要的記述。見李維琨，《吳門畫派的藝術特色》，收入故宮博物院編，《吳門畫派研究》，（北京紫禁城出版社，1993），頁 113–119。

❸ 見於張丑撰，《清河書畫舫》卷 4，頁 44。而卞永譽所編之《書畫彙考》卷 39，頁 39。也約略相同。（均見文淵閣四庫全書）

❹ 明·文徵明撰，《甫田集》（文淵閣四庫全書），卷 14，頁 3。

❺ 明·汪砢玉撰，《珊瑚網》（文淵閣四庫全書），卷 39，頁 20。

❻ 同上註，頁 21。

❼ 明·文嘉撰，《文氏五家集》（文淵閣四庫全書），卷 9，頁 4。

❽ 本段文字，譯自 "A regular and intelligible form or sequence discernible in certain actions or situations; esp. one on which the prediction of successive or future events may be based. Freq. with of, as pattern of behaviour." 此是向考古學界請教所得的示意。

❾ 元·夏文彥，《圖繪寶鑒》（文淵閣四庫全書），卷 5，頁 10。

❿ 宋·韓拙，《山水純全集》（文淵閣四庫全書），頁 8。

⓫ 宋·郭思，《林泉高致集》（文淵閣四庫全書），頁 23。

⓬ 宋·劉道醇，《宋朝名畫評》（文淵閣四庫全書），卷 2，頁 2。

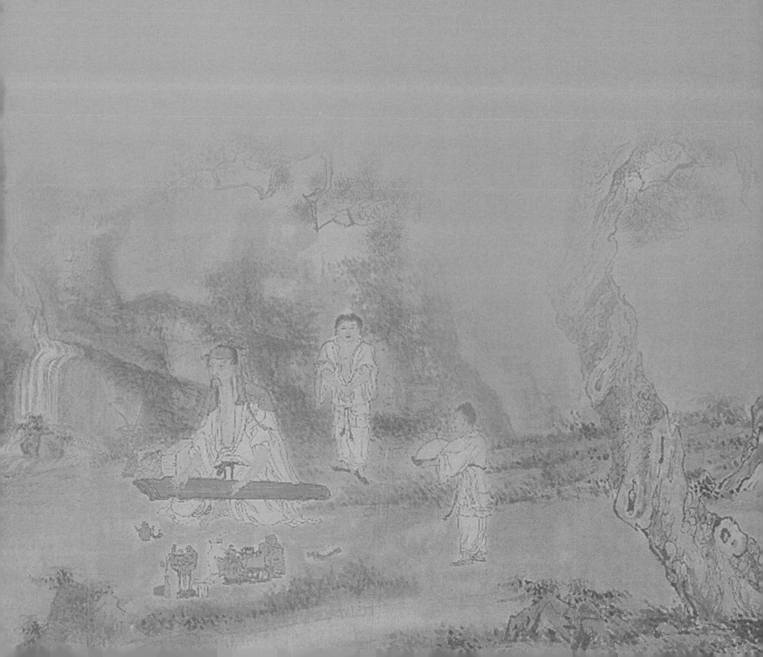

6

從《琴士圖》看唐寅的
園林齋館別號主角人物畫

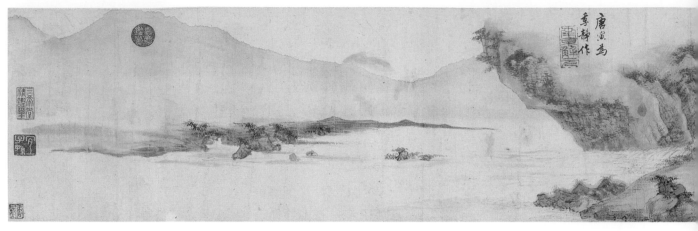

圖 1

唐寅，《琴士圖》，卷，紙
本，29.2x197.5 公分，臺北故
宮藏。

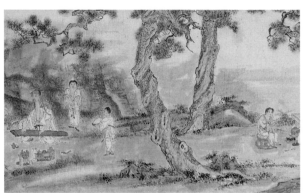

左 主角人物與三僮僕。

右 主角人物琴士特寫。

　　臺北故宮博物院藏明唐寅（1470-1524）《琴士圖》（圖1）款題：「唐
寅為季靜作。」畫面呈現在山石雙松之間，小几與地上散列著書籍、筆硯和鼎
彝古玩，一如書齋的陳設，別有描繪明代繪畫中文人雅興。畫中主角人物應是
楊季靜（約 1477-1530 後），身著象徵高士的陶淵明衣冠，赤足盤坐在水畔，
面向流水，撫弦彈琴，神態悠閒安詳。三位僮僕，一捧食將來，一侍立待命，
餘一則烹茶。畫中境可以想見，琴聲正如高山流水，遠播飄揚。

　　楊季靜是蘇州著名琴師，且與當地文人交遊。[1] 唐寅曾為楊季靜畫過兩張
畫，另一現藏於美國佛利爾美術館的唐寅《南遊圖》（圖2），成畫較早。本
卷《琴士圖》雖無紀年，從人物造型與畫風判斷，當為唐寅晚年之作，畫中繪
人物乃至松樹山石皴法，行筆流暢，瀟灑中見從容有序。[2]

　　或有疑於《琴士圖》之真偽者，江兆申於此畫有所解說：「很薄的生宣
紙，不拖墨，……皴法用筆飛舞，非常生動，也有草率的感覺。……畫山石的
用筆則簡率隨意，和早期精謹工緻的風格有所不同。清新淡雅的設色，更為這
應該是描繪夏日一景的畫面，憑添一股清涼氣息。」[3] 注意的是紙性與用筆用
墨的關聯。

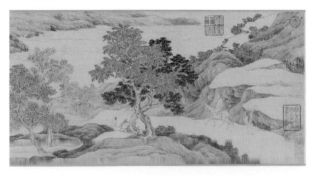

圖 2

唐寅，《南遊圖》，局部，
卷，1505 年，美國佛利爾美
術館藏。

　　本幅畫園林一角，
主角「撫琴」，是陶淵
明的故事之一。《宋書》
卷九十三《隱逸傳·陶
潛傳》云：「（陶淵明）
性不解音，而畜素琴一
張，弦徽不具，每朋酒

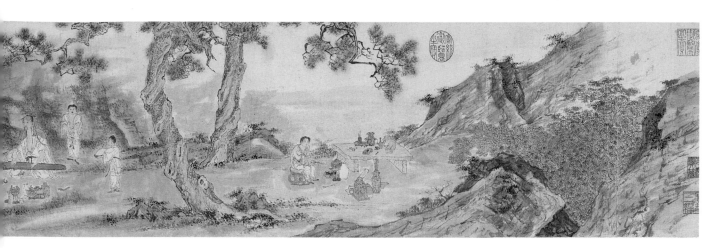

之會，則撫而和之，曰：『但識琴中趣，何勞
弦上聲！』」又，「貴賤造之者，有酒輒設，
潛若先醉，便語客：『我醉欲眠，卿可去』」，
其真率如此。淵明頭戴葛巾漉酒，「郡將候潛，
值其酒熟，取頭上葛巾漉酒，畢，還復著之」。

　　唐寅當然深知此裝扮典故，肖像畫之外，
意味著高潔的陶淵明與琴才的楊季靜。比起臺
北故宮別有另一幅文伯仁所繪的《楊季靜小
像》（圖3），畫「琴士撫琴」像以贈，文伯仁的跋語「或曰楊子之像象耶？
文子曰象也。……」，那唐寅此《琴士圖》及《南遊圖》，比對兩圖人物，同
畫一人，時間的差距大概在十五年間，畫得像否？如又比之文伯仁《楊季靜小
像》，相貌有所改變，不足為奇。

圖 3
文伯仁，《楊季靜小像》，軸，
紙本，1523 年，29.1x23.9 公
分，臺北故宮藏。

　　《琴士圖》作的陶淵明像，這是象徵的寓意人物？陶淵明的一生行事既為
人所豔羨，將其一生逸事繪成一卷者亦頗多。題名雖不定，惟就所見，大致均
標示出於李公麟或趙孟頫。均有「撫琴」一段，這些都應該是屬於摹本之類。

　　近日學者指出，唐寅筆下的人物表達題材，可以分為兩類：一是一般的歷
史故實人物；另一則是被置於山水、園林、齋室中活動的人物，這一類人物的
身分，往往有所指，或者可以命名為「園林齋館別號主角人物畫」。[4] 檢視存
世唐寅的「園林齋館別號主角人物畫」，將主人畫成古高士陶淵明，只見此
《琴士圖》。

　　贈答的題材，又見於唐寅四十九歲之頃（1518），所作《燒藥圖》（圖4）
畫中題詩，唐寅自述罹患肺病，須求好藥，所以應該是一幅答謝醫師的畫。本
幅拖尾有祝允明（1460–1526）書寫〈醫師陸君約之仁軒銘〉，可知是唐寅作
畫為醫師陸約之所作。畫山野一
景，平臺上，松蔭下，中有道士
正襟危坐，當童子守爐燒丹。此
畫寓意，是以陸約之為對象，將
醫師化身得道者煉藥，治病救人。

圖 4
唐寅，《燒藥圖》，局部，卷，
紙本，28.8x119.6公分，臺北
故宮藏。

　　唐寅的人物畫研究論述中未
見論及唐寅是一位高水準的人

（肖）像畫家。就畫論畫，存世畫作中，得以為證者有幾件。《射楊圖》（圖 5）
為文徵明叔父文彬寫照。畫雖無款，以文彭記作於正德五年（1510），陳鎏亦
記出於唐寅。[5]

　　又《觀梅圖》（圖 6）款：「插天空谷水之呀，中有官梅兩樹花。身自宿
因纔一見，不妨袖手立平沙。蘇門唐寅為梅谷徐先生寫。」另有祝允明、都穆、
文嘉等人跋，約正德初年三十餘歲之作。根據款題，當為徐梅谷寫照。「徐梅
谷」者誰？時代相近、地緣相同，博洽如王世貞亦不甚了了：「唐伯虎畫《梅
谷卷》，梅谷者當是吾吳德靖間名士。唐六如伯虎為作圖，祝京兆希哲題署，
而王太學履吉選部錄之各賦一詩，殊足三絕。偶以示文休承，休承謂，尚有京
兆一序及待詔一詩，不知何緣脫落。因補書舊和揚補之柳稍青詞於後。」

　　又為王景熙作《雪霽看梅圖》（圖 7），約五十歲之作。從題款知比喻畫
中人物是林逋（967-1028，字和靖）。唐寅之注意及於肖像畫，可從所輯錄《六
如畫譜》錄有元人王繹（1333 年 -？，字思善）《寫像秘訣》知其熟悉寫像之法。
前述三件以均白描畫法為主，開臉寫照，表情專注於楊、於梅，無愧於人物畫
畫技「目送歸鴻難」。此三幅雖與現藏於北京故宮博物院的王繹《楊竹西小像》
氣息未必盡同，然可知淵源有自，卻是自具面目。比之於元人《張雨題倪瓚畫
像》，各有千秋，若至吳門世系，恐只有仇英，差堪比肩，師友若沈、文，卻
當避席，張靈則受其影響。

　　唐寅之自我寫照，也可以就題畫詩中來認定。《花溪漁隱圖》（圖 8）款
題：「湖上桃花嶼，扁舟信往還。浦中浮乳鴨，木杪出平山。晉昌唐寅。」
松嶼之間，一舟垂釣於「湖上桃花嶼」，自是「桃花塢裏桃花庵，桃花庵裏
桃花仙。」畫中人當
是指本人。

　　又，唐寅《桐陰清
夢圖》（圖 9）畫一人，
閉目仰坐躺椅上，在梧
桐樹下乘涼養神的情
景。自題：「十里桐陰
覆紫苔，先生閑試醉眠
來。此生已謝功名念，

清夢應無到古槐。」此典出唐李公佐〈南柯太守傳〉
描寫，淳于棼夢到大槐安國，娶了漂亮的公主，
當了南柯太守，享盡富貴榮華。醒後才知道是一場
大夢，原來大槐安國就是庭前槐樹下的蟻穴，所謂
「一枕南柯」。詩中表現了科場案後，消極厭世的
思想感情。也當是回蘇州所作。那要問詩意下畫中
人形，能是唐寅畫像否？《三虞堂書畫目》記有張
靈《唐六如小像真蹟立軸》，[6]惜未曾見。明李日
華《味水軒日記》卷六：「唐伯虎小像，簷帽綠衫，

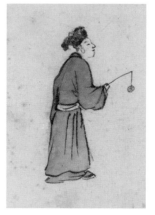

圖 10
唐寅，《隨筆》，第一冊前副
頁，無款畫人物側像提燈遊
走，臺北故宮藏。

微髭繞喙，鬢毛下至頰，蓋以骨勝者。後段烏絲精素，祝允明小楷書自作《伯
虎傳》，精品也。」[7]清蔣超伯《南唇楛語》卷六〈祝唐等像〉：「唐六如面
上圓下狹，眉目微豎，三綹微鬚。」[8]這樣簡單的敘述，如以「面上圓下狹」
來比對，似也可以看出這兩幅畫有此象徵。退一步，即便不如百分百「寫真」，
其為「自我形象」，無庸疑義。

臺北故宮藏唐寅《隨筆冊》，此冊無款，僅第八冊後鈐有「吳郡唐寅學圃
堂印」，從筆法或結字特徵看來，應為唐寅書法無疑，再從冊中「嘉靖元年
（1522）冬」一句，推測為晚年所作。第一冊前副頁，一開畫人物側像提一小
竿掛線繫錢遊走。（圖 10）《石渠寶笈三編》案語：「墨畫唐寅小像。」[9]其
下巴果然是尖長，錄此以為談助。

就此再推演，唐寅《品茶圖》（圖 11）款題：「買得青山只種茶。峰前峰
後摘春芽。烹煎已得前人法。蟹眼松風候自嘉。吳郡唐寅。」寒林之中，草屋
間，童子烹茶，屋主人坐堂前，頭戴高帽，人略顯清瘦，也合於「面上圓下狹」
之狀。但以高帽之「東坡裝」，出現於畫中，又見於《賞菊圖軸》（圖 12，

約三十五歲作）畫人之臉形，
也近於《品茶圖》。又，《柳
橋賞春圖》（圖 13，約四十五
歲作）亦是著「東坡裝」及「三
綹微鬚」。畫中橋上兩人雙手
相握，題詩：「平堤新柳板橋
斜，路繞東西賣酒家。拼卻杖
頭錢一串，時時來醉碧桃花。」
詩固應畫，而「桃花」一詞，
可否雙關，解為「來醉碧『桃
花庵』」。那畫中人，指涉唐
寅本人並不為過。

再比較，唐寅五十歲所畫
的《西洲話舊圖》（圖 14，臺
北故宮藏）畫上方題詩：「醉
舞狂歌五十年，花中行樂月中
眠⋯⋯。與西洲別幾三十年。

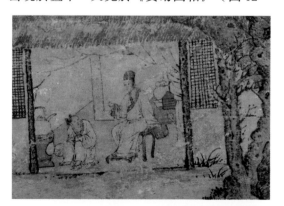

圖 11
唐寅，《品茶圖》，特寫，臺
北故宮藏。

左 圖 12
唐寅，《賞菊圖》，局部，上
海博物館藏。

右 圖 13
唐寅，《柳橋賞春圖》，局部，
上海博物館藏。

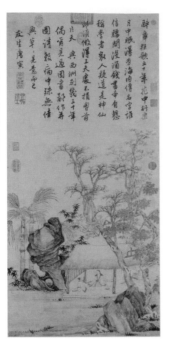

圖14
唐寅，《西洲話舊圖》，與人物特寫，紙本，110.7x52.3公分，臺北故宮藏。

圖15
宋高宗（應為孝宗），《蓬窗睡起》與題款特寫，臺北故宮藏。

圖16
唐寅，《書五十言懷詩》，尾段，卷，注意款題的「與」字。

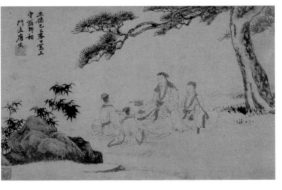

偶爾見過。因書鄙作并圖請教。病中殊無佳興。草草見意而已。友生唐寅。」據畫上識語，此畫已是五十歲（1519）後作，茅屋中兩人，正面者，上額寬，下頷稍尖，當是畫家本人，背對側像者是來訪者「西洲」。友人「西洲」是何人？倪濤在《明賢墨蹟》詩翰之〈都玄敬（穆）宿天王禪院詩帖〉中，在題為（南濠居士）〈宿天王禪院贈西洲講主〉中有云：「山檻秋光落經卷，土岡高竹晚增幽。煮茶燒笋能延客，欲去因君復少留。」[10] 又，黃宗羲所錄彭輅《詩社四友傳》：「余當嘉靖丁巳（1557）之歲，自刑曹拂衣歸，適與吾嘉詞翰之士四人偶聚。所謂四人者：戚希仲元佐、項子瞻元淇、精嚴寺僧冬谿方澤、故三塔僧西洲正念也。正念姓係出於吳。……。正念壯時，嘗遠遊抵京師，貴谿相夏公言，見其扇上〈立春詩〉……。夏公曰：此僧欲官乎，召之見試。」[11] 又，沈季友編《檇李詩繫》有「左街講師正念」條，並其所作詩歌，「……正念，字西洲。秀水三塔寺僧，世宗朝以詩中式，拜僧錄左街講師」。[12]《明詩初集》八十六有釋方澤〈懷吳西洲〉：「楓落吳江雁影斜，燕京遊客未還家。可能 有春風在，不怕秋霜兩鬢華。」[13] 是知西洲姓「吳」，且在丁巳（1557）前物故。以都穆（1459–1525）既與贈詩，西洲其人與唐寅相熟，[14] 自有時間與地緣之關連。「燕京遊客未還家」，也為「與西洲別幾三十年」，可做為旁註。另有瓊海人「西洲」，時代可相稱，地緣恐難。「西洲」是蘇州天王禪院主講僧人，何以畫中人作一般士子裝，未畫和尚身分？豈「病中殊無佳興，草草見意而已」。此或做了九方皋相馬「牝牡驪黃」之例。

案，近亦有疑於《西洲話舊》者，[15] 指出《西洲話舊》人物與唐寅《文會圖》（圖15）人物四人，有雷同之處。又《西洲話舊》畫上〈五十言懷詩〉與上海博物館藏唐寅書《五十言懷詩卷》（圖16）詩文對比，幾乎完全相同，甚至行列中字的左右位置都極為相似，筆者推想，情況如此，必有一件是摹寫。

就《西洲話舊》書詩（見特寫圖14-2）部份，縱高約三七公分，而上博所藏詩卷，標示縱高為二五．一

公分。兩幅字之大小既完全一樣，惟「上博」所藏詩卷之縱高有違常情，以本文所舉明代卷本諸例，都在三十公分上下。此為二尺紙，折半對剖，再因裝裱切齊，有些許差距。《西洲話舊》上書詩，就畫題語，無此慣例之限。相對地，「上博本」所藏詩卷為求摹寫方便，就裁出同樣縱高尺寸。再就《西洲話舊》原蹟觀察、字蹟放大是手寫本，均無雙鉤廓填之蹟。至若上博本後段「與西洲別」之「與」字一大橫（圖 16），出現抖筆狀，見其摹本之蹟。

有疑《西洲話舊》，其理以上博本《文會圖》畫中四人，即含《西洲話舊》中之兩人。惟再就畫中人物松石之畫法相比較，《文會圖》水準遠遜《西洲話舊》，且題款：「正德乙巳春日。寫上守翁師相。門生唐寅。」諸字書寫筆畫之不順暢，我認為是雙勾廓填。（如德字之「彳」部）。對臺北故宮《西洲話舊》有疑者，最早為王季遷之意見，先批：「好極。○○○。一九五九畫好，有疑問。似清代翟繼昌（翠峰，1770–1880）偽筆，待考。」[16]一九六三年則批：「這畫甚好，而『南京解元』印不同，亦可疑處。」[16]但《西洲話舊圖》載於《石渠寶笈》初編本，可見早在乾隆八年（1743）年之前已入宮，而翟繼昌之生年卻晚於此，王之說法豈不猶如「明版康熙字典」。但王季遷話總沒說盡，加「待考」兩字。相關於《西洲話舊》之真偽已多所討論，乃以真為主。[17]

上述的唐寅畫筆下人物，《花溪漁隱圖》、《桐陰清夢圖》身著明代服裝，臉像具有「真實的我」。這兩幅作為唐寅個人主觀對自己的感覺，乃是「自我認知」的期許。《品茶圖》（圖 11）戴東坡帽，是一種「自我概念」（self-concept）的理想畫像。《賞菊圖軸》（圖 12）、《柳橋賞春圖》（圖 13）也戴東坡帽，畫出與友人同行；唐寅再透過題款詩文，及重覆出現的共通畫像（相貌、衣著），或者是造形，也可以說是打扮，再配上所畫的景物，說出了自己在各種特定時空下的情感與處境。創造的是「自我形象」的肖像畫，畫出「社會的我」（social self）。《西洲話舊圖》雖未東坡裝，借石濤語「所言不可無詩，不可無圖」，[18]這又是唐寅個人表現在眾人面前的自己，畫出「社會的我」。前引《琴士圖》做陶淵明裝，《燒藥圖》作道士裝，是把人物「理想象徵化」的方式。

張丑以「古今畫題，遞相創始，至我明而大備」，並指出「元寫軒亭，明製別號」。別號必有其人，畫之外，往往又添加了文人詩文跋，這是明代文人活動的酬酢圖像記錄，把人物畫與山水畫結合，也可視為傳統隱居觀念的另一種表達。[19]

吳中畫家，畫在「山水」，意卻在「人」，園林、別號即是人的轉借。如北京故宮藏杜瓊的《友松圖》，畫其姐丈魏友松的別墅。臺北故宮藏劉珏（1410–1472）《清白軒圖》，自畫燕樂於其住所「清白軒」，軒中對坐髡法者即是其友「西田上人」。又如沈周之《雨意圖》，畫其與三女婿史德徵對坐賞雨。文徵明《影翠軒圖》，讀其題詩，為文氏五十之像，或有主為畫「影翠軒」主人吳奕。[20]仇英之《東林圖》，畫蘇州王獻臣。這種例子，多所存在。畫是透過圖像，圖像是要具有一定水準的「技巧」來表達。就此以唐寅具備「應人象形」的本事，再談他筆下的「園林齋館別號主角人物畫」。這些畫中人，非所謂點景人物的意到而五官不清楚。

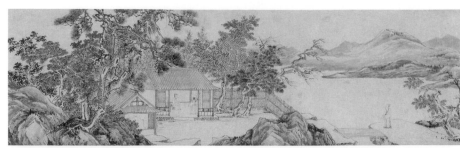

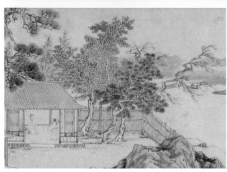

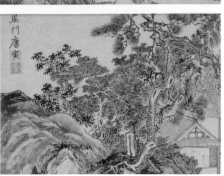

　　下敘唐寅之諸例，以唐寅專題之研究史，以及相關畫冊解說及畫作之訂年，頗多言及，本文盡量不再贅言。

　　《貞壽堂圖卷》，紙本，縱二八・三公分，橫一〇二・二公分，北京故宮藏，款「吳門唐寅」。此圖繪當時文人周希正[21]之母住所「貞壽堂」，一老嫗坐於堂內，有二兒侍立問候（圖17）。本圖訂年，向以引清顧文彬意見，《過雲樓書畫記》卷四：「唐六如貞壽堂圖卷，……歲丙午，子畏年止十七，而山石樹枝如籀篆，人物衣褶如鐵線，少詣若是，豈非天授！」顧文彬所據為吳一鵬在《貞壽堂圖卷》後題跋：「丙午（1486）上元日。」[22]近日鄒綿綿指出原件跋文是移錄自「丙午」題貞壽卷（非本畫卷），本「畫卷」是後來之畫作。[23]論唐寅《貞壽堂圖》的作畫時間最早也應該在唐寅「弘治三年（庚戌，1490）二十一歲。初從周東村（臣）學畫」。之後，最晚應在弘治八年（乙卯，1495）周希正母樓孺人去世之前。[24]

　　就畫論畫，此畫的風格，江兆申先生〈唐寅的年譜〉，也據溫肇桐《唐寅年譜》引吳一鵬語，列為十七歲，但於本論文中，以「無緣見此畫（案即《貞壽堂圖卷》），但從文字方面看，與本院（臺北故宮）所藏《江南農事》最為接近」。江兆申訂《江南農事》為三十五歲之作。[25]因此畫文字認為唐寅是科舉失敗，即三十一歲（1500年）以後，才開始接觸周臣（1455–1535）的畫風訂年。《貞壽堂圖卷》幅左，雙松之略趨方厲尖細流暢之筆調，已然周臣南宋一格，而幅右三樹，卻沈周與周臣之風交雜，可以為證。若以當時「十七歲」之唐寅，常情上無論畫藝與人際關係，恐無此因緣。又周道振、張月尊編撰〈唐寅年表〉及楊繼輝〈唐寅年譜新編〉，均據《虛齋名畫錄》卷三《明周東村聽秋圖卷》有唐寅題詩，[26]並以唐寅題前之姚公綬題詩落款：「逸史書於雲東之紫霞碧月山堂。弘治庚戌（1490）二月八日。」遂定唐寅於此際學周臣畫。[27]此說也違目前所存唐寅畫作之風格推進。

　　蓋題其畫未必學其畫，若以約二十七歲所作之《黃茅小景圖》（圖18），尚不見周臣畫風，反於崖際之樹是沈周、文徵明一格，則《貞壽堂圖卷》此卷

圖 18
唐寅，《黃茅小景圖》與人物
特寫，上海博物館藏。

之周臣風，應據江兆申依《騎驢歸思》畫蹟及唐寅〈畫譜序〉為準。[28] 再以畫
上落款，書風與《黃茅小景圖》接近，書寫更流利瀟灑，兩畫時間應接近。《黃
茅小景圖》（圖 18），卷，紙本，縱二二‧一公分，橫六六‧八公分，上海
博物館藏，署款「吳趨唐寅」，拖尾有唐寅題句。此題書風，筆法瘦硬稚拙，
書體方整，得力於歐陽詢，與在旁張靈所題書風頗相近，他後期圓潤瀟灑的書
風就明顯不同了。畫磯頭有高士臨湖趺坐。此人依題詩「我生何幸廁其間」，
是畫其本人，還是「此味唯君曾染指」。畫受贈人「丘舜咨」。畫中人席地而
坐，揚首右望，尚未有鬚，單純之白描，非蘭葉非鐵線，出筆轉折輕快，相當
俐落。人物頭部也合乎「立七坐五『盤三半』，一肩三頭懷兩臉」的口訣。

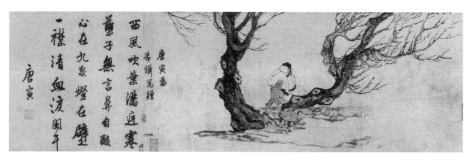

圖 19
唐寅，《風木圖》與人物特寫，
北京故宮藏。

　　《風木圖》（圖 19），卷，紙本，縱二八‧三公分，橫一○八公分，約
三十三歲前作，北京故宮藏，款「唐寅為希謨寫贈」，又跋「西風吹葉滿庭寒，
孽子無言鼻自酸。心在酒泉燈在壁，一襟清血夜欄杆。唐寅」。畫中思親人，
獨俯倚二樹間，袖掩面，愁眉苦目哭泣。按唐寅於二十五歲，遭雙親、妻之喪，
接踵為其妹亡故。本圖畫雖「為希謨寫贈」，恐也是「畫」說自己，蓋借他人
杯酒，澆自己胸中塊壘。卷後有黃姬水（志淳，1509–1574）題詩：「可歎循
陔者，其如孝感深。展圖風木恨，廢卷蓼莪吟。總有千行淚，難窮一寸心。敬
身懷不寐，勗矣爾當欽。壬戌（1562）玄月（九月）黃姬水贈汝川葉君。」（受
贈人為葉汝川）。壬戌年唐寅已去世，就不能以此為訂年。

　　《對竹圖》，卷，絹本著色，縱
二八‧六公分，橫一一九‧八公分，
臺北故宮藏。弘治十一年（1498）八
月「河岸草堂」的景緻是別號園林
的構景基調。此年正是唐寅考中鄉試
解元，主人紅衣巾帽，設席鋪地，雙
手籠袖，迎門望溪（圖 20）。唐寅

圖 20
唐寅，《對竹圖》，特寫，臺
北故宮藏。

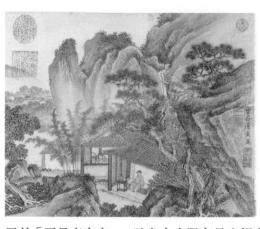

圖 21
唐寅．《山水卷》，人物特寫，
臺北故宮藏。

跋文下鈐「南京解元」，由題跋得知此卷是中舉後回蘇州所作，用以贈送當時在南京借住顏君家中。[29] 畫人筆調細緻，面目五官俱全，當是有所據的人物寫照。

《山水卷》，紙本，縱三一・七公分，橫一三八公分，臺北故宮藏，三十歲時所作，署款「晉昌唐寅寫」。以畫中朱服官員坐榻上（圖21）。燃香賞茗，旁有茶寮，官員眉目略具。此《山水》畫經王穉登收藏，後穉登以賀武進縣令徐明宇生子。官員當可指涉徐明宇，也可為一時祝賀切題，遂再由求王稚登補引首「弄璋之頌」四字，署年「丙戌秋日」（1526）已是唐寅歿後。江兆申指出，「此卷山樹人物屋宇，在畫法上大抵皆似沈周，而密栗齊整，又類周臣之學劉李。故此幀製作，當在初去沈周始學周臣之際，蓋三十歲時所作」。[30]

又臺北故宮藏《松陰高士》（扇面），也畫紅衣人席地罷卷閑憩。將朱服官員置於山水之中，不禁令人想起戴進《秋江獨釣圖》，畫穿著紅袍之人垂釣水次，[31] 以及杜瓊《友松圖》的朱服官員。從《松陰高士》二題「麋鹿魚蝦厚結緣，琴書甘分老林泉。日長獨醉騎驢酒，十畝松陰供自眠」（唐寅），以及「城中塵土三千丈，何事野翁麋鹿蹤。隔浦晚山供一笑，離離白暎夕陽松」（文徵明），可知此畫面目無特定，畫在頌弄璋之前，讀來此題材或為送官員之禮品畫，歌頌官員也可以「隱於朝」。

《野亭靄瑞圖》，紙本，縱三〇公分，橫一二三・五公分，原為美國基懷爾藏。弘治十六年之際，約三十一至三十四歲間。卷後有吳寬的長跋，稱此卷為「野亭」所作，畫中人當是錢野亭（同愛，1475 生）。[32]「錢同愛與唐寅，最善視者」。畫中人，「被服鮮華，長身玉立，孤鶴翩翩骨有仙」（圖22）。[33] 案，錢同愛為醫藥世家，畫卷上多補一採藥歸來童子。《南遊圖》拖尾跋上有見錢同愛書詩一首，其書風雜歐顏於一體，也頗出色。

《山水卷》，紙本，縱二二公分，橫一一七・七公分，北京故宮藏，款題：「……紅蓼攤頭黃葉下，煉詩人正倚船窗。……晉昌唐寅為朝正許君題。」

左 圖 22
唐寅．《野亭靄瑞圖》之人物特寫。

右 圖 23
唐寅．《山水卷》，船上詩人一段，北京故宮藏。

畫中紅楓蔭蔭下，「煉詩人正倚
船窗」，當是指「朝正許君」
（圖23）。

《王鏊出山圖》（圖24），
紙本，墨筆，縱二〇公分，橫
七三·五公分，北京故宮藏，署
款：「門下唐寅拜寫。」此圖是
一幅描繪王鏊應詔赴任的紀實性

作品，時在明武宗正德元年（1506）四月，唐寅時年三十七歲。王鏊滿臉絡
腮，比之南京博物院藏《王鏊畫像》，形象雖小而形神畢肖，唐寅有其寫照之
功。唐寅又有〈柱國少傅守溪先生七十壽序〉，為王鏊七十誕辰所作。「《繪
長松泉石圖》（貴州省博物館藏），復俾太蒼張雪槎補公小像於中，以代稱
祝」。[34] 這是合作畫，並不能斷定唐寅無寫照之功。案，朱存理撰《野航文
稿》「紀遊」：「……至光福，尋張雪槎。雪槎與余論別將三十餘載，相見
各驚皤然。……」[35] 其為當時之
共同文友。

《金閶別意》，卷，絹本，
縱二八·五公分，橫一二六·一
公分，臺北故宮藏，一五〇七年，
三十八歲作。款題：「別意江南
柳，相思渭北天。一盃黃菊酒，
五兩黑樓船。故舊情悽切，窮民

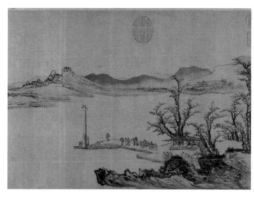

淚泗漣。傾危望扶植，丹陛莫留連。侍下唐寅詩畫。奉餞鄭儲豸大人先生朝覲
之別。」知此畫為時任蘇州地方官的鄭儲豸送行而作。畫一片霜林，林影深處，
城樓隱約其中，是蘇州城之閶門。城外木橋高拱，行人往來其上。送別者一行，
散列於船埠，最前一人回首作揖，即鄭儲豸（圖25）。構景約略同於上博藏
戴進《金台別意》。

《事茗圖》（圖26），卷，紙本，設色，縱三一·一公分，橫一〇五·
八公分，北京故宮藏。款題清楚的寫道：「日長何所事，茗碗自賚持。料得南
窗下，清風滿鬢絲。」是為友人陳事茗寫庭院書齋生活，並將友人名號「事
茗」二字嵌入題詩中。陳事茗籠袖倚肘於案深思，案之右畫出一件大茶壺，置
一杯。旁有茶寮。後一間陳茶器數事，童子一人，為調茗之事。陳事茗亦是書

圖27
唐寅，《款鶴圖》，與人物及
鶴特寫，上海博物館藏。

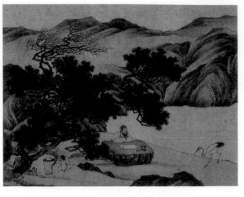

法家王寵的鄰友，王寵為唐寅的兒女親家，陳氏當與唐寅熟識。

《款鶴圖》（圖27），卷，紙本，縱二九‧六公分，橫一四五公分，上海博物館藏。以與臺北故宮《江深草閣》畫風近，訂三十八時所作。款「為款鶴先生寫意圖」，「款鶴」姓王，名觀，王穀祥為其次子，與祝允明為姻親，精醫術。

畫中古柏下有平板大石，上設紙張文具，王著伏石枕手，臨流凝視賞鶴，以切題畫主人「款鶴」，旁邊另有童子引爐烹茶。此幅畫景，正如王鏊詩〈王唯顒欵鶴軒〉：「小築園亭淺布沙，十年為爾養丹砂。飛鳴飲啄皆隨意，莫羨乘軒富貴家。鶴鶴來前聽我言，知君六翮快騰翻。雲霄縱得天風便，惠養能忘舊主恩。」[36]又案，《石渠寶笈》初編載別有一卷《款鶴圖》，[37]唐寅題：「弘治壬子仲春既望（1492），摹河陽李唐筆，似款鶴先生，初學未成，不能工也。」畫拖尾祝允明書〈款鶴文〉：「吳令尹文大夫，致鶴于王先生。王先生亭而款之，作〈款文〉……，弘治八年（1495）九月九日茂苑祝允明詞。」祝允明〈款鶴王君墓志銘〉是其傳記：「稱上醫，有十全功者，曰王先生惟顒。……成化丙午，以名醫徵入太醫院。……儒之著者也，初自號杏圃，吳令文天爵，嘗餽之鶴，更號款鶴。中歲用例授仕服。以正統戊辰五月十八日生，正德辛己二月廿二日卒。享年七十四。」[38]《石渠寶笈》本《款鶴圖》，唐寅作於弘治壬子（1492），時年二十三歲，「摹河陽李唐筆」，「初學未成」，則此時已有同於周臣之李唐院體一格，若依此，則唐寅畫風之階段，又增一證，惜無此畫蹟可見，先存此據。北京故宮藏有唐寅致「款鶴」函，文：「子貞侍人有疾。欲屈老先生過彼拯救，萬乞不辭勞頓。於僕有光，於彼感德，兩知重矣。侍生唐寅再拜。款鶴老先生大人侍下。」[39]更知其為唐寅倚求醫生。

《守耕圖》（圖28），卷，絹本，水墨，縱三二‧二公分，橫九九‧二公分，四十三歲，臺北故宮藏。款「南山之麓上腴田。長守犁鋤業不遷。昨日三山降除目。長沮同拜地行仙。唐寅為守耕賦」。畫於細絹上，山樹人物，作流暢之遊絲線。溪畔亭榭，高士憑欄遠眺稻田，意寓「守耕」。引首文徵明隸書「守耕」

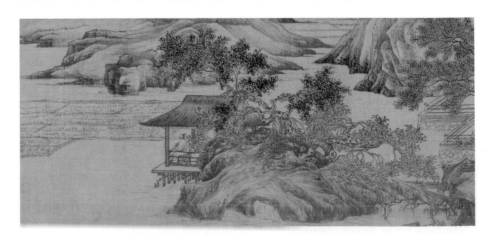

圖28
唐寅，《守耕圖》，別業與人物局部，臺北故宮藏。

二字，並署「徵明為朝用書」。卷中
主人翁姓陳，字朝用，別號守耕。所
繪為其私人別業，並以其別號為題。
應是做於正德壬申（1513）。

　　《悟陽子養性圖》，卷，紙本，
縱二九‧五公分，橫一〇三‧五公
分，遼寧省博物館藏。有文徵明正德
九年（1514）行書《悟陽子詩敘》。
四十五歲前。知悟陽子姓顧，乃崇明
人，具體姓名尚待稽考。一老者端坐庵中蒲團之上，頭戴方巾，身著寬袍，
雙手抱膝仰望天空，神態沉著，表情若有所悟，以應養性（圖 29）。

　　《雙鑑行窩圖》，冊，絹本設色，縱三〇‧一公分，橫五五‧七公分，北
京故宮博物院，五十歲作。署款「正德己卯」，為西元一五一九年，唐寅五十
歲。此冊共二十九開，其中畫一開，題記二十八開。款「雙鑑行窩。吳郡唐寅
為富溪汪君作」。汪氏號雙鑑，名榮，字時萃。此圖畫兩巨石屹立，間出房舍，
汪氏坐堂內凝思。有趣者，唐寅有題跋「與汪君雖未曾晤言」，而所畫主人，
面目較簡（圖 30）。此種自述，也引起學者對此畫認為是有酬勞的交易。

　　《毅菴圖》，卷，紙本，設色，縱三〇‧五公分，橫一一二‧七公分，北
京故宮藏，署款「吳門唐寅為毅菴作」。此畫《石渠寶笈》題為「毅菴小照」，
從文徵明銘並序云：「秉忠朱先生，僕三十年前筆研友也。特請子畏作圖，復
命于銘之。……。」圖主人朱秉忠，因所建堂名曰「毅庵」，所畫當然是朱秉
忠小像（圖 31）。而唐與文同年，從此序則推斷此畫當是晚期所作。畫中朱
氏持麈，已蓄鬚，年已是過壯。再就茅屋及人物筆調，乃至畫中氣息，均與《西
洲話舊》接近，是以繫年於晚期。

　　唐寅園林齋館別號主角人物畫，上承元代軒亭，對象進而有所指，這可認
為是將主角置於丘壑中的「小像」。下轉明清之際層層漬染的人像，寫實凹凸
有意。唐寅整體人物的畫法，若兩幅《山水》及《守耕》外，人物形象刻畫細
膩，開臉無一雷同，面目表情可見，生動傳神，都能達到「應人象形」的畫家
水準與目的，這在文人的社交圈，畫家的本事，不是逸筆草草的文人畫所能支
應。儘管唐寅一生，畫法多變而少恆久性，但人物用筆，畫法衣紋流利瀟灑，

圓婉而自然者具多數，部份學周臣者，顯得細勁，近於精謹。總之是用墨雅淡而濕潤，設色清雅。這已是研究者的共識，無庸多言。

　　園林齋館別號主角人物畫總有題序徵詠，相互酬酢，出現的是文人的網絡。張丑《清河書畫舫·亥集》：「啟南、子畏二公，往往題他人畫為應酬之具。倘非刻意玩索，徒知款識，雅士亦為其所眩矣！似反不如無款真蹟，差為可重邪。」[40] 所說為評定書畫款識，然園林齋館別號主角人物畫，就是以「應酬」為媒。《墨緣匯觀錄》卷三《山靜日長圖冊》：「末幅蠅頭小楷一行書：『吳郡唐寅圖於劍光閣。』……華補菴跋云：『中秋涼霽，偶邀唐子畏先生過劍光閣玩月（案，正德壬申九月），詩酒盤桓，將浹旬。案上適有玉露山靜日長一則，因請子畏約略其景，為十二幅。寄興點染，三閱月始畢。』……是歲嘉平月十日補菴居士識。……冊經孫退谷少宰所藏。」[41] 這是社交應酬，也是酬謝之道，只是沒有言明謝禮酬金。文人賴此為生計，李詡《戒庵老人漫筆》卷一「文士潤筆」條：「唐子畏曾在孫思和家有一巨本，錄記所作，簿面題二字曰『利市』。……」此條亦記祝枝山，求其文字，也必報酬。[42] 到了民國，齊白石應王瓚緒之請入川，就言明酬金，又是一例。[43] 這也可為這種應酬畫的背景做一解。文是舊聞，錄之以為附尾。

註 釋

❶ 有關唐寅與楊季靜的關係，見北京故宮藏《唐寅尺牘》：「歸老先生張辨之楊季靜見字。僕前賣貓皮，失人行囊。今在黃四哥處，煩取而回之，附多多。上覆四哥子任芊伯列位後，又三哥。楊家毛兒鞋樣討了來。寅再拜，皮是韓湘之物，楊季靜要當心之也。」事雖不關此圖，可見雙方交往一則。

❷ 關於本卷的研究，見江兆申，〈吳派畫家筆下的楊季靜〉，原載《故宮季刊》第 8 卷第 1 期（1973），頁 65、69。收入《雙谿讀畫隨筆》，書畫雜箚記之三，頁 74–87。本文對畫風之描述，題跋之關連，成畫之時際，楊季靜之生卒年活動，均有詳細論證。另有張維晏〈以唐寅《琴士圖》為例，側寫明代繪畫中文人雅興的再現〉，國立中央大學藝術學研究所廿週年暨藝術史學分學程十週年紀念特刊，《議藝份子》第二十期，頁 5–26。所論如題，以畫中景象，論述明代文人雅興，近年興起之物質文明論題，不相關於繪畫本題。

❸ 同上註，江兆申著，頁 77。

❹ 臺北故宮，2014 年秋季有「唐寅特展」，作者與書畫處同事鄭淑方研究時，鄭女士有此意見。

❺ 明・王世貞撰，《弇州續稿》（文淵閣四庫全書），卷 169，頁 12。

❻ 完顏景賢撰著蘇宗仁編次，《三虞堂書畫目》，國家圖書館藏本，書號 25688，1933 排印本，卷下，頁 7。

❼ 明・李日華，《味水軒日記》卷 6（上海：上海古籍出版社，1995）。

❽ 本段清・蔣超伯，《南漘楛語》卷 6（上海：上海古籍出版社，2005）。

❾ 《石渠寶笈三編》卷 4（臺北：國立故宮博物院，1969），總頁 1819。

❿ 明・倪濤撰，《歷朝書譜》79《明賢墨蹟詩翰》，收錄於《六藝之一錄》（文淵閣四庫全書），卷 389，頁 26。

⓫ 黃宗羲編，《明文海》卷 406，傳二十名士。錄有彭輅《詩社四友傳》（文淵閣四庫全書），頁 4–5。

⓬ 沈季友編，《檇李詩繫》（文淵閣四庫全書），卷 32，頁 5。

⓭ 曹學佺編，〈明詩初集〉，《石倉歷代詩選》（文淵閣四庫全書），卷 366，頁 26。

⓮ 關於「西洲」，作者於 2014 年秋，國立臺灣藝術大學書畫研究所課堂

中，介紹〈西洲話舊〉圖書詩，以都穆詩有「西洲」其人。同學北京張博隨即以《四庫全書》電子版，查考成〈西洲人氏小考〉一文，見告。資料為本文引用，謹致謝意，更不掠美。

⓯ 今年十一月二時八日，澳門藝術館舉辦「梅景秘色學術討論會」，會中日本學者荒井雄三提出。

⓰ 楊凱琳編著，《王季遷讀畫筆記》（北京：中華書局，2010），頁 99。「西洲話舊圖」條，該書註 90：翟繼昌（1770–1880）師沈周、文徵明、唐寅。老年臨摹吳鎮和沈周聞名。俞劍華，《中國美術家大辭典》（上海人民美術出版社，1996）。文中圈圈，應表示等級。

⓱ 此圖之論辯，參閱高鴻，〈臺北故宮藏唐寅《西洲話舊圖》真偽考辨〉，《東方收藏》，2010：7，頁 60–63。

⓲ 見石濤在《竹西圖》題款，美國滌墨草堂藏。

⓳ 此意見及引文，見劉九庵，〈吳門畫家之別號圖及鑑別舉例〉，收入《劉九庵書畫鑑定文集》（香港：翰墨軒，2007），頁 83–203。

⓴ 見盧素芬，〈倩盼而髯——文徵明影翠軒圖〉，《故宮文物月刊》，373 期，2014：4，頁 26–37。

㉑ 筆者案，吳寬《家藏集》〈送周希正教諭赴嘉祥〉撰：「心繫慈闈裏，名題乙榜前。治裝初北上，奉檄又南旋。得祿家無累，橫經席可專。此行應暫屈，拔擢在他年。」吳寬與畫主人周希正曾任翰林院「少詹事」同僚。（見明代黃佐《翰林記》卷 18〈大學士題名〉吳寬、謝遷、王鏊、周詔，文淵閣四庫全書。）

㉒ 顧文彬，《過雲樓書畫記》畫四（臺北：漢華，1971），頁 16。

㉓ 鄒綿綿，〈唐寅《貞壽堂圖》故事考釋〉、〈論唐寅《貞壽堂圖》的作畫時間〉，收錄於《中國文物報》2014-09-09、2014-09-23 第七版。

㉔ 此上引註 18，鄒綿綿文引周道振、張月尊編撰〈唐寅年表〉。

㉕ 同註 1，江兆申著，頁 103。

㉖ 詩文為：半夜西風兩耳悲，二人奄棄九秋時。紙屏掩靄烏驚夢，玉露潤傷木下枝。白髮鏡容存小障，清商琴調感孤兒。（原注：樂府清商琴調有孤兒行）永思何物堪憑據，滿袖啼痕滿鬢絲。

㉗ 楊繼輝，〈唐寅年譜新編〉，蘇州大學碩士學位論文，2007 年，頁 25，廿二歲條。

㉘ 同註 1，江兆申著，頁 134。

㉙ 見江兆申，〈從唐寅際遇來看它的詩書畫〉，《故宮學術季刊》，第 3 卷第 1 期（1985.8），頁 8。

㉚ 同註 1，江兆申著，頁 134。

㉛ 清・姚之駰，《元明事類鈔》（文淵閣四庫全書），卷 18，頁 22。

㉜ 尹光華，〈唐寅野亭靄瑞圖考〉《中國嘉德 2010 秋季拍賣會中國古代書畫》「吳門畫派」。無頁碼。

㉝ 明・文徵明，〈錢孔周墓志銘〉，《甫田集》卷 33（文淵閣四庫全書），頁 5–8。

㉞ 明・唐寅，《唐伯虎全集》（北京：中國書店，1985 年 6 月第一版），卷第 5 序，頁 234–235。

㉟ 明・朱存理撰，《野航文稿》（文淵閣四庫全書），頁 1。

㊱ 明・王鏊，《震澤集》（文淵閣四庫全書），卷 5，頁 5–23。

㊲ 《石渠寶笈》初編（文淵閣四庫全書），卷 6，頁 45。

㊳ 明・祝允明，《款鶴王君墓志銘》，收入明錢穀撰《吳都文粹續集》（文淵閣四庫全書），卷 40，頁 32–37。

㊴ 見宋志英輯，《明代名人尺牘選萃》（北京：國家圖書館，2008）。

㊵ 明・張丑，《清河書畫舫・亥集》（文淵閣四庫全書），卷 12 下，頁 15。

㊶ 清・安儀周，《墨緣匯觀錄》卷三（臺北：商務印書館，1970），收入「人人文庫」特三七，頁 171。

㊷ 明・李詡《戒庵老人漫筆》卷一收入《元明史料筆記叢刊》7（北京：中華書局，1997），頁 16。

㊸ 近年之相關論文，如韋昊昱，〈齊白石涉四川諸史實考辨〉。張玉丹、劉振宇，〈四川博物院藏齊白石作品初探——兼論 1936 年的齊白石與王贊緒〉。均載北京畫院編《齊白石研究》第一輯（南寧：廣西美術出版社，2013），頁 145–160 及 224–261。

7

明代名家點景人物的主與客

畫家作畫，起筆時是心中有所畫題，或者隨興所至，隨想隨畫，成畫後依畫景命題？今日所見古畫，畫題何來，恐多數都是後人憑畫中景命題。中國畫的題款特殊性，出現了畫上有畫題，然而由畫家自行署題者，還是少數。例如北宋郭熙自署「早春」；梁師閔款署「蘆汀密雪圖。臣梁師閔畫」；宋徽宗自署「雪江歸棹」、「聽琴圖」。五代北宋間名作，若南唐趙幹《江行初雪》之人物與山水等量，命題見之於李後主（煜）畫卷前端之押署。點景人物，北宋所見，大抵眉目清楚。如遼墓出土《山奕候約圖》出現士人、臺北故宮藏范寬《谿山行旅》之山道上驢隊與挑擔人、同院藏郭熙《早春圖》之村野擺渡與農婦攜子、以及宋人（燕文貴）《江帆山市》畫官員行旅（但畫上無題識，未說及特定的命意）等。總之行旅往來，各色各樣，但是到了南宋，即景所見出現文人雅士之活動。雅集山水，如傳為馬遠之《春遊賦詩圖卷》（西園雅集），當也是人物與園林山水等量。是以畫中人主客無從劃分。

元代文人畫興，隨著題款文學出現更多的畫題自我記述；畫中點景人物，多文人雅事。題款文學使觀賞者能更精確地瞭解畫中意，體會情景相融。雅集山水興起正是文人宜「置丘壑中」。明代末期的張丑（1577–1643）就指出這一現象：「古今畫題，遞相創始，至我明而大備，兩漢不可見矣。晉尚故實，如顧愷之清夜遊西園故實之類。唐飾新題，如李思訓仙山樓閣之類。宋圖經籍，如李公麟九歌，馬和之毛詩之類。元寫軒亭，如趙孟頫鷗波亭、王蒙琴鶴軒類。明則別號，如唐寅守耕圖，文壁菊圃、瓶山，仇英東林、玉峰之類。」[1] 而劉九庵先生引申出「別號圖」一題。[2]

畫在「山水」，意卻在「人」。山水畫，畫中景物，正是悠遊山林，典範來自於顧長康畫謝幼輿在山水丘壑中，人問其所以，顧曰：「謝云『一丘一壑，自謂過之』。此子宜置丘壑中。」人物置於丘壑中，此點景人物於山水畫中是畫譜上的一格。山水畫中人物點景，猶如畫人點睛，點之即顯。一畫成敗，聚

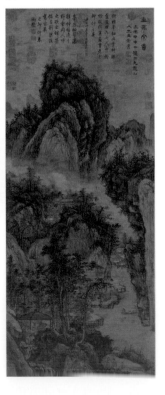

圖 1
王紱・《山亭文會》，全幅與屋宇人物特寫、篆書、隸書署款，129.3x51.4公分，臺北故宮藏。

焦於此。點景人物可以觸發畫題的旨趣。清代王概在《芥子園畫傳》有山水人物一節。[3] 實際的點景人物，可精可簡，人物的造形上，要把握人物形象的要點，簡卻可「無目而若視，無耳而若聽」。以下從明代的幾位名家作品來談點景人物究竟在畫面中反映出何種意義。

一、王紱（1362 — 1416）

王紱是明初具有承先啟後地位的重要畫家。《山亭文會》（圖 1）這題材也是承襲元人之作，其中署款「山亭文會（篆書）。永樂甲申（1404）中秋日。九龍山人王孟端畫。（隸書）」也令人想起王蒙的題署書體。《山亭文會》畫茅亭中，三位文士，圍桌而坐，攤卷在案，有所言語，當是談詩論文。旁有兩童，一正為淡紅衣者，整理備物。下方山徑，兩名文人，一童攜琴相隨，正來赴會。溪上又一小舟，搖槳載一人前來。山石樹木的線條，用筆乾渴，洋溢著沉鬱、蒼茫的氣息，很能反映出王紱晚期成熟的風格。其它如《鳳城餞詠》、《溪亭高話》、《秋林書舍》、《勘書圖》、《草堂雲樹》都是畫中人物意有所指。

《鳳城餞詠》（圖 2）一軸，《式古堂書畫彙考》記為《友石生送行圖》。[4] 王紱題詩一首說明畫意：「客里送君歸故鄉，江天秋色正茫茫。扁舟一箇輕如葉，半是詩囊半藥囊。九龍山人王孟端為彥如寫。并題。」畫為趙彥如（友同）回故鄉松江送行。案：「趙彥如長洲人，洪武末人，華亭訓導。永樂出薦為御所醫。並與修永樂大典、五經大全等書。」[5] 趙彥如為御醫，所以有「半是詩囊半藥囊」之句。造景是兩重高聳的山峰，岸邊客舟上二人，一捧食盒將進，一整理舟具。草亭中三位官員聚在宴飲，三人的座次坐姿，大致與《山亭文會》相同，所見三人都戴有襆頭，只是易便服為官服。

就人物的描繪，《山亭文會》與《鳳城餞詠》，衣冠眉目尚清楚，這樣的點景人物，具有真實的主與客，卻也難分出誰是主誰是客。兩幅不同時空的敘事，卻出現幾近類似的場景，這該如何說？是文人畫家的長於山水，拙於點景人物？或是說，山水畫中的點景人物，不如肖像畫講究形貌準確，而只是一種「自我概念」（self-concept）的投射，故而「點」到為止。又透過題款詩文，及重覆出現的共通畫像（人）或是造形，也可以說是打扮，再配上所畫的景物，說出了各種特定時空下的情感與處境。

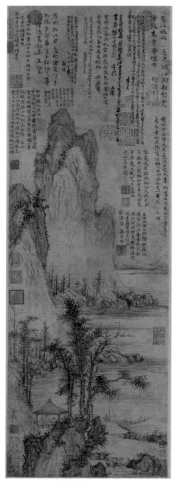

圖 2
王紱，《鳳城餞詠》與屋舍人物特寫，紙本，91.4x31 公分，臺北故宮藏。

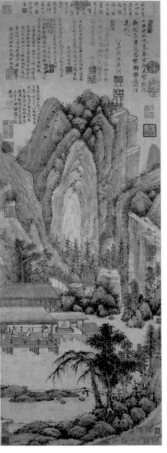

圖 3
劉珏，《清白軒圖》與屋宇人物，紙本，97.2x35.4 公分，臺北故宮藏。

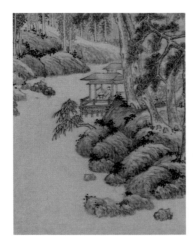

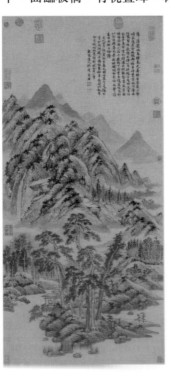

圖 4
杜瓊，《南湖草堂圖》與屋宇人物特寫，紙本設色，119.8x55.5 公分，臺北故宮藏。

二、劉珏（1410 — 1472）

相較於王紱，吳派先驅畫家，有了更明確身分的點景人物。劉珏《清白軒圖》（圖 3），畫的左上方有劉珏的識語和題詩：

水閣焚香對遠公，萬緣都向酒邊空。清溪日暮遙相望，一片閑雲碧樹東。戊寅孟夏朔日（1458），西田上人持酒肴過余清白軒中，相與燕樂，恍若致身埃塩之外。酒闌，上人乞詩畫為別，援筆成此以歸之。先得詩者，座客薛君時用也。彭城劉珏識。

畫中的主客相當清楚，主尊客為「遠公」（出於東晉與陶淵明為友的僧人惠遠）。軒中兩人對坐，左方束髻者是主人劉珏，髡法者即是「西田上人」。再右方，腿彎憑欄對水，一派悠閒，該是「先得詩者，座客薛君時用（英）也」。薛英此畫有題詩：「理罷金經暫出遊。片雲孤鶴思悠悠。浮杯直到南溪上。贏得文房下榻留。河東薛英。」是詩為參與者的事實記述。畫上並有許多友人的題詩，包含沈澄、馮箕、沈恒、薛英。劉珏死後第二年，沈周也在畫上題了一首七絕。畫上保留了沈氏三代人的題詩，這在題畫詩史上也是很少見到的。畫中主客之外，對清白軒此景，那也可以加上觀看此畫的「過客」。最後，卞永譽對此圖的記載描述：「紙本，小掛幅，水墨溪山，臨流小閣，閣中一僧對談，艤舟檻下，面臨板橋，背枕疊嶂，林樹幽邃，筆墨高閑。」[6]

三、杜瓊（1396 — 1474）

吳門畫派先驅杜瓊，沈周曾從其學畫。《南湖草堂圖》（圖 4）畫面右上方有杜瓊以小楷題寫的一首詩：「嘉禾周伯器老友。搆別業於南湖。艤舟過訪。屬拙筆為圖以記。乃命管城作此。」圖為明成化四年（1468），周伯器（鼎）請杜瓊為他作畫。畫景當是主人周伯器的「南湖草堂」。畫中雲光樹影，意趣渾茫。風格受元代黃公望影響，蒼秀細潤，筆道縱橫。畫中跨水一榭，一人據案讀書，這是周伯器。

四、沈周（1427 － 1509）

　　沈周《為碧天上人作山水圖》（圖 5）作品作於
1461 年，時年沈周三十五歲。沈周自題：「石欒苔雨歇，
平跨古松陰。靜了千翻具，閑迁一錫金。澗聲秋滌耳，
山色晚經心。不待沃州去，幽期從此尋。吟情筆意辛巳
沈周為碧天上人贈。」圖中人當是僧侶「碧天上人」，
著袍，戴帽，手攜長杖，沿溪徑行去，仰頭觀賞山林秀
色。點景是點出人物當為景之主角。沈周三十年後又題：
「三十年前寫此山，山房重看石仍頑。山翁那得長如此，
當被青山笑老顏。此圖距今已三十一年，余亦六十五齡。
頭童齒齒（謂譏笑於人，如令人齒齒），不復如故吾矣。
沈周重題。時弘治辛亥（1461）三月望也。」沈周兩次
題詩，畫成時，畫中人是碧天上人；三十年後重題，則
是自己的寫照。畫是客，詩轉為主。

　　沈周另一名作《廬山高圖》（圖 6），畫上篆書題「廬
山高」并楷書長詩一首。成化三年（1467）以「陳夫子。
今仲弓。世家廬之下。……我嘗遊公門。仰公彌高廬不
崇。丘園肥遯七十襈。……」為題，畫《廬山高圖》，
藉廬山的浩蕩氣勢，賀其師陳寬七十大壽之作。山高瀑

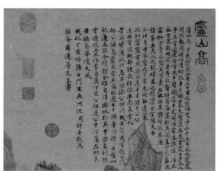

圖 5
沈周，《為碧天上人作山水
圖》與人物特寫，紙本設色，
127.5 x 28 公分，瑞士蘇黎世
萊特堡博物館藏。

水長，立意當出於范仲淹寫〈桐廬嚴先生祠堂記〉「雲山蒼蒼，江水泱泱。先
生之風，山高水長」。畫之右下角，有一人立於水濱，籠袖遠望，此人物何所
指？「公亦西望懷故都，便欲往依五老巢雲松」。是陳寬？難得此人物，眉目
可見，看來不是一位七十高齡的老者，那是四十之年，英年風發正盛的沈周，
呈現對帥長的孺慕，「仰公彌高廬不崇」。

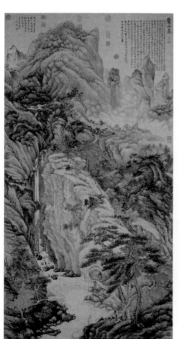

圖 6
沈周，《廬山高圖》與人物特
寫，紙本，193.8x98.1 公分，
臺北故宮藏。

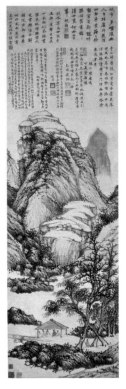

《魏園雅集圖》（圖7）作於一四六九年，沈周四十三歲。畫與諸友會於魏昌（1412–1495）園中雅集的情景。畫上園主人魏昌題詩與跋：「邂逅集群彥，衣冠光弊廬。青山供眺外，白雪倡酬餘。興發空尊酒，時來閱架書。出門成醉別，不計送高車。成化己丑冬季月十日（1469），完庵劉僉憲、石田沈啟南過予，適侗軒祝公、靜軒陳公二參政、嘉禾周疑舫繼至。相與會酌，酒酣興發，靜軒首賦一章，諸公和之，石田又作圖，寫詩其上，蓬蓽之間，爛然有輝矣！不揣亦續貂其後，傳之子孫，俾不忘諸公之雅意云。吳門魏昌。」與會者應有六人，畫中人則只五人。茅亭內，四人席地而坐，一書童手抱琴來，一人頭戴東坡帽拽杖而來。山水亭樹裡，有三位，頭戴幞頭，或即適侗軒祝公（顥）、靜軒陳公（述）二參政，及劉珏，三位具有官員身分者，戴皂帽者，或許為主人魏昌，頭戴東坡帽拽杖或許就是沈周本人或周鼎。詩，陳述最先吟成，然後諸人依韻相和，各成詩作。一如前述劉珏《清白軒圖》，詩書畫一體的庭園雅集山水。

《溪山秋色圖》（圖8）五十四歲所作（1480）。本幅自題：「陶庵世父命周寫溪山秋色，贈汝高先生。筆拙墨澀，不足入目，則夫所贈之意為可重耳，故汝高裝潢之，索題其所自云。成化甲辰歲（1480）沈周。」「陶庵」世父為沈周叔父沈貞。「汝高先生」一時待考。畫中一人信步到山水中小橋上，人物簡筆，秋樹已凋，氣息寧靜。就構景命意與《策杖圖》相當接近。一樣地以河水分隔，形成三段式構圖，讓畫面層層疊疊，景深推遠。畫中溪山間，構景命意是學倪瓚清逸之趣。

《策杖圖》（圖9）。一人（策杖）而行，畫來筆墨簡潔，惟用筆雄健，蒼勁渾厚，仍見石田本色。題款：「山靜似太古，人情亦澹如。逍遙遣世慮。泉石是安居。雲白媚崖客，風清

筠木虛。笠屐不限我，所適隨丘墟。獨行
固無伴，微吟韻徐徐。沈周。」畫中人戴
「笠」，屐則為袍所隱，儘管說「笠屐不限
我」，還是「笠屐就是我」，說出自己的人
生觀，這是敘事性的自我肖像畫，「老夫」
自道。這些「自我形象」，即是生活中理想
的我。「這件畫作無年款，題識書法與沈氏
乙巳（1485）年重題《參天特秀圖》似，推
測是沈氏五十九歲左右的作品」。[7] 兩畫相
隔五年，畫境之速進，有脫胎換骨之喻。

　　沈周《雨意》（圖 10）署款：「雨中
作畫借濕潤，燈下寫詩消夜長。明日開門
春水闊。平湖歸去自鳴榔。丁未季冬三日
（1487）與德徵夜坐。偶值興至。寫此以贈
云。沈周。」時沈周年六十一歲。畫中水墨
淋漓呈現煙雨迷離之態，天地間一片煙雨迷
濛；屋宇人物即主人沈周與其三婿德徵。[8]

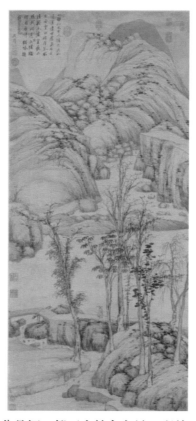

翁婿兩人，形象頗簡，正背側面，實難分出是翁是婿。燈下寫詩宵夜長，那就
是夜坐圖了。

　　形象亦簡，明確為沈周本人者，名作《夜坐圖》（圖 11，明孝宗弘治五
年〔1492〕時年六十六歲）。沈周自寫其夜生活情狀。畫中「文（書）畫」各
據一半，上方有文《夜坐圖》，自紀其事。篇中詳述靜夜醒後安坐沉思之所得，
隱居的孤坐冥想，畫則一燈熒然相對。案上書數帙，人物盤坐於小榻上，這

一如佛像祖師系列常
見的坐姿型態。沈周
將自己視為禪定一般
的老僧，自我隱於現
實的世界。沈周又有
夜坐詩兩首。[9] 可見夜
坐之事，並不稀奇。

　　繪畫做為紀實，
文（詩）、圖相輔
相成的文化表現，
《易經‧繫辭》云：
「書不盡言，言不盡
意，立象以達意。」
本文所表述的也無非
如此。「送別」已有
如前舉的王紱《鳳
城餞詠》。

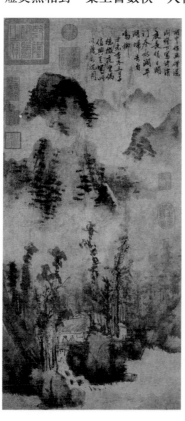

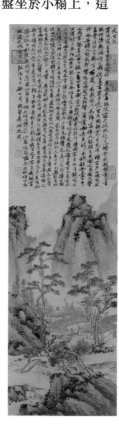

沈周有《京江送別圖》(圖12)圖成於明弘治四年(1491)辛亥三月,畫沈周等人在京江送別敘州太守吳愈赴任的情景。畫面以橫卷,主客乘舟將去,與眾人在岸邊長揖作別。近景板橋、坡岸,叢樹一片楊柳依依、桃花爛漫的江南春色。沈周又別有《京口送客圖》(圖13),畫送吳寬北上,都附有詩題為贈。畫中無人相道別,船窗中見兩人敘談,當可視為沈周與吳寬言別。送別圖是常見的題材。唐寅《金閶別意》(圖14),款:「別意江南柳,相思渭北天。一盃黃菊酒,五兩黑樓船。故舊情悽切,窮民淚泗漣。傾危望扶植,丹陛莫留連。侍下唐寅詩畫。奉餞鄭儲乂大人先生朝覲之別。」為鄭儲乂送行而作,鄭當時任蘇州地方官。畫一片霜林,林影深處,城樓隱約其中,是蘇州城之閶門。城外木橋高拱,行人往來其上。送別者一行,散列於船埠,最前一人回首作揖,即鄭儲乂。

五、文徵明(1470 — 1559)

文徵明《林榭煎茶圖》(圖15),卷尾署「徵明為祿之(王穀祥)作」。畫面上山丘起伏,臨湖平緩的坡岸上有茅屋主人於房內憑欄遠眺,一童正在

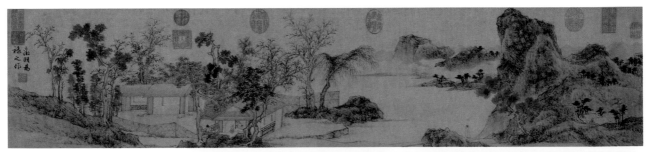

室外烹茶，來訪者一人挂杖，沿湖邊小徑而行。此景當是蘇州文人生活的園居。憑欄人著紅衣，這頗多為文徵明畫中自畫。挂杖沿湖邊小徑而行者，又可認為是王穀祥（1501−1568）。拖尾為文徵明所書〈同江陰李令君登君山〉二首，當視為書畫同贈王穀祥，詩文無關乎本畫。

文徵明《中庭步月圖》（圖 16）：「……十月十三夜，與客小醉，起步中庭，月色如畫。時碧桐蕭疏，流影在地，人境俱寂，顧視欣然，……」畫作文人雅集夜景，三人於碧桐蕭疏下，漫步相語。其左做回手狀者當是畫中主人文徵明自己。這

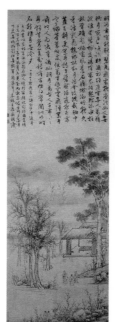
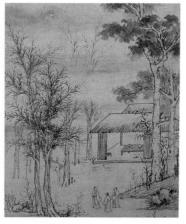

一情境，令人想起宋喬仲常所畫的《後赤壁圖》（圖 17）「二客從予過黃泥之阪。霜露既降，木葉盡脫，人影在地，仰見明月，顧而樂之，行歌相答」之長篇題跋，闡釋月夜的心境。

《人日詩畫圖》，（圖 18）自題：「乙丑人日（弘治十八年〔1505〕正月初七），友人朱君性甫、吳君次明、錢君孔周、門生陳淳、淳弟津，集余停雲館，談宴甚歡，輒賦小詩樂客。是日期不至者，邢君麗文、朱君守中、塾賓閻采蘭。」草房兩間，旁房貯滿架圖書卷軸，主屋據案三人，正將展卷而觀，一童子侍應於側。另外一友正撐傘過溪。對比題跋所述人物，這次雅集的參與者均是文徵明早年幾位朋友，形象化地呈現出他當時的交遊圈和生活狀態。所見，顯然少了幾人。三位據案者，束髮衣袍均同，難分主客，然相顧對應，言談自若，不工不草卻是恰到好處的老筆。

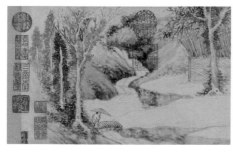
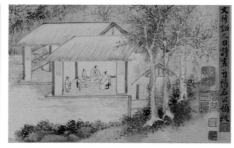

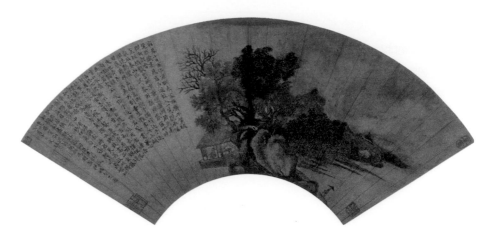

圖 19
文徵明，《雨中訪友圖》，湖
州市博物館藏。

文徵明《雨中訪友圖》（圖 19），金箋扇面，作於己丑年三月（1505），今藏湖州市博物館。左上楷書長題：「……窮巷十日雨，泥深斷來客。西齋午夢破，登然識高展。……遺齋冒雨過訪寫此為贈。」畫中景，當是以停雲館西齋（書齋）為意象。湖水一區，巨岩在前，竹樹當翠，春綠江南。臨水築軒，主人端坐，一人正撐傘來訪。我們可以明確知道，撐傘來訪者正是「遺齋」。

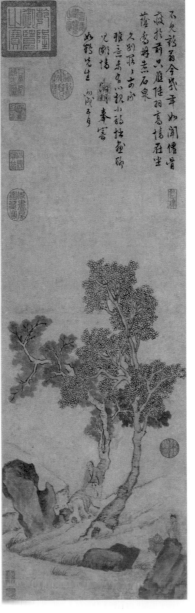

題識中文徵明又説做為書畫家，與友人以書畫相往來的態度。「吾生雅事此（即書畫），亦頗自珍惜。願為知者盡，不受俗子迫。惟君鑒賞家，心嗜口不索。吾終不君靳，不索翻自獲。」「我畫惜如金，君藏慎如璧。好畫與好藏，同是為物役。」這段題識説出「客」的來訪，主人贈書畫。畫中的點景人物，固然不能表達這段文徵明心情。卻可借題發揮。文徵明別有《西齋話舊圖》（1534年，北京故宮）畫訪問無錫華雲，留宿於華雲西齋（書齋），與諸友人接談。

文徵明的園林山水與唐寅的表現類似，[10] 皆多有友朋形象入畫，且兩人對人物畫的把握遠勝前賢，所以點景人物，被置於山水、園林、齋室中活動的人物，面目有非草草，而往往足以辨識身分。這一類人物的身分，都有所指，或者可以命名為「園林齋館主角人物畫」。

四幅傳世文徵明《停雲館言別圖》，分別為上海博物館藏《停雲館言別圖》、日本橋本末吉藏《停雲館言別圖》、天津藝術博物館藏《松下高士圖》與臺北故宮博物院藏《綠陰清話圖》等，畫中人物為王寵與文徵明自己，著紅衣者當是文本人，

圖 20
文徵明，《喬林煮茗圖》與人物特寫，紙本，84.1x26.4公分，臺北故宮藏。

旁即是王寵。又，文徵明《影翠軒圖》，臺北故宮有清宮舊藏本與王世杰寄存
藏本。讀其題詩，為文氏五十之像，或有主為畫「影翠軒」主人吳奕。[11]

文徵明《喬林煮茗圖》（圖20）題：「不見鶴翁今幾年。如聞僊骨瘦於前。
只應陸羽高情在。坐蔭喬林煮石泉。久別耿耿。前承雅意。未有以報。小詩拙
畫。聊見鄙情。徵明。奉寄如鶴先生。丙戌（1526年）五月。」（徵明五十七歲）
此畫題款文如友朋來往如尺牘，小詩拙畫，一如今日照片留影，畫中人坐於樹
幹，何嘗不視為友人「如鶴先生」。

小 結

以上所舉諸例，正是明代文人活動的酬酢圖像記錄，把人物畫與山水畫結
合，也可視為傳統隱居觀念的另一種表達，這可稱之為「市隱園居」。明人山
水畫中點景人物，從單獨之個人到具有組群，此中人物，結合題畫詩看出他對
自我與相處對象的認定。「應人象形」未必畫來能形象真實，大都是「自我概
念」的形象居多。人物置於丘壑，都畫成市隱的園居山水，匹配詩文題跋，又
是加強塑造實現了「理想象徵化」的我，眾多作品如雅集、送別，展現了文人
的社交應酬，那把我（主）與客，都成為「社會的我（主）與客」。山水畫中
人物點景，猶如畫人點睛，點之即顯。如此看畫，或可另成一格。再透過題款
詩文，及重覆出現的共通畫像（人）、或造形、或說是打扮，再配上所畫的景
物，道出各種特定時空下的情感與處境。

* 本文原發表於中華文物學會 40 周年慶論壇暨收藏家系列，2018 年 11 月 15 日。

註 釋

❶ 明・張丑撰，《清河書畫舫》（文淵閣四庫全書），卷 11 上，頁 42。

❷ 劉九庵，〈吳門畫家之別號圖及鑑別舉例〉，收入《劉九庵書畫鑑定文集》（香港：翰墨軒，2007），頁 83–203。

❸ 清・王概，〈山水人物屋宇譜〉，收入《芥子園畫傳》（臺北：華正書局，1978），頁 209–244。

❹ 清・卞永譽，《式古堂書畫彙考》（文淵閣四庫全書），卷 56，頁 2。

❺ 明・楊士奇，〈御醫趙彥如墓志銘〉，收入《東里集》（文淵閣四庫全書），卷 18，頁 10–12。

❻ 清・卞永譽《式古堂書畫彙考》（四庫全書文淵閣本）卷五十六，頁 -29。

❼ 見國立故宮博物院編，《吳派畫九十年展》（臺北：國立故宮博物院，1975 年初版，1976 年再版，1981 年三版），頁 297。

❽ 德徵，史永齡字也，吳江人。沈周有三女，最小者為德徵婦。

❾ 〈立秋夜坐〉：「霜毛隨葉落，搔首忽心驚。節物其如我，乾坤聊且生。誰家無月色，何樹不秋聲。好在清哦地，戛然庭鶴鳴。」〈秋暑夜坐〉：「星河垂地夜闌珊，坐久幽懷百事關。畏老欲逃如鏡裡，苦塵難脫限人間。一亭多竹還妨月，二水宜家又欠山。世好茫茫誰是足，秖除心迹自高閒。」兩詩見於沈周撰《石田詩選》（文淵閣四庫全書），卷 1，頁 1–15。

❿ 相關討論見前一篇〈從琴士圖看唐寅的園林齋館別號主角人物畫〉。

⓫ 盧素芬，〈倩盼而髯——文徵明影翠軒圖〉，《故宮文物月刊》373 期（2014.04），頁 26–37。

8

臺北故宮藏陳淳書法研究

臺北故宮藏陳淳（1484-1544）書畫，計有畫卷四件、軸九件、冊頁二本（其一十四幅；其二十幅），散存於其它集冊者十五幅；書法卷一件，散存於集冊中有六件（內尺牘三件）；又成扇一把，書畫各一面。繪畫自題也是書法之表現。此外，題跋於他人書畫之字跡也彌足珍貴，如題於沈周《倣巨然山水》引首處的篆書「山水佳處」四大字、題文徵明、陸治《書畫合璧》的「春在毫端」行書四大字等，都充份表現了陳氏少見的書風。

陳淳的書法成就，在其同時代就受到稱讚。文嘉（1501-1583）《跋石壁帖》云：

> 吳中書法自枝山及家君，而後咸推白陽為善。筆墨精妙，得晉唐遺意。
> 其小簡行押書尤非余人所及。[1]

又，王世貞（1526-1590）云：

> 天下法書歸吾吳，而祝京兆允明為最，文待詔徵明、王貢士寵次之。……
> 三君子下有陳淳道復。以字行，正書初從文氏，欲取風韻，遂成媚側，行
> 書出楊凝式、林藻，老筆縱橫可賞，而結構多疏，亦「南路」之濫觴也。[2]

但此語略有褒中有貶之意。陳淳受楊凝式（873-954）影響，實物上可知者，見今藏南京博物館藏陳淳《書畫軸》。此畫水仙、梅花、茶花，畫上方裱有「嘉靖二十二年款」（1543），右方則書「楊凝式神仙起居注」，不過，書寫方式並非臨寫，無論字之用筆與結體，以及整篇之行氣與安排，都是陳淳自家面目。原本楊凝式《神仙起居注》的用筆與結體乃至通篇，都是縱逸一路，蕭散疏狂是一般對楊之評語，又以「散僧入聖」來讚美楊凝式之。這樣的評語也同樣用來讚美陳淳。[3] 上引這兩則，雖是當時一代一地的評價，然蘇州是當時書畫中心，亦足以小觀大，評價之高，至目前並無變化。

陳淳的祖父陳璚（1444-1506）與吳寬（1435-1504）、沈周（1427-1509）等吳中文壇人士交好，本身亦富書畫收藏。父親陳鑰（字以可，1464-1516）更是文徵明的好友。文徵明（1470-1559）作《陳鑰墓志銘》，直謂兩人是「通家之好，又重以文字之契」。[4] 是故陳淳早年學書畫於文徵明，此見載於王世貞〈文先生傳〉及張寰〈白陽先生墓志銘〉。後者〈墓志銘〉云：

> （陳淳）既為父祖所鍾愛，時太史衡山公有重望，遣從之遊，涵揉磨琢，
> 器業日進，凡經學、古文、詞章、書法篆籀畫詩咸臻其妙，稱入室弟子。[5]

當然，陳淳學文徵明，而後不拘泥效其步趨。正如文徵明所說：「吾道復舉業師耳，渠書、畫自有門徑，非吾徒也。」[6] 也是眾所知悉的。但畢竟，陳淳早期的書風相當有文徵明風格是不必爭論的，只是不知陳淳正確的師從年代。

今日所存陳淳楷書已不多見，「甲戌首夏」（1514）三十一歲畫〈花卉湖石〉小扇面一件（圖1，《明人書畫扇（卯）冊》），扇上先有陳淳楷書紀年署款，又題七言絕句詩於扇面左方「曾聞花而比仙同，卉物何緣有道風。眼底

未能成九轉，研朱先為駐顏紅。淳奉次」，亦是以楷結體，偶露行書筆法，未署年，但書風與「甲戌」年款已略不同。這首詩寫來，楷書一字一字書寫，運筆卻帶行書意，其用筆尖峭，與其旁的文徵明五言詩有相通處，而結體正中有欹，正是文氏楷書的特徵。再比對現藏上海博物館之同一年款的《畫水仙》，這兩扇上均有李應登（弘治十二年進士）詩，陳淳署名楷書的書風完全一致。

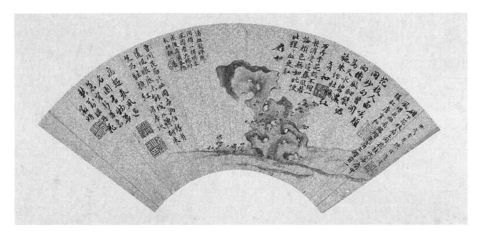

　　《陳白陽集》論及書法者極少見，唯一見者：「作字須要學好，圖个久後，若只是漫作，徒勞而無功。往往見前輩所見，故興感焉。」[7] 楷書的基礎，是否用心，本件已能說明陳淳學字「須要學好」的敬業態度。學楷書本為學書法立基礎，單就這三十九字，點畫結字之脫俗，用筆與同一扇中祝允明（1460-1526）、唐寅（1470-1523）、文徵明、愿（何人待考，鈐印「水庵」）和詩，不但毫無遜色，更是當行並響。並世文壇領袖王世貞對陳淳書法頗多評論，「此君書不易楷，楷不易小」，[8] 此件正足以當之。

　　陳淳書風受文徵明的影響，可對照故宮今藏文徵明以「文壁」署名的《致道復老弟》尺牘（圖 2）。文氏四十二歲（1511）前是以「壁」為名，其在〈金陵客樓與陳淳夜話〉詩：「卷書零亂筆縱橫，對坐寒窗夜二更。奕世通家叨父行，十年知己愧門生。高樓酒醉燈前雨，孤榻秋深病裏情。最是世心忘不得，滿頭塵土說功名。」其中「奕世通家叨父行，十年知己愧門生」，[9] 說出了兩人通家之誼及師生關係。按文徵明曾九試應天（金陵），時間自弘治八年（1495）二十六歲初試，至嘉靖元年（1522）五十三歲，這首詩該是鄉試中旅居金陵所作，「滿頭塵土說功名」，正是科考求取功名的語氣。以「壁」為名的這段期間，陳淳的父親猶在世，文也尚未北游太學，因此，兩人的來往應該是密切的，陳淳因其父祖之介紹從師文徵明，書風受其影響也是自然。文徵明這件《致道復老弟》尺牘一件，並無習見用筆的尖峭，比之陳淳未署年而僅署

「廿五日」《致道深四弟》尺牘（圖3）一開，兩人的書風，若論與文徵明的流利筆調外，結體的相似，可看出兩者的關係。此外，故宮藏陳淳〈風竹〉扇面（圖4，《明人畫扇（元）冊》），此扇未署年，上書「野庭風雨集，虛室佩環流」兩句，字的偏鋒用筆與結體都可看出文徵明的影子。

左 圖 2
明文徵明，《尺牘卷》第六幅〈致道復老弟〉，臺北故宮藏。

右 圖 3
明陳道復，《尺牘》第二則〈致道深四弟〉，臺北故宮藏。

圖 4
陳淳，〈風竹〉，《明人畫扇（元）冊》，臺北故宮藏。

楷書中，又有來自於顏真卿（709-785）的典型，在故宮藏品中雖無連篇大字的顏體書，但有〈朱實〉一扇面（圖5，《明人畫扇（元）冊》）之小字款書：「丁亥（1527）孟冬，坐古石洞天，牆頭過藤蔓，朱實累累可愛，因弄筆圖之，當發社中一咲也。白陽山人陳淳記。」字雖小，然而「顏體」的架勢，依然具備。對於此「顏體」，陳淳寫得較為疏宕。陳淳的書法，雖云植基

圖 5
陳淳，〈朱實〉，《明人畫扇（元）冊》與題跋實款，臺北故宮藏。

於文徵明教導，但上舉小楷書已然擁有自己的風格。又值得注意的是來自於家中的影響。陳的祖父陳璚雖非書家，卻也是以「顏體」為本，這見之於故宮藏《陳璚跋徐源清風使節圖》（圖 6）（何應欽〔1890-1987〕將軍捐贈），此例可見其家族淵源。南京博物館藏嘉靖壬辰（1532）春署年的陳淳《書畫行楷長卷》，大字楷書與其先祖的淵源又可見一例。這種小字的題款猶存顏字風韻的尚見於陳淳畫〈花卉〉（圖 7，《明人畫扇（元）冊》）有「繁葩疑雜沓，錦色自玲瓏」的題款。

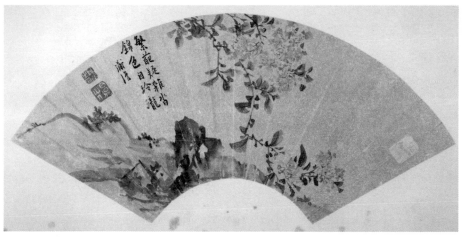

圖 6
陳璚，《跋徐源清風使節圖》，何應欽將軍捐贈，臺北故宮藏。

圖 7
陳淳，〈花卉〉，《明人畫扇（元）冊》，臺北故宮藏。

　　就上述〈朱實〉扇面，上有王寵（1494-1533）行書題七言詩一首。王寵與陳淳的關係，見於故宮藏《陳淳山水卷》，拖尾有王寵嘉靖丙戌（1526）三月八日跋於石湖草堂（圖 8）。王寵的書法結體疏秀奇崛，以拙取巧，自成一格。對於王寵與陳淳的關係是影響或者是偶然相合處，見故宮藏陳淳〈玉蕊衝

圖 8
王寵題跋於陳淳《山水卷》卷後，臺北故宮藏。

圖 9
陳淳，〈玉蕊衝寒〉，《明人書畫扇（卯）冊》，臺北故宮藏。

寒〉一扇（圖9，《明人書畫扇（卯）冊》），題祝允明詩「玉蕊衝寒故意開，天葩更解入林來。幽人自得淒冷趣，手卷珠簾覆一杯」，此草書受祝允明影響外，樸拙疏秀的一面也許受到比他年少的王寵影響。正巧，於嘉靖丙戌（1534）王寵也曾題跋陳淳《山水卷》於拖尾上。但就輩份論，陳淳此種書風或許來自前輩蔡羽（活動於十五世紀末至十六世紀前半）的影響（圖版見故宮藏陸治、蔡羽《書畫合璧冊》）。

祝、陳的往來，見之於前述〈花卉湖石〉（圖1），上有祝允明詩；又見臺北故宮藏祝允明《詩翰卷》，拖尾有陳淳題跋（圖10，應成於丁丑〔1517〕三十四歲）：「雨中獨坐，意殊憒憒，得辨之攜此卷來示，為之眼明，但末一帖甚惡，雖枝山公醉夢中不作此也。陳淳漫書。」跋中除了品評書作外，字裡行間也看出接近文氏四十歲時期的風格。陳淳的行、草書是其書法的更高成就。申時行（1535-1614）跋陳淳《武林帖》：

圖 10
陳淳題跋於《祝允明詩翰卷》之卷後，臺北故宮藏。

> 吾蘇陳白陽先生，素以文翰自命，其豪暢之懷，跌宕之氣，每於吟詩作字中發之。詩步晉、唐，書則出入米、蔡，而時有幻態。蓋勾吳之宗匠也。[10]

又莫雲卿（是龍，約 1540-1587）題於天津藝術博物館藏陳淳 1544 年《行書自書詩卷》：

> 陳徵君（道復）平生學米南宮，可稱具體，惜其晚年為麴所傷，腕間運掣無精氣，結構不及爾，然其圓潤清媚，動何自然，無纖毫刻意做作，遂能成家。今吳中自祝京兆、王貢士二先生而下，輒手舉徵君，即文太史當居北面非過論也。蓋太史法度有餘，而天趣不足，徵君筆趣骨力與元章僅一塵隔耳。世有俗眼，不必與論，若求正法眼藏當終服膺余旨，且使徵君吐色於九原也。[11]

莫是龍的評語，提出了天趣與法度，從王羲之的行書傳統，如以《蘭亭序》、
《聖教序》為正宗，法度從容典雅，規矩步趨，文徵明確是繼趙孟頫後的第一
人，而陳淳正如文徵明前舉所謂：「吾道復舉業師耳，渠書、畫自有門徑，非
吾徒也。」所不能規範。明末的錢允治在《陳白陽文集》序文中早也指出：

> 少雖學於衡翁，不數數襲其步趨，橫肆縱恣，天真爛然，溢於毫素，非
> 天才能之乎？[12]

與錢同時的傅汝霖引述錢語，又評之：

> 信乎文以正，先生以奇，文以雅，先生以高，然奇不詭正，高不妨雅。
> 要之登峰造極，各成其品，安可謂先生，非喜學文先生者乎？[13]

行書在文徵明之基礎上，一樣的往前追述，當然是元代的趙孟頫。故宮
藏陳淳於一五四三年跋《趙孟頫書朱子感興詩卷》（圖 11）的行書，融米、
蔡於一爐。

陳淳的米字書風，即是脫
離了文徵明的秀俏，而有一份
圓厚，字的結體也是方中帶
圓，丰神上顯得流利婉轉。同
年八月四日自題《崑壁圖》
（圖 12）寫出米風的圓融。
未紀年〈樂事亦多違〉扇面
（圖 13，《明人書畫扇（卯）
冊》），更具米字的沉鬱與飛
動。近於「米書風」的作品，
如一五四四年所題的《牡丹圖》
上的題詩（圖 14）。另外，蔡
襄（1012–1067）早於米，雖
云蔡襄還保持著唐人的法度，
但就所見蔡襄的行書，寬綽有

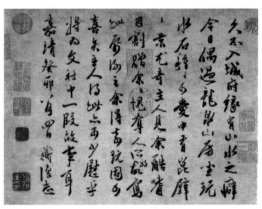

圖 11
陳淳跋《趙孟頫書朱子感興詩
卷》，1543 年，臺北故宮藏。

圖 12
陳淳，《崑壁圖》與題跋特寫，
軸，1543 年，臺北故宮藏。

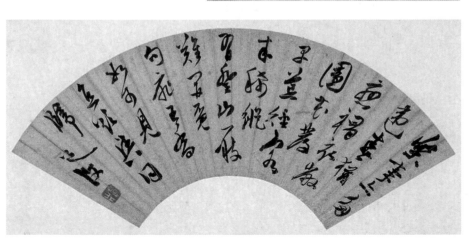

圖 13
陳淳，〈樂事亦多違〉，《明
人書畫扇（卯）冊》，扇面，
臺北故宮藏。

圖 14
陳淳,《牡丹圖》,軸,1544年,題詩特寫,臺北故宮藏。

圖 15
陳淳,〈致研山函〉,《元明書翰第六十四冊》,尺牘第一則,臺北故宮藏。

餘,而不是結密無懈。所見故宮藏陳淳書法,書風並無近於蔡襄者,我想這或許是典藏所限。

陳淳的草書相當出色,尤其透過酒的作用。陳淳的「縱酒」又與父喪有關,他「晚年為麯所傷」,見張寰《白陽先生墓誌銘》所記:

洎正術公卒,哀毀過禮,塋祭如法,既免喪意,尚虛玄,厭塵俗,不屑親家,人事租稅逋負,多所歇蠲免,而關石簿鑰,日不簽省,日惟焚香隱几讀書玩古,高人勝士游與筆硯從容文酒而已。於世家鉅室之所以補葺罅漏,維植門戶者,莫知也。未幾援例北游太學,盡付其家於紀綱之僕,於是外暌於吏縣,內蠡於僮客,田畝日減,庸調未除,每歲責償,業以大損,而君一不以動,益事詩酒為樂,興酣則作大草數紙或雲山花鳥兼張,張長史郭恕先之奇,君自視亦以為入神也。[14]

就文中先說「每歲責償,業以大損」,可見家業中落,甚至須靠畫維生。故宮藏未署年〈致研山函〉(圖15):「春來陰雨不得一造,快快。舊有逋負,未能即償,媿媿。早晚措置來也,幸寬假一二外,拙畫二昺,送新秀才,聊致期望之意。正廿六日,道復頓首,研山老弟足下,餘素。」這隱喻以送畫來延遲償債。用「幻態」來形容,應該是指陳淳的草書,而惜其晚年為「麯」所傷,酒的作用與「幻態」大可相為一談。縱酒使氣於藝術創作,古已有之。用「幻」是否別有所指?這牽涉到陳淳生活中的心境變化否?

今臺北故宮藏一五三八年《寫生卷》後附有草書〈牡丹詩〉(圖16)比其它「牡丹詩」為題的書寫作品,[15]顯然是「揮毫體勢」更近於「幻態」。有關酒的作用與幻態,唐代杜甫〈飲中八仙歌〉:「張旭(658–742)三杯草聖傳,脫貌露頂王公前,揮豪落紙如雲煙。」[16]《唐書》説得更清楚,「每大醉,

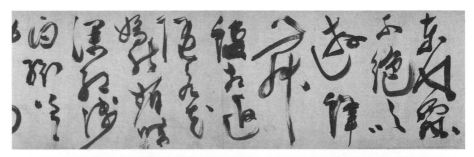

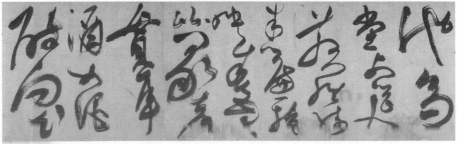

圖 16
陳淳,《寫生卷》,後附草書題牡丹詩卷局部,1538年,臺北故宮藏。

呼叫狂走，乃下筆，或以頭濡墨而書，既醒自視以為神，不可復得也」。[17] 陳淳「益事詩酒為樂，興酣則作大草數紙或雲山花鳥，兼張長史、郭恕先之奇，君自視亦以為入神也」，也說明這是趁醉創作，他與張旭並無二致。

酒精對於創作，把「自我」解放，生命中隱藏的種種束縛皆傾瀉出來，另外，「尚虛玄」也正是道家精神所有的尚自然、狂歡、不受節制。對於酒在創作的作用，呈現或者留在作品的特徵，申時甫用「幻態」來形容。「幻態」或許可解為「任情恣意」。《題牡丹詩》是否為醉時書，不見陳淳本人的自我說辭，王世貞所記則見陳道復《赤壁賦卷》：

> 此道復過醉時筆，雖得失相當，而道偉奔放，有出蹊逕之外者。唐文皇云當今名將惟李勣、薛萬徹耳。勣不大勝。亦不大敗；萬徹不大勝，則大敗。以語文太史及道復，必當各領取一將印也。[18]

此段評論，將文徵明與陳淳做對立比較，隱約中也說明「醉時書」的「大好」或「大壞」。作品可見，寫明醉時書者，見今藏北京故宮《瓶蓮》之款題，書風之恣意處也未及《題牡丹詩》。陳道復「 然自放」，也說了道家的「虛玄」。陳淳是相當契合這種現象的。

此臺北故宮藏《寫生卷》後的《題牡丹詩》，書在長卷之上，字大，每行從一字如「舞」，多為二、三字或四字。就用筆墨論，筆毫發開，墨亦多濕而近淋漓。軟毫筆鋒已稍頹，下筆用偏鋒運行，運行的速度也飛快，時時露出筆毫開叉的「飛白」效果，從字的結體到成行，均是在心手控制中，體態雖率意而近狂，操筆所至，縱放收斂，無不如意，整體的丰神飛動而快意十足。這兒再借莫是龍《陳淳書李青蓮宮詞》的評論：

> 陳徵君書李青蓮宮詞一卷，筆氣縱橫，天真爛熳，如駿馬下坂，翔鷺舞空。較之米家父子，不知誰為後先矣！曹駕部北行，攜以自隨，舟過高郵，得一快觀於雲濤縹緲中，政自令人有天際真人想也。[19]（莫廷韓集）

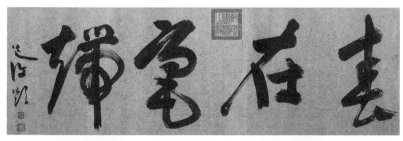

圖 17
陳淳題文徵明陸治書畫合璧「春在毫端」，臺北故宮藏。

圖 18
陳淳，《花卉冊》題字，臺北故宮藏。

「令人有天際真人想」豈不是「幻態」。同樣筆調相同，形態比較不揮霍為「春在毫端」（圖17）四大字及「漫興」（圖18）兩大字。

陳淳《秋興詩卷》（圖19）成於一五四四年春，為最晚年所書。用筆顯然與《牡丹詩卷》（圖16）不同。筆應是硬毫，從用筆的形態，發鋒圓健，與《牡丹詩卷》的處處「飛白」大相逕庭，寫來是一卷骨力十足的作品。與同藏於故宮的祝允明《箜篌行詩》（圖20）風格頗類似，卻比《箜篌行詩》寫得更為結密靈巧。陳淳受其前輩祝允明影響，自不必多加說明。《秋興詩卷》最為特色是從字的結體緊湊，字字成行，行行連綿一體到連成一篇，所展現的一股相當清楚的節奏感，猶如萬箭齊發，橫空所見，流星雨般凌空飛射，襲人眼前。王世貞評：「枝山書法，白陽書品，墨中飛將軍也。當其狂怪怒張，縱橫變幻，令觀者辟易。」[20]《秋興八首》卷，草書的揮動筆調，也許不必用「狂」字來描述，臺北故宮亦藏有徐渭草書〈秋興八首〉（《元明書翰第四十六冊》）

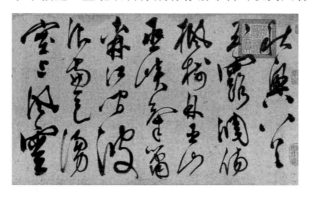

圖19
陳淳，《秋興詩》，局部，卷，1544年，臺北故宮藏。

，以第一首為例（圖21），就書寫畫意的風格，「青藤、白陽」雖並舉，論及書法，徐渭此卷則是破毫齊發，猶近於前舉陳淳《牡丹詩》，徐渭固是「八法之散聖，字林之俠客」。[21]而陳淳何嘗不可謂為「書壇之幻仙」，就此同樣詩句的書法，陳淳的「幻態」，並嚳於徐渭的「不倫法」。

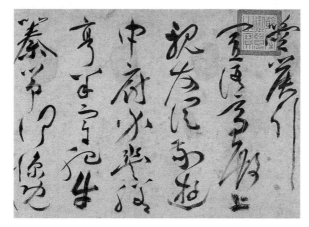

圖20
祝允明，《箜篌行詩》局部（雜書詩帖卷），臺北故宮藏。

此外，陳淳小篆瀟灑而勁，故宮藏「山水佳處」四大字（圖22）。篆書本來是莊重而富有線條排比的格式美，一般所見將篆書寫成行筆匆匆，作篆不甚經心而自有天趣，稱為「草篆」，這四字篆書，寫來橫平豎直中，又有婀娜的姿態，只是筆畫細瘦，但無一般草篆尖入尖收，倒是有疏散的特徵。本件書於陳淳前輩沈周畫的「引首」，心存恭敬，必不隨意媙次吧！

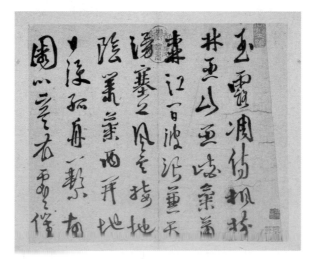

圖21
徐渭，《書杜甫秋興八首》，第一首，《元明書翰第四十六冊》，臺北故宮藏。

圖 22
陳淳題沈周倣巨然山水卷引首，臺北故宮藏。

最後，有關王世貞評陳淳：

> 正書初從文氏，欲取風韻，遂成媚側，行書出楊凝式、林藻，老筆縱橫
> 可賞，而結構多疎，亦「南路」之濫觴也。[22]

對於「南路體」，王世貞又記：

> 陳鳴野鶴，初習真書，略取鍾法，僅成蒸餅。後作狂草，縱橫如亂芻，
> 而張尚寶遜業，絕喜之。楊秘圖珂者，初亦習二王，而後益放逸，柔筆
> 踈行，了無風骨，此皆所謂「南路體」也。[23]

明朝人評「南路體」，所指是江南一帶柔媚無韻的書法。又〈楊秘圖雜詩記〉：

> 余初入比部，時見同舍郎吳峻伯論書法，輒云故人楊祕圖珂者，今之右
> 軍也。余購得此卷，不勝喜以示，峻伯字為之，解云：「此非右軍而何？
> 余時心不能伏，然無以辨之。又數載，稍稍識書法，一日檢故卷出，而
> 更閱之，蓋楊生平不見右軍佳石刻，僅得今關中諸王邸翻搨十七帖，其
> 結構盡訛，鋒勢都失，別作一種細筆，而臨摹不已，遂成鎮宅符，又似
> 雨中聚蚓耳。恨不呼峻伯嗤之，然詩語亦得一二佳者，今聞其人尚在，
> 多作狂草，或從左或從下起，或作偏傍之半，而隨益之，其書益弱而多
> 譌，然自負日益甚，詩亦日益下，第其為人瀟灑食貧，有遺世之度可念
> 也，因記於此。」[24]

又屠隆〈書家評〉記：

> 朱孔暘、姜立綱，皆掾史筆所謂「南路體」也。馬一龍用筆，本流迅而乏
> 字源，濃淡大小，錯綜不可識。拆看亦不成章，況多俗筆。方元煥、張書
> 紳、蘇洲，皆近時書中惡道也。馬負圖狂翰，亦有習者，既貽譏大雅，終
> 非可久。王逢年本有筆，而雜用之，遂不成家之數子者，書不足法也。[25]

而陳淳的書風有否「媚側」一格，除王世貞於此處提及外，卻不見其他人說過，
王世貞及其弟世懋，說來與陳淳是並世同在，且王世貞的《藝苑巵言》或其著
作，向來是對陳淳評論最多者，何以出此言作餘論，頗令人不解。王世貞於〈陳
道復書陶詩〉又記：

> 陳復甫書能於沓拖中生骨，於龍鍾中生態，以柔顯剛，以拙藏媚，或老
> 或嫩，不古不今，第不脫散僧本來面目耳。此所書〈陶詩〉尤為合作，
> 然世知之者益鮮矣！知之者謂之自然，雖然比於陶詩，自然尚隔塵也。[26]

記此困惑以待高明教我。

* 本文原發表於 2006 年，澳門藝術博物館，《乾坤清氣》青藤白陽書畫藝術研討會。

註 釋

❶ 陳淳,《陳白陽集》附錄題跋〈跋石壁帖〉（臺北：學生書局,1973）,頁364–365。

❷ 明·王世貞,《弇州四部稿》（文淵閣四庫全書）,卷154,頁23–24。

❸ 評楊凝式,見宋·黃庭堅,《山谷集》（文淵閣四庫全書）,卷28,頁7。評陳淳見王世貞,〈陳道復書畫〉《弇州四部稿》（文淵閣四庫全書）,卷138,頁16。

❹ 文徵明,《甫田集》（臺北：國立中央圖書館,1968）,卷24,頁552–664。

❺ 明·張寰,〈白陽先生墓志銘〉,收錄於陳淳《陳白陽集》附錄誌銘。同註1,頁349–350。

❻ 明·孫鑛,《書畫跋跋》（文淵閣四庫全書）,卷3,頁29。

❼ 同註1,〈雜述〉,頁331–332。

❽ 王世貞,《弇州四部稿》（文淵閣四庫全書）,卷131,頁21。

❾ 同註1,〈附錄詩〉,頁343。

❿ 同註1,〈附錄題跋〉,頁357。

⓫ 原件圖版見中國古代書畫鑑定小組編,《中國古代書畫目》九,（北京：文物出版社,1991）,頁83。

⓬ 同註1,〈陳白陽文集序〉,頁3。

⓭ 同註1,〈陳白陽文集序〉,頁14。

⓮ 同註5,頁350–351。

⓯ 牡丹詩為陳淳所喜愛且多次書寫。除了前述1544年藏於臺北故宮的《畫牡丹圖》上行書題詩（圖14）外,還有寫得更平和的同主題行書見於炎黃美術館藏。甲辰（1544）年春日書於鵝湖舟中,今不知藏於何處（1929年上海神州國光社有出版）、今藏南京博物院署年己亥（1539）《洛陽春色》後草書題〈牡丹詩〉、以及今藏瀋陽博物館的署年庚子春日（1540）《洛陽春色》行書引首也是書有《題牡丹詩》等。

⓰ 唐·杜甫,〈飲中八仙歌〉,《九家集注杜詩》（文淵閣四庫全書）,卷2,頁6。

⓱ 見《唐書》（文淵閣四庫全書）,卷202,頁20。

⓲ 王世貞,〈陳道復赤壁賦卷〉,《弇州四部稿》（文淵閣四庫全書）,卷132,頁14。

⓳ 轉引自《佩文齋御定書畫譜》（文淵閣四庫全書）,卷80,頁49。

⓴ 王世貞,《弇州山人續稿》（文淵閣四庫全書）,卷38,頁14。

㉑ 明·袁宏道,〈徐文長傳〉,轉引自《徐文長三集》〈傳〉,（臺北：國立中央圖書館,1968）,頁26。

㉒ 同註2。

㉓ 王世貞,《弇州四部稿》（文淵閣四庫全書）,卷154,頁22。

㉔ 王世貞,〈楊秘圖雜詩記〉,《弇州四部稿》（文淵閣四庫全書）,卷132,頁17。

㉕ 屠隆,〈書家評〉,收錄於《六一之一錄》（文淵閣四庫全書）,卷286,頁36。

㉖ 王世貞,〈陳道復書陶詩〉,《弇州續稿》（文淵閣四庫全書）,卷164,頁187。

9

臺北故宮書畫收藏與董其昌研究

　　臺北故宮收藏，除董其昌（1555-1636）本人書畫外，尚有曾經過董氏收藏與過目並留下為數不少的題跋的歷代名蹟，至若並世師友聲氣應求等此類書畫，也不匱乏。欲了解董其昌，固自其自身作品始，然亦知名蹟之風範，係董氏書畫之所來自；題跋則為董氏抒發之見解；師友收藏則知所養之擴充。單以故宮典藏統計，書法有九十九件；畫有四十四件；題跋有八十一則以上，此外，尚有尺牘。[1] 此中，難免真贗並存，既有為眾所知者，並已為研究學界多所引用，本文研究必然引為依傍，但也盡量避免重出。

　　董其昌自謂「余十七歲時學書，出學顏魯公多寶塔。稍去而之鍾王……」，[2] 明確地說明學書對象；學畫則見天啟甲子（1624）跋於董源《龍宿郊民》詩塘有云：

> ……余以丁丑（1577）三月晦日之夕，燃燭試作山水畫，自此，日復好之，
> 時往顧中舍仲方家，觀古人畫，若元季四大家，多所賞心。顧獨師子久，
> 凡數年而成。既解褐，長安好事家借畫臨倣，惟宋人真蹟馬夏李唐獨多。
> 元畫寥寥也，……。

知董學畫於二十二（三）歲。跋中言及「時往顧中舍仲方家」，顧中舍即顧正誼（生卒不詳）。[3] 臺北故宮所藏顧正誼《山水》（圖1），自題：

> 連日來摹宋元諸大家，頗能得其神髓，思白從余指授，已自出藍，畫此
> 質之，品評當不爽也。友人顧正誼識之。

此題識說明董、顧師友之誼。董、顧書畫交好，尚可見之於故宮藏品。有關上引顧正誼「獨師子久」，即黃公望（1269-1354），又見於故宮藏明董其昌《小

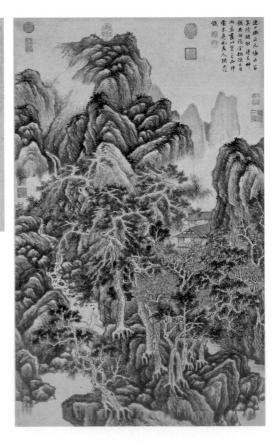

圖1
顧正誼，《山水》及顧氏自題，
臺北故宮。

中見大冊》（即《倣宋元人縮本畫及跋冊》）第六開〈倣黃公望山水〉，董其昌有題：

> 此幅余為庶常時見之長安邸中，已歸雲間，復見之顧中舍仲方所。仲方所藏大癡畫，盡歸於余，獨存此耳。觀大癡老人自題，亦是平生合作，張伯雨評云：峰巒渾厚。草木華滋。以畫法論，大癡非癡，豈精進頭陀而以釋巨然為師者耶，不虛也。庚申（1620）五月購之於吳門並識。其昌。

顧正誼收藏黃公望畫，轉而為董其昌所私有，這可見收藏流變。故宮又藏明顧正誼《雲林樹石軸》，董為題跋：

> 仲方此畫，自李營丘寒林中悟得，故於迂翁有奪藍之趣。其昌觀於玄賞齋題。

就原畫水準所見，疏樹修篁頑石，顧之題款也仿倪瓚（1301–1374）書風。董氏此跋難免為友相互揄揚之語。鈐印做「太史氏」，當在董氏年四十以後。[4]

　　評論顧正誼畫為「肖子久」。[5]惜顧氏存世畫作不多，且風格水準不一。顧氏《山水》，此畫無年款，但既寫明「畫此質之」董其昌，應當是有意畫給董其昌一見。另一足見顧、董交往，愛屋及烏，澤及後世者。故宮藏其侄顧懿德（？–1633）於 1620 年之作《春綺圖》，[6]有董其昌為題：「原之此圖，雖做趙千里，而爽朗脫俗，不落仇□□刻畫態，謂之士氣，亦謂之逸品。玄宰題。」顧懿德之父為顧正心，也與董友善。以董之自視極高，對晚輩之獎譽如此，雖非僅見，當是世交所澤及。

　　又藏於故宮的董氏名作之一，《葑涇訪古圖》（圖 2），據董氏自題：「時同顧侍御自檇李歸，阻雨葑涇，檢古人名跡，興至輒為此。」即是「壬寅」

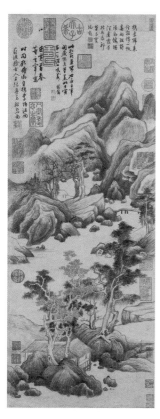

左 圖 2
董其昌，《葑涇訪古圖》，臺北故宮。

中 圖 3
董其昌，《青弁圖》，1617 年，克里夫蘭美術館。

右 圖 4
董其昌，《山水》，壬子八月，1612 年。

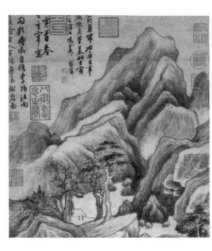

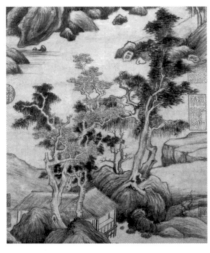

（1602）年時旅行至顧際明（1563–1638，字良甫，楓（葑）涇南鎮人，董之同年進士）家鄉所作。說董其昌的畫風，難免如畫上陳繼儒（1558–1639）所題「此北苑兼帶右丞」；顧正誼、董其昌兩人畫上（圖 1、2）的氣質固然一見即判，然這兩幅山體與樹木動勢的特徵，比對於董氏的諸名作，董氏畫風亦得於並世師友顧正誼，前引《山水》當為一例。顧正誼的存世畫作，此幅應該是技巧最純熟，畫面也最為茂密充實的一幅。比之董其昌的《葑涇訪古》，兩幅都來自董源或源自黃公望的披麻皴法，就山峰岩石的相互偎倚，兩幅都是以偏倚堆疊的手法，產生互相牽靠的動勢感。這可從兩幅之上半幅比對而顯現出共同的造形觀念（圖 5-1；5-2）；同樣地下半部的大樹的畫法，也是充滿扭轉性的樹幹，甚至將樹葉拋到樹枝的後方（圖 6-1；6-2）。以現藏克里夫蘭美術館的《青弁圖》（圖 3）和故宮藏之《山水》（壬子八月）（圖 4）比較，其契合處，若合符節，這也難怪顧有「質之」此語。

一、畫風淵源

　　董氏少年畫作，所謂二十二歲學畫初始恐已不得見，世雖注目一五九五年所作《燕吳八景冊》，[7] 而臺北故宮藏董其昌《紀遊冊》[8] 作於一五九二年，為目前存世最早畫作。《紀遊冊》係董氏於萬曆十九年（1591）護送翰林院任

庶常館師田一儁之柩歸葬福建，順道遊歷福建江南一帶名勝。翌年春三、四月還北京，阻風待閘，遂有此遣興紀遊之作。本冊共十九開，除了第十七開為一幅、第十九開有題署、畫各一幅，其餘每開皆畫二幅，共三十六幅。大致是逸筆草草，幅不滿尺，題署雖言紀遊之時與地，從畫作本身與自題透露出董其昌三十八歲前一部分畫風源自，以及此時的水準。

　　第一幅使用米友仁（1074-1151）畫法（圖7）；第二幅學大癡（黃公望）（圖8）；第三開左幅又學子久（黃公望）；第七開右幅學黃鶴山樵（王蒙）。此冊畫所經之地，於畫中強烈表明當地山川地理特色，如第一開焦山之煙雨；第三開之石梁浮空；第九開左幅畫武夷山；第十開左幅畫嚴子陵灘。因此，在山的造型上別有其特殊之處。此外，吾人也容易辨識出，第十開右幅樹法之學吳鎮；第七開左幅一河兩岸之學倪瓚；第五開左幅、第十一開左幅如藏浙江博物館黃公望《富春剩山圖》；又如融黃、倪於一圖之第十三開右幅；十六開右幅之學王蒙；十八開右幅之學倪瓚。總之，本冊雖言紀遊，若從畫法，則不外元四家及米氏雲山畫法。[9]

左 圖7
董其昌，《紀遊冊》第一幅〈焦山煙雨〉，學小米。與董書款題特寫。

右 圖8
董其昌，《紀遊冊》第二幅〈修道亭〉，學大癡。

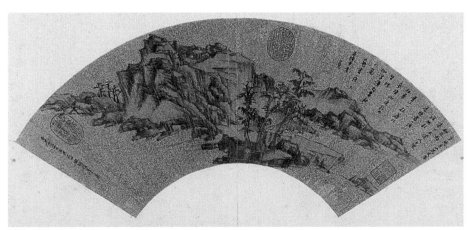

圖9
董其昌，《便面畫冊》第一面〈仿倪瓚筆意〉與董書款題特寫。

　　另外臺北故宮藏有董其昌同年作《便面畫冊》九面，其中第一面〈仿倪瓚筆意〉（圖9），款題：「壬辰（1592）四月呂梁道中仿懶瓚筆意。」此扇面

題明學倪瓚、地點在「呂梁」（位於山西省中部西側），與《紀遊冊》學倪瓚諸做比較，水準與畫法均能相合。

若説開啟後世，《紀遊冊》又有一談助。本冊所有設色者，其用赭石色為基調，略搭配花青，也就是所謂淺絳設法色，前此未見這種色調，且為清初學自董其昌，王時敏（1592–1680）、王鑑（1598–1677）、王原祁（1642–1715）及其一系所繼承，也可此冊看出端倪。

對於畫法的認識，《紀遊冊》最後一開題識，尤其值得注意：

> 畫家六法，惟生氣運動不可學，予於五法俱未深造，而氣韻實至天生，
> 頗臻其解。後世子雲（揚雄。西元前 53 年至 18 年），其能捨諸。

此段話頗堪玩味。六法之前五法是屬於實際畫技層面，論作畫，必有的實際演練與水準，反而賞畫才談畫作所呈現整體效果，這或許就是所謂的「氣韻生動」如何如何。不管「氣韻生動」作何解釋，董氏於此既有自知之明，又自負之才。董所説「生氣運動」不可學，也認為惟有行萬里路、讀萬卷書，才能補救。[10] 讓人感到有興趣的是今日我們能見到乃至董其昌所見過、收藏過的元四大家或米氏之原作，而這兩件作品，或是拘於遺興與酬酢，逸筆草草之下，意合高於形具，説畫家的功力，那就是題識自道：「予於五法俱未深造」。

《紀遊冊》、〈仿倪瓚筆意〉扇面與上海博物館所藏1596年《燕吳八景冊》之時年從三十八至四十二歲，學畫也是有一段長時間。從畫作水準看來，已具風格雛形。《紀遊冊》、〈仿倪瓚筆意〉和《燕吳八景》冊一樣，有指定的特殊地點，兩相比較，無論是技法及整體韻味的表現，顯然是《燕吳八景》成熟許多。此冊有一段重跋，寫道：「重一展之，總不脱前人蹊徑，俟異時畫道成，當作數圖以易去，以當懺悔，即余亦未敢自謂技窮耳。」[11] 話雖謙虛，但《燕吳八景》中之〈西山秋色〉、〈九峰招隱〉當有王維（701–761）風格景象。再至一五九七年《婉孿草堂》（私人收藏）出，建立自我的面目。

王維與南宗

揭櫫王維為南宗始祖，那落實於董其昌畫作又如何？王維風格之所以出現，應跟早年於項元汴（1525–1590）家與杭州高濂家曾見王維畫，或於一五九九年見及馮開之（1548–1605）收藏王維《雪圖》（江山霽雪圖），遂有此王維畫法的「都不皴染，但有輪廓耳」。[12] 董其昌可被視為書畫史性的書畫家，[13] 也是一個大收藏家，他善用收藏品做為學畫的階梯。以他標榜的王維、董源（約活動於十世紀）、巨然（約活動於十世紀後半）傳統，他的學習又怎樣呢？略述所見所得名畫。

萬曆癸未（1583）　　見《鵲華秋色圖》於項元汴家。[14]

萬曆癸巳（1593）　　在京見董源《溪山行旅》半幅於吳廷處。[15]

萬曆癸巳（1593）　　在北京見黃公望《富春山居》

萬曆乙未（1595） 初致馮開之求見王維《雪山圖》[16]

萬曆乙未（1595） 跋王維《江山雪霽圖卷》[17]

萬曆乙未（1595） 得見求馮開之王維《雪山圖》[18]

萬曆乙未（1595） 得董源《瀟湘》以為董源最勝

萬曆丙申（1596） 得《富春山居》

萬曆丙申（1596） 得江參《千里江山》

萬曆丙申（1596） 杭州觀高濂所藏郭忠恕摹右丞輞川圖卷並跋之。[19]

萬曆丁酉（1597） 得董源《龍宿郊民》

萬曆己亥（1599） 題故宮藏王蒙《谷口春耕》[20]

萬曆壬寅（1602） 得《鵲華秋色圖》

萬曆乙巳（1605） 再致馮開之書[21]

天啟甲子（1624） 見董源《夏景山口待渡圖》

崇禎壬申（1632） 董源《夏山圖》

崇禎壬申（1632） 以後題故宮藏王維《江干雪意》。（用「大宗伯」
章為 1632 年抵京應宮詹大宗伯）

未紀年 魏府收藏董源天下第一的《寒林重汀》。（黑川古
物研究所藏）

未紀年 題故宮藏雲林《松林亭子》。「猶是董源的派。為
中年用意筆。董其昌題」。

圖 10
董其昌對南宗始祖王維的追
求，見傳王維《江山雪霽》，
二個局部。

　　就此聞見及收藏，先說王維之相關者。一五九六年之前，他已見過趙孟頫
（1254-1322）《鵲華秋色圖》，王維《輞川圖》、馮開之所藏傳王維《雪山圖》
（圖 10，即《江山霽雪圖》，日本小川家藏），與董源《溪山行旅圖》。其中，
王維《雪山圖》都不皴染，但有輪廓耳。落實於畫面異造形又如何呢？

　　若以故宮藏董氏《煙江疊嶂圖》（圖 11）所見，岩石成豎長橢圓形，那
就知所來歷。又《燕吳八景》中之〈九峰招隱〉之王維風格影像也做如是。《葑

圖 11
董其昌，《煙江疊嶂圖》，擷
取山水部分，臺北故宮藏。

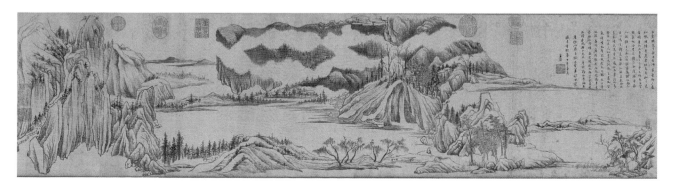

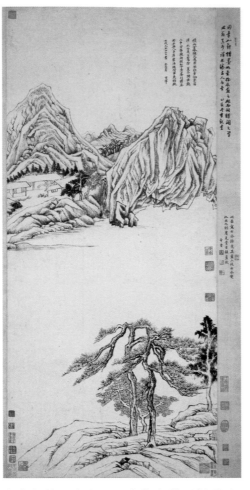

圖 12
董其昌，《畫王維詩意圖》與
山石特寫，石頭書屋藏。

涇訪古圖》之題：「此北苑兼帶『右丞』。」也就可知了。

有常有變。晚明追仿古代名家，董其昌當為領袖人物，所見董其昌筆下的臨仿之作，諸多是仿元人、董巨作風諸作，董氏一生的「仿」品中，極少臨仿馬遠（活動於南寧、理宗朝）、夏珪（活動於南宋寧宗朝）。董其昌說「北宗」之馬夏，自是「吾曹所不當學」，董其昌對夏珪有一段評論，值得另一方向思考，即「更加簡率，如塑工所謂減塑」、「他人破觚為圓，此則琢圓為觚耳」，應該是他的夫子自道。「破觚為圓，此則琢圓為觚耳」，這是造形的轉變，其例雖不見於臺北故宮所藏，今題舉董其昌《畫王維詩意圖》（圖 12，王紀千舊藏），此件所謂王維的傳承，在上半幅的江岸山石，實仿自前面提到《江山霽雪》（圖 10）的中段，又將平台屋宇作了左右對換，這是「鏡中影」的手法，山石的造形，破圓為方。小樹的穿插，遠峰的兀立都是來自此《江山雪霽》，變化所出。此幅董其昌卻是將王維的圓轉皴法，「破圓為方」，成為一種方又尖的幾何圖狀。

董其昌的名作上，山勢岩石結體的特殊扭曲結構，又從何而來？歷史名品對董之影響，再舉其一。故宮藏宋江參（約 1090–1138）《千里江山》卷，董在丁酉（1597）有一長跋。截錄題識：

> 江貫道，宋畫史名家，專師巨然，得北苑三昧。其皴法不甚用筆，而以墨氣濃淡渲運為主，蓋董巨畫道中絕久矣。貫道獨傳其巧，遠出李唐郭熙馬夏之上，何啻十倍。此卷曾經柯九思鑑定，乃元文宗御府所藏，後有宋三名公題詠，當是貫道生平最得意筆。嚴分宜時，一鉅卿有求於世藩，世藩屬購此卷，既得之。世藩敗，遂不復出，凡三十五年，而其家售之於余。夫世藩之擒括，鉅卿之營購，與其子孫之護持，皆若為余地者，豈非數耶。雖然，使此卷一入豪門，將與上河圖等俱歸御府，世間永不見有江貫道畫，即貫道一生苦心，竟泯沒無傳矣。貫道畫有神，其必擇余為主人也夫。萬曆丙申冬（1596）得之海上。

跋文前段，對江參承襲董源、巨然極其推崇、對畫山皴法之描述，也中肯扼要。又間及本卷收藏流傳。值得重視的還是江參此卷的山石造形及麻披皴法，江、董兩人的用筆性格當然有差距，但中鋒圓潤的筆調是一致的。岩石的造形，江

左 圖 13-1

江參，《千里江山》的局部
岩石。

右 圖 13-2

董其昌，《山水》，1612 年，
局部。

左 圖 13-3

董其昌，《夏木垂陰》局部，
臺北故宮。

右 圖 13-4

董其昌，《煙江疊嶂圖》局部，
遠景。(全圖參圖 11)

參所呈現的形態具扭曲感，與董氏的岩塊有一份相似處。其一，《千里江山》
的局部岩石（圖 13-1），去比對壬子八月的《山水》（圖 13-2）、《葑涇
訪古》（圖 5-1）以及《夏木垂陰》（圖 13-3）的山石局部。其二，遠山則
比對《煙江疊嶂》的遠景（圖 13-4）就可明瞭其所來自。

元四家與米芾

　　董其昌於一六九六年，收得黃公望《富春山
居圖》，於前隔水裱綾（圖 14），大呼此卷「吾
師乎！吾師乎！」就中何以如此，從實際畫技論，
以今日能見董其昌曾收藏董源畫如《瀟湘圖》諸
作，所見的畫法是五代北宋時（十世紀）董源的
密實作風，恐非董其昌個人畫性與技法所能從容
駕御，反而鬆秀恬和的元四大家畫，才真正讓董
其昌畫性多所發揮。就董氏見聞的年代順序，他
是先見王維、趙孟頫、黃公望，後見董源。因此
《富春山居圖》入董其昌收藏後，能朝夕相隨。
此卷的筆墨，固然「披麻皴」筆法是「吾家北
苑」，然而「墨法」的蒙養，應給予董氏更多的

圖 14

黃公望，《富春山居圖》，前
隔水裱綾，董其昌題字。

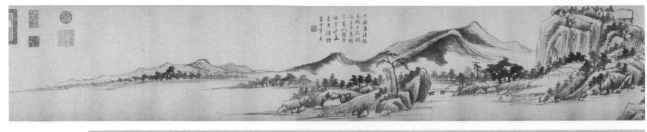

圖 15
董其昌，《仿黃公望山水卷》，
臺北故宮藏。

啟發與實際應用。董氏自謂「用墨須使有潤，不可使其枯燥」。[22] 於畫、書，用墨之講究，故宮藏董其昌《倣黃公望山水卷》（圖 15）之款題云：

> 大癡畫法超凡俗。只尺關河千里遙。獨有高人趙榮祿。賞伊幽意近清標。
> 董玄宰畫。（後有董其昌一印）

董幅後又自跋：

> 余得黃子久所贈陳彥廉畫二十幅。（脫一字）及展臨。舟行清暇。稍仿
> 其意。以俟披圖相印。有合處否。丙辰（1616）九日毘山道中識。董其昌。
> （後有太史氏。董氏玄宰二印。卷前有畫禪一印。）

所指雖非黃公望的《富春山居圖》，目前也不知《黃子久所贈陳彥廉畫》二十幅是何面目，但從本卷的筆墨氣息與《富春山居圖》（圖 16）相較，並無二致。卷中除一段米氏雲山外，卷後沙州一段，幾乎為《富春山居圖》之翻版，可見《富春山居圖》於董其昌筆墨發展之關鍵。相對於此，故宮又藏董其昌《秋林晚翠卷》（圖 17），題識是：「擬北苑秋林晚翠」（有「大宗伯」印）。本卷再從筆墨技法來看，還是近元遠宋。

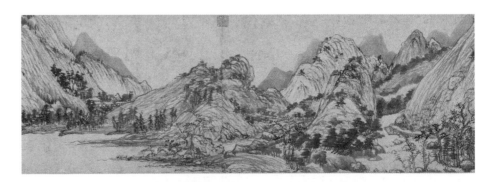

圖 16
黃公望，《富春山居圖》局部。

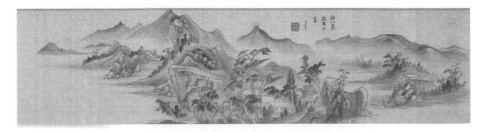

圖 17
董其昌，《秋林晚翠卷》，拖
尾未附，臺北故宮藏。

論用墨，董其昌在《畫禪室隨筆》云：「用墨須使有潤，不可使其枯燥，尤忌穠肥。」[23] 董其昌之擅用墨，應得來自黃公望，上兩卷所顯現的墨「潤」可為説明。張庚論述董其昌用墨：「麓臺（王原祁）云，董思翁之筆，猶人所能，其用墨之鮮彩，一片清光，奕然動人，仙矣！豈人力所能得而辦？」[24] 故宮又藏董其昌巨軸《夏木垂陰》（圖 18），因水墨的交織，「一片清光」畫境爽朗，生機處處，這種特徵，就是董在水墨境界的成就。

元人用墨對董其昌的影響，又可見臺北故宮藏《元人集錦卷》第八圖〈莊麟畫翠雨軒圖〉（見本書第二篇圖 8），此幅應給董其昌「古人先為我有」的知音感觸，並有董其昌題識：

> 莊麟畫，獨見此幀，乃知元之畫師，不傳者何限。夫福慧不必都兼，翰墨小緣，有以癡福而偶傳者矣！要以受嗤法眼，終歸歇滅，此可遽為福，微獨畫也。玄宰。前人云，丹青隱墨墨隱水，妙處在淡不數濃，余于巨然畫亦云。

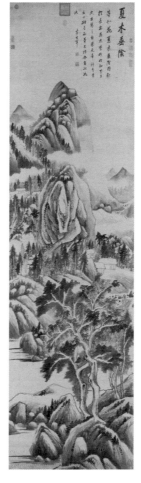

圖 18
董其昌，《夏木垂陰》，臺北故宮藏。

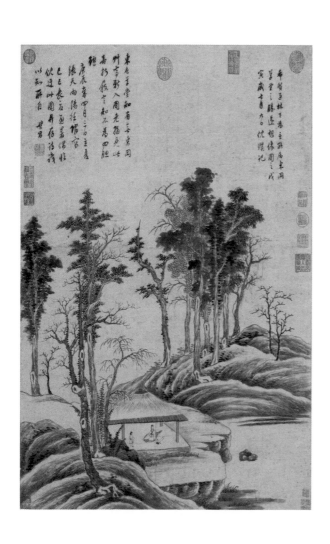

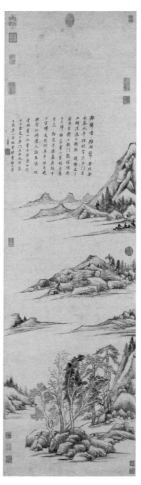

左 圖 19
董其昌，《臨倪瓚東崗草堂圖》，臺北故宮藏。

右 圖 20
董其昌，《仿倪瓚筆意》，臺北故宮藏。

左 圖 21
董其昌，《倣倪瓚山陰丘壑圖》，臺北故宮藏。

右 圖 22
董其昌，《煙樹茆堂》，1621年，臺北故宮藏。

左 圖 23
董其昌，《石磴飛流》，臺北故宮藏。

右 圖 24
董其昌，《奇峰白雲圖》，臺北故宮藏。

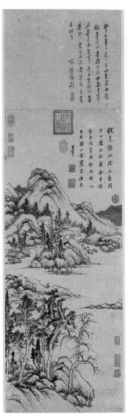
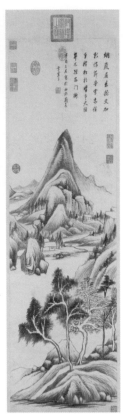

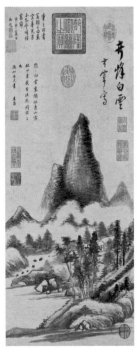

好一句「丹青隱墨墨隱水。妙處在淡不數濃」。看莊麟此幅，也是清光一片，墨法的「蒙養」與董其昌如出一轍，而得到先會我心的激賞。

董其昌早年學習元四大家與米芾，隨其年歲與閱歷學力增長，其追求的源頭並無改變。學倪瓚，首先見臺北故宮藏一六二六年所作《臨倪瓚東崗草堂圖》（圖19），畫的是平崗列樹，臨流草亭，高士趺坐欲書，童子侍立。此幅中規中矩，並無董氏一向的放逸或清疏，是少有的細謹之風。所追摹的原作，為倪之早期風格，今雖無法取之對照，但錄有原畫題語，或可視為忠實臨摹於倪瓚之風格。尤其畫中點景人物，是倪瓚、董其昌之畫作所少有，而董其昌之不擅點景人物，就舉倪瓚為擋箭牌。[25] 又，臺北故宮藏《仿倪瓚筆意軸》（圖20），根據款題董其昌曾「見之吳門王禹稱承天守家」，因倣此雲林畫，構景以斜式的層層疊疊河岸，江天水闊，此景境與倪雲林畫境相合，尤其畫面下方洲島上有樹數株，乃倪常用模式，惟樹之造形已是接受王維畫形態。最後，再舉臺北故宮所藏另一幅《倣倪瓚山陰丘壑圖》（圖21），畫題是出董自題

款前段，然實際畫風卻如後段所記學巨然《關山雪霽圖》擬為之。但遠景與其說是巨然，倒不如近於黃公望。其用意或是擬結合倪黃兩家畫風，或如詩塘陳繼儒云「此圖玄宰以董巨而兼帶雲林」。

對吳鎮風格的學習，見臺北故宮藏董其昌《煙樹茆堂》（1621年，圖22）。檢元吳鎮《清江春曉》軸上董其昌的題詩塘，「梅花道人畫巨軸絕少。此幅氣韻生動。布置古雅。大類巨然。非王蒙所能夢見也。董其昌藏并鑒定」，再就兩畫對陳，《煙樹茆堂》之遠景，群峰擁上，一峰高畫，前景樹之濃點，亦是吳鎮法脈，謂此幀宛然出於吳鎮《清江春曉》，有何不可！

　　學董源，在董其昌丙寅（1626）九月朔所作《石磴飛流》（圖 23），與萬曆四十年（1612）之《畫山水》（圖 4），有見畫中隔岸諸峰所運用的長披麻皴法。董氏曾收藏董源《龍宿驕民》（今日本黑川古文化研究藏），其上親題：「董源《寒林重汀》魏府收藏董元畫天下第一」，此畫可視為其董其昌對於董源畫法的傳承來源。又《石磴飛流》畫成之後，自題本幅不期竟與往前所得之朱熹《書飛泉嶺》詩意、畫境相合，亦創作心理之一可談者。

　　畫史上董氏最推崇董、巨與米芾。董其昌《奇峰白雲圖》（圖 24）的生拙雅淡之筆墨趣味，運用米家山水，山色明淨而郁厚，山峰矗立於天外，煙雲變滅，畫家之妙，此幅正其所謂「紙上雲煙」，真皆董之用墨功力也。所謂「紙上雲煙」，又見董其昌一段夫子自道，其《論畫》曰：「畫家之妙，全在煙雲變滅中。米虎兒謂王維畫，見之最多，皆如刻畫，不足學也，惟以雲山為墨戲。此語似偏，然山水中當著意生雲，不可用粉染，當以墨漬出，令如氣蒸，冉冉欲墮，乃可稱生動之韻。」

　　董其昌崇尚水墨山水之外，根據其畫作與題跋，知其曾見過南朝梁張僧繇、唐楊昇的沒骨山水，而兩者扮演著關鍵性影響的角色。對於董其昌與沒骨山水，已有相當多的研究，此處不重贅。以藏於臺北故宮，舉一足資別有談助者。

　　《倣張僧繇白雲紅樹卷》（圖 25），幅末自題「張僧繇沒骨山（疑落「水」字）余每每倣之。然獨以此卷為愜意。蓋緣神怡務閑時所作耳。董玄宰畫并識」。「神怡務閑」四字典出於唐孫過庭《書譜》的「五乖五合」之論，論書寫的外在氛圍與書寫優劣的相關性，以「神怡務閑」為第一。心手相暢這是提供創作心理學的好案例。又，《書譜》所提及許多熟悉案例，[26] 一再表明書法能「達其情性，形其哀樂」，那麼作畫也該如此。此幅重彩設色。紅樹青山，白雲靄靄，一片秋光明媚。色感清麗，輕盈爽朗，入眼果然使人一派愉悅。其自許如此，只是筆者未能從色彩心理學提供學理的依據。

圖 25
董其昌，《倣張僧繇白雲紅樹卷》，臺北故宮藏。

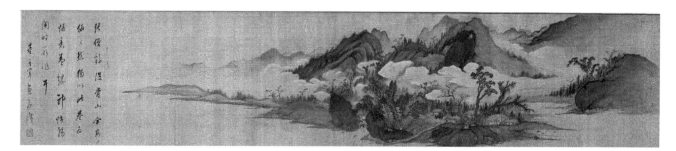

二、書風淵源

　　董其昌表現於創作心理，書法則見之於《書白居易琵琶行冊》（圖 26）。本件為小行楷書，自跋：「白香山深於禪觀，乃以無情道人，作此有情癡語，豈火中蓮花，染而不染者耶。黃山谷為小詞，秀鐵面訶之，謂不止墮驢胎馬腹。香山此歌，定是未見鳥窠和尚時游戲筆墨，文人習氣耳。它日著六觀，便足懺悔。余書此一過。亦寫心經一卷。董其昌。」視〈琵琶行〉一詩為「有情癡

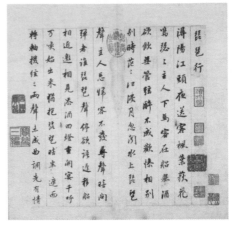

圖 26
董其昌，《書白居易琵琶行冊》，本幅共六開，第一開與第六開，臺北故宮藏。

語」，那書寫此詩的這件書法，是不是也展現「有情癡語」的書法「丰神」。董跋未有自我說法，卻從的是道學觀念，「亦寫心經一卷」來補過。另一於《畫禪室隨筆》〈跋琵琶行書後〉，文同上，後則多「用米襄陽楷法，兼撥鐙，意欲與艷詞相稱，乃安得大珠小珠落研池也」[27] 一段。以選擇書寫技法，來表現詩文內涵。其二：「白太傅（白居易）琵琶行，恨不逢張伯高之，余以醉素筆意仿佛當時清狂之狀，得白相似不？昆山道中舟次，同觀者陳徵君仲醇、夏文學、莊山人、孫太學也。其昌。」[28] 其中，「余以醉素筆意仿佛當時清狂之狀」，為的是將書寫文字的含義與書法「丰神」，表現成一體。這種選擇表現媒體，用以恰當表現題材，令人想起蘇軾的故事「幕士評詞」：「東坡在玉堂日，有幕士善歌，因問：『我詞何如柳七？』對曰：『柳郎中詞，只合十七八女郎，執紅牙板，歌楊柳岸、曉風殘月；學士詞，須關西大漢，銅琵琶、鐵綽板，唱大江東去。』東坡為之絕倒。」[29] 要懂書寫文字的含義，是用「讀」；體認書法「丰神」是用「看」，如何表現「讀」、「看」同感，這該又如本段所引《書譜》的陳述。史上書家，少見如此自我剖白，如何從創作心理學來解釋，應是一新課題。

前述兩件《紀遊畫冊》（〈焦山煙雨〉圖 7、〈修道亭〉圖 8）、《便面畫冊》（〈仿倪瓚筆意〉圖 9），這兩景畫上均有小字題識，可認為是目前所見董書法最早的又一例。其中〈焦山煙雨〉用筆鋒芒畢露，畫上之字結體與筆勢均是近於米芾（1051–1107）。〈仿倪瓚筆意〉差堪近之，這該是董氏書學歷程的米芾緣。

董其昌的小楷「書千文」有兩件。其一是萬曆十七年（1589）《書千文卷》（圖 27）。董其昌自跋為臨唐孝純所藏米芾小楷，然其之結體偏於修長，秀雅的氣

圖 27
董其昌，《書千文》，局部，1589 年，臺北故宮藏。

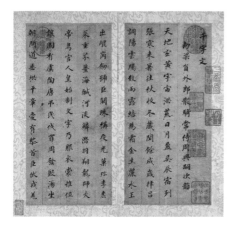

左 圖 28

董其昌，《書千文冊》第一開，
1611 年，臺北故宮藏。

右 圖 29

董其昌，《書杜詩冊》第一開，
臺北故宮藏。

息，已然是自家面目。跋語董稱許米以小楷自負。其二是萬曆三十九年（1611）
《書千文冊》（圖 28）。字裡行間一股清朗疏秀丰神，是董氏傑出之作。

《書杜詩》（圖 29），本幅未署年，由幅後所鈐「宗伯學士」印，知為
天啟三年（1623）任禮部右侍郎兼侍讀學士以後所書。小行楷書錄杜甫〈秋興〉
八首之五。筆端鋒芒可見，力道沉著，縱橫收放間，以顏字為基礎之方正為結
體依稀可見，董其昌生平也自許「最得意在小楷」。[30] 此三件，當可為面目。

左 圖 30

董其昌，《雜書冊》，臺北故
宮藏。

右 圖 31

董其昌，《臨魯公自書告身軸》
上部特寫，臺北故宮藏。

董其昌書學植基於學習顏真卿（709-785）。「余十七歲時學書，初學顏
魯公多寶塔。稍去而之鍾王，得其皮而，更二十年學宋人，乃得其解處」。[31]
對應此段話，故宮藏有《董其昌雜書冊》（圖 30），前七開即是臨《多寶塔
碑》。本冊署年丁卯（1627），已是七十三歲，事隔五十六年，猶不忘情，可
見至老猶戀初習。此件所臨書體並無明顯顏字特色，但尚保有寬博之字體。另
致力於顏書者，又有《臨魯公自書告身軸》（圖 31），以所鈐「青宮太保印」，
知為崇禎九年（1634）詔加太子太保致仕以後之作。董氏臨本（軸），附有跋
語，直言「米元章重顏行，而不許顏真書，亦是偏見」。此軸結字嚴密，為董
氏奮力之作。

「余近年臨顏書，因悟所謂折釵骨、屋漏痕者，惟二王有之，魯公直入
山陰之室，絕去歐、褚輕媚習氣」。[32] 董書的屬性清秀飄逸，可見顏書之厚
重有以濟茲，甚至出現如《周子通書》（圖 32）之磅礡大氣。又，故宮藏《臨
張旭郎官壁記》（圖 33），與其說董其昌臨張長史（張旭，675-750），

左 圖 32
董其昌，《周子通書》，臺北故宮藏。

中 圖 33
董其昌，《臨張旭郎官壁記》與特寫，臺北故宮藏。

右 圖 34
董其昌，《書杜甫謁玄元皇帝廟詩軸》與特寫，臺北故宮藏。

圖 35
董其昌，《蔡明遠帖》第三冊，臺北故宮藏。

圖 36
董其昌，《臨送劉太沖序》第五冊，臺北故宮藏。

圖 37
董其昌，《臨爭坐位帖》第一冊，臺北故宮藏。

不如說以顏真卿、徐浩之風來寫書寫。此外，《書杜甫謁玄元皇帝廟詩軸》（圖 34），董氏臨後自題：「徐季海（浩）雖方實圓，脫去虞褚姿媚態。」此軸書寫用筆敦厚又兼得歐、顏的精神。本件也是相當作意為之的好書法。

又臨《蔡明遠帖》（圖 35），董對顏魯公書此帖：「臨顏太師明遠帖五百本後，方有少分相應。」[33] 故宮此冊紀年甲戌七月（1634），董氏年高八十，人書俱老。此冊中多誤字、漏字或更改詞句，這種情況於董氏書寫中頗多見，可見其臨古是相當自由。又有《臨送劉太沖序冊》（圖 36，臺北故宮），一樣的有誤字、漏字，特色是重視筆姿墨韻。《爭坐位帖》臨本，故宮藏有三本。以冊者為論（圖 37），可見董之不落格套，把握的是顏帖的點畫飛揚，董氏曾題《爭坐位帖》：「宋蘇黃米蔡四家書皆仿之，唐時歐虞褚薛諸家雖刻畫二王，不無拘于法度，惟魯公天真爛漫，姿態橫出，深得右軍靈和之致，故為宋一代書家淵源。⋯⋯」本冊的丰神，自是夫子自道，以為超越前賢。

行草書的懷素風味，也是董其昌書風之一。董其昌曾於項元汴家觀賞過《自敘帖》，見故宮藏董其昌《雜書冊》共十七開，其中第十四、十五開書〈周越跋〉：「越觀懷素之書。有飛動之勢。若懸巖墜石。驚電遺光也。珍重。懷素書以聖母帖為最。勝自敘之狂怪怒張也。思翁臨。」又在最後一開有張照（1691-1745），跋：「香光草書。學素自敘。晚乃謂聖母勝。而斥自敘狂怪怒張。然素書傳今者。千文最上。香光不言怪怒張者。正是絲

圖 38
董其昌，《書呂仙詩》局部，
臺北故宮藏。

絲入扣處。蓋十方虛空。一時消殞。舉足下之。皆在道場中也。張照。」可為
參照，看來張照為董打圓場了。董以懷素大草風格書寫，又見《書呂仙詩》（圖
38）本卷未署年，對照前引對於懷素風格的描述「自敘之狂恠怒張也」，董其
昌此作草書不取狂怪一路，以靈活之個性，輕捷的筆調，行雲流水，御風而行，
消遙塵外，真「神仙中人」也。

　　對董其昌的書風品鑑，可見《臨蘇氏六帖》後副葉方觀承跋語：「思翁書
以輕捷取勝。而其失亦在此。劑以蘇米之沈著。遂覺改觀。晚年更進於顏。能
用拙。不復趨巧矣。宜田漫筆。」[34]

　　董氏傳世草書不多，受二王及懷素風格影響，故宮藏尚有《書杜律》〈秋
興〉（圖 39）。以幅後所鈐「太史氏」推斷，約六十歲時所作。另外，值得
注意的是，一般書寫為了視覺清楚，墨黑常求一致，但董書有意於墨色變化，
董即自謂「字之巧處在用筆，尤在用墨」，[35] 此其一證。這也是董其昌超越一
般俗子之處，董能見原件墨跡，而不止於黑紙白字的刻帖而已，此不待贅言。

舉《書畫冊》（圖 40）為
例。這五言詩，起句墨濃，
「芳屏畫」三字猶一致，「春
草」兩字因筆畫細而墨也將
枯，顯得輕快。第二句「仙
杼織」濃，「朝露」轉枯
淡。三四句的濃枯變化，節
奏也如此。

圖 39
董其昌，《書杜律》〈秋興〉，
臺北故宮藏。

　　董書臨作與原作有某種
距離的隔閡，臨仿皆「不
似」，卻是董其昌刻意強
調的。「師法舍短，亦如書
家肖似古人，而不能變體
為書奴也」。譏誚似古人為
書奴，因此董其昌在標榜學
某家時，往往是不可信的。
有董氏自道，有例見《墨蹟
冊》（崇禎元年，第一開，

圖 40
董其昌，《書畫冊》第一開，
臺北故宮藏。

圖41
董其昌，《墨蹟冊》第一開，1628年，臺北故宮藏。

圖42
董其昌，《論書》冊，第二開，臺北故宮藏。那吒拆肉還父段。

圖41），其於第十二開寫道：「余此書學右軍黃庭樂毅，而用其意，不必相似。米元章為集古字已為錢穆父所訶，云須得勢，自此大進。余亦能背臨法帖，以為非勢自生，故不為也。戊辰（1628）十月朔日識，董其昌。」董不願當「書奴」，但真正的落實於作品上，也是如他自己本相的書法、畫寫某某家云云，只是意有所指，還是自我的董其昌。這又是夫子自道。

又如前舉諸書及《臨多寶塔》用筆結體已多己意，而董氏五十九歲所作著名的《論書》（1613）親寫本也藏在臺北故宮，他參禪的領悟，用之書法，或者說為他的臨古說法。此《論書》中寫道：「哪吒拆肉還父，拆骨還母，須有父母未生前身，始得楞嚴八還之義。」（圖42）要的是自我本相。是以看董書作如是觀。

米芾、趙孟頫是董其昌重視的兩位前輩。米、趙的多收藏、善鑑，背景上與董是相似的。董氏的書法在評論中，針對米芾的篇幅不少。米芾《蜀素帖》（今藏臺北故宮）於一六〇四年被董其昌收藏，且「置案几，日夕臨池」。董其昌行筆的痛快流利，應也是收藏把玩米書所得。更三跋其上，其一自負地在這《蜀素帖》之名貴的「蜀素」上寫下題跋，大有五百年後與米芾相互接席的情懷。一六一八年董臨宋人《雜書卷》也藏於故宮，其中第四段即臨寫米芾《蜀素帖》「吳江垂虹亭作」（圖43）一段。論書寫的「勢」，姿態橫溢，那在董其昌書寫歷程上，已臻妙境。

董其昌喜與趙孟頫對壘，這是學界熟識的話題，此題，故宮藏品中也流露出董對趙孟頫的自豪與自省。今就故宮所藏原件略做鋪陳。

圖43
董其昌，《臨寫米芾蜀素帖》，吳江垂虹亭作一段，臺北故宮藏。

一六一一年董其昌作《雜書》冊之第九開（圖44）有跋：「學李北海書五十五年矣！初時專習，頗為近之，近復忘其舊學，然時一擬，書亦不落『吳興』後也。」又，董於一六二七年《論畫》冊最後一開（圖45）自跋：「此冊余數年前所書，為友人持去，忽忽不復記憶，偶過虞山，訪稼軒先生於耕石齋，出所藏書畫見示，重觀此冊，展閱再四，覺秀媚之意。溢于毫端，知與古人相去甚遠耳，先生幸為祕之，勿以示人可也。丁卯（1627）春三月題。董其昌。」話雖謙虛，卻「覺秀媚之意。溢于毫端。」正是他得意於超越趙孟頫者。

常為學界引用的董其昌〈跋趙吳興書〉（《明人翰墨冊》，圖46）寫：「余年十八，學晉人書，得其形模，便目無吳興。今老矣，始知吳興書法之妙。每見寂寥短卷，終日愛玩。吳興亦云：俗子朝學執筆，夕已自夸。今知免矣。董其昌為信孺兄題。」「信孺」何人待考。幅左下收藏印為：「歙許志古圖書記。」許志古為董之座師許國（1527–1596）之孫。[36] 可為兩家來往添一事。「體元」則為進清宮後康熙之收藏印。

相較於書法，對於趙孟頫繪畫，董其昌毫無閒言。董其昌跋今臺北故宮藏宋高宗書〈七言律詩〉（《宋元寶翰》）寫道：「思陵書杜少陵詩。趙吳興補圖。乃稱二絕。趙畫學王摩詰。筆法秀古。使在宋時應詔。當壓駒驪董。為宗室白眉矣。甲辰六月觀於西湖畫舫。董其昌題。」又，董其昌於趙孟頫《鵲華秋色》（臺北故宮藏）拖尾有跋讚美：「吳興此圖，兼右丞北苑二家畫法。有唐人之緻，去其纖。有北宋之雄，去其獷。故曰師法捨短，亦如書家以肖似古人不能變體為書奴也。萬曆三十三年（1605）。曬畫武昌公廨題。其昌。」

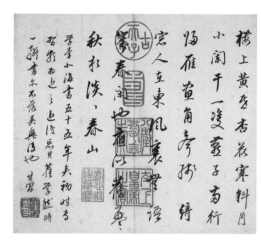

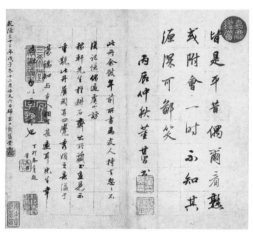

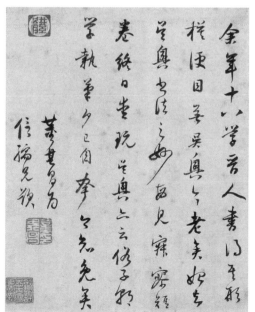

圖44
董其昌，《雜書》第九開，1611年，臺北故宮藏。

圖45
董其昌，《論書》第二十開，1627年，臺北故宮藏。

圖46
董其昌，〈跋趙吳興書〉，出自《明人翰墨冊》〈董其昌書跋畫〉，臺北故宮藏。

後 語

董其昌一生收藏經歷豐富。此中際遇,如何交易,就中本事如何?往往難以窺全豹。臺北故宮藏品所見,雖也難免如此,卻可添新知。如臺北故宮藏李唐《江山小景》,董有三跋,為學界熟悉者,茲不贅。然未為學界所熟悉,今錄出總可添一二談助。

董其昌《尺牘》冊第十二開[37]:「倪玉川令小僕尋之,云在常州。常州不知在何處。今不佞以十五日至常州矣,倘玉川在無錫,得其來會,同觀吳氏書畫,便交易。幸足下遣人到其家問之。其昌生頓首。」此信無收信人,當是前頁已散失。文中「倪玉川」何人待考;而「吳氏書畫」,因董之吳姓友人有多位,是否為吳廷或吳正志?

說到畫價。見《明人尺牘》上冊〈董其昌尺牘〉第十三則:「子久畫一幅。當銀捌兩。如便即付來手。如不爾仍歸之。公觀世兄。其昌頓首。」這不知是那一幅黃子久?〈董其昌尺牘〉第十四則,言及所刻《戲鴻堂帖》價格:「鴻堂帖未裱者,壹倆半,此畫一之價。惟兄所揖。然勿得令他人知也,即令人清理之。弟其昌頓首。」能知畫幅價錢,且董其昌曾加題者,見吳鎮《清江春曉》,畫軸上裝裱紙條張覬宸識:「辛巳仲冬望日。以五十金易之王越石。張覬宸識。」[38] 張覬宸為董之好友,學界所知,不另引。王越石[39]是知名古董商,且與董、張均有往來,惜不知此畫收藏序先後。

故宮藏《董其昌題小中見大冊》為學界熟悉之名件,研究也多。此冊或說為名跡之「臨本」、「縮本」,其意義如今日高精密的複本。對此製作,前舉董其昌《倣倪瓚山陰丘壑圖》(圖 21)款識:「倪元鎮山陰丘壑圖,京口陳氏所藏。余曾借觀,未及摹成粉本,聊以巨然關山雪霽圖擬為。玄宰。」京口即鎮江,此地收藏家有張覬宸與陳從訓。張家有培風閣。詹景鳳《東圖玄覽編》記載陳氏藏有:「雲林〈山水〉一紙軸。」[40]當可對應此雲林《山陰丘壑圖》。「未及摹成粉本」一語,說出了有機會掌握到一件名蹟,應該留下「粉本」,以供運用。「粉本」之製作,未必自我,此中也常委請他人。《畫史會要》記載:「趙希遠云:辛酉秋(1621),余同宗伯董玄宰至京口訪張修羽(覬宸),見其所藏黃子久《浮巒暖翠》,章法筆法墨法與諸作迥絕。宗伯云:我所見黃子久畫,不下三十幅,要知此幅為第一。屬余收縮小幅,以便隨身展觀。」[41]此當為眾多談《董其昌題小中見大冊》加一事實之陳明。

本文以臺北故宮書畫收藏與董其昌研究為題,非綜理董其昌之全面論點,以臺北故宮之富,所見願能補窺全豹。

* 本文原發表於陳浩星總監,《南宗北斗》,澳門:澳門藝術博物館,2008,頁48-59。成集前,頗有增飾。

註 釋

❶ 此根據本人對書畫處庫房統計。組件者，如一軸、一卷、一冊多幅，均計為一組件。尚不包括散存於諸冊之尺牘、扇面、文錦合冊等，以及近年所捐贈寄存者。

❷ 見《畫禪室隨筆》，收入《中國書畫全書》第三冊（上海：上海書畫出版社，1992），頁 1001。

❸ Mayching Kao, "The Painting of Ku Cheng-I and Mo Shin-lung," in Proceedings of the Tung Ch'I Ch'ang's International Symposium (Kansas: The Nelson-Atkins Museum of Art, 1991), pp. 12–14. 關於顧氏的生平介紹，又見汪世清〈董其昌的交游〉。文載 Wai-Kam Ho Ed., The Century of Tung Ch'i-ch'ing, Volume Ⅱ (The Nelson-Atkins Museum of Art, 1992), p.465.

❹ 董其昌用印，「太史氏」為四十歲（1594）授命修史，終於六十八歲擢太常寺卿。「宗伯學士」為天啟三年（1623）任禮部侍郎兼侍讀學士。「大宗伯」為崇禎五年（1632）抵京應宮詹大宗伯。「青宮太保」為崇禎九年（1643）詔加太子太保致仕以後。

❺ 「顧仲方畫，初學馬文璧，後出入黃子久、王叔明、倪元鎮、吳仲圭，無不肖似。而世尤好其為子久者。」參照董其昌，《畫眼》，收入黃賓虹、鄧實編，《美術叢書》2（臺北：藝文印書館，1975），初集第三輯，頁 47。

❻ 圖版見《妙合神離》（臺北：國立故宮博物院，2006），頁 153。

❼ 本冊藏於上海博物館，圖版見《南宗北斗董其昌》（澳門：澳門博物館，2005 年 9 月），頁 182。

❽ 本冊圖版見國立故宮博物院編，《董其昌法書特展研究圖錄》（臺北：國立故宮博物院編輯委員會，1993），頁 130–131。

❾ 安徽博物館藏有近似之同一套冊頁，熟真熟假，本文不討論，僅在說明董之畫風。

❿ 「畫家六法，一氣韻生動，氣韻不可學，此生而知之，自有天授，然亦有學得處。讀萬卷書，行萬里路，胸中脫去塵濁，自然丘壑內營，立成鄞鄂，隨手寫出，皆為山水傳神矣。」見董其昌，《畫禪室隨筆》，收入《中國書畫全書》第三冊（上海書畫出版社，1992），頁 1013。

⓫ 見原畫，上海博物館所藏。

⓬ 萬曆乙未（1595）跋王維《江山雪霽圖卷》京都私人藏，圖版見古原宏伸、傅申編，《董其昌の書畫》（東京 二玄社，1981），圖版篇，頁 72–74。

⓭ 何惠鑑：「無疑他（董其昌）是為中國繪畫的形式分析打下基礎的第一位藝術史學家。」見何惠鑑，〈董其昌的新正統觀念及其南宗理論〉，收入張連、古原宏伸編，《文人畫與南北宗論文匯編》（上海：上海書畫出版社，1989），頁 749。

⓮ 「余二十年前，見此圖於嘉興項氏，以為文敏一生得意筆，不減伯時蓮社圖，每往來於懷。今年長至日，項晦伯以扁舟訪余，攜此卷示余，則蓮社已先在案上。互相展視，咄咄嘆賞。晦伯曰，不可使延津之劍久判雌雄。遂屬余藏之戲鴻閣。其昌記。壬寅（1602）除夕。」見國立故宮博物院藏，圖版見《故宮書畫圖錄》冊 17，頁 77–79。

⓯ 全文：「余家有董源溪山圖，墨法沉古。今日鄂渚官舍，涼風乍至，齋閣蕭閒，捉筆倣之。元畫不能將之行裝，追憶其意。他日取之相質，不知離合何如也。」見董其昌，《容臺集》4（臺北：國立中央書館，1968），卷之六，〈畫旨〉，頁 2114。

⓰ 「朱雪蕉為言，門下新得王右丞雪山圖一卷……皆細謹近李將軍，又有一種脫略嫩法，而趣簡淡，……項子京家有江干雪意卷，殊簡淡，杭州高萃南家，有輞川圖，甚細謹，……。」見古原宏伸、傅申編，《董其昌の書畫》（東京，二玄社，1981），圖版篇，頁 68—71。

⓱ 敘及「昔年於項家見王維雪江圖都不皴染，但有輪廓耳。……趙大年臨右丞林塘清趣，亦不細皴，稍似項氏所藏……復得郭忠恕輞川粉本，乃極細謹。……此得右丞一體也。」同上注，頁 72–74。

⓲ 「京師楊高郵州將處有吳興雪圖小幀，頗用金粉，閒遠清潤，迥異常作，余一見定為王維……（及得馮開之王維雪圖）清齋三日始展閱一過，宛然吳興小景之」。同上注，頁 72–73。

⓳ 《石渠寶笈初編》卷 14，頁 27b-28a。

⓴ 「己亥四月十一日晉陵唐君俞持贈。元人題此圖。有老董風流尚可攀。謂吾家北苑也。又另行云。後二日吳江道中觀。并記。其昌」。

㉑ 同注 20，頁 75-77。

㉒ 董其昌，《畫禪室隨筆》，收入《中國書畫全書》第 3 冊（上海書畫出版社，1992），頁 1000。

㉓ 董其昌，《畫禪室隨筆》，收入《中國書畫全書》第 3 冊（上海書畫出版社，1992），頁 1000。

㉔ 張庚，《圖畫精意識畫論》，收入黃賓虹、鄧實編，《美術叢書》11（臺北：藝文印書館，1975），三集第二輯，頁 105。

㉕ 「雲林生平不畫人物……亦罕用圖書。」見董其昌，《畫禪室隨筆》，收入《中國書畫全書》第 3 冊（上海書畫出版社，1992），卷 2，頁 1016。

㉖ 今藏臺北故宮的孫過庭《書譜》原文其中一段：「……寫《樂毅》則情多怫鬱；書《畫贊》則意涉瑰奇；《黃庭經》則怡懌虛無；《太史箴》又縱橫爭折；暨乎《蘭亭》興集，思逸神超；私門誡誓，情拘志慘。所謂涉樂方笑，言哀已嘆。……」

㉗ 董其昌，《畫禪室隨筆》，收入《中國書畫全書》第 3 冊（上海書畫出版社，1992），卷 1，頁 1007 上。

㉘ 原件未見，出版品參《董玄宰艸書》（上海：神州國光社，1929）。近年頗多翻印，其一見，孫寶文編，《董其昌草書琵琶行》（長春：吉林出版集團，第 1 版。2014 年 5 月 1 日）。關於書《琵琶行》見陳才智，〈白居易詩歌的圖像化傳播──以明代《琵琶行》書跡著錄與流傳為中心〉，見《安徽大學學報》（哲學社會科學版），2015 年第 3 期，頁 47–57。

㉙ 宋·俞文豹，《吹劍續錄》，轉引自《唐宋人詞話》（天津：南開大學出版社，2012），頁 38。又明·徐伯齡撰《蟫精雋》卷 7，頁 3；明·田汝成《西湖遊覽志餘》卷 13，頁 6，均引用。

㉚ 董其昌《容臺別集》「雜記」。收入《中國書畫全書》第 3 冊（上海書畫出版社，1992），卷 4，頁 1901。

㉛ 董其昌，《畫禪室隨筆》，收入《中國書畫全書》第 3 冊（上海書畫出版社，1992），頁 1001。

㉜ 董其昌，《畫禪室隨筆》，收入《中國書畫全書》第 3 冊（上海書畫出版社，1992），頁 1005。

㉝ 董其昌，《畫禪室隨筆》，收入《中國書畫全書》第 3 冊（上海書畫出版社，1992），頁 1005。

❸ 方觀承（1696–1768），字宜田，號問亭，安徽桐城人。

❸ 董其昌，《畫禪室隨筆》，收入《中國書畫全書》第 3 冊（上海書畫出版社，1992），頁 1000。

❸ 許國（1527–1596），字維楨。見〈光祿大夫柱國少傳兼太子太師吏部尚書建極殿大學士贈太保諡文穆潁陽許公國墓誌銘〉。見漢籍電子文獻資料庫：國朝獻徵錄 17 卷，頁 699–702。

❸ 董其昌尺牘冊（十），收於《故宮書畫錄》卷 8，第 4 冊，頁 18。編號故書 000655。

❸ 《故宮書畫圖錄》，第四冊，頁 173–174。

❸ 王越石生平研究，見，井上充幸，〈姜紹書と王越石──『韻石齋筆談』に見る明末清初の藝術市場と徽州商人の活動〉《東洋史研究》64-4。又見南京大學歷史學院 ，范金民，〈商人與文人──明末徽州書畫商王越石與鑑藏家的交往〉。

❹ 詹景鳳，《東圖玄覽編》卷一。收入黃賓虹、鄧實編，《美術叢書》21（臺北：藝文印書館，1975），五集第一輯，頁 41。

❹ 朱謀垔，《畫史會要》（文淵閣四庫全書），卷五，頁 39。

10

陳洪綬書法研究
—— 從觀遠山莊《詩翰冊》談起

圖 1

明陳洪綬《詩翰冊》，封面，
上有題籤。

詩翰冊

本冊共十七開紙本，封面上有籤題：「陳老蓮詩翰，十六葉。」款識：「缾
生藏。」（圖1）全冊行草書。第十六開有款：「湖上諸作。似佩道人法弟教。
老遲洪綬。」鈐印二：「老遲」（白文）、「蓮子」（朱文）。本冊第六開，
有句：「老遲五十宜多病。」則知此詩文之書寫為陳洪綬（1599[1]–1652）
五十歲時，即順治四年（丁亥，1647）。錄此詩文該年三月移家紹興青藤書屋
賣畫。次年與毛奇齡（1623–1716）相識。[2]

全冊書風，屬於老蓮晚年的書寫風格，瘦筆揮毫，每開做六行書寫，雖第
十二開只五行，最後一開只四行，然亦作六行之布白。謝稚柳（1910–1997）
於乙亥（1995）之跋語，以為是長卷，這從每開的首尾兩行，常有逼邊的情形，
則由卷改裝，亦不無可能。又以「長卷」稱本冊，這「長卷」之長，雖無一定
標準，然還回為「卷」，也稱不上長卷，不知前段已否遭割裂，或是謝氏只是
順手形容而寫。圖版與釋文詳見文後頁 156–158 之附錄。

整卷的書寫，雖云「醉書」，卻從容而不失流暢。第一開或許字寫得較為
多，字相對地小，第二開就疏放了，第三開也是。第四開因寫了受贈人的名款，
後三行另起〈夜吟〉新詩，字體又變小，至最後「橋、纔」兩字為了填滿行又
變大。第五開後，字裡行間趨於勻稱。至第十二開後一行字又轉小，十三、
十四開也轉為疏朗，十四開最後一行，「桃花馬上」蘸墨再寫，又轉大，一筆
把此詩寫完，至「隨我蘭郎」又蘸墨再寫，大有墨韻丰神一展，直至落款收尾。

字的結體，已形成一般所熟知的拉長字型（崇禎六年〔1633〕為分期，在
此以後），一如陳洪綬大部分的書法，結字重心偏上，自出一格，頗有新意。
書寫用筆，從一般的書寫習慣推測，該是小而細長的筆，或者是尖長的筆，筆
毫僅是筆尖部份發開。因此，只憑筆尖一小部份的運轉，運筆的提按不大，用
筆中鋒、側鋒相濟，細緻的筆調中，還是充滿書寫運轉的動作，用筆形態，也
具「回藏、提頓、絞扭」等等筆法的要略；字與字的牽連，行的氣勢，承接呼
應，還是全冊成一體。從而讓欣賞者隨著讀其文字，有抑揚頓挫的心動，且暗
含傲岸不群的倔強心態，也給人一股飄逸瀟灑，遠離塵世的疏離感。

相關評論

陳洪綬的書法自具一格，對於陳洪綬（1599–1652）的研究，畫評遠多於
書評。周亮工（1612–1672），做為陳洪綬的好友及贊助者，其《讀畫錄》記
陳洪綬，於其書法也未及一詞。[3]

馬宗霍（1897–1976）的《書林藻鑒》是一部歷代書法評論資料匯編，對
於陳洪綬的書法評論，引用了三則，其一是《大瓢偶筆》之「章侯以畫名而書
法亦佳」、其二是《昭代尺牘》小傳之「章侯書法遒逸」、以及《藝舟雙楫》
之同將其列於「行書逸品上」，[4]但這些只是簡單地概括性的論述。

對於陳洪綬書法研究，當代的翁萬戈（1918 年生）所編著三大本《陳洪綬》，其中有專章論述，相當完整地收蒐羅陳洪綬書畫，並對其書畫分期，以有年款的作品進行分析，並推測出無年款者。翁萬戈將陳洪綬書法發展分期如下：

少期：生年戊戌至乙卯十八歲（1599–1615）目前所見的最早書蹟。字形趨於方扁，而長方者不多。波（撇）磔（捺）外拓。楷書中已好用古字。「綬」字有特別寫法。

早期：從丙辰至庚午，十九歲到三十三歲（1616–1630）。先是用墨較豐，用筆較圓。結體工整，略似顏真卿的風格，也具歐陽詢、通父子的風格。此時期也追求古韻，字體有了隸書、章草。結構疏朗典雅，端莊而不拘謹。三十歲，有了自我面目。字形長方，結體內斂，波磔外拓。而精力充沛地加入晚明時代的潮流，使人想到黃道周、倪元璐行草的奇峭超逸。

中期：從辛未三十四歲到甲申四十七歲（1631–1644）。楷中兼以行書是顏真卿面目，偶而露出章草的意味。字形結構趨於瘦長內斂，字與字之間，疏落有致。

晚期：從乙酉四十八歲到壬辰五十五歲（1645–1652）。行草，無拘無束。字體的結構是內斂外拓；字形以長方為主。用筆靈活，好像以畫為書。折筆多用於行書，圓轉筆多用於草字。折轉相間。每個字裏各部份並不均勻，有古拙感，但更重要的是造成動態及氣勢。五十歲以後隨意下筆，用筆方折與圓轉相間。用墨自濃淡到枯瘦，全依自然蘸墨的自然規律。[5]

研究陳洪綬詩書畫論的重要書籍《寶綸堂集》中間收有一篇孟遠撰〈陳洪綬傳〉，云：「工書法。謂學書者競言鍾王，顧古人何師？擷古諸家之意，而自成一體。」[6]《紹興府志》：「覃思書法，不屑依旁古人。」[7] 陳洪綬早年即以書畫齊名。當陳洪綬「授官翰林，名滿公卿，識面為榮，然其所重者亦書耳畫耳，得其片紙隻字，珍若圭璧，輒相矜誇，吾已得交章侯矣」，[8] 雖是難免獎譽之辭，然也不為過。探究陳洪綬書法的形成，當代的學人黃湧泉有一概括性的結論：「早年從歐陽通的《道因師碑》用功，中年參學懷素，兼收米芾、褚遂良之長，並得力於顏真卿三表。」[9]

風格探討

既如上引，陳洪綬是否用功臨過《道因法師碑》，或是一種「讀帖」式的意會融貫？還是心靈手意相通的巧合？以目前所見的最早書蹟，一六一五年十七歲的《無極常生圖軸》的楷書款（圖 2），字形趨於方扁，波（撇）磔（捺）外拓。至於「蓮」

圖 2
陳洪綬，《無極常生圖軸》的楷書款局部，浙江省博物館藏。

字的簽署，「辵」及「乀」都長長地斜出，已是日後定型的簽名款書。這都是與《道因法師碑》（圖 3）無涉的。

　　一般說來，少年時期學書，應該規矩臨帖，但陳洪綬強烈的波（撇）磔（捺）外拓，結字也無唐人的方整，倒是方筆側入，收筆頓下，鋒芒稜角大露，與歐陽通《道因法師碑》（龍朔三年〔663〕）有相通之勢，就結字與筆法而言，陳洪綬一六四一年的《白描水滸葉子》題字上（圖 4），具足了《道因法師碑》的筆力勁健、險峻瘦硬與鋒芒稜角之勢。特別是主筆橫畫在收筆時鋒末飛起，富有濃重的隸意，這在比對《道因法師碑》中都有體現，只是在撇、捺、彎勾，往往是誇張的外拓，雖也有顏真卿的筆法，而無唐楷的森嚴。

　　臺北故宮所藏，明代天啟二年（1622）二月，畫了一幅《桃花》扇面，送沈相如赴武陵任太守。武陵（今湖南常德）就是相傳陶淵明〈桃花源記〉中描寫的「桃花源」所在地，所以他畫了馬韁繫在一株桃花以應景，題：「風流太守玉驄驕，結轡桃源路不遙。送我落英酬落墨，一綃王迥遇周瑤。」（圖 5）詩中王迥是北宋錢塘人，長得豐儀秀朗，曾經相逢仙女周瑤英，並且兩人一起共遊了芙蓉城；後來蘇軾曾向王迥詢問此事，並為其賦〈芙蓉城〉詩以紀之，[10] 陳洪綬作此扇即是引用了這個典故。陳洪綬鋒芒稜角大露的小楷書，在這四行的小行楷書顯然收斂多了，但字的體態頗為活潑。

　　又回看約一六一五年《葉儀像解》（圖 6）手稿後方，楊鍪跋：「老蓮書得力褚河南，而參以襄陽筆意。」所謂「褚河南」指的該是疏朗秀娟的筆調；所謂「米襄陽」該是字體多姿的動態吧！做為一個十八歲

的少年，字體已然有自具面目的結體，乃至呈現一生貫通的疏秀丰神，儘管，他下筆非老練，卻已是奠定陳洪綬楷書與行書交加的體態。這比起同年的《無極常生圖軸》的楷書款（圖2）更具有自信的寫法，也令人不解，何以定型得如此之早？做為這些早年的小楷或行書體，它與往後的結體行草書，共同的關連，就是險峻，或者說字的「奇」。

書體審美

漢字的書寫，何以成為一門藝術？《述書賦》：「古者造書契，代結繩，初假達情，浸乎競美。」[11]「競美」也就是書寫時展現字的美感。「競美」的故事，孫過庭（648-703）《書譜》：「謝安（320-385），素善尺牘，而輕子敬之書。子敬嘗作佳書與之，謂必存錄，安輒題後答之，甚以為恨。」[12] 書信的作用，超出了文字本身的功能。這也就是米芾（1051-1107）《李太師帖》（日本東京國立博物館藏）所云來源：「李太師收晉賢十四帖。武帝王戎書若篆籀。謝安格在子敬上，真宜批帖尾也。」也就是往後常在書信寫完後有「謹空」兩字的典故。

美感如何表現到外在的書寫文字形象，這要落實於書家的字蹟。字蹟所表現的是從一字的結字、到一行的行氣、整篇的章法，包含了間架，筆法、墨韻（乾濕濃淡），以及運筆的輕重遲速和書寫時感情的變化；表現的美，如雄偉、秀麗、沉著、嚴整、險勁等等。書法能「達其情性，形其哀樂」，如王羲之（303-361）「寫《樂毅》則情多拂鬱，書《畫贊》則意涉瑰奇，《黃庭經》則怡懌虛無，《太師箴》則縱橫爭折。暨乎蘭亭興集，思逸神超；私門誡誓，情拘志慘」。[13] 董其昌（1555-1637）《容臺集》：「晉人之書取韻，唐人之書取法，宋人之書取意。」[14] 那晚明之人又如何呢？

晚明人「尚奇」，早為學界所共識。[15] 就晚明的書家「尚奇」的代表人物，張瑞圖（1570-1640）、黃道周（1585-1646）、王鐸（1592-1652）、倪元璐（1593-1644）、傅山（1607-1684）。陳洪綬（1599-1652）的生活年代，正逢這一時期，也與黃、倪有所往來，做為晚明一員的陳洪綬，又如何來看待他的「奇」？

趙子昂（1254-1322）嘗言「學書有二，一曰筆法；二曰字形。筆法不精，雖善猶惡；字形不妙，雖熟猶生」。[16] 字形結體，就是一個漢字如何組成，從美的要求，講究的是點畫的多少、疏密、組成的位置、進而再成行成篇，所產生的視覺效果，如動靜、虛實、節奏、韻律。清代馮鈍吟也持相同的意見並更明確的說：「作字惟有用筆與結字。用筆在使盡筆勢，然須收縱有度，結字在得其真態，然須映帶均美。」[17] 漢字由點畫組成，或者由部首組成。歐陽詢（557-641）有〈三十六條結構法〉[18]，隋代的僧智果有〈心成頌〉[19] 談到字體結構的精要，宋代的姜夔（1155-1209）《續書譜》也提出字的結構有「向背、位置、疏密」[20] 等原則。那如何使這些結構原則書寫成字後，一如人體，手足同式，五官不同，舉止動靜，流露出不同表情或美感？

做為書法藝術，書寫的必是漢字（或漢字延
伸的日本假名），不管如何書寫，這字是一個字，
乃至長篇累牘，必是可以辨識文義的。每一個漢
字是組成或規範在一個方形框格裡，也就是俗稱
漢字是「方塊字」。在這個方框裡，大致說，篆
書偏長豎方；隸書偏扁長方。篆、隸的轉變，從
書寫美的觀點，也可以意會到視覺流行的變化。
那在同時代裡，同一個字又如何在基於共識下來
發揮呢？「王」字為例。王是「三橫一豎」，這
三橫的上下兩橫，位置是固定的，相對地，中間
一橫就有移位的可能，升於上，降於下，置中間，
都無妨於「王」字的文義與共識。

回到書法結字，儘管受到「漢字共識」的限制，組成的部首，做了某種移
位，賦予書法家創作的空間了。舉春秋時代湖北省宜都山中出土的《王孫遺者
鐘》為例（圖7）。細長的字以細線構成，字的結體，筆畫重心或聚上，或聚下，
「王」、「吉」兩字，最為清楚。這也是書法理論未出現前，早已實現了美的
意識。說陳洪綬字的結體，有這種同樣的意識，我想並不為過。

前面提過，談論陳洪綬書法的相關記載與評論相當少，此處試著從其畫
來看其書。這麼做的理由，我們可從宋徽宗（1082–1135）瘦金體《詩帖卷》
（圖8）後跋云：「宣和書畫，超軼千古。此卷以畫法作書，脫去筆墨畦逕，
行間如幽蘭叢竹，冷冷作風雨聲。真神品也。……」[21] 來理解書畫關係可兩相
對照，尤其「行間如幽蘭叢竹，冷冷作風雨聲」一句豈不就是畫？對中國文人
而言，書寫與繪畫的工具，大都是相同的筆墨紙硯。做為一個畫家，也常是
書法家，且歷來談畫，總是以書作畫。楊維楨以「畫者必工書，其畫法即書
法」。[22]

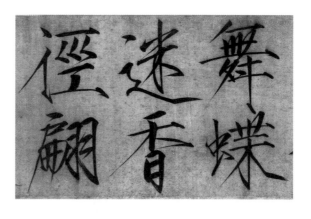

清代包世臣將陳洪綬書法歸在「逸品上」，並評曰「楚調自歌，不謬風
雅」。[23] 再看同時代方邵村與周亮工「論畫」時說：「逸者軼也，軼於尋常範
圍之外，如天馬行空，不事羈絡為也。亦自有堂構窈窕，禪家所謂教外別傳，
又曰別峰相見者也。」[24] 其中「軼於尋常範圍之外」，不就是尋常之外的「奇」？
晚明尚奇之風，陳洪綬所畫高古人物軀幹偉岸（圖9-1），觀周亮工《讀畫錄》
卷之一〈陳章侯〉載：

左 圖 9-1
陳洪綬，南魯生四樂圖卷之三
局）。

右 圖 9-2
李公麟，〈孔子及七十二弟子
聖賢圖石刻〉（孔子）。

　　章侯兒時學畫，便不規規形似。渡江拓杭州府學龍眠七十二賢石刻；閉
戶摹十日，盡得之，出示人曰：「何若？」曰：「似矣。」則喜；又摹
十日，出示人曰：「何若？」曰：「勿似也。」則更喜。蓋數摹而變其法，
易圓以方，易整以散，人勿得辨也。[25]

　　從今日所見的《孔子及七十二弟子聖賢圖石刻》（圖 9-2）來和陳洪綬的
筆下人物相較，陳洪綬人物的高古風是更形誇張的，這種「誇張高古」移之於
「字」，即從這樣的觀點來檢視陳洪綬的行草書，以下以此《詩翰冊》為例（見
前附錄）。

　　本冊第一開第一行，來與他的人物畫並陳對觀。陳洪綬的行書為豎長方的
字形，拉長的字形不但有「偉岸」態，如「佩」字的上躍動感、「彝」字的側
向趨移，又如「橫」字將重心提上（圖 10），均有如陳洪綬創作的人物造形，
所顯出的體勢和美感（圖 11）。字蹟書寫的筆蹤，也如他處理服飾結構，運
用線條的疏密，穿插組合層層疊疊的結構關係。一字和一劃，勁峭秀逸的書體，
都是舒展靈動，昂然風神飛揚。

左 圖 10
陳洪綬，《詩翰冊》第一冊，
佩、彝、橫三字特寫

右 圖 11
陳洪綬，《玉川子像》局部，
程十法藏。

　　「正」與「奇」本是相對的，從書法「布白」的語意來説，漢字的結體，
點畫有繁簡、短長，大小、疏密、敧正。書寫成字，因字生勢。「布白」得當，
字和字之間，行和行之間，使字裡行間，上下左右相互牽引，達到整幅產生呼
應協調的藝術效果。從單一字說，陳洪綬寫一個字，「布白」常是不勻稱的，
從少小時署名，「綬」字的大捺外拓，寫「辵」（遠）和「廴」（建）時與其

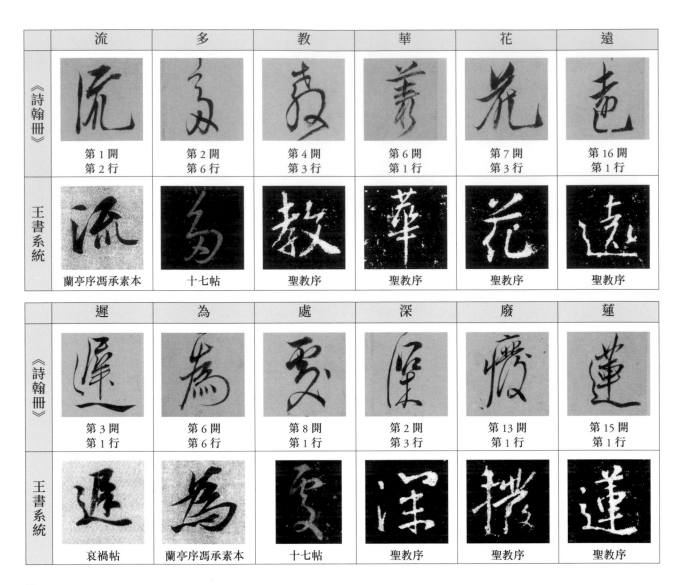

	流	多	教	華	花	遠
《詩翰冊》	第1開 第2行	第2開 第6行	第4開 第3行	第6開 第1行	第7開 第3行	第16開 第1行
王書系統	蘭亭序馮承素本	十七帖	聖教序	聖教序	聖教序	聖教序

	遲	為	處	深	廢	蓮
《詩翰冊》	第3開 第1行	第6開 第6行	第8開 第1行	第2開 第3行	第13開 第1行	第15開 第1行
王書系統	哀禍帖	蘭亭序馮承素本	十七帖	聖教序	聖教序	聖教序

圖 12
本件《詩翰冊》與王羲之系統
字體比較。

圖 13
朱耷　《行書臨河序帖》　北
京故宮藏。

它部首留有空闊處。陳洪綬是有意於「造字」的奇，何者為正？何者為奇？可以從字形所顯示的重心來區別。以下試著就本冊所見羅列，並同時與行草書被奉為圭臬正本的王羲之及其系統的字做比較。（圖12）

由此可以很清楚地看出，陳洪綬有意地將字體拉成豎長，也將點畫緊密聚於上半部，下半部就故意放空。可以說，王羲之的字，點畫布白勻稱，以方為正，正是聖人正襟危坐，出處合制；陳洪綬的字，重心上騰，這是酒仙突起，步虛凌空，御風飄逸而上。這種字可以稱之為「頂上格」。這是掙脫漢字方格牢籠，在單字的造形裡別出心裁。書史上其他著名的例子，有吳昌碩（1844－1927）臨《石鼓文》的「抬右肩體」。就晚明論，將此「破方格」發揮極致的是八大山人（朱耷，1626－1705），北京故宮藏《行書臨河序》（圖13）就是佳例。當然也可以上推到王寵（1494－1533）。

陳洪綬的字，就本《詩翰冊》，來與其它的書蹟比較，這樣的「頂上格」字蹟，從他早期的長撇長捺，或已見端倪。就所見的書風發展，又是何時出現？就以翁萬戈所編著的《陳洪綬》為取樣。約一六三九年的《詩畫精品冊》，對幅題有行草書，字體也是豎長，大都勻整，「圖」、「乎」、「絕」、「邊」（冊之二）、「遠」字（冊之三）「雨」（冊之十），（圖14）已與《詩翰冊》無兩樣，只是出現的字數不多。

圖 14
陳洪綬，《詩畫精品冊》，1639 年，六字特寫。

一六四三年《至祝淵詩翰五通》反而不明顯。一六四五的《雜畫冊》一樣的細筆疏朗，也有少數如「華」、「遊」字（圖15）的出現。

圖 15
陳洪綬，《雜畫冊》，1645 年，二字特寫。

同一六四七年此冊的上海博物館藏《行書冊》五頁也無此「頂上格」，但隔年的《行書五言四句軸》（圖16，普林斯頓大學藏），筆調流暢，大大地發揮與參合懷素（725–785）的狂趣。臺北故宮藏蘭千山館寄存《寄僑女》（圖17）的一首，運筆從容，「頂上格」結字有「華、蓮、得」。最為晚出的一六五一年《隱居十六觀》，也無復此調。可以說「頂上格」，形成於晚年期的十餘年間。本冊所見是「頂上格」最多者，前所舉是較為明顯有特徵者，通篇的字都有這種趨向。

黃苗子（1913生）認為：「陳洪綬的行草書源於虞世南（558–638）的《積時帖》，喜用古體。」歷來稱虞世南此帖行草交體，筆致輕妙，猶如天女，飛帛行空。點畫的揮舞、筆致輕妙，確實是兩者相通的。這可舉出「時、事」兩字來比較（圖18），相同處在於飄舞的筆畫。陳洪綬的書蹟轉折也明顯，行間軸線發展清楚，甚至間隔寬大，這是晚明人董其昌以

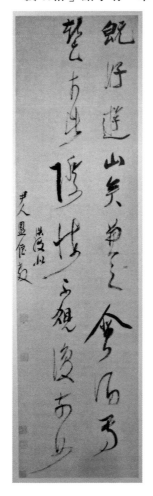 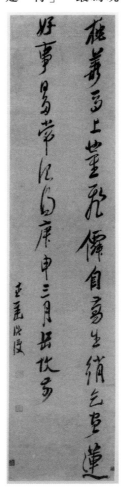

左 圖 16
陳洪綬，《行書五言四句軸》，普林斯頓大學藏。

右 圖 17
陳洪綬，《寄僑女》，蘭千山館寄存臺北故宮藏。

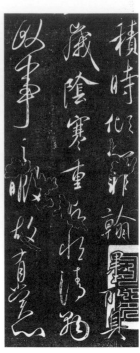

圖 18
陳洪綬《詩翰冊》「時」、「事」
二字（最左連字）與虞世南《積
時帖》局部特寫（右）比較。

來的習慣。陳洪綬字的結體顯示的「頂上格」重心和《積時帖》還是有區別的，這從前面列表，可以清楚地比對出來。至於「喜用古體」，見於「國」用武則天時代的「囹」、「几」（幾）「華」（花）「飜」（飛）、「楳」（梅）「慮」（加「虫」旁）「畲」（答）「僊」（仙）等是。

本冊的書寫狀態，見第三開款識寫道「洪綬醉書，似佩老弟教我」。「醉書」對書法家是常事，如懷素的《自敘》：「醉來信手兩三行，醒後卻書書不得。」傳云「蓮遊於酒」，[26]「醉」對陳洪綬是常態，他的〈戲書間駱周臣乞筆〉詩：「……日書求政人，人必酌我醉，醉後便急書，攫書者如市。有此好情懷，書法出新意。……。」[27] 酒對於鬱抑的藝術家，是洗脫心胸壘塊的靈方。把酒痛飲，酒使藝術的創作，越出常軌，充滿著浪漫的情懷，這是酒精的作用。醉時的藝術行動，表現種種，尼采（Friedrich Wilhelm Nietzsche，1844–1900）把希臘藝術分為兩種，一種是日神阿波羅的精神，表現出的是靜態美，把蒼蒼茫茫的宇宙化成理性的清明世界；一種是酒神戴阿尼希斯的精神，把身藏內心深處的生命力爆發出來。藝術的創作，借酒助興，酒酣意發，釋放出心理學上的「本我」，補捉到飛逝中的生命歡暢，感情衝動不能自己。[28]

圖 19
本件《詩翰冊》，第十四開，
「今朝」、「生死」特寫。

酒的作用，中國式的酒神書畫古已有之，醉中「顛張（旭）狂（懷）素」，「每欲揮毫，必先酣飲」。吳道子做畫前的「使酒壯氣」，傳頌至今。「本我」的陳洪綬，寫作書法的過程，飲酒心態是「有此好情懷，書法出新意」，愉悅恬靜、輕鬆歡躍的書寫過程，對他來說，應該是一種最甜美適暢的享受，暢爽地書寫，寫出美感。

　　本冊從書寫的成果，並沒有因酒而來的狂態。從陳洪綬個人獨具的結字，由連字成行，總是不偏離中軸垂直順下，字字獨立，行中字沒有狂草書的連綿成行，卻也見到少數將兩字併為一字書寫，如「今朝」、「生死」（第十四開）（圖 19），整篇中漢字有其既定的字體，陳洪綬就「頂上格」字的造形，於書寫中錯落運用，這樣的對於欣賞整篇作品，產生字裡行間奇正的配合，正不呆板，奇也不野。

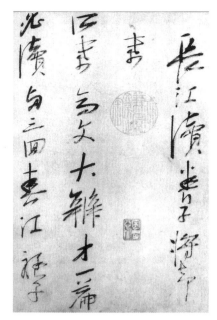

圖 20
陳洪綬，《自書詩冊》，黃苗子藏。

　　作為一個書家，工具的心手相應，不用贅言。前引〈戲書問駱周臣乞筆〉：「去年得佳管，書法覺鮮媚。今年管盡禿，拙而弗能至。……能書不擇筆，此語不解義。長公每作書，必求諸葛製。……欲作得意書，佳管時不遺。」[29]「佳管，書法覺鮮媚。」那這「佳管」，筆鋒（毛）的捆紮，應該是瘦長形，甚至與畫勾勒人物是同一隻筆。本冊還是可見到勾、撇、捺，都是尖鋒的銳利，該是筆鋒猶新。這種細筆，筆禿了，無提按的粗細筆畫，最為明顯的是黃苗子藏《自書詩冊》（1629）（圖 20），幾乎接近近日的硬筆書法。

詩文交遊

　　本冊四書受贈人沈佩彝（第 1、4、13、16 開），名堯章，號玉岩，仁和人。弱冠補諸生，崇禎丙子（1636）年二十七舉於鄉，聲譽益起，能詩文，尤精於易學。嘗慕范文正公、司馬溫公之為人，著先憂後樂論以明志。順治二年（1647）檄知鄞縣，辭疾不赴。順治九年壬辰（1652）以舉人身分，中會試乙榜，因念母老須靠俸祿孝養，謁選為臨海教諭。任內修繕學宮，教學生有法。順治十五年戊戌（1658），本計劃進京任職，會邑中有警，部議作解職。回里後杜門課子，經營家居方塘園林，栽蒔花藥，尤以菊為勝。花時友朋列坐，賞花屬酒吟唱，每被酒對花，嘆息曰：「晚香、晚香。」蓋以為自況，一時比之為與陶淵明、王維。康熙五年病卒，年五十七。[30]

　　本冊第一開四言詩：「柳公水亭，併力種菊。自愈柴桑，有酒呼我。」柳公是以陶淵明是五柳先生為喻；沈佩彝家園林有水閣。[31] 種菊、柴桑，有酒，也都是陶淵明的典故，陳洪綬此開卷四言

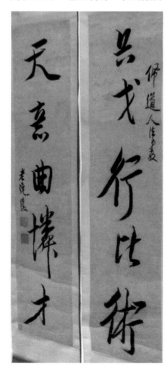

圖 21
陳洪綬贈沈佩彝聯，臺北故宮藏。

詩，也是就以沈佩彝如同陶淵明的生活為立意。又陳洪綬別有一聯贈沈佩彝（圖21）：「兵戈行比術，天意曲憐才。」款：「佩道人法弟教。老遲洪綬。」鈐有：「陳洪綬印。章侯。」有「草居主人銘心之品」一收傳印記。原為臺北辰園珍藏（蔡辰男），後贈臺北故宮博物院。此截句亦見於本《詩翰冊》第十四開，前二句為「沈子傳經去，陳翁賣畫來」，更合書寫此詩冊書時為五十歲，老蓮正移家紹興的青藤書屋賣畫。從陳洪綬行草書大字，相對於其它書家，筆畫是細瘦，因此，點畫的提頓不大，但見放筆直書，也有一份直率的豪氣。又，第一開：「我有友朋，趙氏公簡。」趙公簡名廣生，與陳洪綬同為劉宗周的學生。《寶綸堂集》卷四有〈贈趙公簡初度并序〉：「乙亥（1635）四月七日為公簡初度。……洪綬長公簡一年。……」「溪上千株樹，溪上千重山，溪上頗有酒，溪上頗得閑。天亦不薄我，置於丘壑間，茅屋容我靜，酒徒遂我頑。投老太安穩，難得兩鬢斑。浮名豈不慕，欲慕實所艱。」[32]

前此（崇禎六年癸酉十二月，1633），陳洪綬贈以五言古詩：「與子為兄弟，所賴經相畬。壯年事盤樂，經荒不相鋤。是以攜子來，溪上就小廬。朝時攻子文，日暮讀我書。研幽復義解，此來當不虛。悠忽一年盡，子又還故閭。計量無所益，執手徒欷歔。原上多草木，黃落亂我思。壽無金石固，學道無進期。自治固不力，治人又易衰。負子此來志，感子復來斯。往者不可諫，來者猶可追。」[33] 此為陳洪綬三十六歲，邀請趙公簡來諸暨居住，朝暮研討經文，年終趙氏返歸紹興，以兄弟相許，可見交情之深。

前舉臺北故宮藏有蘭千山館寄存《寄僑女》一軸（圖17），為本冊書詩收錄於《寶綸堂集》卷九者，篇名〈失題〉。陳洪綬的所有詩作中，當以這首詩最為人知。清初毛奇齡、朱彝尊等人編入詩話中，廣為傳誦。《寶綸堂集》此詩當也曾據此冊補正。後來陳洪綬在北京的時候，難以忘懷此事，還夢到了這個美人，他又寫有一首〈夢故妓董香綃〉：「長安夢見董香綃，依舊桃花馬上嬌。醉後彩雲千萬里，應隨月到定香橋。」[34]

收傳過程

本冊之收藏經過，當然第一人是沈佩彝。就目前冊上之收傳印，以後來居上靠中的鈐印位置來說明。（圖22）第十六開「天石審定」、第十七開「天石希白（伯）同鑒」。當是現況的最早收藏人。據中國嘉德一九九六拍賣目錄，有清嘉慶伊秉綬（1754–1815）抄《歷代文賦》，書中鈐「天石審定」、「桂亭鑒定」、「一號希白」、「玉山滄海所收」諸印。此件經于非盫己卯年（1939）考訂，為伊秉綬在京師時所書，當是伊秉綬早年之作。則「天石、希白」兩人當在伊秉綬後。又二〇〇八年西泠秋拍目錄，王原祁（1642–1715）《仿黃公望山水圖》亦有「天石希白同鑒」（陽文），鈐於左下三印之最上。按清代「天石、希白」有多人。茅麟（清）字天石，歸安（今浙江湖州）人。工山水、人物。縣志中吳興八景為其所畫。門人張道煥字仙標，盡得其傳。工詩詞有《溯江詞》。（《國〔清〕朝畫徵續錄》、《湖州府志》）。詹嗣賢，字希伯，江

蘇儀徵人。同治十三年甲
戌，二甲一一三名進士，散
館授編修。光緒八年，任廣
西學政。惟不知兩人以何關
係而「同鑑」。或許為同名
之誤。[35]

　　「清芬閣主人」也有多
人。朱采（1833–1901）字
亮生，又字雲亭，號冶仙，
浙江嘉興人。清末詩人。朱
珊元子。同治三年（1864）
優貢生。工擊技，明弈理。
李鴻章器其才識，密疏薦

圖 22
陳洪綬詩翰冊第十七；十六開
之收傳印

之，道光十三年（1833）任山西汾州知府，光緒十四年（1888）累官廣東雷瓊
道。書室曰「清芬閣」。著有《清芬閣集》十二卷。或許是此人。[36]

　　「雲藻書畫」不知何人。「沈氏珍藏」、「樞園所藏」為清沈淵公。字寶
錕，號樞園，室名「無定雲盦」，安徽人。官蜀。工書法，精鑒賞，藏書尤富。
光緒十四年著《無定雲盦詩集》。[37]

　　黃景周（清），生卒年不詳，四川人，收藏家。收古泉、古印等物為最，
其收宋朝南雍本《十七史》極珍貴。與土懿榮（1845–1900）等人有交往。[38]

　　翁同龢（1830–1904 年），字叔平，號松禪，晚號瓶庵居士。則是晚清史
上為人所熟悉的人物。

◎ 附錄 ｜陳洪綬詩翰冊　許郭璜先生釋文

第三開

老遲。

菊事易農事，相

勞當一過；遺民猶不

遠，處士奈之何。種

菊宜釀菊，悲哥（歌）

絕醉歌；神傷而不

第二開

事多。

酒相呼勞，桑（柴）桑軼

俗，菊隱賞長歌；漉

庭寂寂何。柳深能隔

時過；闐闐勞勞處，戶

殘春惟風雨，好友一

第一開

我建旗鼓，和彼所詩。

欣往洪醉，屬彼賦詩。

我。我有友朋，趙氏公簡。

菊。自命柴桑，有呼

流。柳公水亭，併力種

佩彝沈弟，下比橫

第六開

不圖君圉（國）不為人，安用生為

男能好色，見人便畫一枝梅。

煞纖腰掌上來；妄認慧

香醪。老遲五十宜多病，羞

出門春已夏，經營行首勸

重把華嚴看一遍；不料

第五開

身。去年打算今年謀，

幾遍，老夫何以置其

塗灰一道人；動靜一時

神，少年之稱莫作灘口看　靜處

多。動時挾彈一郎菊

過得，杖頭錢卻剩無

第四開

煞好過；需坐斷橋纙

肉叫絲喧主一日，明日如何

夜吟。

佩老八弟教我。

洪綬醉書，似

哭，唯我與卿多。

第九開

第八開

第七開

第七開

珍重身；不若醉埋蘇小墓，
墓碑題曰酒徒陳。辮髮隨
人便學作（點去）詩，便能擒鬼捉花
辭；老來雖悟渾閒事，
時事傷心難弃之。豈真不
惜此殘生，垂老猶貪薄

第八開

倖名；老眼此時無處著，
肯容書畫看卿卿。士固何人真
是士，民亦何人真是民；口舌
得官人且賤，得名不至是詩人。
有髮無塵老比丘，三
年拋卻舊山頭；不辭

第九開

虎豹關中酒，笑殺元
勳新拜侯。重整雪
天擊鉢句，將開春水
鶴飄舟；兩人都愧
他巾幗，朱鬢搔宵
是濮州。和永齡。

第十二開

第十一開

第十開

第十開

立地能投解脫門，何需
諸佛世尊言；百千萬億（點去）諸根
塵（點去）。難斷（且是。圈去）猶能
斷，難斷無如（此。圈去）是色
根。先王制禮最關親，七十行
需役婦人；深晰神明軀
殼理，心情喜悅壽吾身。五

第十一開

月十二日草。
昨宵禁得兩三觴，曉（點去）夜
詠晨興力尚強；索畫
索書人未至，方塘二上
看垂楊。買箇梅園百
畝林，筆尖費盡百餘金；

第十二開

菁蔥。古人大文章，埋（點去）失散
工；鳴蟖鳴春爾，何用生
酌酒頗用意，作詩最懶
幾年爭戰於其耳，萬
勿思量損道心。

第十五開　　　　第十四開　　　　第十三開

雲烟中；區區瓦缶鳴，至瘞
酌酒功。酌酒何用意，恐勞
心懷懷。

畬（答）佩老法弟數語，老蓮收拾
詩草。

沈子傳經去，陳翁賣

畫來；兵戈行比術，天
意曲憐才。孟夏當歸去，
端陽可蹔回；今朝少聚散，
生死大疑猜。

寄僑女。

桃華馬上董飛僊，

自剪生綃乞畫蓮；好
事日多常記得，庚申
三月岳墳前。

隨我蘭郎弄湖水，兩
峰卻好孟冬時；盡（點去）畫

成淺水輕烟筆，

附紙謝稚柳題　　　　第十七開　　　　第十六開

寫得微雲遠岫辭。
湖上諸作似
佩道人法弟教。
老遲洪綬。

鈐印二：「老遲」白文、「蓮子」朱文。

余家舊藏陳君三友圖，卷末
題一詩。

先公喜誦之，餘六熟焉後見其
詩，無不獨詣此數首亦然。同餘記

右陳老蓮詩
卷，蓋為其五十
歲前之筆。似此
自書長卷，傳世
僅一二見，殊足珍
也。乙亥（1995）穗日
壯暮翁稚柳
題，時年八十六。

鈐印二：「稚柳」白文、「壯暮」朱文。

註 釋

❶ 戊戌十二月五日起，西曆已屬 1599 年而不是 1598 年，所以將陳洪綬的生年註明 1599 年是更為恰當。

❷ 吳敢、王雙陽，「陳洪綬大事年表」，《丹青有神：陳洪綬傳》（杭州：浙江人民出版社，2008），頁 276。

❸ 收錄於于安瀾編，《畫史叢書》（上海：上海人民美術出版社，1982），卷 1。

❹ 馬宗霍，《書林藻鑒》，卷 12，收入楊家駱主編，《藝術叢編》（臺北：世界書局，1962），第 1 集第 6 冊，頁 347。

❺ 翁萬戈編著，〈第三章 陳洪綬的書法〉，《陳洪綬》（上海人民美術出版社，1997），上卷，文字篇，頁 121–140。其後來論陳洪綬書法，大抵以翁之蒐集為範圍。

❻ 清·孟遠，〈陳洪綬傳〉，收錄於陳洪綬，《寶綸堂集》（光緒戊子春會稽董氏取斯堂重刊，國立臺灣大學藏本），無頁碼。

❼ 收錄同上註書。

❽ 出自孟遠，〈陳洪綬傳〉收錄於《寶綸堂集》。

❾ 黃湧泉，《陳洪綬》（上海：上海人民美術出版，1988），頁 26。

❿ 宋·蘇軾，《東坡全集》（文淵閣四庫全書本），卷 9，頁 18。

⓫ 唐·竇臮，《述書賦》（文淵閣四庫全書），卷上，頁 1。

⓬ 文見臺北故宮藏孫過庭《書譜》原件。

⓭ 文見臺北故宮藏孫過庭《書譜》原件。

⓮ 明·董其昌，《容臺集》（四），卷 4（題跋，書品）。（臺北：國立中央圖書館，1968），頁 23 下（總頁 1890）。

⓯ 關於晚明書家尚奇的論述，可見白謙慎，《傅山的世界 十七世紀中國書法的嬗變》（臺北；石頭出版股份有限公司，2004），頁 48–58。「尚奇的晚明美學」一節。

⓰ 元·趙子昂，〈論書〉，見《御定佩文齋書畫譜》（文淵閣四庫全書），卷 7，頁 26。

⓱ 清·馮班，《鈍吟雜錄》（文淵閣四庫全書），卷 7，頁 9。

⓲ 明·汪珂玉，《珊瑚網》（文淵閣四庫全書），卷 23，頁 29。

⓳ 隋·僧智果，〈心成頌〉，見《御定佩文齋書畫譜》（文淵閣四庫全書），卷 3，頁 6。

⓴ 宋·姜夔，《續書譜》（文淵閣四庫全書本），頁 2。

㉑ 見國立故宮博物院編輯委員會，《故宮書畫錄》一（臺北：國立故宮博物院，1956），頁 68–69。

㉒ 元·楊維楨，《東維子集》（文淵閣四庫全書本），卷 10，頁 12。

㉓ 清·包世臣，〈國朝書品〉，《藝舟雙楫》（臺北：商務印書館，1968），頁 36，39

㉔ 清·周亮工，《讀畫錄》，收入于安瀾編，《畫史叢書》四（上海：上海人民美術出版社，1982），卷 1，頁 11。（總頁 2045）

㉕ 周亮工，〈陳章侯〉，《讀畫錄》卷之 1，頁 14。

㉖ 清·毛奇齡，〈陳老蓮別傳〉，收錄於陳洪綬，《寶綸堂集》（光緒戊子春會稽董氏取斯堂重刊，國立臺灣大學藏本），無頁碼。

㉗ 明·陳洪綬《寶綸堂集》卷 4（光緒戊子春會稽董氏取斯堂重刊，國立臺灣大學藏本），頁 11 下。

㉘ 酒神的書法，參見熊秉明，《中國書法理論體系》（臺北：谷風，1987），頁 79-83。

㉙ 同註 27。

㉚ 沈佩彝小傳，見柴紹炳，〈沈佩彝孝廉墓志銘〉，《柴省軒文鈔》卷九，收入於四庫全書存目叢 書編纂委員會編纂，《四庫全書存目叢書》，集部 210 冊（臺南：莊嚴，1997），頁 373-374。又吳山嘉錄，《復社姓氏傳略》，卷五，收入明清史料彙編八集第五冊，（臺北：明文，1991），頁 6 上下（總頁 268-269）。

㉛ 清·方文，《嵞山集》收入《續修四庫全集》集部，別集類，1400–1441。（上海：上海古籍，2002），卷 4，頁 12（總頁 51），有〈夜集沈佩彝水閣因偕過吳錦雯〉詩。

㉜ 〈贈趙公簡初度并序〉見《寶綸堂集》，卷 4，頁 24 上下。

㉝ 董其昌，《畫禪室隨筆》，收入《中國書畫全書〈癸酉暮冬送趙子公簡還〉見《寶綸堂集》，卷 4，頁 17 下，18 上。》第 3 冊（上海書畫出版社，1992），頁 1005。

㉞ 《寶綸堂集》卷 9，頁 40 上。

㉟ 關於兩人之生平是依該拍賣目錄所錄。

㊱ 金樑編，《近世人物志》（臺北：明文，1985），頁 217。

㊲ 清·薛天沛撰，「流寓」，《益州書畫錄續編》（臺北：國立中央圖書館出版。漢華文化發行，1971），頁 37（總頁 211）。又見 2000 年西泠春季拍賣會目錄，《白雁圖手卷》說明。

㊳ 同見 2000 年西泠春季拍賣會目錄《白雁圖手卷》說明。

11

襲賢研究二題：
莫友芝本畫稿・光之幻境

莫友芝本畫稿

研究「龔賢」（1618–1689）論著，其《課徒畫稿》是每必探討。中國畫譜分印刷本與手繪本兩種形式。印刷本，自南宋宋伯仁《梅花喜神譜》開啟圖譜的創作範例後，一直到明代的木板印刷《十竹齋畫譜》集大成，而由《芥子園畫傳》更加全面傳播，成了學子學藝必備。而就手繪本，以倪瓚《畫譜》、董其昌《集古樹石畫稿》、龔賢《課徒畫稿》最為著名，但留下的數量以龔賢為多。

龔賢課徒畫稿的歷年版本，分純文字與圖例兩種形式。

純文字形式如四川省博物館藏《龔半千課徒畫說》；圖例形式因收藏與流傳年代的久遠，目前可見多種版本，主要為北京榮寶齋出版社發行的四川博物館藏《龔賢課徒畫稿》外，依前人之研究，在過去尚有六種不同的出版品：1. 日人大村西崖影印本；2. 莫友芝（子偲）舊藏本；3. 泰山殘石樓藏畫影印本（以下稱《泰本》）；4. 中華書局誤題為《奚鐵山樹木山石畫法冊》影印本；5. 一九三五年商務印書館影印本；6. 四川人民出版社影印本等；[1] 今又見臺北何創時基金會所收藏龔賢的「龔賢畫範」，其上有數顆鈐印與莫友芝應有淵源，以下簡稱《何本》。

《何本》今日所見封面為「龔賢畫範　吳湖帆」，全冊共二十三開，其中有圖文者共十九開，前後副頁又各二開。每開左右兩幅裝裱成縱三二公分、橫四六‧五公分；而本幅紙本，均為縱二四公分、橫一八公分。

每一畫幅均鈐有「半千」朱文印，最後一開右幅，下有「龔賢之印」、「半千」二印。裝裱後的整開左右兩幅有莫家三代之收藏印，[2] 可證實此本是出自「莫（友芝）子偲本」舊藏本，[3] 諸收藏印見下文討論所附圖版。

案，莫友芝《郘亭書畫經眼錄》之〈龔半千畫法並柴丈畫說冊頁〉有一段描述，茲錄於下，當是此冊。

紙本。都四十七幅，幅高一尺餘七分，廣七寸七分。第一幅畫樹幹法，自一二三筆漸益至成枝幹，旁注筆法起止，並書其說。第二幅葉法，亦自一筆遞增至成叢。第三幅枝幹法。第四幅葉法。第五幅枝幹法。第六幅葉法。第七幅至廿幅皆成幅山水，疏密遠近，法法賅備。蓋用以教子弟者也。第廿一幅首題曰「柴丈畫說」，畫二十七幅為說四十一條，書法參畫意，遒勁蒼古，變化莫測，洵興到之筆，知不足齋叢書中有半千畫訣一卷，檢校無同條，則是冊又失傳之稿，恃此而僅存者，尤足珍矣。昔人論柴丈畫韻秀不足，非鑒之真。蓋山林氣重，富麗遜焉，有肖其為人。觀於「畫家三等」之說，其高尚自許可見。此冊同治壬戌獲之懷寧軍次，冀好事者亟壽諸石以惠學者。憶甲子冬江寧初復時，偶偕貴定程子循閒步，遙見小肆內明間懸一舊畫，紙已黑朽。因謂子循曰：「君盍往審視，若其署款，必龔半千也。」子循入看良久，出告余曰：「實龔賢筆，君何遠視若此？」余喜如戲彩擲成，相與軒渠，蓋書畫卓然成家者，如人之器字豐采，迥異流俗，姑妄懸擬，不幸言中，使半千而在，聞此能不欣然鼓掌。[4]

　　上引「此冊同治壬戌（1862）獲之懷寧軍次」，以當時莫友芝參曾國藩幕，有此經歷。而關於冊頁計幅數所載四十七幅。又見張劍所撰《莫友芝年譜長編》，引莫友芝《邵亭日記》：「六月二十四日，繩孫購得龔賢論畫冊子凡一畫八頁，書十六頁，並佳。」[6]「凡一畫八頁，書十六頁」，此「頁」當是「開」，即一頁裱有左右兩幅，最後一頁，僅右一幅，可符合「都四十七幅」。依據上述，觀今日《何本》，左幅加添界欄，鈐收藏印，僅有三十七幅。前兩引文共十幅，均已不見於何本。所幸《何本》以「挖裱」裝潢，裱邊紙所罩，使底層「托紙」留有大於本幅之間隙處，故可見每幅右下角之「托紙」上，有此冊裝裱序號的註記。根據註記序號，《何本》的畫稿部分是從第七幅至第二十幅；畫說部分是從第廿五幅至第四七幅。所缺之處，是正好對應《柴丈畫稿》三開六幅（一至六）與《柴丈畫說》兩開四幅（廿一至廿四），共十幅。

　　此完整之四十七幅，也見於一九二九年出版《泰山殘石樓藏畫》珂羅版影印本（《泰本》），與《何本》比對，實是同一本。案前引中華書局所刊《邵亭書畫經眼錄》，註記以兩本之印記相同，已有同一本說法。[7]《何本》以底紙黃，《泰本》分《柴丈畫稿》《柴丈畫說》兩冊，印刷則墨色轉淡。以圖文相配，做比對如下。

《何本》

左第八幅、右第七幅（冊頁為右翻，幅號根據裝裱註記序號，以下同）

《泰本》

左第八幅、右第七幅（冊頁為右翻，幅號根據裝裱註記序號，以下同）

　　圖版中，上為《何本》下為《泰本》，在《何本》可見裱邊紙上收藏印，而《泰本》在印刷編輯時裁去。這兩本的構圖位置全可覆按，其局部細節，一一相同。第八幅「半千」一印，其原紙殘破之處也完全一致。

《何本》
左第十八幅、右第七幅

《泰本》
左第十八幅、右第七幅

　　第十七、十八幅樹下苔點，也完全一致，第十八幅右方第二點有「飛白」處，也完全一致。

《何本》
左第十四幅、右第十三幅

《泰本》
左第十四幅、右第十三幅

　　第十三、十四幅房屋、土地之筆畫固同外，屋上紙破補痕更同。

《何本》
左 第二七幅「枯」特寫
中 第二七幅「深」特寫
右 第三九幅「惟」特寫

《泰本》
左 第二七幅「枯」特寫
中 第二七幅「深」特寫
右 第三九幅「惟」特寫

　　第廿七幅的「枯」字有修補，位置一致。「深」字之運筆清楚，可見非雙鈎填墨，兩本均一致，再看第卅九幅，「惟」字修補處相同。

《何本》
第四六幅的右下角序號註
記特寫

《泰本》
第四六幅的右下角序號註
記特寫

在第四六幅右下角，《何本》「四六」，而《泰本》見冊之序號註記裁切狀況，因邊裁齊，存「四」及「六」之上部。破損處也一致。《泰本》依稀可見者上有「四十」、「四一」、「四二」。

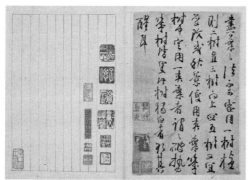

《何本》
第四七幅鈐印

《泰本》
第四七幅鈐印

第四七幅位最後一開，鈐印完全相同。「龔賢之印」、「半千」兩印，其紙破處更更完全一致。有關鈐印者的身分，莫友芝〈龔半千畫法並柴丈畫說冊頁〉記有：

> 右第一幅所題，此幅有「半千」朱文，「柴丈」白文二小長印，又有「史在信印」白文、「董史」朱文、「吳丹六」白文三印。右第三幅所題，是幅有「柴丈」白文小印及「董史」朱文印。右三等四要筆法聯書書四幅，首有「半千」白文竟寸方印，又有「董史氏」朱文，「史在信印」白文二方印。（此見《泰山殘石樓藏畫》本《柴丈畫稿》。附圖見後。）

前引，「史在信印」、「董史」、「吳丹六」（四靈白文）三印。見《泰本》《柴丈畫稿》第一幅。「吳丹六」、「董史」，既為莫友芝所記，兩人收藏當又是在莫家之前。「吳丹六」在最底下，以「後來居上」之鈐印例，收藏序，當在「董史」之前，何人待考。

案，董史，又名希祖，號直庵，生於明天啟四年（1624）十月二十七日，福建莆田縣江口鎮前會村人。康熙二十七年（1688）左右，董史在尚陽祠拱手而歸。不知是否即是此人。[8]《正氣歌》有「在晉董狐筆」，後人將寫文章能依照事實陳述、公正不偏的人稱為「董狐之筆」，所以「董史氏」、「史在信印」二方印，當是同一人。又《畫稿》之第五幅，下有「直道人」一印，當是「董史」無誤。

第四七幅「龔賢之印」、「半山」下有「芝龕審定」，此印鈐蓋位置在「莫繩孫字仲武」旁。又有「京山何氏收藏」印。案，「何氏」，即何賓笙，字芷龕、稚苓，號青羊居士，齋名青羊鏡軒，祖籍丹徒（京口），世居揚州。主張立憲，曾遊歷日本考察。一九一二年八月任蒙藏事務局僉事。與陳師曾為姻親摯友。善畫，精於鑒賞，青羊鏡軒所藏八大山人丙午年（1666）作《墨花圖卷》，今藏北京故宮博物院。[9] 或許從莫家流出，為何賓笙所得。又見蘇富比（Sotheby's）二〇〇二年九月十三日《中國古代書畫》拍賣目錄，登有龔賢《山水》水墨紙本八開冊，[10] 鈐有「稚苓」、「一生詩畫不沽名」、「京口何氏收藏」（七鈐。此印同於莫友芝藏冊）。何其巧也，同為何賓笙收藏，然畫幅尺寸不同，畫風雖近，但較巧秀。

又，《何本》第二十幅左裱邊下，有「金鑑堂」一印，此印為張澄所有，[11] 後第四八幅有「張正學所得金石書畫記」、第七幅裱紙有「張正學字昌伯印」、以及第廿五幅有「張正學印」。[12] 而《泰本》無「張正學」藏印，可知入「張正學」收藏時，已失去十幅，又以張正學與吳湖帆相識，遂推測《何本》之吳湖帆題簽，為張氏求於吳湖帆者。莫友芝所記並未曾對「畫」有所描述，反而只是記載題識（冊上之文字部分），所以有「右第一幅所題」之破題文字，這可從今日藏《何本》（或《泰本》）中全是畫者，也無文字記述對應，只說幅（頁／開）數得知。

《何本》的《柴丈畫說》畫說文字，共二十三幅，十二開（見本節附錄），此第「四八」為界行紙，莫友芝等收藏印處，非在莫友芝計數之內。莫友芝記：

> 右廿七幅，每幅六行，末未署名，惟鈐「龔賢之印」朱文、「半千」白
> 文竟寸二方印。

此文字部份，一字不差，也是「每幅六行」。末幅「龔賢之印朱文、半千白文竟寸二方印」，見本節附錄。所記「右廿七幅」，實以今日所見何本圖文之共十九開。文字部份屬於畫論，莫友芝上述〈龔半千畫法並柴丈畫說冊頁〉已說：「半千畫訣一卷，檢校無同條，則是冊又失傳之稿，恃此而僅存者，……」[13] 就此畫論，前賢多所研究，作者已無置喙餘地。今就此十四幅畫法略作論述。相對於四川人民出版社影印本，此十四幅並未有任何又字題識

　　《何本》所存畫（畫共十四幅，即七開），可視為單獨之小冊頁畫，即如莫友芝題：「第七幅至廿幅皆成幅山水，疏密遠近，法法賅備。蓋用以教子弟者也。」或可說是龔賢畫幅中所常見的「畫中元素」，略加比對如次，這令人寫想起王時敏的《小中見大》冊（臺北、上海各有藏本），出入與隨的參考功用。吳湖帆題為「畫範」當出此意。

　　回頭再看右第七幅台地房屋，兩峰聳立為背景，畫筆無多，顯得拙勝於巧。山之三角尖的山峰，也可以見之於本冊。左第八幅兩層樓，樓畔的石橋造形，也屢見於龔畫。本冊風格是「白龔」。如下一開左幅。笨拙的樹林，也是一貫見於此冊。

　　《何本》第十幅山峰上獨有一亭（屋），在一六六八年《山水冊》第六開（插圖 5）所題：「結一山樓佔一峰，下方雷雨正稠濃。夜來風入畫翠壁，誤認諸江散晚鐘。（丁酉中秋前一日，三十九歲）」，詩可呼應此圖。上海博物館藏 1657 年《山水冊》之十二（插圖 1），同在上博藏一六八四年《山水合卷》之八（插圖 2）均是此「結一山樓佔一峰」。[14] 又如，攝山棲霞圖卷之一峰也是。《何本》第九幅之樹，也同樣地見插圖 3、4 之「何氏」的另一收藏本《山水冊》。

《何本》右幅第十一幅山峰，以點為皴。左幅山陵斜坡的農地，第十二幅，這是龔賢獨有的元素。如《山水冊》（丁酉中秋前一日，插圖 6）所見。

右幅第十三幅的垂立巨巖，是龔畫極喜歡的造形。左幅第十四幅畫樹也可見於一六五九年《山水冊》第十開（插圖 7）。

《何本》第十五、十六幅「白灰龔」的皴法，畫山與巖壁，石橋也獨見於龔賢畫。《江山秋屋》（插圖 8）與《舊藏山水冊》（插圖 9），墨趣不同，卻見其造形同類。《何本》第十七、十八幅單純而顯拙態的樹石，一樣有「白龔」的特色風格。第十七幅的樹幹左斜姿態，可見於《泰本畫稿》前三開。第十九幅（右幅）的「白龔」樹與山石造形，就是北京故宮《丙申春仲自藏畫》（插圖 10）的簡化了，部份構景相似。

◎ 附錄 ｜《柴丈畫說》第廿五幅至第四八幅

（第廿一幅至第廿四幅，缺，詳見前文説明）

第廿六、廿五幅

釋文

空景易，實景難，空景要冷，實景要松。

冷非薄也，冷而薄謂之寒，有千丘萬壑而仍冷者，靜故也。有一石一木而鬧者，筆粗惡也。筆墨簡貴自冷。

筆墨關人受用，筆潤者享富，筆枯者食貧，枯而潤清者貴，濕而粗滯者賤。

從枯加潤易，從濕改瘦難，潤非濕也。

第廿八、廿七幅

樹潤則山石皆潤，樹枯則山石皆枯，樹濃而山淡者，非理也，濃樹有初點便黑者，必寫意，若工畫必由淺而加深。

濃樹有加七遍墨者，若七遍皆濃墨，則不成樹矣，可見濃樹積枯成潤，不誣也。

加七遍墨，非七遍皆正點也。一遍點，二遍加，三遍皴，便歇了待乾又加濃點，又加淡點一道，連總染是為七遍。

第三十、廿九幅

濃樹不染不潤，然染正難，厚不得，薄不得，厚有墨跡，薄與不染同。濃樹內有點有加，有皴有染，有加帶點，有染帶皴，不可不細求也。

直點葉則皴染皆直，若橫點葉則皴染皆橫。

濃為點，淡為加，乾為皴，濕為染。

加淡葉，則冒於濃葉之上，但差參耳。

一到加葉時，其中便寓有皴

第卅二、卅一幅

染之理。

樹中有皴染，非皴自皴而染自染耳。乾染為皴，濕皴為染。

若皴染後樹不明白，不妨又加濃點。

樹葉皆上濃下淡，濃處稍潤不妨，淡處宜種稍乾。

點葉轉左大枝起，然後點樹頭，若向右樹，即不妨先點樹頭矣。

點濃樹最難，近視之都一點

釋 文

是一點，遠望之却甚混淪，必乾筆濃淡加點，而混淪處皴染之力。

有一遍葉不加者，必葉葉皆有濃淡活潑處，若死死墨用在上，無耻疏林也。

疏林葉四邊若漬墨，而中稍淡，此用墨之功也。筆外枯而內潤，則葉乃爾，明此法，點苔俱用。

點葉必緊緊抱定樹身，始秀，若散漫，則犯癰�climb病矣。

一縱一橫，葉之道。

點葉不可見筆尖筆根，見筆尖筆根者偏鋒也。

中鋒鋒乃藏，藏鋒筆乃圓。筆圓氣乃厚，此點葉之要訣也。

松針若寫楷，橫點若寫隸，半菊若寫草，圓圈若寫篆。

松針有數種，然亦不可亂用，大約細畫宜工，粗畫宜寫，長而稀者為貴。

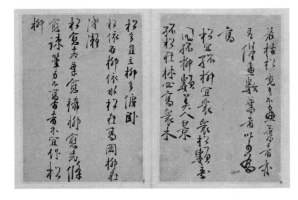

若枯松，竟有不畫葉者，亦有僅畫數葉者，以少為高。

松宜孤，柳宜眾。眾松類壽圖，孤柳類美人景。

孤松在林，必高眾木。

松多直立，柳多偃臥。

松依石，柳依水，松在高岡，柳在淺瀨。

松愈老，葉愈稀，柳愈老，條愈疏。筆力不高古者，不宜作松樹。

柳不宜畫，惟荒柳可畫，凡樹筆法不宜枯脆，惟荒柳宜枯脆。

荒柳所附，惟淺沙、僻路、短草、寒煙、宿水而已。他不得雜其中，柳身短而枝長，丫多而節密。

畫柳之法，惟我獨得，前人無有傳者。凡畫柳，先只畫短身，長枝古樹，絕不作畫柳想。幾樹皆成，然後更添枝上引條，惟折下數筆而已。若起先便作畫柳想頭於胸中，筆未上

第四十二、四十一幅

第四十四、四十三幅

第四十六、四十五幅

第四十八、四十七幅

伸而先折下，便成春柳，所謂美人景也。

柳條折處要方，條與枝若接實不接，若不接實接，所謂意到筆不到可也。

柳丫雖多直用向上者伸出數枝，不必枝枝皆出也。

畫樹惟松柏、梧桐、杉柳並作色楓葉有名，其餘皆無名也。然畫家亦各有傳受之名，如墨葉、扁點、圓圈之類，正不必分，所謂桑、柘、槐、榆也。

畫葉原無定名名，惟傳者自立耳。畫葉原無定款，惟畫者自立耳。畫葉雖無定式，然不可流入小方，並離經叛道，人所不恆見之類，大約墨葉、扁點、芭蕉、披頭、圓圈數種正格耳。他雖千奇萬狀，皆由此化去。如墨葉一種，化而為肥墨葉並直點，瘦而為半菊，長而為披頭，橫而為虎鬚，團而為菊花頭，飛白為夾葉，亂而為聚點。扁點

化而為圓點，橫而為長眉，信筆為斜點，放而為大點，枯而為細點，雙鉤為鳳眼。披頭化為長披，為淡景，為覆髮，為直點，為白羽，為飛毛，為懸針。圓圈化而為草四，為篆六，為全菊、半菊，為聚果，為旗扇，為栗色，為掛茄，為芭蕉葉，為白翎，種種不一，不可名狀，皆以前五種為母。

主樹非墨葉即扁點，此二種又諸葉之正格。

畫葉之法，不可雷同。一樹橫，則二樹直，三樹向上，四五樹又宜變改，或秋景便用夾葉，幾樹中定用一夾葉者，謂之破勢。幾樹皆墨，此樹獨白者，欲其醒耳。

右廿七幅，每幅六行，未署名，惟鈐「龔賢之印」朱文、「半千」白文竟寸二方印。

光之幻影

襲賢與當時西洋畫傳入的關係，也是研究史上引起過相當的討論。此研究自一九七〇年蘇利文（Michael Sulivan）於臺北故宮所舉辦的「中國古畫討論會」發表 Some Possible Sources of European Influence on Late Ming and Early Ch'ing 一文。[15] 此後，高居翰（James Chaill）、蘇利文皆陸續提出襲賢作品受到西方版畫傳入影響的觀點，並引陳夔麟《寶迂閣書畫目錄》襲賢山水軸條：「幾疑有歐西意參乎其間。」[16]

高居翰於《氣勢撼人》一書有詳細的推論。論中以襲賢晚年畫作《千巖萬壑圖》（瑞士蘇黎士萊特堡博物館藏），認為襲賢在尺幅、構圖、光影、明暗、空間感、立體感，都與歐洲銅版畫《全球城色》一書中的《聖艾里安山景圖》，有諸多相似處。且從時空上推論，利瑪竇（Mateo Ricci, 1552–1610）在萬曆二十七年（1599）於南京東郊的洪武崗建立的教堂，也是「南京士大夫夫聚談之處」，傳教用的版畫，應可為這一輩畫家所知（看到）。[17] 其後，中國大陸的學者，並不完全贊同此種說法。如李倍雷以〈襲賢繪畫中異體同構的明暗因素——兼與高居翰商榷〉[18] 為題，襲賢是源自傳統如宋范寬的雨點皴，以積墨法營造，視覺的立足點也不同於西方，只有極為相似的感知。

簡略地回顧西畫東漸，顧起元的《客座贅語》，記「利馬竇」：「利馬竇，……答曰：『中國畫但畫陽不畫陰，故看之人面軀正平，無凹凸相。吾國畫兼陰與陽寫之，故面有高下，而手臂皆輪圓耳。凡人之面正迎陽，則皆明而白；若側立則向明一邊白，其不向明一邊者耳鼻口凹處，皆有暗相。吾國之寫像者解此法以用之，故能使畫像與生人亡異也。』」[19]

當時成名的畫家，面對洋風，以文字紀錄者，作出評論反應的，惟見吳歷（1632–1718）與鄒一桂（1686–1766）。吳歷是天主教神父，記：「我（中國）之畫不取形似，不落窠臼，謂之神逸；彼（西洋）全以陰陽向背形似窠臼上用功夫。即款識我之題上彼之識下，用筆亦不相同。」[20] 鄒一桂任職清朝高官，看過西洋美術品，應無疑義。鄒一桂著《小山畫譜》，有「西洋畫」一條：「西洋善勾股法，故其繪畫於陰陽遠近，不差錙黍。所畫人物屋樹，皆有日影。其所用顏色與筆，與中華絕異。布影由闊而狹，以三角量之。畫宮室於牆壁，令人幾欲走進。學者能參用一二，亦具醒法；但筆法全無，雖工亦匠，故不入畫品。」[21]「筆法全無，雖工亦匠」，持的還是否定態度。

襲賢曾居於南京，他的題畫題跋詩文，正如當時絕大多數的畫家，並未對看過西洋畫作的見聞作記載。古畫論中多處提到畫四時山川，有風雨明晦的觀念。「明晦」何嘗不是陽光所致，我們也難得一見有所謂定向光影的畫法。吳歷「陰陽向背」、鄒一桂這一記錄的「皆有日影」，何以千年來的畫家，幾乎都是「視而不見」？這是一個相當耐人尋味的問題。本文不能定論襲賢的西洋因素，本文想做剖析的是襲賢做為一個畫家、詩人，他對眼見的山川，如何反應，至於是否受到洋風，或是巧合，那留待更多的新證據說明罷！

我們先看更早的張宏（1577–1652年後）。明清之際這段時間，張宏在《越中十景之一》（圖 1）題：

越中名勝，甲於寰海，洋洋
乎大方觀哉！耳習然矣。己
卯春泛葦，以渡輿所聞，或
半參差。歸紈素以寫，如所
見也。殆任耳不如任目歟！
己卯（1639）秋日張宏識。

好一句「任耳不如任目」，「任
目」就是畫眼中所見，忠實於
自然，宋朝晁以道詩：「畫寫
物外形，要物形不改。」當然
應該看到光影畫光影。往昔「任耳」，今以「以渡輿所聞」（任目）來印證所
見，那前人所說（畫），和眼中所見的實景，就是「或半參差」。

　　時代相同的畫家，一樣地出現了「畫」該是「論法還是論筆」的對立說法。
唐志契（1579–1651）《繪事微言》「蘇松品格同異」條：「蘇州畫論理，松
江畫論筆。理之所在，高下大小適宜，向背安放不失，此法家之準繩也。筆之
所在，如風神秀逸，韻致清婉，此士大夫趣味也，……」[22] 我們也可以理解到，
中國人學畫，大都是從臨摹起步，或者說溯源於「荊關董巨」了，一如李倍雷
文中所引，龔賢於范寬的筆法多所用心。古人怎麼畫，我就怎麼畫，古人不畫
「暗相」（陰影），我就不畫「暗相」。不是面對真景，如今日所說的對景（物）
「寫生」，一旦養成習慣，就會表現於畫中。

　　從龔賢的詩文畫作題跋，他對光影、色彩是否有感呢？〈山旱〉一律：「才
罷人間夢，又聞天上風。梅花壓檐白，日色遍山紅。」[23]〈萬山中起讀書樓〉：
「萬山中起讀書樓，日日樓前雲霧擁。每到月明林影動，不知幾處瀑泉流。」[24]
〈荒江白月飄天去〉：「荒江白月飄天去，颯颯寒風吹古樹。半夜漁郎荷棹過，
猶記當年桂船處。」[25]〈亦非商賈亦非漁〉：「亦非商賈亦非漁，高掛蒲帆任
所如。為看夕陽沿翠壁，歸來載取一蟾蜍。」[26]〈鐘鼓古寺寺門扃〉：「鐘鼓
古寺寺門扃，如鳥爭棲尚未寧。正是大江天際白，
擊筇人上夕陽亭。」[27] 上引詩，對眼中所見的夕
陽、月光，都有所記述。又如《書七言律詩軸》：
「特築山樓看夕陽，滿空紫翠映飛甍。當前瀑水
三千尺，不必天臺有石樑。」

　　落實到畫與題詩相對應，龔賢頗愛表達夕陽
的實例畫作。《漁村夕照圖》（圖 2）題：「蒲
芽柳綫映春空，擺春風；短船七尺住漁翁，載漁
童。劉項不爭鷗鳥國，煙波休在版圖中。顏已醉，
夕陽紅。」[28] 本幅畫法最為特殊者是描繪出光影，
整幅處處存在於筆下。遠天，塗上淡朱紅，近景
的柳樹幹、石牆，也是夕照的赭石紅反照。餘暉
的照映，露出強烈的黑灰白層次。

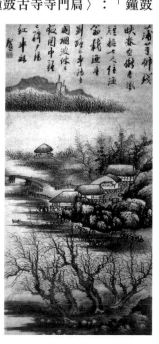

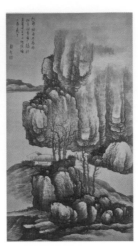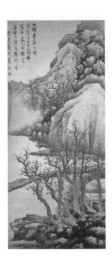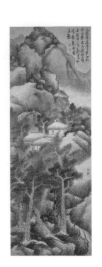

左 圖 3
　龔賢，《高崗茅屋圖》與題款
　特寫，天津博物館藏。

中 圖 4
　龔賢，《隔溪山色圖軸》。

右 圖 5
　龔賢，《人家住處白雲多》。

　　夕陽所見的強列明暗效果，可見於天津博物館藏龔賢的《高崗茅屋圖》（圖3），題：「把茆結屋在高崗，撥棄閒書看夕陽。到老胸中無甲子，何從牖下夢羲皇。」夕陽光從右側而來，清楚的陽光方向，陰影在左，加以右上方的雲煙，影造出日暮餘暉的情境。

　　《隔溪山色圖軸》（圖4）：「小結書齋古峰傍，隔溪山色對斜陽。年來不酌陶潛酒，淨几深宵焚妙香。野遺龔賢畫。」畫幅中央的巨岩，上方特別明亮，下方的樹林及坡石，已然暮色沉沉，這多有意塑造天光雲影的效果。

　　《人家住處白雲多》（圖5）：「人家住處白雲多，山路縈通麋鹿過。擔酒上樓無限好，夕陽影裏放清歌。龔賢畫并題。」正面的夕照聚光，聚焦於中央的屋宇，雲影與天光有顯有隱，足見對光線照處的補捉。

　　又曾題《寫粵西山水》：「客有自粵西來者，極言粵西山水之秀，峰嶺積天，石不一色，或赤如丹砂，黝如點漆，青黃、碧白，各不交雜，一曰：此日月照臨應陰陽明晦之所致也。頃神遊斯境，戲為渲染，亦縳地之法也。」[29]《寫粵西山水》一畫不得見，但賦以赭石紅，來畫夕陽返照，這見之於《漁村斜照圖》（圖6）款首兩句，清楚地寫道：「盪胸湖水際秋天，天外風生夕照邊。」落實於畫面的是對岸遠山，一丘一陵，上所施的赭色，正是「夕照」。

　　《千山夕照》（圖7）題：「千山一面轉斜陽，古寺飛泉紅粉牆。鐘磬聲中生晚雨，婆娑濕翠滴僧房。」道出「千山一面」受到夕陽的照射，豎長的畫幅，正面迎光的山頭。

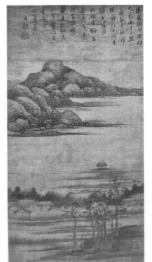

　　屢為研究者引用的龔賢畫論：「加皴法。皴下不皴上，分陰分陽也。皴處色黑為陰，不皴處色白為陽。陽者日光照臨處，山脊石面也。陰者草木積陰處，山凹石坳也。」[30]直接地說出「皴法」依陽光照射而畫，可從上舉的諸實例來印證。

　　龔賢於山巒樹石的描繪，基本上以「點」或「短線」為多。畫法程序講究：「一遍點，二遍淡加，

三遍染。四、五遍。三遍點完墨氣猶淡，再加濃墨一層，恐濃墨顯然外露，以五遍淡墨渾之。」[31] 這是墨層次的運用。其效果要達到「論山石」一條：「非黑無以顯其白；非白無以判其黑。」[32] 此「黑白」搭配，產生的效果？北京故宮藏龔賢自題《山水卷》：「……余此卷皆從心中肇述，雲霧、丘壑、屋宇、舟船、梯磴、蹊徑，要不背理，使後之玩者可登可涉，可止可安。雖曰『幻境』，然自有道，觀之同一實境也。引人著勝地，豈獨酒哉！……」。[33]

對於龔賢畫境所成的「幻境」，他的友人，程正揆《青溪集》：「半千用筆如龍馭鳳，如雲行空，隱現變幻，渺乎其不可窮。蓋以韻勝，不以力雄者。」[34]「隱現變幻」四字來說「韻勝」。何以「隱現變幻」？何以「韻勝」？還是回歸到視覺，從龔賢畫上所看的是什麼？龔賢的設色山水，畢竟少數，水墨為多，黑灰白的點線面所組成畫面，這整體的「韻」、「幻」，該如何解釋？

「點與線」是作畫的基本部份，其中「點線」所表現的運動、塊量、陰影與質感皆可以暗示任何事物；無論是山山水水的外形（contour）或輪廓（outline）所構成的形狀或形體，抑或是由多數「點線」交叉（crossing）、並置（juxtaposition）、與重疊（overlapping）的型態。「點」在中國畫中出現得相當普遍。尤其是山水畫，畫山畫樹，總要用到點。如皴法中的「米點皴」，山石上的「點苔」，畫樹的各種「點葉」，如「鼠足點」、「混點」等等。如果回到幾何學上的解釋，「點是無面積的東西」，或者說「點只有位置，而無面積」。話雖如此說，「點」畢竟是我們眼睛看得到的。實際上丈量，也許是 0.1 公分，也許遠大於此。「點」多大才算「點」，並無絕對的限制。儘管如此，我們總意會者「點」是很小的東西，這是大家共同的體會，而不是數學問題。我們也會說連點成線，連線成面，因面而有了空間。說來點的作用，都是賴與其周圍的要素聯繫起來所產生的作用。

以點代線皴的筆法自成一格。納爾遜阿特金斯博物館藏龔賢《細筆山水冊》第六幅（圖 8），整幅是密密的點，聚點成面，襯托出山巒的「白凸」。密者遠，疏者近，使之有了空間的層次。大都會博物館藏（方、唐兩家 1997 捐贈）《山水圖冊》，屋樹一幅（圖 9），以細點細面，畫出樹叢，這就是連點成面，因面而有了空間，乃至把空間層次表現出來的畫法。另《山水冊》之一（圖 10），點之為用更清楚。從視覺心理言，我們可以《臉部眼睛圖》（圖 11）為例，印

圖 8
龔賢，《細筆山水冊》，第六幅，美國納爾遜阿特金斯博物館藏。

圖 9
龔賢，《山水圖冊》，〈屋樹〉一幅，美國大都會博物館藏。

圖 10
龔賢，《山水冊》之一。

圖 11
《臉部眼睛圖》。

圖 12
明陳仁秩，《仁壽圖》全幅與
壽字所組成的岩石紋路之特
寫，臺北故宮藏。

刷用的網版，把圖中的濃淡，改成點的大小，點之大小疏密表現照片之明暗，這時完全失去點之感覺，而有畫像的知覺效果。[35]

　　將方塊的漢字，一字以為一「點」，中國畫就有如此「俚趣」的作為。如臺北故宮藏明陳仁秩《仁壽圖》（圖 12），用細字壽字，拼成松石壽星。通常我們怎樣把一個形狀畫出來，用成語說是「造形」。最簡單的方式就是從一小點開始，連點可以成線，連線成為一個面，面面相關，就是一個空間裡的立體形狀。龔賢的山水畫常用「點」，也就是回歸最簡單的「造形」方式。加以用各層次的墨，也是以單純的「黑墨點」。就是以一成萬，以點之組合來表現大地山川。龔賢的大多數畫作都可做如是觀。

　　龔賢畫作的「韻」、「幻」，比之於西洋，以「點」作畫，興起於法國的十九世紀末「點描派」（Pointillism），為「後印象主義」派畫家獨創的繪畫方法。「點描派」的興起與色彩理論的發展息息相關，技法上乃根據光學原理，將原色以點狀的筆觸形之於畫布上，讓人的雙眼在觀畫時於視網膜中自行調色，由此而產生更高純度與光彩的色彩感受，以秀拉（Georges Seurat，1859–1891）為代表畫家，進而更可用上世紀以光學解釋的「歐普藝術」（OP Art）觀點來對應。歐普藝術是以「光」幻象作為表現手段，藉色彩和幾何圖形，如採用黑白對比，或強烈色彩的幾何抽象圖形，造成富動態的畫面，以刺激觀賞者的視覺，產生顫動、錯覺或變形等幻覺的藝術。一九六二年藝評家塞茲（William Seitz）為歐普藝術下了一個定義：「歐普藝術是知覺反應的促成者，可說是探討基本幻覺的一種重要藝術。」一九六四年，紐約現代美術館，就曾以「視覺的反應」（Response of Eye）為題展覽。[36]另舉維多‧瓦沙列（Victor Vasarely，1906–1997）《星河系列》（1969）（圖 13），以方點、圓點，大小黑白排列出的令人目眩的凹凸感，這也是一般「歐普藝術」以純粹的「點」，所要表現的大律動感、振動感、旋律感、富於變化的階調、透過視覺來表現幻覺的手法。

　　上引之西方技法對應龔賢的這幅一六六八年《山水冊》第四開（圖 14），樹白山黑，其間樹葉用的三角點、圓點、橢圓形點，山巒的小方、小長方點，回歸視覺的基本要素，相差無多。拋開可認知辨識的山巒樹木，把龔賢的畫，當做的幾何「圓點結構」，就是「看山不是山，看水不是水」，那「幻」就不

左 圖 13

維多‧瓦沙列（Victor Vasarely），
《星河系列》，1969。

右 圖 14

龔賢，《山水冊》第四開，
1668 年。

言而喻了。本幅黑之襯白、白之襯黑，是樹白山黑，或者說黑中有白、白中有黑。畫樹葉的圈線是黑，圈中是白，這種運用，將之「幾何形」化。

　　再舉佛利結爾（Alan Fletcher，1931–2006）的《1965》（圖 15），白圓點何嘗不是樹葉的圓點，這與中國畫「虛」的觀念是相同的，卻因其「幾何形」化，「幻」直接地傳達了。另，伊利諾工科大學（Illinois Instistute of Technology）攝影科學生作品《角點的波形漸移》（圖 16）中的白與黑，注視下，二次元的平坦畫面有了起伏感，與納爾遜阿特金斯博物館藏龔賢《仿北苑山水》長卷（圖 17）中的一段峭壁，也是起伏明顯。這種直下的岩壁，在龔賢的筆下是出現相當多的。布利基理萊（Bridegt Riley，1931–）《浪》（1964）（圖 18），閃爍的曲線波浪感。比之美國大都會博物館藏《山水冊》之一（圖 19），那左右景的巨巖，何嘗不有雲頭波捲浪湧轉，同工之妙。

　　光之入眼，龔賢既多所感，形之於畫，山既畫陽復有陰，峰巒明滅，林葉昏白，閃爍幻化，契合於四百年後，「光」幻象作為表現手段，題旨是中亦復西。

左 圖 15
佛利結爾（Alan Fletcher）《1965》。

右 圖 16
《角點的波形漸移》（依利諾工科大學 Illinois Instistute of Technology）攝影科學生作品，轉載自大智浩著王秀雄譯《美術設計的基礎》（臺北大陸，1968），頁 233。

圖 17
龔賢《仿北苑山水》長卷‧局部，納爾遜阿特金斯博物館藏。

左 圖 18
布利基理萊（Bridegt Riley）‧《浪》‧1964 年。

右 圖 19
龔賢‧《山水冊》之一‧美國大都會博物館藏。

* 本文原發表於《紀念龔賢誕辰 395 周年學術研討會論文集》（2014 年 12 月 6 日）。越年初，重新增訂，尤加重《莫友芝（子偲）舊藏本》與《泰山殘石樓藏畫集》本是同一本之解說。感謝何創時基金會何董事長及同仁提供之資料，美國大都會博物館劉晞儀博士也都關注，為借得《泰本》。得以成文，專此誌謝。

註 釋

❶ 相關的版本研究已多，不一一列舉。又俞劍華先生收入《中國畫論類編》的〈龔安節先生畫訣〉；江蘇美術出版社 1988 年出版的《龔賢研究集》上集，收入的《柴丈畫說》皆是課徒畫稿上的說明文字。

❷ 《何本》全冊鈐印內容整理如下：
（祖）莫友芝：「莫友芝印」、「子偲」、「邵亭長」、「影山草堂」。「邵亭眲叟」。
（子）次子莫彝孫（1842–1870）：「莫氏伯嶧」、「彝孫」「彝孫字伯嶧章」。三子莫繩孫（1844–1919?）：「莫繩孫字仲武」、「獨山莫繩孫字仲武省教影山草堂收藏金石圖書印」。
（孫）三子莫繩孫一房之長子：「莫經農字筱農」（1865–?）。同一房三子：「莫俊農字德保」（1887–1911）。

❸ 莫家譜系見其《家乘》；又見梁光華，〈莫友芝長子考〉（《貴州文史叢刊》，2007-2）。張劍，《莫友芝年譜長編》（北京：中華書局，2008）。頁 577–579 附有〈莫氏家族簡表〉。

❹ 莫友芝，《邵亭書畫經眼錄》收錄於《書目題跋叢書》（北京：中華書局，2008），頁 420-428。

❺ 購得年份為同治一年（1862），壬戌。

❻ 張劍，《莫友芝年譜長編》（北京：中華書局，2008），頁 281。

❼ 張劍，《莫友芝年譜長編》上引註，引中華書局所刊《邵亭書畫經眼錄》，以有兩本之印記，是同一本說法。又：吳敢，〈新見龔半千畫法并柴丈畫說冊頁與相關問題〉，對何本疑為是摹自泰本。收入顏曉軍、田洪編著，《龔賢研究文集─紀念龔賢誕辰 395 周年學術研討會論文集》，（杭州：浙江大學，2014），頁 90–98。

❽ 引自修遠，〈董史與尚陽祠、集草堂〉，《華夏董氏大全》遺跡。

❾ 何寶笙生平見香港蘇富比二〇〇二年九月十三日《中國古代書畫》拍賣目錄，頁 78。

❿ 見田洪編著，《龔賢書畫集》（天津人民美術出版社，2014），頁 210–211。

⓫ 案：「金鑑堂」見楊廷福，楊同甫編《清人室名別稱字號索引》（增補本）。（上海：上海古籍出版社，2001）上冊，第 287 頁。此堂號者為「張澄」所有。張鴻（1867–1941），民國藏書家。初名張澄，字師曾。以此印之印泥顏色與張正學相同，不知兩人是否有親人關係。待考。此點承何創時基金會巫伊婷小姐見示，謹致謝意。

⓬ 張正學，字昌伯，上世紀三、四十年代滬上收藏名家。工繪事，富收藏，尤喜金農等揚州八怪的作品。與吳湖帆、張蔥玉、王季遷等海上藏家多有往來。見北京匡時 2014 春季藝術品拍賣會（6 月 3 日）拍品列表說明。

⓭ 按此段《柴丈畫說》文字，見錄於俞劍華（崑）所編之《中國畫論類編‧下》，頁 797–801。

⓮ 見田洪編《龔賢書畫集》（天津人民美術出版社，2014），頁 210–211。

⓯ 文見 Proceedings of the International Symposium on Chinese Painting, 臺北：國立故宮博物院，pp.595–633.

⓰ 陳慶麟《寶迂閣書畫目錄》（北京：北京圖書館，2007），卷 2，頁 13。總頁 453。

⓱ 高居翰，《氣勢撼人》（臺北：石頭出版社，1994），頁 219–235。

⓲ 李倍雷，〈龔賢繪畫中異體同構的明暗因素 —— 兼與高居翰商榷〉，《典藏古美術》141（2004.06）頁 72–78。

⓳ 明‧顧起元《客座贅語》，收入《叢書集成新編》88（臺北：新文豐，1985），卷 6，頁 18–19。總頁 479。

⓴ 清‧吳歷，《墨井畫跋》，昭代叢書己集，第 83 冊。頁 11。嘉慶四年刊本。中央研究院傅斯年圖書館藏本。

㉑ 清‧鄒一桂，《小山畫譜》，收入《美術叢書》（五）初集第九輯，（臺北：藝文，1975），頁 137–138。

㉒ 清‧唐志契《繪事微言》，收入鄧實黃賓虹編《美術叢書》5 集 6 輯。卷下，頁 127。

㉓ 轉引自蕭平、劉宇甲，《龔賢》，明清中國畫大師研究叢書（吉林美術出版社，1996），頁 145。

㉔ 同上註，頁 273。

㉕ 同上註，頁 275。

㉖ 同上註，頁 279。

㉗ 同上註，頁 293。

㉘ 劉墨，《龔賢》，中國名畫家全集（石家莊：河北教育，2003），頁 45。

㉙ 原件為《龔野遺山水真蹟冊》之一開，藏北京故宮。文轉引自蕭平、劉宇甲，〈龔野遺山水真蹟〉，收入《龔賢》，明清中國畫大師研究叢書（吉林美術出版社，1996），頁 256。

㉚ 明‧龔半千撰，吳縣吳辟疆校，〈柴丈人畫訣〉，收入藝術賞鑑選珍三輯（臺北：漢華 1971）《畫苑祕笈》頁四下，總頁 10。

㉛ 四川省博物館藏《龔半千山水課徒稿》（成都：四川人民出版社，1962），圖 6，頁 48。

㉜ 《龔半千山水畫課徒畫說》收入俞劍華（崑）所編之《中國畫論類編》（下）（臺北：河洛），頁 797。

㉝ 龔賢《山水卷》，著錄見龐元濟撰，《虛齋名錄》（出版地不詳：烏程龐氏，清宣統一年），卷 6，頁 1 下。承呂曉博士告知藏於北京故宮。謹致謝意。

㉞ 轉引自劉墨，《龔賢》，中國名畫家全集（石家莊：河北教育，2003），頁 2。

㉟ 取自大智浩著，王秀雄譯，《美術設計的基礎》（臺北：大陸，1968），頁 56–37。

㊱ 此為一般「點描派」、「歐普藝術」之定義，不另註出處。

12

石濤《自寫種松圖小照》研究
—— 兼述他的自我形象

《自寫種松圖小照》分析

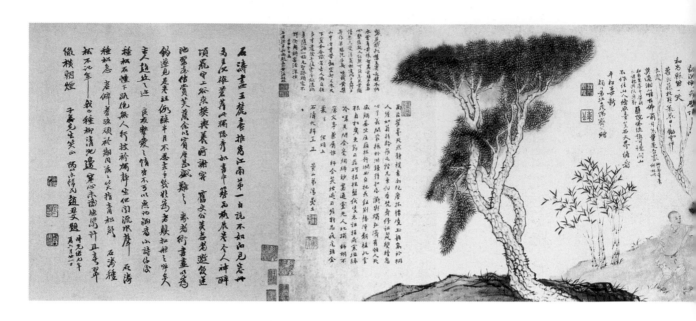

圖 1
清石濤，《自寫種松圖小照》
全幅，臺北故宮藏。

國立故宮博物院藏清石濤（元濟，1642－1707）《自寫種松圖小照》（圖 1），
著錄如下。

卷裝。本幅紙本，縱 40.3 公分，橫 170 公分。前隔水，縱 42.2 公分，橫
42.3 公分。後隔水，縱 42.2 公分，橫 16.5 公分。拖尾，縱 40.5 公分，
橫 675.5 公分。淺設色畫石濤倚石坐於松下。款識云：「雙幢垂冷澗，
黃檗古遺蹤。火勒千間廈，煙荒四壁唪。夜來曾入定，歲久或聞鐘。且
自偕兄隱，棲棲學種松。時甲寅冬月。清湘石濟自題於昭亭之雙幢下。
鈐印二：學書。臣僧元濟。」（餘諸人題跋見《張岳軍先生‧王雪艇先生‧
羅志希夫人捐贈書畫特展目錄》）

據上引自題「且自偕兄隱，棲棲學種松。時甲寅冬月。清湘石濟自題於昭亭之
雙幢下」，得知本幅成於康熙十三年（1674）。

關於石濤此時的行止，一六七〇年，他與法兄喝濤（？－1700 後）接掌
廣教寺，已有頗多的記述，略舉一二，願非添足。此時石濤住於宣城廣教寺，
寺荒廢已久，由其法兄喝濤主持復興，而有此題之相關人事地。敬亭山也稱
昭亭山，又名黃檗山，在宣城北門外五里處，以山麓有古敬亭得名。康熙六年，
石濤在宣城做畫頗多，如《十六阿羅漢應真》、「黃山」大幅，都是與敬亭
山關係的畫作。[1] 兩兄弟在此段時間的生活，在梅清（瞿山，1623－1697）曾
入山拜訪，有詩〈懷喝公石公敬亭山〉云：「敬亭雙松塔，兄弟一門空。寒
任穿蓬壁，饑常斷菜根。蓮花霜下吐，貝葉夜中翻。樂土原無著，何憂近塞
垣。」[2] 又，漸江弘仁禪僧（1610－1663）侄江注（生卒年不詳）及施閏章（愚山，
1618－1683）前往拜訪，江注留贈詩〈同愚翁訪喝濤石濤兩師雙塔寺〉云：「白
雲何處來，吾知離粵嶠。巾瓶手中攜，歷歷看山好。前因筆墨禪，相見即傾倒。
言念古昭亭，卓錫可終老。曲澗隱深篁，青岑細幽討。殘寺復為新，其功已浩
浩。門前一雙塔，將為兩師表。」[3] 此兩詩與本幅石濤自題內容皆有相合之處。

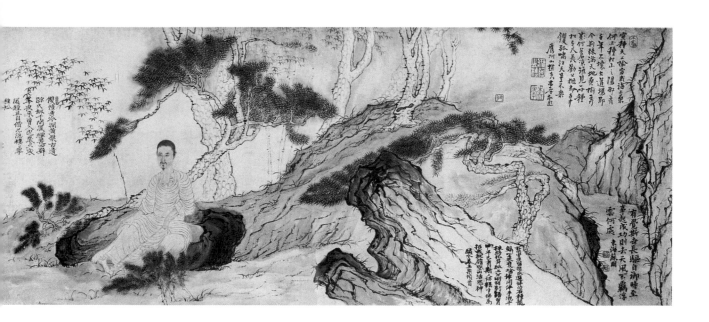

「且自偕兄隱」是指其法兄喝濤。[4] 有有關其描述，在梅清《天延閣刪後詩》收有一篇〈贈喝公〉的古風，敘說其德業高行，詩云：「喝公性寡諧，遠挾愛弟遊。出險澹不驚，渺然成雙修。朝發湘江涯，暮陟匡廬陬。宗風參黃檗，遂向孤雲留。此地富靈跡，飛錫承高流。法會良不虛，詢矣適所求。」[5]。

從石濤的自身書畫題跋及社交活動看來，石濤是一個很願意表現自我的人物。讀其詩不知其人可乎？研究石濤，石濤的長相如何，這一卷提供了具體「形象」，然而，甲寅年（1674）作於宣城廣教寺的這一卷《自寫種松圖小照》，在研究石濤中似乎不為學者所重視，對此卷的描述只見收藏者羅家倫（1897－1969）駐印度大使時（1948），在新德里所寫〈石濤的自畫像和石濤的哥哥〉一文。[6] 羅先生於文中記錄此卷的緣由，錄寫畫中的款題，並從石濤的題詩「且自偕兄隱」，提及石濤有一位哥哥「喝濤」，且對畫中石濤人物的衣著，與印度新德里所見的第五世紀笈多王朝（Gupta）雕刻中釋迦牟尼像表現的僧衣的描述比較，指出摺痕幾乎相同（圖 2-1）。這是美術史北朝齊曹仲達所畫佛像，筆法稠密重疊，衣服緊窄，後人因稱之「曹衣出水」（一說曹指三國吳的曹不興）。[7] 這種著名的描法，也流行於古代雕塑和鑄像，例如北齊（550－577）菩薩身軀（圖 2-2，山西省博物館藏）。「曹衣出水」的菩薩畫法，這也可以說石濤把自己比喻成佛（菩薩），也「象徵著弘法的使命感」。[8]

羅家倫也舉出見過羅聘應翁方綱之請於石濤所書《道德經》的臨本（圖 3-1，國立故宮博物院藏）、朱鶴年（野雲，1760－1833）為伊秉綬（1754－1815）作的臨本（圖 3-2）。對於《自寫種松圖小照》卷是否出自石

左 圖 2-1
笈多（Gupta）王朝雕刻佛像，第五世紀。

右 圖 2-2
（550－577）菩薩身軀山西省博物館藏。

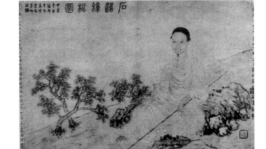

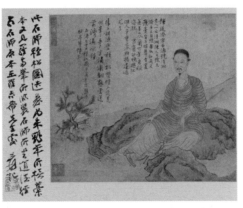

濤本人，倒有些許討論。張大千於其所藏之一臨本（圖 3-3）裱邊上有跋：「此石師種松圖造象，為朱鶴年所摹稿本，又見羅兩鋒（聘，1733–1799）所臨，裝石師所臨道德經前。石師原本在羅志希（家倫）先生處。爰記。」而傅申教授於其 Studies in Connoisseurship，將此畫品名加註：「傳 (attributed)」字。[9] 至若喬迅（Jonathan Hay）教授對此卷的懷疑，一是畫風的問題：「畫中安坐的人物，其謹細精準的描繪卻與畫面的精心擺置，戲劇性的明暗對比，和一再出現的奇矯松樹適成對比，可知臉部的描繪出於職業畫家之手。」[10] 又進一步說明：「奇怪的是，施閏章有一則畫跋，似乎是已經佚失的早期題跋，收錄在其文集中，明確指出這幅畫是梅清所作。他或許意識到這兩個畫家畫風上的相似性可能會造成混淆。施閏章甚至在〈石公種松圖歌〉詩作一開頭便提到兩人作品的相似性。施閏章與二人俱相熟，故其意見理論上應當可信，況且石濤在畫上的題識並未確指自己即是該圖作者。然而，另一件屈大均（1630–1696）所書的早期題跋，[11] 還有湯燕生（1616–1692）所書，現仍存於畫面的早期跋文，則都直指石濤為作者。雖然沒人仔細研究過梅清這個時期的繪畫風格，然這幅畫的造型、筆墨、構圖等都與石濤宣城時期的畫作相仿，故若只就風格層面來看，無須考慮施閏章令人困惑的題跋，或許是另一幅畫的題跋？也或許是施閏章搞錯了？」[12]

施閏章〈石公種松圖歌〉，指明畫出於梅清。按此詩詩題下註「畫是梅淵公筆」，詩文：

梅翁石公皆畫松，倔強不與時人同。石公飛錫騰黃嶽，萬松詭異羅胸中。揭來黃檗袈裟地，便擬手擎雙塔寺（案：廣教寺為黃檗禪師道場，俗稱雙塔寺）。莖草拈成丈六身，舊時雲鳥來依人。金雞舞罷吼龍象，種松欲遍無荒榛。上人逸興多如此，黃嶽千峰歸眼底。高坐松陰自在吟，役使神猿及童子。客來笑把種松圖，看取新松種幾株。俄頃空中聲謾謾，青天萬樹齊浮屠。為問西飛黃檗歸來無。[13]

讀原詩並無提到畫風相同，而是「皆畫松」。詩中的「高坐松陰自在吟，役使神猿及童子」，都說明與此畫內容相同。又屈大鈞為石濤賦〈石公種松歌〉：

> 石公好寫黃山松，松與石合如膠漆。松為石筍拂天來，石作松柯橫水出。
> 涇西新得一山寺，移松遠自黃山至，髯猿一個似人長，荷鋤種植如師意。
> 師本全州清淨禪，湘山湘水別多年，全州古松三百里，直接桂林不見天。
> 湘水北流與瀟合，重華此地曾流連，零陵之松更奇絕，師可今憶蛟龍巔。
> 我如女蘿無斷絕，處處與松相纏綿，九嶷松子日盈手，欲種未有白雲田。
> 乞師為寫瀟湘川，我松置在二妃前，我居滇南憶湘北，重瞳孤墳竹孃娟。
> 湘中之人喜師在，何不歸種蒼梧煙。[14]

屈大鈞詩更清楚地提及「涇西新得一山寺，移松遠自黃山至，髯猿一個似人長」，也沒有指出畫出於他手。相對地，從前幾句指的應該是畫出於石濤本人，那施閏章令人困惑的〈石公種松圖歌〉應是另一幅畫的題跋。

從今日所見，《種松圖小照》拖尾最早的趙烈文第一跋，已是晚到光緒元年（1875）了。這已晚於屈大鈞將近兩百年，屈跋被割裂失去是可能的。案，汪世清指出王典（字備五，浙江仁和人）有〈題石濤和尚種松圖〉七絕一首：「石公粵之全州人，卓錫敬亭廣教道場，游心詩畫，性亦夭嶠。種松圖蓋自寄其意云。敬亭山下日攜筇，慘澹追尋黃檗宗。故種青松天地外，不教勁節受秦封。」作於康熙丙辰（1676）與石濤在涇縣相聚之時，亦未見於今日卷上。[15]

前述對本幅的詩題及卷上戴木孝、蘇闢、王槩、汪士茂、湯燕生諸詩，[16] 多著重於石濤在宣城的生活及佛教教義，「移松遠自黃山至，髯猿一個似人長」，松意明確，猿從何而來，意有所指嗎？石濤居宣城之前，他在〈生平行〉一文中追述自己在康熙元年至七年（1662–1668）之間的事，就當時的情形說道：「三竺遙達三障開，越煙吳月扮崔嵬。招猿攜鶴賞不竭，望中忽出軒轅台。銀浦海色接香霧，雲湧仙起凌蓬萊。正逢太守劃長嘯，掃徑揖客言奇哉。」[17] 有研究者以石濤在涇川時飼養有猿為伴而入畫，想是從「招猿攜鶴賞不竭」這句得來。我們再看，同為禪師的祖琳在壬申年（1692）題語：「想見栽松舊主賓，長鑱木柄水雲身。黃猿智盡前驅力，白石心堅後起人。……壬申冬日為石老法弟和尚題兼正 黃海祖琳」此處「想見栽松舊主賓，長鑱木柄水雲身」與「黃猿智盡前驅力，白石心堅後起人」該如何推敲？畫面上挑松，黃猿在前，童子在後。「黃猿智盡前驅力」又指涉的是何事？出於何種典故？這首詩已是《自寫種松圖小照》之後十八年所作，此詩亦見錄於清人汪昉（1799–1877）《仿石濤聚石執拂小像》之跋：「壬申（1692）冬日喜石老法弟和尚北歸，袖公種松圖，□喜交集，援筆而題，不知自受拙陋，為博一正何如？」更說明是「壬申」年十月石濤北歸回到南京與祖琳相晤所作，[18] 此詩應有憶舊的情懷。而祖琳詩中「想見栽松舊主賓，長鑱木柄水雲身」的「主賓」是指誰？意以為是石濤與祖琳，且祖琳也是出家的水雲身，[19] 兩人相識早於此；況且祖琳是黃山腳下的新安歙縣人，或能從此反推祖琳與石濤兄弟曾相見於廣教寺。而「黃猿智盡前驅力。白石心堅後起人」所用的典故，可能出自貫休〈春山行〉的「重疊太古色，濛濛花雨時。好峰行恐盡，流水語相隨。黑壤生紅黍，黃猿領白兒。因思石橋

圖 4
清汪昉，《摹石濤執拂小影像》，全幅與人物特寫，1865年，福州市博物館藏。

月，曾與故人期。」[20] 其中，「黃猿領白兒。因思石橋月，曾與故人期」，「黃猿」是本幅畫面所見，「白石」應是指共同挑擔的童子，「心堅後起人」，又可視為語意雙關的「白石」，指的是石濤。

今存汪昉《摹石濤執拂小影像》（圖 4，1865），畫上轉錄石濤的詩：「有人為予寫樹下聚石執拂小影。」從身著袈裟，坐姿與執拂、怪木禪座看來，一如為佛教高僧或宗門祖師，圖畫其容顏或雕塑其形象，以供後代法裔、信徒瞻仰供奉的「頂相」。那《種松圖小照》呢？前述喬迅以「弘法」來看此小照。這卷自畫像，隱含的是石濤自我和身分的相關議題，並紀念他和兄長「重建黃檗古遺蹤」。這是以自畫像來作為一種儀式和地位或身分宣告，「弘法」上更是確認其傳法世代的地位，延續了臨濟宗傳法身分的證明。「頂相」有正式宗教服裝、象徵權威的椅子，然而，石濤正如晚明人物，強調個人主義的價值和專注於自我表現。他化身笈多王朝的佛像，刻畫成輪迴或轉換成佛祖。《種松圖小照》圖像不是「頂相」的固定模式，畫中愉悅的神情、笈多式僧袍、手持竹杖的優雅坐姿、寫實的臉部，此表現確認了文人傳統和宗教人物身分。再讀畫上的諸題跋詩文，隱藏在外觀之下的意義。這《種松圖小照》描繪的目的是公開紀念臨濟宗的聲望，也彰顯石濤兄弟的兩人功績。

相對於此，所作不是自畫像，卻言明畫中就是石濤自我。此見於《清湘書畫稿》（1696，北京故宮博物院藏）畫旁題識有：「老樹空山，一坐四十小劫。時在丙子長夏六月客松風草堂，主人屬予弄墨為快。圖中之人，可呼之為瞎尊者後身否也？呵呵！」（圖 5）「可呼之為瞎尊者後身否也」，明確地指出畫中人即是石濤本人的化身，樹洞中畫的是瘦骨嶙峋靜坐悟思的古佛，題句顯然也是將自己作為僧徒，期待後身成道成佛。

當石濤出佛入道，又有《大滌子自寫睡牛圖》（圖 6，1697，上海博物館藏）又是另一幅自畫像，畫旁題識：

牛睡我不睡，我睡牛不睡。今日請吾身，如何睡牛背。牛睡我不睡，我不知牛累。彼此卻無心，不睡不夢寐。村老荷簣之家，以覺甕酌我，愧我以少見山林樹木之人，不屑與交，命牛睡我以歸。余不知恥，故作睡牛圖，以見滌子生前之面目，沒世之踪跡也。耕心草堂自睡。

晚年之作，束髮戴冠，已是道士裝，且畫出了大鼻子，是自嘲道士就是「牛鼻子」。畫中的形像，想起是隱喻老子騎青牛過函谷關而去；雖說是睡，卻又讓人連想宋人所畫的「春醉圖」，家家扶得醉人歸，如北京故宮所藏的《田畯醉歸》，畫上的牛與道士裝的人物。這類應該不是肖像畫，歸為期待性的未來理想肖像畫。

石濤的畫技，畫路雖然寬廣，畢竟，人物畫的數量是相對地少，尤由是跡近肖像人物更少。然而，石濤能否畫像，應無疑義。石濤《五百羅漢四屏》（臺北私人藏，保利 2011 秋拍），作於丙午康熙五年（1666）年二十四歲。第四

幅〈論經悟道〉一和尚，雙手合十，
身著衣袍正也是「曹衣出水」一類，
上方長方形黑框寫道「阿長自像」
（圖7）。由於是側面六分像，略顯
清瘦，然從骨架、五官神情、以及
鬚鬚的長法觀之，此幅與成於康熙
十三年甲寅（1674），與《種松圖
小照》年齡有八年的差距，臉相畫
法雖有異，但仍容易地辨識出是同
一人。又李驎《虬峯文集》記有石
濤臉相，雖不詳盡，也多增一談助：
「高帝子孫多隆準，而大滌子準不
隆。不知靖藩，高帝之從孫也。從
孫而肖其從祖者，世蓋罕焉。」[21]《種松圖小照》、〈論經悟道〉（《五百羅
漢四屏》）「阿長自像」都未強調鼻樑。只就此一細節，倒也相符。

　　石濤是能畫人像的。上海博物館藏石濤〈致哲翁書翰·第四函〉，寫道：
「尊六兄小像，已草草而就。□□遣人□馳上教覽。不一。上哲翁道先生。
大兄統此，弟極頓首。」可見石濤還是具有職業性的畫像本事。又李驎《虬
峯文集》〈書笑錯子踏雪圖後〉，記他於曾於辛巳（1701）人日訪石濤大滌
草堂，石濤出示為蕭暘（字徵乂，號冶堂，一
做也堂，別號笑錯子）所畫的《法海踏雪圖》
小卷，「梅花露數點紅，而長橋橫焉。一人戴
笠著屐，衣闊袖道袍，右手持杖而左執梅花，
步而前，口若有所吟然。予曰：『此何人也，
而豪如是』，石公曰：『笑錯子也，予圖之
矣』」。[22] 讀此，雖未言及臉相畫法，然石濤能
作人像，可以無疑。對本卷臉像是職業畫像專
家的畫法，就可釋然。

　　《種松圖小照》上石濤（圖8）與童子（圖9）
的臉部，五官結構已用肖像畫法，可見石濤非不
能也。如鼻之輪廓，隱隱有先以細線為底，眼
框之用赭痕，上下眼皮及眼珠之細節，嘴唇角，
頭髮與鬚之細線接是精謹而準確；以淺絳染臉
之凹凸，對頭顱的骨肉立體感；而形象上不依
傍線描，這是存有西法的。明清之際，正面臨
肖像畫法的轉變，《種松圖小照》基礎以線為
主的像形，增而著重色彩的暈染，來表現有骨
有肉質量感。在這個大環境下，以石濤之多能，
在這種晚明以來的墨骨漬染法，一看便會，有

圖 5
石濤，《清湘書畫稿》，局部，
1696 年，北京故宮藏。

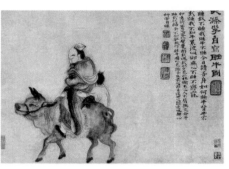

圖 6
石濤，《大滌子自寫睡牛圖》，
1697 年，上海博物館藏。

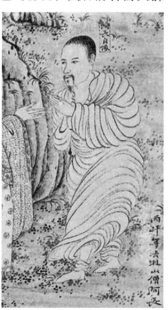

圖 7
石濤，〈論經悟道〉，《五百
羅漢四屏》之四「阿長自像」，
臺北私人藏。

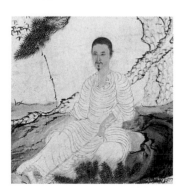

圖 8
石濤，《自寫種松圖小照》，
臉部特寫。

為者亦若是，恐不是單純的以石濤的畫跡，只有此孤例而給予否定。

前述臉部畫法，若與《洪正治像》（圖10）相勘，也不能不說有其相似處，但《洪正治像》石濤題記於丙戌年（1706），有「蔣子清奇美少年」句，去甲寅（1674）已過三十年；《吳與橋像》作於一六九八年，有蔣恆款，石濤應是比蔣恆年長一輩，蔣恆不可能補此《種松圖小照》。且就畫法，蔣恆畫洪正治，其輪廓線尚明顯，且有墨骨為底之層層漬染，《種松圖小照》雖也如此，情態顯得清雅多了，氣質上還是有所相差。這也說明，兩畫的時間雖在《種松圖小照》之後，石濤並不排擠此種畫法。康熙甲寅（1674）之際，有何肖像畫家與石濤有所往來，能為合作此事者。從風格上來比對，成於康熙三十六年丁丑（1697）的禹之鼎與王翬合作的《聽泉圖卷》，畫中主人「顥翁」（康熙朝戶部右侍郎，王時敏第八子王掞，圖11），臉部的處理頗為相似。禹之鼎（1647–1716）與石濤年歲相近，甲寅（1674）之際，禹之鼎在揚州，曾自畫像，並為徐乾學、姜宸英、汪懋麟畫《三子聯句圖》。[23] 宣城與揚州的距離，此段時間兩人可能往來否，此時禹之鼎之畫風如何？或在宣城有否水準良好的肖像畫家？足以擔當此任。恐都無解。

左 圖9
石濤，《自寫種松圖小照》，童子特寫。

中 圖10
清蔣恆畫人物，出自《洪正治像》（全幅見圖19），沙可樂美術館藏。

右 圖11
清禹之鼎與王翬合作，《聽泉圖》，人物特寫，南京博物院藏。

羅聘臨本《種松圖小照》，刻意步踵，固然臉龐猶有線痕，卻說明如羅聘這一位畫家，對生疏的畫題，有為者亦若是。羅聘能此，何以石濤不能？曾見石濤有做唐人書風的寫經《般若波羅密多心經》（圖12），這在石濤個人及清代書法史上是屬異類，筆者見時也相當驚訝，石濤怎能有這樣的寫法，不知是少見多怪，還是書畫家自身的風格就可以存在如此大的差異性。若能容納這種差異，再看此件《種松圖小照》就不用感到意外了。又，在同時代人的題詠，也無一句指涉畫像出於他人之手。

石濤的人物畫，被認為遠受李公麟，近得丁雲鵬的影響。從風格上看，此卷人物，獨是「隱秀」一格，就令人有此畫是否出於他手之虞。但是不是如此的判若兩人？石濤的細筆人物畫，如梅清跋《十六應真圖像》（圖13），譽為「真神物也」。向刻「前有龍眠濟」印（圖14）相贈，

圖12
石濤，《般若波羅密多心經做唐人寫經》，第四函，上海博物館藏。

石濤又另有「前有龍眠」印，敢用此印文，可見石濤於白描畫法之自許。私人藏《蕃人秋獵圖》（圖 15）也一樣用「前有龍眠濟」印。

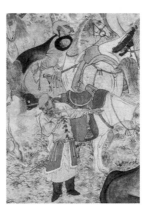

左 圖 13
石濤，《十六應真圖像》，人物特寫，1667 年，美國大都會博物館藏。

中 圖 14
清梅清，《跋十六應真圖像》刻「前有龍眠濟」印。

右 圖 15
石濤，《蕃人秋獵圖》，人物特寫，私人收藏。

此卷《種松圖小照》的白描畫法用「隱秀」也恰當。再就同年（1674）的《觀音圖軸》（圖 16），畫臉龐用筆，也是細緻；另一幅同名的《觀音圖軸》（圖 17），其衣袍正也是「曹衣出水」一類。又一件屬於四十歲以後的《松柯羅漢圖軸》（圖 18），其畫臉部，並不作神格的造型，反而如人間像。作於晚年的《大滌子自寫睡牛圖卷》（圖 6）畫臉龐也是存有細線。以這樣的畫法水準，轉而來畫《種松圖小照》應無不可。至於就配景的岩石松樹畫法（圖 1-1），取同年所繪之《觀音圖軸》（圖 16）勘合，其用筆與墨之滲暈，相通一致，不待多言。

石濤的畫技，畫路雖然寬廣，畢竟，人物畫的數量是相對地少，尤由是跡近肖像人物更少。存世石濤相關的肖像畫確實是與人合作，甚至可以說只是補景而已。這見之於一七○六年《洪正治像》（圖 19）與一六九八年《吳與橋像》（圖 20）皆與蔣恆合作的作品。除了一六九九年《黃硯旅渡嶺圖》（圖 21）無款識不具名氏合作，前二幅都清楚地標出合作者。相對地也說明石濤可以接受當時職業肖像畫家的畫法。從汪昉《摹石濤執拂小影像》（圖 4），畫上轉錄石濤的詩：「有人為予寫樹下聚石執拂小影」，都是說清楚的。《種松圖小照》畫卷上，石濤也是表明「自題」，同時人的題詠，也無一句指涉畫像出於他人之手。

文以誠教授（Richard Vinograd）對此《種松圖小照》的推測，以此卷既成於三藩之亂爆發當年（1674），其表面上的主題，「可能隱喻著對復興一事更寬廣的渴望：亦即欲

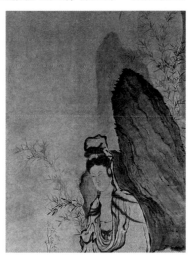

圖 16
石濤，《觀音圖軸》，觀音與松岩特寫，1674 年。

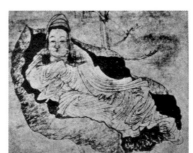

圖 17
石濤，《觀音圖軸》，觀音特寫，1684 年。

圖 18
石濤，《松柯羅漢圖軸》，臉部特寫。

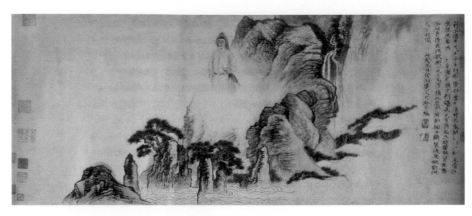

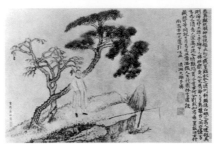

恢復石濤身為明宗室之個人與王朝的地位」。[24] 喬迅教授對此意見，以「此解卻無法與其用印臣僧元濟相合」。「臣僧一詞，乃是面對皇帝時的用語：最直接的解釋，是他把自己比擬作為其師旅庵與師祖道忞，曾在宮廷擔任的角色」。「臣僧一印相對而言較為少用，確實為石濤用於取悅清廷之畫作」。[25]「臣」字號，讓一位明宗室向清廷稱「臣」，確實令人費解嗎？就石濤的畫作，只見清元濟《詩畫合璧卷》第一幅〈海晏河清〉（圖 22，國立故宮博物院藏），款署：「東巡萬國動歡聲，歌舞齊將玉輦迎。方喜祥風高岱岳，更看佳氣擁燕城。堯仁總向衢歌見，禹會遙從玉帛呈。一片簫韶真獻瑞，鳳臺重見鳳凰鳴。臣僧元濟九頓首。」這很清楚的是呈給康熙皇帝，畫右下角「己巳」二字（康熙二十八年，1689）鈐印三：「原濟」、「石濤」，另一不識，並無「臣」字印。相對於此，卷中第三段、七段為博爾都所藏，倒也未見「臣」印。臣字款屢見於宋以來臣工（宮廷畫家）為皇帝所作，盛清時期尤甚，至若為高官作畫，國無二君，絕無稱臣的道理。因此，「臣僧元濟」的用印，不使用在進呈皇帝的畫上，此「臣」絕非均「君臣」之「臣」「用於取悅清廷之畫作」，而是秦漢前古用語，自我謙稱謂之「臣」。

「臣僧元濟」，此「臣」印，體制上專用於上呈皇帝，用於接駕的〈海晏河清〉猶有可言，豈能私下使用否？關於對石濤稱「臣」，從上世紀八十

年代起,如俞劍華、鄭為、呂佛庭,皆認為不可思議。[26] 自稱「臣」,古已有之。《孟子》:「在國曰市井之臣,在野曰草莽之臣。皆庶人也。」[27] 鄧散木（1898－1963）《篆刻學》:「有一面刻姓名,一面刻臣某,或某妾者。案:男子稱臣女子稱妾,皆卑詞也。古人相與語,亦多自稱臣,如史記述:『呂公曰:臣少好相人。』述朱家言『跡且至臣家。』非必對君始稱臣也。近有作賤子某某者亦此意。」[28] 簡單地翻檢如於王季遷、孔達編著的《中國明清書畫家印鑑款識》（以下簡稱《印款》）,[29] 很容易的檢出「臣」字冠頭的印章,不只是石濤如此用印,石濤的好友梅清有「臣清」印（《印款》頁 306、頁 307。圖 23-1）,梅庚有「臣庚」（《印款》頁 306。圖 23-2）,戴本孝「臣本布衣」（《印款》頁 481。圖 23-3）,雖文出〈出師表〉,能做一語雙關的謙稱才通。此外,惲向有「臣惲向印」（《印款》頁 355。圖 23-4）;盛大士有「臣大士印」（《印款》頁 369）,葉欣有「臣欣」（《印款》頁 413）,龔賢有「臣賢」（《印款》頁 510。圖 23-5）。黃易有「臣大易」（《印款》頁 397）。再以藏臺北故宮的王翬《墨蹟冊》之第一幅,以「象文」為名,按王翬介謁王時敏、王鑑之年在二十至二十一,此畫之署名及風格無二王之影響,定為十九歲前所作,[30] 鈐印為「臣翬」（圖 23-6）,此少年那來公職之「臣」,也足以為謙稱作證。這些用印絕對不是向皇上稱「臣」,而是謙卑詞。此可見當時風尚。

《種松圖小照》「臣僧元濟」（圖 23-7、23-8）,何時開始使用,尚待查證。[31] 解鈴還是繫鈴人,就石濤本人又有一夫子自道,也可在為石濤一生轉折「出佛入道」又做一解。此見之於被日本列為重要文化財的石濤名作《黃山八勝畫冊》第八幅〈文殊院〉（圖 23-9,京都泉屋博古館所藏）,畫近正中央處,石濤以細小之字寫道:「玉骨冰心,鐵石為人,黃山之主,軒轅之臣。濟。」此石濤之稱「臣」是「軒轅之臣」,而與「黃山之主」以相對。對於黃山,石濤《黃海雲濤圖》題:「黃山是我師,我是黃山友。心期萬類中,黃山無不有。……」同詩也有「精靈斗日元氣初,神彩滴空開劈右。軒轅屯聚五城兵,蕩空銀海神龍守」。道家的意念相當清楚。又題七古長詩題《黃山圖》（京都國立博物館藏）:「太極精靈隨地湧,瀲瀲雲海練江橫。遊人但說黃山好,未向黃山冷處行。三十六峰權作主,萬千奇峭壯難名。……」「黃山之主」可以得解。黃山,舊傳軒轅黃帝曾在此煉丹。又天津博物館藏《黃山元東翁先生八十壽‧畫黃澥軒轅臺》:「軒皇契至道,鼎湖晝乘龍。千載渺年追,俄此

圖 23-1
梅清「臣清」印。

圖 23-2
梅庚「臣庚」。

圖 23-3
戴本孝「臣本布衣」。

圖 23-4
惲向「臣惲向印」。

圖 23-5
龔賢「臣賢」。

圖 23-6
王翬「臣翬」印。

左 圖 23-7 「臣僧元濟」印。
右 圖 23-8 石濤題款。

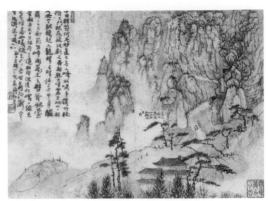

圖 23-9
石濤,〈文殊院〉,《黃山八勝畫冊》第八幅,全幅與題款特寫,泉屋博古館藏。

訪遺蹤。岩壑倏已冥,白日翳蒼松。浴罷丹砂泉,過宿軒轅宮。拂枕臥煙霞,摳衣問鴻蒙。人生非金石,西日不復東。……」此畫畫於「大本堂」中,當是晚期之作。

又上海博物館藏一六九七年作《雙松靈芝圖》,「雙松靈芝」本是道家長壽服食的象徵。有自作詩一首:「珍貝琳瑯何足美,不如圖畫古人言。知君有道托芳草,更欲與爾追軒轅。」石濤在一六九六年秋冬之際建「大滌堂」,隔年此圖「追軒轅」,已然出佛入道。《黃山八勝畫冊》成畫之際於石濤晚期,則又為石濤由佛入道,一般以大滌草堂建於一六九六年秋冬之際,人以道士相稱,[32] 已先做一解。讀罷不用再費詞,當無紛爭。此理既明,無庸再議。然欲堅持「用於取悅清廷之畫作」,亦可以石濤「陽奉陰違」做託辭。

畫中的自我形象

自畫像做了畫家如何自我定位,除了前舉題識上明說畫中人是石濤自我,此外,石濤常以第一人稱的題識詩文傾訴自己的情緒,每每暗示畫中的點景人物就是自我,也就是畫中的人物是石濤的自我形象。

《山水花卉冊》第十二幅〈讀離騷〉(圖 24,約 1664,[33] 廣東省博物館藏),畫一和尚坐於小舟前方讀書,款題:「落木寒生秋氣高,盪波小艇讀離騷。夜深還向山中去,孤鶴遼天松響濤。」《離騷》是懷憂故國,正可做為石濤遁身入佛門的寫照。以僧人的造形入畫,又見於《黃山圖冊》第六幅(圖 25,北京故宮藏),僧人戴帽,用以遮去髡頂。

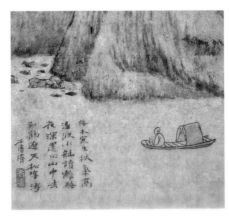

左 圖 24
石濤,〈讀離騷〉,《山水花卉冊》第十二幅,人物特寫,廣東省博物館藏。

右 圖 25
石濤,《黃山圖冊》第六幅,人物特寫,北京故宮藏。

《黃山圖冊》第十二幅（圖 26，北京故宮藏），右上臉有鬚髭，無長髮者當是僧石濤。這是遊黃山的即景，人以「松為巢」，畫的是黃山，卻令人想到李白〈望廬山五老峰〉詩云：「廬山東南五老峰，青天削出金芙蓉。九江秀色可攬結，吾將此地巢雲松。」[34]

又《山水十二屏》第五幅（圖 27，約 1671，[35] 福建積翠園藏）右上角有款：「松雪翁詩意為冠翁先生太史。」此為當是宣州時期，為徽州知府曹望鼎（冠五）所作。第五幅，畫意是出自陶淵明〈歸去來辭〉的「撫孤松而盤桓……臨清流而賦詩」。畫中人髠頂，從書畫的成熟度，做為早期為僧人之作，也畫出了身分。

石濤畫題中也頗多紀念性的敘事畫，故事人物也在畫面出現。當然點景人物，不同於肖像畫。《廬山觀瀑圖》（圖 28，約 1690，泉屋博古館藏）畫上題：「今憶昔遊，拈李白廬山謠。」畫中兩人可聯想到為石濤與喝濤遊廬山的追憶，人物服裝如明朝人，並無特殊處。[36]

《狂壑晴嵐》（圖 29，1697，南京博物院藏）、與《訪戴鷹阿圖》（圖 30，1698，佛利爾美術館藏），[37] 兩畫約略同稿，點景人物位置相同。《狂壑晴嵐》自題：「執筆大笑雙目空，遮天狂壑晴嵐中。」頭戴風帽，對客揮毫的是石濤自我，旁觀者是贈畫對象的西齋主人王仲儒（著有《西齋集》）兄弟。《訪戴鷹阿圖》題有：「夏日，訪迢迢谷戴鷹阿於長干里，縱觀作畫，雨中戴笠而歸。此詩昨於書中偶得之，今圖中三老，彷彿當時，因書其上，戊寅菊月，清湘陳人大滌子濟。」戊寅為康熙三十七年（1698），九月在揚州所作，戴本孝已去世五年，詩是在南京時期戴鷹阿自和州（安徽）來南京，石濤往

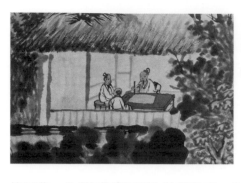

訪而作。[38]《訪戴鷹阿圖》追憶往事,畫中人物與《狂壑晴嵐》改裝易位,「縱
觀作畫,……圖中三老,彷彿當時」,《訪戴鷹阿圖》中執筆作畫,旁側及背
面者,石濤當是其一。

　　《南山翠屏》(圖 31,1699,東京博物館藏),畫的是歙縣豐樂水南吳
與橋(南高)家,與石濤在樓上相晤。座中右側著風帽,有杖在旁的當是石濤。

「戴笠」雲遊,見之於《山水
精品冊》(1677－1683 之間)第八
幅(圖 32)及《黃山八勝畫冊》第
五幅(圖 33-1,泉屋博古館藏)。
《山水精品冊》第八幅(圖 32),
有題:「石徑野人歸,步步隨雲起。」
畫中人「戴笠」寬袖道袍,持杖踏
雲而行,瀟灑的姿態,自謂:「瞎尊者寫此樂極。」氣息上正如此頁對題友
人李國宋詩:「繁雲抱空山,蒼蒼杳無際。高蹈一老翁,遊戲鴻濛內。」

　　石濤於宣城時期,一六七六年卅五歲登黃山。《黃山八勝畫冊》無年款,
以第四開題「遊黃山桃花白龍潭上同冰淋禪師作」,有句「伊予憶仙源輾轉
忽十載」,當作於一六八六年南京時期,[39] 這都是畫時在黃山的他。同冊之第
五幅題「尋藥爐丹井復看鳴絃泉」,「鳴絃泉」可見於畫中景,畫中人也是
「戴笠」寬袖僧袍(圖 33-1)。又,《黃山八勝畫冊》是憶寫宣城時期遊黃
山,其中第一幅,松下橫杖賦詩,遙望長江(圖 33-2);第三幅白龍潭賞瀑,
畫中人都明顯的作前述明式服裝(圖 33-3)。社交場合,《清湘書畫稿》第
一段(圖 34),畫:「南歸賦別金臺諸公」,畫舟中話別,束髻倚舷有鬚者,
或許就是石濤本人?《寫黃硯旅詩意冊》之〈宴別黃硯旅〉(1701)的點景人
物的無特徵,當然也無法確定那位是石濤。

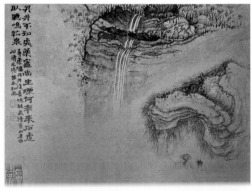

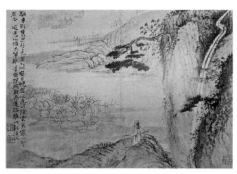

圖 33-2

石濤，《黃山八勝畫冊》第一幅，
全幅與人物特寫，1686 年，泉
屋博古館藏。

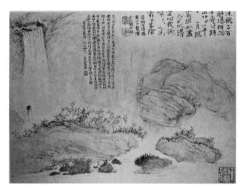

圖 33-3

石濤，《黃山八勝畫冊》第三幅，
全幅與人物特寫，1686 年，泉
屋博古館藏。

左　圖 34

石濤，《清湘書畫稿》第一段
「南歸賦別金臺諸公」，人物
特寫，1696 年，北京故宮藏。

右　圖 35

石濤，〈宴別黃硯旅〉，《寫
黃硯旅詩意冊》，人物特寫，
1701 年，香港至樂樓藏。

　　人我相聚的社交因緣，成詩入畫，《竹西圖》（圖 36，竹西亭在揚州，
當是揚州期作，紐約滌墨軒藏）說得最清楚。畫題：

　　靜到蒼茫自異，人從變邊荒唐。載筆雲間托色，拈題閒來偷忙。夏日同
　　王覺士、吳退齋、黃燕思諸君，載酒遊竹西，諸君云：「不可無詩，不
　　可無圖。」因寫此並題。云：「搖落風塵舊竹西，亭荒圃廢不曾迷。筆
　　端解脫炎涼句，剩取空林幾曲谿。」

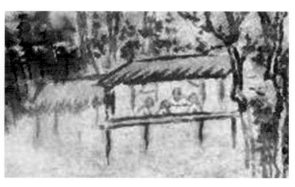

圖 36

石濤，《竹西圖》，全幅與人
物特寫，紐約滌墨軒藏。

圖 37
石濤，《秋林人醉》，人物特寫，1699-1703 年，美國大都會博物館藏。

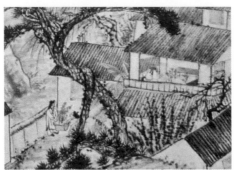

圖 38
石濤，《對菊圖》，人物特寫，無年款，北京故宮藏。

煙霧迷離中的草樹，四人相會，小點景人物，雖無特徵，畢竟，解得「不可無詩，不可無圖」之證。

《秋林人醉》（圖 37）畫中題：「……昨年與蘇易門（闢）、蕭徵（差），又過寶城看一帶紅葉。……」畫中持杖而行的是石濤，扶他的是蘇易門，後方為蕭徵。[40] 這一位戴風帽持杖的造形，也是石濤畫上最顯著的點景人物裝扮。陶季（1616-1703）〈贈石濤上人二首〉，第一句描述石濤是「皂帽蒙頭衣蔽衣」，[41] 長年戴此「皂帽」（黑風帽），也成為石濤自我裝扮的標記了。

《對菊圖》（圖 38）石濤戴風帽，應是與一小童共移盆菊上廳堂。所以題詩：「連朝風冷霜初薄，瘦菊柔枝早上堂。……蘊藉餘年為此輩，幾多幽意惜寒香。」此輩以寒香自惜，也是以第一人稱自居。石濤畫陶淵明題材的又一格。

私人藏〈臨窗揮翰〉（圖 39，《詩畫冊》第一開），人物雖小，幽居窗下，不盡想起訪戴鷹阿一景的下半布局。同冊第二開〈憶王郎〉（圖 40）為「中夜不寐」所做，與〈臨窗揮翰〉也是雷同的形象表現。

《山水精品冊》第九幅（圖 41，泉屋博古館藏）題：「聽猿初上閣，隨虎一分筇。余昔時居敬亭有此。今忽憶之不覺遊於筆底。」畫中人，露出上半

圖 39
石濤，〈臨窗揮翰〉，《詩畫冊》第一開與右下方人物特寫，私人收藏。

圖 40
〈憶王郎〉，《詩畫冊》第二開與右下方人物特寫，設色，27x21cm，私人收藏。

身，在青青松林中，持杖徐行，筆底人的夫子
自道回憶。畫山群尖峰，也與《山水精品冊》
之八，同一黃山意象。

　　《細雨虯松》（圖 42，上海博物館藏）
的橋上人是石濤自許的，卻已顯出老態。庚午
年《醉吟圖》（圖 43，上海博物館藏）自題：
「花入長安開必清，雨餘喚起早人行。折來自
曉堪憐惜，記得春風一樣輕。庚午長安秋日為
燕老道先生漫說。」持杯獨酌，或是把酒問
青天，一派欣然。或如藏於泉屋博古館的《黃
山圖》題句「有杯在手何辭醉」；或如〈庚辰
除夜詩〉：「擎杯大笑呼椒酒，好夢緣從惡夢
來。……爾今大滌齊拋擲」之句。

　　上海博物館藏《山水冊》第五幅（圖 44，
上海博物館藏）直道：「萬峰青破老夫眼。」
巖壑之間，悠悠獨自我一人，這是敘事性的自
我肖像畫，「老夫」自道。《山水冊》第八幅
（圖 45，上海博物館藏）題：「□□空林響，
蕭疏落葉聲。」人物抱胸靜賞，該是追求題句
的靜趣，就如唐詩的意境：「空山不見人，但
聞人語響。返景入深林，復照青苔上。」

　　《書畫雜冊》十四開之第二幅（圖 46，
廣州美術館藏）題：「諸方乞食苦瓜僧，戒行
全無趨小乘。五十孤行成獨往，一身禪病冷如
冰。庚午。長安寫此。」畫中這個持杖彳亍獨行就是五十歲（實四十九）在北
京的石濤。頭戴罩頭披肩的皂帽，躬背的老態身軀，落寞於煙雲之間。這樣的
衰病氣息在石濤畫中出現相當多，也讓人想起懷素《自敘帖》上「遠錫無前侶，
孤雲寄太虛」的情境。

圖 41

石濤，《山水精品冊》第九幅，
泉屋博古館藏。

圖 42

石濤，《細雨虯松》，1687 年，
上海博物館藏。

圖 43

石濤，《醉吟圖》，1690 年，
上海博物館藏。

左　圖 44

　　石濤，《山水冊》第五幅，上海
　　博物館藏。

右　圖 45

　　石濤，《山水冊》第八幅，上海
　　博物館藏。

左 圖 46
石濤，《書畫雜冊》十四開之第二幅，人物特寫，1690 年，廣州美術館藏。

右 圖 47
石濤，〈樹中隱者〉，《為器老作書畫冊》，《山水冊》第八幅，人物特寫，1695 年，四川博物院藏。

圖 48
石濤，《清湘大滌子三十六峰意》，人物特寫，1705 年，大都會博物館藏。

另一個自我是萌生由佛入道，裝扮又是另一造形了，見之於〈樹中隱者〉（圖 47《為器老作書畫冊》，《山水冊》第八幅，四川博物院藏），從題詩：「千峰躡盡樹為家，頭鬢鬅鬆薜蘿遮，問到山深何所見，鳥啣果落種梅花。」「千峰躡盡」，尋仙不辭遠，頭頂有亂髮，身著隱者「薜蘿」衣，亦如佛家的玄想模式，盤腿坐於松樹洞，這和下一年《清湘書畫稿》：「老樹空山，一坐四十小劫。」以佛像坐於樹幹的空洞裏，是佛是道，正在依違之間。〈樹中隱者〉與《清湘大滌子三十六峰意》人物也是類同的造形，而此幅更是修行人入定，披頭散髮。

《清湘大滌子三十六峰意》（圖 48，大都會博物館藏）既題「清湘大滌子三十六峰意」，讀《黃山圖》（1699，泉屋博古館藏）題識：「太極精靈隨地湧，瀅瀅雲海練江橫。游人但說黃山好，未向黃山冷處行。三十六峰權作主，萬奇千峭狀難名。……請看秋色年年碧，萬歲千秋稱廣成。」從「三十六峰權作主」得知，蕩船的當然就是石濤本人。則知此頃，石濤長髮中分，鬚髭在臉的道家人物了。

圖 49
石濤，《清湘大滌子三十六峰意》，1705 年，大都會美術館藏。

作為畫中石濤的另一造形，一般著明代的常見的服飾，交領長衣寬袖束髻。

又如〈舟中隱士〉（圖 49，《山水精品冊》第十幅，泉屋博古館藏）的人物是畫得很清楚。此幅只署款「小乘客苦瓜」，我想是一語雙關，說的就是石濤自我造形。雖是佛教徒款，卻如道家人物。同時之對頁黃白山題：「擬卜幽居處，浮家在水中，……幾多朝市客，不及釣漁翁。」漁翁向來就是隱者。

石濤，《書畫冊》十四開之第
六幅，全幅、人物特寫與題款，
廣州美術館藏。

　　《書畫冊》十四開之第六幅（圖 50，廣州美術館藏）畫抱膝人坐石上，
與前一圖〈舟中隱士〉，略同書體，「輸與攬冠人，吟詩坐苔石」，當然是石
濤自我。〈故國秋思〉（圖 51，《山水精品冊》第十一幅，泉屋博古館藏），
題：「斷行雁字波□□，難□余心故國愁。」畫側影，步向江邊，該是行吟澤
畔，如屈原的「故國秋思」。〈秦淮探梅〉（圖 52，《秦淮憶舊圖冊》第八幅，
克里夫蘭美術館藏）停篙獨立賞梅，詩句有「應憐孤老長無伴。因憶昔時秦淮
探梅聚首之地寫此」。景雖賞，舟上人，卻是「孤老長無伴」的空思回憶造意。

石濤，〈故國秋思〉，《山水
精品冊》第十一幅，全幅與
人物與題款特寫，泉屋博古
館藏。

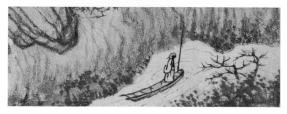

石濤，〈秦淮探梅〉，《秦淮
憶舊圖冊》第八幅，全幅與人
物與題款特寫，克里夫蘭美術
館藏。

　　〈松崖獨坐〉（圖 53，《因病得閒作山水冊》第一幅，普林斯頓大學美
術館藏）畫坐黃山擾龍松下。人物雖簡，畫出體弱之病態。登峰可以縱覽，這
是石濤所愛的題材，〈上山月在野〉（圖 54，《為季翁作山水冊》）為早年
之作，背向轉頭賞景，自信瀟灑。然為季翁作，亦可視為一身影射二人。

左 圖 53

石濤，〈松崖獨坐〉，《因病得閒作山水冊》第一幅，人物特寫，1701 年，普林斯頓大學美術館藏。

右 圖 54

石濤，〈上山月在野〉，《為季翁作山水冊》，人物特寫，1673 年，藏地不明。

〈東山〉（圖 55-1，《江南八景冊》第一幅，倫敦大英博物館藏），依款題，人行渡橋，「不辭幽徑遠，獨步入東山」，渴望的是「遙見一峰起，多應住此間」的安身之所。同冊〈雨花臺〉（圖 55-2，倫敦大英博物館藏）七律詩後，又跋：「雨花臺，予居家秦淮時，每夕陽人散，多登此臺，吟罷時，復寫之。清湘陳人大滌子。」登高獨立，蒼莽看流雲。

左 圖 55-1

石濤，〈東山〉，《江南八景冊》第一幅，約 1698–1700 年，倫敦大英博物館藏。

右 圖 55-2

石濤，〈雨花臺〉，《江南八景冊》第六幅，倫敦大英博物館藏。

〈策杖遠眺〉（圖 56，《望綠堂中作山水冊》，1702 年，斯德哥爾摩遠東考古博物館藏），柱杖於江邊峻巖上，儘管畫出江波淼淼，老境目中已覺無江波，畫中人也顯然一派頹然。

〈久旱逢雨〉（圖 57，《為姚曼作山水冊》第八幅，廣州美術館藏），畫是雨濕景色，題：「癸酉夏日（1693）客吳山亭喜雨戲作。」詩是同情庶民遭遇苦旱的民生關懷。柱杖立簷下，著道裝卻用「釋元濟印」，可見遊於佛道之間。

圖 56

石濤，〈策杖遠眺〉，《望綠堂中作山水冊》，1702 年，斯德哥爾摩遠東考古博物館藏。

《山水冊》第十幅（圖 58，1698 年，瀋陽故宮藏）題詩以第一人稱寫道：「乾坤與我同醉醒。……戊寅春日放艇湖頭，歸來引動潑墨清興。」畫雖簡，從題款看出是寄情也是記事，這都是象徵性的自我。

〈一枝閣〉（圖 59，《金陵懷古冊》第十二幅，1707 年，沙可樂美術館藏）石濤於一六八〇年（39 歲），住於南京長干寺一枝閣。近三十年後畫此夜景，故居重登。無言兀自立閣上，題詩說：「何人知此意，欲笑且

圖 57

石濤，〈久旱逢雨〉，《為姚曼作山水冊》第八幅，人物特寫，1693 年，廣州美術館藏。

聲吞。」説給自己聽的「閉門語」，人物小，卻一種憑欄獨眺的回憶意念，做
為一生的總結。

　　石濤之注重本人形象，年已老猶若是。著名的《石濤致八大山人函》（美
國普林斯頓大學藝術博物館藏）署名「濟頓首」，上鈐「眼中之人吾老矣」。
信中求畫《大滌草堂圖》：「一尺闊小幅，平坡上老屋數椽，古木樗散數株，
閣中一老叟，空諸所有；即大滌子大滌堂也，此事少不得者。」求畫點景人物
畫出他自己。再就「眼中之人吾老矣」，語出唐杜甫的《短歌行，贈王郎司直》，
前一句是「青眼高歌望吾子」，儼然也是崇敬八大山人的形象。

左 圖 58
　石濤，《山水冊》第十幅，
　1698 年，瀋陽故宮藏。

右 圖 59
　石濤，〈一枝閣〉，《金陵懷
　古冊》第十二幅，1707 年，
　沙可樂美術館藏。

小 結

　　上述的石濤佛道及皂帽蒙頭、明代服裝等等的幾種「自我形象」，不是肖
像畫，而是一種「自我概念」的畫像。石濤透過題款詩文，及重覆出現的共通
畫像（人），或者是造形，也可以説是打扮，再配上所畫的景物，説出了自己
在各種特定時空下的情感與處境。《種松圖小照》及〈論經悟道〉（《五百羅
漢四屏》）「阿長自像」，臉像具有「真實的我」，配合的景物，如衣著、黃
猿、童子、羅漢、樹石，用來表達石濤如何看待自己，作為石濤個人主觀對自
己的感覺，乃是「自我認知」的期許。《清湘書畫稿》（「老樹空山」）、〈大
滌子自寫睡牛圖〉、〈樹中隱者〉（《為器老作書畫冊》）、《清湘大滌子
三十六峰意》，意在成佛成道，都是此類。《山水花卉冊》第十二幅〈讀離騷〉、
《黃山圖冊》第六幅、《黃山圖冊》廿四之十二〈巢雲松〉、《山水十二屏》
〈撫松〉，畫僧人的自我，作為早期的自我形象。

　　交錯的時空，石濤與親友故實性的場面，如《廬山觀瀑圖》、《狂壑晴嵐》、
《訪戴鷹阿圖》、《南山翠屏》、《宴別黃硯旅》、《竹西圖》、《秋林人醉》，
「所言不可無詩，不可無圖」。這又是石濤個人表現在眾人面前的自己，畫出
「社會的我」。

　　「皂帽蒙頭衣蔽衣」是最貼近生活的形象,〈臨窗揮翰〉的中夜不寐,《山水精品冊》第九幅〈聽猿初上閣〉的山中獨行,〈醉吟圖〉的把酒問青天,《山水冊》之五悠悠獨自我一人,《書畫雜冊》十四開之第二幅的〈五十孤行成獨往〉,持杖彳亍獨行,這是敘事性的自我肖像畫,「老夫」自道。這些「自我形象」,即是生活中真實的我。著明人服裝的〈上山月在野〉、〈策杖遠眺〉、〈雨花臺〉以策杖登高,〈久旱逢雨〉是少有對民生的關懷,〈一枝閣〉則回憶一生,又是「主觀的我」。這多重形象的交會,隱意上成了石濤心中「理想的我」。[42] 畫史上石濤的「自我形象」,質佳量多,說石濤的畫是「自傳性」的畫,允為恰當。[43] 這也是石濤「自我形象」的類型(type)。

　　再從石濤這一含有「自我形象」的作品,做一繫年列表至於文末(見表一)。宣城時期(約 1666–1679),是忠實地以佛僧面貌出現為多。由佛入道,在一六九五至一六九六客居真州(儀徵)時。〈樹中隱者〉(圖 47)已萌生念頭,然於次年(1696)卻又有肯定性的身後為佛的《清湘書畫稿》(圖 5),可見此時期內心的依違徘徊。往後《大滌子自寫睡牛圖》(圖 6,1697),則已是道家人物。再以《清湘大滌子三十六峰意》(圖 48),「自傳性」的為僧為道類型,也可為生平身分再「以圖做證」。「皂帽蒙頭」,日常生活裝扮,從畫技的成熟度及體裁,或可歸為宣城丁未(1667)初遊過黃山以後出現。「皂帽蒙頭」隱去了為僧為道,卻是一生最為常見的類型。穿著明人服裝的類型,社交酬酢,如訪談、送別、雅集,標誌應是如一般的士子心態形象,獨行如〈上山月在野〉(圖 54)的壯年意氣自在,到了老年的疲態如〈策杖遠眺〉(圖 56),乃至〈一枝閣〉(圖 59)畫上的形色草草,人畫具老。「皂帽蒙頭、明人服裝」,這兩者又是一生隨情隨境,交相運用出現了。

　　畫家畫出畫中的自我形象,年長於石濤的石谿(1612–?)也有一例,藏上海博物館《石溪幽棲圖》款署:「石道人自為寫照」,然數量無法相比。三百年後,石濤的追踵者張大千(1899–1983),才見到又以類型式的自我形象出現,但類型也不多於石濤。

* 本文原發表於《故宮學術季刊》卷 32,期 1,2014 年 9 月秋季號。

石濤的自我形象

年　代	僧與道	皂帽袍	明朝式衣著
1664	《山水花卉冊》第十二幅〈讀離騷〉		
1665			
1664 約在康熙五年丙午前後，石濤來到安徽宣城，在宣城居住的十五年。	《論經悟道》阿長自像		
	《黃山圖冊》之十二	《山水冊》之五	
1667	《黃山圖冊》之六	《山水冊》之八	
1668			
1669			
1670			
1671	《山水十二屏》之五		

年　代	僧與道	皂帽袍	明朝式衣著
1673			 〈上山月在野〉《為季翁作山水冊》
1674	 《石濤自寫種松圖小照》		
1675			
1676			
1677	 《山水精品冊》	 《山水精品冊》之九	 〈故國秋思〉《山水精品冊》之十一 《山水精品冊》之十
1678			
1679			
1680 石濤於康熙十九年庚申（1680）三十九歲時應朋友之邀，抵居南京，居停至 1686 年。			

年　代	僧與道	皂帽袍	明朝式衣著
1680			 《書畫冊》十四之六，汪世清考證，石濤在宣城自稱為小乘客，在南京自號苦瓜和尚，又號清湘陳人或可與《山水精品冊》同一時段之作。
1681			
1682			
1683			
1684 石濤在南京（康熙二十三年）和揚州（康熙二十六年）兩次迎接康熙皇帝南巡。		 〈憶王郎〉《詩畫冊》之二	
1685			
1677	 《黃山八勝畫冊》之五		 《黃山八勝畫冊》之一 《黃山八勝畫冊》之三
1687 移居揚州		 《細雨虬松》	

年　代	僧與道	皂帽袍	明朝式衣著
1688			
1689			
1690 康熙二十九年庚午（1690）來到了北京暫住三年。		 《醉吟圖》 《書畫雜冊》十四開之二	 《廬山觀瀑圖》
1691			
1692　回揚州			
1693			 〈久旱逢雨〉《為姚曼作山水冊之八》
1694			
1695 至 1696 客居真州（儀徵）已有離佛門之念。	 《為器老作書畫冊》〈山水冊〉之八〈樹中隱者〉		
1696 康熙三十五年前後，營建了大滌草堂。	 《清湘書畫稿》	 〈臨窗揮翰〉《詩畫冊》之一，寫於大滌草堂。	 〈清湘書畫稿〉第一段，畫：「南歸賦別金臺諸公。」

年　代	僧與道	皂帽袍	明朝式衣著
1696			〈秦淮探梅〉《秦淮憶舊圖冊》之八（款：以宋紙八幅寄弟真州。真州是儀徵）
1697	《大滌子自寫睡牛圖》	《狂壑晴嵐》	《竹西圖》（應是居揚州後作，先置於此）
1698			《訪戴鷹阿圖》《山水冊》之十
1699		《秋林人醉》《南山翠屏》	

年　代	僧與道	皂帽袍	明朝式衣著
1700			 《江南八景冊》〈東山〉、〈雨花臺〉
1701			 《宴別黃硯旅》 〈松崖獨坐〉《因病得閒作山水冊》之一
1702			 〈策杖遠眺〉《望綠堂中作山水冊》
1703			
1704			
1705	 《清湘大滌子三十六峰意》		
1706			

年　代	僧與道	皂帽袍	明朝式衣著
1707			〈一枝閣〉《金陵懷古冊》之十二
未署年		《對菊圖》	

註　釋

❶ 石濤行止，研究已多，可參見比丘明復，《石濤原濟禪師行實考》（臺北：新文豐出版公司，1978）。此外，專對此時期，見朱良志，〈石濤在涇縣〉，收入氏著，《石濤研究》（北京：北京大學出版社，2005），頁233–245。

❷ 清・梅清，《天延閣後集》，收入《四庫全書存目叢書》（南濟：齊魯書社影印出版，1997，冊222，頁5），卷12。

❸ 汪世清編著，《石濤詩錄》（石家莊：河北教育出版社，2006），頁357。

❹ 關於喝濤，見朱良志，〈關於喝濤的幾個問題〉，收入氏著，《石濤研究》，頁233–245。

❺ 梅清，〈贈喝濤〉，《天延閣刪後詩》，收入《四庫全書存目叢書》，頁326。

❻ 羅家倫先生文存編輯委員會編，《羅家倫先生文存》（臺北：國史館、中國國民黨中央委員會黨史委員會，1989），冊8，頁494–499。

❼ 見宋・郭若虛，《圖畫見聞誌》（臺北：臺灣商務印書館，1983–1986，文淵閣四庫全書，冊812），卷1，〈論曹吳體法〉，頁13a–13b。

❽ 喬迅（Jonathan Hay）原著，邱士華、劉宇珍等譯，《石濤：清初中國的繪畫與現代性》（臺北：石頭出版社，2008），頁330。

❾ Marilyn Fu and C. Y. Shen, *Studies in Connoisseurship: Chinese Paintings from the Arthur M. Sackler Collection in New York and Princeton* (Princeton: Princeton University Press, 1973), p. 243.

❿ 喬迅（Jonathan Hay）原著，邱士華、劉宇珍譯，《石濤：清初中國的繪畫與現代性》，頁122。又於頁459註33，明言自我相信必定有專業的肖像畫家參與製作。

⓫ 原跋今已佚失，案是引自韓德林，《石濤評傳》（南京：南京大學出版社，1998），頁31。

⓬ Marilyn Fu and C. Y. Shen, *Studies in Connoisseurship: Chinese Paintings from the Arthur M. Sackler Collection in New York and Princeton*, p. 466. 喬迅將此意見於該書註44寫出。

⓭ 清・施閏章，《學餘堂詩集》（文淵閣四庫全書，冊1313），卷22，頁17a。

⓮ 屈大鈞為石濤作「石公種松歌」。見屈大鈞撰，《屈翁山詩集》，收入《四庫禁燬書叢刊》（北京：北京出版社，1995，冊243），卷2，頁18a。

⓯ 此為汪世清所指出，見汪世清編著，《石濤詩錄》，頁281、頁365。

⓰ 對於諸人的介紹，可參見汪世清編著，《石濤詩錄》，頁281註54，及頁363王櫨詩，頁365王典詩。文見該書附錄。

⓱ 石濤〈生平行〉詩見汪世清編著，《石濤詩錄》，頁18。

⓲ 汪世清編著，《石濤詩錄》，頁364。

⓳ 程霖生於《石濤題畫錄》記1679年石濤《枯墨赭色山水精品小幅》贈與祖琳。見朱良志，《石濤研究》，頁225。又康熙十八年（1679），石濤曾訪祖琳於永壽寺。汪世清編著，《石濤詩錄》，頁189。

⓴ 見唐至五代・貫休，《禪月集》（文淵閣四庫全書，冊1084），卷7，頁1a。

㉑ 明至清・李驎，《虬峯文集》，收入《四庫禁燬書叢刊》，冊254，卷16，頁65b。

㉒ 李驎，《虬峯文集》，卷19，〈書笑錯子踏雪圖後〉，頁77a–77b。蕭暘字號，見汪世清編著，《石濤詩錄》，頁241。

㉓ 見單國強撰，《禹之鼎》，收入《中國巨匠美術週刊》（臺北：錦繡出版，1996），冊084，頁30。

㉔ Richard Vinograd, *Boundaries of the Self: Chinese Portraits,1600-1900* (Cambridge: Cambridge University Press, 1992), p.61. 中文見喬迅，《石濤：清初中國的繪畫與現代性》，頁122。

㉕ 本段諸引號文字皆引自喬迅之敘述。見喬迅，《石濤：清初中國的繪畫與現代性》，頁122。

㉖ 近著見鄭拙廬，《石濤研究》（北京：人民美術出版社，1961），頁26。

㉗ 魏・何晏集解，梁・皇侃義疏，《孟子注疏》（文淵閣四庫全書，冊195），卷10，頁13–14。

㉘ 鄧散木，《篆刻學》（北京：人民美術出版社：1979），上篇，頁38。

㉙ Victoria Contag and Wang Chi Ch'ien, *Seals of Chinese Painters and Collectors of Ming and Ch'ing Periods* (Hong Kong: Hong Kong University Press, 1966), p. 307. 另有孔達、王季遷合編，《明清畫家印鑑》（臺北：臺灣商務印書館，1975）。

㉚ 按上海博物館藏，王翬之《仿沈周山水》，也署名「象文」，吳湖帆於右邊綾指出為王翬少作，屢見於故宮所藏冊頁。想當即此冊。

㉛ 喬迅，《石濤：清初中國的繪畫與現代性》，頁435，於年表1683條，記此印之何時啟用，但亦無法肯定。

㉜ 見朱良志，〈石濤晚年的出佛入道問題〉，收入氏著，《石濤研究》，頁126。

㉝ 《山水花卉冊》第七幅〈水仙〉署年「丁酉二月」，該年即1664年，用以推測該冊創作年代。

㉞ 唐・李白，《李太白文集》（文淵閣四庫全書，冊1066），卷18，頁7b。

㉟ 《山水十二屏》第十二幅右下角書「辛亥春仲」，該年即1671年，以此推測該冊創作年代。

㊱ 喬迅，《石濤：清初中國的繪畫與現代性》，頁410。

㊲ 喬迅，《石濤：清初中國的繪畫與現代性》，頁228。喬迅以為是助手所畫。

㊳ 汪世清編著，《石濤詩錄》，頁20。

㊴ 汪世清編著，《石濤詩錄》，頁184。

㊵ 此為喬迅對《秋林人醉》點景人物之認定。喬迅，《石濤：清初中國的繪畫與現代性》，頁68。

㊶ 陶季（1616–1703）《舟車集》卷2，轉引自汪世清編著，《石濤詩錄》，頁351，定為1694年所作。此外，如著名的《致八大山人函》，寫道：「濟有髮有冠之人」。石濤《為洪延佐所寫蘭竹冊》題：「白髮黃冠淚欲哭」。或謂戴帽為畏風寒。見李葉霜，〈石濤上人之研究〉，《中山學術文化集刊》，12期（1973），頁581。但不知何所據。

㊷ 對於自我形象的分類，本文參見 Morris Rosenberg, *Conceiving the Self* (New York: Basic Books, 1979)。

㊸ 此句「自傳性」，引用喬迅，《石濤：清初中國的繪畫與現代性》，頁143的用語。

13

石濤《寫竹通景十二軸》研究

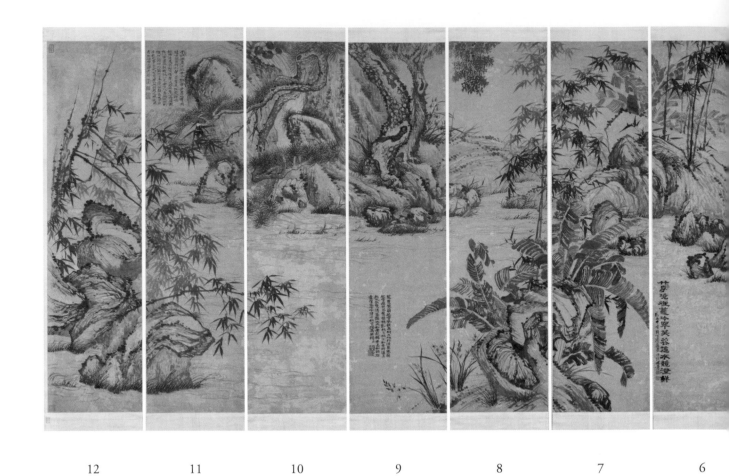

12 11 10 9 8 7 6

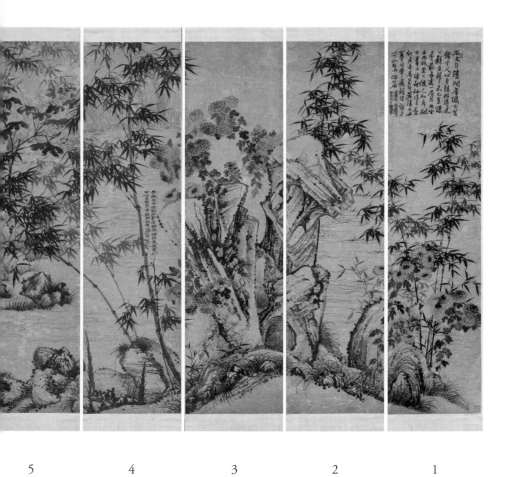

圖 1
石濤，《寫竹通景十二軸》，紙本水墨，每軸均 195x49 公分，臺北故宮藏。

5　　　　4　　　　3　　　　2　　　　1

圖 1.1
《寫竹通景十二軸》三角形之正倒相錯的布局。

臺北故宮藏石濤《寫竹通景十二軸》（圖 1、圖 1.1）本幅紙本，共十二幅每幅均縱一九五公分，橫四九公分，面寬約六公尺，題「癸酉（康熙三十二年，1693）冬初題於邗上之大樹堂」。這是石濤（1642-1707）居揚州所作。一九五八年收藏人張群七十歲，刊印此冊以為壽慶，張大千為文稱壽：「民國庚子、壬申之際」（1920-1922）記兩人相識於上海。張大千以「先師李文潔公題為天下第一大滌子」。[1] 何以為「天下第一大滌子」？其它品質優劣，容有見仁見智，石濤傳世尚有藏福州博物館積翠園藝術館藏《山水十二屏》（圖 1.2），看來沒有此屏的充實雄健。一九七八年張群將此通景屏（圖 1）捐贈臺北故宮。

圖 1.2．
石濤，《山水十二屏》選四，
原福建積翠園藝術館藏。

這一《寫竹通景十二軸》大畫通景屏，小溪曲折，岸邊虯松修竹，湖石芭蕉，間以蘭菊芙蓉，儼然一處經心布置庭園。《清史稿校註・藝術傳三》卷五百十一有載石濤：「畫筆縱恣，脫盡窠臼，而實與古人相合。晚遊江、淮，人爭重之。」[2] 此時約於康熙十二年（1673）左右，寄寓揚州城南靜慧寺，曾於平山堂見康熙皇帝。李斗《揚州畫舫錄・草河錄下》卷二有載：「（石濤畫）工山水花卉任意揮灑，雲氣迸出。兼工疊石。揚州以名園勝，名園以疊石勝，余氏萬石園，出道濟手，至今稱勝蹟。」[3]

有關「余氏萬石園」，為余元甲家園林。《揚州畫舫錄》載：「余元甲字葭白，一字柏巖，號茆村，江都邑諸生，工詩文，雍正十二年通政趙之垣以博學鴻詞薦不就。築萬石園，積十餘年殫思而成。今山與屋分，入門見山，山中大小石洞數百，過山方有屋，廳舍亭廊二三，點綴而已。時與公來往，文酒最盛，葭白死，園廢。石歸康山草堂。」[4] 又嘉慶《重修揚州府志》猶載其事：「萬石園汪氏舊宅，以石濤和尚畫稿佈置為園。太湖石以萬計，故名萬石。中有樾香樓、臨漪檻、授松閣、梅舫諸勝。乾隆間石歸康山，遂廢。」[5] 另，道光年間錢詠《履園叢話》：「揚州新城花園巷，有員氏片石山房，二廳之後，未疊以

方池，池上有太湖石山一座，高五六丈，甚奇峭，相傳為石濤和尚手筆。」[6]

「片石山房」今猶存殘蹟，古建築園林學家陳從周教授在《揚州園林》一書描述：「地址相符。……山旁還有走馬牆（川樓），池雖被填沒，可是根據湖石駁岸的範圍考尋，尚能想像到舊時水面的情況。假山所用的湖石與記載亦能一致，山峰高出圍牆，它的高度和記載的相若。獨峰依雲，秀映清池。」從「獨峰依雲，秀映清池」[7] 這種境地，也與通景屏，若合符節。

畫中的布局，人工多於自然。以水岸為界，畫中前後兩景，每一景相互之間，幾成為三角形之正倒相錯（圖 1.1）。兩岸是掩映中，成景一前一後，清楚分明。這是畫面的效果。如果是真實的立體空間，人行動於其間，那移步換景，也就有一近一遠，這是造景上，柳暗花明又一村的手法。

從題材上説，這是江南庭園所有。壘石之藝，非工山水者不精。堆假山壘石的能手，錢泳《履園叢話》卷十二〈藝能〉謂：「堆假山者，國（清）初以張南垣（名漣，1587– 約 1671）為最，康熙中則有石濤和尚。」[8] 張南垣，以畫家而專工疊石。王時敏的樂郊園，就是出於張南垣之手。今臺北故宮藏有沈士充《郊園十二景》一冊、上海博物館也有一冊，皆可見張氏造園手法，[9] 其畫法「旁通」於累石，[10] 堆土砌石，自是畫中的畫材之一，比之於畫，以之入畫，很容易生色的。石濤的《畫語錄》亦云：「峰與皴合，皴自峰生。」[11] 此十二屏之第二、三、四軸，第七、八軸，做為水岸前景的峰石，也與這兩句合。

畫中的布局，人工多於自然。從題材上説，這是江南庭園所有的特色。疊石之藝，非工山水者不精。此畫通景屏可就園林設計觀察。石濤畫此屏的石頭上自題「石文自清潤」，及米顛的故事，這是改蘇東坡「石文而醜」，這是説出庭園設計人對石的愛好。園林內「無園不石」，畫中以竹石相搭的手法（圖 2），這在明清之際的版畫描繪園林無不如此。例如，以鹽商致富的新安汪廷訥[12] 所刊印的《環翠堂園景圖》[13] 畫中一角的置石與翠竹（圖 3），以及元代高明（1305–1359）《琵琶記》的明末（1573–1620 編輯）刊本插圖園景（圖 4）等，時代雖異，何其相通。另外，蘇州網師園老照片中，橫空而出的松枝（圖 5），也見於此

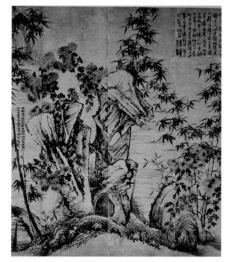

圖 2
通景屏石濤畫竹菊石相搭配

左 圖 3
《環翠堂園景圖》，錢貢繪圖，黃應組鐫刻，明萬曆年間 (1602–1605) 刊，畫中一角的置石與翠竹。

右 圖 4
《琵琶記》明末（1573–1620 編輯）刊本插圖的園景

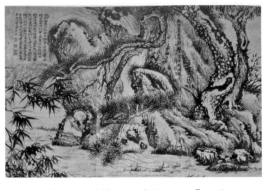

圖 5
蘇州網師園，橫空而出的松枝。

圖 6
通景屏石濤畫樹老婆娑倒掛枝。

屏的第十幅布局（圖 6），正對應石濤自題「樹老婆娑倒掛枝」。又，蕉竹相配（圖 7），也可於「留園」及許多江南園林見到（圖 8）。

畫中的石塊堆疊成山，江南稱「掇山」、「疊山」；也有屹立的石峰，石偏向於直立，稱為峰石、立石、景石。園林的立峰之美，就其外形說，有兩種情況，一是玲瓏美，一是頑拙美。觀賞用的置石，來於自然，意趣要求高於自然。這一通景屏的峰石是頑拙美。畫屏中水有靜態，也有小波瀾。溪澗流水、山、石、蘭、竹、松、菊、芭蕉雖由人作，卻是宛然天開眼前。石濤此屏是「以畫入園，因畫成景。」吳偉業記述張南垣：「經營粉本，高下濃淡，早有成法。初立土山，樹石未添，岩壑已具，隨皴隨改，煙雲渲染，補入無痕。即一花一竹，疏密欹斜，妙得俯仰。」[14] 此描述移至精於造園的石濤此件十二通景屏，也未嘗不可。

柳宗元在《鈷鉧潭西小丘記》為園林意境作了的詮釋：「清冷之狀與目謀，澄澄之聲與耳謀，悠然而虛者與神謀，淵然而靜者與心謀。」[15] 這「目、耳、神、心」的直接感觸，石濤在題識中，如第一幅的「石文自清潤，……令人心

圖 7
通景屏石濤畫蕉竹相配。

圖 8
「留園」竹叢與芭蕉。

目朗」、第九幅的「石邊聲落古今清」，也能就畫同賞其趣，有了愉耳、悅目、怡心神的體驗，而昇華為詩情畫意的意境。

再說此幅畫外背景上的問題。北京故宮藏《石濤書札：致江世棟（岱瞻）函》，時間為一七○二年（或後），信中述及畫潤之例：

> 得屏一架，畫有十二，首尾無用，中間有十幅好畫，拆開成幅。故畫不可作屏畫也。弟知諸公物力，皆非從前順手，二十四兩為一架，或有要通景者，此是架上棚上，伸手仰面以倚，高高下下，通常或走或立以作畫，故要五十兩一架。老年精力不如，舞筆難轉動，即或成架，也無用，此中或損去一幅，此十一幅皆無用矣！不如只寫十二者。……[16]

讀「文」正可為「畫」做註。畫幅通景，拆開成幅，費心布局，要價若干，石濤「不敢望求布施，聞寫青山賣」，正足以為專業畫家所能。《國朝畫徵續錄》的作者張庚（浦山）以石濤「小品絕佳，其大幅氣脈未能一貫耳」。[17]倘見此屏，當無此評論。這樣的畫價，如何？當年有正式潤筆費的，如果做一個實際的購買力比較。康熙四十八年（1709）七月初三，石濤的友人曹寅，報告給康熙皇帝揚州的米價，一石是「一兩二錢」。兩個月後，康熙四十八年（1709）九月初二，曹寅又報告揚州的米價，一石是「八錢」。[18]

回到當今臺灣米價。一斗為七公斤，十斗一石為七十公斤。米價等次不一，中等價約新臺幣六十元，一石為四千二百元。以平均每一石為一兩銀則：

24 x 4,200 ＝ 100,800 元（約美金 3055 元）

50 x 4,200 ＝ 210,000 元（約美金 6363 元）

《紅樓夢》有螃蟹宴，劉姥姥道：

> 這樣螃蟹，今年就值五分一斤。十斤五錢，五五二兩五，三五一十五，再搭上酒菜，一共倒有二十多兩銀子。阿彌陀佛！這一頓的錢夠我們莊稼人過一年的了。[19]

就揚州當地，李斗《揚州畫舫錄》「如意館食肆」：

> 如意館食肆。在大東門釣橋大街路北，前一進平房，後一進度板為地，設梯而下，又一層為樓下房，墙旁小廊，即館中樓下房廊。故老相傳云，舊時此館，每席約定二錢四分。酒以醉為程。名曰包醉。[20]

乾隆年間，葉夢珠《閱世編》「彙上海物價」：

> 大絨，前朝最貴，細而精者，謂之姑絨，每疋長十餘丈，價值百金，惟富貴之家用之。以頂重厚綾為裏，一袍可服數十年，或傳於子孫。自順治以來，……今最細姑絨，所值不過一、二十金一疋，次者八、九分一尺，下者五、六分而已。[21]

比較工藝品，《中國社會史料叢抄》：

> 露香園顧繡，海內馳名，不特翎毛、花卉，巧若生成，而山水、人物無
> 不逼肖活現，向來價亦最貴。尺幅之精者，值銀幾兩？今全幅七八尺者，
> 不過以一金為上下，絕頂細巧者，不過二三金，若四五尺者，不過五六
> 錢一幅而已，然工巧亦不如前。[22]

當時已可使用眼鏡：

> 眼鏡，……順治以後，其價漸賤，每幅值銀不過五、六錢。……惟西洋
> 有一種質厚于皮，能使近視者秋毫皆晰，每副尚值銀價二兩。[23]

至於文房用品：

> 蘇州觀音石硯……每方所值不過二三錢而已。

毛筆，嘉慶時《西清筆記》記：

> 前門筆舖中最下者，董其昌所謂三文錢雞毛筆，今則須五六文矣！

又記浙江青田印石：

> 其精者為凍石，……每兩值銀兩許。

那就相對地價貴了。錢泳《履園叢話》（道光年間所作）：

> ……順治初，良田（每畝）不過二三兩。康熙年間，長至四五兩不等，
> 雍正間，仍復順治初價值，至乾隆初年，田價漸漲，然余五、六歲時，
> 亦不過七八兩，上者十餘兩。今閱五十年，竟亦長至五十餘兩矣！[24]

　　書畫本身相比，當時比起石濤更有名氣的畫家王翬，已廣為人收藏。高士奇《江村書畫目》「自怡手卷」記《王翬畫千巖競秀圖》一卷，並註「為號自存」價「四兩」。[25]這是高士奇心中好畫的價格。相比較時代稍後文人的筆潤，《清稗類鈔》記揚州鹽商「安麓村刻書譜」，顯然是闊氣的。「乾隆時，鹺賈安麓村重刻孫過庭《書譜》數石，以袁子才主持風雅，餽二千金求袁題跋。袁僅書『乾隆五十七年某月某日，隨園袁某印可，時年七十有七』。二十二字歸之，安已喜出望外矣。」[26]更為人所熟悉的鄭燮（板橋），也於揚州賣畫，鄭板橋乾隆二十四年（時年六十六歲）自訂潤格：「大幅六兩，中幅四兩，小幅二兩，條幅對聯一兩，扇子斗方五錢。」[27]

　　從職業畫家的眼光看來，鄭燮（板橋）乾隆十二年於濟南鎖院有一說明當時揚州畫家筆潤：「王蓂林澍、金壽門農、李復堂鱓、黃松石樹穀後名山、鄭燮、高西唐翔、高鳳翰西園，皆以筆租墨稅，歲獲千金，少亦數百。」（圖9）[28]說來書畫家在揚州盛世，應了「硯田無惡歲」一句話。晚明以來書畫潤例資料相當多，石濤的價格並不特殊。石濤畫屏要價二十四兩是十二幅，那每幅二兩；特殊的通屏五十兩十二幅，每幅四兩多而已。這與王翬約略稍低了，與鄭燮比，

也可看到康熙到乾隆畫價明顯漲高了。

圖 9
鄭燮於濟南鎖院寫當時揚州畫家筆潤，博寶藝術網藏品。

這麼大的畫賣給誰？第十一幅有款：「姬老年翁」，當是此屏擁有者，然一時無考。此外，想到揚州的鹽商。揚州的俗諺：「堂前無字畫，不是舊人家。」廳堂陳設：「文氣」重於「財氣」。最講究的是一進門就可看見的屏風。《揚州畫舫錄》卷十七：「陳設以寶座、屏風為首務。」[29] 有關屏風的樣式，《揚州畫舫錄》中不僅詳細說明了形制和做法，有的還明示了具體的大小尺寸，單是屏風的名稱就有：玻璃圍屏、通景圍屏、畫片玻璃圍屏、三屏風、插屏門和四抹玻璃門等。其中座屏，揚州人又稱為「地屏」，屏面為單數，或三扇，或五扇，屏面連扣而成，中間高，兩邊低，故又稱為「山字屏」。屏面的下方有墩木，屏面插於墩木榫槽中。在墩木的兩側各有一根立柱，立柱上有站牙，分別從兩邊夾著屏板。座屏不僅屏面或畫或雕或漆，墩木、立柱、站牙等處都可施加雕飾。

石濤此《寫竹通景十二軸》大畫屏，現已裝成可捲曲收藏的掛軸十二幅（圖 10），應非原裝，原裝潢當成「屏」。究竟當時完成形狀如何？今已費疑猜。但晚明清初大畫屏出現於小說戲曲的附圖版畫頗多，目前能有相同實物存留否？同樣時代可見於美國大都會博物館所藏揚州盛世的袁江（活動於1690–1746）《桃花源十二通景屏》，成於康熙五十八年己亥年（1719）；另有京都國立博物館藏袁江《九成宮》（1720）裝屏背面為王雲《山水樓閣圖》（1720），不知為原裝否？北京故宮中有康熙《書洛神賦》八屏，想係原裝。

連屏的裝裱形式，古來已多，這《寫竹通景十二軸》，是否如前引〈石濤書札〉：「得屏一架，畫有十二，首尾無用，中間有十幅好畫，拆開成幅。……」這十二幅畫可是「拆開成幅」，單獨成畫？或者是如日本學界所說的是一種「離合幅」。連幅排列出來是一大景觀，各幅單獨也能觀看。畫家的落款鈐印，也各幅獨立。古畫中能找到的圖例並不多，如日本京都高桐院傳為李唐的二幅《山水圖》；明杜貫道的《離合山水圖》（東京國立博物館）；清伊海的《離合山水圖》。[30] 就此，這《寫竹通景十二軸》單就拆開每幅的構圖，也應能符合「拆開成幅」？就構圖完美度來衡量，除了「幅九」下方，一片蕉葉，顯得突兀外，應可接受。論畫，畫理愈備去畫愈遠，畫無常法，而有常理。《寫竹通景十二軸》是大幅，就如寫大字的常理是難於結密而無間。

圖 10
《寫竹通景十二軸》現已裝成可捲曲收藏的掛軸十二幅。

《寫竹通景十二軸》也是構景「結密」一型，尤其見於前五幅、幅七、幅八及幅十一、幅十二；幅六、幅九則以題款來增重，減少空白之虛，幅十則下方有一叢竹葉，都是用來使畫面「實重於虛」。就此，單獨成畫，畫幅構景密中還是分得出空間井然有序，宜其「拆開成幅」。從造園的觀點，這猶如推窗一望，所見的「窗框景」，或者說堂屋中的連扇門，一門所見就如一軸了。

畫中共有落款六題，見於本幅一（癸酉〔1693〕冬）、本幅四（無年款）、本幅六（重題；無年款）、本幅九（甲戌〔1694〕復題）。本幅十。本幅十一。題語位置，畫境也無從置疑。

後記：石濤寫竹通景十二軸，以畫竹為最主要之景。相關於石濤之畫竹成就，自不待言。對其畫竹師承，研究史上，汪世清《石濤散考之七：陳貞庵》一節（載《朵雲》第五十六集《石濤研究》，第 49 頁，上海書畫出版社 2002 年版），後又收錄於《卷懷天地自有真》下（臺北：石頭出版，2006，頁 598–599）述及石濤有一畫，錄出畫之題款，言從學陳貞庵，然無引文出處及附具體畫作為圖證，而在二〇一七年中國嘉德秋季拍賣圖錄登有此圖，畫名為《蘭竹圖》軸（圖 11）[31]，畫上自題：「余往時請教武昌夜泊山陳貞庵先生學蘭竹。先生河南孟作令，初不知畫，縣中有隱者，精花草竹木。先生授學於此人。予自晤後，筆即稱我法，覺有取得。今畫此數片請教，謂翁印可。清瞎尊濟。」圖文附錄於此，用增談助。（畫幅右上方有張大千簽題為「石濤蘭竹」）

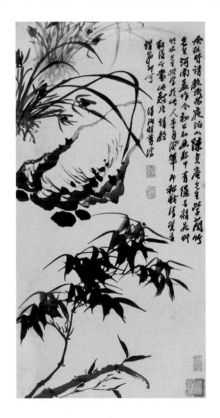

圖 11
石濤，《蘭竹圖》軸，私人收藏。

* 本文原發表於《豪素深心》明末清初遺民金石書畫學術討論會 (2009)，澳門藝術博物館。

註 釋

❶ 未見於今日保存原件。案，見於《石濤寫竹通景十二軸》（江西：理工，1927）出版品。

❷ 《清史稿校註·藝術三》（臺北：國史館，1986–1992），卷 511，總頁 11555。

❸ 清·李斗，《揚州畫舫錄·草河錄下》，收入於《續修四庫全書》（上海：上海古籍出版社，1995），卷 2，頁 7，總頁 592。石濤被誤稱為「道」濟，自張庚《國朝畫徵錄》始。

❹ 《揚州畫舫錄》，卷 15，頁 6，收入於《續修四庫全書》，總頁 746。

❺ 《重修揚州府志 一》，卷 30，頁 40（南京：江蘇古籍出版社，1991），總頁 493。

❻ 清·錢詠，〈片石山房〉，《履園叢話》，卷 20，頁 7，收入於《筆記小說大觀 二編》第 5（臺北：新興書局，1978），總頁 3140。

❼ 見陳從周，《揚州園林》（臺北：明文出版社，1987），頁 3。

❽ 清·錢泳，《履園叢話》，卷 12，頁 11，收入於《筆記小說大觀 二編》（臺北：新興書局，1978），總頁 2932。

❾ 樂郊園，庚申（1620。泰昌元年，年二十九）經始，中間改作者再四，凡數年而後成。見清·王時敏，《王煙客集》，卷 10，收入於編纂委員會編、紀寶成主編，〈奉常公遺訓〉，《清代詩文集彙編（7）》（上海：上海古籍出版社，2010），頁 1–2，總頁 610–611。（內收錄有：偶諧續草一卷；西廬詩草二卷；西廬詩餘一卷；奉常公遺訓一卷；尺牘二卷；附錄三卷；減菴公詩存一卷；西田詩集一卷；西廬懷舊集一卷）。

❿ 張南垣，「學畫於雲間某。得其筆法，久之而悟，曰：『畫之皴澀向背，獨不可通之為疊石乎？畫之起伏波折，獨不可通之為堆土乎？今之為假山者，聚危石，架洞豁，帶以飛梁，矗以高峰，據盆盎之智，以籠岳瀆，使入之者，如鼠穴蟻垤，氣象蹙促，此皆不通於畫之故也。且人之好山水者，其會心正在不遠。於是為乎平岡小坂，陵阜陂迤，然後錯之以石，繚以短垣，翳以密篠，若是乎奇峰絕嶂，累累乎牆外而入，或見之也。其石脈之所奔注，伏而起，突而怒，犬牙錯互，央林莽，犯軒楹而不去。若是乎處大山之麓，截溪斷谷，私此數石為吾有也，方塘石泅，易以曲岸廻沙...』...荊浩之自然，關仝之古澹，元章之變化，雲林之瀟疏，皆可身入其中。」見黃宗羲，《南雷集撰杖集》（上海：商務印書館，1922），頁 14 上 –15 上。

⓫ 〈皴法章第九〉，《苦瓜和尚畫語錄》，收入於《美術叢書》（臺北：藝文印書館，1975），初集第一輯，頁 48–49。

⓬ 環翠堂主人，嘉靖年間出生，卒年不詳，任鹽運使。

⓭ 由錢貢繪圖，黃應組鐫刻。明萬曆年間（1602–1605）刊行。

⓮ 吳偉業，〈張南垣傳〉《梅村集》（文淵閣四庫全書），卷 38，頁 13。

⓯ 柳宗元，《鈷鉧潭西小丘記》，收入於《柳河東集》（文淵閣四庫全書），卷 29，頁 5。

⓰ 石濤書札〈致江世棟（岱瞻）函〉，原件藏北京故宮博物院。文轉錄於鄭為〈論畫家石濤〉。收入於鄭為主編，《石濤》（上海：上海人民美術，1990），頁 119。

⓱ 張庚，《國朝畫徵續錄》，卷下，收入於周俊富輯，《清代傳記叢刊·藝術類》（臺北：明文書局，1985），頁 112。

⓲ 據國立故宮博物院藏《宮中檔》原件。

⓳ 清·曹雪芹，〈第三十九回 村姥姥是信口開合〉，《紅樓夢校注》（臺北：里仁出版社，1984），頁 602。

⓴ 清·李斗，《揚州畫舫錄》卷 9，頁 25，收入於《續修四庫全書》（上海：上海古籍出版社，1995），冊 733，總頁 677。

㉑ 清·葉夢珠，〈食貨〉6，《閱世編》，卷 7，頁 162，收入於《筆記小說大觀》（臺北：新興書局，1983），35 編第 5 冊。

㉒ 《中國社會史料叢抄》（臺北：商務印書館，1965，臺一版），頁 352。

㉓ 同註 19，頁 163。

㉔ 清·錢泳，《履園叢話》，卷 1，頁 14，收入於《筆記小說大觀》（臺北：新興書局，1978），2 編第 5 冊，總頁 2609。

㉕ 清·高士奇，《江村書畫目》（香港：龍門書店，1968），無頁數。

㉖ 清·徐珂，《清稗類鈔 八》（臺北：商務印書館，1966），頁 147。

㉗ 清·鄭燮，《鄭板橋集》（臺北：漢京文化公司，1982），頁 195。

㉘ 見博寶藝術網藏品所載。

㉙ 《揚州畫舫錄》，卷 17，頁 29，收入於《續修四庫全書》，總頁 783。

㉚ 參見，藤田伸也，〈中國繪畫の對幅〉，收入《對幅》（奈良：大和文華館，1995），頁 5–12。

㉛ 圖版出自中國嘉德秋季拍賣圖錄：《大觀——四海崇譽慶典之夜·古代書畫》，2017 年 12 月 18 日，拍品編號 443。作品流傳有註明為方聞教授曾寄藏於美國普林斯頓大學藝術博物館。

14

康熙朝宮廷繪畫三題
——舉臺北故宮藏畫為例

小 引

康熙帝，生於一六五四年五月四日，薨卒於一七二二年十二月廿日。八歲
登基，十四歲親政。有一生活記錄於康熙二十一年（1682）壬戌八月初八日《起
居注》：

> 上方御翰墨。命二臣近榻前指所臨帖謂曰：「此黃庭堅書，朕喜其清勁
> 有秀氣，每暇時輒一臨摹汝等審視果真蹟否？」二臣奏蘇黃米蔡宋書之
> 最有名者，而此書又庭堅得意之筆。皇上萬機餘暇留心書史。至於書法，
> 亦可陶養德性，有益身心。上曰：「然」。命近侍雜取晉唐宋元明人字
> 畫真蹟卷冊置榻上，每進一卷冊。上於御案上，手自舒卷，指點開示，
> 或誦其文句，至於終篇或詳其世代爵里事實，論其是非成敗美惡之跡，
> 且閱且語，中間所賜覽古今來諸名家真蹟神品，至五六十餘種，不可殫
> 述。……[1]

這一日的記事，提到康熙皇帝日常賞析並點評晉唐宋元明書法作品的敘述。然
而，作為帝王，康熙朝熱衷於繪畫藝術文化活動，諸如《南巡圖》巨幅的繪製、
《萬壽盛典圖》、《避暑山莊圖》、《耕織圖》等的雕版印刷、康熙四十四年
（1705）十月初九日的由孫岳頒、宋駿業、王原祁等奉旨纂輯《御製佩文齋書
畫譜》、以及康熙四十六年（1707）四月十六日，翰林陳邦彥奏報《御製歷代
題畫詩類》，裒輯彙鈔得八千九百餘首。後兩部猶如書畫資料的「類書」，至
今尚是書畫研究非常好的參考文獻。

今日故宮的書畫收藏名品，也多在康熙朝進入清宮的，如王羲之《快雪時
晴帖》；另還有索爾圖、耿昭忠、王永寧（吳三桂婿）等人的精品收藏。

康熙朝相關宮廷繪畫，自以兩岸故宮所藏為最。唯臺北一地資訊清楚公
開，故以下討論以臺北故宮為範圍。

一、康熙御題

就書與畫的關注，今實際留存於的內府書畫收藏的康熙題跋書蹟，從數量
上當然無法與乾隆相比，其唯一的長題是在帶有政教作用的《耕織圖》上。今
日故宮書畫藏品，也只有少數康熙題詩與跋，但這不礙於康熙一朝宮廷相關的
繪畫議題。

皇室收藏的部份來源，得自臣下的進貢，可見之於康熙六十萬壽，《萬壽
盛典初集》卷第五十八、慶祝五，下注「貢獻五」，記錄了各地處貢獻的古書
與書畫。不過，康熙當朝的國家正式檔案記錄有一則：

> 康熙三十二年（1684）十二月七日，兩江總督傅拉塔謹奏，進馬匹畫卷
> 等物摺：「竊奴才特意自江南恭帶數件粗劣貢物，謹具奏上。若蒙聖恩，
> 咸具賜納，則奴才萬喜，莫可言喻，倘若退回，奴才則愧難生存。恭進

川馬十匹，……。其餘畫卷等物，交付巡撫桑額之子薩齊庫轉進，或奴才親進之，叩請聖主恩指。此等之物非奴才出銀購買，乃為遇收集者，謹將所進各項繕單奏覽。奴才唯切盼皇父賞臉體恤，謹具奏叩，立候聖主仁旨。江南江西總督傅拉塔。接著，康熙皇帝朱批，『將此等之物，著交具題人奏來，……馬向來收納。此外督撫等所進之物從來不收』」[2]

一九九二年出版的《故宮書畫圖錄》第十、十一冊是盛清前期軸裝畫作。檢閱活動於康熙朝的宮廷畫家，畫作配有康熙御題的，僅赫奕、蔣廷錫、班達里沙、戴天瑞四人而已。第十冊載有赫奕（頤）的畫軸共收錄十九件，除前二件，餘均為「臣」字款，這是標準一格的臣工進呈畫作，進一步又配有「康熙御題」者多達十三件，此比例是臺北故宮所藏之冠（圖 1-1）。以「近臣」而得蒙康熙御題，如蔣廷錫畫軸，故宮所藏，也只有七件。赫奕官居內務府總管，他與康熙的關係自然親近。今日保存於北京第一檔案館的《康熙朝滿文朱批奏摺》所存赫奕的奏摺（惜均無署年），都是與他呈獻自己的畫作為題，以下舉例之。

圖 1-1
赫奕，《秋山圖》。

〈內務府總管赫奕奏請萬安摺〉（編號 3744）：

> 內務府總管赫奕：伏請皇上萬安。朱批：朕體安，爾若有畫得的扇子，畫。著送來。[3]

赫奕得此朱批，自然遵旨，有所進呈。又，〈內務府總管赫奕奏進畫卷及扇子摺〉（3745）：

> 奴才赫奕謹奏：竊照所奏請安摺子，奉旨皇上萬安。奴才喜之不盡。奉旨，若有奴才所畫扇子畫著送來，欽此欽遵。將畫得扇子二柄、畫一幅，謹卷奏覽。奴才仍將恭繪扇子、畫、得即奏覽，為此謹奏。朱批：知道了。[4]

總計赫奕奏進畫共有十六摺（編號 3746–3761）。奏摺的文句可以說是制式了，舉其一例可概其餘：「奴才繪得畫一幅，扇子二柄。謹卷奏覽，為此謹奏。」康熙都朱批：「知道了。」[5]當然，赫奕也得到康熙的賞賜。再，〈內務府總管赫奕等奏謝賞賜扇子摺〉（編號 3762）：

> 奴才馬齊、赫奕謹奏：為叩謝天恩事。竊照本月十八日，奉皇上朱批諭旨：「著賞馬齊、赫奕，扇子各一柄。欽此。」奴才等跪瞻扇上御筆字。竊見龍飛鳳舞之奇。御題詩辭，句句為民，聖心無時不念切民依也。奴才等幸逢聖世，承此殊恩，委實喜之不盡，曷勝感激，仰聖叩謝天恩。為此謹奏。[6]

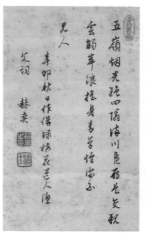

圖 1-2
赫奕，《畫漁父詞》全幅與款
題特寫，款題有董其昌書風。

今日讀來猶如戲中所演臺詞，畢竟，這還是一幕幕宮廷的繪畫活動。

赫奕不是個傑出的畫家，何以得蒙御題。赫奕的書法近於董其昌，可以說和康熙皇帝喜愛董其昌書風，互通聲氣。這見之於赫奕《畫漁父詞》軸，題：「五嶺煙光絕四鄰，滿川鳧雁是交親。雲觸岸，浪搖身。青草煙深不見人。辛卯（1711）秋日作。併錄梅花道人漁父詞。赫奕。」（圖 1-2）寫出了董式書法柔潤的趣味，書比畫的造詣遠遠高出，這就能與康熙皇帝交通。從今日臺北故宮留存的赫奕所作「成扇」五柄、扇面一、軸十九，也約略相近赫奕上奏的摺數。故宮今日所藏，就是當年赫奕所貢，應不離題。

在此《康熙朝滿文朱批奏摺》尚存一件康熙四十六年七月初五，李國屏等進書扇摺：

> 李國屏、愛寶謹奏：恭進翰林所編八庚三字十六篇、王敬銘（1668－1721。
> 登五十二年進士。）畫扇二柄。朱批：知道了。[7]

就這些為數不多而集中於數人題識，康熙題畫詩的內容與件數統計如下：

畫家姓名	康熙御題	前人（米芾）題畫詩	臨董其昌論畫	唐詩宋元明詞	自作詩
赫 奕	13	2	1	7（張祐重 1）	3
蔣廷錫	7	x	x	1	6（人蔘詩同）
戴天瑞	x	1	x	2	x
班達里沙	x	x	x	x	1（人蔘詩同）

四庫全書《御定佩文齋書畫譜》目錄第六十七卷，錄有〈御（康熙）製書畫跋〉：「朕於書畫偶有題跋，檢出數十則，以為一卷。從諸臣之請。」[8] 詩文是從《聖祖御製文》所錄出，雖名為一卷，論數量卻不多，尤其是與乾隆相比。但就康熙之書法，卻保留兩種不同面目與水準，其中如《臨董其昌論畫》諸件可見乾隆小行書對其祖風的步踵。

二、西洋畫師

1. 馬國賢神父

清代宮廷西洋油畫的活動，早在康熙朝即已興盛，是中西美術交流史上的一筆。其中馬國賢神父（Matteo Ripa，英譯本名為 Memories of Father Ripa，1682–1746，圖 2）曾經以意大利文寫下他在華的《回憶錄》，對於宮中油畫製作和畫家活動有足資參考者，由於是外文的資料，在中譯本未出版前，向為漢文界的研究者少引用。

圖 2
馬國賢神父肖像，取自維基百科 Matteo Ripa 條，© 公共領域。

馬國賢一六八二年三月二十九日生於意大利薩來諾（Salerno）教區的愛波利（Eboli）。[9] 十八歲時，從不良的生活中，棄邪歸正，自覺蒙主啟示，來華傳教。他並不屬耶穌會，而是直轄於傳信部的在華傳教士（Propandist Missionary）。[10]

康熙四十八年的陰曆十二月初三日[11] 馬國賢神父先抵達澳門。[12] 此行在前往中國擔任一位宮廷畫家之前，先受了教皇格勒門十一世（Clement XI）的派遣，前往澳門為囚禁此地監獄的多羅（Tournon）主教，攜帶樞機禮冠。一月六日馬國賢晉謁，跪呈小紅帽，十七日正式舉行樞機冊封典禮。[13]

康熙四十九年（1710）一月抵達中國時，同行的六位傳士中有三位分別是精通科學、數學、與藝術。為什麼有這些人員前往中國呢，一方面是因清聖祖曾向在北京的一位紅衣主教要求以他的名義寫信給教皇，推派精於藝術的傳教士前來中國。另一方面，西方教會為了贏得帝王的護教，以順利推展教務，亦願以齎送畫家入宮為要務。《回憶錄》載：

> 當他（紅衣主教）在北京時，皇上曾要求他以他的名義，寫信給羅馬教皇，要求一些精於藝術、科學的傳教士，[15]……

又見馬國賢當時上呈清聖祖奏摺就說：

> ……西洋人受大皇帝之恩深重，無以圖報，今特求教化王選極有學問，天文、律呂、算法、畫工、內科、外科幾人，來中國以效犬馬……[16]

其實，在此之前當他接受做為一個宮廷畫家的命令時，是有些抗拒：

> 他（紅衣主教）希望再獲得君王的恩寵，於是在可能的範圍內，派了費利神父（Father Fabri）和德理格（Don Pedrini）以及我。……因為我僅了解初步的藝術技巧，我無法避免表示我的痛苦、不滿，但是，在這個時候如此的反應是不可能的。做為一個傳教士必須顧及到宗教的傳播。我很快地打消這種念頭而服從它。[17]

從這段回憶文字，可見他本人並不見得是一個職業性的畫家。當他抵達澳門以後，就完成了兩張畫，預備呈獻給皇帝。在回憶錄上說得很清楚：

> 我在澳門開始完成兩張畫，是呈獻給皇帝的，我先呈給總督，請他轉呈給皇帝，此地的習慣是每呈獻東西給皇帝時，就鳴發禮礮。然後他送給我一張孔子向老子問禮圖，希望我能為他臨摹一張送給皇上。當我不能從事這種偶像崇拜工作時，我立刻回絕了他。因為我是替皇上服務的，所以他送我到門口。在我告訴了他，我的宗教信仰不允許我來畫這種國畫時，他抱歉地說，他不曉得我們的教規，因此他要送給我們另外一種。經過了一段漫長而愉快地會談以後，我辭別了，很榮幸地，他又送我到門口。如前所言，他送給我一張像。並且想確知一項傳言中的事實，說我對繪畫一竅不通，同時他又命令我為一個人畫像。他交代了好些人來看我實地作畫。經過了一段長時間，他曉得我是受人毀謗了。他處罰了那位中傷我的人三十個鞭子。很快那些人像完成了。他希望我能畫八張以上。就像一口氣就能吹出幾個玻璃瓶一樣地容易。過了一天，總督就派人來問我到底畫了多少。[18]

相對於此事件，《宮中檔康熙朝奏摺》康熙四十九年（1710）潤七月二十四日，廣東總督趙弘燦、巡撫范時崇的奏摺：

> 趙昌傳聖旨西洋技巧叁人（山遙瞻、馬國賢、德理格）之善畫者，可令他畫，拾數畫來，亦不必等齊，有叁、肆幅隨即差齎星飛進呈，再問他會畫人像否？亦不必令他畫人像來，但問他會與不會，差人進畫時一併啟奏。欽此。……
>
> 前所奏技巧叁人，山遙瞻、馬國賢、德理格，已安插廣州府天主堂內，令伊等學習漢話，候伊等會時，另行啟奏。馬國賢所畫之畫，今止送到山水壹幅人物壹幅，遵旨先行進呈，候伊復有畫到，再行差送。及問伊曾否會畫人像，據伊口稱，或畫，事關啟奏，不敢冒昧，著令廣州天主堂，掌教郭多祿，出具甘結，據布政司詳稱，郭多祿不肯出結，臣乃以本地配饗孔廟理學名臣陳獻章遺像，令伊摹仿。今將馬國賢所畫陳獻章遺像，一併進呈。……[19]

馬國賢到北京後，在康熙五十一年（1712），清聖祖看了法國傳教士的銅版畫以後，希望馬國賢也以同樣的方式為熱河避暑山莊畫三十六景，馬國賢雖然拒絕地說：「我雖然懂得銅版畫的製作方法，卻沒有實際的創作經驗。」[20] 而相反地，在康熙五十三年（1714）完成了這項工作，並訓練了兩位中國學生能製作銅版畫。

其奉命製作熱河三十六景銅版畫《康熙御製避暑山莊詩圖》，猶存於臺北故宮博物院。[21] 馬國賢製作的熱河三十六景是以沈崳的原稿為依據，同時他也與其他宮廷畫家前往避暑山莊進行對景寫生圖樣。當時中國並未具有銅版畫的製作技巧，由馬國賢進行嘗試，以替代品製成硝酸、油墨與滾筒後，終能試驗出不錯的效果，製成銅版畫。

以〈西嶺晨霞〉為例，畫中建築的長廊運用近大遠小手法處理，充滿體積感的雲朵，以及水面中的物象倒影等，一再展現西洋繪畫的觀念與技巧。文字部份則是以木刻雕成，待三十六景銅版畫印成後再加裝訂。馬國賢雖然不是一位很好的畫家，但在描寫中國風景時，使用了西方的寫生，它與滿文版來比較，滿文版是《芥子園畫傳》的畫法。（圖 3-1，3-2）

左 圖 3-1

馬國賢，《康熙御製避暑山莊詩圖》之〈西嶺晨霞〉。

右 圖 3-2

滿文版《康熙御製避暑山莊詩圖》之〈西嶺晨霞〉。

除了作為一個畫家之外，於雍正二年（1724）回到那不勒斯以後，建立了「中國人書院」來培養有志到遠東傳教的西人與土耳其人。自開辦至停辦共歷一百三十六年（1732–1868）其中中國學生達一百零六人。[22]

馬國賢於雍正元年回歐洲，《清內務府造辦處的各作成做活計清檔》明確記載其離開北京所得賞賜：

> 雍正元年十月十一日。西洋人馬國賢□父及伯父叔父相繼病故。奏為懇恩給假事。奉旨准他去。欽此。本日怡親王奉旨。著賞給馬國賢暗龍白磁碗一百件，五彩龍鳳磁碗四十件，五彩龍鳳磁盃六十件，上用緞四疋。欽此。于本月十四日磁碗盃緞等件，照數俱交馬國賢領去訖。[23]

馬國賢指出早在他來北京之前，皇宮中已有杰凡尼·切拉蒂尼（Giovanni Gheradini）在皇宮裡傳授油畫，並有一位「年」姓的學生。[24] 馬國賢的回憶裡也記載著他初到皇宮的作畫情形，惜未指明是在皇宮或是圓明園，時間是在康熙五十年（1711），也是馬國賢抵達北京後的第四天。

> 依照聖上的御旨，於二月七日（按係陽曆）前往王宮，被引導進入一間專供油畫家工作的房間，這些油畫家都是杰凡尼·切拉蒂尼訓練過的學生，杰凡尼·切拉蒂尼也是第一位介紹油畫進入中國的人。執事者給予我熱誠的招待，提供我筆、水彩和帆布。我必須在他們面前作畫，他們除了高麗紙外，不會使用帆布來畫油畫，而是加刷明礬水的高麗紙。這種紙張常是硬而且滑的，大得像毛氈一樣。由於太堅固了，以致於我無法撕破它，我自知自己對設計藝術的缺點，所以從不輕易地去繪我自己創造的稿子。節制我自己的野心，僅是介紹一些適度的複製品。然而這些複製品受到所有中國人的尊敬，我發覺我自己沒有任何困窘，我更進一步地觀察其他的畫家，大約有七、八位，他們除了畫些帶有中國房子的風景畫、帝王像外，很少畫人像。對任何一個具有中等程度的人像畫

家，風景畫並沒有太大的困難。在上帝的指示下，我盡了我的能力，開
始著手從事一件前所未曾做過的事。我的成功是如此地容易，皇上是如
此地滿意。因此我繼續工作到四月，直到聖上命令我從事一項凹雕版的
工作。[25]

馬國賢的這段日記告訴我們他與其他畫工在宮中的作畫情形。對於這件記載，
在這裡必須提到的是現存於故宮博物院的《油畫像》（及通常被誤為香妃油畫
像）就是當時用來做油畫用的高麗紙。

2. 其他外來畫師

杰凡尼・切拉蒂尼（Giovanni Gheradini）是一六九八年白晉返回歐洲邀請
同來的。一七○○年二月來北京，主要擔任北堂的壁畫工作，並進入康熙宮廷
工作。在華停留四年。[26] 張誠於康熙四十年（1701）十月十四日寫給巴黎郭弼
恩神父述及：「康熙皇帝每次出巡，都命杰凡尼・切拉蒂尼扈從。不斷地佔用
他的時間。」[27] 可做為他工作於康熙朝的證據。

關於清宮西洋油畫的傳習，最常為研究者所引用的是《清內務府造辦處的
各作成做活計清檔》：

> 雍正元年九月二十八日。郎中保德等奉怡親王諭。將畫油畫烏林人佛
> 延，栢唐阿全保、富拉他、三達里等四人，留在造辦處當差。班達里沙、
> 八十、孫威鳳、王玠、葛曙、永泰等六人，歸在郎石寧處學畫。察什巴、
> 傅弘、王文志等三人革退。察什巴原在畫畫處得的甲將甲革退，仍在本
> 佐領下當差。再畫鳥譜金尊□，王恒、于壽白三人，著原養的織造官送
> 回本籍。遵此。[28]

這其中烏林人佛延有《油畫山
水冊》（圖 4）共十二幅；班達里
沙則有《油畫人蓼花》（圖 5）一
幅，諸作品現存臺北故宮博物院。
從本檔案可知佛延是活動於康熙、
雍正之間。油畫的長處是為寫實，
即對形象正確的描繪、物象清楚的
表達，是清宮繪畫中的西洋畫作品
最具西洋風的類項之一。不過，佛
延《油畫山水冊》（圖 4）取景畫
法還是傳統中國方法，祇是顏料厚
重堆起，且是五顏六色，其中一幅
畫小屋數間，建立於小山阜之上，旁有樹叢，小橋與外界相通，遠處數峰如屏。
本幅構圖、畫山、畫樹均一如中國山水畫。所見清宮西洋畫均以人物為多，若
以西洋畫材做純如傳統山水畫筆法構景者，確實是少見，惟因用西洋油彩，色
調與中國畫相異，別有一番趣味。

班達里沙《人蔘花》（圖5），朱漆花椅，花盆上三株人蔘花，花紅葉綠，從油畫的設色來說並不鮮豔，葉上帶了少許光線變化的凹凸感。背景並不著力，祇是以帶綠的底色，說來西畫的成份是聊備一格。花上的黃色書題款出於康熙皇帝，可見班達里沙的任職清宮是在康熙朝。有趣的是故宮尚藏有同稿之蔣廷錫《人蔘花》一幅（未有朱椅），康熙款題除了「畫工」與「翰林蔣廷錫」之分，詩還是一樣。班達里沙成此畫於康熙年間，尚未跟從郎世寧學畫；佛延看來也與郎世寧未必有直接的學畫關係。馬國賢所記為康熙時期，而上述佛延、班達里沙的畫作，反而想到與杰凡尼・切拉蒂尼的關連。

圖 5
班達里沙，《油畫人蔘花》。

臺北故宮又有《舊洋畫羅漢》一幅（圖6），可與時代稍晚的日本司馬江漢《畫羅漢》（圖7）對照。司馬江漢（1747–1818）本名安藤峻，是德川時代後期的思想家亚畫家，因鑽研從荷蘭傳入日本的天文學著作，將西方思想引入日本，並為日本西方油畫與銅版畫的先驅。兩幅油畫對於光線及人體衣服顏料的塗法，乃至色調約略相近，作風皆為當時受西方影響下的畫作。附屬於此，顯示洋畫的由西東漸。

康熙帝頗喜西洋畫，《蓬山密記》的作者高士奇（1644–1703）曾記下他於康熙四十二年（1703）三月廿一日得清聖祖召見到暢春園觀劇處，見「高臺宏麗，四周皆樓，玻璃窗，上指壁間西洋畫。」[30] 同書又記四月十八日康熙對他說：「⋯⋯西洋人寫像，得顧虎頭神妙。因云有二貴嬪像，寫得逼真，爾年老久在供奉，看亦無妨。先出一幅，云：此漢人也；次出一幅，云：此滿人也。」[31] 這會不會出自杰凡尼・切拉蒂尼手筆？

遺憾的是這些西洋畫作品可能已為咸豐十年（1860）的英法聯軍戰火所毀。今日雖無由得見，惟尚可見到乾隆朝貴妃的油畫像。

左 圖 6
《舊洋畫羅漢》，絹本。

右 圖 7
日本司馬江漢，《畫羅漢》，紙本，彭楷棟先生捐贈臺北故宮。

三、清宮廷畫家

1. 黃應諶與顧銘、顧見龍、劉九德、禹之鼎等

圖 8-1
黃應諶，《陋室銘圖》及松木特寫。

　　清宮廷畫中「臣」字款，所見最早者，臺北故宮黃應諶（1597–1676 以後）《怯倦鬼圖》，款題：「順治庚子（1660）春日，小臣黃應諶奉旨恭畫并書。」又河北博物館藏《卜居圖》，款做同年：「順治庚子春日小臣奉敕恭畫。」胡敬《國朝畫院錄》黃應諶列名為第一人。[32] 書中載有《宴桃李園圖》款署：「順治戊戌（1658）秋日。」又早於此兩件兩年。「黃應諶，字敬一，號創庵。順天人，為上元縣丞。工人物。順治中祗候畫院，康熙中聖祖命刱閱武圖稿。賜官中書。」[33] 臺北故宮又有黃應諶《陋室銘圖》軸（圖 8-1），

款署：「康熙丁未（六年。1667）中秋小臣黃應諶奉旨恭畫並書。」故宮這兩件畫作，筆墨明淨，設色光艷。林木、峰巒、屋宇、流泉，無不布置妥帖。人物仍有明院派習氣。兩畫之松樹畫法，枝幹之骨節，松針之如輻射圓輪，其用筆與設色，來與北京故宮藏《康熙皇帝戎裝圖》（圖 8-2）相較，是可以斷定同出於一手。[34]

圖 8-2
《康熙皇帝戎裝圖》與康熙臉部特寫，北京故宮藏。

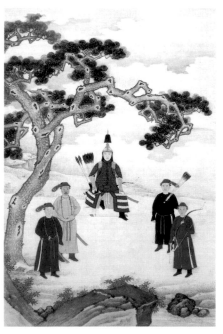

　　此《康熙皇帝戎裝圖》不知是即胡敬所説「康熙中聖祖命刱閱武圖稿」？以黃應諶「工人物」，這見之《怯倦鬼圖》之人物，並不為過。然畫中康熙臉部的畫法，不施墨骨，純以渲染皴擦而成，這是明清之際風行的肖像畫法，而非畫古裝人物畫。但此句云「稿」，也可以解釋為經營位置等等出於黃應諶，而人物開臉賦色等，又是其他畫家共同完成。

　　根據清初畫史，工人物之畫家有顧銘曾於康熙辛亥（1671）「詔寫御容，賜金褒榮之」；顧見龍（1606–?）「以寫真祗候內廷」；[35] 劉九德「尤工寫貌，今上寫御容稱旨，賜官中書。……」；[36] 以及禹之鼎（1647–1716）

「工寫真 …… 兩顴微用脂赭暈之，娟娟古雅，…… 康熙中授鴻臚詩序班，非其好也」。[37] 畫中康熙的相貌（圖 8-2），細緻地畫出上唇下巴已有鬚髭的痕跡，年歲看來約略二十上下，可為康熙十年前後。

黃應諶《陋室銘圖》（圖 8-1）松樹之畫法，既是紀年康熙六年，與十年雖有四年差距，變化不多，尚可接受。上列中劉九德活動時期，《圖繪寶鑑續纂》排列於順治朝（1644-1661），容有可能；顧銘之「十年，詔寫御容」，顧見龍也能及時。顧見龍有《摹吳偉業像》（南京博物館藏），惟難以比對。禹之鼎時間已稍晚。這也不可能出於蒙古畫像家莽鵠立（1672-1736）之手。至於，帽上是藏文、梵文？六字真言？一時尚無解。

2. 王原祁

可謂正統畫派的掌旗者，也是康熙的近臣，蒙康熙「御書畫圖留與人看」的王原祁（1642-1715），作品在故宮的收藏超過七十件，其中署有「臣」款「臣」印，甚至直書官銜：「翰林院侍講」，共一十六件，竟然無一筆「康熙御題」。《國朝畫院錄》記：「唐岱（1873-1752 後）字毓東，號敬巖，一號默莊，滿洲人，以蔭官參領，工山水，與華鯤、金明吉、王敬銘、黃鼎、趙曉、溫儀、曹培源、李為憲，同出王原祁之門。聖祖御賜畫狀元。」[38] 所記皆是與清宮廷繪畫有關人物，王原祁的重要性也不待多言。

王原祁於主持《萬壽盛典初集》之奏摺：「康熙五十三年正月初八日王原祁謹奏。……臣恭承諭，謹繪長圖，已經鉤成初本進呈御覽。……奉旨：『萬壽圖畫得甚好，無有更改處，欽此。』即領絹鉤摹正本。」[39] 這則奏摺說出作畫之前呈稿核定的程序，它與《清內務府造辦處的各作成做活計清檔》所記，也都是呈稿經核准再做正式畫。

3. 蔣廷錫

蔣廷錫（1669-1732）於康熙五十五年，以「日講官起居注詹事府少詹事兼翰林院侍講學士加一級」身分，參與《萬壽聖典初集》的製作。[40] 康熙朝中以「臣字款」「臣字印」及御題，以軸裝藏於今日臺北故宮有十三幅。張庚《國朝畫徵錄》記蔣廷錫的畫風：「以逸筆寫生，或奇或正，或率或工，或賦或暈墨，一幅中恒間出之，而自然洽和，風神生動，意度堂堂，點綴坡石水口，無不超脫，其所至直奪元人之席。」[41] 就此形容，如《楊梅練雀》（圖 9-1）與《畫水仙》兩幅自題：「仿元人設色」、「仿元人戲墨」即是。而「臣字款」之《畫墨牡丹》（圖 9-2）（實為芍藥），畫得花葉臨風翩翩然起舞，墨趣晶瑩剔透，足以近比肩惲壽平（1633-1690），駕勝其師友馬元馭（1669-1722），於元人之雅外趣，灑脫處別有視覺上位置不移的寫生之準，更動人心目。

　　蔣廷錫存於臺北故宮的畫作，出現不同風格及水準差異的現象，由此，更
足以顯示出歷來談蔣廷錫作品的代筆問題；作品在乾隆時期就被指出：「性恬
愛雅士，凡才藝可觀者，即羅至致門下，指授以成其材，而公之畫遂多贋本也。
有設色極工者，皆其客潘林代作。」「既貴顯矜重不苟做，今所傳長卷大軸，
皆贋本也。」[42]

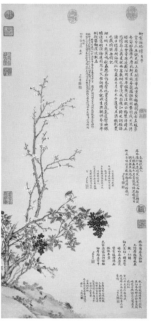
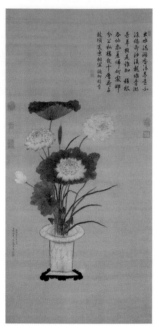

左 圖 9-3
　　蔣廷錫，《敖漢千葉蓮》。

中 圖 9-4
　　蔣溥，《絡緯圖》。

右 圖 9-5
　　蔣廷錫臣字款畫《瓶蓮》。

　　蔣廷錫《敖漢千葉蓮》（圖 9-3）為康熙六十一年（1722）畫宮中御花
池之重瓣蓮花。畫中群臣的題詩，更記錄了當年文臣的宮中活動，是一本
留存最佳的康熙朝宮廷紀錄，這與往後乾隆年間蔣廷錫的兒子蔣溥（1708-
1761）所作的《絡緯圖》（圖 9-4），都是以畫而演出群臣唱和的宮廷畫史
好記錄。檢視此畫的水準與風格，實在與其他所見有相當的差距。這一類似
的畫作，尚有未署年的臣字款畫《瓶蓮》（圖 9-5），也有康熙五十二年的《瓶
蓮》。[43] 再舉具有康熙御題《人蔘花》（圖 9-6），此畫與班達里沙《油畫人

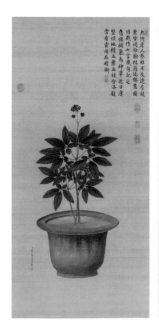
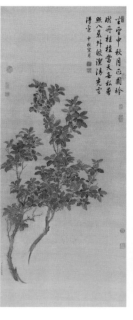

左 圖 9-6
　　蔣廷錫，《人蔘花》。

中 圖 9-7
　　蔣廷錫，《桂花》。

右 圖 9-8
　　蔣廷錫，《歲朝圖》。

蓼花》（圖 5），同出一稿，畫中盆也有明暗變化及西畫賦色寫生的現象。御
題〈中秋望月詩〉的《桂花》（圖 9-7），畫雖不傑出卻是中規中矩。非臣字
款《歲朝圖》（圖 9-8）用小寫意畫，清雅宜人，可看出對後來李鱓（復堂，
1686－1762）的影響。這都是不同的風格與水準。

又未署年的臣字款畫《山羊圖》（圖 9-9）一幅，此畫山羊已頗多洋風，
論精緻或圓熟及色彩之亮麗，似不及郎世寧所作，卻是同一路風範。雍正元年
款的《四瑞慶登》（圖 9-10），畫中高粱結滿穗粒及白頭翁鳥，精工與重彩，
這與背景泉花竹石，或者在康熙時代隨扈所做的植物寫生，如前舉也是兩樣。

此外，二〇〇二年出現於中國嘉德春拍的《楓宸鷹祉圖》（圖 9-11），
款：「雍正元年十月，蔣廷錫恭畫。」畫幅右上方有「怡親王寶」印。此畫中
的鷹，也可能出自郎世寧之手筆。蔣廷錫曾協同怡親王允祥辦理戶部事務，[44]
怡親王曾管領內務府，可以提調郎世寧作畫。[45] 這些現象，都足以說明有所代
筆與合作。

左 圖 9-9
　蔣廷錫，《山羊圖》。

中 圖 9-10
　蔣廷錫，《四瑞慶登》。

右 圖 9-11
　蔣廷錫，《楓宸鷹祉圖》，私
　人收藏。

4. 西洋畫家—郎世寧

郎世寧於康熙五十四年（1715）七月十日抵澳門，十月十日到廣東，十一
月二十二日到北京。郎世寧之進宮，是由馬國賢的陪同晉見康熙帝。馬國賢的
日記寫著：

> 一七一五年的十一月，皇帝召見我，做為兩位新來到中國的歐洲人，一
> 位是畫家，另一位是化學家的翻譯者。當我們在皇宮中的一個房間，等
> 待皇帝時，一個太監用中國話問我們的同伴，太監因為得不到回答而非
> 常生氣。在他說這話時我趕快向他解釋他們沉默的原因。我們歐洲人都
> 是非常地相像，以致很不容易從二個人中區別出來。我常常從人們聽到
> 同樣的批評。我們所以相似是因為我們的長鬍子。中國人雖然也蓄鬚，
> 可是由於鬍子稀得可以數出來，甚至於他們嘲笑這種稀疏鬍子的人。[46]

馬國賢更記下了謁見的細節：

> 我們站了一會兒，兩腳相併，將手放下，然後典禮官一聲令下，我們屈
> 膝下跪，又一聲令下，我們慢慢地傾身低頭，直到前額碰到地上，這種
> 動作，二次、三次的重覆，在第三次的叩頭動作以後，我們再站起來。
> 然後又重覆同樣的動作，直到他們數到第九次……當我們為皇上召見時，
> 這種事是平常的，只是再一次下跪就是了。……[47]

郎世寧在康熙朝的八年當中，有否留下紀年的作品？今日所見，最早署年款者
是臺北故宮的雍正元年（1723）的《聚瑞圖》（圖 10-2）。戴進賢神父（Ignatius
Kogler，1680–1746）一七二三年的信：

> 主管官員決定測驗郎世寧的手藝了……四月十三日起，我們最親愛的郎
> 世寧已經每日任職於宮廷了。以他的才氣（對於一個歐洲的畫家而言，
> 必須去配合中國人的風氣與口味，不管他有多大才能）首先是一幅琺瑯
> 作品，然後是一張普通技巧的油畫，或許是水彩，通過了十三王子及皇
> 帝的審查。在皇帝的命令下，將他的作品呈給主管官員。可以這麼說，
> 這些作品贏得了皇帝的恩寵，因為皇帝在許多場合裏讚揚這位藝術家，
> 並頒賜許多禮物，這種賞賜甚至於高過他死去的皇帝。通常在五月十二
> 日、六月十五日、八月二日，皇帝會賜給御食，再一次的賞賜是十二匹
> 上好的絹、一塊美麗的玉印，刻著十字架上的救世主。又有一次是一頂
> 夏帽，這種禮物是代表最高的榮譽。[48]

這可視為為雍正登基後，郎世寧有了宮廷畫師的正式揮毫空間，也為無存留康
熙朝款做一解釋。[49]

郎世寧的「明版宋體豎長方體」題款，是在使用館閣體題字的《百駿圖》
「雍正六年歲次戊申仲春臣郎世寧恭繪」（圖 10-1）以前所使用。[50] 除了臺北
故宮《聚瑞圖》（圖 10-2）、《花底仙尨》（圖 10-3）、《瓶花圖》（圖 10-4）、《仙
萼長春》（圖 10-5）之外，尚有瀋陽故宮藏《羚羊圖》、《松鶴圖》（圖 11-1）；
北京故宮藏《嵩獻英芝》等，皆是使用「明版宋體豎長方體」作為正式公文書
體。又，前文曾舉〈廣東總督趙弘燦、巡撫范時崇奏摺〉正是。

圖 10-1
郎世寧，《百駿圖》尾段與館
閣體署款。

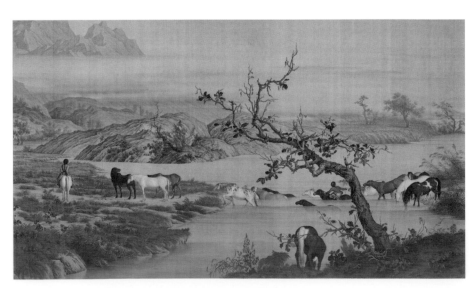

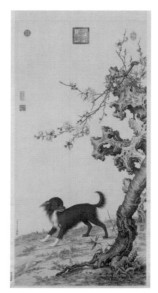

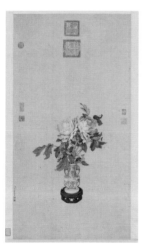

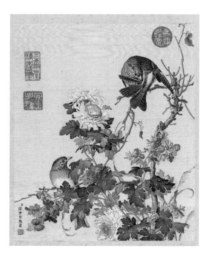

左 圖 10-2
《聚瑞圖》與署款，臺北故宮藏。

右 圖 10-3
《花底仙尨》與署款。

左 圖 10-4
《瓶花圖》與署款。

右 圖 10-5
《仙萼長春》第十六開與〈菊花〉與署款。

　　唐岱做為康熙御賜的「畫狀元」，歷經康雍乾三朝。雍正朝開始記有多次郎與唐的「合筆」作畫。如〈雍正七年流水檔〉：「（八月）十七日，入畫作，據圓明園來貼內稱，本月十四日，郎中海望奉旨：九洲清宴（晏）東暖閣貼的玉堂春富貴橫披畫上玉蘭花、石頭甚不好，爾著郎石（世）寧畫花卉，唐岱畫石頭。著伊二人商議畫一張換上。欽此。」[51]《松鶴圖》（圖 11-1）洋風十足，作為郎世寧到華後的前期作品並無疑義。只是其它無繫年的「明版宋體豎長方體」作品，可做為康熙期否？也不無可能。至於唐岱畫山石所用出自王蒙皴法及青綠設色，風格是很清楚的。以《松鶴圖》上是唐岱畫石，覆按臺北故宮所藏郎世寧畫目，其中如《錦春圖》（圖 11-2）、《萬壽長春圖》（圖 11-3）之畫石即是，也可斷為約完成於乾隆十年之前。[52]

　　康熙朝傳教士畫家生活，及郎世寧應有康熙所重視的琺瑯彩瓷之製作。來華耶穌會士錢德明（Jean-Joseph-Marie Amiot，1718–1793），一七六九的書信也有所記述：

　　每天早晨七點鐘，傳教士們必須趕到皇宮門外，然後，衛隊通知值班的
　　太監，說明他們已經到了。等候了一段不長不短的時間以後，宮門打開
　　了，但是隨即又關上，傳教士們走過第一個宮廷草坪，再等待那個已事

左 圖 11-1
《松鶴圖》與署款，瀋陽故
宮藏。

中 圖 11-2
《錦春圖》畫石。

右 圖 11-3
《萬壽長春圖》畫石。

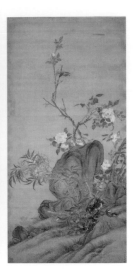

先被通知的另外一位太監，走過了幾到門之後，才被引入那所作畫的房
子。在那兒我們必須工作到下午五點鐘，畫室就在天井和花園之間。冬
天是相當冷的，為了不使畫碟上的顏料受凍而凝固，他們把畫碟放在小
火爐上。皇帝有時會將御食賞賜給他們，但是神父並不欣賞這種恩寵，
比起中國食物來，他們更喜歡吃水果配以蒸籠蒸出來的饅頭。有些日子，
走訪來晉見皇帝的重要人物，以為他們畫像。
……在畫室裡畫家經常被太監當做間諜似的。沒有片刻的休息，這是他
們的主要工作嗎？「快！他們應該在扇面上畫花卉了。」永遠不停地受
人使喚著，忍氣吞聲地，整日必須臉帶笑容。在康熙的宮廷中，所受的
待遇是審訊多於獎賞。康熙皇帝不但不體諒我們，有時候簡直是暴君式
的統治。[53]

雖是在乾隆朝中期才記錄下來，但可清楚了解康熙朝傳教士畫家工作的情
緒與狀況。

馬國賢神父說，康熙皇帝被美麗的琺瑯畫所吸引後，堅持馬國賢及郎世
寧必須對中國畫家教授這種技術。這兩位傳教士沒有能力反抗，無可奈
何地，他們服從了。……[54]

左 圖 12-1
《清乾隆畫琺瑯西方仕女觀音
瓶》。

中 圖 12-2
《仙萼長春》第二開〈桃花〉。

右 圖 12-3
《清康熙畫琺瑯花卉瓶》。

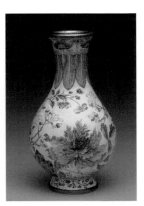

傳教士的畫家生活之外，藝術史的研究更關切康熙朝琺瑯彩瓷。James C. Y.
Watt 指出《清乾隆畫琺瑯西方仕女觀音瓶》頸部開光的燕子（圖 12-1），與

郎世寧《仙萼長春冊》的第二開〈桃花〉（圖 12-2），桃花出枝與後立的燕子
有其相同的取稿處。[55] 就此說，《仙萼長春冊》的「明版宋體豎長方體」是郎
世寧雍正朝，甚至可能是康熙朝的作品，都對乾隆朝有所影響。此外，《清康
熙畫琺瑯花卉瓶》（圖 12-3）之牡丹在色調上，也與《瓶花圖》（圖 10-4）
的牡丹花設色的粉紅色調，有其類似性。這在無文字記錄的的狀況下，從圖像
的風格比對，當不失其談助。用之以為結束本文。

註 釋

❶ 鄒愛蓮主編，《清代起居注冊》，康熙朝，中國第一歷史檔案館藏（北京：中華書局，2009），第 13 冊，頁 B006020-21。

❷ 《康熙朝滿文朱批奏摺全譯》（北京：中國社會科學出版社，1996），頁 1555。

❸ 同上註，頁 1548。

❹ 同上註，頁 1548。

❺ 同上註，頁 1546–1548。

❻ 同上註，頁 1549。

❼ 《康熙朝滿文朱批奏摺全譯》（北京：中國社會科學出版社，1996），頁 524。

❽ 《御定佩文齋書畫譜》（文淵閣四庫全書），卷 67，頁 7。

❾ 方豪，《中國天主教史人物傳》（香港：公教真理協會，1970.9 初版），第 2 冊，頁 343。

❿ M. Ripa, Memoris of Father Ripa (London, 1844), Selected and Tranlated from The Italian by Fortunato Prandl, pp.1–7. 此書影本承陳捷先老師賜贈，謹致謝意。

⓫ 國曆 1710 年 1 月 2 日。

⓬ 同註 10, p.3

⓭ 方豪，《中國天主教史人物傳》，第 2 冊，頁 344。

⓮ 同註 10, pp.32–33

⓯ 同註 10, pp.32–33

⓰ 《康熙與羅馬使節關係文書》，收入於沈雲龍主編，《中國史學叢書續編》（臺北：學生書局，1973），頁 7。

⓱ 同註 10, pp.32–33

⓲ 同註 10, pp.35–36.

⓳ 《宮中檔康熙朝奏摺》（臺北：故宮，1976）第 2 輯，頁 657–659。

⓴ 同註 16。

㉑ 關於此套版畫的研究與介紹。見王景鴻〈清宮鐫刻的第一部銅版畫冊——淺論康熙《御製避暑山莊詩圖》〉《故宮文物月刊》285 期（2006.12），頁 58–73。許媛婷〈靜默少喧嘩臨景思治道——談康熙皇帝與避暑山莊〉《故宮文物月刊》343 期（2011.10），頁 90–99。

㉒ 方豪，《中國天主教史人物傳》（香港：公教真理協會，1970.9 初版），第二冊，頁 346。

㉓ 《清內務府造辦處的各作成做活計清檔》雍正元年十月十一日。

㉔ 同註 10, p.54

㉕ 同註 10, pp. 32–33

㉖ 轉引自莫小也《十七至十八世紀傳教士與西畫東漸》（杭州：中國美術學院出版社，2002），頁 193–194。

㉗ 法・伊夫司德托馬斯（Jean-Francois Gerbillon），辛岩譯，《耶誕穌會士張誠——路易十四派往中國的五位數學家之一（一七〇一至一七〇五間張誠的書信）》（鄭州：大象出版社，2009），頁 121。

㉘ 《清內務府造辦處的各作成做活計清檔》雍正元年九月二十八日。

㉙ 可參見林莉娜，〈班達里沙蔣廷錫及畫人蔘花〉，《故宮文物月刊》343 期（2011.10），頁 68–78。

㉚ 清・高士奇，《蓬山密記》列入《清代野史》（臺北：文橋出版社，1972），頁 2。

㉛ 同上註，頁 4。

㉜ 清・胡敬《國朝畫院錄》（臺北：漢華出版社，1971）卷上，頁 1。總頁 411。

㉝ 同上註。關於黃應諶可再見，聶崇正，〈清初宮廷畫家黃應諶及其作品〉，《故宮文物月刊》113 期（1992.8），頁 30。

㉞ 汪亓，〈康熙皇帝肖像及相關問題〉，《故宮博物院院刊》2004 年 1 期，頁 44–46。又有宋大昌於〈《盛世遺珍》隨安室藏乾隆皇帝寵妃純惠皇貴妃朝服像與乾隆皇室御用珍寶〉，《藝術新聞》2002，頁 56。均有此意見。

㉟ 清・張庚，《國朝畫徵錄》（臺北：新興書局，1956），卷中，頁 7。

㊱ 清・藍瑛、謝彬，《圖繪寶鑑續纂》（臺北：文史哲出版社，1974），卷 2，頁 4。

㊲ 《國朝畫徵錄》，卷中，頁 5。

㊳ 清・胡敬，《國朝畫院錄》（臺北：漢華出版社，1971），卷 2，頁 3。總頁 415–416。

㊴ 清・《萬壽盛典初集》〈奏摺〉（文淵閣四庫全書），頁 1。

㊵ 清・《萬壽盛典初集》〈纂修職名〉（文淵閣四庫全書），頁 1。

㊶ 清・張庚，《國朝畫徵錄》（臺北：新興書局，1956），卷下，頁 4。

㊷ 張庚，《國朝畫徵錄》（臺北：新興書局，1956），卷下，頁 4。

㊸ 林柏亭，〈蔣廷錫蔣溥父子作品展〉，《故宮文物月刊》，期 72（1989.12），頁 104–111。

㊹ 〈蔣廷錫〉，《清史列傳》正編大臣傳（臺灣：中華書局，1962），卷 8，頁 26 下。

㊺ 聶崇正，〈風楓宸鷹祉圖〉，《典藏》，號 115，2002 年，頁 83。

㊻ 同註 10, p.89

㊼ 同註 10, p.89

㊽ George Loehr, "Missionary artists at the Manchu Court", Transaction of the Oriental Ceramic Society (London), 34 (1962–1963), p.58.

㊾ 王嘉驥，〈郎世寧與清初畫院〉，中國文化大學藝術研究所碩士論文（1986），頁 65。有此說。

㊿ 詳見拙文，〈從故宮藏品探討郎世寧的畫風〉。收入天主教輔仁大學主編《郎世寧之藝術—宗教與藝術研討會論文集》（臺北：幼獅文化，1991），頁 21–41。

51 《清內務府造辦處的各作成做活計清檔》雍正七年（八月）十七日。

52 關於唐岱的生平研究，見聶崇正〈清代的宮廷畫家唐岱和張雨森〉，《故宮博物院院刊》（2003.4），頁 9–12。

53 Journal des Savant (June, 1777) pp.407–408. (Amolt, 1769) 轉引自 Giusepps Castiglione, p.28.

54 同註 48，p.55

55 James C. Y Watt, 'The Antique-Elegant', Possessing the Past: Treasures from the National Palace Museum, Taipei (New York: Metropolitan Museum of Art: Distributed by H.N. Abrams, 1996), pp.513–515.

15

雍正皇帝畫像・雙圓一氣及其它

雍正帝與其他帝后肖像畫探討

國立故宮博物院「雍正：清世宗文物大展」中，展出兩幅雍正朝服畫像，一是北京故宮藏《清雍正朝服像》；一是臺北五洲製藥公司藏《清世宗朝服立像》。

《清雍正朝服像》（圖1，以下稱「北京本」），無款，北京故宮藏。絹本，縱二七七公分，橫一四三公分。著明黃色夏朝服，冠前綴金佛，三層東珠頂。掛東珠朝珠，珠串上右繫一左繫二串松綠珠。腰繫朝帶，足登石青色方頭朝鞋。

臺北五洲製藥公司藏《清世宗朝服立像》（圖2，以下稱「爽伯本」），絹本，縱二一五公分，橫一一五公分。鏡片裝。著明黃色冬朝服，頭戴大朝大祭用冬朝冠，薰貂（黃黑色），冠檐上仰，上綴朱緯，長出檐，金冠頂，鑲東珠。掛珊瑚朝珠，珠串上也右繫一左繫二串松綠珠。腰左右各繫石青白色絲綢帉各一條，掛環上有鞘刀、圓囊、火鐮。腰繫朝帶，帶鉤東珠五顆，兩畫相同，本幅則加有鏤金龍板四塊。滿族特色的披肩領外層是與龍袍同之明黃緞，裏層為朱。「北京本」飾金絲團龍雜寶；「爽伯藏本」《清世宗立像》金絲雜寶，邊加鑲貂毛。

兩畫均為正面立像，蓄八字鬍，唇下微髭，兩件亦均著大襟右衽，非一般常見將上身紋飾圈於「柿蒂裝」。上身滿布龍紋，龍紋正面一。肩行龍左右各一，腰處亦左右行龍各一，作搶火珠狀，中間夾祥雲，腰緣上有江崖海水下金絲雜寶。袖為馬蹄袖，飾正面龍，下襬做襞積，上沿團龍九（正面所見）。圍為雲紋。中沿中作正面龍，左右行龍對稱搶火珠，沿上作江崖海水雲紋。再下沿明黃緞無飾紋，袍之最下沿，飾金絲雜寶及薰貂（黃黑色皮）　掛珊瑚朝珠

此即雍正《大清會典》卷六四「冠服」規定：

> 皇帝冠服，雍正元年定，禮服用石青、明黃、大紅、月白四色緞，花樣
> 三色圍金龍九，當龍口處，珠各一顆，腰欄，小圍金龍九，通身五彩祥雲，
> 下八寶水，萬代江山。[1]

　　這兩件龍袍，紋飾是相同的，畫法的表達顯然不同，「北京本」衣褶線條
清楚，完全是線性的畫法；相對地，「爽伯本」少線條的存在，是以深淺不同
的顏色來表現袍的體積感，衣褶因轉折隆起與凹陷，全然隨受光的變化來畫
出，龍袍的質感，充份地表達「綢緞的絲質亮澤度」。這顯然是相異其趣，更
肯定地說，這是受西法影響使然。

　　進一步觀看，「北京本」與「爽伯本」最重要的臉部，五官的位置也可以
說同出一稿，眼耳口鼻眉毛，八字鬚、唇下的髭，雙頷（下巴），頷上的痣，
痣上的微毛，相對位置，無不一一可以兩相覆按。對五官的畫法，也都是採用
西洋油畫法，因光而成的凹凸畫法，幾無線條勾勒的存在。這兩幅的臉部，畫
工是否同一人呢？從色感的差異性，似乎很難說同出一手，但同出一稿，是有
例可循，這可再從收藏於北京故宮的雍正像得以見之。

　　令人訝異的是，「爽伯本」的雍正朝冠、朝珠、朝服、朝帶、朝鞋，與北
京故宮藏《乾隆皇帝冬朝服坐像》（圖 3）畫像的穿著，幾乎完全一樣。除了
龍紋樣的位置外，紋飾因光線產生的凹凸色澤，乃至「綢緞的絲質亮澤度」也
完全一樣，只是「爽伯本」雍正立像，右手直垂，與《乾隆皇帝冬朝服坐像》
因坐而手放於腿上，有所不同，看左手因手指掐朝珠，又完全一樣。

　　畫肖像，先畫半身胸像，這從臺北故宮博物院藏原南薰殿的宋代帝后像，
保有胸像及全身坐像，可以覆按。元代的帝后像，也是做為「定裝照」的樣本。

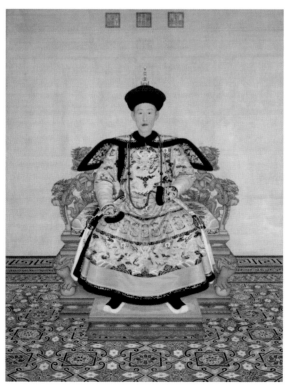

圖 3
《乾隆皇帝冬朝服坐像》與面
部特寫，北京故宮藏。

清宮的情形也不例外。而《乾隆皇帝冬朝服坐像》的乾隆相貌，與美國克里夫蘭美術館藏畫乾隆元年（1769）初登基時的《心寫治平》像（圖4），以及法國巴黎集美博物館的油畫《乾隆半身像》（圖5），又完全是同一圖像。因此，畫雍正像與乾隆像以「定裝本」為準，那龍袍，同出一稿，也就不足為奇。

　　畫家是誰？目前清宮帝王畫像中能從畫面上題記款署直接證明畫家身分，只有北京故宮藏《世宗憲皇帝聖像》（圖6），款署：「臣允禮熏沐恭畫」。「允禮」是雍正兄弟，身分非一般宮廷畫家。另有，《平安春信圖》（圖7）畫雍正與少年的乾隆，因乾隆於丙寅年（乾隆四十七年；1782）寫道：「寫真世寧擅」而有明證。

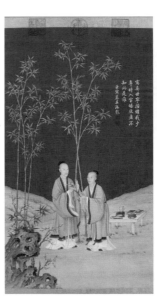

　　一般也將《心寫治平》卷的乾隆畫像歸為郎世寧所作，那《乾隆皇帝冬朝服坐像》（圖3）、巴黎集美博物館的油畫《乾隆半身像》（圖5）、以及乾隆四年（1739）的《乾隆大閱圖軸》（圖8）也都被歸為郎世寧所作，尤其明黃色緞的質感，畫來也是一樣。這幾幅乾隆帝臉部以色塑形，及色感的一致，應是可以被認定的。「爽伯本」雍正像的龍袍畫法與上述一致，是出於郎世寧之手嗎？這不無可能。

「爽伯本」立像的臉部，與郎世寧的諸清宮畫像，看來沒有那麼完全吻合，「北京本」龍袍也是線形衣紋。這種線形的畫法出於郎世寧，尤其是在雍正朝，應無法得到相同作品的印證。可能是郎世寧或其它受西洋畫訓練的畫家畫了「爽伯本」的朝服，而臉部為另一人。

這兩幅雍正皇帝畫像出於何人之手？對於記載宮廷畫家承應活動的紀錄，近年廣為研究者引以為證的《養心殿造辦處各作成做活計清檔》（以下簡稱《活計清檔》），出現「喜容」、「聖容」二詞。《雍正帝實錄》見有一則。知名的莽鵠立（1672–1736），是一位可能的人物。「莽鵠立字樹立，號卓然，滿洲人。官都統，諡勤敏。工西法寫真，不施墨骨，純以渲染皴擦而成，神情酷肖。嘗奉命寫聖祖御容」。康熙六十一年，雍正皇帝於十二月丙寅日諭怡親王允祥等人：

圖 8
郎世寧‧《乾隆大閱圖軸》，
1739 年‧北京故宮藏。

> 朕受皇考深恩四十餘年，未曾遠離，皇考升遐，無由再瞻色笑，今追想音容，宛然在目。御史莽鵠立精於寫像，昔日隨班奏事，常覲聖顏。皇考有御容數軸收藏內府，今皇考高年，聖顏異於往時。著御史莽鵠立敬憶御容，悉心敬沐圖寫。[3]

又：

> 戊寅日。御史莽鵠立恭繪聖祖御容畢，捧進於養心殿，上瞻仰依戀，悲慟不勝，命俟梓棺發引後，敬供奉於壽皇殿。[4]

北京故宮藏有《康熙朝服像軸》（圖 9），面容為老年之像，令人猜測是雍正所熟悉的滿洲肖像畫家所作也無不可，但此幅臉部的畫法是帶有「墨骨」，說來與此這兩本「雍正朝服坐立像」有差距，但如與今藏天津博物館的莽鵠立與蔣廷錫合作《允禮小像》（圖 10），以及沙可樂美術館藏《果親王像》（圖 11）來比較，臉部用「以色塑形」，也不能說莽鵠立沒有這樣的風格與水準。

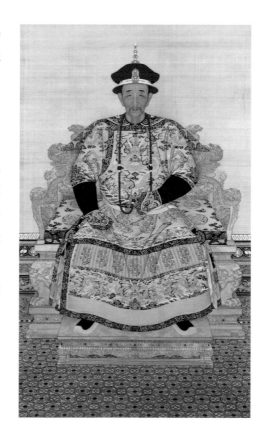

圖 9
《康熙朝服像》‧北京故宮藏。

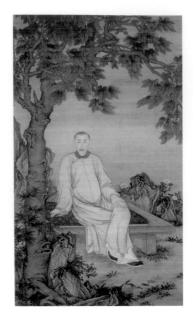

　　「以色塑形」的畫法在郎世寧來華之前的清宮帝后畫像早已出現，如佚名
《康熙讀書圖軸》（圖 12）是一幅幾乎全然西風的圖畫，臉部鼻梁旁出現了
陰影的變化。另一幅佚名《康熙便服寫字像軸》（圖 13），進而以無陰影的
表現，卻已如同後來郎世寧習用的畫法，從這兩幅畫像的年紀，都不是郎世寧
來華時康熙五十四年（1715）後所為。也說明了，爽伯本畫法歸屬的可爭辯性。

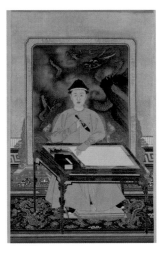

　　北京本與爽伯本的面相同出一稿，所以出自清宮應無異議。再查《活計清
檔》。雍正十年「流水檔」有此記載：

　　（閏五月）十三日，交畫作副領催金有玉，據圓明園來帖內稱，本日，
　　內大臣海望諭：今日有奉旨交畫喜容，著做木正子二個，隨畫絹二塊，
　　並應用顏料，著畫畫人金玠赴都統莽鵠立處辦畫。遵此。[5]

又雍正十年「畫作」：

　　閏五月十三日，據圓明園來帖內稱，本日，內大臣海望諭：今日有奉旨
　　交畫喜容，著做木正子二個，隨畫絹二塊，並應用顏料，著畫畫人金玠
　　往都統莽鵠立處辦畫。遵此。

「喜容」就是在世時的畫像。此二幅若成於雍正十年，時雍正皇帝五十五歲，面容所現年紀並無相違。雍正帝畫像，不只此兩幅，但就這兩位畫家所畫的可能性是高的。

金玠字介玉浙江諸暨人，從《活計清檔》的多則記載，可知他於雍正元年已是「著畫畫人」，有請假回家的記錄。雍正十年又有領取畫絹二塊、紙張、顏料並筆墨。[6] 又《活計清檔》雍正十年「記事雜錄」更說明金玠畫人像的能力，也為雍正皇帝所指定畫像：「（二月）……於二十八日，據圓明園來帖內稱，本月二十五日，內大臣海望奉上交張（章）家（嘉）呼圖克圖喇嘛形容二張，諭：將此形容供在潔淨地方，照朕從前降旨著中正殿畫像人畫的蒙古包內掛的番像畫軸，今將張（章）家（嘉）呼圖克圖喇嘛形容畫在中間再畫幾軸。其臉像著金玠畫。其餘佛像仍著中正殿畫佛像人畫。務須潔淨。欽此。」金玠在清宮廷畫家中，研究史上少被注意。從《活計清檔》雍正十年「流水檔」紀錄，將「東廂房二間收拾乾淨，與金玠畫畫」，可見他的地位已有了自己的專用畫室，地位已提升。又《活計清檔》雍正十一年「雜項買辦庫票」記「金玠拾壹兩」的待遇是最高一級的。乾隆元年「雜項庫票」也說金玠的待遇是「拾壹兩」。[7] 就此記錄，說明了金玠就職清內府時間，能畫張（章）家（嘉）呼圖克圖喇嘛，又從事於雍正皇帝的畫像，自有其可信度。臺北故宮未藏有金玠所繪的肖像畫，惟藏有《壽同山岳》一冊。畫以設色山水為主，人物為點景，就冊中第十開的人物（圖 14），我認為人物的水準遠過於畫山水。

就「爽伯本」（圖 2）面部的彩妝色感，也接近於盛清時宮廷畫家所慣用的「赭石色系」，其見於額部，與金玠《壽同山岳》的部份設色法也接近。再就「金玠往都統莽鵠立處辦畫」一語，應有參莽鵠立的意見乃至「合作」，成為今日所見。至於龍袍的「緞質光耀」，出於郎世寧，或受西畫訓練人物，亦無不可。雍正時期的郎世寧，尚非清宮最重要畫家，[8] 而莽鵠立已受雍正皇帝青睞，金玠也被指名為雍正帝所看重的張（章）家（嘉）呼圖克圖喇嘛畫像，三人合作，有其可能性。出於金玠，是可以思考的，又加由莽鵠立乃至與來華的郎世寧合作也是有道理的。

圖 14

金玠，《壽同山岳》第十開，臺北故宮藏。

宮中所藏皇帝畫像，自明孝宗後，均採正面相。有清帝后像，與明代的畫像，臉部的處理法完全不同，如果説，明帝后像是以「線形」為主的「江南法」；清代是以「洋法」為主，但「洋法」的光線陰影，是被捨棄的。就正面光是無側面光來的強烈陰影，用同色調的顏料層次變化，這方面，郎世寧幾乎無筆觸處且高度亮麗的皮膚色，自有其巧妙處。

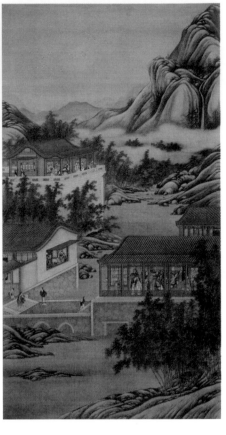

圖 15
《雍正十二月行樂圖》之十月畫像，北京故宮藏。蓬窗下，雍正帝著唐人圓領紅衫戴巾，由一戴墨鏡畫師執筆為寫真半身像。

《大清世宗憲皇帝本紀》卷一：「上天表奇偉，隆準頎身，雙耳豐垂，目光炯照，音吐宏亮，舉止端凝…」，[9] 其中「隆準頎身，雙耳豐垂」的描述，在這兩幅畫像是可以清楚的看到；而「九重威儀」，應該是充份表達的。有趣的是雍正皇帝也留下了不少的「行樂圖」，這些畫像，是不是如《大清世宗憲皇帝本紀》所描述？看來是尖削的下巴，顴骨高凸，而非如此二朝服像的雙領圓臉。雍正皇的喜愛畫像，可能是人像畫史上唯一留下皇帝坐下來被畫像的真實場面，這見之於無款《雍正十二月行樂圖（十月）》（圖 15）畫中蓬窗下，雍正皇帝著唐人圓領紅衫戴巾，坐於太師椅上，左手握腰帶，右手垂扶於太師椅的手靠上，這一坐姿，也是同於朝服上的肢體結習。畫師袍裝戴眼境，畫絹繃於框上，背面透露出畫的是半身胸像。

「定裝像」的半身胸像，如何再轉成全身像呢？從實際的做畫過程，畫像主從頭坐到尾，可能性是不高的。美國畫家卡爾（Carl）女士為慈禧太后畫像，她與慈禧太后的互動，見於《禁苑黃昏》一書。[10] 清早期的宮廷畫或是肖像畫史上，作者沒有讀過類似的記載。用「替身」倒是可以了解。

小時在家鄉見過裱畫作修裱祖宗畫像，頭部是貼上去的，也就是身軀服裝座椅先畫好，頭像頸部畫好再套上。説來皇家當不至如此。

　　故宮南遷，「壽皇殿」及宮內的清朝帝后像，沒有一幅到臺灣，往年的研究也就有所不便。然而，故宮於民國十八年，出版有《清代帝后像》，「凡例」寫道：「一、本書收集景山壽皇殿及宮內藏本以珂羅版影印之，藉供當代研究掌故者參考。……三、原像共百餘種去其復出及殘破不堪影印者先輯成四冊……」。「去其復出」，可見有相同的畫像。限於當年條件是黑白版，但今日北京故宮及其它相關出版物已可見到彩色版。雖不能盡窺清宮的所有帝后像，但是重要畫像，也足以之知其全豹。

　　這些出版物及實際所見像，清代帝后像有其「大同」的「模式」，如坐姿、朝服、座椅、地毯，尤其穿著的朝服是制式的，那朝服因坐姿而行成的衣服轉折，這衣褶是主要線條表現依託的所在。

　　精工「畫像」不是援筆立就，一段不算短的天數，做畫過程，不是第一要義的朝服、座椅、地毯，相同出現，套用德國雷德侯教授（Lothar Ledderose）《萬物》一書的說法，就是「模件化」或「規模化生產」（module and mass production）。這是可以理解的。當然，走筆至此，從摹仿或作偽的想法，一般人是難看到這一批皇帝畫像。

　　一九二七年的出版物是黑白版，摹作可以得其形，顏色就難臆測。那到近年彩色版出現，該有可能吧！這是「合理的思考」，但是「合理的思考」，如何有「合理的推論舉證」，才有「合理的結論」。所見託名「郎世寧」之作，水準均差，也曾見過「乾隆畫像」，一樣的水準是「開門見山」。然而，筆者也深戒「『畫』有未曾經我讀」，期待的是有「合理的思考」、「合理的推論舉證」，「合理的結論」出現。

　　圖說舉例，《清太宗坐像》（圖16）與《清世祖坐像》（圖17）是相同的坐姿，右手掌平放；左手掌握圈，其衣褶較為有變化處是手肘部份與腰身間，並置比對，差異處並不大。在做整體外形輪廓的比對，也是如此，甚至，可以說是「套稿」。

左 圖 16
《清太宗坐像》，北京故宮藏。

右 圖 17
《清世祖坐像》，北京故宮藏。

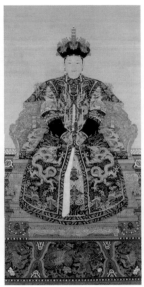

從左至右

圖18
《清太宗后孝莊文皇后》，北
京故宮藏。

圖19
《清世祖后孝惠章皇后》，北
京故宮藏。

圖20
《孝賢純皇后像》，北京故
宮藏。

圖21
《慧賢貴妃像》，北京故宮藏。

再以《清太宗后孝莊文皇后》（圖18）與《清世祖后孝惠章皇后》（圖19）比較，座椅地氈，幾近相同，那猶可說是物本是相同一件，難道視點無絲毫差距？難道兩位皇后的身材，又完全一模一樣？其實這是畫的「模件化」。再看乾隆朝的《孝賢純皇后像軸》（圖20）與《慧賢貴妃像軸》（圖21），這兩軸，從畫像的設色與品質及透視法，咸信為出於郎世寧之手，或許座椅與地氈有中國畫家合作，一如他畫的臺北故宮藏《白鷹》等。這又是物本是相同一件，視點無絲毫差距？兩位皇后的身材，又完全一模一樣？這還是「模件化」的手法。就郎世寧「應物象形」的本領，何以出現如此「同一稿本」，這還是「模件化」。

說到「模件化」的套用，那頭、身的比例會不會出問題？看來乾隆《乾隆朝服像軸》的「面寬」與「肩寬」的比例，比其它乾隆畫像，頭顯得小了；而《雍正朝服立像》比例是順眼的。從這個觀點，可以說《乾隆朝服像軸》是套用雍正朝服立像。

友朋言談中，頗有一看法，就是未見清代帝后像有「立像」，此《雍正朝服立像》，恐難合於體制？但這只要翻閱前舉《清代帝后像》，就有《清聖祖康熙》（圖22）是立像，右手捻念珠、左手自然下垂，腰掛配刀像。一定要有「朝服」立像嗎？雖是「合理的想像」，相對著也「刻舟求劍」吧！從登「壽皇殿」（圖23）一角內畫像，[11] 諸帝后像可見都是坐像。又相對著，從可見的行樂圖卻是姿勢不一。未見「立像」，這可以「起疑」，卻不能以作定論而「釋

左 圖22
《清聖祖康熙》，未著朝服，
北京故宮藏。

右 圖23
景山壽皇殿一角內畫像群。
出自《故宮周刊》第21號，
1930:84。

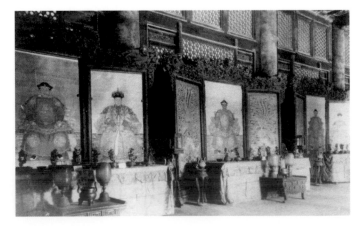

「疑」。清代的帝后坐像相當「程式化」，正面像、手勢儘管有些許不同擺法，端坐、龍（鳳）椅、鮮豔富麗地氈，對稱、均衡的布置，確實適宜做為禮儀乃至於死後移至「壽皇殿」祭祀。

這幅「立像」，或許就如《平安春信圖》、《乾隆大閱圖》是宮中的「貼落」，也就不「規矩」了。至於把織錦紋（地氈紋）移為畫幅之邊框，其例來之於藏傳唐卡裝裱，如《康熙坐像》或《乾隆普寧寺佛裝像軸》（圖24），都可見到這種邊飾，只是「立像」用畫，而《乾隆普寧寺佛裝像軸》直接使用織物之別。

圖 24
《乾隆普寧寺佛裝像軸》，北京故宮藏。

雙圓一氣與雍正信仰

雍正皇帝眾多的行樂圖藏於北京故宮的一開大冊頁，題名為《清無款雍正道裝雙圓一氣圖》（圖25）。畫中景幽靜處一灣瀑布為背景，青松下一平臺，雍正（1678-1735）外著淺黃褙子，坐蒲團，斜倚在松樹幹上，對面一人盤坐於蒲團上，雙手隱於寬袖裏，外套褙子也同一式服裝，青底紫領。兩人之間，地上有斑點葫蘆瓶，一縷紅煙正盤圈上揚。這是道家的題材應無疑義。

試問此人是男？是女？更是何人？《大清世宗憲皇帝本紀》首頁記：

（雍正）幼忱書史，博覽弗倦，精究理學，旁徹性宗。[12]

就是說雍正對儒釋道三家都有研究，雍正做皇子時就對道家有興趣。清史的學者也早以指出，雍正的生活中和道士往來。最為學者引用的是雍正八年（1690）

圖 25
清無款《雍正道裝雙圓一氣圖》，北京故宮藏。

五月二十三日，在田文鏡（1662-1732）的一件奏摺上批示要求「舉薦內外科名醫或深達修養之人，或道士或講道之儒者」，田文鏡因此舉薦河南禹州人賈神仙賈文儒，後，又另舉薦白雲觀道士賈士芳，賈曾為雍正帝治病，「口誦經咒，並以手按摩之術，最初治有效，後遭處死」。

此外，張太虛、王定乾等人通「煉火之說」，被留在圓明園煉藥。婁近恆（1689-？）不作「煉藥修真之法」卻為皇帝設醮禱祈除祟。婁近恆很得雍正賞識，被雍正收為門徒，所以現代馮爾康、楊啟樵兩教授主張，雍正的突然死亡與服丹藥有關，且乾隆登基三天就將道士張太虛逐出宮苑，更間接證實這種說法。說死於「丹藥中毒」，晚清民國之際的清宗室人物金梁說：「世宗之崩，相傳修煉餌丹所致。或出有因。」雍正也曾送「既濟丹」給他的近臣鄂爾泰（1677-1745）、田文鏡，可見他篤信丹藥。[13]

「雙圓一氣」做何解釋。雍正於道家人物，頗推崇北宋道士張紫陽（伯端，984-1082），曾為他重修道觀，並作碑文以記其事，稱張紫陽「發明金丹之要」。在雍正的《御製語錄》裡錄有紫陽真人引用佛教禪宗頌偈理論的雋語。這篇語錄的〈御製序〉更認為紫陽真人「即禪門古德中，如此自利利他不可思議者，猶為稀有」。[14] 紫陽真人著有《悟真篇》，正編述內丹修煉之術，以精氣神為三寶，經過修煉，結成金丹，此為「命功」。附編引佛教理論，述達本明性之道，通過心性之修養，以返虛寂無為之境，此為「性功」，主張性命雙修，先命後性。「雙圓」指的是性命之道「雙圓」。《悟真篇》提到「雙圓」：「形神自然俱妙，性命雙圓與道合，真變化不測矣！」「倘非性命雙圓，形神俱妙，孰能若是哉！」等等。[15] 至於「氣」是道家煉養的名詞，古代的中國人當做生命的元素之一。《莊子》所說：「通天下一氣耳！」並認為「人之生，氣之聚也。聚則為生，散則為死。」「心合於氣，氣合於神」「神將守形，形乃長生」。[16] 簡單地說，也就是「性命雙修圓滿，求得長生」。至於圖中兩人出現，可視為夫妻雙修。《悟真篇》有詩：

學仙須是學天仙，惟有金丹最的端。二物會時情性合，五行全處虎龍蟠。
本因戊己為媒娉，遂使夫妻得合歡。只候功成朝玉闕，九霞光裏駕翔鸞。[17]

「夫妻得合歡」也是性命雙修所求。雍正煉丹，行動之外，他的詩集裡有《群仙冊》一十八首，其中有〈燒丹〉詩：「鉛砂和藥物，松柏繞雲壇。爐運陰陽火，功兼內外丹。光芒沖鬥耀，靈異衛龍蟠。自覺仙胎熟，天符降紫鸞。」[18] 可見他通曉煉丹之術。他與道士往來有贈〈羽士〉二首：「身在蓬瀛東復東，道參天地隱壺中。還丹訣秘陰陽要，濟世心存物已同。朱篆綠符靈寶籙，黃芽白雪利生功。一瓢一笠浮雲外，鶴馭優遊遍泰嵩。」其二：「羽帔翩翩泠禦風，醮章長達上清宮。化龍有技蒼雲繞，跨鶴無心顥氣通。玉屑駐顏千歲赤，丹砂養鼎一爐紅。真機妙諦因師解，何必羅浮訪葛翁。」[19] 只是不知是上述那位道士。就「雙圓一氣」的畫面中葫蘆，民間也以「雙圓」稱呼，加上一縷「氣」往上飄出，也可做為「別解」或雙關語了。

陪同雍正畫像裡出現婦女者，如北京故宮藏《雍正行樂圖》一組五幅，其中，除第二幅外，均出現了與雍正相隨的婦女。第一（圖26）、第五

左 圖 26

無款《雍正行樂圖》一組五幅
之第一圖，相陪於雍正最近處
的婦女應為「正宮娘娘」，北
京故宮藏。

右 圖 27

無款《雍正行樂圖》一組五幅
之第五圖，窗前兩位婦人中最
高者應為「正宮娘娘」，北京
故宮藏。

（圖 27），都是同樣的相隨四位滿、漢裝婦女。從常情上推理，這四位應該是
雍正的后妃。第一幅四位婦女，遠處者三，近處者一，因構圖佈局，包括雍正
人像都較小；從位置上看，近處告靠於雍正者，應該是「正宮娘娘」（或未即
位時的「貴妃」）；而第四幅則大而清晰可辨。窗前兩人中之較高者，也應該
是「正宮娘娘」。

左 圖 28

無款《雍正行樂圖》西王母特
寫與全幅。

右 圖 29

冷枚，《西王母》，日本澄懷
堂美術館藏。

　　至第四幅，雍正與一婦女穿著樹葉披肩及圍裙，雍正右肩荷鋤，左手把
靈芝；婦女右手提花籃，左手持朱扇。前導者一幼童，肩上背著與《雙圓一
氣》畫中相同的斑點葫蘆，左手伸出，持松枝以引梅花鹿渡過石板橋，梅花
鹿身背牡丹、萱花；後隨者幼童，肩挑花籃，躬身前趨。喬松瀑布，雲霧相
繞，一派道家仙境。畫中的人物「未有麻絲，衣其羽皮」，故事裝扮應是遠
古的東王公與西王母。（圖 28）這從另一位同時的宮廷畫家冷枚所畫的《西
王母》（圖 29），也出現有
鹿相隨是一致的，它應該帶
有祝壽的意義。

　　誰有資格與雍正一起扮
演西王母？當然非孝敬憲皇
后莫屬。畫中人由皇后裝扮，
也有其他例子，那就是雍正
另一特立獨行的《雍正耕織
圖》冊。畫中農夫是雍正，

圖 30

無款《雍正耕織圖》之〈浸
種〉，北京故宮藏。

釁婦是福晉。以〈浸種〉（圖30）一頁為例，柱杖觀稼的是雍正，倚門婦女就是貴妃（皇后）。畫雖小，那瓜子臉杏眼楊柳眉的一再出現，這是同一貴妃（皇后）。單純的將《雙圓一氣圖》的道裝人物，與裝成「西王母」的皇后來比對（圖37右幅）。由於圖像清晰，雖不能說是百分之百相似，但同為一人應該是可以被接受的。

后妃美人像

雍正共有八位后妃。第一位皇后姓烏喇那拉氏（?–1731），是內大臣費揚古的女兒，康熙三十年（1691）結婚，時雍正十四歲。因是嫡妻，先冊封為雍正王妃，雍正登基後，成為皇后。雍正九年（1731）過世，諡號孝敬憲皇后。[20] 孝敬憲皇后的朝服像（圖31）今猶得見，若以「西王母裝扮像」略見消瘦，同一人之行樂與廟堂老少有別是在合理之中。又孝聖憲皇后是福泰（圖32）已然老態，顴骨尤其突出。

從「西王母」及《雙圓一氣》裝扮，我們來看雍正朝宮廷畫的另一巨作。同樣北京故宮藏清無款《美人圖》，這套畫共十二幅。（圖33）取名上先前是以《雍正后妃像》為題。一九八六年，朱家溍先生（1914–2003）〈關於雍時期十二幅美人圖的問題〉一文，根據清代內務府檔案記載，凡裱作托裱嬪妃們的畫像，都書以名號記載為「某妃喜容」、「某嬪喜容」、「某常在喜容」，最概括的寫法也要稱之為「主位」。以這十二幅畫而論，如果是雍正之后妃，或雍親王時期的側福晉，無論當時是活人還是已經死去，最低限度當年也是側福晉，那麼到了雍正十年（1732）八月間，在檔案上也要概稱為「主位」。不能寫作「美人絹畫十二張」。加以朱先生當年親自編目時，目驗原件，記載的尺寸和《清檔》上的完全相符。因此引《清檔》雍正九年記有：「深柳讀書堂圍屏十貳扇美女圖」，定此套屏為《雍親王題書堂深居圖屏》十二幅（圖33），或《清閒靜晏》十二幅。[21]

《清檔》中出屢出現有「美人畫」一詞。雍正也有「《御製詩跋百美圖》字畫二十四張」。[22] 可見他對美女畫有所喜好。《雍親王題書堂深居圖屏》十二幅中第二幅〈賞蝶〉（圖34）、第四幅〈觀書〉（圖35）、第十幅〈對鏡〉（圖36），背景牆上都是雍正以「破塵居士」署款的書軸。第四幅〈展書〉，牆上懸畫，畫上葉子有詩文，摹米元章書法，詩句是「櫻桃口小柳

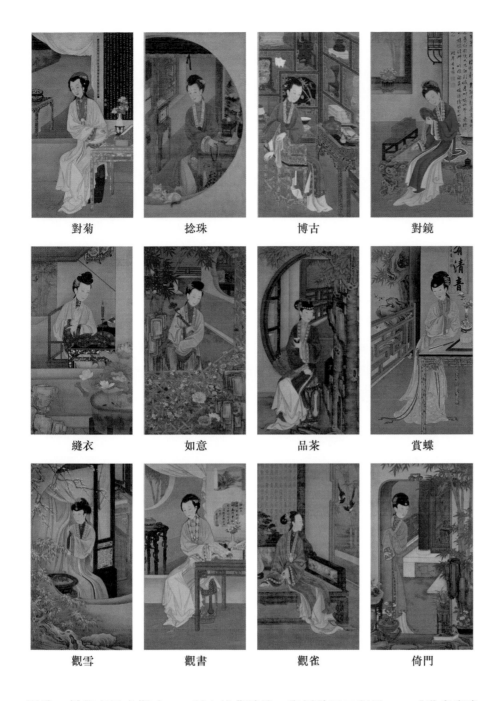

對菊	捻珠	博古	對鏡
縫衣	如意	品茗	賞蝶
觀雪	觀書	觀雀	倚門

圖 33
無款《雍親王題書堂深居圖屏》十二幅，北京故宮藏。

腰肢，斜倚春風半懶時。一種心情費消遣，緗編欲展又凝思。」《世宗憲皇帝御製文集》卷二十六的《美人展書圖》二首（畫上錄第一首）：「丹唇皓齒瘦腰肢，斜倚筠籠睡起時。畢竟癡情消不去，緗編欲展又凝思。」應是修改過的。第十幅〈照鏡〉，也見於卷二十六《美人把鏡圖四首》（畫上為第一、二

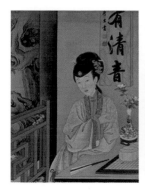

左 圖 34
十二屏〈賞蝶〉牆上書法特寫。

中 圖 35
十二屏〈觀書〉牆上書法特寫。

右 圖 36
十二屏〈對鏡〉牆上書法特寫。

圖37

左，《雙圓一氣》（圖25）道
裝人物（為了方便比較，此處
圖版反轉處理）。右，《行樂
圖》西王母特寫。

首）：「手摘寒梅檻畔枝，新香細蕊上簪遲。翠
鬟梳就頻臨鏡，只覺紅顏減舊時。曉粧髻插碧瑤
簪，多少情懷倩竹吟。風調每憐誰解得，分明對
面有知心。」[23] 文集文字也略有小差別。

雍正也是說「美人把鏡」，所以題名「美人
畫」應該是合乎實情的。然而雍正以「破塵居士」
署款的書軸，這是以他「喬裝」「書詩」來與美
人「合裝」。從畫上的題詩：「風調每憐誰解得，
分明對面有知心。」這畫中「美人」，難道只是「雍
邸王爺」人生風花雪月的一時雅興？還是也別有心裁？這「對面有知心」是誰？有趣的是，朱先生對這
一堂屏，「雖云十二，卻是四組美人」。（圖37）為何與雍正合影的上兩幅
行樂圖，又同是「四人」？這可否讓人回到原點，「題是美人；人是后妃」。
畫中背景，建築、傢俱、器物，無一不是清宮所有，也難免做此思考。將前舉
〈對鏡〉美女與《雙圓一氣》、《西王母》並置對比（圖38），自然是無法
說成完全相像，但就神情也不能說完全說不通。這牽涉到畫家的能力，被畫人
的時空變化，乃至做畫目的要求等等。

圖38

此十二位美女面部特寫出自
《雍親王題書堂深居圖屏》
十二幅（見圖36）。可大致分
為四組，為方便讀者對照，已
將人物臉轉成同方向。《雙圓
一氣》道裝人物與《行樂圖》
西王母（見圖37）也可以歸在
其中一組。朱家溍先生文章中
並無圖像對比，此分組係筆者
與同道討論後所排列出，然各
人所見同中有異，先訂此樣。

博古	縫衣	對鏡	如意
捻珠	觀雪	品茶	倚門
觀雀	對菊	賞蝶	觀書

再看〈對鏡〉，畫中並無第二人，鏡中人應該只是自己，但畫中「對
鏡」所到處，畫面的角度安排，鏡中正是可以「反映」美人背後的雍正書
詩（圖36），這才是「對面有知心」的真正所在！這「知心」人是雍正，也
就不言而喻了。反過來看，雍正的「知心人」是貴妃（皇后），即使形貌人不
相像，存在著「暗喻」手法，也是合理的想像吧！雍正的愛情生活，感情的表

達，見之於詩文，比不上兒子乾隆對孝賢皇后的一往情深，至死不渝。雍正透過圖像，也許是含蓄許多了，然而，別有圖像，「雙圓一氣對鏡知心」，那是夫妻同道心有靈犀，情愫相映，也是各領風騷，父子一籌不輸。

我們再回頭看北京本《雍正朝服像》所見是端整貴氣（圖1），相對地，諸行樂圖（或說生活留影）乃至《泥塑彩繪雍正像》（圖39），卻大都是略顯消瘦，明顯地看出略突顴骨。這樣的差距，朝服像被「廟堂化（畫）」是可以理解的。這一如行前舉「行樂圖五件」第五幅，皇后臉龐還是圓如鵝蛋。看來行樂圖是更能表現真實的一面。

圖 39
《雍正泥塑像》面部特寫，北京故宮藏。

喬 裝

皇帝的「行樂圖」頗多，作為「喬裝」有歷史人物典故的打扮，今日能見存者，所知，只有臺北故宮藏馬麟畫《靜聽松風》，畫中宋理宗扮陶淵明像，坐於蟠龍松上，側耳靜聽松風響。往後所見，已是雍正後來居上。

「喬裝」是雍正的心理素顏（psychological profile），這個心裡的「畫」，雍正編輯的〈悅心集〉序中有：

> 或如皓月當空，或如涼風解暑，或如時花照眼，或如好鳥鳴林，或如泉響空山，或如鐘清午夜，均足以消除結滯，浣滌煩囂，令人心曠神怡，天機暢適。……如孔門之春風沂水；仙家之吸露餐霞；如來之慧雨香花；以及先儒之霽月光風，天根月窟，其理同其趣何弗。

再讀：

> 若有福者，左以讀書、焚香、試茶、洗硯、鼓琴、校書、候月、聽雨、澆花、高臥、勘方、緩行、負暄、釣魚、對書、漱泉、支杖、禮佛、嘗酒、宴坐、翻經、看山、臨帖、倚竹，皆一人獨享之樂，清閒一日，便受用一日，奔忙一日，便虛度一日。[24]

雍正皇帝的畫像，既有君臨天下的廟堂儀容，又有耕織生活的庶民角色，繪私人的家居之休閒與兒女情長，進而憧憬於長生不老的修道，更能「喬裝」出今入古，乃至化身西洋武士。雍正批示田文鏡的奏褶：「朕就是這樣漢子。」（雍正二年二月十五日奏），說來這批畫像展現了一生的各種心理素顏，這「漢子」的「形象」，當比正史文字來得真確，《易・繫辭》云：「書不盡言，言不盡意，立象以達意。」

* 本文修改自原發表於李天鳴主編，《為君難：雍正其人其事及其時代論文集》，兩岸故宮第一屆學術研討會，臺北：國立故宮博物院，2010 年 8 月出版。

註 釋

❶ 近代國史料叢刊三編,《大清會典》（雍正朝）「禮部」（臺北：文海出版社,1955）,卷 64,頁一下。

❷ 清《清畫家詩史》卷乙下（臺北：明文出版社,1982）頁 8,收入《清代傳記叢刊》75,藝林類 12。

❸ 《世宗實錄》卷 2,清實錄第 7 冊（北京：中華書局,1985）,頁 27 上。

❹ 同上註,頁 39 下。

❺ 《內務府各作成做活計清檔》已標出年月。

❻ 見《內務府各作成做活計清檔》。

❼ 見《內務府各作成做活計清檔》。

❽ 可參見聶崇正〈雍正十三年間的郎世寧〉收入《清世宗文物大展》（臺北：故宮,2009）,頁 368–372。

❾ 清乾隆年間鄂爾泰等敕撰《大清世宗憲皇帝本紀》卷 1,頁 1 上。清國史館黃綾本,國立故宮博物院藏本。

❿ 美·凱瑟琳·卡爾著；晏方譯,《禁苑黃昏》（北京：百家,2001）。

⓫ 《故宮周刊》第 21 號,1930:84,圖 16-21。

⓬ 同上註。

⓭ 本文道教信仰一節參見陳捷先《雍正寫真》「雍正之死」（臺北：遠流,2002）,頁 295–304。

⓮ 雍正的《御製語錄》。

⓯ 紫陽真人《悟真篇注疏》原序（文淵閣四庫全書）,卷 26,頁 11。

⓰ 《莊子》（文淵閣四庫全書）,卷 7,頁 29。

⓱ 《悟真篇注疏》（文淵閣四庫全書）,卷上,頁 7。

⓲ 雍正《世宗憲皇帝御製文集》（文淵閣四庫全書）,卷 27,頁 11–12。

⓳ 雍正《世宗憲皇帝御製文集》（文淵閣四庫全書）,卷 26,頁 13。

⓴ 〈列傳一·后妃〉,《清史稿》,冊 14（臺北：洪氏,1981）,卷 214,頁 8913–8916。

㉑ 朱家溍,〈關於雍時期十二幅美人圖的問題〉,收入《故宮退食錄》（北京：北京出版社,1999）,上,頁 65–67。

㉒ 見《內務府各作成做活計清檔》（臺北故宮影本）。

㉓ 雍正《世宗憲皇帝御製文集》（文淵閣四庫全書）,卷 26,頁 8。

㉔ 清世宗編,《悅心集》,收入《百部叢書集成》27,武英殿聚珍版叢書 115（臺北：藝文,1969）卷 4,無名氏作。

16

臺北故宮藏品與
王時敏、王原祁的幾個小題

圖 1
明曾鯨，《王時敏畫像》。

圖 2
清王原祁為楊晉畫《山水》軸
上題款，南京博物院藏。

引 子

讀其畫見其人。王時敏，字遜之，號煙客，生明萬曆二十年（1592），壬辰，卒康熙十九年（1680），庚申。今天尚能見到曾鯨（1568–1650）的《王時敏畫像》兩幅畫像之一（圖1）。

楊晉（1644–1728），字子鶴，也曾繪王時敏。王曾對此畫卻有意見，見「楊（晉）子鶴為余寫照題贈」：

> 海內寫照名家，余生平交與甚少。壯時兩遇曾波臣，先後得二幀，具不甚似。此後，遂久無貌余者，甲寅春仲，虞山子鶴楊兄，同石谷歸自邗江，扁舟過訪，雨窗清暇，為圖小影，竟日而成。見無不駭嘆，詫為酷肖，即攬鏡自照，恍若相對共語，呀然一笑。[1]

楊晉善於畫像，在南京博物院藏王原祁（1642–1715）為楊晉畫《山水》軸（圖2）的題識：

> 子鶴兄工於寫照，兼精花鳥，賦物像形，曲盡其妙，後游石谷之門，兼通山水，宋元三昧，亦已登堂入室矣！余至擁青閣中，得一快晤，大慰契闊，因作此圖，冀有以教我也。時康熙乙酉（1705）仲冬月杪。麓臺。

「子鶴兄工於寫照」可見楊晉有其肖像畫的成就。這是本題之外，不關臺北故宮，只作為開場。本文並不是完整的王時敏、王原祁研究，而是就臺北故宮收藏給予新的議題。臺北故宮藏王時敏、王原祁作品統計：

	冊	卷	軸	散頁
王時敏	2	–	8	6
王原祁	6	2	78	10

就數量論，王時敏並不多；王原祁（1642–1715）因任職宮廷有關，故宮收藏，年齡從五十三歲開始到七十四歲為止，整整二十年中，僅缺五十六、五十七、六十二、六十三、七十三、七十五歲，其餘每年至少一件，多則四件，王原祁晚年的畫風，可提供極為可貴的資料。此外，研究的相關原件，還得涉及王時敏、王原祁的收藏、師友的相關作品，尤有談助。

東園與西田

王時敏出身相國之家，以一豪門巨室，一大畫家，承先人餘蔭在家鄉太倉東西南三方各有別墅。這可以想見王家賓客譙集，諸如董其昌（1555–1636）、陳繼儒（1558–1639）都曾造訪。[2]臺北故宮藏有沈士充（活動於明萬曆至崇禎年間）畫《郊園十二景》冊（圖3），末幅自署：「乙丑春仲。沈士充為煙客先生寫郊園十二景。」所繪之處正是太倉州城東門外半里，王時敏所居住之「樂郊園」。[3]此冊頁共有十二景，「雪齋」、「穠閣」、「霞外」、「就花亭」、

第一景 〈雪齋〉

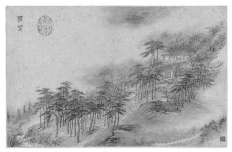

第二景 〈穠閣〉

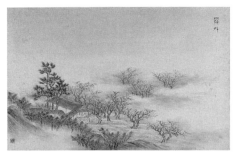

第三景 〈霞外〉

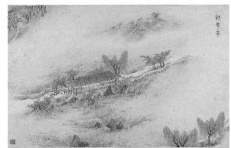

第四景 〈就花亭〉

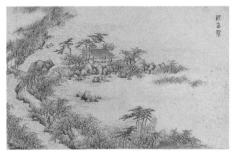

第五景 〈浣香榭〉

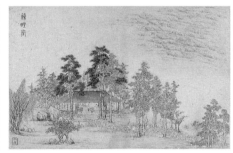

第六景 〈藻野堂〉

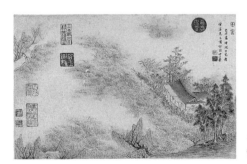

第十二景 〈田舍〉

第十二景 〈田舍〉署款

圖 3

沈士充，《郊園十二景》冊，
1625 年，取七景，臺北故
宮藏。

「浣香榭」、「藻野堂」、「晴綺樓」、「竹屋」、「掃花庵」、「涼心堂」、
「飆影閣」、「田舍」。其中如「霞外」、「藻野堂」、「晴綺樓」、「掃花
庵」、「涼心堂」，尤是呈現畫家採俯視角度，實地取景寫生，空間感銳利，
醒人眼目，大有異於一般中國畫的平面感。此外，陳廉（生平不詳，活動於明
熹宗天啟年間）也曾為王時敏畫郊園十景，藏上海博物館。曾於〈樂郊園分業
記〉扼要地記述肇建緣起：

　　樂郊園者，文肅公芍藥圃也。地遠囂塵，境處清曠，為吾性之所適。舊
　　有老屋數間，敝陋不堪容膝。己未（1619 年）之夏，稍拓花畦隙地，除

棘諸芽，於以暫息塵鞅。適雲間張南垣至，其巧藝直奪天工，慫恿為山甚力。吾時正年少，腸肥腦滿，未遑長慮，遂不惜傾囊聽之。因而穿池種樹，標峰置嶺。庚申（1620年）經始，中間改作者再四，凡數年而後成。磴道盤紆，廣池澹灩，周遮竹樹，蓊鬱渾若天成，而涼室邃閣，位置隨宜，卉木軒窗，參錯掩映，頗極林壑臺榭之美。不惟大減資產，心力亦為殫瘁，然而難肋未斷，馬首頻徵，所謂婆娑偃息於其間者，二、三十年中，曾為得居其半。[4]

而王時敏於文集中，有詩記其園林生活。舉其二。〈雨後園居〉：

二月紅煙雨洗殘，垂簾獨坐小樓寒。烹來雪乳醒朝酒，摘得冰蔬供夕餐。大白漫評花品第，小青平頻報平安。晚歸落日縈高樹，亂踏香泥屐未乾。[5]

又，〈人日園居〉：

漸覺茅簷暖，春光次第來。草隨低岸發，梅傍小窗開。鏡裏窺禪案，閒懷寄茗杯。林西斜照入，花影共徘徊。[6]

「所謂婆娑偃息於其間者，二、三十年中，曾為得居其半」，王時敏在赴京任官前，皆是在此樂郊園居住。樂郊園居住時期，畫風也呈現出受董其昌的規範。我們在目前私人藏王時敏《仿董北苑山水》，款云：「乙丑（1625）五月畫於樂郊竹屋。」又見此畫上有董其昌題：「遜之仿吾家北苑，稟（？）於子久、叔明，筆墨渾古，盡洗吳中習氣，此圖尤合作者。」又，上海博物館藏《仿大癡山水圖》，有款「戊寅（1638）九日（月）畫於樂郊之遠風閣」等記錄，皆可得知。

吳偉業，字俊公，晚號梅村（1609–1671）與王時敏同為太倉人，二人既是同鄉，又是好友，又同為清初畫壇和文壇上兩大領袖。[7]吳梅村〈畫中九友歌〉：「太常妙蹟兼銀勾，樂郊擁卷高堂秋。真宰欲訴窮雕鏤，解衣盤礴堪忘憂。」[8]太常，即指王時敏，此詩即以王時敏生活於此園為內容。十二景配有點景人物，想必是畫王時敏與往來賓客。康熙四年（乙巳，1665，七十七歲）九月，王時敏又邀吳梅村至郊園小集，王時敏寫詩記之：「月白楓丹秋漲碧，欣從勝侶泛輕舟……愁多對景無佳思，猶喜詩人逸興高。」[9]見其兩人相知通娛樂。

樂郊園中與書畫之相關，從王時敏家有「掃花菴」印可知（圖4-1，4-2）。延至王原祁父親王揆（順治十二年進士，1619–1696）分得此產業，也用祖上家業名號。

圖 4-1
王時敏「掃花閣」印取自臺北故宮藏傳宋范寬《行旅圖》。

右 圖 4-2
王原祁「掃花菴」印。取自臺北故宮藏王原祁《仿倪黃山水圖》。

王時敏晚年將樂郊園「是區畫為四分授諸兒令其各自管領」。[10]《郊園十二景》冊後有「婁東畢沅鑑藏」、「靈巖山人書畫記」、「畢沅審定」、「秋颿珍賞」，[11]或許與此園於乾隆年間轉為畢沅（1730–1797）所有。[12]

此冊既畢沅所得，既有「乾隆御覽之寶」印在先，畢氏卻因嘉慶四年（1799）
朝廷追究濫用軍需，死後被削奪世職，當非隨抄沒家產入宮。

王時敏於清順治三年（1646），是年五十五歲，辭官歸隱故里「西田」別
墅（在城西十二里之歸涇上名為歸村）。這是他另一個莊園。順治四年（1647）
「西田」菊花盛開，時敏便邀集親友詩酒唱和。有詩〈西田看菊歸，梅村以佳
什見投，次韻奉和，并用為謝〉：

> 老圃秋客徹晚香，羣賢星聚在漁莊。名花紫奉還輸麗，宿釀新鵝更賽黃。
> 伴隱正宜侔遠志，延年何用覓昌陽。誰為藻飾東籬色，詩律於今有墨王。
> 寒候孤開如有意，蕭齋紛列自成妍。蒼官結侶同三徑，紅友追歡擁七鈿。
> 籬畔霜華驚歲晚，燈前瘦影幸天全。却嗟眾卉多搖落，獨把幽芳肯受憐。[13]

就《王煙客先生集》中有《西廬詩草二卷》，大多為移居西田別墅之時所作。
只見《西廬詩草下卷補》有〈東園賞芍藥，次白林九父臺見貽元韻〉一首：

> 繡囊朱苔映花枝，解慍薰風盡日吹。曉露凝珠香旖旎，晴光散騎色迷離。
> 齊和調鼎他年手，賡咏翻階此日詩。金帶圍開符夢卜，徵書應及潁川時。[14]

這因東園本是其祖王錫爵（1534–1614）賞牡丹的別墅，回樂郊園賞花。

順治七年（1650）「西田」中之「畫綠閣」落成，復構「西廬」，並延請
「畫中九友」之一的長州卞文瑜（約 1622–1671）畫壁，王時敏作長歌以記錄
此事，〈潤甫卞翁為余茅庵畫壁，高妙直追董巨，歌以紀之〉：

> 西田九月鯉魚風，門外平疇□稏紅。叢桂飄香月初下，芙蓉含笑曉煙中。
> 傍溪新縛茅□角，疏籬小徑穿寒竹。雨水漣漪夾明鏡，八窗窈窕羅群木。
> 几榻清幽迥絕塵，筆牀茶竈日隨身。釣竿閑插臥房下，滿眼丹黃足暢神。
> 中有二丈雪色壁，細滑好並鵝溪織。勝致欲將妙繪傳，靜對晨昏時拂拭。
> 吳門卞叟適來游，老筆蒼秀甲九州。見之欣然發元賞，許我潑墨圖丹丘。
> 閉戶解衣恣盤礴，全圖在胸無苦索。掃殘一束紫毫芒，游如兔起與鶻落。
> 畫成脈正神氣完，北苑釋巨還舊觀。紛紛時輩咸愧伏，流汗低頭不敢看。
> 文沈仙去畫道失，二百年來無此筆。何幸荒村蓬茇間，忽睹煙雲生斗室。
> 自堪垂老筋骨衰，飛嶠千峯非昔日，臥遊且學宗少文。不待向平婚嫁畢。[15]

左 圖 5-1
明卞文瑜，《摹古山水》，第
二十幅，1653 年，紙本水墨，
30.7x21.8 公分，臺北故宮藏。

右 圖 5-2
明卞文瑜，《摹古山水》，第
二幅。

左 圖5-3

王時敏隸書大字題卞文瑜，《摹古山水》冊，臺北故宮藏。

右 圖5-4

清王時敏跋卞文瑜，《摹古山水》冊，臺北故宮藏。

臺北故宮藏明卞文瑜《摹古山水》冊（一冊二十四開。本幅畫二十開二十幅，前副葉二開二幅，後副葉二開二幅），自題：「癸巳（1653）夏日。摹做宋元名家小冊二十幀。卞文瑜。」（圖5-1，5-2）冊前副葉，有王時敏隸書大字「古法具備」（圖5-3）。並有行書長跋：

> 花龕老人（卞文瑜），秀筆軼塵。晚更研精宋元諸名家，具得其法，臨摹往往亂真，文、沈以後，嗣響者一人而已。邇年吳中畫道，謬種流傳，盡失原本，雖漫云做擬，未免盲人摸象之誚。此冊妙得古人神髓，非但中郎虎賁，洵可為迷路指南也。展玩周環，讚歎不已。西廬王時敏題。（圖5-4）

文中王時敏抒發自己的畫意觀念，也可視為對所謂「臨仿」的解釋，有自己的意見。

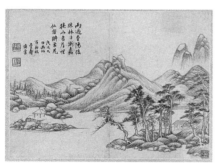
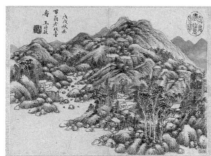
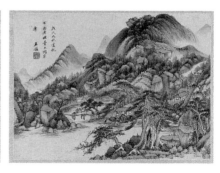

左 圖6-1

《國朝五家畫山水冊》，吳偉為百翁祖臺壽畫山水，臺北故宮藏。

中 圖6-2

《國朝五家畫山水冊》，王時敏為百翁祖臺壽畫山水，臺北故宮藏。

右 圖6-3

《國朝五家畫山水冊》王鑑為百翁祖臺壽畫山水，臺北故宮藏。

吳偉業《梅村家藏稿》卷一有〈西田招隱詩〉四首，其中有「卞生工丹青，妙手固難匹」，[16] 應是王時敏在西田邀請吳梅村至西田西廬，會見了也被吳梅村列入「畫中九友」之一的卞文瑜。又〈琵琶行〉詩序云：「去梅村一里為王太常煙客南園。」[17] 可見王、兩家可稱鄰居。吳梅村隱居太倉也作畫。故宮藏《國朝五家山水冊》內有吳偉業與王時敏、王鑑（1598－1677）畫頁（圖6-1，6-2，6-3）。吳偉業一開題：「戊戌（順治十五年，1658）九月為百翁祖臺壽。」王時敏一頁，也是為「百翁祖臺壽」。吳偉業此頁，畫風與水準，讓人幾疑與王時敏同出一手。

董其昌與王時敏

王時敏曾親受董其昌的指授，兩人關係密切。臺北故宮藏董其昌一六一二年《為明卿作山水》（圖7）（此明卿，既稱同年，當非莫是龍〔1539－1587〕），

此畫後歸王時敏，董其昌再題：「遜之畫品，已在逸妙，而有昌獨之嗜。」此語難免師為生獎譽。王時敏在少年時受教於董其昌，但董其昌對王時敏的「折輩行與遊」[18] 交往，以王時敏的家世，該是貴公子一流。董其昌是一個極度自負的人，評起書畫有時毫不留情的，獨獨對這位忘年交，客氣有加。所見幾幅董其昌對王時敏的畫幅題識，均是揄揚之言。王時敏也以此自許，記於其〈自述〉：

> 猶憶思翁宗伯，每見余作必讚歎題識，謬辱蒼秀高華，奪幟古人稱之。此固通家長者，委曲獎成盛心，余實不堪自問也。[19]

故宮又藏有明王時敏董其昌《書畫合璧冊》（圖 8）（本幅畫八幅，書八幅，計十六幅），董其昌於最後一幅題記：「風軒水檻壓春流，一帶平岡草木稠。心喜應門差解意，羅客漁父得相求。友人持遜之璽卿山水八幀見示。為題其上。其昌。」雖無甲乙之語，寫來也是樂意配合。

圖 7
董其昌，《為明卿作山水》，1612 年，154.7x70 公分，臺北故宮藏。

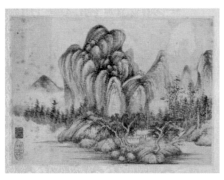

圖 8
王時敏（畫）與董其昌（書）的《書畫合璧冊》第 8 開，紙本，24.2x32.8 公分，臺北故宮藏。

左 圖 9
傳宋范寬《行旅圖》與邊綾上王時敏跋，臺北故宮藏。

右 圖 10
王蒙，《畫丹臺春曉》與邊幅的董其昌題跋，紙本，臺北故宮藏。

王時敏於所藏傳宋范寬（活動於西元 10 世紀末年至 11 世紀初）《行旅圖》（圖 9）右邊綾上有一跋：「余家所藏宋元名蹟。得之京師者。十之四。得之

董文敏者。十之六。余寶愛之。」這「十之六七」，臺北故宮藏品中，最為直接表明者為元王蒙（1308-1385）《畫丹臺春曉》（圖10），董其昌於邊幅題跋：「丙寅秋，得之梁溪吳千之。丁卯秋，歸之王璽卿遜之。遜之學山樵幾於過藍，意猶未盡，便欲拔其幟矣。其昌。」又是一番誇獎。《畫丹臺春曉》收傳印記：「王時敏印」、「太原王遜之氏收藏圖書」、「顓菴」、「王掞之印」。王時敏收藏傳於其八子王掞（1645-1728）。另有一「掃花菴」印，此亦為王家收傳印記，此幅之「掃花菴」應是王時敏所有，王原祁也有「掃花菴」一印。北京故宮藏王原祁《丹臺春曉》（圖11），王原祁自題：「丹臺春曉。此圖為山樵生平合作，余家舊藏，丁亥冬日仿於海澱寓直。」

　　另一為五代南唐巨然（活動於西元10世紀後期）《雪圖》（圖12）。董其昌詩塘題跋：「巨然雪圖。董其昌鑒定。」收傳印記：「太原王遜之氏收藏圖書」、「掃花菴」。可知王石時敏又以「郊原十二景」之「掃花菴」為收藏印。又此二件之縮本，見故宮藏《明董其昌倣宋元人縮本畫及跋冊》（即《小中現大冊》）。

　　對於縮本，董其昌《倣倪瓚山陰丘壑圖》（圖13）其款識：「倪元鎮山陰丘壑圖，京口陳氏所藏。余曾借觀，未及摹成粉本，聊以巨然關山雪霽圖擬為。玄宰。」「未及摹成粉本」一語，說出了有機會掌握到一件名蹟，應該留下「粉本」，以供運用。這猶如今日對所見作品，做一攝影。相對於「未及摹成粉本」，故宮《小中現大》冊之「摹成粉本」對畫家的用意那就知道了。

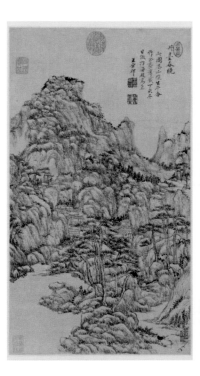
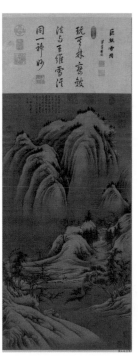
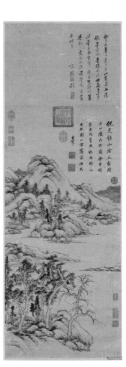

　　王時敏與董其昌的關係，學界研究，早已注意於此《小中現大冊》。[20]

　　《小中現大冊》的內容，有董其昌於臨本的對題。此冊幾乎即是董其昌所倡導南宗典範的大師作品。此冊之第八、九、十二、十三、十六、十八（圖14）皆為臨黃公望（1269-1354）本。如，

第八開：

此幅余為庶常時，見之長安邸中，已歸雲間，復見之顧中舍仲方所，仲
方諸所藏大癡畫，盡歸於余，獨存此耳。觀大癡老人自題，亦是平生合
作。張伯雨評云：「峰巒渾厚，草木華滋。」以畫法論，大癡非癡，豈
精進頭陀，而以釋巨然為師者耶！不虛也。庚申五月購之於吳門並識。
其昌。

第九開：

黃子久臨董北苑畫二幅。一為浮嵐暖翠，在嘉禾項玄度家。一為夏山圖，
即此幅是也。子久學董元，又自有子久。可謂兼宋元之絕藝。語云：「冰
寒於水」，不虛也。董其昌觀因題。

第十二開：

峰巒渾厚，草木華滋。以畫法論。大癡非癡。豈精進頭陀而以釋巨然為
師者耶。張雨題。董其昌觀並書。

第十八開：

子久論畫。凡破墨須由淡入濃。此圖曲盡其致。平澹天真。從巨然風韻
中來。余家所藏富春山卷。正與同參也。董其昌觀因題。甲寅春二月。

董其昌畫道影響力所及或是繼承者，自是四王一系。這也說明王時敏對黃公
望的追慕。

王原祁《倣黃公望山水圖》（美國佛利爾美術館藏）有自題：「董巨風韻
元季四大家大癡得之最深，另開生面，明季三百年來董宗伯僊骨天成入其堂
奧，衣缽正傳先奉常一人而已。余幼稟家訓耳濡目染，略有一知半解，未敢自
以為是也。……康熙丙戌（1706）小春畫并題。王原祁。」王原祁（1642–1715）
以王時敏（1592–1680）裔孫的身分，寫下這段話，也不無道理。前舉故宮藏
《明董其昌倣宋元人縮本畫及跋冊》，作者為陳廉、王時敏、王翬（1632–1717）
並不一定。但其為王時敏所藏所用，張庚（1685–1760）《國朝畫徵錄》（康
熙六十一年〔1722〕至雍正十三年〔1735〕）成書引王原祁語，「（王時敏）
嘗擇古跡之法備氣至者，二十四幅為縮本，裝成巨冊，載在行笥，出入與俱，
以時模楷，故凡佈置設施，勾勒斫拂，水暈墨彰，悉有根柢。」[21] 其中已如上
述有含元代黃公望。

王時敏醉心於黃子久，從其《書畫題跋》記：「子久畫師董巨，而峰巒渾
厚，草木華茲，別有一種神韻……余學之一生。」[22] 王時敏一生奉行，如《浮
嵐暖翠》（圖15）與《小中現大冊》之第九開（圖14）構景極其相似，且又云：
「每見子久破墨，多由淡入濃，故所畫山容樹色，斐纏映帶，趣味無窮，非盤
礴家所能彷彿，余舊藏陡壑密林小幀，尤曲盡其至致。」[23] 這一段話論畫法固
然可以就此幅《浮嵐暖翠》中找到畫法的印證，卻也是出於《小中現大冊》第
十八開董其昌所題記。

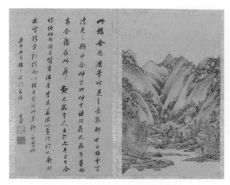

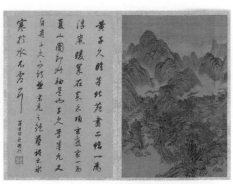

第八開　做黃公望陡壑密林　　　　　　第九開　做黃公望臨董源夏山圖

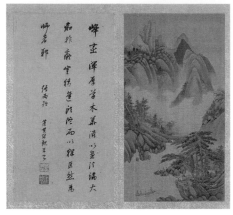

第十二開　做黃公望山水　　　　　　　第十三開　做黃公望山水

圖 14
明董其昌，《小中現大冊》其中六開，冊頁，紙本，臺北故宮藏。

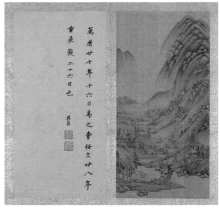

第十六開　做黃公望擬董源夏山圖　　　　第十八開　做黃公望山水

黃公望模式

王時敏自謂：「元季四家，首推子久，得其神者，惟董宗伯，得其形者，予不敢讓。」[24] 王原祁亦嘗評王時敏畫云：「董巨畫法三昧，一變而為子久。……先奉常親炙於華亭，於《陡壑密林》、《富春》長卷為子久做諸粉本中，探驪得珠，獨開生面。」[25]

王時敏題款中標明是「仿大癡」，從實際的畫來對照，「獨開生面」到底是那些？「畫」是用視覺去認知，用不著墜入文字詮釋。黃公望「模式」（Pattern），做為畫譜的《芥子園畫傳》，選取的可以說是黃公望的「胎記」。

從《芥子園畫傳》的黃公望「石插坡法模式」來認知（圖16）。這一個突起的山峰，山頂多岩石，自有凹凸，載石插坡，極力奇峭。這「模式」可視為來自臺北故宮藏黃公望《九珠峰翠》（圖17）的上方山峰。若將王時敏的《浮嵐暖翠》（圖15）來與此黃公望《九珠峰翠》對陳，在構景上也相差不遠，這是一證，尚不只此。再與董其昌《小中現大冊》（圖14）之第九開〈倣大癡夏山圖〉來比較，試著把高峰做鏡反轉，那構景也是在彷彿之間。又，庚戌（1670）春仲的水墨《倣黃公望浮嵐暖翠》（圖18）來與《小中現大

冊》之第十六開（圖14）比較，兩者構景極其相似。說起表現對峰巒渾厚草木華茲的追求。王時敏自題：「每見子久破墨，多由淡入濃，故所畫山容樹色，斐亹映帶，趣味無窮，非盤礴家所能彷彿，余舊藏陡壑密林小幀，尤曲盡其製致。」[26] 故王時敏這兩件《浮嵐暖翠》當是他心目中所追求的黃公望。

惲壽平（1633-1690）曾於《題王奉常山水》云：「共說痴翁是後身，常銷零亂墨華新。蟻觀一世操觚客，虎視千秋繪（亦作「畫」字）苑人。」詩後註曰：「先生於宋元諸家，無不精研兼擅，尤於痴翁稱出藍妙手。」[27] 也說出了王時敏對黃公望的追求。

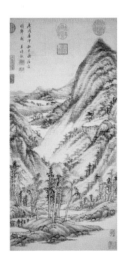

追尋黃公望秋山圖

王時敏對黃公望風格的欽羨與追求，有一故事。董其昌嘗稱：

生平所見黃一峰墨妙在人間者，惟潤州修羽張氏所藏《秋山圖》為第一，非《浮嵐》、《夏山》諸圖堪為伯仲。嘗以語婁東王奉常煙客，謂：君研精繪事，以癡老為宗，然不可不見《秋山圖》也！……奉常懼然，向宗伯乞書為介，並載幣以行。……奉常懼然向宗伯乞書為介……乃一峰

《秋山圖》示奉常，一展視間，駭心洞目。其圖乃用青綠設色。
寫叢林紅葉，翁赧如火，妍朱點之，甚是奇麗。上起正峰純是翠黛，用
房山橫點積成，白雲籠其下，雲以粉之潽之，彩翠燦然。村墟籬落，平
沙從染，小橋相映帶。丘壑靈奇，筆墨渾厚，賦色力而神古。視向所見，
諸名本皆在下風。始信宗伯絕嘆非過。……[28]

從以上描繪，僅就設色而論，已不難想見黃公望的《秋山圖》，是一幅青
山、白雲、紅樹交相映，設色奇麗的青錄山水。

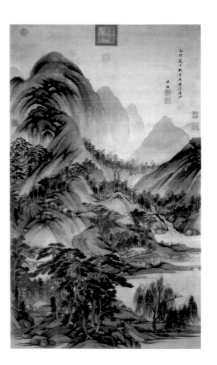

左 圖 19
王鑑，《秋山圖》，上海博物
館的臨本。

中 圖 20
王時敏，《仿王蒙山水》，軸，
紙 本，1667 年，170x69.6 公
分，臺北故宮藏。

右 圖 21
王鑑，《仿黃公望煙浮遠岫》。

畫史以淺絳山水為黃公望所獨到，然而今日存在的黃公望名蹟色彩實
在不多，西廬題跋寫到董其昌推崇的京口張家收藏黃公望名作《秋山圖》，
王時敏見之有所描述。就實際的狀況，王鑑今日尚存於上海博物館的臨本

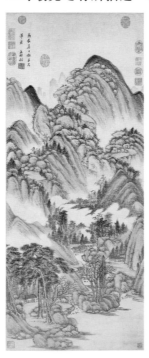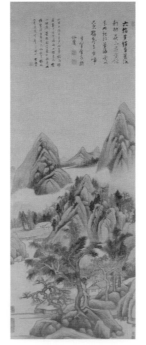

（圖 19），確實是一幅重
彩。這對王時敏的影響又
如何呢？談黃公望，總是
說及「淺絳山水」。但從
今日所見的名蹟，《富春
山居》及《九珠峰翠》、
《富春大嶺圖》、《訪戴
圖》、《溪山雨意》諸
圖，都是水墨。恐只有
《天池石壁》才有赭石一
類的賦色。

「淺絳山水」的設色，
王時敏的 1667 年《仿王蒙
山水》（圖 20）明顯地是

左 圖 22
王時敏，《畫山水》，1616 年，
115x46.8 公分，臺北故宮藏。

右 圖 23
董其昌，《建溪山水》，耶魯
大學藏。

來自王蒙的淺絳，而張修羽家的《秋山圖》是重彩。對於四王一系，或是王時敏，賦色彩的現象，理當也是研究的一個領域。王時敏〈自題仿黃子久長幅〉：「余丙子初冬，偶有山行，以楓林丹黃悅目，遂寫所見，妄謂略得子久皮毛，頗用自喜。」[29]「以楓林丹黃悅目」，可見王時敏對山川樹木的色彩是充滿感動。另，王時敏1672年的《浮嵐暖翠》（圖15）與王鑑《仿黃公望煙浮遠岫》（圖21），重赭石與汁綠為主要色調的賦色，應該是前所未見。王時敏丙辰年（1616）《畫山水》（圖22）題：「仿子久筆意」，賦彩嫩綠與淺赭交融，顯得在原是兩種互補顏色，變成赭中帶有綠的生意。從題款看來都淵源於黃公望。近則連想起，藏於耶魯大學的董其昌《建溪山水》（圖23），色彩也透露出春綠的生機。這樣的賦彩，影響至今。

雪圖圖式

從賦色的畫法，王時敏七十七歲所畫《倣王維江山雪霽圖》（圖24）又是一題目。自題：

> 右丞江山雪霽圖。用筆運思。所謂迥出天機。參乎造化。非後人所能企及。後於京邸見江干雪意長卷。其筆致亦略相同。余屏跡村莊。追憶其意。點染此圖。惜老眼昏眊。未能彷彿。殊自愧耳。戊申（1668）秋日。西廬老人王時敏畫。并識。

圖上山岩有著傾斜的走向，構成奇特宏偉的山形，充滿動勢。全畫多勾染，因為是雪景，就少皴紋，畫樹以細筆勾勒，設色以石綠、赭石、白粉為主，這一幅的雪景設色與眾不同，不正是畫雪景之古法表現？王時敏《題陳明卿廉雪卷》：

> 右丞江山雪霽圖為馮開之大司成所藏，後歸新安程季白。余甲子（天啟四年，1624，年三十三）京邸與程鄰舍，幸得借觀。其運筆用思，所謂迥出天機，參乎造化，非後人所能企及。徽宗雪江歸棹圖正師其法。後又從興化李祖修行篋見江干雪意長卷，筆意亦略相同，雖未辨真為右丞筆，要皆希世之寶。[30]

圖24
王時敏，《倣王維江山雪霽圖》，軸，紙本，臺北故宮藏。

圖24-1
傳唐王維，《雪溪圖》，私人收藏。

這件《倣王維江山雪霽圖》（圖 24）設色方式也都與青綠山水不一樣，確是一個想像中的古法。自題已說畫雪景卷與王維有牽連的。

對於畫中題識，指的是天啟四年（1624）王時敏因祖蔭，任「尚寶司司丞」，[31] 長年寓居京城，曾借觀鄰舍程季白（晚明時人）所藏王維（701–761，一作 699–759）《江山雪霽圖》。

大約崇禎五年（1632）董其昌收藏有王維《雪溪圖》（圖 24-1），後亦歸王時敏所有。這件《雪溪圖》與其它名畫裝成一冊後，又入藏清宮，見《石渠寶笈》初編，《雪溪圖》為《唐宋元名畫大觀》十二幅的第一幅。原冊除趙孟頫（1254–1322）《洞庭東山圖》見藏於上海博物館，餘已散佚。《石渠寶笈》初編「唐宋元名畫大觀一冊上等」：

> 第一幅王維素。絹本。墨畫。無款。前有宋徽宗標題「王維雪溪圖」五字，
> 上鈐雙螭一璽，右方上有內合同印一印，又二印漫漶不可識，下有宣和
> 連璽，左方上有押字并印一，俱漫漶不可識。詩塘上有董其昌跋云：「天
> 啟元年，歲次辛酉，程季白重攜此冊至余齋中，適楚中王幼度、吾郡陳
> 仲醇、吳君杰、楊彥沖、張世卿，姑蘇楊中修，同集縱觀永日，各以為
> 奇觀，咄咄稱快。獨余幾類向隅，然幸不落儈父手，又為右丞諸君子快
> 耳，董其昌。」（後有：「梁清標印」、「河北棠村」二印。）
> 副葉董其昌又跋云：「沈啟南先生題《右丞江山雪霽圖》，有曰：『平
> 生止見沙溪孫氏所藏《雪渡圖》，盈尺而已。』正此圖也，或筆誤，以
> 『溪』為『渡』耳。有徽廟御題，有歷代小璽，無復遺論，當為希世之寶。
> 此冊開卷右丞、營丘，便足壓一世收藏鑑賞家，知其不敵。其昌。」
> 幅高一尺一寸六分寬九寸八分。[32]

王維《雪溪圖》的圖像到底如何呢？董其昌並沒有隻字的記述，反而，乾隆皇帝（1736–1795）的題詩對畫中景約略說：「凍浦舟橫野渡長，迷離積素帶寒光。」[33] 乾隆又在跋語說道，藏於臺北故宮的文徵明《雪山圖》卷，文徵明於款識說見過王維真蹟，當是此卷。[34]

王維畫於十六、七世紀的能夠再興起，是董其昌力倡王維為南宗之祖的結果，這是眾所周知的。對於王維畫雪景，理論上文字的敘述與推崇，做為一個畫家是要落實於畫作。董其昌見過的心目中的王維作品，除了上述提到的《雪溪圖》外，能讓我們今天據圖像以討論的作品，最為重要的是屬馮開之（1548–1595）收藏的傳王維《江山雪霽圖》（原卷經羅振玉〔1866–1940〕帶往日本，售於小川家族。下稱小川本），[35] 董其昌於畫上有跋（亦見於《容臺集》卷六）。此外，今日臺北故宮也藏有傳為王維的《江干雪意圖》（圖 25）（稱故宮本）也有董其昌的一段題跋。另一，比對今藏於夏威夷檀香山火魯魯奴藝術館的《長江積雪》（圖 26），這兩本，其實是同一稿所出。

簡略地回顧畫史上的王維。先看王維在唐宋間的差異。《歷代名畫記》：「筆力雄壯」、「筆跡勁爽」、「指揮工人著色」。竇蒙（活動於唐肅宗時期）《述書賦》：「畫筆雄精。」朱景玄（841–846）《唐朝名畫錄》：「山谷盤鬱，盤雲水飛動，意出塵外，怪生筆端。」《封氏聞見錄》：「幽深之致，近古未有。」

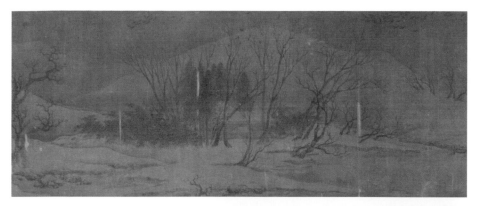

圖 25
傳王維，《江干雪意圖》，局部，卷，絹本，24.8×162.8 公分，臺北故宮藏。

《唐國史補》：「畫品妙絕，尤工山水平遠。」北宋轉為以詩人的身分來界定王維。著名的蘇軾（1037–1101）有〈開元寺吳道子王維畫〉古詩；《容臺別集》卷四有載「東坡贊吳道子、王維壁畫，亦云：『吾於維也無間然』」。

圖 26
傳王維，《長江積雪圖》，局部，卷，檀香山火魯魯奴藝術館所藏。

《宣和畫譜》的評論也是以「天下右丞師」推崇，而回到「宿世謬詞客，前身是畫師」。宣和御府的收藏二百二十有六，人物畫之外，頗多雪景圖（二十幅之多）。[36]

　　一幅畫總括地說是形與色，再進一步是形與色總結的質。上述這些評論卻沒有述及王維畫中的「形」與「色彩」是如何。這倒也是從來古人論畫的常態，說起筆墨的理論多如牛毛，卻少見具體的論述色彩。

　　上述所謂傳王維的雪景諸畫作，也都沒有色彩。如何就現存的圖像，追尋王維的「色彩」？明文徵明（1470–1599）《關山積雪圖》（圖 27）題：

圖 27
文徵明，《關山積雪圖》，局部，紙本，1528 年。

> ……若王摩詰之雪谿圖。李成之萬山飛雪。李唐之雪山樓閣。閻次平之寒巖積雪。郭忠恕之雪霽江行。趙松雪之袁安臥雪。黃大癡之九峰雪霽。王叔明之劍閣圖。皆著名今昔。膾炙人口。余幸皆及見之。……

圖 28
文徵明，《雪山圖》，局部與自題部分，1539 年，臺北故宮藏。

　　明文徵明《雪山圖》（圖 28）題：「……余早歲曾見王摩詰雪溪圖。筆法妙絕。未嘗少忘。每形諸夢寐。幾欲模倣。輒以事阻。今日偶有佳紙。漫用其筆法為之。……」文徵明看過王維雪景圖，除此自述，小川本的引首有題字「王右丞江山雪霽圖」。《關山積雪圖》、《雪山圖》這兩卷的設色，確是不同於通常所說的「青綠山水」。最引人注意是山凹裡，有「綠」的著色。

圖 29

董其昌，《葑涇訪古圖》與左下角岩石特寫，1602 年，紙本，臺北故宮藏。

那董其昌呢？董其昌的特殊色彩，大都是引張僧繇（約西元六世紀初）為源頭。但董其昌山水樹石的造形，卻不脫他所見的「王維」。從臺北故宮藏董其昌《葑涇訪古圖》（圖29）畫上有他的自題：「時同顧侍御自檇李歸。阻雨葑涇。檢古人名跡。興至輒為此圖。」此中所檢訪名蹟為何？雖無明確指出，好友陳繼儒（1558–1639）的題識：「此北苑兼帶右丞。」《葑涇訪古圖》上「北苑（董源）」的「披麻皴」是容易了解的，那王維呢？該是左下角的那一塊突出的岩石。對於董其昌所受的影響，學界已把王維《江山雪霽》（圖30-1）與董其昌的《煙江疊嶂》兩圖（圖30-2）對陳比對。[37]《煙江疊嶂》的山巒岩石空勾無皴、大塊狀的結構顯得怪異，且有一騰空而飛衝，並非穩定地抽離出畫面，又叢樹的造形，也都是出於《江山雪霽》的形態，樹幹樹枝的生長、曲折舞動。

左 圖 30-1

傳唐王維，《江山雪霽圖》局部。

右 圖 30-2

董其昌，《煙江疊嶂圖》局部，臺北故宮藏。

就此來看，王時敏此幅《倣王維江山雪霽圖》（圖24），有多少王維？或者說，在十七世紀的王時敏倣此幅畫時，表現出的王維是什麼？王時敏收藏的《雪溪圖》只從影本得見，而此幅畫面上方的大塊山峰岩石，略具斜倚的動態，也是與傳王維《江山雪霽》（小川本）有所通情（圖31）。至於山凹處所出現鮮豔的綠色，這與文徵明上舉的兩幅雪景卷，可以說來自王維。

圖 31

傳唐王維，《江山雪霽圖》，兩處局部（小川本）。

王維雪景的設色，又可從王翬（1632–1717）《臨王維山陰霽雪》（圖32）王翬自題：「山陰霽雪（隸書）。歲次辛亥（1671）冬日。烏目山中人石谷子王翬仿右丞筆。」王翬的《臨王維山陰霽雪》其構景也是出於小川本與故宮本。

圖 32
清王翬（1632–1717），《臨
王維山陰霽雪》局部，卷，絹
本，21.5x273.7 公分。

王時敏《倣王維江山雪霽圖》與王翬《臨王維山陰霽雪》，也有共同的設色。畫中如江天皆渲染成一片陰寒，赭石色的昏黃，綠色的明豔。另王時敏「題石谷雪卷」：「右丞江山雪霽圖，為馮大司成舊藏者。後歸新安程李白，……前歲偶過伊，在齋頭見石谷所作《雪卷》，寒林積素，江村寥落，一一皆如真境，宛然輞川筆法。」此題所跋應就是此王翬《臨王維山陰霽雪》即便不是，也是相似臨本。

王時敏《倣王維江山雪霽圖》畫右側中央的宮觀（圖 33-1）是出於《小中現大冊》第一開〈仿李營丘雪景山水〉（圖 33-2）董其昌對題：

此幅相傳為范中立，特以范山頭多作蒙茸草樹，有相似耳。顧此法乃不始於范，范畫雖厚，亦與此幅門戶不倫。諦玩之，其古雅簡淡，有摩詰之韻，兼巨然之勢，定是李營丘也。世人聞米元章欲作無李論，遂以李畫皆題為范，癡人前不得說夢，此之謂也。戊戌六月廿三日雨霽檢諸畫題。其昌。

圖 33-1
王時敏，《倣王維江山雪霽圖》
（全圖參圖 24）畫右側中央的
宮觀，臺北故宮藏。

儘管，董其昌不認為是范寬（活動於西元十世紀末至十一世紀初），臺北故宮又藏傳為宋江參（活動於十二世紀南北宋之際，約卒於1138–1159年之間）《摹范寬廬山圖》（圖 33-3），這幅確是「山頭多作蒙茸草樹」。畫中的宮觀及其旁的一株松樹，可是左右相反而已。《摹范寬廬山圖》可視為出於王翬之手。王翬《臨唐宋各家山水》第四開〈仿李營丘雪圖〉（圖 33-4）與《小中現大》冊第一開〈仿李營丘雪景山水〉（圖 33-2）是相同的。可見其間的關係密切。就此，王時敏《倣王維江山雪霽圖》想像髣髴之於唐王維《江干雪意圖》之外，又有了他收藏中的名作因子。

圖 33-2
董其昌，《小中現大》第一開
〈仿李營丘雪圖〉與宮觀特寫，
臺北故宮藏。

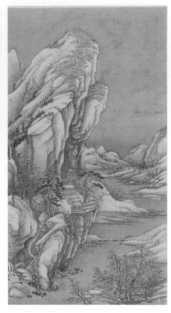

王家與王翬

　　本節僅就故宮藏品中，王時敏、王翬畫中，互有題記者，作為談論。王
翬畫《溪山紅樹》，王時敏及惲南田各有題跋，筆者已另有專文，此處不重贅。
另一件則是前面在淺絳山水段曾提到的王時敏《倣王蒙山水》（圖 20），有
王翬跋其上，此畫成於康熙丁未年（1667），王時敏時年七十五。右襟綾存
有王翬跋：「叔明畫以輞川為骨，北苑為神，趙吳興為風韻。古秀鬱密，兼
備眾長，勝國時推獨步。此圖奉常先生傑作，直與山樵頡頏矣。辛酉（1667，
年三十六）中秋。後學王翬拜題於金陵客舍。」

　　順治九年（1652）王翬年二十一，王鑑為介紹於王時敏，由此，居於王家
「西田」，盡發所藏宋元名蹟臨摹，並共遊大江南北。其間主客關係，見於王
時敏《西盧家書》「丙午四（十一月）」（康熙五年〔1666〕，王時敏七十四歲，
王翬年三十五歲）：

> 況有石谷在家，已及一月，幸渠目前尚未有去意，然秋間必歸，將何以
> 應付之，令人憂殺急殺，其畫果凌跨古人，為我作二長卷，無一家不酷
> 肖，真曠代所無，此則愁中一大快也。[39]

王時敏對王翬的讚譽於《西盧詩草下卷補》之〈贈虞山王石谷〉亦見：

> 江南風景屬琴川，畫手推君詣獨元。奇思每參摩詰句，清標真得一峰傳。
> 胸中丘壑看吾輩，筆底煙雲羨少年。何日秋霖共乘興，吮毫閒泛尚湖船。[40]

而王時敏長子王挺與王翬也有交情，〈懷王石谷〉：

> 溪流百折嶺千層，變幻煙雲見未曾。却恨不同王石谷，收來細細寫吳綾。[41]

然賓主之間亦有足使人意外者，此見於〈家書〉非對外人語。「丙午七」：

> 石谷六月十七日，往來此五旬，已畫長卷。忽家書至，託言糧務促歸，
> 所畫多未完局。原約去兩日即來，乃二旬杳然。蓋此君藝固獨絕，利上
> 最重。想因臨行之際，我多方設處，贈之僅得八金，使大失所望，故遲
> 遲不來。再手札懇促，始復至，然窺其意，終不快。到此十餘日，終日
> 矻矻，筆硯間，計日惜陰，餘外應酬，誓不動一筆，畫扇尤不肯破戒，
> 諸兄弟輩皆不敢以一扇相求，求亦不應。梅老、德藻，皆欲延之。渠意
> 皆不樂就，亦緣各處稗販之家，求其法製古蹟，爭許重禮購之，書牘踵
> 至，故不能久處籠中，在吾家大約尚有一月，前後總計日期，酬謝不少，
> 恐一時不能湊及，如何如何。（八月）[42]

這裡頭，使人想到王翬到王家是「學藝」？還是兼具「家庭畫師」？這使人比
擬起仇英（約 1494-1552）之「館餼」於項元汴（1525-1590）家、陳官（懷雲）
家；或者清末民國初，江浙巨室聘名家來家作畫，通常是「具舟相迎，修金以
日計算，相當豐厚」。[43] 中國慣例，恥言阿睹物。因此，難有書面約定銀錢酬勞。
「往來此五旬，……蓋此君藝固獨絕，利上最重」、「贈之僅得八金，使大失
所望」。想來王時敏與王翬之間，權利義務雙方難免有差距。「往來此五旬，
已畫長卷。……僅得八金」。早於此，陳繼儒（1558-1639）求沈子居為董其昌
代筆：「子居老兄：送去白紙一幅，潤筆三星，煩畫山水大堂。明日即要，
不必落款，要董思老出名也。」[44] 一幅是「銀三星」（三錢）。高士奇《江村
書畫目》「自怡手卷」記王翬畫《樂志論圖》一卷，並註「絹本佳作自題永存」
價「四兩」。[45] 這是高士奇心中好畫的價格。《江村書畫目》的記錄，當然遲
於前述的「丙午」時，若在比較今藏北京故宮《石濤書札：致江世棟（岱瞻）函》，
時間為一七○二年（或後），信中述及畫潤之例：「得屏一架，畫有十二，……
二十四兩為一架，或有要通景者，……故要五十兩一架。」或者往後著名的鄭
板橋「畫例」，「大幅六兩」。顯然，從康熙到乾隆盛世，畫價是越來越高。
王時敏又一信，言及書畫買賣。

> 滇中王額駙，初在郡中，今住維揚，廣收書畫，不惜重價，玉石亦未能
> 鑒別。好事家以物往者，往往獲利數倍，吳兒走之者如鶩。石谷力勸我，
> 不可蹉此好機會，決宜摒擋物件，過江與作交易。渠願身往。有閶門孟
> 君在揚，寄字二兄，所言亦然。但聞近日，額駙公以陳定為眼，去取貴
> 賤，悉憑判斷，被他一手握定截斷，眾流他人遂不得進。（陳）定在彼
> 已獲二萬餘金，即近日崑山得李家二、三房書畫件，價止三百，到彼即
> 賣千四，可為明證。所冀者彼係官身，有時入省，若偵他不在揚時，庶
> 可承驪龍之睡，不然必無幸也。（八月）[46]

所云「滇中王額駙」，是吳三桂（平西王，1612-1678）女婿王永寧（康熙時
人）。也是一度蘇州拙政園的主人。就臺北故宮所見，「陳定」（以御。崇
禎至康熙間人）及「王永寧」（長安）之收藏品質極佳。如天下赫赫名蹟唐
李隆基（玄宗）（685-762）《鶺鴒頌》、唐顏真卿（709-785）《祭姪文稿》，

作品上均可見兩人收藏印，可見有其轉移關係，「掌眼」之說也是可信。至於故宮藏傳董源（?–962）《龍宿郊民圖》有「陳定」印。元吳鎮（1280–1354）《雙松圖》有「王長安父」印。元倪瓚（1301–1374）《楓落吳江圖》，收傳印記「太原王氏」：「長安」，是王永寧物。單以臺北故宮，所見不是屈指可數。既云：

圖 34
元曹知白，《疎林亭子》，軸，臺北故宮藏。

「過江與作交易。渠願身往。」則王翬又與王、陳有何交易？臺北故宮藏題名為元曹知白（1272–1355）《疎林亭子》（圖34）：「至正四年（1344）七月五日。寫於澄江旅次。曹知白。」收傳印記：「太原王氏收藏書畫圖記」。但此畫之風應是出於王翬之手，不知可就此論定否？

又〈秋山圖始末記〉，記修羽張氏所藏更易三世，張氏其孫某以所藏彝鼎法書及《秋山圖》售於王永寧。王永寧在蘇州（拙政園）招煙客，石谷往觀，見其圖雖是子久真跡，但不如當年煙客所言之妙。後來王鑑也到場，才解了王永寧心頭之疑。[47]

吳 歷

王時敏在畫壇的地位，培育的後生晚輩自然不少。做為一個畫苑領袖，將藏品做為欣賞學習的對象是為日常。《王奉常書畫題跋》有兩則相關吳歷（字漁山，1632–1718）的記載。〈題自畫為吳漁山〉：

> 漁山文心道韻，筆墨秀絕。首秋過婁，索觀余所藏宋元諸蹟，儗寫臨摹，縮成小本，不兩旬而卒業，非但形模克肖，而簡淡超逸處，深得古人用筆之意，信是當今獨步。[48]

〈題吳漁山臨宋元畫縮本〉：

> 臨摹之難，甚於自畫。蓋自畫猶可縱宕匠心，臨摹則必尺寸前規，不爽毫髮，乃稱能事。即使形似宛然，筆墨豈能兼妙，而欲縮尋丈於尺幅之間，求其氣韻位置，略不失古人面目，抑又難矣！漁山索觀余所藏諸畫，隨臨仿縮作小本，間架草樹，用筆設色，一一亂真，且能於生紙上，渲染煙雲，冉冉欲動，毫無痕跡可尋。[49]

就臺北故宮所藏，有清吳歷《摹宋元人山水冊》，一冊十四開。本幅十開十幅，前幅葉二開二幅，後副葉二開二幅。王撰（1623–1709，王時敏三子）於前副葉，隸書題：「超逸絕塵」。款：「王撰八十五叟王撰題」。後副葉一題（圖35）：

圖 35
清吳歷，《橅宋元人山水冊》
最後二開副葉的王撰（1623–
1709）（王時敏三子）題字。

墨井道人，博物工詩，夙推風雅，更以丹青擅勝。漁山之名，著聞遠近。
昔年卜居海虞，與耕煙山人，爭奇競秀，并為先君所推重。後以庶事西
教，未暇寄情繪染，故邇年來欲覓其片紙尺幅，竟不可得。今觀此冊，
未知何時所作，遍倣宋元諸家，曲盡其妙。其蒼渾秀潤，真得董巨一峰
之神；穠麗高華。直探松雪大年之髓。末後仿倪高士一幀，尤深入雲林
三昧，豈時流手筆所能望其肩背耶。今為名家鑑藏，永作枕中之祕，余
得展觀亦厚幸矣，因僭題數語於後。婁水八十五老人王撰跋。

　　王撰為王時敏三子。此冊雖未言明是摹自王家藏畫轉換得來，且看不出是
完全臨摹何幅宋元名蹟，但第一幅似出自《小中現大冊》（圖 14）之第十六〈仿
黃公望夏山圖〉；《橅宋元人山水冊》第五幅〈荷堤楊柳〉（圖 36-1）出自
趙大年（約活動於 1070–1100 年間）《湖莊清夏》（圖 36-2）。這原件均是
王時敏所藏。吳歷〈春日煙客王夫子招遊西田〉：

　　名園深隱綠陰中，小閣晴雲細路通。石澗鳥翻花露白，水天漁唱夕陽紅。
　　開簾遠岫春無限，勘壁煙波月滿空。樽酒笙歌來共賞，檢書看畫興何窮。[50]

〈挽王煙客夫子〉詩，其中二首：

　　婁水音傳信又疑，雨窗燈暗泪雙垂。呼兒早為開行篋，檢得生平示我詩。
　　負笈悠悠歲月長，墨池影在綠微茫。
　　憶初共擬癡黃筆，川色巒谷細較量。東園春盡夏西田，手植三槐菡萏邊。
　　縱有綠陰柑酒在，也應啼碎鳥聲圓。[51]

左 圖 36-1
吳歷，《橅宋元人山水冊》第
五開〈荷堤楊柳〉，紙本，臺
北故宮藏。

右 圖 36-2
宋趙大年，《湖鄉清夏》局部，
美國波士頓美術館藏。

其中「檢得生平示我詩。……負笈悠悠歲月長，……憶初共擬癡黃筆」，更可
為吳歷在王時敏家訪畫、作畫之記實。「東園春盡夏西田」一句，可知兩人在

王家別墅的交遊。王時敏長子王揆與吳歷也有交情。王揆有〈二月八日吳歷所招集悟香溪屋分限聞宇〉：

> 為愛論文共叩關，疎林纖月有無間。風敲寒竹常疑雨，梅放空庭不藉山。
> 吟苦正憐人臥病，地幽堪借酒消閒。花飛歷亂溪光碧，莫厭攜筇數往還。[52]

可知吳歷於王時敏，以「師」侍之，反而。王時敏《倣王蒙山水》上王翬自稱是「後學」。關係似不同於王翬。

王原祁秋山圖的揮灑

王時敏對王原祁寄與厚望，並獎譽有加。王原祁方其少年，「琅玡元照（王鑑）見公畫，謂奉常曰：『吾兩人當讓一頭地。』奉常曰：『元季四家，首推子久。得其神者，惟董宗伯；得其形者，予不敢讓。若形神俱得，吾孫其庶乎？』」，[53] 王原祁處於獨特的臨古氛圍中，儘管寫著「擬黃公望」、「擬倪瓚」，卻是借古人杯酒，澆自己胸中塊壘。王原祁《仿黃公望秋山》（圖 37）款識：

> 大癡秋山，余從未之見，曾聞之先大父云：於京江張子羽家，曾一寓目，為子久生平第一。數十年來，時移物換，此畫不可復睹，藝苑論畫亦不傳其名也。癸巳（1713）九秋，風高木落，氣候蕭森。拱宸兄將南歸，余正值思秋之際，有動於衷，因名之曰：仿大癡秋山，不知當年真虎，筆墨如何？神韻如何？但以余之筆，寫余之意，中間不無悠然以遠，悄然以思，即此為秋水伊人之句可也。婁東王原祁畫并題。年七十有二。

對從未見過的黃公望，只憑往時祖父對他的講述，在思秋之際，有動於衷，「仿大癡秋山，不知當年真虎，筆墨如何？神韻如何？但以余之筆，寫余之意」。這種懸揣為之，名曰仿，卻無原本，正説明王原祁是一個有思想的畫家，對所謂擬古的作品，絕不是依樣畫葫蘆，「做畫但須顧氣勢輪廓，不必求好景，亦不必拘舊稿」。此《仿黃公望秋山》正是「不必拘舊稿」。這個未見「黃公望秋山圖」的題識，也相同地出現於較早幾年的王原祁《倣黃公望秋山圖》（圖 38）。

看王原祁的山水畫，不是某山某水的大自然，如高下大小適宜，向背安放不失，理之所在的前後空間，而是點線加上色彩，所成的律動感，一九五〇年來，西方學者已把王原祁比之於西方現代畫的塞尚（Cezanne，1839–1906）。今以塞尚於六十六歲左右所畫的《聖維克多利山景》（*La montagne Sainte-Victoire*）（圖 40），只用色彩筆觸建立新的畫面結構，面對著個別的樹林屋宇，並不刻意去處理，説成中國山水畫，就如筆墨的虛實相應。將王原祁《倣黃公望秋山圖》與《聖維克多利山景》對陳，那將有何其相同的點線加上色彩，所形成的律動感。

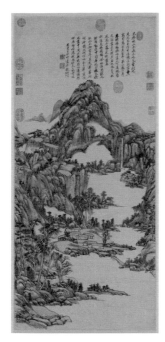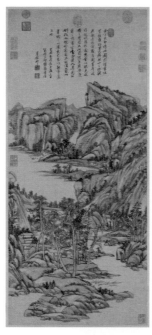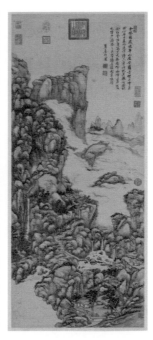

左 圖 37

王原祁，《仿黃公望秋山》，
軸，1713 年，臺北故宮藏。

中 圖 38

王原祁，《倣黃公望秋山圖》，
軸，1707 年，臺北故宮藏。

右 圖 39

王原祁，《華山秋色》軸與特
寫，臺北故宮藏。

王原祁把中國山水畫，推向抽象的虛實安排，那故宮藏王原祁《華山秋色》（圖39）正足以當之。秦祖永（1825–1884）云：「麓臺山石，妙如雲氣騰溢，模糊蒼鬱，一望無際……」[55] 此畫入眼的是沉厚的墨彩，用點代線皴，而點的疏密聚散，正是筆墨交織，屋宇、樹

圖 40

塞尚所畫的《聖維克多利山景 》（ La montagne Sainte-Victoire ）油 彩 畫 布，1904–1906 年，美國私人收藏。

與山峰幾乎膠著在一起，置畦徑物象於不顧，畫面卻形成一股流動的氣脈。

廿世紀初期的評論，被鄙夷的「人人一峰，家家山樵」是真的那麼不堪入目嗎？所謂四王一派的王原祁，今日看來，卻是畫山畫樹，一派點點綴綴，整體的意象，走向抽象的意味。「不必拘舊稿」、「但以余之筆寫余之意」，對「臨、仿」新一番的解釋，可以引梵谷（Vincent Willem van Gogh，1853–1890）用他收藏的 J. Laurens 石版畫複製畫為摹本，一事來相互呼應。梵谷在阿爾（Arles）的醫院病房，就掛著德拉克洛瓦（Eugène Delacroix，1798–1863）的《聖殤圖》和《好索馬利亞人》兩幅複製畫。他並不認為摹仿他敬愛的大師是一種沒有獨創性的摹仿行為，相反的，他希望藉此學習，並增加新的東西進去。梵谷將自己比擬為以自己的方式，詮釋世界名曲的音樂家。他在信中寫道：

> 他將黑白的複製畫放在眼前，然後我以色彩即興做創作，但是，當然並不
> 只是發自我的想像，而是根據我對這些畫作的記憶——那模糊的色彩合
> 聲，雖然，不盡然全對，但至少有正確的感受，這就是我自己的詮釋。[56]

將德拉克洛瓦的《好索馬利亞人》（The good Samaritan）版畫未能得見，以油畫原作（圖41）和梵谷的仿本（圖42）並陳，畫面左右相反，顏色不一，看來東西方如出一轍，也就無用多言了。

德拉克洛瓦，《好索馬利亞人》
(*The good Samaritan*)，1849
年，37x30 公分，私人收藏。

梵谷，《好索馬利亞人》(*The
good Samaritan*)，向德拉克洛
瓦致敬，1890 年，73x60 公分，
荷蘭克勒勒米勒博物館藏。

後 語

　　王時敏於自己的隸書書法頗自許。〈自述〉中：「真行書，曾學褚河南，
穠弱全無腕力，結蚓塗鴉，索然最自怯，從不敢輕疥對箋。惟八分差得古人法，
署榜字大數尺者，當滿意時，頗得筆勢。亦為一時所推。」[57] 一般認為得力來
於《受禪碑》與《夏承碑》，前舉圖例中可見一般。評價亦不差，吳偉業云：
「董玄宰署書為古今第一，顧以八分推許奉常。語陳徵君曰：『此君何所不作，
吾當避舍。』二十年間，海內爭購奉常之書，小或盈尺，大過尋丈，懸毫落紙，
旁觀無不拱手。」[58]

圖 43
王時敏題《王翬溪山村落》引
首，臺北故宮藏。

圖 44
王時敏題《顧雲臣臨范長壽星
圖》行書，臺北故宮藏。

　　臺北故宮藏王翬《溪山村落》引首：「雲煙供
養。（八分書）。王時敏書。（行書）。」（圖 43）
王翬題款：「丁酉（1717）春正。烏目山中人王
翬。」王翬（耕煙散人）時年八十有六，時敏已
不在世，且「雲煙供養」四字，題意也是泛指而
不切題。此引首自是從它處移來拼接。大字行書
見於清顧雲臣《臨范長壽星圖》上方《行書唐伯
虎題壽星像》（圖44）。與他自己的隸書比較，「穠
弱全無腕力，結蚓塗鴉，索然最自怯，從不敢輕
疥對箋」。語是自謙，也有事實。

* 本文原發表於「山水正宗」 王時敏，王原祁及婁東派繪畫學術研討會，2011 年。
澳門藝術博物館。

註 釋

❶ 清‧王時敏，《王奉常書畫題跋》宣統元年出版，甌缽羅室李玉棻校刊（臺北：出版者不詳，1989 影印本），卷下，頁 17。

❷ 溫肇桐，《清初六大畫家》（香港：香港幸福出版社，1960），頁 14–15。

❸ 侯米玲，〈沈士充繪畫研究〉，國立灣師範大學美術學系 93 年碩士論文，有一章論及此冊。

❹ 王時敏，〈奉常公遺訓〉，《王煙客集》卷 10，收入於編纂委員會編、紀寶成主編，《清代詩文集彙編》7（上海：上海古籍出版社，2010），頁 1–2，總頁 610–611。

❺ 同註 4。《偶諧續草》，頁 2，總頁 593。

❻ 同註 4。《偶諧續草》，頁 3，總頁 593。

❼ 關於兩人的交往，參見陳傳席，〈「四王」散考〉收錄於朵雲編輯部編，《清初四王畫派研究論文集》（上海：上海書畫出版社，1993），頁 413。

❽ 清‧吳梅村，〈畫中九友歌〉見《吳梅村詩集箋注》，卷 2，頁 133–134。

❾ 同註 4。《西廬詩草下卷補》〈乙己九月之望，邀吳梅村諸公郊園小集，經麋涇（王國端）九日以佳什見投。漫賦俚言奉謝〉，頁 3，總頁 607。

❿ 同註 4。《奉常公遺訓》，頁 1，總頁 611。

⓫ 見《故宮書畫圖錄》，冊 23，頁 164–167。

⓬ 吳馨等撰，《太倉縣志》（中國地方文獻學會印行）卷 2，封域下，頁 23-5-09。

⓭ 同註 4。《西廬詩草上卷補》，頁 2，總頁 602。

⓮ 同註 4。《西廬詩草下卷補》，頁 1，總頁 606。

⓯ 同註 4。《西廬詩草上卷》，頁 3，總頁 598。

⓰ 清‧吳偉業，〈西田詩〉，《梅村集》（文淵閣四庫全書），卷 1，頁 14。

⓱ 吳偉業，〈琵琶行〉，《梅村集》，卷 4，頁 9。

⓲ 關於王時敏與董其昌的交往，參見汪世清〈略論王時敏與董其昌的關係〉與李鑄晉〈王時敏與董其昌〉，收入於朵雲編輯部編，《清初四王畫派研究》（上海：上海書畫出版社，1993），頁 435–448 與頁 449–462。

⓳ 同註 4。〈自述〉，收入於《奉常公遺訓》，頁 5，總頁 612。

⓴ 張子寧，〈小中見大冊析疑〉，收入於朵雲編輯部編，《清初四王畫派研究》（上海：上海書畫出版社，1993），頁 505–582。

㉑ 清‧張庚，《國朝畫徵錄》，收入於安瀾編，《畫史叢書》（上海：上海人民美術出版社，1982），冊 3，卷下，頁 2。

㉒ 清‧王原祁，《王司農題畫錄》（臺北：藝文印書館，1972），卷下，頁 5。

㉓ 王原祁，《王司農題畫錄》（臺北：藝文印書館，1972），卷下，頁 18。

㉔ 同註 1，頁 18。（原頁碼已不清，據影印本）

㉕ 王原祁，「題仿大癡手卷」，《麓臺題畫稿》，收入《美術叢書》（臺北：藝文印書館，1975) 冊 1，頁 37。

㉖ 同註 1，頁 18。

㉗ 清‧惲壽平，《甌香館集》（臺北：學海，1972），卷 7，頁 1。

㉘ 惲壽平，〈補遺畫跋〉，《甌香館集》卷末，頁 12–13。

㉙ 同註 1，頁 32。

㉚ 同註 1，頁 27。

㉛ 清‧王衡，王時敏，《王文肅公年譜》，收入於《北京圖書館珍本年譜叢刊》7（北京：北京圖書館出版社，1999），頁 101 上，總頁 201。

㉜ 《石渠寶笈》初編（臺北：國立故宮博物院，1977），總頁 1223。

㉝ 同上註。總頁 1226。

㉞ 同上註。總頁 1229。

㉟ 參見古原宏伸，〈王維とその傳稱作品〉，收入編委會編，《文人畫粹編‧王維》（日本：中央公論社，1975），卷 1，頁 142–143。

㊱ 本節關於王維，參見古原宏申，〈王維とその傳稱作品〉，收入編委會編，《文人畫粹編‧王維》，頁 125–145，內 141–145 論雪景一節。又《宣和畫譜》，卷 10，頁 258–263。

㊲ Wen C. Fong,"Tung Chi-chang and Artistic Renewal,"in *The Century of Tung Chi-chang 1555–1636*, ed. Wai-kam Ho& Judith G. Smith(Kansas: Nelson-Atkins Museum of Art; Seattle : University of Washington Press, 1992),pp.43–80

㊳ 同註 1，頁 2–3。

㊴ 王時敏，《西廬家書》收錄於趙詒琛、王大隆輯，《丙子叢編》（臺北：藝文印書館，1972），頁 7。

㊵ 同註 4。《西廬詩草下卷補》，頁 2–3，總頁 607。

㊶ 同註 4。附錄《減奄公詩存一卷》，頁 10，總頁 661。

㊷ 王時敏，《西廬家書》收錄於趙詒琛、王大隆輯，《丙子叢編》（臺北：藝文印書館，1972），頁 15。

㊸ 江兆申，〈仇英〉，收入於《雙溪讀畫隨筆》（臺北：國立故宮博物院藏，1977），頁 146–147。

㊹ 清‧卞永譽，《式古堂書畫彙考》（臺北：正中書局，1958），書卷 20，畫卷 30。

㊺ 清‧高士奇《江村書畫目》（香港：龍門書店，1957），「自怡手卷」，無頁數。

㊻ 王時敏，《西廬家書》收錄於趙詒琛、王大隆輯，《丙子叢編》（臺北：藝文印書館，1972），頁 15–16。

㊼ 同註 27，卷末，頁 13。

㊽ 同註 1，頁 25。

㊾ 同註 1，頁 28–29。

㊿ 同註 4。《詩簡》，頁 12，總頁 682。

51 同註 4。《詩簡》，頁數同上註。

52 同註 4。附錄《減奄公詩存一卷》，頁 8，總頁 660。

53 清‧張庚，《國朝畫徵錄》收入於《畫史叢書》，冊 3，卷下，頁 51–53。

54 清‧王原祁，〈論畫十則〉，《雨窗漫筆》，收入於《美術叢書》1（臺北：藝文印書館，1975），頁 9。

❺❺ 清‧秦祖永，《桐陰畫訣》，收入於《藝術叢編》（臺北：世界書局，1962），第 1 集第 16 冊，頁 10。

❺❻ 轉引自泰歐‧梅登多普等著，《燃燒的靈魂‧梵谷特展》（臺北：國立歷史博物館，2009），頁 212。

❺❼ 同註 4。《奉常公遺訓》〈自述〉，頁 5，總頁 612。

❺❽ 吳偉業，《梅村集》（文淵閣四庫全書），卷 26，頁 2。

17

清王翬畫《溪山紅樹》研究

清王翬（1632-1717）《溪山紅樹》（圖1），臺北故宮藏王翬名作之一。本幅紙本，軸裝，縱一一二·四公分，橫三九·五公分。作者無款。鈐印：「王翬之印」、「石谷」、「有何不可」。有王時敏跋：

石谷此圖，雖倣山樵，而用筆措思，全以右丞為宗，故風骨高奇，迴出山樵規格之外。春晚過婁，攜以見眎。余初欲留之，知其意頗自珍，不忍遽奪，每為悵悵。然余時方苦嗽，得此飽玩累日，霍然失病所在，始知昔人檄愈頭風，良不虛也。庚戌穀雨後一日（1670），西廬老人王時敏題。（鈐印：「真寄」、「煙客」、「王時敏印」。）

詩堂，有惲壽平（南田）兩跋：

烏目山人（王翬）為余言：「生平所見王叔明真跡，不下廿餘本，而真跡中最奇者有三。吾從《秋山草堂》一幀悟其法，於毗陵唐氏觀《夏山圖》會其趣，最後見《關山蕭寺》本，一洗凡目，煥然神明，吾窮其變焉。大諦《秋山》天然秀潤，《夏山》鬱密沈古，《關山圖》則離披零亂，飄灑盡致。」殆不可以徑轍求之，而王郎于是乎進矣！因知向者之所為山樵，猶在雲霧中也。石谷沉思既久，暇日戲彙三圖筆意於一幀，芟滷陳趨，發揮新意，徊翔放肆，而山樵始無餘蘊。今夏石谷自吳門來，余搜行笈得此幀，驚歎欲絕，石谷亦沾沾自喜，有十五城不易之狀。置余案頭摩挲十餘日，題數語歸之。蓋以西廬老人之矜賞，而石谷尚不能割所愛，矧余翬安能久假，為韞櫝之玩耶。庚戌夏五月（1670），毗陵南田草衣惲格。題於靜嘯閣。（鈐印：正叔、壽平。）

偶過徐氏水亭，見此幀乃為金沙潘君所得，既怪嘆且妒甚。不對賞音，牙徽不發，豈西廬南田之矜賞，尚不及潘君哉。米顛據舷而呼，信是可人韻事，真足效慕也，但未知石谷他日，見西廬、南田，何以解嘲。冬十月，南田惲格又題。（鈐印：「南田草衣」。）

圖1
王翬，《溪山紅樹》與王時敏跋及惲壽平兩跋，臺北故宮藏。

　　《溪山紅樹》為王翬（1632–1717）三十八歲之作，擬王蒙筆意，描繪秋日山林景色，主體山勢圓轉重疊，高聳突兀，下方山溪逶迤，漣漪陣起。岸邊秋林，朱紅、深黃、朱赭等點染，再加以濃墨、石綠色襯托。霜紅與深翠相映中，穿過小橋，數間茅舍於路邊，彎曲山路，盤旋再上，又有村舍錯落於山腰間。再往上行，山頭高聳，小路隱沒。雲霧間依稀可見山頂寺院佛塔。佈局構景繁密，山勢深奇，植披濃密厚重，秋光熠熠。畫上與詩堂所記，王翬自信深有所得，王時敏、惲壽平所題，兩人皆欲留之，而石谷不與。南田跋中評：「芟蕰陳趨，發揮新意，徊翔放肆，而出山樵幾無餘蘊。」[2]語意推獎，若王時敏「苦嗽」，見此畫，「檄愈頭風」，典出陳琳討伐曹操文，更為畫史上觀賞名作所產生移情作用建立一例。

　　畫家之緣，王翬能享大名，有王時敏（1592–1680）師長之提攜，惲壽平（1633–1690）執友之切蹉，而三人集於此一畫，難能可貴。王翬與王時敏相識於順治九年（1652），從甲寅九秋（1674）王時敏跋《石谷仿唐宋元諸家山水冊》：「石谷於畫道研深入微，凡唐宋元名蹟，已悉窮其精，蘊集以大成。……」、「五百年來未之見，惟我石谷一人而已」、[3]「石谷畫道甲天下」等[4]畫史上未曾見過的、無以復加的獎譽，正呼應歷來各方對王翬「集大成」的成就。又，王翬與惲壽平交往四十年，王翬畫惲壽平題最多，此不待一一枚舉。兩人論畫，《南田畫跋》卷二：「石谷子在毗陵，稱筆墨之趣，惟半園唐先生與南田生爾……石谷凡三臨富春圖矣，前十年曾為半園唐氏摹長卷。」[5]此三者師友之情，可以吳修〈青霞閣論絕句〉：「愛才若不遇婁東，那得成名一代中。更有南田能善賈，論交真與古人同。石谷山水經太常指授，盡出家藏唐宋元名蹟，恣其臨摹。乃成一代名手，南田極推重之，而與石谷手書，屢勸其勤學，每見畫間題語，善輒反復講論，或致訶斥，務令自愛其畫，勿為題識所污。」[6]作為總結。

　　前引惲南田於詩堂的題跋，云烏目山人（王翬）曾言「生平所見王叔明真跡之最奇者有三」，並指出其特色，這是言明受到王蒙影響的具體說明。此三幅王蒙繪畫從今日所見，可能因品名的變更，有所差異，以下得就畫覆按。「毘陵唐氏觀《夏山圖》會其趣」之《夏山圖》，所指當是王蒙自題《夏日山居圖》（圖 2）。一六六二年王翬往訪唐宇昭，能見此圖，並於同年畫有《萬壑千崖》（圖 3），此畫從前景的松樹叢林、村居與蜿蜒的水流，乃至高聳的群峰，皆出自《夏日山居圖》。案，《夏日山居圖》畫上雖無唐宇昭家族收藏印記，惟吳歷《墨井畫跋》記一六六八年夏，曾訪唐宇昭見此《夏日山居圖》（戊申，1368）。[7]

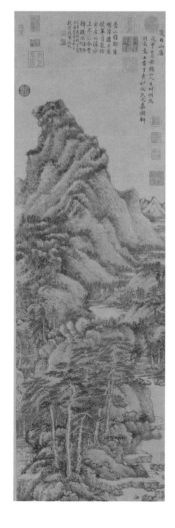

圖 2
王蒙，《夏日山居圖》，北京故宮藏。

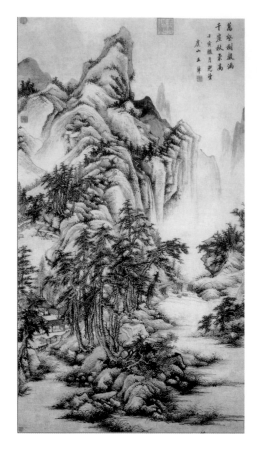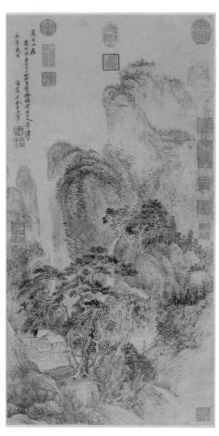

左 圖 3
王翬，《萬壑千崖》，北京首都博物館藏。

右 圖 4
王翬，《倣王蒙夏日山居》，臺北故宮藏。

又臺北故宮，王翬自題畫名「夏日山居」有二。其一，清王翬《夏日山居圖》，款題：「夏日山居。壬子（1672）閏七月，倣元人筆意。虞山石谷子王翬。」從畫面所見，是同題而不同景。其二，《倣王蒙夏日山居》（圖4）款題：「夏日山居。歲次甲子（1684）十月廿四日。剪燈倣黃鶴山人筆。請正來發先生。海虞石谷子。王翬。」布局下方雙松，房舍隱於旁，高峰的夏山雲樹，畫意出自《王蒙夏日山居》，然已有所改變。

臺北私人藏《山水冊》之四（圖5），自題：「余生平所見山樵真蹟，惟毗陵唐氏藏夏山為第一，此圖空靈，學其渾厚風規似不遠矣。壬子（1672）臘月八日書于玉峯道中。石谷子王翬。」款題：「此用叔明《夏日山居圖》意。」此小幅，近畫松，松下臨水築樹，後畫山峰，以王蒙習用的長皴為之，冊頁小景，應是取其意而為，心中有意，畫中無象，如山巖上苔點滿布，與王蒙《夏日山居》無關了。又同冊之九（圖6）自題：「昔從王奉嘗家見關仝小景，後于半園唐氏見石田翁即用此本作大幅，余因擬之。」此冊為王翬做客半園添一例。

王翬另一件今藏臺北故宮《寒汀宿雁》款署：「曩客唐氏半園，即知篁川有遲咨先生。聞聲相思久矣！頃過毗陵，館楊氏竹深齋，忽見裕如道長，以贈詩相招，稱許過當，三復風人瓊李之誼，余甚媿之。因以元人數筆奉寄，會吾友惲子正叔將游金沙，余故泥其行，共訂春明同訪篁川諸子，為筆墨賞心之樂，聊以此為先談，且博大噱。壬子九月十有九日。烏目山中人王翬剪燈識。」[8]又是一例。稍晚的陳書也有《仿王蒙夏日山居圖軸》。[9]可見王蒙此畫或稿本在江南的流行。

王翬自署。
（圖5）

王翬自署。
（圖6）

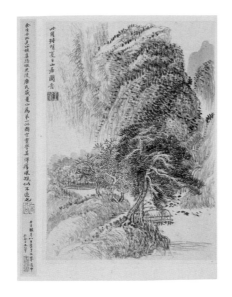
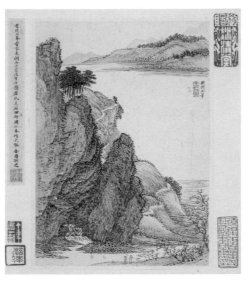

　　對照王蒙《秋山草堂圖》（圖7），款題：「秋山草堂（篆書）。黃鶴山
中樵者王子蒙為□□畫于淞峰書舍。」來看北京故宮藏王翬《仿王蒙秋山草堂
圖軸》（圖8）。款題：「王叔明秋山草堂圖，師法右丞，其設色只用皴染點
綴，與流俗所見不同，為董宗伯所鑑賞者，吳中杜東原、文五峰諸公，專以此
幅為師。始知古人各有源本，不敢杜撰一筆，遺譏後世也。癸丑（1673）十月
既望。虞山王翬。」從兩畫相對，王翬此作，布局並不出於臺北故宮所藏。然
此則題款，「其設色只用皴染點綴」，讀來又與臺北本王蒙《秋山草堂圖軸》
之畫法，若合符節，則視此題款為感興之語，當與本畫標名「仿王蒙秋山草堂
圖軸」無涉。

　　北京故宮藏題名王蒙《關山蕭寺圖》（圖9），從題款楷書，實去王蒙名
作如《青卞隱居》（上海博物館）諸題款，水準相去甚遠，然就「離披」兩字，
意以為雖是摹本，尚存王蒙典型的山水畫風格，如《葛洪移居圖》一類。

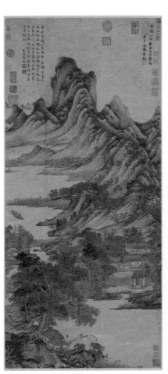
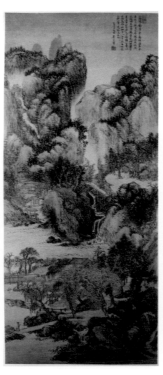
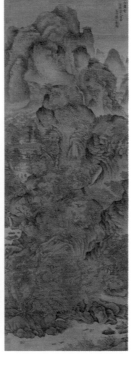

王翬的名言：「以元人筆墨，運宋人丘壑，而澤以唐人氣韻，乃為大成。」[10]
此「元人筆墨」，若以四大家為準，王翬《清暉畫跋》評元四家：「如子久之
蒼渾、雲林之淡寂、仲圭之淵勁，叔明之深秀。雖同趨北苑，而變化懸殊，此
所以為百世之宗。」[11] 儘管王翬集大成，就存世的畫作，還是學王蒙得心應手。
這從畫上標明仿王蒙的數量最多，可以證明。王時敏題《石谷仿黃鶴山樵卷》：
「元四大家畫皆宗董巨，其不為法縛，意超象外，處總非時流所可企及，而山
樵尤脫化無垠，學者莫能窺其涯，故求得似良難，惟石谷深得其神髓。……」[12]
或許該説天性使然。

王翬學黃公望的用筆，在「鬆秀自然」中，終隔一層，這可從臨黃公望的
《富春山居卷》來比對。王翬的皴法，畢竟無《富春山居卷》的縱橫瀟灑自然，
這固然是受臨本之拘束，也是使筆的的本性，終究有別。至於學倪瓚，在氣質
上更無淡寂一味，無須舉例。在個人天生的氣質上，反不如學王蒙，筆筆皆到
的精力彌漫。

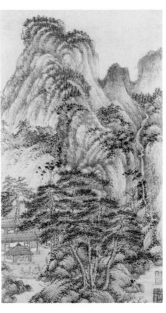
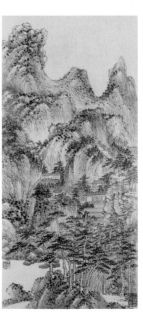
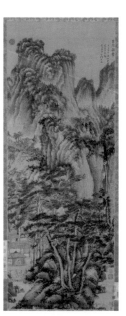

左 圖 10-1
王翬，《小中見大冊》之二十，
上海博物館藏。

中 圖 10-2
王翬，《小中見大冊》之二十
一，上海博物館藏。

右 圖 10-3
王蒙，《林泉清集》，142 x 53.5
公分，私人收藏。

左 圖 10-4
王蒙，《丹臺春曉》，臺北故
宮藏。

中 圖 11
王翬，《陡壑奔泉》，1676 年，
北京故宮藏。

右 圖 12
王翬，《一梧軒圖》，臺北故
宮藏。

　　從王蒙脫化而出，在存世的王翬仿王蒙畫作，《溪山紅樹》也儼然為翹楚。

　　王蒙的畫面，布局繁複，畫幅中構景密實，餘白相對的少，然而密而不塞，滿而不迫。《溪山紅樹》圖中，連天空，這背景本是餘白，還是多層平染，反將高聳的主峰，乃至所有的山峰襯托出來。這被襯托出來的山峰又反而幾近於「白」。下半部的紅樹青松等林木樹葉，也是密實的點線所組成，而與蜿蜒的山徑、村家、寺廟、高塔等等，有了層次分明的空間感。這就是對王蒙的追踵。

　　王翬仿王蒙的畫中，不在少數，再舉幾例。首先，今藏上海博物館的《小中見大冊》之二十、二十一。前者（圖 10-1）出自王蒙《林泉清集》（圖 10-3）；後者（圖 10-2）出自王蒙《丹臺春曉》（圖 10-4）。王蒙這兩件作品曾經過王時敏收藏，[13] 此因是稿本一類，忠實於原作。皴法也與王蒙原作相同。而《陡壑奔泉》（圖 11）款題：「黃鶴山樵陡壑奔泉圖。丙辰（1676）中秋王翬。」四十六歲，精力最盛，畫之皴染，層次豐厚。做為王蒙山水畫布局的手法，豎長的畫幅，喬松置於近景，往後山徑流泉人家，繼而高峰再上。這種模式，上述三件，都是「草木茂盛，皴法細密」一類。

　　又，《一梧軒圖》（圖 12）款題：「一梧軒。歲在癸丑（1673）暮春之初。做叔明筆。石谷王翬。」王蒙原作現存於海外，與此幀筆墨甚似。本幅題：「癸丑暮春（1673）」，是四十二歲作品。園中山石與王蒙《具區林屋》（臺北故宮）同一類型。

　　另外，從款題標明仿王蒙諸作有《倣王蒙山水圖》（圖 13）款題：「仿黃鶴山人畫意。庚午（1690）秋九月廿日。」《南山草堂圖》（圖 14）款題：「南山草堂圖，癸未（1703）端易日，畫于金閶舟次。海虞石谷王翬。」《仿黃鶴山樵山水軸》（圖 15）款題：「擬黃鶴山人。」《仿黃鶴山樵秋山蕭寺圖》（圖 16）款題：「黃鶴山樵秋山蕭寺圖。康

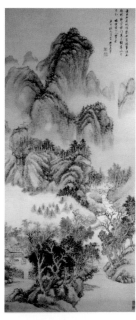
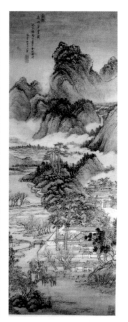

左 圖 13
王翬，《倣王蒙山水圖》，1690 年，北京故宮藏。

右 圖 14
王翬，《南山草堂圖》，1703 年，遼寧省博物館藏。

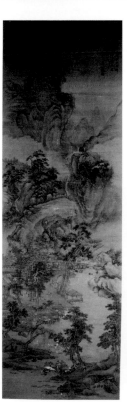
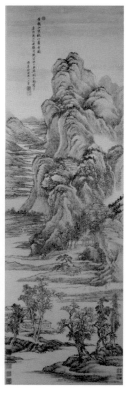

左 圖 15
王翬，《仿黃鶴山樵山水》，天津市藝術館藏。

右 圖 16
王翬，《仿黃鶴山樵秋山蕭寺圖》，1709 年，廣西壯族自治區博物館藏。

熙歲次己丑（1709）臘月既望橅于西爽閣之南窗下。海虞耕煙散人王翬。」王翬山水的構景與筆法，除了反應王蒙風格外，也看到歷來對王翬的負面評價，用工太甚，難免出現刻畫（露）的痕跡。

回到此幅，《溪山紅樹》的賦色，既不是淺絳山水，也非青綠重彩。秋樹設色，以顏色較鮮豔的紅色和綠色，使整個畫面有一種霜秋紅紅，秋高氣爽，五彩煥然一新，輕快愉悅的情調。對比王翬的其它畫作，大多是淺絳法，《溪山紅樹》顯得豐富多樣。王翬自許青綠山水高手，「凡設青綠，體要嚴重，氣要輕清。得力全在渲暈。余於青綠法，靜悟三十年，始盡其妙」。[14] 雖不能據此以印證此幅，然《南田畫跋》一則，記王翬語，「前人用色，有極沉厚者，有極淡逸者，其創制損益，出奇無方，不執定法，大抵濃麗之過則風神不爽，氣韻索矣。惟能淡逸而不入於輕浮，沉厚而不流為郁滯，傅然欲新，光輝欲古，乃為極致。石谷於設色法二十年，靜悟始窺秘妙，每為余言如此因記之」。[15] 有趣的是，《溪山紅樹》成畫於青壯之年，從畫風之融合，筆墨皴法之細緻，設色之妙法，多為後來所不及，人生藝業，不是與時俱進，或者說，高峰不一吧！

王時敏跋文提示，「雖倣山樵，而用筆措思，全以右丞為宗」。王翬回顧他的畫歷，將見過王維的畫列入。「翬自齠時搦管，矻矻窮年，……復於東南收藏好事家，縱覽右丞、思訓、荊、董、勝國諸賢，上下千餘年名蹟，數十百中。……」[16]

王蒙與王維的關係如何？我們從今藏臺北故宮的王翬二件作品款題來看。《倣王蒙秋山讀書圖》（圖 17）款題：「元季四大家。推崇王蒙於北宋諸家。無所不摹。尤善右丞法。」[17] 又於《倣王蒙夏山讀書圖》（圖 18）款一：

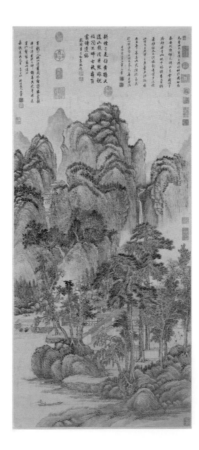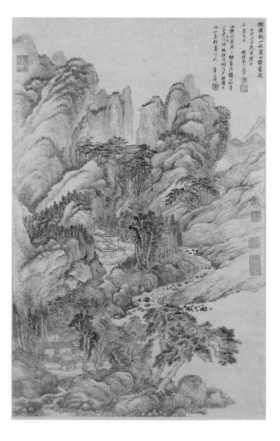

「傲黃鶴山樵夏山讀書圖。甲戌（1694）二月既望。請正子翁先生。耕煙散人王翬。山樵為吳興之甥。畫法獨不似舅。以巨然摩詰為師。故能自闢門戶。所謂不向如來行處行也。翬又識。」[18] 款二：「山樵為吳興之甥。畫法獨不似舅。以巨然摩詰為師。」兩圖題識，也都標明王蒙之學王維。這種說法，應可從下文宋旭所畫《仿王蒙輞川圖》見到，此後「四王吳惲」時提出。那進一步問，王蒙畫中的王維因素何在？卻從來無人回答。落實於圖像，王維的畫作，到底如何？王翬《溪山紅樹》，能讓我們今天據圖像以討論？

董其昌（1555-1636）力倡王維為南宗之祖，使王維的名聲於十六、七世紀再度興起。董其昌見過的心目中的王維，最為重要的是馮開之（1548-1595）收藏的傳王維《江山雪霽圖》（圖 22，原卷經羅振玉〔1866-1940〕帶往日本，售於小川家族），董其昌《容臺集》卷六有此畫之跋。此外，今日臺北故宮也藏有傳為王維的《江干雪意圖》（圖見本書頁 275，圖 25），也有董其昌的一段題跋。比對這兩本，其實是同一稿所出。

天啟四年（1624）王時敏因祖蔭，任「尚寶司司丞」，[19] 長年寓居京城，曾借觀鄰舍程季白（晚明時人）所藏王維（701-761，一作 699-759）《江山雪霽圖》。

大約崇禎五年（1632）董其昌收藏有王維《雪溪圖》，後亦歸王時敏所有。這件《雪溪圖》與其它名畫裝成一冊後，又入藏清宮，見《石渠寶笈》初編，《雪溪圖》為《唐宋元名畫大觀》十二幅的第一幅（圖見本書頁 273，圖 24-1）。

前文宋旭（1525-1606 年後）《仿王蒙輞川圖》（圖 19）款題：「《輞川圖》王叔明摹右丞本黎明表題。」卷後摹王蒙楷書書風題款：「丙午夏，見右丞《輞川圖》於青村陳氏蒲花軒，惜卷中殘破，筆墨幾不可辨。同玄高士屬摹，越三載而始就。黃鶴山人王蒙。」這幅臨本也說出晚明清初，王蒙與王維之關連。王翬的見聞，正如前述，應使他能有機會見到當時的王維畫。從畫蹟追述。臺北私

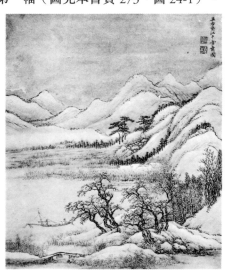

圖 19
明宋旭《仿王蒙輞川圖》局部與卷尾題款，美國佛利爾美術館藏。

圖 20
王翬．《山水冊之十二》，臺北私人藏。轉引自余毅然編輯《王石谷畫冊》，臺北：中華書畫出版社，1972，頁 35。

人藏《山水冊之十二》，款題：「王右丞江干雪意圖。」（圖20）臺北故宮的清王翬《臨王維山陰霽雪圖》卷（圖見本書頁303，圖9-3），更是常被引論的名件。

王翬《溪山紅樹》其落實於畫上的「用筆措思，全以右丞為宗」印證，又如何？就此《溪山紅樹》的所謂王維，上半幅的主體山勢，圓轉重疊，高聳突兀，實與《江山雪霽》的中段的山丘有所相似。王維《江山雪霽》，皴法「都不皴染，但有輪廓耳」。[20] 山巒岩石的空勾無皴、大塊狀的豎橢圓形結構、顯得怪異，且有一份騰空而飛衝，並非穩定地抽離出畫面。此類形山體之被認為王維風格，董其昌之《葑涇訪古圖軸》（圖21），陳繼儒（1558–1639）跋：「此北苑兼帶右丞。玄宰開歲便弄筆墨。此壬寅第一公課也。歎羨歎羨。繼儒。」畫中山石以披麻皴鉤勒紋理，加以濃淡墨層層渲染，也顯示出如王維《江山雪霽圖》（圖22）的山丘造形。董其昌的其它名作如為陳繼儒作《婉孌草堂圖》（1597），也是如此山巖造形，至於臺北故宮藏《煙江疊嶂圖卷》（圖見本書頁272，圖30-2），其幅尾一段山巖，更是相近了。又以董其昌《畫王維詩意圖》（圖23）更為佳例，畫上董自題畫是辛酉（1621），題王維詩是隔年的壬戌（1622）。[21] 右裱綾有希曾（活動於嘉慶年間）題跋：「此圖寫右丞詩意，其畫亦從右丞變化而出。削膚見骨，古韻蒼然。」一河兩岸，脫胎於倪瓚的布局。就此幅的所謂王維，上半幅的江岸山石，實仿自《江山雪霽》的中段，又將平臺屋宇作了左右對換，

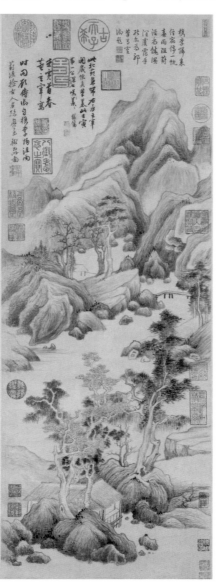

圖 21
董其昌，《葑涇訪古圖》，1602 年，紙本，臺北故宮藏。

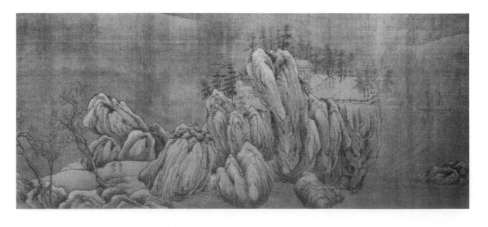

圖 22
傳唐王維，《江山雪霽圖》局部（小川本）。

這是「鏡中影」的手法；小樹的穿插，遠峰的兀立都是來自此《江山雪霽》，變化所出。董其昌此幅卻是將王維的圓轉皴法，「破圓為方」，成為一種方又尖的幾何圖狀，乃至於成了所謂抽象式的山水畫。

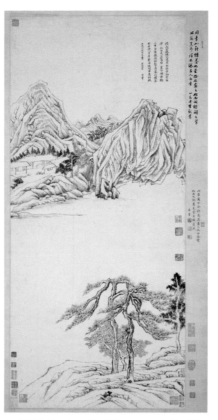

圖 23
董其昌，《畫王維詩意圖》，石頭書屋。

《溪山紅樹》加入了淡墨乾筆層層疊疊烘染的王蒙「牛毛皴」法，流動的線條，構成活潑的畫面，顯得特別蒼茫深厚。《溪山紅樹》下方的樹叢，短截卻靈靈欲動，不見於王蒙，反可從《江干雪意圖》，即《山水冊之十二》（圖 20）來比對，所謂「雖傚山樵，而用筆措思，全以右丞為宗」，就是如此圖像的創作來源。再從臺北故宮的藏品求證，成於康熙壬子的惲壽平、王翬《花卉山水冊》之第十二幅，款：「右丞層巖積雪」，用生紙細筆，雪景染天，而紙已風襞，透出白點，如彈粉作雪，紛紛紜紜。王翬《仿諸家山水冊》（丁巳暮春，四十六歲）之第十幅，款：「王右丞雪圖。」這兩幅，畫中山巒都是王維大塊狀的豎橢圓形結構。王翬《畫山水冊》成於康熙戊辰正月（五十七歲），冊之第十，款：「仿右丞雪圖」，其樹法出自《江干雪意圖》。故說《溪山紅樹》，真有一番「深秀」的境界，王翬贊王蒙，用之於王翬自贊，也未嘗不可。

* 本文原發表於 2011 年澳門藝術博物館「山水清暉」 王鑑、王翬及虞山派繪畫學術研討會，2013。澳門藝術博物館。

註 釋

❶ 按:「此幀乃為金沙潘君所得」，或為宜興（金沙、陽羨、荊溪）潘元白。惲壽平，〈元白新齋分韻〉，收入《甌香館集》（臺北：學海出版社，1972），卷 1，頁 2；卷 3，頁 1，有〈初冬過荊溪訪潘元白，便移舟西汜，從南山一帶看楓葉。同游為天臺石枚吉月陵友雲元白髯浮屠〉，卷 11（畫跋），頁 22，有「予友陽羨三梧閣潘氏，將屬石谷再臨（臨《富春山居圖》）。」潘元白與王翬及惲壽平皆有交往。

❷ 關於《溪山紅樹》的介紹頗多，此處參閱故宮所做過的展覽介紹。

❸ 清·王時敏，《王奉常書畫題跋》，卷上，頁 28。收入《續修四庫全書》，子部藝術類（上海：上海古籍出版社，1995），冊 1086，總頁 96。

❹ 同上註，卷下，頁 1，收入《續修四庫全書》，子部藝術類，冊 1086，總頁 100。

❺ 清·惲正叔，《惲南田畫跋》，卷 2，頁 13。收入《叢書集成續編》（臺北：新文豐，1989），冊 100，總頁 764。

❻ 清·吳修，《青霞閣論絕句》，收入黃賓虹、鄧實編，《美術叢書》8（臺北：藝文印書館，1975），集 2 輯 6，頁 228。

❼ 記:「毗陵唐氏，世藏叔明《夏日山居圖》，其款識戊申（1368）二月為同玄高士畫於青村陶氏之嘉樹軒。予時客於許氏補處堂，與唐氏靜香齋，只隔一舍。其畫不肯借過，予就而觀之，筆墨景界，逼肖巨然，非山樵本色也。予得飽觀，又得手臨，至於年月，同在戊申二月，是何奇也。」此處參見 Wen C. Fong, Chin-Sung Chang, and Maxwell K. Hearn；edited by Maxwell K. Hearn, *Landscapes Clear and Radiant The Art of Wang Hui* (New York: Metropolitan Museum of Art；New Haven：Yale University Press, 2008), pp .64. 清·吳歷，《墨井畫跋》，頁 4，收入《續修四庫全書》，子部藝術類（上海：上海古籍出版社，1995），冊 1066，總頁 200。

❽ 見國立故宮博物院編輯委員會，《故宮書畫圖錄》（臺北：國立故宮博物院），冊 10，頁 185–186。

❾ 見《故宮書畫圖錄》，冊 11，頁 203–204。

❿ 清·王翬，《清暉畫跋》，收入清·秦祖永編，《畫學心印》，卷 4，頁 33，收入《續修四庫全書》，子部藝術類（上海：上海古籍出版社，1995），冊 1085，頁 504。

⓫ 同註 10 書，頁 29，收入《續修四庫全書》，子部藝術類，冊 1085，頁 502。

⓬ 王時敏，《王奉常書畫題跋》，卷下，頁 6，收入《續修四庫全書》 子部藝術類（上海：上海古籍出版社，1995），冊 1086，總頁 108。

⓭ 《故宮書畫圖錄》（臺北：國立故宮博物院，1990 年），冊 4，頁 353–354

⓮ 王翬，《清暉畫跋》，收入清·秦祖永編，《畫學心印》，卷 4，頁 33，《續修四庫全書》，子部藝術類，冊 1085，頁 504。

⓯ 清·惲壽平，《甌香館集》（臺北：學海出版社，1972），卷 12（畫跋），頁 3。

⓰ 同註 14，卷 4，頁 30–31，《續修四庫全書》，子部藝術類，冊 1085，頁 502–503。

⓱ 《故宮書畫圖錄》（臺北：國立故宮博物院，1992 年），冊 10，頁 133–134。

⓲ 《故宮書畫圖錄》，冊 10，頁 137–138

⓳ 清·王衡、王時敏，《王文肅公年譜》，收入於《北京圖書館真本年譜叢刊》7（北京：北京圖書館出版社，1999），頁 101 上，總頁 201。

⓴ 明·董其昌，《容臺別集》，明崇禎三年董庭刻本，卷 4，頁 25–27。

㉑ 高居翰教授亦曾舉此例，惟當時畫藏於王季遷處。

18

摹古與誤為古
——臺北故宮藏王翬及相關畫作為例

　　一九七〇年代，作者初役於臺北故宮，同事間有一「話（畫）題」，即故宮石渠舊藏畫中，有多少王翬（1632-1717）山水畫被誤訂為宋元人之作，惟止於談話，未見形諸文字論證。相關於此課題，一九八〇年代，美國方聞教授《心印》一書，指出宋范寬《行旅圖》、宋許道寧《關山密雪圖》、元王蒙《秋山蕭寺圖》、徐賁《山水》（仿吳鎮山水）諸圖出自王翬。[1] 二〇一三年，澳門藝術博物館舉辦「山水正宗」學術討論會，作者以〈臺北故宮藏品與王時敏王原祁研究〉（收錄於本書第 16 篇）為題，文中提及傳為元曹知白的《疏林亭子》，出於王翬之手。[2] 二〇一四年，又會澳門「山水清暉」，王連起先生以〈王翬畫仿古與古畫中的王翬〉為題，為此課題之全面性研究。[3]

　　本文研究範圍，難免「狗尾」，然旨在「獻曝」。言恐愚，而意真誠。

　　中國學畫山水，少從對景寫景入門，大都是先學如何驅使筆墨，掌握前人作畫的模式，也就是先學習前人的畫法，從臨仿入手。今存王翬最早年（十九歲）的「象文」、「石谷」署款畫作《墨蹟》冊（臺北故宮藏），這冊猶是晚明吳派及雲間風格，共十二幅，臨仿前代對象第一幅為巨然，其後依序臨仿趙千里、高克恭、唐子華、王蒙、第六幅未署、第七幅仿郭熙，以下再依序為馬和之、黃公望、董源、吳鎮、以及倪瓚。[4] 這時王翬尚未介謁於王鑑、王時敏，可見這種臨仿風其來有自。

　　「石谷天資高，年力富，下筆可與古人齊驅」，[5] 又贊譽「筆參古今，貌含南北」，對摹古的畫作，又有何取證。其摹古的畫作，最為人熟悉者，為六十七歲時《臨范寬雪山圖》（圖1），相對於傳為范寬《雪山蕭寺圖》（圖2），「結構用筆皆一本原作，其中稍有所增，如幅右遠山，中間忽成兩疊。最右一山，為原畫所無，定稿後所添，非初臨時之原意」。[6]《雪山蕭寺圖》無款印，雖詩塘有王鐸（1592-1652）題跋稱此畫出自范寬之手，筆墨亦與范氏不類，應為後人所為。此《雪山蕭寺圖》出於何人，王翬之一稿兩畫乎？從《雪山蕭寺圖》畫上有宋權（1598-1652）收傳印記：「順治三年（1646）七月初二日欽賜廷臣大學士臣宋權恭記」（正書木印）、「欽賜臣權」、「臣犖」、「子

孫永寶」諸印，知為順治皇帝賜予宋權。順治三年時王翬十四歲，當無能力作此畫。將局部對照，就其異者而觀之，王翬文秀不同於《雪山蕭寺圖》之質野，這可見於《雪山蕭寺圖》運用雨點皴及其他錯雜的筆法，表現山峰稜角健硬感，對於山石明暗的處理，重渲染而表現得層次更豐富，與王翬《臨范寬雪山圖》所不同，應非出自王翬之手。

左 圖 3

王翬，《仿巨然煙浮遠岫圖》，北京故宮藏。

中 圖 4

王翬，《仿巨然煙浮遠岫圖》，美國普林斯頓大學藏。

右 圖 4-1

王翬，《仿巨然煙浮遠岫圖》，京都有鄰館藏。

　　王翬臨畫史上名作者，又有北京故宮藏《仿巨然煙浮遠岫圖》（圖 3）。又，美國普林斯頓大學美術館與日本京都有鄰館均藏有同稿之《仿巨然煙浮遠岫圖》（圖 4、圖 4-1），一稿三畫之實。

　　又《一梧軒圖》（圖 5），王翬篆書「一梧軒」三字，這也是王蒙（1308–1385），常用之題畫書體，款：「歲在癸丑（1673 年，四十二歲作品）暮春之初。倣叔明筆。石谷王翬。」楷書體雖欲仿王蒙，卻無王蒙書之英拔。此《一梧軒圖》在《王翬畫錄》記：「一人憑軒抱琴，軒之左，有鶴鼓翅將舞。軒前一梧高聳，湖石周於軒之四面，花竹掩映，境甚清幽。王蒙原作現存於海外，與此幀筆墨甚似。是年

王翬篆書「一梧軒」三字

左 圖 5

王翬，《一梧軒圖》，紙本，1673 年，臺北故宮藏。

右 圖 6

文伯仁，《一梧軒》，美國大都會博物館藏。

作者自吳門遊維揚，與查士標聚首累月，查有詩贈之。」[7]此現存於海外者，題名為文伯仁「一梧軒」本（圖6，現藏於美國大都會博物館，參 *In Pursuit of Antiquity*, The Metropolitan Museum of Arts, p.90）比較兩者的構圖十分接近，讓人疑是同出王翬，差別見於太湖石的處理，王翬本筆墨特別繁複，重重細密地堆疊，使線條的流轉更搶眼。

左 圖7-1
《青卞隱居》王蒙款。

中 圖7-2
《谷口春耕》王蒙款。

右 圖7-3
《題陳汝言荊溪圖》王蒙款。

案，王蒙款題書風最佳者，諸如《青卞隱居》（圖7-1）與《谷口春耕》（圖7-2）及《題陳汝言荊溪圖》（圖7-3）諸件「章法整齊疏朗，書體在行楷之間，間架方正，中宮收緊點畫的布白甚有法度。用筆提按明確，線條粗細變化有致，從『鶴』、『蒙』等字的線條看來，研判是以筆鋒勁挺的新筆寫就而成，惟書學淵源看不出所已然」。[8]楷書是所謂方塊字，若字字方塊，豈不落入狀如算子，如何掙脫這一四平八穩的的方塊，那結體的諸部首，該如何爭奪挪讓？元代在這方面相當清楚，其例可見張雨（1277–1348）、倪瓚（1301–1374）、俞和（1307–1382）。就此王蒙的楷書也是時代之風。

至若是王翬本人之作，雜於古人，足以令人撲朔迷離者，如《夏木垂陰》（圖8），自題：「趙文敏有紈扇小景。因師其意寫此。庚辰（1700）六月廿四日。耕煙散人王翬。」印記：「太原」、「王翬之印」、「石谷子」、「耕煙外史」、「野鶴無糧天地寬」。康熙庚辰六十九歲畫。《王翬畫錄》云：「學自趙孟頫，然構景筆墨氣質，竟大似董其昌，筆意跳脫生動，用墨亦膚腴妍潤。石谷晚年諸作中，此幀頗為突出。」[9]可見其若有意假冒董其昌之名，亦足亂真。

圖8
王翬，《夏木垂陰》，紙本，1700年，臺北故宮。

　　王翬畫的模式（圖式），多自臨古而出。但像臨范寬《雪山蕭寺》，如此亦步亦趨者，畢竟少數，多的還是如惲壽平所說：「留借粉本而洗發自己胸中靈氣。」[10] 這之間也流露出自我的面貌。這面目就是今日我們憑以為據，做為鑑識的標準。舉其所謂開門即判者。

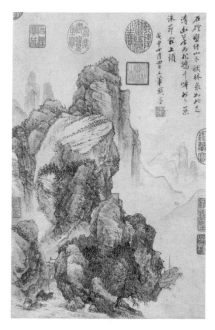

左 圖 9-1
王翬，《石磴林泉》，臺北故宮藏。

右 圖 9-2
王翬，《仿右丞雪圖》，臺北故宮藏。

圖 9-3
王翬，《臨王維山陰霽雪圖卷》，局部，絹本，1671 年，臺北故宮藏。

　　《石磴林泉》（圖 9-1），山石瘦瘠似鐵，用短筆皴點，如雨點重沓，皴法變得更尖硬，刻劃性的點與點之間更有節奏感。如前舉《仿巨然煙浮遠岫》（圖 3，圖 4）披麻皴則頗多臨自僧巨然，再移之應用於學黃公望，氣質是鬆秀一格。至於南宗之始祖王維，自董其昌時出現的傳王維畫作，諸如《江干雪意圖》，王翬亦有多幅臨作，其中如《仿右丞雪圖》（圖 9-2）之「Y」字形造形之枝，柔和中帶有舒展動態。《臨王維山陰霽雪圖》（1671 年，圖 9-3），用筆柔婉，與王維傳世輞川遺跡有相通處。《寒汀宿雁》（圖 9-4）的柳樹，樹幹的曲彎，「Y」叉往上，雖說出自宋代惠崇，更可上

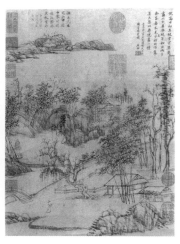

左 圖 9-4
王翬，《寒汀宿雁》，臺北故宮藏。

右 圖 9-5
王翬，《仿倪瓚畫山水》，臺北故宮藏。

溯王維《雪圖》。松樹的造形，松枝左右四十五度下垂，俗名雪松，一如箭矢，松針均隱於枝幹之後。《仿倪瓚畫山水》（圖 9-5）之竹，其竹葉之柔且厚，青綠設色，亦能於穠麗中見其雅澹或沉厚。先做此簡易畫風歸納，容易談助。

又以王翬畫作，有意誤導人為古畫，早見於他在世之時，這也是研究史上常被引用者。周亮工（1612-1672）《讀畫錄》記王翬：「仿臨宋元無微不肖，吳下人多倩其作，裝潢為偽，以愚好古者。雖老於鑑別，亦不知為近人筆。余所見摹古者趙雪江與石谷兩人耳，雪江太拘繩墨，無自得之趣，石谷天資高，年力富，下筆可與古人齊驅，百年以來第一人也。」[11] 說詞委婉，故意以「吳人」開脫，然也直接明瞭。

此處有一事對應，亦足以令人起心揣度。王時敏《西盧家書》（1666 年）有一信，言及書畫買賣：「滇中王額駙，初在郡中，今住維揚，廣收書畫，不惜重價。玉實亦未能鑑別。好事家以物往者，往往獲利數倍，吳兒走之者如鶩。石谷力勸我，不可蹉此好機會，決宜摒擋物件，過江與作交易。渠願身往。」[12] 所云「滇中王額駙」，指的是吳三桂（平西王）的女婿王永寧，[13] 曾一度是蘇州拙政園的主人。王永寧的收藏雄甲一方，以陳定（字以御）為其掌眼（以今日用語即「經紀人」），就臺北故宮所見，「王永寧」（長安）之收藏品質極佳，例如天下赫赫名蹟唐李隆基（玄宗）（685-762）《鶺鴒頌》、唐顏真卿（709-785）《祭姪文稿》，均可見兩人收藏印，也可見有其轉移關係，「掌眼」之說也是可信。又，臺北故宮藏傳董源（?-962）《龍宿郊民圖》有「陳定」印；元吳鎮（1280-1354）《雙松圖》有「王長安父」印；元倪瓚（1301-1374）《楓落吳江圖》，收傳印記「太原王氏」、「長安」，皆是王永寧物。前云「過江與作交易，渠願身往」，則王時敏、王翬又與王永寧有何交易？雖不得知於文獻，惟就臺北故宮所見王永寧舊藏中略做追尋。

首先宋馬和之《荷亭納爽圖》（圖 10-1），畫上諸收傳印，「浦江旌表孝義鄭氏」（左上）印模糊，是偽。「喬簣成氏」、「悅生」（瓢印。非項元汴之「寄傲」）、「張雨私印」、「鐵笛道人」、「金華宋氏景濂」，也偽。「古歙世家」、「黃山吳氏」不能確定。左下有「王永寧印」，應無誤。畫題「荷

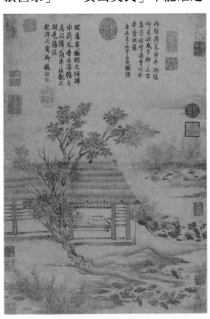

圖 10-1
宋馬和之，《荷亭納爽》，紙本，臺北故宮藏。

亭納爽」固可，然所畫當是以馬和之《詩經·陳風》圖為本之〈澤陂〉；又見蕭雲從（1596-1673）《臨馬和之陳風圖冊》第十開〈澤陂〉（圖 10-2），樹下一茆屋，屋中一榻，榻上人倚枕托腮而臥。屋外水塘，荷花正開，清風微揚，蘆草荷蓋隨之擺動。通幅用筆如螞蝗蠕動，學宋人馬和之。就王翬之傳襲古風，僅見前述《墨蹟冊》及《仿宋元山水冊》第五開〈臨馬和之丸扇本〉（圖 10-3），學有馬和之一格，但兩幅之畫法，差此遠甚。此幅若訂為出自王翬當然不確定。

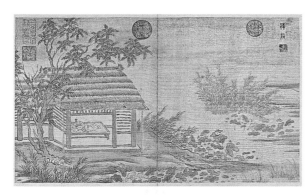

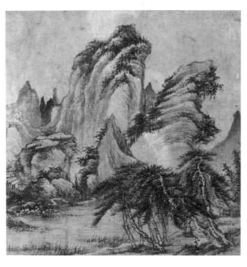

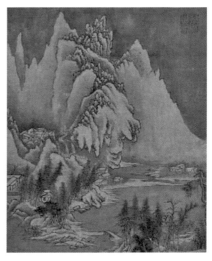

　　臺北故宮藏《歷代畫幅集冊》，[14] 本幅十五開（畫二十八幅）。第一幅即為宋人名作無款〈人物〉，鈐有「王永寧印」。此冊大都是宋元人畫，惟第廿一幅無款〈松石〉（圖 11）、第廿二幅無款〈溪山仙館〉（圖 12）及第廿三幅無款〈雪景〉（圖 13），顯然時代風格較晚，是另一類。廿一、廿三兩幅，右上方鈐有「體元」印，這是康熙皇帝所有。[15] 鈐有「體元」可視為查抄沒入王永寧家產之轉承。第廿一幅無款〈松石〉，其松樹造形如箭矢形（↑），峰巒之皴法，「多如牛毛」這是王翬摹王蒙畫法，所謂「高嶺喬松」圖式。第廿二幅無款〈溪山仙館〉，如屏之連嶂，所用筆法蒼茫，也是王翬摹王蒙畫法。這一冊頁，筆法墨法，也如同北京故宮藏題名王蒙《仙居圖》（圖 14），這也被認為出於王翬之手。[16] 及第廿三幅無款〈雪景〉，畫上之「墜岩」，也常見於王翬畫，只是此一小冊頁，水準不佳。

左 圖 11

《歷代畫幅集冊》第廿一幅無款〈松石〉，臺北故宮藏。

中 圖 12

《歷代畫幅集冊》第廿二幅無款〈溪山仙館〉，臺北故宮藏。

右 圖 13

《歷代畫幅集冊》弟廿三幅無款〈雪景〉，臺北故宮藏。

圖 14

王蒙，《仙居圖》，二個局部，卷，北京故宮藏。

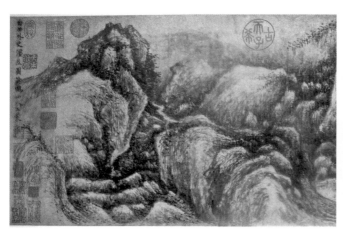

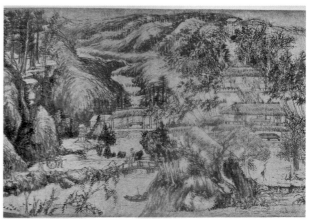

元曹知白《疎林亭子》款。

元曹知白，《群峰雪霽》，款「窪盈軒為懶雲窩作」。

《溪山仙館》上有「明安國玩」印（圖 15-1）。這屬於明代著名版本收藏家無錫安國（1481–1534）收藏印。另有「魏國世家」，兩印看來拙劣。「明安國玩」自當比對傳為《宋高宗書女孝經馬和之補圖》者所鈐之真印（圖 15-2）兩相比對，《溪山仙館》所鈐自是偽印。冒古者當然鈐上比王翬更早之印，來做為古畫之佐證。這也可見於下述之倪瓚《水竹居卷》，出自王翬，也被鈐上「桂坡安國鑑賞」。

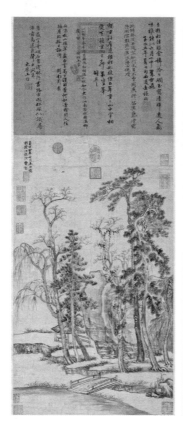
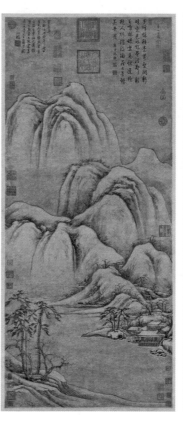

　　臺北故宮藏題名為元曹知白（1272–1355）《疎林亭子》（圖 16-1），款：「至正四年（1344）七月五日。寫於澄江旅次。曹知白。」曹知白存世名作，如《雙松圖》、《群峰雪霽》（圖 16-2）、《山水》（均藏臺北故宮），風格相當明確，李郭派之蟹爪寒林、松樹及墨韻，均與此幅相去甚遠。此畫上之落款與曹知白之名作如《群峰雪霽》（圖 16-2）：「窪盈軒為懶雲窩作」諸字有異，反而與王翬本人之款，書風在相彷彿之間；同樣，此畫風也應是出於王翬之手。畫中收傳印記：「太原王氏收藏書畫圖記」，此印斷為王永寧所有，可能唐突，因王時敏、王翬均可用「太原」。「公綏」（姚綬，1423–1495）兩印，也都是偽印。至如詩堂上之張雨等諸元人題跋，皆是偽配。北京故宮藏《晚梧秋影圖軸》，畫風畫境可謂兩相同，又可增一證明。

　　另與《疎林亭子》下方諸樹造形畫意相近者，題名為元商琦《嵩陽訪真圖》（圖 17）款：「至正二年（1342）九月四日，商琦寫嵩陽訪真圖。」書風作章草體，章草款是刮紙後再寫。題款處雖有刮痕，亦想起前舉王翬十九歲之《墨

圖18

《國朝名家書畫集玉冊》第廿六幅與王翬「雨後」詩特寫，臺北故宮藏。

蹟冊》，其第一幅款書即是以章草書題，是此幅之款，王翬非不能為也。王翬款題書法，以楷書論，如《仿倪瓚畫山水》、[17]《仿趙孟頫江春銷夏圖》、[18]《一梧軒》為歐陽詢風。以此為基調，毛筆似用柔毫，下筆謹慎，再做行書書寫，則參有當時之流行董其昌鬆秀的筆調，如前舉《夏木垂陰》。惟《國朝名家書畫集玉冊》第廿六幅（圖18），[19]最後兩行「雨後」詩，幾若董其昌體之再現，真不知如何解也？意想到此冊後經張照（1691–1745）收藏，難道是張照之加筆否？收傳印記「天水趙氏」不能確定何人？（納蘭）成德（1655–1685）、祖仁淵（瀋陽大帥祖大壽的五兒子）收藏印記，都是清初人物，於時代並無早於王翬者。「天水趙氏」從鈐印位置是幅左最下，當早於成德，一時未能判讀是何趙姓人家。本幅前景諸樹之幹及山峰之披麻皴法，均是王翬法度。

傳為元朱叔重《春塘柳色》（圖19-1），「叔重作」款為後加，此幅出於王翬也早為學界所共識。本幅構景逼邊，四圍被裁切，已非原壁，原款失去，後添「叔重作」款。橋頭之點景人物，拖杖戴笠，柳樹之枝幹做「丫」形且婀娜，柳葉之勾疊，足以比對者為王翬《仿趙孟頫江村清夏圖》（圖19-2）幅上有款：「……。鷗波老人有《江村清夏圖》。極其秀勁。用意殊常。大得六法之微。渲染運神。總領前人之妙。……」

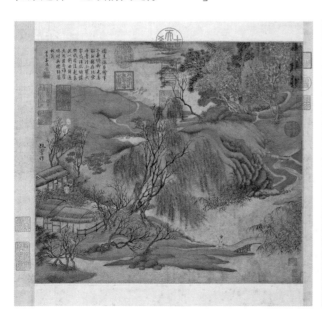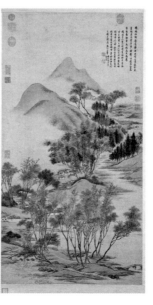

左 圖 19-1

元朱叔重，《春塘柳色》，臺北故宮藏。

右 圖 19-2

王翬，《仿趙孟頫江村清夏圖》，1706年，臺北故宮藏。

筆墨之外，色彩的比對也重要。說到王翬，他的設色也是被推重的。王翬
自許青綠山水高手，「凡設青綠，體要嚴重，氣要輕清。得力全在渲暈。余於
青綠法，靜悟三十年，始盡其妙」。[20] 雖不能據此以印證此幅，然《南田畫跋》
一則，記王翬語，「前人用色，有極沉厚者，有極淡逸者，其創制損益，出奇
無方，不執定法，大抵濃麗之過則風神不爽，氣韻索矣。惟能淡逸而不入於輕
浮，沉厚而不流為郁滯，傅染欲新，光輝欲古，乃為極致。石谷於設色法二十，
靜悟始窺秘妙，每為余言如此因記之」。[21]《春塘柳色》的青綠設色，青綠沉厚，
勝於《仿趙孟頫江村清夏圖》，然色調出於一人應可信。收傳印記：「王達善
氏」，鈐於畫幅右緣最下方。鈐蓋時畫幅已被裁小如今，是「王達善」不早於
此畫。「沈度之印」印偽。

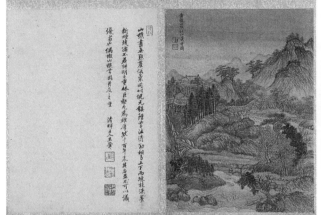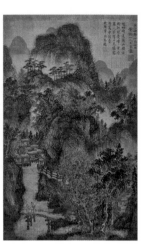

王翬《畫山水冊》之〈倣王蒙秋山蕭寺圖〉（圖 20-1）自題「黃鶴山樵秋
山蕭寺圖」；對幅又有王翬自跋：「山樵畫無點塵俗氣，同時倪元鎮，雖筆法
清勁，相與上下，而疏枝淡墨，斷煙殘渚，不若叔明之重林巨壑，尤為雄厚。
然千百年來，其名並重，不可以議優劣也。偶倣山樵筆，因并及之。清暉主人
王翬。印記：健松、耕煙、王翬之印、耕煙散人時年八十有三。」畫上款與對
幅題，書風雖不一致，然均有老態。此小冊頁之山峰皴法，「亂頭粗髮」，相
對於學董源巨然的「披麻皴」，這顯得隨興與率意。尤其畫法已不精謹，若有
指不稱心之零亂。學界也共識於王翬學王蒙，性格接近，遠過於學倪瓚。這不
禁連想王蒙《深林疊嶂》（圖 20-2）款：「至正四年（1344）十月廿日。黃
鶴山人王蒙畫。」此款筆畫平直，無起伏提頓之法。書法水準，出於王蒙，我
總有疑。從「亂頭粗髮」一格，若王翬刻意為之，未嘗不可至此。畫之右下有
「退密」，左下「項氏」半印，均為偽，可見故意造假，亦無早於王翬之收藏
印，益增《深林疊嶂》出於王翬之可能。

元王蒙《秋山蕭寺圖》（圖 21-1）款：「至正壬寅（1362）秋七月。吳
興王蒙。在蓬華居為復雷鍊師畫。」「高嶺喬松式」的畫中松樹造形，是王翬
模式，山峰微右傾，可視為「龍脈」之動感，墨色由淺而深，用焦墨的地方甚
多。皴紋的用筆非常繁複，而毫不紊亂，特別能表現出山林茂密蒼鬱的感覺。
這是王翬仿王蒙的佳作。張光賓已委婉地說，疑非出王蒙。[22] 又北京故宮也別
有一本（圖 21-2），款相同，也是王翬一稿多畫。又比對北京故宮藏元王翬《陡

墾奔泉》軸（圖 21-3），構景筆墨，一望就是王翬標準手筆了。又此畫之款，書法與王蒙真蹟《谷口春耕》、《青卞隱居》同風，然字之結體與連字成行之連續性顯然不穩，終遜一格。《秋山蕭寺圖》收傳印記為耿信公、程羽、梁清標、安儀周諸家，幅中無較早之印，亦足以為出自王翬添一證。

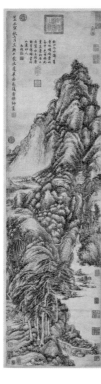
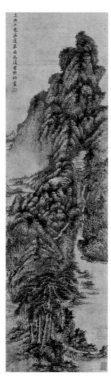
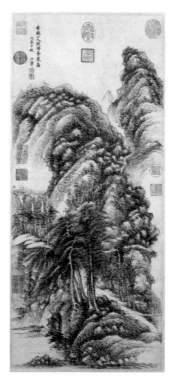

左 圖 21-1
王蒙，《秋山蕭寺圖》，臺北故宮藏。

中 圖 21-2
王蒙，《秋山蕭寺圖》局部，北京故宮藏。

右 圖 21-3
王翬，《陡壑奔泉》，北京故宮藏。

　　另傳為倪瓚《水竹居卷》（圖 22-1，1362 年），可見王翬之學倪瓚、王蒙，同其功力，異其天性。王翬之畫不辭其繁，所以接近王蒙，遠於倪瓚之簡逸。《水竹居卷》就倪瓚而言，構景之層層疊疊是「繁」了。筆墨習性與畫意氣質，可比對清王翬《倣倪瓚畫山水》（圖 22-2）款：「倪高士初名斑。字宗率更，畫亦大異，與晚年如出兩手。余客嘉禾，見其少時所作，摹其大槩，以存倪畫一種。壬了（1627）十月三日。在毘陵楊氏之近園。剪燈并識。石谷。」《王翬畫錄》談論《水竹居卷》云：「此幅山水筆墨取法於倪瓚，山石土坡用乾筆淡墨勾皴，並以側峰點出苔點；巖石間修竹叢生，迎風搖曳。山林間又添進一個策杖而行之文人為點景，增添生動之意。雖言追法倪瓚，然筆墨凝重，寓渾厚滋潤於清簡淡遠之中，亦自具面目。」[23]

左 圖 22-1
倪瓚，《水竹居卷》，局部，卷，1362 年，臺北故宮藏。

右 圖 22-2
王翬，《倣倪瓚畫山水》，1672 年，臺北故宮藏。

另有一個思考的課題，判別是否出於王翬之手，總是以畫風為準，那畫風之外的款題書法呢？就所知的王翬書法能力，也能如畫一體成形嗎？如《水竹居卷》上後的倪瓚款，俞和跋，儘管皆偽，然能出於王翬否？我總持疑。同是存見於畫上的收傳印記，早於王翬者，也應釐清。如《水竹居卷》上的「桂坡安國賞鑑」與見於前舉《歷代畫幅集冊》第廿二幅無款〈溪山仙館〉的「明安國玩」，同是一人。這是否意味著做古者是同一批人的意念。又前舉之徐賁《山水》（仿吳鎮山水，圖23），左下角有朱彝尊（1629-1709）之「曝書亭珍藏」印。朱、王有所交往，也可提供一證據。至若畫中之點景人物，更是典型的王翬樣，然何以畫上徐賁款，又從而何來自？是王翬有意瞞過朱彝尊？

方聞教授以宋許道寧《關山密雪圖》（圖24）為王翬趨古之系列之一。[24]款題：「許道寧學李咸熙關山密雪圖」，不合宋制；畫風與北宋許道寧無所關連。從其下方喬木之生長狀態及舒柔動感，上方諸峰巒造形，一如王時敏之《仿王維江山雪霽》（圖25，亦恐是王翬代筆者）。圖畫江山暮雪天，其設色趨於暗綠，這種色感與王翬之畫雪景的氛圍是相同的。就王翬之雪景設色，雪白配綠配赭，染天成陰：王維畫今日不可見，往往於後人摹本中想像髣髴之。此圖用筆柔婉，與傳世王維《輞川》遺跡有相通處，青綠設色，亦能於穠麗中有其沉厚及雅澹。

王維雪景的設色，又可從王翬（1632-1717）《臨王維山陰霽雪》（圖9-3）王翬自題：「山陰霽雪（隸書）。歲次辛亥（1671）冬日。烏目山中人石谷子王翬仿右丞筆。」王翬的《臨王維山陰霽雪》其構景也是出於傳為王維《江干雪意》（小川本與故宮本）。王時敏《做王維江山雪霽圖》與王翬《臨王維山陰霽雪》，也有共同的設色感。畫中如江天皆渲染成一片陰寒，赭石色的昏黃，

綠色的明豔，又是對比色。另王時敏「題石
谷雪卷」：「右丞江山雪霽圖，為馮大司成
舊藏者。後歸新安程李白，⋯⋯前歲偶過伊，
在齋頭見石谷所作《雪卷》，寒林積素，江
村寥落，一一皆如真境，宛然輞川筆法。」[25]
此題所跋應就是此王翬《臨王維山陰霽雪》，
即便不是，是相似臨本。

　　宋江參《摹范寬廬山圖》（圖 26）收
傳印記：「子敬。馮玄印信。劉祈印信。
□□□印。」款：「范華原廬山圖。江參摹。」
這個款式與宋畫款也是不符合的。江參《摹
范寬廬山圖》與《范寬行旅圖》呈現的氣質
上相當接近。從整幅絹底有股淡青的底像，
山勢不是北方之強，而是文秀。遠景一峰，

圖 26
宋江參，《摹范寬廬山圖》與
畫右側中央的宮觀，絹本，臺
北故宮藏。

峰頂的針葉木（蒙茸草樹），雜錯的手法固然相當「范寬式」，山峰面面的結
構更與《溪山行旅》主峰相同，雨點皴與斧劈皴兩者所成的點，也是王翬所特
有。圖中主峰做左斜狀，這又是王翬所喜歡強調的龍脈動向手法，只是看來是
更加添飾。相關討論請參見第 16 篇『雪圖圖式』一段。

　　從諸圖的共同宮觀及松樹題材，這也可見為王翬師友圈的稿本的流傳及變
化，雖然，一直無法釐清誰主誰從，就宋江參《摹范寬廬山圖》出於王翬，也
增加些話題。至若名作題范寬《行旅圖》，討論已多，不容置喙了。

* 本文原發表於北京《故宮博物院院刊》2019 年期 5，總期 205，頁 29–45。

註 釋

❶ 見 Wen C. Fong, *Images of The Mind* (NJ: The Art Museum, Princeton University, 1984), pp.187–192.

❷ 王耀庭，〈臺北故宮藏品與王時敏王原祁研究〉，收入《山水正宗》，王時敏、王原祁及婁東派繪畫學術研討會論文集（澳門：澳門藝術博物館，2014），頁 36–68。

❸ 收錄於王連起，《中國書鑑定與研究：王連起卷》下（北京：北京故宮出版，2018），頁 688–719。

❹ 圖版見《王翬畫錄》（臺北：國立故宮博物院，1970 年），頁 7–19。

❺ 周亮工，《讀畫錄》，卷 2，頁 20，收入《叢書集成新編》（臺北：新文豐，1987），卷 53，總頁 372。

❻ 見故宮博物院編，《王翬畫錄》（臺北：故宮，1970），頁 103。撰文者當為江兆申先生。

❼ 同上註，頁 47。

❽ 此段文字為學友陳建志博士所示。

❾ 見國立故宮博物院編，《王翬畫錄》（臺北：故宮，1970），頁 107。

❿ 惲格，《南田畫跋》，〈自題仿大癡畫卷〉，頁 6。收入《叢書集成新編》（臺北：新文豐，1987），卷 53，總頁 737。

⓫ 清‧周亮工，《讀畫錄》卷 2，頁 20，收入《叢書集成新編》（臺北：新文豐，1987），卷 53，總頁 372。

⓬ 清‧王時敏，《西盧家書》收錄於趙詒琛、王大隆輯，《丙子叢編》（臺北：藝文印書館，1972），頁 15–16。

⓭ 關於王永寧的研究。見章暉、白謙慎，〈清初貴戚收藏家王永寧〉，《嘉德通訊》2014 第 4 期，頁 218–227。《嘉德通訊》2014 年第 5 期，頁 386–391。

⓮ 《故宮書畫圖錄》第 28 冊，頁 348–355。

⓯ 康熙皇帝有體元殿主人。見於莊嚴等主編，《晉唐以來書畫家鑑藏家印鑑》（香港：藝文，1964），第 3 冊，頁 43。取自臺北故宮所藏《宋四家集冊》。

⓰ 收錄於王連起，《中國書鑑定與研究：王連起卷‧下》（北京：故宮出版社，2018），頁 698–699。

⓱ 《王翬畫錄》，頁 37。

⓲ 《王翬畫錄》，頁 129。

⓳ 《王翬畫錄》，頁 198。

⓴ 清‧王翬，《清暉畫跋》，收入清代秦祖永編，《畫學心印》，卷 4，頁 33，續修四庫全書子部藝術類，冊 1085，頁 504。

㉑ 清‧惲壽平，《甌香館集》（臺北：學海，1972），卷 12（畫跋），頁 3。

㉒ 張光賓，《元四大家》（臺北：故宮，1975），頁 65。

㉓ 見國立故宮博物院編，《王翬畫錄》（臺北：故宮，1970），頁 37。撰文者當為江兆申先生。

㉔ 何傳馨，〈（原題宋許道寧）關山密雪圖〉，收入李玉珉主編，《古色：十六至十八世紀藝術的仿古風》（臺北：國立故宮博物院，2003 年初版），頁 260–261。

㉕ 王時敏，《王奉常書畫題跋》（宣統元年出版，缽羅室甌李玉棻校刊。臺北：出版者不詳，民國七十八年影印本），卷下，頁 2–3。

19

長松獻壽繁花頌

　　本文以臺北故宮藏二件作品談起，一為清陸㬎《長松圖》，另一為乾隆時期《緙絲大壽字》。

陸㬎《長松圖》

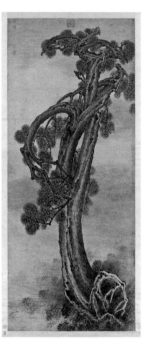

圖 1
清陸㬎，《長松圖》，紙本，315.9x129.1 公分，臺北故宮藏。

　　先說清陸㬎《長松圖》。（圖 1）本幅紙本。縱三一五‧九公分；橫一二九‧一公分。著色畫。款：「雲間陸㬎」。鈐印一：「㬎」。收傳印記：乾隆御覽之寶。石渠寶笈。養心殿鑒藏寶。嘉慶御覽之寶。宣統御覽之寶。著錄於《石渠寶笈》初編、《故宮書畫圖錄》。[1] 關於陸㬎生平，見張庚《清朝畫徵錄》：

> 陸癡名㬎，字日為。華亭人。性狷癖。故人以癡呼之。善山水，自成一局。其法用挑筆密點，由淡及濃，不惜百遍。林巒崖石間，煙雲糺縵，墨氣絪縕，亦可喜也。其佈置務求奇僻，不肖作常蹊，能為尋丈大幅。浙江巡撫屠公，館之西湖，踰年而卒。屠公為之歸其槥。[2]

　　陸日為作品出現於康熙朝，然「浙江巡撫屠公」一句不正確，有清一朝，無屠姓居浙江巡撫。又案《桐陰論畫》載，與《清朝畫徵錄》相同之外，別有評語：

> 余見冊頁畫幅，乾筆皴擦，用淡墨籠染，一種奇古之氣，與程穆倩相伯仲，境界靈異，別有會心，非巧思力索所能造也。[3]

　　又曾於美國西雅圖一私人收藏見陸㬎《山水冊》，後有引《婁縣誌》之跋文，較富傳奇性之記載：

> 陸日為浙江畫宗二米（米芾，1051–1107；米友仁，1074–1151）、房山（高克恭，1248–1310）。後參以己意，自成一家。所居在超果寺南，欲得其畫者，每入寺，登一覽樓，望其家炊煙，至午後不起，乃持銀米易之，否則終不可得。故人以癡目之。

　　本幅縱高超過三米，是一幅相當巨型的作品，符合「能為尋丈大幅」的記載。在這樣大的尺幅中，只畫長松一株，凌空而起，在畫幅中段，一幹分為兩木，枝幹偃俯，糾結盤錯之間，氣勢雄偉堅壯。枝幹用粗筆劃出，雄健挺拔；松針則用細筆密實點染，在在都顯得厚實有力，畫出了松的蒼勁。而畫松幹畫坡地松影，用鈍筆「皴擦，用淡墨籠染」。《長松圖》畫法最為特殊者是描繪出光影，整幅處處存在於筆下。幅上方的天空背景，以墨染出雲影，越下越淡，且左右交錯，至中幅又見濃雲橫於松幹背後，至於幅下，則松影在地。松針的

影，更分出前後幾層，松幹之下，陽光不到處近
於黑，周邊越遠越淡，分明光影迭覆，猶如徘徊
反映於水鏡之中。松幹以光之照臨，受陽光者雖
有著筆，卻是淡化，顯得白光，光未到處，背者陰，
以赭石濃墨染，如此作為，也就倍覺空間前後層
次分明，松幹立體圓渾。畫法符合「林巒崖石間，
煙雲紕縵，墨氣絪縕」的傳統陳述，其實是大氣
與光線的傳達。

圖 2
傳南宋劉松年《鬥茶圖》畫松
「程式化」的特寫，臺北故
宮藏。

相對於前人松幹的畫法，松的特徵是鱗狀的
樹皮，中國畫中難免因襲「程式化」，以圓圈來
表達，而無視實際的眼之所見。從南宋劉松年畫
松（圖 2）來觀看樹幹的圓狀表現，在其中間留下
一條縱貫的空白，意會受光所呈現的陰陽與立體
感，卻仍不脫「程式化」的表現。而本幅《長松圖》畫松幹，無一筆「圈鱗」，
而是以短促直線，一筆一筆來描繪松幹，松幹「皴」皮的「密點由淡及濃，不
惜百遍」，在這幅畫上也得到驗證。畫松的質感掌握，體現了對自然的反應。
整幅來看，確實是有別於從前到當時人的畫法。上引畫史，說陸日為「後參以
己意，自成一家」。這「參以己意」的「己意」從何而來？簡短的陸日為相關
資料中並沒有提出任何解說。活動於康熙時代的陸日為，畫上出現西洋的光影
畫風，並不足為奇。只是論明清之際，中國畫受到西洋的影響，研究史上從未
以陸日為的畫風作舉證。

簡短回顧洋風在中國的發展，總以歐洲在十六世紀初期，開始大肆向外擴
張，東西雙方由於商業的頻繁接觸以及宗教熱忱所需，許多西方美術作品因而
引進了中國。介紹西洋美術作品的媒介，首推天主教的耶穌會傳教士，他們往
往利用美術品作為傳教的工具，明神宗萬曆二十八年（1600）來華的利瑪竇
（Mateo Ricci, 1552–1610），在上神宗的奏疏上說：

> 謹以原攜本國土物，所有天帝圖像一幅、天帝母圖像二幅、天帝經一本、
> 珍珠鑲嵌十字架一座、報時自鳴鐘二架、萬國圖志一冊、西琴一張，陳
> 獻御前。[4]

這份奏章，向被認為是西洋畫傳入中國最早的文獻。姜紹書的《無聲詩史》對
此做解釋：

> 利瑪竇攜來西域天主像，乃一女人抱一嬰兒，眉目衣紋，如明鏡涵影，
> 踽踽欲動，其端嚴娟秀，中國畫工無由措手。[5]

顧起元的《客座贅語》，記「利瑪竇」更詳細談到中國畫與洋畫的差別：

> 中國畫但畫陽不畫陰，故看之人面軀正平，無凹凸相。吾國畫兼陰與陽
> 寫之，故面有高下，而手臂皆輪圓耳。凡人之面正迎陽，則皆明而白；

若側立則向明一邊者白,其不向明一邊者耳鼻口凹處,皆有暗相。吾國
之寫像者解以此法用之,故能使畫像與生人亡異也。[6]

「吾國(西洋)畫兼陰與陽寫之」,而「中國畫但畫陽不畫陰」,正其差異之
處。畫「陰」就是以相對的陰暗色彩,「凡人之面正迎陽,則皆明而白;若側
立則向明一邊者白,其不向明一邊者耳鼻口凹處,皆有暗相」,這種「暗相」
是當時中國人所無法接受的。從存留的實際作品,如肖像畫的臉部處理多是同
一色調的濃淡為層次。即使如郎世寧這批來華的傳教士畫家,以油畫為清宮帝
后畫像,乃至其他動物植物題材,也極少出現「暗相」。

面對洋風,當時知名的畫家作出評論反應的,惟見吳歷(1632-1718)與
鄒一桂(1686-1766)。吳歷是天主教神父,鄒一桂任職清朝高官,看過西洋
美術品,應無疑義。鄒一桂著《小山畫譜》,有「西洋畫」一條:

> 西洋善勾股法,故其繪畫於陰陽遠近,不差錙黍。所畫人物屋樹,皆有
> 日影。其所用顏色與筆,與中華絕異。布影由闊而狹,以三角量之。畫
> 宮室於牆壁,令人幾欲走進。學者能參用一二,亦具醒法;但筆法全無,
> 雖工亦匠,故不入畫品。[7]

「筆法全無,雖工亦匠」,持的還是否定態度。古畫論裡多處提到畫四時山川,
有風雨明晦的觀念。「明晦」何嘗不是光線所致,我們也難得一見有所謂定向
光影的畫法。上引鄒一桂記錄的「皆有日影」,何以千年來的畫家幾乎都是「視
而不見」?這是一個相當有趣的問題。《長松圖》的畫法是不是單純的來自受
西洋畫法的啟示?這又是一個有趣的問題。我想考慮西風東漸的反應,以當年
的資訊流通狀況,有定向光影、單點透視的畫風畫家,都是看過西洋畫嗎?

我們回頭來看時代略早的張宏在《越中十景之一》(圖3)題:「越中名勝,
甲於寰海,洋洋乎大方觀哉!耳習然矣。己卯春泛葦,以渡輿所聞,或半參差。
歸紈素以寫,如所見也。殆任耳不如任目歟!己卯(1639)秋日張宏識。」好

一句「任耳不如任目」,「任目」就是畫
眼中所見,忠實於自然,宋朝晁以道詩:
「畫寫物外形,要物形不改。」當然看
到光影畫光影。往昔「任耳」,今以「以
渡輿所聞」(任目)來印證所見,那前人
所說(畫),和眼中所見的實景,就是「或
半參差」。我們也可以想到,中國人學
畫,大都是從臨摹起步,不是面對真景,
如今日所說的對景(物)「寫生」,一
旦養成習慣,古人怎麼畫,我就怎麼畫,
古人不畫「暗相」(陰影),我就不畫「暗
相」。從張宏的其他作品,構圖和當時
流入中國的版畫相當接近,研究者推論
他受西洋的影響,有其圖像上的證據。[8]

圖3
張宏,《越中十景》之一與題
款,1639年,奈良大和文華
館藏。

那陸日為呢？以今日所能得見的資料，恐難印證。對於有如本幅光影的表達，是來自畫家的「任目」，或外來的因素，恐難說得清楚。「任目」就能畫出光影「暗相」的表達？上海博物館藏陸日為《關山行旅圖》（圖4），名為「關山行旅」，卻置關隘於上方一小角，行旅進入關隘，騎座於道上，皆是遠方小景。近景主要為長松於崖上盤根擎天，溪上橫架長廊式遮陽平橋，松幹下方，中亮，兩邊黑；高峰突起處，危崖臨水，都是正面取光。主峰右旁的小尖山，不受陽光處，危崖下方，也都是施以用濃墨，這是「暗相」。尤有甚者，《關山行旅圖》平橋畫出的橋墩，因水流所起的波動

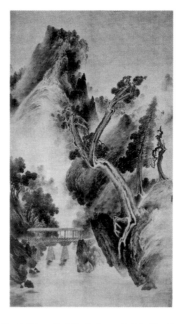

圖4
陸日為，《關山行旅圖》，241.5x129.6公分，上海博物館藏。

倒影，也都畫出。此外，畫幅右下角，也有倒影的出現。全幅看來，山川高下大小適宜，向背安放不失，大地的波光翠影，融於晨霧迷茫中。也就是光影與立體感的強調才能表達的。

　　《長松圖》與《關山行旅圖》，畫中松幹的磈砢多節，盤根樛枝，皮質粗厚。松幹明暗，用的是幾近於中國畫陰陽強烈對比。墨韻與筆觸的融合，無中國人對西洋畫「暗相」的突兀感。筆法猶是與中國無異的「層層點畫」，「具有醒人眼目，雖工不匠，可入畫品」。張庚《清朝畫徵錄》謂「畫宗二米、房山」，將陸日為的畫法歸為「米氏雲山」系統，指出墨韻的出處，但這是一種籠統的說法，何不說是「任耳不如任目」。上引《桐陰論畫》：「一種奇古之氣，與程穆倩相伯仲，境界靈異，別有會心，非巧思力索所能造也。」是對山川陽光的觀察？或因緣際會於西風東漸的啟示？何時才有正解。

　　《長松圖》只畫松樹，根如蹲虯，枝若交戟。枝幹構成更有所指，畫面上「影射」的是一個草書「壽」字的模樣，茲以草書「壽」字並列（圖5）來比較。草書「壽」字的寫法，第一筆是上部的一橫，接著是一豎而下再過此「橫劃」轉一個圈，左向斜出，再加一「橫劃」，上挑以後，再左斜下，又加一大橫畫，又左斜下反上轉一圈，也有轉兩圈半者。《長松圖》的上方及中

圖5
草書「壽」字並列來比較。

幅斜向的松幹，到最下坡上露根，就是對「壽」字的「影射」。從圖版排列來對照，是相當清楚的。

松在古老的中國社會與柏並舉，被視為君子的象徵，最令人熟悉的經典出處，有《論語‧八佾》第三：「哀公問社於宰我。宰我對曰：夏后氏以松，殷人以柏，周人以栗。曰：使人戰栗。……」；《論語‧子罕》第二八子：「歲寒，然後知松柏之後彫也。」

松柏又成為「長壽」的一種比喻。晉左芬〈松柏賦〉：「何奇樹之英蔚，……，赤松遊其下而得道，文賓餐其食而長生，詩人歌其榮蔚，齊南山以永寧。」[9] 道家的書籍《玉策記》：「千歲松樹，枝葉四邊披起，上杪不長，望而視之，有如偃蓋。其中有物，或如青牛，或如青犬，或如人，皆壽萬歲。」[10]《神仙傳》：「松者橫也，時受服者，皆至三百歲。」[11]《抱朴子》：「天陵偃蓋之松，大谷倒生之柏，皆與天齊其長，地等其久。」[12]

實際以畫松來作為祝壽，見唐代于邵（天寶末，進士登科）的文章提到兩次以畫松獻壽。又，〈吳使君廳鄭華原壁畫松樹贊〉：「貴之者真，得之者難。松有勁質，匠乎筆端。森踈空倚，挺拔上幹。如出絕壑，若生大寒。枝蟠龍變，皮折龜攢。青蘿若掛，白鷺愁看。美華原之墨妙，能入室而思禪，願主人之比壽，從君子之靜觀。」[13] 唐德宗生日，于邵以〈進畫松竹圖表〉：「伏以今月十九日，累聖儲休之日，陛下降誕之德宗四月十九日生辰，……瞻北極而效誠，匝南山而獻壽。……臣輒率鄙思，繪松竹圖一面，並陳讚頌，……故臣輒繪長松，佐之修竹。……特最為有壽。……毫端敢借堅貞之姿，願增天地之壽。」[14]

遼寧省博物館藏明代朱瞻基（宣宗）所畫《萬年松圖卷》（圖6）引首的自題楷書：「宣德六年四月初一日，長子皇帝瞻基敬寫萬年松圖奉仁壽宮清玩。」畫做於三十三歲，鈐有「武英殿寶」，是為其母皇太后祝壽所作。

臺北故宮藏明沈周有《畫古松》（圖7）畫上老松一株，藤蘿盤纏，主幹自左斜上，左方一枝幾與主幹相平行，用筆縱放而有力。款題：「堂下有松樹，參雲數百年。種松人未老，長作地行仙。長州沈周奉祝。」（左方上款被割裂）可知是為友祝壽所作。

圖6

朱瞻基（宣宗）所畫《萬年松圖卷》局部一、二，遼寧省博物館藏。

左 圖7
沈周・《畫古松》，臺北故宮藏。

右 圖8
「正心修身克己復禮」組成的
《魁星踢斗》。

以松柏畫成「壽」字，陸日為這《長松圖》並非孤例。從乾隆的題畫詩，見有兩例。其一，《題汪承霈畫二幅》：

> 湖石邊旁古柏身，峙成壽字傍（去聲）長春（花名）。嘉其用意新非巧，小雅如歌天保人。（右古柏）橫為嶺也豎為峰，點畫其間借老松。不似似中五福首。明几淨伴清供。[15]（右山水）

其二，《再題汪承霈畫二幅》：

> 別裁巧不涉纖新，題句七旬忽八旬。（下小字注：戊申題承霈此畫時年七旬有八，茲來重題，則已躋八旬。在承霈蓋寓祝嘏之意，而予康強如昔，洵非易得。）漫向簡中較六法，可知柏本壽為身。（右古柏）書中畫復畫中書，丘壑翻為壽字如。（下小字注：是幅山水布置，章法與古柏一幅，並成壽字。嘉其自出新意，即書即畫，巧不涉纖，亦藝林中創見也。）試問千秋藝林者，獨開生面孰同諸。右山水。[16]

「書中畫復畫中書」，乾隆的用詞相當精準。「不似似中五福首」，也就是指「壽」。「不似似中」也說明圖與壽字之間，容許小有「考案」上的變化。可惜今日汪承霈的這兩件尚在人間否？無從覆案。陸日為的《長松圖》著錄於《石渠寶笈》初編（乾隆十年完成），應該在汪承霈畫作之前進宮。想來，乾隆的讚賞：「試問千秋藝林者，獨開生面孰同諸。」忘了陸日為的《長松圖》所影射的「壽」字。

再說「書中畫復畫中書」，一個最佳的例子是「正心修身克己復禮」組成的《魁星踢斗》（圖8），至今猶普遍流行於民間。

《緙絲大壽字》

本幅（圖9）縱208公分，橫132.6公分；經62-66，緯96-128刻織。白地朱色大壽字，筆劃內刻以玉蘭、牡丹、梅、玫瑰、紫藤、繡球花、水仙、海棠、靈芝諸花。（圖10）

此幅織紋密勻，絲光猶新。眾花僅刻織花瓣，枝幹及葉之形狀，再以色添
染。各部細節為刻織兼畫之作。圖經朱啟鈐刻絲書畫錄著錄，收傳印記，清宣
統璽。[17]《緙絲大壽字》軸，本件未標示製作年代，從製作的技法，細節處為
刻織兼畫已是清代初年的製作法了。

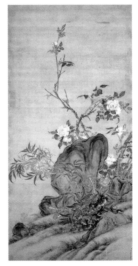

製作與同為臺北故宮
藏無名氏《緙絲群仙祝壽》
（圖 10）是相同。《緙絲
群仙祝壽》是典型的清院
本緙絲。此幅坡石樹幹等
處，皆為著筆填染，略有
郎世寧設色之陽光及當時
畫院繁縟瑣碎之特色。再
檢視《緙絲群仙祝壽》與
郎世寧的《萬壽同春》（圖
11）比較，在畫上所呈現
的氣息是相同的。《萬壽同春》畫中完全是中國傳統青綠設色的岩石，這是出
於畫另一位宮廷畫家唐岱之手，可圖上的青綠畫岩石是同一手法得證。《緙絲
群仙祝壽》原稿上的石也是唐岱所補，[18] 以是本件下限的年代為乾隆朝。

長壽是人生所憧憬的目標之一。人總是祈求長壽活得久為樂事。人生追求
「五福」與「壽」為先。[19] 在傳統的民俗生活裡，中國傳統吉祥紋飾，祝壽是
一大宗。圖樣與文字，在人生主觀願望的表示，都是存在的。就長壽而言，用
共識的象徵，如本文的《長松圖》以松獻壽，乃至以鶴以龜（龜鶴齊齡）；以
桃（蟠桃獻壽。如麻姑獻壽、東方朔偷桃；專用於女性的瑤池獻壽）；用諧音
格的「代代壽仙」（綬帶鳥配壽石、桃花、水仙）、「壽居耄耋」（壽石、菊
「居」、貓、蝶）。諸種象徵意義的傳統吉祥紋飾，已具有長久的歷史。

直接以標出「壽」字為題，可早見於東漢《延年益壽大宜子孫錦》（圖
12-1）（今藏新疆考古學研究所）的織錦文，還有宋代《緙絲萬壽圖李諤頌》（臺
北故宮藏）（圖12-2）緙絲織出「壽」字；物件上如漢瓦當文的「延年益壽」（圖
12-3）、「千秋萬歲」。

左 圖 12-1
東漢《延年益壽大宜子孫錦》，
新疆考古學研究所藏。

中 圖 12-2
《宋緙絲萬壽圖李諮頌》，臺
北故宮藏。

右 圖 12-3
漢瓦當文的「延年益壽」。

「壽」之直接以文字表達，也非其他吉祥寓意的紋樣所能比。「壽」這一文字從篆書到草、行、楷諸體，變化之多，尤其是篆字。篆書「壽」字的團形化，「團壽字」（圖 13-1）應用處最多，也許是上下左右都對稱，基本上文字已經圖像化，所以應用於吉祥圖案相當地方便。如再配以「卍」字，也是以左右對稱設計，就是「萬壽」（圖 13-2）；方形化的「長壽字」（圖 13-3）也是相同的意義。這種稱為「壽字紋」，幾乎把文字屬性抽離，漢文字一字百寫，也無他例了。所謂「百壽圖」的出現，且流行至今。

左 圖 13-1
「團壽字」。

中 圖 13-2
「萬壽」。

右 圖 13-3
方形化的「長壽字」。

康熙六十歲（1713）壽慶，康熙五十六年（1717）武英殿版的《萬壽盛典初集》，刊載了萬壽盛典當日，由北京西郊暢春園至內城紫禁城神武門，一系列的祝壽活動。八旗各省擺設龍亭，龍亭後有百壽黃幔並繡《壽字百圖》（圖 14）。

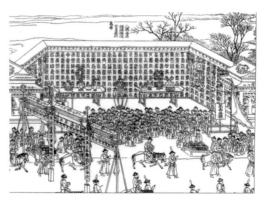

圖 14
武英殿版《萬壽盛典初集》百壽黃幔並繡《壽字百圖》臺北故宮藏。

至於壽字和圖畫配合，「壽」字配五隻蝙蝠為《五福拜壽》（圖 15-1）；長春花配「萬壽」（圖 15-2）兩字。「《福鹿同壽》」（圖 15-3）等等，不勝枚舉，這都是民俗生活中所常見的。

《緙絲大壽字》軸直接以楷書一大壽字來祝福。存世「大壽字」，得見於南宋（1225）刊刻於廣西桂林永福縣百壽鎮百壽岩的《百壽圖》（圖 16）字

左 圖 15-1
《五福拜壽》。

中 圖 15-2
長春花配「萬壽」。

右 圖 15-3
福鹿同壽。

圖 16
南宋（1225）刊刻於廣西桂林永福縣百壽鎮百壽岩《百壽圖》，縱 175 公分，橫 148 公分。

是隸書近楷，且在大壽字筆劃中，刻有一百個小壽字。[20]

《緙絲大壽字》軸（圖9），以「顏體趙面」的「館閣體」楷書書法寫出。織品的字跡字大幾近一百五十公分高，「大字難於結密而無間」，這是因為字大，恐流於空疏，支撐不住大書幅。本幅壽字的結體，筆順的點劃起落轉折，筆劃之間的「布白」，都是中規中矩毫無失準，且顯出一股莊重雍容，富厚雄健的氣息。整幅以近朱紅為筆劃，粉朱花朵配綠葉，錦光為底，色彩的搭配。喜豔搶眼，無庶民之俗，而是皇家貴氣。清皇帝製作的記錄，有一例，見於康熙皇帝《恭祝皇太后萬壽無疆賦》：「織壽字以成圖，捧霞觴而進。」[21] 簡易的書寫「壽」字以應景。乾隆《元旦試筆》詩：「慈寧曙色靄昕昕，賀祚躬携百辟羣。母望九年子望七，今稀遇事古稀聞。椒花自獻祥圖頌，鼎篆旋成『壽』字文。屈指元正經四度，重循慶典倍欣。六街響卜是音，……。」[22] 這是乾隆元旦時為母慶壽也為自己祝壽，書寫了「壽」字。另外，對於臣下的賜禮，書寫「壽」字，現存於山東曲阜孔府，有道光二十二年賞賜衍聖公孔繁灝的《福壽》（碑）（圖17-1）；光緒二十二年慈禧太后御筆賞賜孔令貽誥封一品夫人的《壽》字（碑）（圖17-2）。到了蔣中正總統主政，尚有此書寫大壽字為賀的習慣。（圖17-3）。現代工藝的「壽」字，也見到民間使用。（圖17-4）。

《緙絲大壽字》配上「玉蘭、牡丹、梅、玫瑰、紫藤、繡球花、水仙、海棠、靈芝」諸花。（圖9）寓意上，借助天地萬物之力，以植物象徵，求長壽之歡樂，一如群卉來祝，蓬勃的繁花錦簇，掛上牆，滿堂喜氣洋洋。這種「造意」的添加，如今日尚存的工藝品，如前舉現代工藝的「壽」字，加上神仙人物，也是一例。（圖17-4）。從美術的觀點，這也就是漢字的裝飾藝術。漢字造字，「象形」是其一，以形示意，以意傳情，進而將之圖像化，用以滿足視覺心理的要求，應用於審美活動，也是順理成章。漢字字體的裝飾藝術相當長遠，如春秋時期的鳥蟲篆（夊書）即是，往後，將字體裝飾美化、圖案化，歷朝相當豐富。吉祥紋飾中所使用的文字，可說已演變成專門的工藝藝術了。也是一例。

左 圖 17-1
道光二十二年賞賜衍聖公孔繁灝《福壽》（碑）。

右 圖 17-2
光緒二十二年慈禧太后御筆賞賜孔令貽誥封一品夫人《壽》字（碑）

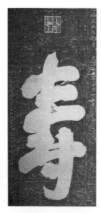

左 圖 17-3
蔣中正書寫大壽字為賀「壽」字小中堂。

右 圖 17-4
現代工藝「壽」字加上神仙。

發掘文字的各種可能性，並利用文字造型的靈活性，來和圖像與生活經驗相結合。《長松圖》、《緙絲大壽字》把松、花卉融入字體之中，更能滿足吉祥的願望。這不關貴族庶民，生活上都做如是觀。

註　釋

❶ 國立故宮博物院編，《秘殿珠林石渠寶笈》初編（臺北：國立故宮博物院，1971），頁 675。國立故宮博物院編，《故宮書畫圖錄》（臺北：國立故宮博物院，1991），冊 11，頁 133。

❷ 清·張庚，《清朝畫徵錄》（臺北：新興書局，1956），卷中，頁 12。

❸ 清·秦祖永，《桐陰論畫》三編，上卷，頁 2，收入《續修四庫全書》子部藝術類（上海：上海古籍出版社，1955），冊 1085，總頁 373。

❹ 《熙朝崇正集》卷 2，收入《中外交通史叢刊》（北京：中華書店，2006），冊 19，頁 19。

❺ 清·姜紹書，《無聲詩史》卷 7，收入《畫史叢書》（臺北：文史哲，1974），卷 2，西域畫，頁 133。

❻ 明·顧起元，《客座贅語》卷 6，收入《叢書集成新編》（臺北：新文豐，1985），卷 88，頁 18–19，總頁 479。

❼ 清·鄒一桂，《小山畫譜》，收入《美術叢書》（臺北：藝文，1975），卷 5，初集第九輯，頁 137–138。

❽ 高居翰著李佩樺譯，《氣勢撼人》（臺北：石頭出版社，1994）。本書的前部份，即以張宏為題論述。

❾ 唐·歐陽詢撰，《藝文類聚》（文淵閣四庫全書），卷 88，頁 21。

❿ 轉引自《御定佩文齋廣羣芳譜》（文淵閣四庫全書），卷 68，頁 6。

⓫ 同註 10。

⓬ 同註 10。

⓭ 同註 10，頁 28。

⓮ 宋·李昉等編，《文苑英華》（文淵閣四庫全書），卷 613，頁 101。

⓯ 清·弘曆，《御製詩集》（文淵閣四庫全書），卷 39，頁 8。

⓰ 弘曆，《御製詩集》（文淵閣四庫全書），卷 39，頁 7。

⓱ 圖錄見《國立故宮博物院緙絲·刺繡》（東京：株式會社學習，1970），圖 57。

⓲ 關於郎世寧畫作中出現了純中國筆法的合作畫，常未具名是何畫家合作。參拙著，〈從故宮藏品探討郎世寧的畫風〉，收入天主教輔仁大學主編《郎世寧之藝術》（臺北：幼獅，1991），頁 21–43。又《內務府》（雍正七年流水檔）記命唐岱與郎世寧合作畫。「（八月）十七日，入畫作，據圓明園來貼內稱，本月十四日，郎中海望奉旨：九洲清宴（晏）東暖閣貼的玉堂春富貴橫披畫上玉蘭花、石頭甚不好，爾著郎石（世）寧畫花卉，唐岱畫石頭。著伊二人商議畫一張換上。欽此。」（3.640）

⓳ 《尚書·洪範》：「五福，一曰壽，二曰福，三曰康寧，四曰攸好德，五曰考終命。」

⓴ 見邱明波，〈廣西永福百壽圖意象分析〉，《南方文物》，2010 年 2 月。所附圖版，又見清代姚啟瑞纂修，李文凡、李晨生點注，馬夏民審校，《永寧州志》，山西古籍出版社，1996 年。

㉑ 清·玄燁（聖祖）《御製文》（文淵閣四庫全書），第二集，卷 42，「賦」，頁 1。

㉒ 弘曆（乾隆）《御製詩集》〈元旦試筆〉詩（文淵閣四庫全書），卷 41，頁 1。

20

清方士庶《仿董源夏山烟靄圖》的畫緣與人緣

清方士庶《仿董源夏山烟靄圖》（圖 1）款題：

北苑《夏山烟靄圖》真蹟，貫似道故物，卷首尾有長字印。董思翁復藏
之，末則思翁自書三跋，中云此卷並《瀟湘圖卷》、《龍宿郊民圖》、《夏
口待渡圖》，皆為所有。今但得見此卷，遙想其三本，更不知作何筆墨？
然聞之大米，見董源真者五本。沈石田、文衡山僅見《溪山行旅圖》半幅。
余何幸得覩全卷，望蜀之心。亦過貪也已。卷中山麓石塊，概用攅筆點
剔，分辨脈絡，處處平圓，不作一豪奇突狀，較諸世人髣髴一種，迴不
相肖。須知此君為千古畫家之祖，自是眾法具備。苟執攅筆之見，謂北
苑直如此一類，是猶隔壁聽囈語，終其身為門外漢也。乾隆二年歲在丁
巳（1737 年，四十六歲）冬十一月望後二日，環山方士庶作。鈐印：方
洵遠印、小師道人、環山里。

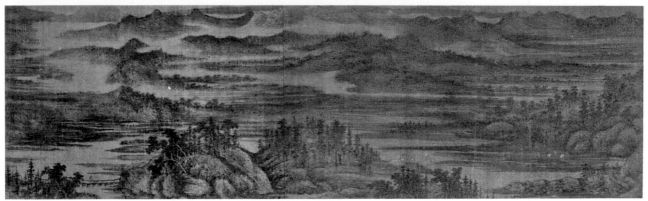

圖 2
五代南唐董源，《夏山圖》，
上海博物館藏。

一、畫緣所來

此幅款「余何幸得覩全卷」，所覩所做是今日藏上海博物館五代南唐董源
（?–962）《夏山圖》（圖 2）（不知何以加「烟靄」兩字）。《夏山圖》原
畫為橫卷，而方士庶仿此卷改為大直軸。《夏山圖》卷上托尾有著名董其昌三
跋，其後續就是方士庶（1692–1751）的觀款：「乾隆二年，學畫人方士庶沐
手敬觀。（鈐印二：方士庶印。環山。）」又下一行：「桐城方貞觀、安東程
嗣立、吳縣徐堅同觀。」（圖 2-1）從字蹟上辨別，「同觀」一行，墨色遠淡
於方士庶款，且此行也遠低於方款，如是出於同時，該不是如此排列，況方士
庶自署「學畫人」，且方貞觀輩份上稱方士庶為「家姪」，所以該不是同時
一道觀看。

隨即當問，方士庶於何處收
藏家得見此藏幅名蹟？檢《夏山
圖》畫幅所見收藏印記，有「汪
令聞氏秘藏」一印（圖 2-2）。[1]
「汪令聞」即徽州籍大鹽商汪廷
璋（?–1760）。《揚州畫舫錄》
記其家族：

左 圖 2-1
乾隆二年，方士庶觀款「桐城
方貞觀、安東程嗣立、吳縣徐
堅同觀」。

中 圖 2-2
最下「汪令聞氏秘藏」一印。

右 圖 2-3
董源夏山圖題籤。

> 汪廷璋，字令聞，號敬亭，歙
> 縣稠墅人。自其先世大千遷揚
> 州以鹽莢起家，甲第為淮南之

冠，人謂其族為「鐵門限」。父交如（?-1760），聲如洪鐘，咳嗽聞於數里，雙眸炯炯，中夜有光，術士謂其命為天狗，守財帛，富至千萬，壽八十。子二，令聞其長子也。好蓄古玩，晚築「六淺村舍」自居。次子觀侯，勇力過人。令聞子燾，字春明；次熙，字宇周。孫二：玉坡、元坡，並工詩畫。觀侯子坦，字碩公，妻為張方頤之女，能主持門戶。子三，承璧字觀成，承基字培初，承塾字起群。筱園自令聞後，碩公更葺之。[2]

圖 3
汪令聞跋安儀周刊唐孫過庭《書譜》刻石。

又，從侄汪義（字質夫），是另一大鹽商江春的女婿。今日尚存的安徽稠墅牌坊群「褒榮三世」坊。乾隆二十七年（1762）建，背面書「聯班貳卿」，乾隆封蔭汪廷璋及其父汪允信（交如）、其祖汪景星奉為奉宸苑卿（掌握皇家園林），並封蔭汪廷璋為資政大夫（別稱貳卿，相當於尚書副職侍郎）故名「褒榮三世」坊。[3]

汪廷璋（令聞），除了收藏過這件董源《夏山圖》外，著名的鑑藏家安儀周（1683-1746）所刊唐孫過庭（646-691）《書譜》刻石，於乾隆二十四年（1759）從安家流出，轉為汪廷璋收藏。原石拓本有安岐（1683-?）跋、汪令聞二跋（圖 3）。另外，今藏臺北故宮的北宋薛紹彭《雜書》卷，鈐有「汪令聞曾經收藏」。又，元王蒙《修竹遠山軸》收傳印記有：「汪令聞審定」。羅家倫夫人張維楨（1901-1993）捐贈元倪瓚《溪亭山色圖軸》（圖 4），詩塘有題籤「倪高士溪亭山色圖／無上神□／令聞珍祕」，並有汪令聞題記兩則（圖 4-1），是少見的汪令聞小楷書，再比對前引《夏山圖》前隔水綾題籤「董北苑夏山圖神□（殘闕，推論應

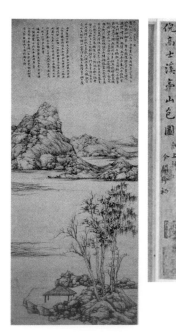

左 圖 4
元倪瓚，《溪亭山色圖軸》與題籤，臺北故宮藏。

右 圖 4-1
汪令聞詩堂題跋，與題跋中「董北苑」三字。

為「品」字）」（圖2-3）的「山」、「圖」及「董北苑」（圖4-3）等諸字，「北苑」兩彎勾有異，不知可視為出自一手否？

方士庶與汪令聞之關係，《揚州畫舫錄》記載：

> 方士庶，主汪氏。時令聞以千金延黃尊古（黃鼎）於座中，以是士庶山水大進，氣韻駘蕩，有出藍之譽。[4]

又，方士庶《天慵庵筆記》有〈題汪交如黃山五小松圖〉詩及於汪令聞之父：

> 君家盆盎五小松，麟鬣鼓動苔花封。細葉猶含舊煙霧，枝撐已卓新虯龍。
> 平生愛松入骨髓，每遣森森圖在紙。徜徉尚覺風雨寒，況次移根庭院裏。
> 黃山之松萬萬株，短小突崛百一無。眼前並列皆璠瑜，尺寸勢與尋丈俱。
> 結交各以道義重，歲寒對此真吾徒。松感我言如有情，謖謖為我來濤聲。
> 華堂四顧盡珍異，獨有五松神骨清。[5]

可見創作時受汪氏支持，與汪家往來密切，交情深刻。

二、人緣際會

前述方士庶《夏山圖》的觀款最後提到：「桐城方貞觀、安東程嗣立、吳縣徐堅同觀」，此三人又何許人也？

袁枚（1716–1798）《隨園詩話》：「揚州巨商汪令聞，余姻戚也。己卯、庚辰間（1759–1760），余及見其盛時，招致四方名士徐友竹、方南塘、曹學賓諸公，有琴歌酒賦之歡，然其徵言佳句，竟不傳也。」[6]袁枚特地指出，汪令聞關係深密的方南塘（堂）即方貞觀（1679–1747，名世泰）；而徐友竹即「徐堅」（1712–1798）。

有關方貞觀的記錄，《揚州畫舫錄》：「方貞觀，字南塘，安徽桐城人。鶴亭方伯延之學詩字，寓秋聲館二十年，論詩多補益。有小行楷唐詩十二帙，方伯刊於石。」[7]鶴亭，即大鹽商江春（1712–1789），可見此中人際相遇均與揚州大鹽商有關。

汪廷璋喜愛方貞觀詩，清乾隆三年（1738）刻成《方貞觀詩集》，是以《南堂詩鈔》為本，書前並有「乾隆戊午年七月既望歙人汪廷璋序」。[8]詩集有收錄〈喜識汪令聞〉：「浮蹤碌碌遍風塵，縞紵言歡到處親。執手一時名下士，論心幾輩古之人。似真質直真良友，有句清新更絕倫。不道白頭遊倦日，忘年反得謝家珍。」[9]又有〈和汪令聞秋柳六首〉、[10]〈題寓齋壁即柬令聞〉。[11]又從〈令聞集拙詩至數百首，繕寫成卷出以相示，戲題解嘲〉：「古人情性多奇癖，或愛驢鳴或鬥牛。君好我詩應有說，前身我是孟靈休。」[12]用的是「嗜痂成癖」的典故，可知汪令聞為其出版詩集之因緣來由。

又，方士庶與方貞觀所衍伸的交遊圈，見《方貞觀詩集》〈觀汪南鳴畫江山煙雨圖卷題題寄程風衣家姪士庶〉：

一山五日水五日，國初以來誰第一。清溪不作石谿死，此道應推程嗣立。
生瑜生亮造物奇，吾宗阿庶欲過之。一時論者互位置，兩人旗鼓終相持。
英雄惟使君與孤，豈知更有孫伯符。咫尺煙雲見衡霍，無邊風雨愁江湖。
東帝西帝須自力，潁川小兒瞻視疾。他時鞭弭遇中原，留意斯人莫輕敵。[13]

其中，詩題的「程風衣」即程嗣立。詩未繫年，從「清溪不作石谿死」，
即程邃（1605-1691，清溪）、石谿（1612-1673，髡殘）去世後，雍正朝後
江南一帶，方士庶與汪南鳴、程嗣立被方貞觀推舉畫壇三鼎立之人。這是畫史
在四王後所少提的畫壇甲乙之評。又，汪南鳴，生卒年不詳，只知其為「新安
（今安徽歙縣）人，僑寓維揚（今江蘇揚州）。能詩，善畫」。[14]方士庶與汪
南鳴也有交往，《天慵庵筆記》上的第一則即是：「乾隆二年（1737）十一月
十八夜，為汪南鳴畫雪景一冊，不作點樹，不作奇怪石面，亦不加墨地，擬巨
師之逸品也。」[15]又有詩〈題汪南鳴為張希亮臨鵲華秋色圖〉：「寒素敢懷璧，
知音自古琴。鵝溪三尺絹，千古暮雲深。」[16]

方貞觀也與方士庶弟士庚相識，有〈題姪右將詩卷後〉一首。[17]右將即士
庚，詩中譽「子之聰明原無敵」，亦從事鹽業。《揚州畫舫錄》對其描述：

方士庚，字右將，士庶同母弟。業鹽淮南，居揚州。於北郊壽安寺西築
西疇別業，因號蜀泉，又名西疇。士庶為繪《西疇蓮塘圖》。[18]

方貞觀弟世舉，「方世舉，字扶南，號息翁，桐城人。性簡易，語默動靜
皆合於法，人呼為『揭諦神』。時揚州方氏最盛，士庶、士庚稱『歙縣方』；
世舉、貞觀稱『桐城方』」。[19]在揚州兩家兄弟被如此稱呼，關係良好。方士
庶亦工於詩：

方士庶，工於詩，有《環山集》數百首。既歿，其叔息翁（方世舉）為
刪存一卷，今全稿尚存其家。[20]

《環山集》見有乾隆刊行版存世，惜未得一讀。

《方貞觀詩集》又有〈與程風衣、汪令聞、家姪洵遠，訪馬秋玉珮觿玲
瓏山館〉：「古巷槐陰合，清風掩竹門，披帷人宛在，入座客忘言。石色寒
愈碧，蟬聲響不繁。還如過崇信，所愧賦高軒。」[21]可知此輩中人，往來於諸
大鹽商家。

程嗣立（1688-1744）即徐堅之師。「字風衣，號篁村淮安明經，少負異
稟，喜讀書，精制義，既未能有所表見於當世，則戴黃冠揮玉塵，棄一切如噴
唾。惟生平翰墨緣蔓未盡，或吟小詩一二章，或據案做山水數筆，以破岑寂之
況。」[22]

程嗣立有《水南先生遺集》傳世，水南也是程嗣立的號。未見錄有與汪廷
璋之唱和。惟與方貞觀是有所往來的。〈聞方南堂南歸作歸山圖寄贈〉：「依
然壁立千峰翠，無恙欹拏百尺松。從此得終閒歲月，常為山裡太平農。」[23]此
《歸山圖》方士庶見過，並賦詩〈從家南堂客寓，見風衣先生，天然荒逸，得
黃鶴之傳燈，無由覯面，附寄篇章，筆墨荒蕪聊申思慕〉：

十歲無知初弄筆，柱心牆面涂皆黑。十五出知作小山，心知彼案無舟楫。
孤陋深悲見佛難，因循更少專門力。浮江忽思巴蜀遊，歲在辛丑我三十。
蜀山插天深萬丈，可奈猙獰貌不得。虞山說法傳南宗，樹石和平備乾溼。
於今四十鬚鬢蒼，聞道依然堂下立。好事吾宗老癡叔，一生愛畫深入骨。
詒亭作畫送歸山，撫心我亦為長幅，水活石潤讓伊能，寸長大雅矜吾獨。
忽看天際展新旆，光華四表拋珠璣。又似五弦松月下，清冷寒玉秋風微。
筆落如生更如死，盤算錯亂含天機。黃鶴一去不復追，真人再見程風衣。
此時目瞪口亦噤，六合曠渺身何依。合掌作頌頌無語，自憐瑱苫對齊楚。
憑將數筆供養佛，臭味須知嫌腐鼠。寸絲尺縷誇天孫，羞殺從前事機杼。[24]

此詩方士庶有所署年，「十歲學畫」、「十五作小山」、「歲在辛丑我
三十」，知其出生年為康熙三十一年（1692）、「於今四十鬚鬢蒼」，知此詩
作於雍正九年（1731）。此自道學畫的過程及經歷，是為研究方士庶生平所引
用。方士庶對此次方貞觀南歸，《天慵庵筆記》下卷又記〈題金朝九畫，即送
貞觀先生歸桐城〉：「長松瘦竹清陰互，颯颯秋風入豪素。榮華消歇少年場，
但把荒寒供晚趣。南堂老子客思歸，旅況能禁風景非。離亭一望煙和水，願息
閒愁駐落暉。」[25]

又〈冬日菰蒲曲雅集並序〉：「僕老懶多愁廢棄筆墨久矣。庚申冬十月，
嘉定周牧山、吳門張篁村、徐友竹、錫山杜受茲，畢集菰蒲曲之籍慎堂。適雲
間旭上人瓢笠而至，諸君欣然作煙雲之會，牽率老夫，播稻鼓筴支離攘臂，殊
堪一笑，偶拈潮平風正之句，作此圖，並繫一絕，雜敝緼於狐貉，投瓦礫於珠
林，正以不愧怍為高，是日兒子祐純，學人梁仰山，皆得與會，凡九人。搆得
茆堂已白頭，荒蒲衰柳似汀洲。絕無萬里桑風意，只愛輕帆趁穩流。」吳門張
篁村即張宗蒼（1686-1756），是程門之婿。

徐堅（1712-1798）輩份年歲最低，徐堅有自定年譜《餘冬璅錄》，記載
與程家因緣、汪廷璋關係，也及於方貞觀及方士庶。在《餘冬璅錄》自記：
「生於康熙五十一年十二月二十九日卯時。余生名堅，字孝先，號友竹，又號
覺園。」[26] 年譜止於乾隆四十年（1775）。

雍正十三年（1735）條記，因精堪輿雷安伯路過淮陰，程（嗣立）氏兄弟
延請擇地，隨往揚州寓藥王殿，遇主僧水和上人，座間懸「南堂方先生詩幅，
詩字俱佳，因和其韻以贈水和」，程氏覓地時，記見過方貞觀字，程大川賞識：
「姿性過目不忘，何不奮志功名。乃命拜其四弟水南為師。」[27]

乾隆二年（1737）條，並無見董源《夏山圖》之記述。

乾隆三年條，亦無見董源《夏山圖》之記述。然此年寓居揚州，所記篇
幅較多，記其關於作畫，記與方士庶、程嗣立來往，又曾居於程嗣立「菰
蒲曲」家。

此年五月。程嗣立有事於揚州，徐堅隨行居止於吳貢九翁拂雲書屋。某
日，徐堅索畫於與高郵人張崿，號尊山者能寫山水。不得。賭氣作畫《長
夏讀書圖》。圖成，「適方洵遠先生來，名士庶尊古黃先生高弟也，邗
上人極尊重之」。……方士庶一見謂：「用筆用墨皆能（近道而）遠俗，

若用功三年，勝張十倍矣！」「方去余竊喜，落款用印，居然滿幅。水
南師暮歸，持以就正」。師大笑曰：「幾曾見汝作畫，乃能至此。」（堅）
（亦）具以實告，師曰：「（有）觀此筆意，（無自暴棄當奮發為之）
如見昔人解衣般礴狀，挐力必（當大成）成國工（也）。」「余益喜（不
自勝）。後師歸菰蒲曲，不能忘情於斯矣。」[28]

從「邗上人極尊重之」一句，則知方士庶於此項已在揚州頗有畫名。

乾隆九年，記程嗣立病故，師生十年緣。[29]

乾隆十七年上揚州記與方西疇（士庹，方士庶弟）稱莫逆。[30]

乾隆十八年在揚州，六月中方西疇轉致汪敬亭（汪廷璋、令聞）約聘館其
家。約燈節掃榻以待。[31]

乾隆十九年正月赴敬亭之約，「館余（徐堅）孝經堂，即戊午年拜候南堂
老人之所。屈指十有七年，而余乃得居之。（聞）老人久已謝世，今昔之感，
不禁慨然。」[32] 從此條回憶，則知「桐城方貞觀，安東程嗣立，吳縣徐堅同觀」，
事在乾隆三年，或可確定。

乾隆二十五年庚辰，

余與敬亭晨夕（相）聚（於）孝經堂者（已）七年（矣），敬亭見余硜
硜自守，意甚推重，為余舉一六會，每會收銀百兩，託其表弟吳君佐平
（生息澆會）（捉）子錢償本。吳君為方西疇之婿，余至好者。四月敬
亭臥病，伊父交如翁年逾七十，衰病去世，敬亭大慟，越半月而卒。余
故有：「嬰疾未療遭大故，哀號難任竟長終。」之句。其兩子託余編次
行述。昏夜請余至幕所，云：「先父子（彌留之際付有）臨歿遺（囑謂）
言謂先生性情孤峭人極忠厚，爾二人年幼當（以年以）師（禮）事之，
資其訓導，不可辭去。（特）敢以實告。」余（因）起向靈前，揮淚（長）
揖，（以謝知己之感）。敬亭歿後四日，佐平亦以中風驟亡。……[33]
（本段所引徐堅書是手寫影印本，有括弧號是原文刪除者。今並存。）

徐堅所記，雖屬人「緣」，然相關於此中人緣關係反最詳細。

三、畫緣所成

方士庶學習董源之因緣，尚有題董北苑《夏山煙靄圖》一絕：「暑雨新晴
萬木稠，浮煙遠深晚勾留。野田野渡野人境，熱客不來山自秋。」[34]此詩雖未
直接題於《夏山圖》卷上，詩句的描述，就是董源《夏山圖》。

原董源《夏山圖》是橫卷，布景是以左右開展為主，本件為仿，用直幅，布
局以上下延伸為主。從一般的作畫程序，手卷是從右而左延伸，立軸由下之近景
往上之遠景處理。方之仿作，底部右側的山崗與喬木，左側的小橋（圖 5-1），
因出自《夏山圖》的最後一段景（圖 5-2），仿作的橋變短，這是橫向轉直
向的調整；再往上，丘陵上矗立了一群直聳的樹林，這直聳的樹林，《夏山圖》
有兩處（圖 5-3），但是方仿則置入房舍；看來是最為明顯的橋亭，方仿將右

左 圖 5-1
方士庶《仿董源夏山烟靄圖》
畫面下方，右側小橋。

右 圖 5-2
董源《夏山圖》卷，最尾段的
小橋。

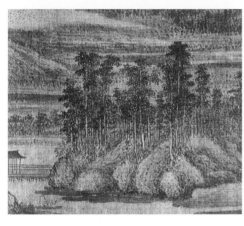

左 圖 5-3
董源《夏山圖》丘陵上樹林。

右 圖 5-4
北宋王希孟《千里江山圖》長
亭橋特寫，北京故宮藏。

左 圖 5-5
董源《夏山圖》長亭橋特寫。

右 圖 5-6
方士庶《畫山水冊》第三幅〈夏
山煙靄〉(圖 5-7) 之亭橋特寫，
臺北故宮藏。

側的樹林移到下方了。畫中的長亭橋（圖 5-1），與北京故宮藏北宋王希孟
《千里江山圖》（圖 5-4）及南宋無款《長橋臥波圖》的一橋亭，頗為相近。
長橋有亭，見之於宋代文獻，如蘇州南面的吳江利往橋，此也可作為《夏山
圖》（圖 5-5）是北宋物之一證明。如吳江利往橋見朱長文（1041–1100）《吳
郡圖經續記》。[35] 這一亭橋「截景」（圖 5-6），尚可見於臺北故宮藏清方士
庶《畫山水冊》第三幅〈夏山煙靄〉一小幅（圖 5-7）。

　　《仿董源夏山烟靄圖》畫幅再上，崗巒高起，山峰取勢，也從原作轉來。
《仿董源夏山烟靄圖》中景成河川汀渚，中有一舟橫渡，成兩上下遠近兩景的
區隔，原作無此空闊之景，這也是橫、直的不同。或者說，傳移摹寫間，摹者
所加入自我裁量。（圖 1）

　　《仿董源夏山烟靄圖》規循於《夏山圖》全卷的平遠取景，略帶俯視，也
因立軸的向上延伸，景深反而比原作更深遠。橫向的原作全景式布局，直軸的
構圖以上下交疊，汀渚與山巒映帶，層層疊疊，延伸出至畫幅上緣。最上天空
微露，以濃淡水墨，描寫出雲影徘徊。仿作追隨原作，山石造型作平巒緩坡，

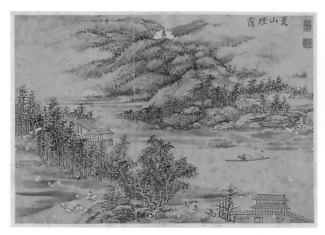

延展於畫上下。山勢的「卷中山麓石塊，概用攢筆點剔，分辨脈絡，處處平圓，不作一豪奇突狀」。「筆」即是千點萬點攢聚而成的皴法，山石以點為皴，稱「點子皴」，這「 為奇峭之筆……其用筆甚草草，近觀之幾不類物象，遠觀則景物粲然」，就是董源的風格，[36] 構景都是密而塞，層層的樹叢，堆堆疊疊的山巒，遠近的空間層次，恰如湯垕在《畫鑑》對董源畫作的敘述：「拍塞滿軸， 為虛歇烘銷之意。」[37]

仿作在傳移模寫之間，是以畫中「母題」的步趨為主，而不是峰巒樹林構景移植。例如《夏山圖》做「牛羊放牧」（圖 5-8）不見於方氏仿作，但有見於其《畫山水冊》第三幅〈夏山煙靄〉（圖 5-7）中；做為點景的寺塔，原作卻無。這也是仿者注重的只是構圖類型與筆墨成法。

方士庶又有《仿董源夏山圖》（圖 6，美國綠韻軒藏）自識：「春至不擇地，路旁花自開，讀北苑夏山煙靄圖卷，自覺用墨之法少進，書此誌幸。乾隆二年十一月十又三日。」後有三長題，是錄董其昌於《董源夏山圖》所作三跋。又押「士庶同日錄。」方士庶觀《董源夏山圖》只署「乾隆二年」，而此二畫同年，又記有月日，《仿董源夏山圖》反早於《仿董源夏山煙靄圖》（冬十一月望後二日）四天，此《仿董源夏山圖》就「點子皴」而觀，也少《仿董源夏山煙靄圖》的攢筆點剔，還是類如「短披麻皴」，更著重於墨韻的烘染，因此整幅畫面，有其沉厚處，也符合方士庶自許的「自覺用墨之法少進」。遠處的山陵同於《夏山圖》，樹卻非直聳為主，然而大體的近景樹林，遠峰綿延，布局氣氛還是一致。

方士庶就董源《夏山圖》的臨習，從著錄及現存畫跡，不只此兩幅畫而已。虛白齋藏未署年《仿董源夏日烟靄圖》（圖 7），款題：「北苑使董源作畫，不為奇峭之筆，尤工秋嵐遠景，率筆草草，不求形似，而遠觀則幽情遠思，如睹異境，米海嶽嘗謂，董源一片江南，信然也。此中山林樹石皆祖其夏山煙靄圖畫法。小師道人方士庶書於天慵書館。」又一款：「董文敏謂北苑畫，有不作一筆小樹者，秋山行旅圖是也。又有作小樹，都只遠觀似樹，其實憑點以成形，此即米氏落茄源委，而畫山即用畫樹之皴，渾然無筆墨跡，最為高雅，不在斤斤細巧也。士庶又書。」此畫的中景叢樹及遠景山巒，就如題款中自述，「山林樹石皆祖其夏山煙靄圖畫法」，與故宮本《仿董源夏山煙靄圖》從布局的意念，如上是遠峰下是叢林，乃至筆調與墨氣，也實踐了董源「憑點以成形」

的畫法，風格都是一致的，兩圖的完成時間是接近的。可見董源《夏山圖》對
他啟發之深。

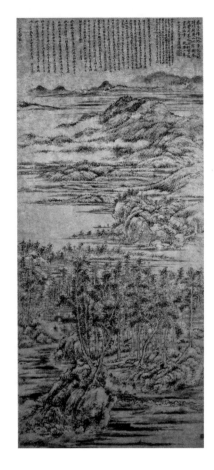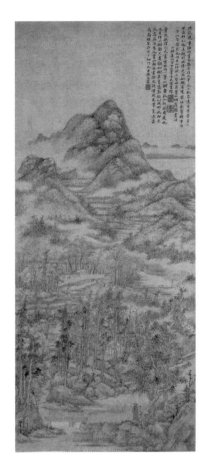

　　原定靜堂（林宗毅）藏捐贈日本久保惣紀念美術館，方士庶《秋山逸居圖》
（圖 8）款題亦以致力於董源之學習。「北宗南宗之分自唐始，畫家是以有分
宗之論，而伊始南宗者，董北苑是也。峰巒清深意趣高古，畫家之集大成也。
余初師其意，每苦扞格。自經年來，稍覺有進步處。茲髣其秋山逸居，禽鶴相
親，松篁交錯，眉目之間，宛深幽人之感。庚午（乾隆十五年，1750）春日於
天慵書屋。小師道人方士庶」。此畫據見董源夏山圖，已是十三年後，皴法筆
墨雖與前三畫不同，然意念間還是不脫董源觀念。

　　方士庶於《仿董源夏山烟靄圖》款題，以《瀟湘圖》、《龍宿郊民圖》、
《夏口待渡圖》，「遙想其三本更不知作何筆墨」，「余何幸得視全卷。望蜀
之心。亦過貪也已」之嘆，日後是願有所成。

　　存世畫作中，又見於乾隆十年（1745）作《溪山行旅》（圖 9）。款識：
「予自庚戌（雍正八年，1730）迄今，幾見董源真跡，如《仙山樓閣圖》、《龍
宿郊民圖》、《夏山煙靄圖》、《秋山行旅圖》半幅，皆天下之奇寶，而《夏
山》一卷尤所習見。沈存中謂其多寫江南真山，不為奇峭，用筆草草，近視不
類物象，遠觀則景色粲然。端非虛語，後生小子焉敢妄希步塵，但伸紙吮豪，
心摹手追之下，或冀竊其一臠耳。不識於亭視以為何如。乾隆十年歲在乙丑夏
六月，天慵齋中，環山方士庶作。」鈐印：「小師道人。士庶。偶然拾得。」
此幅的布局猶如前述幾件，而攢筆點剔的山石畫法尤為強調。[38]

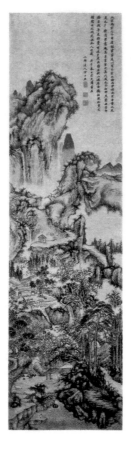
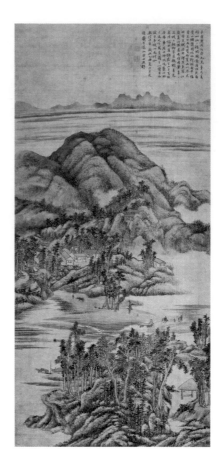

　　前此,乾隆元年九日,方士庶別有記:「題自仿董北苑《溪山行旅圖》小
幅。今日又值重九,兼復雨中,不覺已逾十二年矣。老人惜陰,能無悲痛也。
詩云:『濃陰無賴值佳辰,雨裡黃花病裡身。畫到空山正愁絕,添愁更著旅行
人。』」[39] 不知畫風如何,對董源風格之追逐,還是一例。

　　「夏山一卷尤所習見」外,關於《龍宿郊民圖》,戴采孫跋《天慵庵筆記》
云:「憶先文節公平(戴熙)藏有道人立幅一大冊八幅。余錄入《習苦齋藏書
畫題跋》,為記中所未及,題立幅云:『竹柏之懷,與神心妙遠,仁智之性共
山水效深,甲子立冬後一日,方洵遠仿北苑《龍宿驕民》圖畫法。』」[40] 董源《龍
宿驕民》今藏臺北故宮博物院,畫風全然不同於《夏山圖》,可見方士庶尚有
此另一面的學習。

四、有鹽有緣

　　方士庶有機會看到名書畫,以供觀摩臨習。此又受益於另一大鹽商的馬曰
琯(1687–1755)、馬曰璐(1701–1761)兄弟。近三十年來,藝術史的研究,
對於皇家高官富豪做為藝術的贊助者,已多所著墨,徽商、鹽商就是其中。近
年則是以「地區與網絡」應運興起,以之看待本文,不待多言。

　　袁枚一首〈揚州遊馬氏玲瓏山館感吊秋玉主人〉詩:「橫陳圖史常千架,
供養文人過一生。客散蘭亭碑尚在,草荒金穀鳥空鳴。我來難忍風前淚,曾識
當年顧阿瑛。」[41] 把馬曰琯比之於元代顧瑛(1310–1369),說的是馬曰琯兄

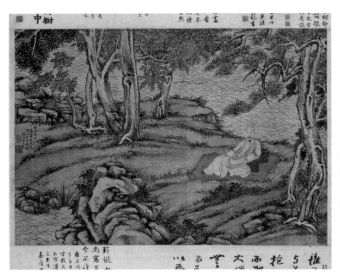

圖 10

方士庶為馬曰琯畫像補圖題名《林泉高逸》，1734 年，北京故宮藏。

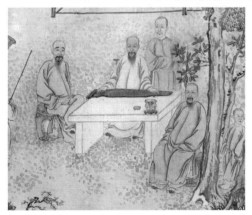

圖 11

清葉芳林繪、方士庶補圖，《九日行庵文讌圖》，美國克里夫蘭美術館藏。

左 撫琴者程夢星；垂袖而立者，馬半查曰璐。有趿腳者歙方西疇士庸。

中 手箋者環山士庶。

右 二人對坐展卷者左祁門馬嶰谷曰琯。

弟結詩社辦「雅集」。雍正甲寅冬（二年，1734），方士庶為馬曰琯畫像補圖題名「《林泉高逸》」（圖 10），乾隆癸亥（八年，1743）（九月）九日，馬氏兄弟有「癸亥九日行庵文讌」，事後有《九日行庵文讌圖》（圖 11）。此《九日行庵文讌圖》不但是方士庶補圖，方士庶及其弟方士庸，都是此雅集中人（見圖 11 三個特寫）。

乾隆九年（1744），又畫《行庵大樹圖》（北京故宮藏），「行庵」就是馬曰琯的家庵。程夢星（1678-1747）有「篠園」，「篠園本小園，在廿四橋旁，……是園向有竹畦，久而枯死，馬秋玉以竹贈之，方士庶為繪《贈竹圖》，因以篠名園。」[42] 可見方士庶在諸大鹽商間的份量。

《天慵庵筆記》卷下〈馬嶰谷昆季，召集小林玲瓏山館，出示董（其昌）臨鵲華秋色圖，假歸摹之，乃辱題詩見賞，以詩答之〉：「鵲華緲何處，見君樓上頭。煙羅高館靜，晴矗碧天秋。欣此落下集，如從濟上遊。吟詩兼讀畫，妒爾盡風流。」[43] 方士庶畫完《董臨鵲華秋色圖》後，馬曰琯有〈題方環山臨董思翁摹趙吳興鵲華秋色圖〉詩：「翠彩嵐光刺遠天，濟南秋色滿窗前。王孫莫

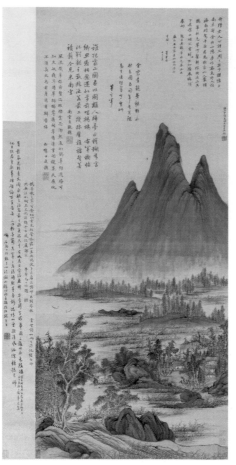

謂空千古，又見方壺繼畫禪。容臺別寫鵲華圖，三趙同參意致殊。」〈余家別有思翁鵲華長幅，其自題云兼採三趙筆意為此〉：「他日煩君重點筆，碑碣論百肯應無。三回粉墨窮真宰，二老清詩照羞夷。慚愧博山曾換得，風流儒雅是吾師。」[44] 詩中揚譽方士庶為元代畫家方從義（方方壺，約1301–1378），並尊方士庶「風流儒雅是吾師」。

今日可見雍正甲寅（1734）年方士庶作《仿董臨鵲華秋色圖》（圖12），幅上未見有馬曰琯此題詩，可能是又一複本。方氏此畫，連題跋也按董氏的原本照抄不誤，譬如右上方署名董其昌壬子（1612）二月的題跋，內容是張雨（1277–1348）的詩，上方也有他的族叔方世泰（貞觀）及弟士庚的詩。[45]

方士庶與馬家兄弟詩酒往來，《天慵庵筆記》〈秋雨集馬嶰谷寧壽堂，賓主十二人，和韓文公秋懷詩十一首原韻。余與嶰谷，同拈得第八首，未免重覆，自請以畫圖代詩，以誌一時之盛。因題于畫上〉云：「雨過庭階竹樹涼，寧壽堂下好秋光。秋懷自覓無聲句，不步昌黎弟八章。」[46] 又〈畫富春山圖謝馬秋宇借盆梅〉：「借書須共一希瓦還，況借梅花慰老顏。也把清寒遺嶰谷，者般幽絕富春山。」馬曰琯有詩〈環山西疇玉井同過玲瓏山館時玉蘭盛開〉：「滿徑晴雲滿架書，故人攜手到階除。忘機得似知交少，見鏡應知鬢髮疏。書樓上看山情奕奕，花前分韻意徐徐。吟成兩樹刊如玉，不負春風二月初。」[47] 馬曰璐有詩〈五君詠〉〈方秀才環山〉：「環山起故家，風格頗閒暇。人居晉宋間，比擅黃王亞。畫卷遺斜川，湖莊泣小謝。不見掀髯時，深燈翳寒夜。」[48] 兩兄弟均有題方士庶藏《明寧王畫》題詩。[49]

五、緣成畫成

《天慵庵筆記》包含了方士庶的書畫見聞、見解、題畫詩、友朋往來，以及生活傳記。案故宮本《仿董源夏山煙靄圖》畫上的題款，亦見錄於《天慵庵筆記》，[50] 做為一個畫家，對於歷史經典的名作，必求一見，萬曆二十三年（1595），董其昌（1555–1636），千里致書馮夢禎（1548–1595），求王維（701–761）《江山雪霽圖》，清齋三日始展讀。1595 年冬，他應馮夢禎之請，跋《江山雪霽圖》五百餘字。[51] 王時敏（1592–1680）之身懷巨幣，追求黃子

久（1269-1354）《秋山圖》。[52] 弘仁（1610-1664）「聞晉唐宋元名跡，必
謀一見」，對心儀的倪瓚更是花了長達三個月的時間臨摹與研習，[53] 都成了畫
壇佳話。《天慵庵筆記》記他有「寓目有緣集」，羅列所見的古書畫不少。今
所見《天慵庵筆記》所記：王維、韓滉、吳道子、盧仝、董源、李公麟、燕文
貴、劉松年、趙佶、黃公望、倪雲林、趙子昂、錢選、董其昌、沈周等巨匠名
跡都曾過目。[54] 因名目所稱古今不一，顯而易辨者如舉例。

　　馬和之〈小雅卷高宗詩又國風又周頌十章〉，此即今日藏北京故宮，傳馬
和之畫《詩經小雅節南山之什段》。卷有「汪令聞氏秘藏」印。這如《夏山圖》，
藏於汪家所鈐。（圖 13）

　　沈周（1427-1509）《東莊圖》，畫的就是吳寬家東莊，今藏南京博物院，
乾隆年間曾在揚州流傳。

　　郭河陽《寒林圖》，或即臺北故宮藏宋郭熙（約 1020- 約 1090）《寒
林圖軸》。

　　易元吉（約活動於十一世紀後半葉）《猴貓圖》，在今臺北故宮；宋許道
寧（約西元十一世紀）《雪溪漁父圖》大幅絹本。不知是否即同名藏於臺北
故宮者，或納爾遜博物館之《漁父圖》。

　　《臨趙孟頫水村圖》，有詩：「王孫三尺水村圖，少見人家多見湖，可見
水晶宮舊址，沙鷗眠處有菰蘆。」原《趙孟頫水村圖》今在北京故宮博物院藏。

　　畫家對於所見名畫的學習，落實於自己的畫又是如何？方士庶畫《夏山》
與《鵲華秋色》並不依樣畫葫蘆，而是有所剪裁。臨《董（其昌）臨鵲華秋色
圖》，固然只有華不注無鵲山，這或許如眾多的董其昌臨書，總是自我本色，
而改橫為直的《夏山》，也附加入自我的安排，這是借他人杯酒澆自己胸中壘
塊。明清之際的趨古，往往如此。

　　「臨仿」之間的差距是相當自由的。《夏山圖》於十九世紀末，吳大澂
（1835-1902。愙齋、清卿）臨本（圖 14），曾出現於北京長風 2011 春季拍
賣會，完全是複本模樣。而吳大澂之孫吳湖帆（1894-1968）丁亥（1947）所

圖 13
「汪令聞氏秘藏」印，見馬和
之《小雅卷高宗詩又國風又周
頌十章》，北京故宮藏。

圖 14
《夏山圖》之吳大澂臨本。

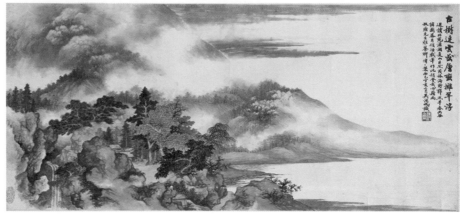

圖 15
吳湖帆，《古樹連雲碧，層巒
擁翠浮》，1947 年。

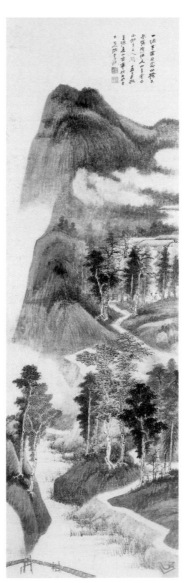

圖 16
張大千，《擬董源夏山圖》
（中國近現代書畫北京傳是國
際 2010 年秋季拍賣會目錄）

作《古樹連雲碧，層巒擁翠浮》（圖 15）自題：「近讀北苑瀟湘、夏山，巨然茂林、海野，郭熙早春、幽谷諸圖。略有領悟。戲筆作此。稍會我心。藉為叔鼎雅鑑。聊博一粲而已。丁亥二月，吳湖帆識。」此跋所提及董源《湘瀟圖》，今藏北京故宮；《夏山圖》即本文所談者；巨然《茂林》、《海野》不知何在；郭熙《早春》藏臺北故宮、《幽谷》則藏上海博物館。

本幅與此諸名蹟對照，可辨出遠景山巒平崗，是出於《瀟湘圖》之前半段；前景之瀑布、山巖雲頭皴法，出於臺北故宮之郭熙《關山密雪》；至於前景糾盤古樹及穿插叢林，則自臺北故宮名蹟巨然之《秋山問道》及《層巖叢樹》，稍加變化轉來。以經典名作為範例，畫來卻曲徑幽深，清新雋永，這種集合做到合奏無間。同年，張大千也作擬董源《夏山圖》（圖 16）此畫青綠山聲，白雲繞腰。小橋流水，古木蒼鬱。石樹的皴染近於董不讀題款，那知董源。這是自己面目。

從這些說學董源，畫家作畫，題款寫著自古人某某法某某名作，仿古風氣，「畫家要醞釀古法，落筆之傾，各有師承，略涉杜

撰，即成下劣，況於能妙」。[55] 這理論上如此要求，實際的畫作就如上述所舉，容許畫家的自由剪裁。

西洋的名家如梵谷（Vincent Willem van Gogh，1853 年 3 月 30 日至 1890 年 7 月 29 日）在他的一八九〇年五月所作的《好索瑪利亞人——向德拉克洛瓦致敬》（ *The Good Samaritan*〔after Delacroix〕）（圖 17）。以 J. Laurens 的石版畫為摹本，他並不認為摹仿他敬愛的大師（圖 17-1）是一種沒有獨創性的行為，相反的，他希望藉此學習，並增加新的東西進去。梵谷除了使用他個人強烈的火焰式的筆觸及色彩外，構圖上做了反轉的安排，即所謂鏡中像（Mirror Image）。[56]

眾多的畫家學畫的過程，並不見得能從名作直接受惠，更多的是得之名畫稿本的流傳，一如梵谷從版畫得來。前引徐堅《餘冬瑣言》乾隆三年（1738）條：「時篔村張墨岑先生宗蒼，亦尊古先生高弟，余屬老親，而先生為程門之婿，常相往來，……」張宗蒼對徐堅說：

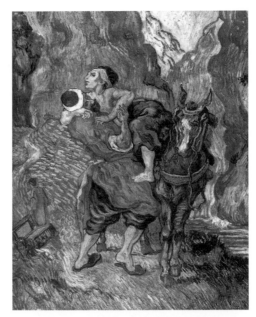

圖 17

梵谷（Vincent Willem van Gogh，1853–1890），《好索瑪利亞人——向德拉克洛瓦致敬》，1890 年。

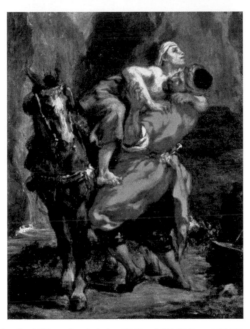

圖 17-1

德拉克洛瓦，《好索瑪利亞人》，1849 年。

「所以古人作畫，必有藍本，可免龍脈不順，我（有）舊稿（所當）可以臨摹（而）諦審（者），」「已而寄稿來，大幅小幀，皆出荊關董巨，黃王倪吳諸大家真蹟（脫胎而得之於大賞鑑家之所藏者）。於是日夕臨摹，久而益勤矣。」[57] 作為學習的並不是原做，這種「舊稿」，讓人想起今日存臺北故宮題名為明董其昌《仿宋元人縮本畫及跋》，就是著名的「小中見大」冊，上海博物館也藏有相似的一套。從這種「脫胎而得之於大賞鑑家之所藏者」，與有幸得能見經典名作的原件，所學到的，差距又如何呢？

「臨、仿」這個名詞，就中國書畫是相當普遍的，從實際的書畫品中，應無絕對的價值判斷，十七世紀以來，有所理論性的解釋，從畫作來討論，才能看出其真正的意義。本文所列舉的方士庶相關董源畫作，「臺北故宮本」的《仿夏山煙靄》，畫中布局，改橫為直，而蹤跡於原作者，均過於其它幾幅。「綠韻館本」，早成於臺北故宮本四天，母題只有遠山容易認出，方士庶也自謂「用墨少進」。「虛白齋本」未署年款，款則直言「皆祖夏山煙靄」，構景又稍去「董

圖 18
方士庶，《山水》，軸，設色
紙本，171x95.5 公分（《嘉德
十年精品錄》，頁 107）。

源」一段了，其它則是筆墨的強調大
於構圖的步趨。又一例，未署年的《山
水》（圖 18）：款識「春日雨窗曾見
董元真跡。松坡高士、溪山無盡二圖。
氣韻天然，渾厚磅礴。皆融化諸家而
出。余此幅仿摹二圖大概，不識少有
相合否。」從「摹二圖大概」，也說
出了是自我剪裁。

　　說來這是飽飫名作，拾取典範的
山巒樹石，重加剪裁，這種透過現成
的圖式語彙，創作方式，遺形取意，
正是牝黃牡驪，所以成正果。關於明
清之際，從董其昌以降的這種理論論
述，至方士庶一代，雖已強弩末勢，
然後勁格局依然，更幸有圖為證，
不落玄談。

註 釋

❶ 著錄又見龐萊臣《虛齋名畫錄》，卷1，頁3。上海博物館諸出版物著錄。

❷ 李斗，《揚州畫舫錄》，卷15，收入於《續修四庫全書》（上海：上海古籍，1995），冊733，頁333。

❸ 「褒榮三世」坊，現為安徽省重點文物保護單位。可參見安徽省圖書館「徽派建築資源庫」。（檢索日期2014年9月5日。網站 http://cm.ahlib.com）

❹ 同註2。

❺ 方士庶，《天慵庵筆記》下，收入於《叢書集成新編》（臺北：新文豐，1985），冊53，頁16。

❻ 袁枚，《隨園詩話 補遺》，卷9（臺北：漢京文化，2004），頁783。

❼ 《揚州畫舫錄》卷12，收入於《續修四庫全書》，冊733，頁9。

❽ 方貞觀，《方貞觀詩集》，收入於《四庫禁燬叢刊》（北京：北京出版社，2005），冊83，頁52。

❾ 《方貞觀詩集》卷6，收入於《四庫禁燬叢刊》，冊83，頁3。

❿ 《方貞觀詩集》卷6，頁3。

⓫ 《方貞觀詩集》卷6，頁3。

⓬ 《方貞觀詩集》卷6，頁15。

⓭ 《方貞觀詩集》卷4，頁11。

⓮ 清·馮金伯，《國朝畫識》卷12，收入於《續修四庫全書》（上海：上海古籍出版社，1995），冊1081，頁3。

⓯ 方士庶，《天慵庵筆記》上，收入於《叢書集成新編》，冊53，頁3。

⓰ 方士庶，《天慵庵筆記》下，收入於《叢書集成新編》，冊53，頁16。

⓱ 《方貞觀詩集》卷6，頁3。

⓲ 《揚州畫舫錄》卷4，頁10。

⓳ 《揚州畫舫錄》卷4，頁13。

⓴ 《揚州畫舫錄》卷4，頁10。

㉑ 《方貞觀詩集》卷6，頁19。

㉒ 《國朝畫識》卷12，頁3。下註（墨林韻語）。

㉓ 程嗣立，《水南先生遺集》（上海：上海古籍，2010），卷1，頁18，總頁275。

㉔ 《天慵庵筆記》下，頁19。

㉕ 《天慵庵筆記》下，頁20。

㉖ 徐堅，《餘冬璅錄》，收入於《清代稿本百本叢刊》（臺北：文海，1974），冊33，頁3–4。

㉗ 《餘冬璅錄》，頁26–29。

㉘ 《餘冬璅錄》，頁35–39。

㉙ 《餘冬璅錄》，頁60。

㉚ 《餘冬璅錄》，頁77。

㉛ 《餘冬璅錄》，頁79–80。

㉜ 《餘冬璅錄》，頁80。

㉝ 《餘冬璅錄》，頁83–85。

㉞ 《天慵庵筆記》上，頁2。

㉟ 傅熹年，〈王希孟千里江山圖中的北宋建築〉，《故宮博物院院刊》第2期（北京：故宮博物院，1979），頁50–61。

㊱ 沈括，《夢溪筆談》卷17，頁10。

㊲ 湯垕，《畫鑑》，頁13。

㊳ 此畫見於上海敬華藝術品拍賣有限公司拍賣會：2008秋季拍賣會。

㊴ 《天慵庵筆記》下，頁24。

㊵ 《天慵庵筆記》上，頁28。

㊶ 周本淳標校，袁枚《小倉山房詩文集》（上海：上海古籍出版社，1988），頁687。

㊷ 《揚州畫舫錄》卷15，頁4。

㊸ 《天慵庵筆記》下，頁15。

㊹ 馬曰琯，《沙河逸老小稿》卷1，頁3下–4上，收入於《百部叢書集成》（臺北：藝文，1965）輯64。

㊺ 參見徐澄琪，〈新安方士庶：揚州繪畫的區域色彩〉，收入於《區域與網絡——近千年來中國美術史研究國際學術研討會論文集》（臺北：國立臺灣大學藝術史研究所，2001年），頁410–411。

㊻ 《天慵庵筆記》下，頁21。

㊼ 《沙河逸老小稿》卷3，頁9。

㊽ 馬曰璐，《南齋集》卷5，頁12，收入於《百部叢書集成》（臺北：藝文，1965），輯64。

㊾ 分別見《沙河逸老小稿》，卷3，頁4；《南齋集》，卷2，頁12。

㊿ 《天慵庵筆記》下，頁2。

51 王維，《江山雪霽》見藏於日本。影本見《王維·文人畫萃編》（東京：中央公論社，1986年），中國篇1。

52 惲格，〈記秋山圖始末〉，《甌香館集》（臺北：學海，1972年），頁12下–15上。

53 汪世清、汪聰，《漸江資料集》（合肥：安徽人民出版社，1964），頁68–69。

54 《天慵庵筆記》上，頁2–10。

55 清青孚山人編，《華亭書畫錄》，收入於「題唐宋元寶繪冊」，《藝術叢編》（臺北：世界書局，1962），集1冊25。

56 轉引自高玉珍策劃，《燃燒的靈魂梵谷》（臺北：國立歷史博物館，2009），頁212。

57 《餘冬璅言》，頁39–40。

國家圖書館出版品預行編目 (CIP) 資料

書畫管見 . 二集 / 王耀庭著 . -- 初版 . -- 臺北市：石
頭出版股份有限公司 , 2021.12
　　面；　公分
ISBN 978-986-6660-45-0（平裝）

1. 書畫鑑定 2. 文物研究

795.2　　　　　　　　　　　　110017431

書畫管見二集

作　　　者	王耀庭
執 行 編 輯	洪　蕊
美 術 編 輯	胡幼函

出 版 者	石頭出版股份有限公司
發 行 人	龐慎予
社　　長	陳啟德
副 總 編 輯	黃文玲
編 輯 部	洪　蕊、蘇玲怡
會 計 行 政	陳美璇
行 銷 業 務	謝偉道

登 記 證	行政院新聞局局版台業字第 4666 號
地　　址	臺北市大安區敦化南路二段 34 號 9 樓
電　　話	(02)27012775（代表號）
傳　　真	(02)27012252
電 子 信 箱	rockintl21@seed.net.tw
郵 政 劃 撥	1437912-5 石頭出版股份有限公司
製 版 印 刷	鴻柏印刷事業股份有限公司
出 版 日 期	2021 年 12 月 初版
定　　價	新台幣 $1500 元
Ｉ Ｓ Ｂ Ｎ	978-986-6660-45-0